宋如珊　主編
現當代華文文學研究叢書

晚清戲曲的變革

么書儀　著

秀威資訊・台北

目次

自序

六年前，由於一個偶然的契機，我比較深入地瞭解了明清至近、現代的「男旦」問題，從此「晚清」引起了我的興趣。

那個時候，「晚清」因為聯繫著中國社會、文化的現代變革，已經成為了研究者矚目的時段，似乎有了說不盡的話題，以「晚清」作為研究對象的專著也紛紛出現，呈現出多姿多彩的面貌。不過，就我的瞭解，研究者對「晚清」戲曲涉及的還不是很多，這使我覺得有可能在這方面「開疆拓土」。事實上，晚清戲曲的變遷，牽連著諸多社會、文化的現代「轉型」問題，對它的深入考察確有它的重要性。

於是，我確定了「晚清社會變革中的傳統戲曲」這樣的研究題目。對這個項目，我大致做了這樣的設想：從三個方面，即宮廷演劇、民間演劇與戲曲的「環境」來討論這一變革。也就是說，我對「變革」的關注點，主要不是戲曲文本，而是和歷史演進、社會變革同步的演劇和戲曲環境。

在很長的時間裏我對課題實現的前景充滿信心。等到開始動手的時候，我才知道面臨的「艱難」多多。最主要的是，前此的研究成果寥寥、相關材料的匱乏、搜集這些材料的困難，都給我的「設想」帶來困惑。

比如，原先我設想的「晚清宮廷演劇的變革」應當包括：皇家劇團的演員來源、組織管理、報酬方式、演劇場所、演出方式，「承應戲」劇目類別，內廷演戲劇目的變革，「內廷供奉」名目的來源，「內廷供奉」的挑選

方式及他們的職責、報酬、地位，帝王在宮廷演劇變革中的主導作用……這些方面的相關材料，最主要的依據應當是皇家的戲曲檔案。「南府」檔案今已渺然，「昇平署」檔案的大部分保存在國家圖書館的善本室和故宮第一檔案館。顯然，想要靠在國家圖書館的善本室和故宮第一檔案館閱讀、疏理這些龐雜的檔案中的相關材料，不是短時間，更不是我個人所能完成的。我只好後退一步，把二十世紀上半葉曾經涉獵過「昇平署」檔案的研究者（朱希祖、周明泰、王芷章、齊如山等）的著述和其中涉及的檔案材料，當作進入這一問題的最先的通道。

通過一段時間的閱讀和思考，我最初對於這一課題的設想，涉及的內容過於龐雜，一種比較切實有效的調整是，從「晚清社會變革中的傳統戲曲」這個大範圍之中，選取幾個「點」來進入，庶幾有可能做得比較深入；包羅萬象的設想肯定不合實際。

第一個引起我的興趣的題目，是有關「明清男旦的興衰」。對這個問題的思考，對與它有關的材料的搜集，花了我大量的時間、精力。不過，也給我帶來許多意外的驚喜──與「男旦」相關的戲曲現象，比如它的出現、它的走紅、它的存在方式、它在戲曲界統治地位的終結、它與源遠流長的同性戀的聯繫和區別……都像是塵封在一條幽深的小巷中的磚雕、石雕和木雕一樣，可以吸引你長久地仔細琢磨、流連不捨。而且，在戲曲史上，「男旦」的出現和存在，究竟與什麼因素相關？特別是晚清「男旦」和「前後三鼎甲」交替出現的「走紅」現象，究竟是什麼原由促成的？他們的「走紅」與當時的接受者的「審美」變化有什麼樣的互動關係？都曾經在我的心頭久久縈迴。這個題目，從我已有的想法和已經掌握的材料來看，其實是可以寫成一本書的。

我所關注的第二個方面，就是清代九位帝王（順治、康熙、雍正、乾隆、嘉慶、道光、咸豐、同治、光緒）再加上西太后與戲曲的關係（他們無一例外都「愛好」戲曲），包括宮廷劇團的建立、興盛、衰敗和管理制度，以及宮廷演劇與民間戲劇的互動關係……這些很可能是整個清代戲曲興盛最重要的因素……宮廷戲曲對於整個清代戲曲的興衰變易，無疑具有決定性的作用。而其中，帝王的意志、喜好與戲曲本身的藝術規律之間的複雜關係，

是一個值得深入考察的問題。這個方面，顯然也是一本書的題目。

清代宮廷演劇與民間演劇的聯繫之中，最直接的因素是「內廷供奉」。在民間，「名伶」被「昇平署」選中之後，取得了可以進宮「承應」，為天子演戲的資格，就被尊稱為「內廷供奉」。「內廷供奉」這一稱呼是怎麼來的，南府時代的「內廷供奉」與西太后時代的「內廷供奉」在來源、身份、職責等方面有什麼差異，「南府」和「昇平署」對於「內廷供奉」的管理、獎懲制度上又有什麼不同。如果談到宮廷演戲，似乎不能忽視這些問題。

晚清民間演劇之中，首先應當考慮進行清理的問題，可能就是有關「堂子」的種種了。

「徽班進京」把吳、越舊俗和安徽、江浙一帶的商業意識帶進了京城。「堂子」開始是名伶的住處，一些名伶同時還在住處開設「打茶圍」的場所，名伶大都也會在住處教授子弟學藝。自嘉慶至光緒年間，在北京興旺發達的「堂子」，除了是當時極有號召力的娛樂業之外，還是這一時期培養優伶的重要渠道。晚清「堂子」在京師的土壤中，作為娛樂業的職能得到了畸形的發展，而作為科班的職能，也可以說發揮得很有功效。事實上，晚清活躍在京師舞臺上的「名伶」，很大部分是「堂子」出身；當時很多名伶，比如梅蘭芳祖孫三代的成功，都是不僅是在舞臺上，而且也是在「堂子」裏。

由於「堂子」曾經在民國元年（一九一二）被明令禁止，後來又加上其他的種種因素，所以「堂子」這一話題，在大陸戲曲研究界，至今仍然被有意諱言，或者被無意忽略。八十年代以後，當文學史上的很多被諱言的事情已經開始被還原、被發掘、被重新敘述的時候，「堂子」卻仍是一個諱莫如深的話題。

「堂子」這一文化現象，在北京存在了將近一個世紀。「堂子」在晚清時期與民間戲曲的發展、與民間娛樂的發達，都具有至關重要的關係。對於我們來說，無論是在文化史還是戲曲史上，它都是一個很難迴避的重要存在。

晚清「堂子」的發達，直接推動了北京南城作為娛樂中心的發展，與京劇成為時尚藝術相為表裏。由此，晚清伶人的社會地位也有了很大的變化，他們逐漸從社會的最下層上升，脫離了「賤民」的傳統身份，有的大牌「明星」甚至被社會上層接納。傳統的社會等級制度出現了鬆動和變易。這也是我關注的重要問題之一。

另外，晚清關公戲與伶人的關羽崇拜、晚清伶人社會地位的變化、晚清的觀劇指南與戲曲廣告、清末民初日本的戲曲愛好者……也是我考慮過的，並且已經撰寫成文的問題。

…………

晚清戲曲發生的「變革」還有很多問題和事件可以談論，就我想到的（可以寫在這部書之內的）還有晚清旗人與戲曲、同治時期的楊月樓事件、晚近時期的北京的票房、晚清名伶經濟地位的狀況等等，但由於各種原因，沒能繼續下去。不過，這些都還是我所感興趣的問題，希望能夠俟之來日。

二〇〇四年八月

第一章　清代皇家劇團和宮廷演劇的變革

清代從順治到光緒，九位帝王，加上西太后，無一例外都是戲曲的愛好者。他們的愛好，使得清代宮廷的戲曲演出和變革，始終處於清代戲曲發展的中心位置。

清代的順、康、雍三朝，可以稱做是清代宮廷演劇的「醞釀期」；乾、嘉、道時期，可以視為清代戲曲的「高潮期」和「變革期」；而咸、同、光（包括西太后）三代，則應當算是以宮廷演劇為中心的清代戲曲的「全盛期」。乾隆皇帝是把宮廷演劇從「醞釀」推向「高潮」的帝王，而西太后則促成了戲曲「極盛難繼」的「全盛」頂峰。

第一節　景山、南府的兩大皇家劇團

嚴格地說，「景山」和「南府」，開始應當是指稱內廷管理戲曲演出事宜的機構。「景山」地點就在景山；「南府」地址在今南長街南口，清初被稱為「南花園」，是為宮廷培植花木和盆景的地方，後來內廷的樂團「中和樂」、劇團「內學」在此習藝，管理機構也設在此處，這裏遂稱為「南府」。隨著宮廷劇團的地位逐漸提高，

「景山」、「南府」也成為皇家劇團的代稱。

管理宮廷演劇事宜的兩大機構——景山和南府，於康熙中期已經建立[1]。在皇家劇團的機構組織上，康熙以降各朝，都在不斷加以完善。

王芝章在一九三七年出版的《清昇平署志略》中，對乾隆時期皇家劇團的規模有這樣的推測：「南府人數確額，雖亦在不可知之列，論其大略，要自不下一千四五百之譜。」[2]

翦伯贊一九四三年所撰的《清代宮廷戲劇考》云：「據《清昇平署檔案》所載，當時南府劇團人數約在一千四五百左右，景山劇團人數不詳，但亦當在千人左右，南府、景山兩劇團的學生合計當在兩千以上。再加以民間教授，則兩大劇團的人數，當在三千人左右。」[3]

今人丁汝芹在《清代內廷演戲史話》中述及，「道光元年正月」的「恩賞日記檔」記載「正月十七日」「革退」旗籍和民籍學生共三十九名，「同月十八日」又革退六十名，除去後來因故被留下的四名之外，兩次共革退學生九十五名。道光時又有檔案記錄了這一年的四月，革退後的南府、景山兩劇團共計四百六十八人中，包括演員、樂隊、錢糧和檔案管理人員等。由此可以推算，道光元年南府、景山兩個劇團的人數，在革除之前，是五百六十三人左右。如果按照記載於「恩賞日記檔」中的總管祿喜在道光元年正月十七日奏摺中所言，當時南府、景山人數「較比嘉慶四年之數不及其半」[4]的說法，那麼，嘉慶四年的人員當在一千一百二十六人以上。如果我們相信嘉慶時期南府、景山劇團「總管首領既經裁抑，則減退太監學生亦屬勢所

1 朱家溍，《故宮退食錄》（北京出版社，一九九九年），頁五四。丁汝芹，《清代內廷演戲史話》（紫禁城出版社，一九九九年），頁一一。

2 王芝章，《清昇平署志略》（商務印書館，民國二十六年），上冊，頁一〇。

3 翦伯贊，《清代宮廷戲劇考》，見一九四三年出版《中原》第一卷第二期，頁三三。

4 轉引自《清代內廷演劇史話》，頁一八五、一八六。

難免」的說法，把一千一百二十六人作為下限，那麼，我們把乾隆時期南府、景山的人數劃定在一千一百二十六至一千四百（或一千五百）人之間，可能距事實不遠。這一規模，用翦伯贊的話說：「在中國歷史上，可以說是開曠代未有之局。」[6]

從《清代內閣大庫散佚滿文檔案選編》中收入的材料，和《李煦奏摺》等殘存史料中可以得知，宮廷演劇事宜，當時由內務府主管。具體做法是：內務府有專職官員，源源不斷地從南方挑選技藝卓著的樂人和伶人入宮。有的作為「授藝教習」，職責是教授包括太監演員在內的皇家劇團演員「彈樂」、「雜耍」、「弋腔」等，有的是專職演員，擔當「承應」演出。教習和演員的待遇都比較優厚，人數卻沒有確切的統計。雍正朝演劇機構未見變化的記載，但已有了諸如內廷每年四月初八浴佛節「令南府學生演戲一日，著每年以次為例」[7]的定例，可見其時景山、南府兩大皇家劇團在宮廷的演劇活動已經很是活躍。

宮廷劇團的演出活動，在很大程度上處於和民間演劇狀況隔絕，而具有封閉式的特徵。宮廷劇團不承擔皇室演出以外的職責。演出的內容和方式，主要取決於宮廷儀典的需要。也可以說，宮廷的戲曲演出活動，雖然其中存在著極大的娛樂、消遣意味，更多的卻是為著「政治」禮儀，因而，也可以說宮廷的戲曲演出活動更多地成為一種「權力」的象徵。

[5]《清昇平署志略》上冊，頁二一。
[6]《清代宮廷戲劇考》，頁三三。
[7]《清代內廷演劇史話》，頁一三三。

第二節　乾隆時期：清代第一次戲曲高潮

清代開國百年的乾隆時期，出現了由宮廷戲曲演出為主要推動力和表徵的清代第一次戲曲高潮。這一高潮的出現，和清朝皇帝的直接參與有關。

從順治皇帝開始，康熙、雍正都熱心於宮廷戲劇活動。比如，在劇目上，順治就萌生了依據自己的意圖，由皇室派詞臣修編劇本的設想，還在《鳴鳳記》的改編上做過嘗試。楊恩壽《詞餘叢話》因此留下了「吳園次奉敕譜《忠潛記》」[8]的記載。

康熙也模仿他的父親「覓人收拾」[9]了《西遊記》，並下令編寫了一批「節慶」曲本。

雍正為皇子時，曾為恭祝父皇的壽誕，親自參與編寫賀壽節目。這個劇作為賀壽獻戲的「樣板」，一直到乾隆時期還曾拿出來演出[10]。皇家參加劇目修編的傳統，一直繼續到西太后主持改編《昭代簫韶》。而且，在他的主持下，清代第一座三層大戲樓——圓明園同樂園中的清音閣峻工。這座毀於英法聯軍的豪華音閣戲樓在當時是獨一無二的，它不僅代表了皇家的氣派，並具有豐富的想像力，其形制結構與今存故宮暢音閣戲樓大致相同：最上層名「福臺」，中間為「祿臺」，下面一層稱「壽臺」；壽臺四周有十二根立柱支撐。戲臺分前後兩層，後層有階梯通往「仙樓」。它的臺面比當時的普通戲臺大幾倍，底層面積在二百平方米左右，可容納數百演員出入騰挪。三

8　清·楊恩壽，《詞餘叢話》，《中國古典戲曲論著集成》（中國戲劇出版社，一九八二年），冊九，頁二五一。

9　故宮博物院掌故部編，《掌故叢編》（中華書局，一九九〇年），頁五一。

10　《清代內廷演戲史話》，頁一二六。

層戲臺的裝置特殊，壽臺頂上有可以移動的「天井」，地板上有五處可以移動的出口，連接臺底下的地井，地井中央是一口水井。「天井」可以「聚音」，地井中有裝置可以控制各種道具的升降，水井則是供應臺上噴水裝置的水源──這樣，劇中表演的天、地、人三界的活動，在舞臺上都可各得其所：這是熱衷「神怪劇」時代的創舉。

經過順治、康熙、雍正三朝熱心於宮廷戲曲的皇帝近百年的努力，皇室劇團和宮廷演出的各個方面，都趨於成熟和完善。下一屆皇帝只要在父、祖多年經營的基礎上，再出一把力，就可以水到渠成地促成清代宮廷戲曲演出的繁盛局面。好大喜功的乾隆，恰好就是成就這一契機的極好人選。他把幾代帝王對宮廷演劇的理想，加以實現並且發揮到極致，實現了以宮廷戲曲演出為主要推動力和表徵的清代第一次戲曲高潮。

乾隆皇帝對於戲曲可以稱作「嗜好」，他在位的六十年間，在頻繁的「南巡」和「慶典」活動中，曾經親自下達和支持不少與戲曲的發展相關的政令，而他直接和間接支持的這些政令，對於奠定有清一代戲曲繁盛和釀成清代第一次戲曲高潮都可以說是起到了決定性的作用。

首先，乾隆皇帝擴展了宮廷劇團的規模。

有關「南府」、「景山」兩大機構的文字記載，最早出現在康熙二十五年和三十四年的「滿文檔案」[11]之中，這些記載可以證明「南府」、「景山」在康熙時期已經存在，並非成立於乾隆年間。然而，「乾隆時代」宮廷劇團的規模，「擴展」到了一千五百人左右卻是不爭的事實。

其次，乾隆皇帝指派大臣編寫了規模宏大的「節戲」和「宮廷大戲」，並建立了宮廷演戲的「月令承應」、「慶典承應」制度。

至今存留在農曆上的節令，在古代都是節日。節日在皇宮中不可輕忽，歷代皇帝都認為事關敬天事神，均與國運相關，清代也承繼了歷代帝王於各節令祀神的慣例。一年四季都以獻戲的方式祀神，是清代的創舉。乾隆時期建立了宮廷演戲的「月令承應」制度，並下令由張照等編寫「月令承應」戲。

昭槤的《嘯亭續錄》「大戲節戲」中說：

乾隆初，純皇帝以海內昇平，命張文敏製諸院本進呈，以備樂部演習，凡各節令皆奏演。其時典故如屈子競渡、子安題閣諸事，無不譜入，謂之法宮雅奏。其於萬壽令節前後奏演群仙神道添籌錫禧，以及黃童白叟含哺鼓腹者，謂之九九大慶。又演目犍連尊者救母事，析為十本，謂之《勸善金科》，於歲暮奏之，以其鬼魅雜出，以代古人儺祓之意。演唐玄奘西域取經事，謂之《昇平寶筏》，於上元前後日奏之。其後又命莊恪親王譜蜀漢《三國志》典故，謂之《鼎峙春秋》。又譜宋政和間梁山諸盜及宋、金交兵、徽、欽北狩諸事，謂之《忠義璿圖》。其詞皆出日華遊客之手……[12]

《昇平署月令承應戲》一書《引言》云：

乾隆時，由莊親王允祿及張照等一班詞臣所編，為外間所罕睹。南府時代，此種承應劇本，原分節令二十餘種，每種有數齣者，有十餘齣者，約有二百餘冊……此項劇本，咸裝訂成冊，冊衣黃色者，粘

12 清‧昭槤，《嘯亭雜錄》（中華書局，一九九七年），頁三七七、三七八。

有紅籤，題寫劇名，稱安殿本，蓋供演唱時呈覽者。白色者，稱存庫本⋯⋯內《文氏家慶》、《靈符濟世》、《奉敕除妖祛邪應節》、《正則成仙漁家言樂》、《江州送酒東籬嘯傲》、《仙翁放鶴洛陽贈丹》六種，未注譜板，係乾隆時鈔本。[13]

根據目錄的分類，今存的「乾隆時鈔本」：《文氏家慶》屬「元旦承應」戲，《靈符濟世》、《奉敕除妖》、《正則成仙》三種屬「端陽承應」戲，《江州送酒》屬「重陽承應戲」，《仙翁放鶴》屬「臘日承應戲」。按《引言》之所言，「南府舊藏尚有上巳（如《曲江賜宴彩舟應制》等）、寒食（如《追敘綿山高懷沂水》等）、賞荷（如《玉井標名御筵獻瑞》等）、賞雪（如《梁苑延賓兔園作賦》等）、探梅（如《羅浮尋句絳霞香夢》等）五種節令，為本館所無」。其實，若從《引言》所說的，「南府時代，此種承應劇本，原分節令二十餘種，每種有數齣者，有十餘齣者，約有二百餘冊」，「散佚之冊，約占十分之八而強」[14]來推算，乾隆時期宮廷「月令承應」戲，一年四季的演出密度也是夠大的。

這兩則記載記錄了這樣的事實：乾隆皇帝命令莊親王允祿及張照、日華遊客（周祥鈺）等一班詞臣，編寫了一大批「承應戲」，這些「承應戲」是專門為帝王自家觀賞編寫的：「月令承應戲」專門承應慶祝節令，「法宮雅奏」專門為了慶祝內廷的喜慶之事，「九九大慶」是為萬壽令節而做。「宮廷大戲」規模宏大，於歲暮和特別的時候上演。這些大規模的連臺本戲如《昇平寶筏》長達十本，每本二十四齣，一本戲二百四十齣，整本的演下來也要幾多時日。

13 《昇平署月令承應戲・引言》（故宮博物院，民國二十五年），頁一、二。

14 《昇平署月令承應戲・引言》，頁二。

乾隆時期，建立了宮廷演戲的「月令承應」、「慶典承應」制度：據王芷章《清昇平署志略》的統計，延續到清末的清宮「月令承應」，包括了從年初開始的元旦、立春、上元前一日、上元、上元後、燕九（丘處機誕辰）、花朝、寒食、浴佛（四月八日釋迦牟尼的生日）、碧霞元君誕辰、端午、關帝誕辰、七夕、中元、北嶽大帝誕辰（八月十日）、中秋、重九、宗喀巴誕辰（十月二十五日）、冬至、臘日（十二月八日）、賞雪、賞梅、觀醮、祀灶，直到除夕[15]都有固定的「月令承應戲」演出。不過，到了清末，藝術欣賞和娛樂在宮廷演戲中越來越被看重，「月令承應」就成了既不被看重，但也無人敢取消的「棄之可惜，食之無味」的雞肋，它的存在，也就只剩下表現「遵守祖制」的意義了。月令承應戲一般都是皇室自家觀賞，內容和表演都很儀式化，偶爾在大臺上與宮廷大戲同時演出時，才會有大臣一起觀看。

乾隆時期的「慶典（承應）」，「法宮雅奏」是專為內廷「諸慶事，奏演祥徵瑞應者」所做，「九九大慶」則是為了「於萬壽令節前後，奏演群仙神道添籌錫禧，以及黃童白叟含哺鼓腹者」而做。皇帝訂婚、大婚、皇子誕生、洗三、彌月及成婚，皇太后、皇帝的「萬壽」（生日），皇太妃、皇貴妃的壽辰，上徽號、冊封后妃，都是皇家慶典[16]，皇家劇團都要有不同等級、不同規模的「慶典承應戲」演出。乾隆用於自己的「慶典」也特別多，「行圍」、「巡幸」、「迎鑾送駕」等，都是這一類。乾隆在熱河行宮建造了全國最大的三層戲臺[17]，在那裏，每年都會舉行萬壽節、中秋、秋獮木蘭三合一的盛大慶典。他還經常把前來賀壽的外國使節帶到熱河，表示以帝國最高級別的規格招待他們，也為了炫耀帝國的輝煌，在這種招待裏，觀看宮廷演劇，是重要的節目之一。

[15] 《清昇平署志略》上冊，頁六一—七四。

[16] 《清昇平署志略》上冊，頁八九—九七。

[17] 曹心泉口述，邵茗生筆記，《前清內廷演戲回憶錄》，見《劇學月刊》第二卷第五期（中華書局，民國二十二年），頁七。

戲曲演出在宮廷的節日和慶典之中，擔當了表現和慶祝喜慶的任務，「承應戲」詞藻的雍容華貴，「宮廷大

戲」服裝道具的莊嚴氣派，都充分地顯示出皇家的至高無上。對於這些戲曲，今人雖然評價不高，覺得它們只是

「場面力求煊赫，切末力求輝煌，行頭力求都麗而已」，但在當時，這些「承應戲」無論在內容上還是形式上，

都是具有「開創」意味的「新戲」。[18]

可以說，戲曲在乾隆時代的宮廷生活中，參與和擔當了祭祀、慶祝、娛樂活動的重要角色。

第三，乾隆皇帝在紫禁城和行宮建造了不同規模的戲臺。

紫禁城「大興土木建造戲臺，始於乾隆朝，宮中戲臺絕大部分都是這一時期修建」。修建的小戲臺有：「景

祺閣」、「怡情書史」、「漱芳齋室內戲臺（風雅存）」、「倦勤齋室內戲臺」，以及「綺春園內生冬室、永春

室戲臺」、圓明園內慎德堂、避暑山莊雲山勝地」等等。中等戲臺有：「漱芳齋戲臺」（亦名「重華宮戲臺」）、

「長春宮戲臺」、「純一齋水中戲臺」、「漪瀾堂東側晴欄花韻」、「南海頤年殿、紫光閣」、「圓明園武陵春色

恆春堂戲臺、同道堂戲臺」、「長春園淳化軒戲臺」、「綺春園展詩應律戲臺」、「南府（昇平署）戲臺」……三

層大戲臺有「壽安宮戲樓」、「寧壽宮暢音閣戲樓」、「避暑山莊清音閣戲樓」、「南海雲繪樓清音閣」[19]……

這些三不同規模的戲臺有不同的用處：小戲臺可以演出「宴戲、八角鼓、岔曲、太平歌、雜耍和戲曲清唱」，

中等戲臺能夠承擔一般劇情需要的演出，三層大戲臺可以演出宮廷大戲。

這麼多的戲臺、戲樓，都要養護、清潔、準備齊全，隨時準備奉旨上演，既可以說明戲曲在乾隆時代皇族生

活中的地位多麼重要，也可以想像當時與宮廷戲曲相關的經濟支出多麼巨大。

18 張庚、郭漢城主編，《中國戲曲通史》（中國戲劇出版社，一九八一年），冊三，頁一三。

19 趙楊，《清代宮廷演戲》（紫禁城出版社，二○○一年），頁一二一─二二。周華斌，《京都古戲樓》（海洋出版社，一九九八年），頁

八四─一○一。

第四，乾隆皇帝在熱河、盤山、章三營等地建立行宮，並且實踐了行宮的演戲制度。

清代帝王為了不忘遊牧起家、以武力成事的根本，從開國時候起始，就建立了「木蘭秋獮」、「講武綏遠」制度。「木蘭秋獮」的地點在承德府，承德、張三營、盤山都有「行宮」修建⋯

木蘭在承德府北四百里，蓋遼上京臨潢府、興州藩地也，素為翁牛特所據。康熙中，藩王進獻，以為蒐獵之所。其地毗連千里，林木蔥鬱，水草茂盛，故群獸聚以孳畜，實為天畀我國家講武綏遠之區。20

張三營在熱河隆化縣北六十里伊遜河西岸，南距承德一百八十里，有行宮在牌北，康熙四十二年建，名張三營行宮，高宗御題額曰「雲山寥廓」。其地靠近崖口，山勢雄奇峭拔，四時積翠霏藍，送爽迎秋，雲煙萬狀，為行圍木蘭所必駐之地。原清自聖祖初巡塞外，喀喇沁、敖漢、翁牛特諸旗供獻牧地，遂開獵圍，於是乃有木蘭圍場之設⋯⋯入圍場有二道，東南（道？）由崖口入，西道由濟爾博朗圖入。張三營既近崖口，實為東道必經之路，故清帝歲行秋獮，多駐蹕於此，過此則御行營，逮木蘭迴蹕，宴從獵諸蒙古王公，亦多於此舉行，蓋所以用示懷柔之意耳⋯⋯自高宗以來，始盡用內外學生演戲以代，賜宴既多，承應自數，遂在行宮，設有錢糧處，以便存儲行頭切末⋯⋯

盤山一名盤龍山⋯⋯薊人士以盤山勝境，又為鑾輿由山海上陵寢之道，宜設立行宮，以為歲時駐蹕之所。於乾隆九年上奏，遂蒙俞允，即擇地東山口建築殿宇，造成後，高宗御題額曰「靜寄山莊」⋯⋯自行宮築就之後，計高、仁兩帝共巡幸十次⋯⋯在此十次巡幸之中，正當南府極盛時代，其

20 《嘯亭雜錄》上冊，頁二一九。

每往，輒攜有內外學生等至行宮演戲，若其次數，當亦不逾此巡幸之數。數雖無多，但行宮內亦自有

錢糧處，以存儲行頭切末……自宣宗以後，已再無承應之事於其中……

光緒末年，熱河都統衙門對避暑山莊各宮殿勝境，有查點陳設古玩器用書畫等項之事……今錢糧

處但存不在印檔戲衣清冊……衣箱共存一千六百一十件……靠箱現存三千二百四十二件……盔箱共存

一千六百八十二件……雜箱共存一千五百六十四件。四式普共存八千零九十八件。[21]

上述史料的敘述邏輯是：由於要「不忘根本」，所以要「講武綏遠」，「講武綏遠」的內容是到「承德府北

四百里」去「木蘭秋獮」，所以熱河周圍的「山勢雄奇峭拔」的張三營和「山勢嵯峨崎峻」的盤山，就都建立了

行宮。皇帝巡幸的時候要演戲，所以在行宮都設有「錢糧處」，以備隨時承應演出。

「講武綏遠」制度始於康熙時代，但是在行宮設立「錢糧處」，存儲「行頭切末」，以備「承應」演戲所

需，卻是乾隆時代的創始。也就是說，「木蘭秋獮」時候要演戲，在乾隆時代才成為制度。趙翼的《簷曝雜記》

記載：

上秋獮至熱河，蒙古諸王皆覲。中秋前二日為萬壽聖節，是以月之六日即演大戲，至十五日止。所演

戲，率用《西遊記》、《封神傳》等小說中神仙鬼怪之類，取其荒幻不經，無所觸忌，且可憑空點

綴，排引多人，離奇變詭作大觀也。戲臺闊九筵，凡三層。所扮妖魅，有自上而下者，自下突出者，

甚至兩廂樓亦作化人居，而跨駝舞馬，則庭中亦滿焉。有時神鬼畢集，面具千百，無一相肖者。神仙

21　《清昇平署志略》下冊，頁六一三、六一七、六○一。

將出，先有道童十二三歲者作隊出場，繼有十五六歲，十七八歲者。每隊各數十人，長短一律，無分寸參差。舉此則其他可知也。又按六十甲子扮壽星六十人，後增至一百二十人。又有八仙來慶賀，攜帶道童不計其數。至唐玄奘僧雷音寺取經之日，如來上殿，迦葉、羅漢、辟支、聲聞，高下分九層，列坐幾千人，而臺仍綽有餘地。[22]

這裏的「幾千人」當解為「幾至千人」可能比較妥當。

乾隆四十五年（一七八〇），以朝鮮政府使節團成員身份，赴熱河參加乾隆七十壽誕的朴趾源，在他的《熱河日記》中，這樣敘述他觀戲的情景：

八月十三日，乃皇帝萬壽節，前三日皆設戲。千官五更赴闕候駕，卯正入班聽戲，未正罷出。戲本皆朝臣獻頌詩賦若詞，而演而為戲也。另立戲臺於行宮東，樓閣皆重簷，高可建五丈旗，廣可容數萬人。設撤之際，不相胃礙。臺左右木假山，高與閣齊，而瓊樹瑤林蒙絡其上，剪綵為花，綴珠為果。每設一本，呈戲之人無慮數百，皆服錦繡之衣，逐本易衣，而皆漢官袍帽。[23]

這裏的「呈戲之人無慮數百」，可能並非誇張之詞；而「廣可容數萬人」，則有可能是極言舞臺上下的開闊。

22 清・趙翼，《簷曝雜記》（中華書局，一九九七年），頁二一。

23 〔朝鮮〕朴趾源，《熱河日記》（上海書店出版社，一九九七年），頁二五一。

乾隆五十八年（一七九三），受英政府派遣的特使馬戛爾尼，以為乾隆祝壽的名義來到熱河。在《乾隆英使觀見記》中，他也記下了看戲的情景：

至今日晨間，余如言與隨從各員入宮，至八時許，戲劇開場，演至正午而止。演時，皇帝自就戲場之前，設一御座坐之，其戲場乃較地面略低，與普通戲場高出地面者相反。戲場之兩旁，則為廟位，群臣及吾輩坐之。廟位之後，有較高之坐位，用紗簾障於其前者，乃是女席，宮眷等坐之，取其可以觀劇，而不至為人所觀也……戲場中所演各戲，時時更變，有喜劇，有悲劇，雖屬接演不停，而情節並不連串，其中所演事實，有屬於歷史的，有屬於理想的。技術則有歌有舞，配以音樂，亦有歌舞音樂等，均普通戲劇中常見之故事。至最後一折，則為大神怪戲，不特情節詼詭，頗堪寓目，即就理想而論，亦可當出人意表之譽。

馬戛爾尼接著還詳細地描述了這齣「大神怪戲」演出的輝煌場面，劇場的熱烈氣氛。開場時，「先由大地氏出所藏物示眾，其中有龍、有象、有虎、有鷹、有鴕鳥，均屬動物。有橡樹、有松樹，以及一切奇花異草，均屬植物。大地氏誇富未已，海洋氏已盡出其寶藏，除船隻、岩石、介蛤、珊瑚等常見之物外，有鯨魚、有海豚、有海狗、有鱷魚，以及無數奇形之海怪，均係優伶所扮」[24]。看來，乾隆時代的宮廷演劇道具豐富、極為講究排場，這樣的演出排場，應當是當時的程序，而並非只是專門為了藉此以炫耀皇室和國力富足的意思。

[24] [英]馬戛爾尼原著，《乾隆英使觀見記》（中華書局，民國五年），中卷，頁三八、四〇。

從上面清代官員、朝鮮使節和英國使節分別撰寫的三則筆記的記載中，可以看到乾隆時期宮廷演出的概貌：

它的規模氣派，它的演出格局，道具和技術上的精美、出人意表的追求。應當說，一直繼續到嘉慶的清代前中期，宮廷戲曲的劇團組織，演出場所、格局，服裝、道具的設計，以慶典劇和神怪劇為主的劇目的編排、選擇，演出的技巧、效果，都充分體現了清代帝王的愛好和意志。

事實上，乾隆的「木蘭秋獮」已經成為一個綜合性的活動。每年的秋天，乾隆都會去熱河「秋獮」、過中秋節、過生日，活動的內容有：打獵、看戲、接見蒙古諸王以及其他外交使節，活動的意義已經不只是「講武綏遠」不忘根本，同時也包含了表達「政治」禮儀、向外邦顯示上國風采和威儀的內容。事實上，乾隆是把初衷嚴肅、意義單純，更多的帶有「紀念」意味的「木蘭秋獮」活動，變成了內容豐富、熱鬧，更加像是娛樂消遣的綜合活動，而這個綜合活動的非常重要的部分就是演戲。

熱河「木蘭秋獮」制度初創於清初，全盛時期卻是在乾隆時候，後來嘉慶皇帝和咸豐皇帝都死在熱河，「木蘭秋獮」也就慢慢衰微了。「木蘭秋獮」衰微之後，「行頭切末」自然只有損耗而不會再有大規模的添置，所以，上述光緒末年時候熱河尚存「行頭切末」「八千零九十八件」這個數字，可以幫助我們想像乾隆時代避暑山莊熱河演戲的風光和盛況。乾隆時代的三層大戲樓中，以避暑山莊清音閣規模最大，其原因有可能是因為：在那裏的戲曲演出，被乾隆皇帝認為是向外邦顯示國力輝煌的窗口。

乾隆皇帝在紫禁城和行宮之中幾乎是缺少節制地建造戲臺，直接影響到民間的風氣，「乾隆、嘉慶時期」京師的「酒樓、戲園」「蜂擁而起，進入了極盛時期」[25]。民間的戲曲高潮，也一直處於醞釀和實現之中。

第五，乾隆皇帝在纂修《四庫全書》的同時，組織人力對全國的劇本進行審查和改定。

25 周華斌，《京都古戲樓》，頁一五四。

《大清高宗純皇帝實錄》卷一一一八說到：

乾隆四十五年十一月乙酉，上諭軍機大臣等，前令各省將違礙字句書籍，實力查繳，解京銷毀。現據各督撫等陸續解到者甚多。因思演戲曲本內，亦未必無礙之處。如明季國初之事，有關本朝字句，自當一體飭查。至南宋與金朝關涉詞曲，外間劇本往往有扮演過當，以至失實者；流傳久遠，無識之徒或至轉以劇本為真，殊有關係，亦當一體飭查。此等劇本，大約聚於蘇、揚等處，著傳諭伊齡阿、全德留心查察，有應刪改及抽撤者，務為斟酌妥辦。並將查出原本暨刪改抽撤之篇，一併粘籤解京呈覽。但須不動聲色，不可稍涉張惶……

《辦理四庫全書檔案》本乾隆「上諭」說是：

再查崑腔之外，有石牌腔、秦腔、弋陽腔、楚腔等項，江、廣、閩、浙、四川、雲、貴等省，皆所盛行，（伊齡阿覆奏）請敕各督撫查辦等語，自應如此辦理。著將伊齡阿原摺抄寄各督撫閱看，一體留心查察，但須不動聲色，不可稍涉張惶。

乾隆四十五年，兩淮巡鹽御史伊齡阿奉旨在揚州設立「曲局」、主持「修曲」，參加者還有蘇州織造全德（主管搜集江南一帶曲本）、後任巡鹽御史圖明阿（主管修曲），受聘參與修曲的還有：總校黃文暘、總校李經、分校凌廷堪、分校程枚、分校陳治、分校荊汝為等等。揚州曲局審查曲本從乾隆四十五年年末開始，乾隆四十七年秋結束，時間大約一年半。

對於這一問題的研究，有袁行雲在《清乾隆間揚州官修戲曲考》一文中云：「這次大規模修曲的範圍，包括古今雜劇傳奇和地方民間曲本。古今雜劇傳奇由揚州曲局負責審查修改……地方戲曲由各省督撫負責查辦。」「黃文暘《曲海目》所收的曲本……共為九百七十六種……黃文暘所見曲本，仍在一千種以上。這大概就是揚州曲局在一年半內審查的全部南北曲曲本。」「揚州官修戲曲，屬於纂修《四庫全書》範圍內的一件大事。清政府纂修《四庫全書》的目的，是通過大規模徵禁圖書，以消除漢族的民族思想，修曲的意圖也是如此。」[26]

袁行雲先生所言甚是。

纂修《四庫全書》和揚州官修戲曲，都是乾隆時期所做的「清理文字」的大事，目的是：以「消除『違礙』清廷的字句為重點」。做法是：組織專業的滿、漢人員，「留心查察」書籍和曲本，將「違礙字句」「一體刪改抽撤」或者全本「銷毀」，「將查出原本暨刪改抽撤之篇，一併粘籤解京呈覽」。作風是：「不動聲色」，「不可稍涉張惶」。

揚州官修戲曲的出發點，從政治上說，自然是為防止「反清復明」的宣傳，從文化發展上考慮，也可以視為是為了戲曲的繁榮廓清了道路。因為「揚州官修戲曲」是向天下公布了一條界線：被「銷毀」的戲曲將會受到禁演！被「刪改抽撤」的內容有問題！除此以外，都可以大開綠燈！

第六，乾隆皇帝在全國性的節日（皇太后壽辰、皇帝壽辰）中，組織和鼓勵戲曲會演，最後促成了徽班進京。

乾隆皇帝是一個好大喜功的人，在位期間有過六次規模宏大的「南巡」（分別在乾隆十六年、二十二年、二十七年、三十年、四十五年、四十九年），在京城為皇太后舉行過三次盛況空前的「萬壽慶典」（分別在乾隆十六年、二十六年、三十六年），為自己舉行過兩次「萬壽慶典」（乾隆四十五年在熱河、乾隆五十五年在京

袁行雲，《清乾隆間揚州官修戲曲考》，見《戲曲研究》（文化藝術出版社，一九八八年），二十八輯，頁二二五—二三三。

城）。「南巡」的目的自然有政治上的說法，「慈壽慶典」也是彰顯「孝道」，史料和筆記的記載卻多是排場、鋪張和奢華。而在「排場、鋪張、奢華」的同時，戲曲在這些活動中起到的重要作用、戲曲受到的重視和鼓勵、戲曲地位的直線上升，都是顯而易見的。

「南巡」重鎮是江寧、蘇州、揚州、杭州、海寧、嘉興，清代李斗的《揚州畫舫錄》、梁廷枏的《曲話》記載了「行宮在揚州有四：一在金山，一在焦山，一在天寧寺，一在高旻寺」。「天寧寺本官士民祝禧之地，殿上敬設經壇，殿前蓋松棚為戲臺，演仙佛、麟鳳、太平擊壤之劇，謂之大戲。」[27]「乾隆中，高宗純皇帝第五次南巡，族父森時服官浙中，奉檄恭辦梨園雅樂……選諸伶藝最佳者，在西湖行宮供奉。」[28] 這些記載都可以證明乾隆對於耳目一新的南方戲曲的濃厚興趣，同時也可以說明戲曲在乾隆「南巡」活動中無可替代的重要作用。

乾隆皇帝在「南巡」時的重要興趣之一，是欣賞南方戲曲，因而負責「接駕」的官員就格外用心地「恭辦梨園雅樂」，把「南巡」時候伺候皇帝的演出，辦成了南方名伶優秀劇目的會演。而且，乾隆皇帝把慶祝皇太后的「慈壽」和自己的「萬壽」，也幾乎辦成了全國性的戲曲會演。乾隆十六年的皇太后六十壽辰是一個模式，後來的四次「萬壽慶典」在內容和形式上，都與這一次大同小異。趙翼的《簷曝雜記》說是：

皇太后壽辰在十一月二十五日。乾隆十六年屆六十慈壽，中外臣僚紛集京師，舉行大慶。自西華門至西直門外之高梁橋，十餘里中，各有分地，張設燈綵，結撰樓閣。天街本廣闊，兩旁遂不見市廛。錦繡山河，金銀宮闕，剪綵為花，鋪錦為屋，九華之燈，七寶之座，丹碧相映，不可名狀。每數十步間

27　清•李斗，《揚州畫舫錄》（江蘇廣陵古籍刻印社，一九八四年），頁九八、一○三。

28　清•梁廷枏，《曲話》，見《中國古典戲曲論著集成》冊八，頁二六五。

一戲臺，南腔北調，備四方之樂，侲童妙伎，歌扇舞衫，後部未歇，前部已迎，左顧方驚，右盼復眩，遊者如入蓬萊仙島，在瓊樓玉宇中聽《霓裳曲》，觀《羽衣舞》也⋯⋯二十四日，皇太后鑾輿自郊園進城，上親騎而導，金根所過，纖塵不興。文武千官以至大臣命婦、京師士女，簪纓冠帔，跪伏滿途。皇太后見景色鉅麗，殊嫌繁費，甫入宮即命撤去。以是，辛巳歲皇太后七十萬壽儀物稍減。後皇太后八十萬壽、皇上八十萬壽，聞京師鉅典繁盛，均不減辛未⋯⋯[29]

乾隆十六年、二十六年、三十六年⋯⋯全國的「南腔北調」多次參加「南巡」和「萬壽慶典」，伶人經過接駕會演、進京會演、「對棚」競技，不僅開闊了眼界，而且也提高了水準。終於到了乾隆五十五年，乾隆在慶祝自己八十歲壽辰的時候，促成了「徽班進京」。

「徽班進京」這個在戲曲史上非常重要的事件，對於京師的戲曲行業影響巨大。應當說，徽班進京無論是在舞臺藝術上，還是在商業運作上，都在京城建立了新的格局⋯從戲曲史的角度來說，徽班進京使「花雅之爭」有了定局，而且為京師帶來了新聲腔、新作風和新氣度。從商業方面講，徽班進京促進了京城戲曲行業在運作上的進一步商業化⋯北京南城以戲曲為中心的商業圈逐漸形成；京師優伶除了臺上表演之外，臺下歌郎營業也已粗具規模。在演出細節上，諸如京師戲班演出的開場方式和劇目安排、後臺衣箱的分類管理等等，都有了新的改善。

筆記和傳說中關於乾隆皇帝與戲曲的故事豐富多彩。有的記錄了乾隆皇帝從江南名班中「每部中各選二三人，供奉內廷」。有的說是：「高廟巡幸江南，帶回新小班。」有的說他從江南帶回了「十番樂」，並且將清代

29 《簷曝雜記》，頁九—一○。
30 莊清逸，《戲中角色舊規矩》，見《戲劇叢刊》（天津市古籍書店，一九九三年），頁三○一。

宮廷演戲程序「報請」、「迎請」、「淨臺」、「開場」後面加上了「十番細樂」[31]。有的說：「乾隆皇帝極愛演唱，而又不便在大臺上扮演，故在自己室中建築一臺，時常命內侍陪演。又因自己嗓音極低，夠不上崑弋宮調，故特創一調，半白半唱，命內侍學之......宮中及親貴都呼之曰『御製腔』。」[32] 有的說乾隆皇帝自編自演過《花子拾金》。這《花子拾金》又名《拾黃金》，劇本今存，收錄《戲劇匯考》下冊的「丑角劇本」中。有的說，乾隆下江南時，從某鹽商的「家班」中，帶回一個「唱小花臉的女子」，她就是嘉慶的生母[33]。有的說「南府戲臺」建於乾隆年間，排戲的程序是串戲、帽兒排、響排、彩排，乾隆皇帝亦常在此觀看排戲[34]......無論這些紀錄和傳說有多少水分和附會，乾隆皇帝酷愛戲曲、參與了把南方的戲曲帶回京城、鼓勵和開啟了南北戲曲的交流、促成了宮廷演戲的繁榮興盛、促成了以宮廷戲曲演出為中心的清代第一次戲曲高潮，卻是毫無疑問的。

第三節 《弘曆熱河行宮觀劇圖》的史事

要說敘述清代宮廷的三層戲臺，當今帶有權威意味的著作，當數周華斌的《京都古戲樓》、廖奔的《中國古代劇場史》[35] 和丁汝芹的《清代內廷演劇史話》[36] 了。他們三家都談到了五座戲樓的存廢及年代問題，只是大同之

31 付惜華，《南府佚聞》，見北平中國劇學會《國劇畫報》八期。
32 齊如山，《風雅存小戲臺志》，見《國劇畫報》六期。
33 齊如山，《嘉慶生母為歌者之傳說》，見《國劇畫報》七期。
34 齊如山，《南府戲臺志》，見《國劇畫報》三十九期。
35 廖奔，《中國古代劇場史》（中州古籍出版社，一九九七年）。
36 丁汝芹，《清代內廷演劇史話》（紫禁城出版社，一九九九年）。

中存有小異：

一、圓明園中同樂園清音閣戲臺（周著、丁著說建於「雍正四年」，廖著說建於「乾隆後期」），已於咸豐十年毀於兵火。

二、紫禁城中壽安宮戲臺（周著說建於「乾隆時期」；丁著說建於「乾隆二十五年」、「嘉慶四年」拆除）。

三、熱河行宮中福壽園清音閣戲臺（周著、丁著說建於「乾隆時期」，廖著說建於「乾隆前期」），抗日戰爭時期毀於兵火。

四、紫禁城中寧壽宮閣是樓暢音閣戲臺（周著說建於「乾隆三十七至四十一年」，廖著說建於「乾隆三十六至四十一年」，丁著說建於「乾隆三十七年」，齊如山說是落成於乾隆五十一年），今存。

五、頤和園中德和園戲臺（周著說「建於光緒十七年」；丁著說「改建於光緒十七年」；廖著說建於「乾隆時期」，「光緒十四年重修」），今存。

周華斌是老一代戲曲研究家周貽白的公子，自有家世淵源的優勢；丁汝芹在檔案館坐過六年冷板凳，功夫可是非比尋常；廖奔看重田野調查，也已別是一家。在他們的說法中取個折中，或許去事實不遠：

一、圓明園清音閣戲臺，建於雍正四年，毀於咸豐十年。

二、壽安宮戲臺，建於乾隆二十五年，嘉慶四年拆除。

三、熱河清音閣戲臺，建於乾隆時期，毀於抗日戰爭時期。

四、寧壽宮暢音閣戲臺，建於乾隆後期，今存。

五、德和園戲臺，改建於光緒十七年，今存。

圓明園和壽安宮戲臺，沒有留下寫真，熱河戲臺據說有照片傳至今日。但是，談到熱河戲臺時，最容易被提到的，還是畫於「乾隆己酉」的一幀熱河乾隆觀劇圖。這張圖在《中國古代劇場史》中，是所附圖片的第一百一十七幅，題名為《弘曆熱河行宮觀劇圖》。民國二十一年《國劇畫報》第十期的頭版頭條刊登的同一幀圖片，題名為《清乾隆時代安南王阮惠遣侄光顯入觀賜宴在熱河行宮福壽園之清音樓觀劇圖》。廖奔自然是為了示意三層戲臺的形制，選中了這幅畫，使用了「觀劇」這樣的題名。而齊如山於一九三二年牽頭創立的《國劇畫報》週刊，意在對於國劇進行研究和宣傳，刊登這張圖，也是為了展示宮廷戲臺的規模，二人的意圖大致相同。但是，實際上這張圖原本的立意應當是為了記錄一段安南國臣服清朝的歷史，而不僅僅是記錄乾隆「觀劇」。這在《國劇畫報》的題名中有所顯示，只是由於缺少進一步的說明，才使看圖的人不能明瞭。

《國劇畫報》所刊登的這幀圖上，題款為「乾隆己酉仲秋御筆」的御筆題詩云：

誰能不戰屈人兵，戰後畏威懷乃誠。黎氏可憐受天厭，阮家應與錫朝禎。今秋已自親侄遣，明歲還稱躬己行。似此翰忱外邦鮮，嘉哉那忍靳恩榮。[38]

圖的右側，畫的是熱河福壽園的清音閣三層大戲臺，福臺、祿臺、壽臺上，滿臺的伶人都面向左方跪著。圖的中間，畫有兩側側殿內被賞看戲的大臣，正殿的左側，畫的是觀劇正殿，乾隆皇帝端坐在正對戲樓的殿內。圖的中間，畫有兩側側殿內被賞看戲的大臣，正殿和戲樓之間，許多內廷的侍衛和太監之類，他們都站著。在這些侍衛、太監的中間，有八個跪著的人，那就是入

觀的安南王阮惠的侄子阮光顯和他的隨從們了。那八個人分三排，第一排一個人，自然是阮光顯，第二排兩個人，第三排五個人，應該是按照入觀人員官職大小次序的排列。這張圖畫的，顯然是開戲之前，乾隆接見阮光顯的情景，伶人則是承應演出之前對乾隆的例行跪拜。

這張圖的珍貴之處在於：第一，它是今存唯一的乾隆在熱河清音閣觀劇的實況繪寫。第二，它是已經毀於抗日戰爭時期兵火（據說是駐紮其中的蘇聯紅軍兵士不慎點著的）的清音閣的形制圖畫。所以，今人在談到清代宮廷大戲臺時，一般不會忽略了這張圖。

《國劇畫報》對這張圖沒有任何說明文字，這在齊如山是一個特例。齊如山先生在他的《國劇畫報》中，對他刊載的照片、圖畫，總是力求做到介紹詳盡的，或許是當時他還沒有把這段史事弄清吧？但是，畫報極長的題名卻把「觀劇圖」的歷史內容做了儘量的交代。

在查閱過《明史》、《越南歷史》、《清史稿》、《乾隆實錄》之後，這張圖的歷史價值就呈現出來：它記載了乾隆五十四年，發生在清朝和越南之間的一件史事，這史事的重要，無論是對中國，還是對越南，都遠遠超過了「觀劇」。

《明史》列傳第二百九，有「安南」傳，說是：「安南，古交阯地，唐以前皆隸中國，五代時始為土人曲承美竊據。」歷經宋、元，到明代時，朱元璋正式下詔，封當時的首領陳日烜為「安南國王」，確立了明朝和安南之間的宗藩關係；安南對明朝年納貢、歲歲稱臣，明朝也按例對安南頒賞，並有權過問、裁定安南的政權維護等重要事務。[39]

清朝代替明朝以後，雙方的宗藩關係沒有中斷，在乾隆五十三年之前，清廷一直延續明朝的事實，承認並冊

39　清·張廷玉等撰，《明史》（中華書局，一九八四年），冊二十七，頁八三〇九─八三三七。

封黎氏為安南國王。乾隆後期，安南國內發生了以政權更替為實際內容的戰爭。對這一戰事，後來的《光緒會典事例》稱之為「內訌」。但是，在乾隆時代的當時，身為宗主國的清朝，應國王黎氏的請求，曾經出兵二十萬（這個數字是《越南歷史》的說法）參與維護藩屬政權的戰事，結果，清朝軍隊損兵折將，大敗而歸，釀成一個丟盡大國臉面的大事件。之後，戰勝者阮惠推翻黎氏，自行登基，安定了國內的局勢之後，就開始對清朝恭進貢物、呈進表文，費盡周折與口舌，請求戰敗的宗主國清朝，接受戰勝者阮惠的「投降」，目的在於請求清朝對他的政權予以承認。結果是阮惠的恭謹和至誠，終於使乾隆接受了阮惠的投誠，與安南國的新政權確立了新的宗藩關係。這一帶有滑稽意味的過程，充滿了戲劇性。對這段歷史，中越雙方的記載不同，立場和忌諱也不一樣，看起來很有意思。

越南社會科學委員會編著、越南社會科學出版社一九七一年出版的《越南歷史》對這段歷史這樣敘述：

一七七一（乾隆三十六年）年春，革命風暴在西山邑開始爆發。組織和領導這次重要起義的是阮岳、阮侶和阮惠……高舉起「劫富濟貧」的旗幟來號召和集合群眾……

一七八七（乾隆五十二年）年末，阮惠派遣軍隊北上鎮壓各種反動勢力……衰敗的黎王朝至此被廢除……失掉統治權的國內反動封建勢力仍然猖狂活動……黎昭統……派人向清朝求救。

一七八八（乾隆五十三年）年末，清軍的侵略成為我國的直接和主要的危機……清朝出動了包括二十萬戰鬥部隊、成十萬運輸隊和伕役，由兩廣總督孫士毅統率。清朝乾隆皇帝在給孫士毅的諭旨中直接提出了一項戰略方針，要求充分利用我國內部矛盾，以實現其侵略野心。

一七八八（乾隆五十三年）十一月，清軍分為四路進入我國……

一七八八（乾隆五十三年）十二月……阮惠登基即皇帝位，年號光中，隨即統率大軍北上。

大破清軍的戰鬥。

一七八九年（乾隆五十四年）一月二十五日夜（即陰曆年除夕），主力軍越過間口河……打響了

一月三十日拂曉……都督龍的軍隊已湧進升龍城（河內），像一把利刃直插進他的大本營。孫士毅惶恐已極，來不及披衣甲和上馬鞍，慌忙地同一支後勤騎兵越過浮橋帶頭逃竄。清軍瓦解，爭相奪路而逃。孫士毅下令斷橋以阻止西山軍的追擊。由於他的殘忍行動，成萬清軍棄屍紅河……孫士毅為了脫身被迫扔掉了全部文書和印信……[40]

《越南歷史》敘述的著重點，在於歌頌以阮惠為領導的，代表「人民」和「民族」利益的「革命」力量，「抵抗滿清侵略軍」的英勇和戰績，對於「滿清侵略軍」孫士毅的倉惶逃竄也寫得繪聲繪色。至於戰勝之後，阮惠和他的侄子阮光顯，卑詞厚幣、陳訴衷情，一定要乾隆接受他的投降，承認他們接替黎氏，繼續作為清朝藩屬的合法地位的複雜過程，則避而不談。

中國的史書和典籍，有著看起來立場顯然不同的另一種記載。《清史稿》列傳三一四，對乾隆出兵安南、幫黎氏討伐阮惠，取勝後下詔班師的考量，孫士毅貪功輕敵、自取敗北的敘述如下：

五十三年……帝以黎氏守藩奉貢百有餘年，宜出師問罪，以興滅繼絕……命孫士毅移檄安南諸路，示以順逆……

十月末，粵師出鎮南關。詔以安南亂後勞癠不堪，供億運餉由內地滇、粵兩路，設臺站七十餘

40　越南社會科學委員會編著，《越南歷史》（人民出版社，一九七七年根據越南社會科學出版社一九七一年版譯本），頁三九五、四〇九─四二四。

所，所過秋毫無犯。孫士毅、許世享由諒山分路進，總兵尚維升、副將慶成率廣西兵，總兵張朝龍、李化龍率廣東兵。時土兵義勇皆隨行，聲言大兵數十萬……捷聞。

帝以安南殘破空虛，且黎氏累世屢弱，其興廢未必非運數也。既道遠餉艱，無曠日老師代其搜捕之理，詔即班師入關。而孫士毅貪俘阮為功，師不即班，又輕敵，不設備……五十四年，正月朔，軍中置酒張樂，夜忽報阮兵大至，始倉皇禦敵……黎維祁挈家先遁……孫士毅奪渡富良江，即斬浮橋斷後，由是在岸之軍，提督許世享、總兵張朝龍、官兵夫役萬餘，皆擠溺死。時士毅走回鎮南，盡焚棄關外糧械數十萬，士馬還者不及半……

阮惠自知賈禍……於是叩關謝罪乞降，改名阮光平，遣其兄子光顯齎表入貢，懇賜封號……帝以維祁再棄其國，是天厭黎氏，不能自存……即封阮光平為安南國王。[41]

《清史稿》的紀錄中，清朝對越南並無「野心」（當時的清朝若是果真有「野心」，想要滅了安南，可能也並非難事），乾隆出兵幫助黎氏平定對手阮惠，是出於對安南黎氏政權履行宗主國的職責。在黎氏二次棄國逃命之後，乾隆開始有了順乎「天命」的考慮。勞師襲遠、興滅繼絕，只能是幫助黎氏一把，到底不能長期代替孱弱的黎氏守住君位。下令班師，也就是想要退步抽身了。至於鬧到損兵折將、大敗而歸，全是孫士毅的自作主張。這就是中國史書對這一事件的闡釋。在今天看來，這種闡釋也還是看起來比較合理的說法。

當然，中國典籍最願意津津樂道的，還是阮光平卑詞乞降、乾隆對他寬容大度的經過，這些在《安南紀略》中都有詳盡的記錄。

[41] 趙爾巽主編，《清史稿》（中華書局，一九九一年），冊四十八，頁一四六三五—一四六三九。《安南紀略》卷十九載：

阮光顯聞言長跪口稱：「我係阮惠嫡長侄⋯⋯總因黎維祁不道，遭此事會，致有勞動天兵。我叔光平時運乖舛，遭此事會，致有抗拒（天）兵之跡，萬喙難辯。自本年正月以來，在黎城寢食不寧，而一腔心事又無從表白。是以每逢天朝迷路落後兵丁，即資其口糧盤費，導送進關，希冀藉其口中轉達悃忱⋯⋯我們小國人都知敬天，大皇帝即天也，若得罪於天，則禍及其身，災及其國。爾見督撫後，即求進京瞻覲大皇帝天顏，所有齎進金銀方物，不敢云貢，不過聊表此時悔罪之忱。若蒙大皇（帝）准其投降，恩同再造。

乾隆被孫士毅敗北丟掉的面子，又被阮惠叔侄拱手送了回來，可以維持「大國之尊」「不咎既往」的姿態，體面地下臺，乾隆自然很高興，於是「傳諭福康安」：

朕覽阮惠呈進表文，極為恭謹，自係出於感激至誠，而於瞻覲祝釐之處，尤屬肫懇殷切。該國鎮撫民人，全仗天朝封爵，況造邦伊始，請（諸？）事未定，尤賴正名定分，明示寵榮，以為綏輯久遠之計。已明降諭旨，將阮惠封為安南國王。並另降敕諭，先為詳晰曉示。所有封爵敕印，俟阮光顯入覲返國時，即令齎回。其呈進貢物，亦應收納送京，候朕另加恩賞。[42]

阮光平在受到乾隆的冊封，正式成為清朝的屬國，從此可以名正言順地坐穩「安南國王」的寶座之後，也是興奮異常，上奏說：

[42] 中國社會科學院歷史研究所，《古代中越關係史資料選編》（中國社會科學出版社，一九八二年），頁四七〇、四七二、四七三。

安南國小臣阮光平謹奏，為仰於天聽事。臣欽奉敕書，宣諭不咎既往，嘉與維新，並諭以乾隆五十五年（一七九〇）聖壽八旬祝釐大典，賜臣進京瞻覲，以遂雲就日之私。臣莊誦綸音……無任感激。欽惟大皇帝陛下，德邁義炎，道隆軒昊，五十餘年太平天子，盛治備福，曠古所無。[43]

《清實錄》「乾隆五十五年七月上」有關於阮光平進京謝恩的記載：

乙丑安南國王阮光平，陪臣吳文楚等，金川木坪宣慰司甲勒參納木卡等三十人，哈薩克汗杭和卓之弟卓勒齊等五人入覲……

這阮光平七月在熱河入覲，賞賜、賜宴、看戲，之後跟著回到北京，也是賞賜、賜宴、看戲，看盡了上國的風光。直到十一月末，才回安南。乾隆還特地御筆親書，賜給他御製詩一首，詩云：

瀛藩入祝值時巡，初見渾如舊識親。伊古未聞來象國，勝朝往事鄙金人。九經柔遠祗重澤，嘉會於今勉體仁。武偃文修順天道，大清祚永萬千春。[44]

阮光平對乾隆感恩戴德，回國以後歲歲納貢、常常問安，兩國間貢使不斷，倒是真像一個應天命而生的新國君。

43 《清實錄》（北京，中華書局，一九八六年），冊二十六，卷一三五八，頁二〇二一二〇三。
44 《古代中越關係史資料選編》，頁四七一。

在阮惠（阮光平）進京之前，他的侄子阮光顯被允許於乾隆五十四年（己酉）秋，到承德避暑山莊瞻觀，

《清實錄》「乾隆五十四年七月下」記錄：

本日阮光顯等來至行在，適值開宴行賀之期。瞻觀行禮後，即令其隨同蒙古王公文武大臣後，入座觀劇。[45]

《中國古代劇場史》和《國劇畫報》刊登的圖畫就是這日的情景。

看來，《弘曆熱河行宮觀劇圖》這個題名，完全隱去了這段歷史造成的欠缺是，對看圖的人來說，乾隆題詩和圖中的跪拜者，都會是一個疑問。相比之下，《清乾隆時代安南王阮惠遣侄光顯入觀賜宴在熱河行宮福壽園之清音樓觀劇圖》這個題名，雖然不勝繁雜，但內容則比較確切、豐厚。《弘曆熱河行宮觀劇圖》雖然意義簡捷、明確，與戲曲和舞臺更加貼近，但是，如果我們從史家的角度來看這張圖，也許它的歷史意義更不應該被忽略。[46]

[45] 《清實錄》冊二十五，卷一三三五，頁一〇九五。

[46] 有關乾隆觀劇圖的這段文字，曾寄往河南鄭州的《尋根》雜誌。雜誌社編輯石海燕先生來信稱：「讀過稿件，忽然想起前不久花十元錢買的一本舊書，即《國朝宮史續編》。一查，裏面果然有關於您文章提到的那幅圖的記載。那幅圖實際上是《御製平定安南戰圖》的第六幅。先生可能沒有見這個資料，今寄去，或可做以補充。」隨信還有複印件兩頁。從石海燕先生寄來的複印件上，我瞭解到：原來，乾隆有繪圖紀史的愛好，凡屬親歷的「定伊犁、平回部、剿金川、定臺灣」諸戰役，都命畫院繪圖以記錄戰功，自己還會在圖上配寫一首近體詩。或許是要傳之萬世、教誨子孫吧！《御製平定安南戰圖》共計六幅，原圖為「銅版紙印本，縱一尺六寸，橫二尺八寸」。圖名分別是：《嘉觀河護戰圖》、《三異柱右戰圖》、《市球江戰圖》、《富良江戰圖》、《阮惠遣侄阮光顯入觀賜宴之圖》，前五幅記載了平定安南的重要戰役。這最後一幅《阮惠遣侄阮光顯入觀在熱河行宮福壽園之清音樓觀劇圖》，便是阮光顯去承德被乾隆接見的情景。這幅圖與《中國古代劇場史》中的《弘曆熱河行宮觀劇圖》，《國劇畫報》中的《清乾隆時代安南王阮惠遣侄光顯入觀在熱河行宮福壽園之清音樓觀劇圖》應當是

同一幅圖畫，看來，這幅圖畫的最初題名應當就是《阮惠遣任阮光顯入觀賜宴觀劇圖》了。乾隆為這六幅圖配寫了六首詩，還有一個將近千字的序言。在這篇序言裏，乾隆詳細地寫下了他對清軍參加安南戰役過程和得失的思考、對戰役發展的各種可能性和可能出現的不同後果也進行了估計和邏輯推理，最後，他得出一個結論：孫士毅的沒有遵旨立即班兵，因而導致清軍損兵折將、三位大將捐軀沙場，看起來是不利和不幸。但是，由於事情後來出現了意料之外的轉變，其結果就更加意外，從國家總的得失來衡量，這應當是各種結果中最好的一種。這個結果的取得，完全不是「人力所謀」，而是「昊運旋轉」、上天的「天恩」。

為了將這段史實完整的呈現出來，現將原序照錄於下：

「詢孫士毅安南戰事，繹析以陳。因命畫院各為之圖，補詠近體而序之曰：安南戰圖，非如伊犁回部、金川、臺灣之始以戰而終以成功也。非以戰成功，則可弗圖，而圖之者，實緣我參帥之臣、軍旅之士，涉遠冒險，攻堅破銳，更有抱忠捐軀者，不為之圖以紀其績，則予何忍！且阮惠之悔罪乞降，原因有徵，斯亦未嘗非始終一事耳。夫有征無戰，尚矣。戰而有成功次之（予自定伊犁、平回部、剿金川以至近日勘定臺灣之役，皆經指授機要，戰無不克，攻無不取，以成此數大功。蓋戡亂伐暴，難言偃武，則雖不能有征無戰，而俱獲成功，要皆天心佑順，乃克臻此）。成而復變，又終於不戰而成功者為勝焉（阮惠復至黎城，黎維祁仍棄其國，可謂變出不意。然予調福康安為兩廣總督，仍將集兵聲討，迫阮惠再四籲懇，又遣親任阮光顯詣福康安處齎表求降，福康安察其情形實出至誠，然後據情入告。予因思黎維祁不能立國，既徵天心厭棄，而中朝又不利其土地，即使集兵聲討，亦不過歸於成功，其事不一而足。而於安南之事，復不戰而成功，則予之所感鴻貺，益深敬畏者當何如！間嘗論之，使孫士毅收黎城之後，即能銳師至廣南獲阮惠乎？又孫士毅乃遵旨早班師，雖無許世享等之捐軀，是更足以見天心之佑予躬實為至厚耳）。是宣人力所謀乎？天也。藐躬臨蒞五十四載，受天之佑，即金川以至近日勘定功寧眾轉為大順之機，不得不興師問罪，是誠佳兵無已時矣。且許世享不知方有勇，為常人所不能。每一念及，為之落淚嘉尚。至孫士毅非不知我境而黎維祁收黎城復失，其能不旋師以救之乎？而究未必即服其心，要皆昊運旋轉，默為呵護，宣予一人思慮所能及哉！又如許世享委曲護令孫士毅振旅而還，設亦捐軀，則其公爵必世襲罔替。人誰不死，且本欲衝鋒致命，迫聽旅以歸，則士毅乃孫士毅遵旨早班師，寧歸而受朕之罰，而朕宣肯不諒其心加以罰哉？是二臣者，其事不同而心則同。茲事機之會，總戎振旅以歸，三將令藩國立祠酬忠，且阮惠因有此過而受朕之罰，自茲以後，益深敬勤，靜待天恩，六年歸政，夫何敢更生別念乎？此補詠安南戰圖之什所由作也。」

第四節　清代宮廷的「節戲」

清代宮廷的「節戲」始於乾隆朝。

乾隆初，管領「樂部」的張文敏奉命「製諸院本進呈，以備樂部演習」。在他的主持下，一批宮廷專用的「大戲」、「節戲」劇本很快就製作成功，並搬上了舞臺。其中，《昇平寶筏》、《鼎峙春秋》、《忠義璿圖》、《昭代簫韶》、《勸善金科》等承應「大戲」比「月令承應」等「節戲」更多地為人研究和熟知，而實際上，「節戲」在清代宮廷演戲中，屬於日常戲目，演出的頻率相當高，特別是在同治、光緒之前。

「月令承應」諸戲是「節戲」中的主要劇目。

古代的「節令」即是「節日」，一年之中的二十四個節令都是慶祝或祭祀的日子，再加上丘處機、釋迦牟尼、碧霞元君、關帝、北嶽大帝、宗喀巴的誕辰等等，宮中要演「節戲」的日子就越增越多。張文敏負責編撰的「月令承應」戲，是將天時鬼神與歷史典故敷演在一起，取其頌神頌聖、徵瑞稱祥的意思。而從《嘯亭雜錄》所說的「其時典故如屈子競渡、子安題閣諸事，無不譜入」[47]來看，乾隆時代的「節戲」內容所取，是以「歷史典故」為主。「節戲」的職能也兼顧了慶祝祭祀和藝術欣賞兩個方面。

乾隆的生日在中秋節的前兩天，八月又是他每年例行「講武綏遠⋯⋯舉行秋獮之典」[48]的時間，因此，慶祝萬壽和中秋節的兩大節日就連在一起。這兩個隆重的節日，多在熱河行宮舉行。趙翼在他的《簷曝雜記》中回憶⋯

47　《嘯亭雜錄》，頁三七七。
48　《嘯亭雜錄》，頁二一九。

上秋獮至熱河，蒙古諸王皆觀。中秋前二日為萬壽聖節，是以月之六日即演大戲，至十五日止。所演

戲，率用《西遊記》、《封神傳》等小說中神仙鬼怪之類，取其荒幻不經，無所觸忌，且可憑空點

綴，排引多人，離奇變詭作大觀也。[49]

趙翼以為張文敏將「大戲」如此取材和構築，主要是出於「無所觸忌」和可以「憑空點綴」的考慮，可能很

有道理：張文敏曾經在乾隆元年因事下獄論死，後獲釋。這樣的經歷，足以讓他時時記憶、事事聰明、處處謹

慎。而「憑空點綴」、「離奇變詭」又恰恰投合了乾隆的愛好，張文敏因此大獲成功。

後來，皇帝、皇太后的「萬壽節」、皇后、皇太子的「千秋節」就與「節令」排在一起讓萬民同慶，「奏演

群仙神道添籌錫禧，以及黃童白叟含哺鼓腹者，謂之『九九大慶』」。「萬壽節」和「千秋節」也就成為法定的

節日了。再加上為「內廷諸喜慶事，奏演祥徵瑞應」的「法宮雅奏」，演出雖然慶祝的不是「節日」，表現卻也

和過節沒什麼兩樣，那麼，這些慶祝戲，大而化之地說，也可以算是「節戲」了。有時候，「大戲」如《勸善金

科》，若「於歲暮奏之，以其鬼魅雜出，以代古人儺祓之意」[50]，這「大戲」也就成了「節戲」，宮廷之中上演

「節戲」的日子，真也是不勝其繁。

「月令承應」、「法宮雅奏」、「九九大慶」中的「節戲」，今天容易見到的有「昇平署月令承應戲」鈔本

四十八種[51]，那是民國二十五年國立北平故宮博物院據昇平署鈔本排印的，尚未排印的鈔本可能還要更多，每種一

49 《簷曝雜記》，頁一一。
50 《嘯亭雜錄》，頁三七七、三七八。
51 見《昇平署月令承應戲》目錄。

齣至十餘齣不等。這樣不同版本的共存，可能也是「承應」差事之必需——皇帝如果想看長的，有十多齣的，內

容和出場人物都複雜一點；若想看短的，有一齣就完的，也就是應應景罷了。

事實上，道光以後的「月令承應」戲，在內容上更偏向了「天時鬼神」。比如：《清昇平署志略》中記載的

元旦「承應之戲」包括：《喜朝五位》、《放生古俗》、《賀節詠諧》、《壽山福海》、《歲發四時》、《文氏

家慶》、《宮花報喜》、《椒柏屠蘇》、《祥曜三星》、《五位迎年》、《椒花獻頌》、《開筵稱慶》、《三元

入覲》、《七聲獻歲》共計十四種，即使光從劇目上看，也可以大致明瞭，其中人事的內容極少。「節戲」的職

能越來越向著單一的、「慶祝祭祀」的方向發展。

晚清到了光緒年間，西太后熱衷戲曲，每個月的「朔、望」，亦即初一和十五也都列入了「節日」，宮中演

「節戲」的頻率大增，據當時管提綱的太監信修明回憶：

每月尋常時，朔、望兩天戲。年節有年節節令戲，五月端午有端午的節令戲，八月中秋有中秋節的節

令戲，萬壽節有萬壽節令戲，佛道日有佛道日的節令戲，七夕有七夕的節令戲。如元旦之《如願迎

新》，除夕之《應受多福》，正月初二日《財源輻湊》，四月初八日《佛旨渡魔》、《魔王答佛》，

端陽節《闡道除邪》，中秋節《天香慶節》，七夕日《鵲橋秘誓》，六月十九日《羅漢渡海》，六月

二十日光緒之萬壽節及十月初十日慈禧萬壽節，皆唱《萬壽無疆》，點綴節令。52

西太后時代的「節戲」演出雖多，卻並非西太后的興趣所在。「節戲」有徵瑞稱祥的涵義，逢節演戲又是祖

52
信修明，《老太監的回憶》（燕山出版社，一九九二年），頁一八〇。

宗留下的成法，因此，這規矩一直保留到清代滅亡之前。自己組織太監戲班、傳演民間的戲曲、選調「內廷供奉」，這才是西太后藝術欣賞和娛樂的興奮中心，至此，「節戲」的意義就只剩下「點綴」了。

第五節　道光時代：昇平署的建立

西元一八二一年，三十九歲年屆不惑的清宣宗道光皇帝即位。從保存得比較完整的昇平署檔案中可以得知，清宣宗一即位，就對祖父引以為驕傲的宮廷劇團做了調整。

道光元年正月十七日，劇團人員開始精簡。道光下令「將南府、景山外邊旗籍、民籍學生有年老之人並學藝不成，不能當差者，著革退」[53]。

道光元年六月初三，撤銷景山劇團。包衣昂邦英和面奉諭旨[54]：「其景山大小班著歸併在南府，永遠不許提景山之名。」

道光元年九月，降低南府學生官職品級。內務大臣面奉諭旨：「南府有官職學生三名，太監一名，著照嘉慶四年之例，六品官職學生玉福、蘭香著降為八品學生，即食八品錢糧，七品官職學生喜慶著降為無官職學生，八品太監吉祥著降為無官職太監，均食二兩五錢錢糧。並非為差事平常，係按嘉慶四年之例。欽此。」[56]

<hr>

[53]《清昇平署志略》上冊，頁三二。

[54] 包衣昂邦，滿語，意為內務府大臣，見祁美琴《清代內務府》（中國人民大學出版社，一九九八年），頁五三。

[55]「面奉諭旨」和「旨意記載」，都是清代總管或內務府人員對皇帝口頭下達旨意的紀錄，今均存於第一檔案館。

[56]《清昇平署志略》上冊，頁三六。

道光元年九月二十三日，為限制對伶人提升官職作為獎賞，道光皇帝以朱筆確定南府劇團管理機構的「內外

缺分」[57]。

道光二年十月，下令革除例行的寺廟獻戲活動：「嗣後每年正月初一日、四月初八日、八月初十日、十月

二十五日等日各寺廟均著停止獻戲。欽此。」[58]

道光五年八月，駁回南府總管祿喜提出按慣例從蘇州選入演戲隨手的要求，英和上奏後面奉諭旨：「萬歲爺

先下給過織造旨意，永不往蘇州要人，今若短鼓、板、笛，著現在當差之弟男子姪學習。」[59]

道光六年，裁減例行的「二月十五日花神廟」的演戲活動[60]。

道光七年二月初六，道光皇帝下令，全員裁退南府民籍學生。《恩賞日記檔》上記載：「奉旨，將南府民籍學

生全數退出。」同一天，內務府包衣昂邦禧恩、穆彰阿傳下旨意：「南府著改為昇平署，不准有大差處名目。」

至此，道光在七年之間，對緊縮皇家劇團，從舉棋不定到堅決改革的行動告一段落。

據道光九年《昇平署人等花名檔》統計，當時昇平署人員有：七品官總管一名，八品官首領四名，八品太

監兩名，一般太監，上場人六十九名，後臺人員三十四名[61]，總計一百一十名。改組後的昇平署，規模相當於乾隆

時期皇家劇團的十分之一，或十五分之一。

道光皇帝對清代宮廷劇團的改革是「實質性」的：第一，他撤銷了「南府」、「景山」兩大機構，降低了取

而代之的「昇平署」的級別。第二，他使宮廷演劇的規模縮小和從簡，取消了部分全國性的獻戲活動。雖然不能

57 《清昇平署志略》上冊，頁三七。
58 轉引自《清代內廷演戲史話》，頁一九一。
59 轉引自《清代內廷演戲史話》，頁一九〇、一九一。
60 轉引自《清代內廷演戲史話》，頁一九一、一九二、一九四。
61 隨手，清代昇平署對演員之外的文場、武場、化妝等專業人員的總稱。

說完全破壞，至少是相當程度拆解了乾隆時期確立的演劇規模和體制。

對於道光皇帝大膽變革的因由，後世研究者有種種分析和推測。朱希祖以為，此舉是為安全考慮，嚴格宮禁：

至南府何以縮小範圍而改為昇平署，且裁外學而不裁內學？蓋以杜閒雜人等混入宮內，恐兆禍端。蓋嘉慶十八年九月十五日，天理教徒七十餘人入宮行刺，有太監七人為引導，於是始嚴內外交通之禁。[62]

王芷章以為純粹是道光皇帝個人心理上的原因：

宣宗為皇子日，有外省貢來貂褂三襲，宣宗欲之。而仁宗方以上好者兩襲，賜其寵幸之民籍學生，次者一襲歸宣宗，宣宗慊之。故甫行即位，便立頒明詔裁減外學。[63]

丁汝芹以為道光改組劇團與他的性格有關，也是出於對國家治理上的考慮：

裁抑外學是出自道光帝力圖節儉的本意……道光皇帝登基時思想已經成熟，他為人相對注重務實。[64]

也有人認為，這是因為道光帝對戲曲沒有興趣……

62 《清代內廷演戲史話》，頁一八四、一八五。

63 《清昇平署志略》上冊，頁三一。

64 朱希祖，《整理昇平署檔案記》，見燕京大學《燕京學報》十期，頁二〇九。

上述諸種有關原因的推測，都不能說毫無依據，但也都不能完全說通的地方：天理教進入內廷行刺，與劇團、與戲曲藝人關係不大；貂褂三襲，即使是因素之一，似乎也過於瑣碎。當然，節儉、務實的性格，和對戲曲愛好的程度，對道光皇帝採取的措施，可能會有一定的影響，但是否就是導致這一系列重要措施的主要原因，也還值得考慮。

在我看來，這些措施並非一時之舉，而是「蓄謀已久」，是嘉慶時期已經開始的、父子兩代皇帝的「謀劃」。從清代宮廷戲曲的存在情況來看，可以說，嘉慶是一個時代的結束，道光則是一個時代的開始。根本原因還在於戲曲史上「崑亂易位」狀況的發生。影響所及，動搖了崑、弋的權威地位，對宮廷的演劇也必然帶來衝擊。道光皇帝的作為，不論從原因，還是從結果上說，都是削弱、動搖了崑、弋權威地位在皇宮中保存的最後陣地。

小鐵笛道人寫於嘉慶癸亥（一八○三年，嘉慶八年）九月的《日下看花記·自序》言：

有明肇始崑腔，洋洋盈耳。而弋陽、梆子、琴、柳各腔，南北繁會，笙磬同音，歌詠昇平，伶工薈萃，莫盛於京華。往者六大班旗鼓相當，名優雲集，一時稱盛。嗣自川派擅場，蹈蹻競勝，墜髻爭妍，如火如荼，目不暇給，風氣一新。邇來徽部迭興，踵事增華，人浮於劇，聯絡五方之音，合為一致，舞衣歌扇，風調又非卅年前矣。[65]

這裏的「六大班旗鼓相當」，指的是清初到乾隆時期，京城盛行的「高腔」[66]已經改變了崑、弋獨占劇場鼇頭的局面。「川派」「如火如荼」，則指乾隆四十四年魏長生進京之後，在京城掀起的秦腔高潮。而乾隆五十五

65 清·小鐵笛道人，《日下看花記·自序》，見張次溪編纂，《清代燕都梨園史料》，（中國戲劇出版社，一九八八年），上冊，頁五五。
66 高腔，指弋腔在北京的流變，後來又稱為京腔。

年，四大徽班開始進京，到嘉慶八年，徽部已經在北京站穩了腳跟，呈現出領導潮流的姿態。事實上，乾隆時期

京師民間演劇的「崑弋之變」和「花雅之爭」已經十分熱烈，而它們之間的更替趨向，也已顯露端倪。

然而，乾隆皇帝建立的宮廷劇團和演劇制度，則完全體現了以崑、弋為正統，排斥亂彈的立場。從今存於故

宮博物院的兩冊乾隆二十五年南府記載的《穿戴題綱》看，當時宮中上演的各種劇目，有「開場」承應戲六十三

齣，承應大戲三十二齣。弋腔劇目五十九齣，全本《目連記》和崑腔雜戲三百一十二齣[68]，乾隆時期的開場承應戲

和承應大戲均由崑腔和戈腔演出，並沒有亂彈的地位。直到嘉慶三年，乾隆已退居為太上皇，京師禁演花部諸腔[67]

的命令，仍然體現了乾隆的意志。

嘉慶三年蘇州《老郎廟碑記》載錄的禁令中有「嗣後除崑、弋兩腔仍照舊准其演唱，其外亂彈、梆子、弦

索、秦腔等戲，概不准再行唱演」[69]的斷然指令，表現了「太上皇」乾隆運用權力手段，強制性規範全國戲曲的最

後努力。當康熙、雍正及乾隆年間擴展宮廷劇團，從南方選入崑、弋兩腔的演員和教習的時候，被選入的演員和

教習，都是其時最當紅的、最優秀的名伶。但是，到乾隆後期，宮廷劇團逐步體制化，名伶進宮之後，處於與外

界隔絕的狀態，同時也脫離了民間競爭、創新的藝術環境，於是宮廷演劇就開始走向模式化而成為了一潭死水。

乾隆時期民間的北京劇壇，已經歷了高腔、秦腔、徽調的幾番更替，相比之下，宮廷中的崑、弋「經典」，就已

經發出了陳腐的氣味。

從今存的檔案中，可以看到嘉慶皇帝對排演新戲的興趣和矛盾心理。嘉慶七年四月二十一日的「旨意記載」

寫道：「上交下《混元盒》一本至三本，著內頭學、內二學寫串關，上覽分派。」這道聖諭的意思是：皇帝交下

67 亂彈，開始是花部諸腔劇種的統稱，到清末即指皮黃（京劇）。

68 朱家溍《清代的戲曲服飾史料》，見《故宮退食錄》下冊，頁六四六。

69 轉引自張庚、郭漢城主編，《中國戲曲通史》下冊，頁一五。

劇本，吩咐太監伶人趕排新戲《混元盒》，角色分派則由皇帝來做。五月初九日，檔案上記載了皇帝對角色的指定，採取的是類乎現在劇團主要角色的ＡＢ制，大概是為了方便替補和有利於競爭。七月初三，嘉慶又有旨叫把「《盤絲洞》學出來」。七月初八日，嘉慶分派扮演這齣戲的角色的名單就已擬就。[70]

《混元盒》和《盤絲洞》這兩齣戲是「崑」是「亂」還很難說，在道光四年民間戲班「慶升平班劇目」中，它們都已被列入常演劇目。慶升平領班沈翠香是江陰人，擅長演「崑旦兼花衫」。這本戲目的封面出現的秫永林是安徽人，習崑旦，為程長庚的同科師兄。

俗間從嘉慶八年就出現了「徽部迭興，踵事增華」[72]的局面，而嘉、道時期民間戲班在組成上出現了「崑亂同班」，演劇時又「崑亂雜奏」。[73]那麼，儘管慶升平班劇目中所列，被今人認為是「京劇早期劇目」，[74]但也有可能是崑、亂雜陳。這兩齣戲，對於嘉慶皇帝來說，顯然是引人興奮的新戲，因此，它們更可能是「亂彈」。

嘉慶七年五月初五，有「內二學」既是侉戲，那（哪）有幫腔的，往後要改，如若不改，將侉戲全不要。欽此欽遵。[75]的旨意。「侉戲」是當時宮中對於亂彈諸腔的稱謂。亂彈諸腔都沒有幫腔，只有弋腔有幫腔。看來，嘉慶於「侉戲」亂彈並不外行。「內二學」在承應時演了「侉戲」，不可能沒有經過嘉慶的允許。而「侉戲」加幫腔倒有可能是「內二學」想要合二而一的自作聰明。嘉慶皇帝的意思，可以理解為：去掉幫腔，「侉戲」可以要；如若不改，就不要演這種「四不像」了。值得注意的是，嘉慶的聖旨，並沒有重複嘉慶三年頒布的「禁止亂彈」

70 轉引自《清代內廷演戲史話》，頁一七八。
71 《清代內廷演戲史話》，頁一七四、一七六。
72 周明泰，《道咸以來梨園繫年小錄》（商務印書館，一九三二年），頁三―六。
73 《日下看花記》，見《清代燕都梨園史料》上冊，頁五五。
74 周明泰，《〈都門紀略〉中之戲曲史料》（光明印刷局，一九三二年），頁九。
75 金耀章主編，《中國京劇史圖錄》（河北教育出版社，一九九四年），頁一二。

的命令。

同年十一月二十三日，嘉慶命令內殿總管傳旨斥責「于德麟膽大」，違背聖旨學「侉戲」《雙麒麟》，「罰

月銀一個月」，並下令「以後都要學崑、弋，不許侉戲」[76]。事實上，于德麟膽大再大，也不可能未經允許擅自學、

演「侉戲」。那麼，是什麼原因導致嘉慶皇帝前後旨意的衝突呢？成書於乾隆五十年（一七八五）的《燕蘭小

譜》中，有魏長生的高徒、冶豔非常的陳銀兒演出秦腔《雙麒麟》的記載：「銀兒之《雙麒麟》，裸裎揭帳令人

如觀大體雙也。未演之前，場上先設帷楊花亭如結青廬以待新婦者，使年少神馳目瞤，罔念作狂。」[77]是不是「膽

大」的于德麟把民間流行的這一套也搬到皇宮內院，使嘉慶太覺得有傷風化，不能容忍了呢？

嘉慶一生都被籠罩在父親的陰影之中；父親所取得的輝煌，他永遠也達不到。三十七歲即位，直到四十歲乾

隆死去之後，才算是真正掌權。他繼承父親留下的一切，包括那失去活力、演出不再能使皇室成員感到興奮、也

已不再是大清帝國向諸外藩屬國炫耀窗口的龐大的皇家劇團。從有關的宮廷檔案的「縫隙」間，我們可以發現，

嘉慶在執政的二十一年中，已不事聲張地將劇團民籍伶人裁減了一半，也悄悄地把「侉戲」亂彈引入了宮內。

道光皇帝比嘉慶有決斷，他對戲曲有更大的興趣，也更有藝術鑑賞力。「自道光七年至宣統三年，正是崑

腔、弋腔逐漸衰退，而徽班的亂彈逐漸興盛以至成熟的時期。」[78]所以，道光裁撤以崑、弋為主要演出劇目的皇室

劇團的這一變革，實際上是與戲曲史上「崑亂易位」的過程同步。

今存於北京圖書館善本室的道光七年二月初十的「旨意記載」有這樣的內容：「其昇平署太監，每逢皇太

后、萬歲爺萬壽與年節不能無戲。若連臺大戲，一場上七八十人者亦難，無非歸攏開團場、小軸子、小戲就是

76　《清代內廷演戲史話》，頁一七九。

77　安樂山樵，《燕蘭小譜》，見《清代燕都梨園史料》上冊，頁四七。

78　朱家溍《昇平署時代崑腔弋腔亂彈的盛衰考》，見《故宮退食錄》下冊，頁五五六。

「……今改總名昇平署者，如同膳房之類，不過是個小衙署就是了……」[79]在這裏，道光皇帝對乾隆時期的大規模演戲公開表示了不以為然，認為皇室劇團的龐大體制也沒有必要，這應該是他裁撤「南府」、「景山」兩大機構，改組為級別較低的「昇平署」的真正的原因所在。

道光對戲曲的欣賞有他獨特的趣味，他更喜歡看一些有藝術品味的折子戲，更欣賞優秀伶人的技藝表演。例如：他喜歡太監藝人苑長清（淨）的崑劇《回回指路》、《冥判》，還曾為了苑長清外逃、藏匿到惇親王府，與自己的弟弟發生矛盾。後來內務府按他的意思，把苑長清抓回來，「發往打牲烏拉，賞給官員為奴，到戍加枷號一個月」，嚴懲不貸。但之後，道光對他一直念念不忘，八年之後下令將苑長清釋回，回宮後半月，就召其演出崑曲《五臺》，並以兩個一兩重的銀錁作為賞賜。[80]嘉慶、道光時期，俗間的戲曲界正有讚賞名角、追逐名優的熱潮，這一風氣的影響，也不免傳入深宮內院。

據昇平署檔案記載：道光五年正月十六日，同樂園承應戲中有《賈家樓》；道光六年十月二十七日重華宮承應戲中有《瓦口關》；道光九年九月初三日同樂園承應戲中有《奇雙會》。據朱家溍先生的考辨，《長阪坡》[82]、《蜈蚣嶺》、《賈家樓》、《瓦口關》、《奇雙會》五齣都是亂彈戲[81]，而《淤泥河》在檔案上已注明是亂彈[82]。皇室內苑公然演出亂彈戲是自道光皇帝始。至此，乾隆時期宮內對亂彈戲的禁令已經土崩瓦解。

當然，道光皇帝並沒有建立起新的宮廷演劇制度。也許是「歷史」沒有給他這一機會：在他執政的年月中，

79 轉引自《清代內廷演戲史話》，頁一九二。
80 《清代內廷演戲史話》，頁一九六─一九九。
81 朱家溍，《昇平署時代崑腔弋腔亂彈的盛衰考》，見《故宮退食錄》下冊，頁五六○。
82 轉引自《清代內廷演戲史話》，頁二○六。

內憂外患，特別是鴉片貿易的後果和隨後的鴉片戰爭，已經讓他焦頭爛額。道光七年之後，他即使在應該可以給他帶來快樂、他也可以隨意指揮的宮廷演劇中，也只顯出可有可無和漫不經心。

第六節　咸豐時代：新的演劇制度

咸豐十年庚申（一八六○），清文宗以三旬萬壽為契機，下旨挑選「外邊學生」進宮，傳選外邊戲班進宮承差，著手重建新的宮廷演劇制度。

三月二十一日，內務府奉命交進昇平署二十名新選的演員，計有小生四名，淨四名，小旦四名，丑四名，末、生一名，武生一名，老旦一名，副一名；其中有在宮中當過差的「南府舊人」六名。

這二十個名伶之中：二十歲至三十歲的四名、四十歲至五十歲的四名、五十歲至六十歲的四名、六十歲以上的五名，年齡不詳的三名。從年齡構成和藝人來源上看，這一次的遴選目標，主要是尋找「導演」和「策劃人」，亦即各種行當有經驗的老藝人。「南府舊人」的再次入選，和後來有九人被選做了「教習」，就可以證明這一點。從這批藝人的角色行當看，有旦、有副、有末、有生、有淨──他們應屬於崑、亂諸腔。

同年閏三月十二日，內務府選入了第二批十三名演員。其中有老生兩名、小旦四名、老旦一名、武旦一名、小生一名、正旦一名、丑一名、行當不明者兩名。藝人來自於當時民間著名的戲班和堂子：「三慶班」、「四喜班」、「雙奎班」、「怡德堂」、「景福堂」。年齡段：二十歲以下的一名，二十至三十歲的四名、三十至四十歲的三名、四十至六十歲的兩名、年齡不明的三名。看來，第二次遴選的目標，應是技藝既成熟又正當年的伶人──他們出身名班，行當齊全，每人都有若干擅長的劇目，應當是一進宮馬上就能上臺的名伶。

同年四月二十七日，昇平署又得到第三批八名演員。其中正旦一名，武丑兩名，武生、生一名，文武生一名，武副一名，淨一名，武淨一名。他們分別來自「雙奎班」、「三慶班」、「四喜班」和「春臺班」。[83] 從年齡、行當和來源看，遴選目標應與第二次相同，這次有可能是意在補充第二次遴選的欠缺。

在兩個多月的時間裏，三次選伶人進宮，為的是隆重慶賀六月的咸豐三十歲萬壽節，結果這生日過得也不太平。據梅蘭芳的祖母回憶「四喜班」全班被傳進宮演戲的情景：

咸豐十年正是皇帝三旬萬壽，六月初九萬壽節前三後五都有戲。你爺爺上圓明園去了好幾天，回來沒有多少日子，在七月裏，大沽就失守了。八月初九洋兵就到齊化門了。聽說初八皇上就出京上熱河。從八月二十幾到九月初幾，天天晚上西北紅半個天，白天冒黑煙，那是圓明園三山被洋兵燒了⋯⋯[84]

昇平署在忙亂中應付完咸豐的萬壽節以後，對三次挑選入宮的四十一名演員和兩名隨手進行了善後安排：除其中一人未入署之外，按照自願的原則，有十二人被選留為「教習」（其中包括「南府舊人」六名），二十三人自願留在宮內「當差」，七人「自願退出」。[85]

「自願退出」的七名藝人有來自「四喜班」的老生黃得喜，「三慶班」武旦鄔松壽，「春臺班」武淨郭三元，「雙奎班」正旦翠香、丑韓雙壽和來歷失考的武生陸雙玉和小旦曹玉秀。其中今天可以知道去向的是，鄔松

83 《清昇平署志略》下冊，頁五三七—五四二。

84 許姬傳，《梅家三代與清宮演戲》，見《許姬傳藝壇漫錄》（中華書局，一九九七年），頁六四。

85 《清昇平署志略》下冊，頁五四二。

壽、曹玉秀都回到「三慶班」[86]，郭三元回到「四喜班」[87]，因為他們分別出現在同治二年和同治三年的「三慶班」和「四喜班」的名單上。

昇平署對退出伶人的要求是「但遇傳差，仍進內演唱，唯演畢即退出耳」。對包括十二名「教習」在內的、願意留下在宮中當差的三十五名「內廷供奉」，待遇是「每月食銀二兩，白米十口，公費制錢一串」[88]。

在紫禁城剛剛過完生日的咸豐帝，於八月初八就「駕幸」熱河，原因是英、法聯軍攻占了天津，接著英、法聯軍進入北京，燒了圓明園……這件事在歷史上被稱為「庚申之變」。

三個月以後的咸豐十年十一月，昇平署的「內廷供奉」們，奉命分三批趕到熱河承差：第一批一百人，第二批七十九人，第三批三十五人，這三批人員包括原昇平署太監伶人和咸豐間陸續選入的隨手，以及咸豐十年分三批選入、自願留在宮中的三十五名新人在內。咸豐十一年四月初五日，內務府又奉旨將新選的二十一名藝人送「至熱河承差」[89]，這批人也是分屬各種行當正值盛年的演員和「隨手」。

從咸豐十年八月初八日「駕幸熱河」，至十一年七月十七日咸豐帝駕鶴西歸為止，在不到一年的時間裏，熱河行宮共演出崑、弋、亂彈劇三百二十餘齣[90]。這是清宮演劇史上最瘋狂、最熱烈的一幕。當時，昇平署中的名伶兩百餘人也顯示出驚人的活力。

在同治二年，道光帝服期已滿的七月二十二日，「由內閣抄出」的兩宮皇太后「懿旨」，宣布：「咸豐十年

86 齊如山，《戲班》，見《齊如山全集》（重光文藝出版社，一九六四年），冊一，頁五四。
87 《〈都門紀略〉中之戲曲史料》，頁三七。
88 《清昇平署志略》下冊，頁五四二。
89 《清昇平署志略》下冊，頁五四五。
90 《故宮退食錄》，頁五七八。
91 《清代內廷演戲史話》，頁二二二。

所傳民籍人等著著永遠裁革。欽此。」[92] 遣散了所有的「外學」名伶之後的內廷演劇，又恢復了節制的狀態，「只在節令演獻戲、宴戲和點綴幾場必不可少的承應戲，仍由原昇平署演戲的太監擔任，所演亦仍舊以弋腔、崑腔為主」[93]。同治在位的十三年之中，清廷演劇的清減狀態應當是與慈安太后的影響有關。

咸豐十年和十一年發生的、建立新的宮廷戲劇演出機制的嘗試，雖然由於咸豐的駕崩而宣告中斷，然而，他的改革舉措對後來宮廷戲曲的演化狀況的作用，卻是不可忽視的。

咸豐實施的從京城名班就近遴選優秀伶人進入昇平署有三大優點。優點之一是，由於選、退都在京城進行，所以動作快、效率高。清代前、中期宮廷內外的戲曲演出均以崑、弋兩腔為正統，宮廷劇團的名演員、名教習、名隨手，甚至樂器都要從江南運送至京城，入選的演員多半在十二三歲，長途跋涉、水土改變、進宮當差的禮儀訓練，再加上技藝上的培訓……沒有幾年的工夫上不了臺。而咸豐從名班選擇正在臺上走紅的名演員入宮承差，進宮時每人都帶著擅演的戲目，上午受命，下午就可以上臺，這真是省了幾多的麻煩。

優點之二是節省資金。始於康熙「南府」時代的南方民籍學生，在康熙時代待遇優厚，授藝教習每月有四兩至四兩五錢銀子的「月俸」。新選入宮的學生，入京前由江南織造統一發給北方的禦寒衣物、生活用品及置辦零星物品的銀兩。到達京城以後，與家鄉的書信往來、銀錢、用品、食物的傳運，都由織造便船隨時遞送。「民籍學生」在京城站住腳跟以後，就由昇平署安排住房，家眷也會逐漸接到京城。教習和演員一門幾代傳下去，吃、住都由國家解決，病故之後，織造的便船還要將靈柩運回南方進行安葬……生老病死，諸事多多。有頂戴的六品、七品、八品官職學生還有規定的待遇，所需的錢銀就更多了。嘉慶時，一般教習學生的俸銀大多數定在二兩至三兩五。道光七年以後，昇平署人員裁至百人，每年支出錢糧兩千兩。如果假設乾隆時期教習的月俸不低於康

熙時代，人數按十至十五倍翻上去計算，乾隆時代「南府」、「景山」兩大機構，每年的開支應當是白銀四至六萬兩。這樣看來，在京城就地取材、進宮調演的方法，真是又經濟又便利的法子。

優點之三是有利於追趕俗間戲曲演出的時尚。乾隆皇帝建立皇家劇團的初衷在於表示其權威性；指令詞臣編寫「承應戲」，意在保證藝術品味的上乘；從崑、弋的故鄉選取教習和伶人，意在網羅崑、弋的經典表演和劇目。然而他卻沒有意識到，戲曲從一開始就是一種消費品、一種與都市經濟和生活方式共生的通俗文藝形式，它的生命力在於與鄉鎮、城市俗間觀眾的互動關係中所形成的流動和更新的機制。當皇家劇團顯現了它的規模氣派的同時，封閉和停滯也同時發生。與民間演劇所具有的活力相比，它的優勢也逐漸失去，以致陳舊而僵化。相比之下，乾隆中期以後，民間演劇的熱點開始從崑、弋向亂彈轉移。從地域上看，戲曲中心也從南方北移到京師。京城之內演劇發生的「崑弋之變」、「花雅之爭」，以高腔、秦腔、亂彈競勝爭妍為推動力的演劇高潮的不斷變易，經典劇目的不斷刷新，都使俗間戲曲演出代替宮廷而成為時尚的引領。相對而言，宮廷演劇的優勢已不復存在。

咸豐從民間的名班直接調演名劇，真是最直接、最有效的追逐時尚之路。

如下的數字或許可以證明咸豐時期宮廷對俗間戲曲的傾心：咸豐在熱河期間由昇平署主持演出的三百二十齣戲中，有一百齣亂彈戲。[94] 而這一百齣戲中有二十五齣是在《〈都門紀略〉中的戲曲史料》統計中，道光二十五年時三慶、春臺、四喜、和春、嵩祝、新興金鈺、雙和、大景和八個戲班的名演員的「拿手戲」[95]，有二十齣是同治三年三慶、春臺、四喜、嵩祝成、久和、小福勝、萬順和七個戲班的名演員的「拿手戲」。這四十五齣戲都是當時俗間走紅劇目中的精粹。

94 《故宮退食錄》下冊，頁五七八、五七九。
95 《〈都門紀略〉中之戲曲史料》，頁一二四─一三八。

周明泰《道咸以來梨園繫年小錄》「道光四年甲申」目下記載著:「退庵居士[96]藏舊戲目一冊,係道光四年慶升平班領班人沈翠香所有之物。」戲目共二百七十二齣,可見道光年間的戲曲名班至少也要能演出二三百齣戲,才能在社會上站住腳跟。由此也可以推斷:《〈都門紀略〉中的戲曲史料》道光二十五年列出的八十七齣戲目中所涉及的八個戲班,和同治三年列出的一百七十一齣戲目中所涉及的七個戲班,可以演出的戲目至少應在千種以上,「八十七齣」和「一百七十一齣」都只是主要演員演出的最走紅的流行劇目。因此,我們完全可以相信,咸豐在熱河觀看的一百齣亂彈戲,都是當時民間最著名的演員演出的最主要的代表作而已。可以說,咸豐對於宮廷演劇制度的新構想已經付諸實踐,「崑亂易位」在宮廷演劇中也已經完成。

第七節 西太后時期:清代的第二次戲曲高潮

清代第二次戲曲高潮發生在光緒年間。這裏的「高潮」,既指民間戲曲,也指宮廷戲曲。應當說,第二次宮廷演劇高潮的促成者是西太后。

光緒九年(一八八三年,癸未)西太后是在忙碌和興奮中度過的。三月她開始批准昇平署從民間選藝人進宮,開始繼續咸豐十年的構想:重建皇家劇團和新的演劇制度,致力於改變宮廷演劇死氣沉沉的局面。

六月十一日是東太后的釋服[97]之期。

東太后的死,意味著慈禧從此可以令行禁止,再不必有什麼顧忌。為此,她六月十二日毫不掩飾地在漱芳齋

96 文瑞圖,號退庵居士。

97 釋服,除去喪服。清代皇太后、皇帝的服期是二十七個月,國喪期間全國停止演戲等娛樂活動。

演出了《喜溢寰區》、《教歌》、《誷師》、頭本《闡道除邪》十六齣、《勸妝》、《回獵》、《英雄義》、《萬福雲集》共計二十三齣,大約將近十個小時的戲,慶祝自己成為普天之下、天子之上、唯一的太后。十月十日她迎來了自己的四十九歲壽辰。為此,十月初二在漱芳齋演《花甲天開》,十月初九在長春宮演《喜溢寰區》、《壽山福海》、《虞庭集福》,十月初十在長春宮演《福祿壽》、《萬福雲集》、《五福五代》、《行圍得瑞》、《火雲洞》、《太平有象》、《羅漢渡海》、《祥芝應瑞》、《萬壽長春》、《萬年甲子》、《報喜》、《十字坡》、《福祿天長》、《萬壽無疆》……過足了大臣獻戲恭祝自己萬壽無疆的帝王癮。她完全改易了東太后當政時毫無色彩的生日慶典。那時候,東太后的生日在七月十二日,儀式如下:

卯時,萬歲爺慈寧宮行禮,中和樂伺候中和韶樂。

醇親王壽康宮給東佛爺行禮,中和樂伺候丹陛樂。

鍾粹宮萬歲爺遞如意,公主妃嬪等位遞如意,中和樂伺候丹陛樂。

而她的生日在十月初十,儀式如下:

辰初,萬歲爺慈寧宮行禮,中和樂伺候中和韶樂。

醇親王在壽康宮給西佛爺行禮,中和樂伺候丹陛樂。

長春宮萬歲爺遞如意,伺候丹陛樂。妃嬪等位遞如意,伺候丹陛樂。98

98 周明泰,《清昇平署存檔事例漫抄》(商務印書館,一九三三年),頁一一一、三九。

這簡單而刻板、年復一年的祖宗留下的儀式不能為她帶來快樂和滿足。在她五十大壽的光緒十年,從十月初一至二十日,她在長春宮、寧春宮為自己過了二十天生日。這二十天中,有十六天在演戲[99]。為此,她於一年半之前就授命昇平署,重開從民間挑選名伶入署的舊例。這一年,昇平署從京師各大名班選了二十人入署「供奉內廷」[100]。從此,昇平署挑選「內廷供奉」就成為一件日常的工作了——昇平署的職能開始發生變化。

據太監信修明在《老太監的回憶》中所言:「昇平署分兩事,前昇平署管禁內之樂。……後昇平署管內外兩學之戲子唱戲。」「禁內之樂」包括「內廷之笙管歌頌之事」,前昇平署所司雖然與南府景山相同,但側重顯然已有轉移。由於西太后的興趣是在民間時尚亂彈戲的演員和劇目,所以到民間選戲班、選名伶、選戲就成為後昇平署的最重要的工作內容了。這與康、乾時代南府主要負責劇團演出和管理的事務,顯然已有不同。「管內外兩學之戲子唱戲」[101]的後昇平署所司相當於乾隆間南府的「中和樂」的職務。

根據今存檔案可以知道,從光緒十九年(一八九三)開始,西太后開始頻頻傳入民間戲班整班進宮演戲。這也是對咸豐思路的發揚光大。「二黃班有三慶、四喜、雙奎、雙合、春臺、福壽、小丹桂、小天仙、同春,梆子班則有廣和成、玉成、寶勝和、義順和、萬順奎、萬順和、永勝奎、吉利、全勝和、太平和、鴻順和」[102],這些戲班都有過全班被傳進宮「供奉內廷」的「榮幸」。然而他們沒有「供奉」的頭銜,也沒有「俸米」可吃,只有賞金和榮譽。傳民間戲班的事,「至庚子變亂始罷,回鑾後民籍教習仍照常供奉,而已不傳外班」[103]。庚子為光緒二十六年(一九〇〇),之後的宮廷演劇又恢復到光緒十九年以前的狀況,主要由昇平署和「內廷供奉」擔當。

99　《清昇平署志略》上冊,頁一一六、一二〇。
100　周明泰,《楊小樓評傳》(燕山出版社,一九九三年),頁一〇。
101　《老太監的回憶》,頁一八〇。
102　《清昇平署志略》下冊,頁五五六—五五八。
103　《清昇平署存檔事例漫抄》,頁三九—四一。

事實上，從光緒九年開始的、由「內廷供奉」作為主體的皇家劇團，其構成非常特殊：演藝人員並不是專職的，而是流動的，同時供職於宮廷和民間；劇目也是多樣的，不只是皇室確立的「經典」，而且有在民間「流行」的「走紅」劇目；；它的主要演員一直保持在五六十至八九十名，加上「隨手」八九十人，勌斗人五六十人。皇家劇團的人數雖然只是民間劇團的兩倍，但陣容卻非任何一個民間劇團可以相比——當時民間即使像三慶、四喜這樣的名班、大班，也是各行當有一二至三五個名伶「做為臺柱子」，每個戲班能演劇目有二三百齣戲，常演劇目不過數十齣至百齣左右，如此而已。但是，皇家劇團的演員個個都是名伶，所能搬演的劇目總數，遠遠超過任何一個民間戲班。今存的《昇平署劇本目錄》近四百種[105]，這四百種劇目都是經過供奉們的篩選，寫出本子，交到昇平署，經過檢查之後，沒有違礙，被允許在宮廷上演的劇目。而實際上他們能演的劇目，遠不只此數。應該說，皇家劇團中作為供奉的民間名伶，把民間劇團的經典的和流行的劇目，都帶入了宮廷。

從咸豐十年開始，民籍學生傳差進宮「唱完退出」，對民籍學生留在宮內當差「不必勉強，亦不准勒派」[106]，改變了南府時代民間藝人一入皇門便終生或幾代人與世隔絕的常規，開始了昇平署在管理上的開放。

這種制度到了西太后時代，「開放」的幅度越來越大。昇平署選入宮唱戲有兩種：一種是選班，屬臨時雇傭性質，沒有月俸，只有一次性賞金，唱完出宮；一種是選人，屬長期雇傭性質，被選中者有「俸米」，稱「供奉」，宮內「傳戲」時進宮演戲，做「演員」，宮內下令教授內監伶人時，進宮做「教習」，完成任務後退出。

對藝人來說，「內廷供奉」這一頭銜既有傳統的、在宮內當差、侍奉皇上的光圈，又不必接受與世隔絕的約

[104] 勌斗人，南府時代掌儀司有勌斗人百餘名之多。翻勌斗為一獨立表演門類，後來在表演武戲帶打時，加入勌斗人表演，以加強演出的熱烈氣氛。勌斗人在皇家劇團之中，為一特技部門。

[105] 故宮所藏《昇平署劇本目錄》，見《故宮週刊》（上海書店，一九八八年），冊四。

[106] 《清代內廷演戲史話》，頁二一九。

束，這真是兩全其美的事情。對宮廷來說，「唱完退出」其實是這時的宮廷在管理方法上的最佳選擇——民間藝人將自己演劇的最高水準奉獻給皇家以後，回到民間再去演練，演練出好戲再帶進宮去，博得天顏一粲，使宮廷演戲成為流動的活水，進宮的藝人和劇目都永遠是民間演劇的精華。

被選中當差的內廷供奉既有「吃俸米」的榮耀，又不失去在民間發達和體驗做「當紅明星」的機會。有了「自願」作為原則，使用開放式管理，宮中省去了多少開支不說，也就不會發生名伶為掙脫禁錮而出逃的事件，當然也就避免了猶如道光皇帝與弟弟惇親王為爭奪名伶而傷了皇家「體面」的這類事情發生。

這種管理制度上的變革，其實又表明了乾、嘉時期那種嚴格、封閉的宮廷劇團管理方式已難以為繼。主要原因在於：名伶的成功和走紅都已離不開「民間」。事實上，能有資格被選入宮廷做「內廷供奉」的名伶，在民間都是當紅的藝人，他們在北京、上海等城市都已建立了自己的聲望，經濟上更有可觀的收入。光緒之前，藝人在戲班中都有固定的「包銀」，名角的年薪可達紋銀「幾百兩乃至千餘兩」，每天還有「幾十吊至一二百吊不等」[107]的車錢的津貼。「光緒初年，楊月樓由上海回京搭入三慶班，非常之紅，極能叫座，他自己以為拿包銀不合算，所以與班主商妥，改為分成，就是每日賣多少錢，他要幾成。從此以後，北京包銀班的成規算是給破壞了。」[108]楊月樓不滿「包銀」改「戲份」，「戲份」的年收入自然當在「包銀」的最高價「千餘兩」紋銀之上。光緒十四年譚鑫培每天的「戲份」是「一百二十吊」，光緒二十年以後，他外串堂會演兩齣，可得銀三十兩。[109]昇平署的那點月俸，在名伶的眼裏就也沒有太大的吸引力了。事實上，「內廷供奉」對於名伶來說，吸引力主要還是在「榮譽」和「賞金」上。既然對於名伶的嚴格「寄食」式駕馭在晚清已不再容易實行，皇家的尊嚴、面子自然還要保

107 齊如山，《戲班》，見《齊如山全集》冊一，頁四六。
108 齊如山，《京劇之變遷》，見《齊如山全集》冊二，頁四八。
109 陳彥衡，《舊劇叢談》，見《清代燕都梨園史料》下冊，頁八六〇。

持，那麼，允許供奉們宮裏宮外兩邊兼職，實行「開放式」管理，也就不失為是明智之舉了。

西太后本人夠得上是「戲迷」，不僅醉心於觀劇，而且有強烈的表演慾。除了選供奉、傳戲班之外，她自己還組織了一個叫做「普天同慶」的小科班。這個科班的成員主要是長春宮的小太監，而長春宮就是西太后的寢宮。

「普天同慶」班的第一總管是李蓮英。這個科班的第一總管是李蓮英，下面有首領四名，臺上、下人員齊整，各行當配置完備，人數在一百八十名上下[110]。太監信修明曾自言：「我在司房專管慈禧太后所排的戲普天同慶班。」他大概專管抄寫戲本之類。這個科班「受的都是正規化的科班訓練，雖然不在昇平署編制，但由昇平署指派教習」[111]。「教習」也是內廷供奉中的佼佼者，譚鑫培、楊隆壽、王楞仙、陳德霖都在這個科班裏收過徒，授過藝。這個科班的成立時間失考，但最晚到光緒九年時已經可以登臺演戲了。翁同龢對這個科班的演出，在日記中有如下記載：

光緒十年十月，自初五日起，長春宮日日演戲，近支王公、內府諸公皆與（焉）。醫者薛福長、汪守正來祝（壽），特命賜膳賜觀長春宮之劇也。即寧壽宮賞戲，而中官攝笛，近侍登場，亦罕事也。此數日長春宮戲八點方散。有小伶長福者，長春宮近侍也，極儇巧……[113]

這個在西太后眼裏是屬於自己的科班，它的成立的原因主要是，她要過一把票戲癮。西太后看戲好指點，內[114]

110　見內務府檔案中所存「光緒朝太監科班花名單」，轉引自《清代內廷演戲史話》，頁二八、二九。

111　《老太監的回憶》，頁一七九。

112　《故宮退食錄》下冊，頁五六六。

113　陳義傑整理，《翁同龢日記》（中華書局，一九九八年），冊四，頁一八八四。

114　票戲，清代對戲曲、曲藝、樂師的非職業演員統稱「票友」。非職業的琴師、鼓師叫「琴票」、「鼓票」。票友登臺演戲叫「票戲」，也叫「走票」。

廷供奉陳德霖也說她「常出主意」，時常有指揮編戲、演戲、化妝、設計布景、改戲詞，甚至自己想上臺的願望

和衝動。這典型的走票心理既不能到昇平署去實現，也不能在「供奉」進宮演出時得到滿足，所以她自組科班，

從挑選演員、指派教習，直到排練、上臺，她都可以隨時參與。清宮「名票」第二名即是「鼓票」光緒。光緒皇

帝迷戀武場，曾經從內廷供奉沈保鈞學鑼鼓，入迷到「每令武場諸人，在南海船中守候，帝下朝後，即登船同往

瀛臺，演奏至午飯時方罷，每天如是」。清宮王太監云：打大鑼的郝玉慶（光緒十九年入署，二十八年退差）經

常「伴駕」票鼓。據說，光緒積存有「小鼓三十餘面」，可見光緒對票鼓的由衷愛好。

西太后組建的「普天同慶」科班，在光緒九年開始出現在昇平署記錄的演出檔案上。從此，宮廷演劇從南府

時代太監演員與民籍學生分工合作，到咸豐時代的內學和外邊學生、教習兩相爭競，變成了昇平署、「普天同

慶」和「內廷供奉」三足鼎立。光緒十九年至二十六年還一度有外班加入爭勝的行列。

這三個部分各有自身的職責：昇平署太監負責「承應戲」的演出，每次宮廷演戲的「開場」——弋腔吉祥

戲，由他們擔任。這是南府以來舊例的遺存。太監科班「普天同慶」是慈禧親手經營的「本家班」，可以滿足她

走票的欲望，也可以隨時奉旨承應。「內廷供奉」不斷把民間精彩劇目搬入宮內，一新皇家耳目。

由於有不同部分的存在，競爭機制也就逐漸滲入宮廷演劇。每天的戲碼是由三家的演出穿插安排，戲目後面

注有演出單位，「府」代表昇平署內學，「外」代表外學教習「內廷供奉」，「本」代表「普天同慶」「本家

班」。三家演戲結束之後，各自的賞銀和當日對個別伶人的特賞，賞單都是分開的。西太后這種以競爭鼓勵精進的

115 戲曲演出時伴奏的打擊樂部分合稱「武場」。

116 李克非，《京華感舊錄》（江蘇古籍出版社，一九八六年），頁六。

117 《前清內廷演戲回憶錄》，頁四七。

118 徐慕雲，《梨園影事》（華東印刷公司，一九三三年），上冊，「場面部」「孫佐臣」文字說明。

措施，既是對戲曲演出自古就有的「對棚」傳統的繼承，也是對晚近社會民間戲班商業演出方式的借鑑。

西太后時期，宮廷演劇劇目中，亂彈所占的比例，比咸豐時期更有長足增加，可以說已經佔據了最主要的地位。例如：光緒三十四年，昇平署的「日記檔」中記載了光緒「龍馭上賓」之前，十月初一至十五，半個月的十二次演出劇目：一百一十九齣戲中，除了十二齣開場吉祥戲為弋腔、四齣為崑腔外，其餘一百〇三齣都是亂彈[119]。可以說，宮廷之中的「崑亂易位」已完全實現。這一情況和民間的形勢相仿：當時京師有名的亂彈（京劇）戲班有四十多家，而崑、弋戲班已屬寥寥。

第八節　西太后時代的「內廷供奉」

自咸豐十年，清文宗下旨挑選「外邊學生」、傳選「外邊戲班」進宮承差，開始重建新的宮廷演劇制度。

光緒九年三月，西太后批准昇平署，從北京的民間戲班中，選擇優秀的藝人進宮承差。這一行動可以說成是：她在完成咸豐帝重建皇家劇團和演劇制度的未竟之業；也可以認為是：她要徹底改變東太后時代宮廷演劇毫無色彩的局面。

選取優人進宮承差，並非始於西太后，從康熙時代開始，就有南方崑、弋兩腔技藝最卓著的樂人和伶人，源源不斷地被選入皇宮，成為皇家劇團的成員。當時皇家劇團的管理機構叫做「南府」。

不過，西太后時代有所不同，一是選擇的地域有異：西太后不喜歡崑、弋兩腔，事實上崑、弋兩腔在民間也已經過時，她喜歡當時在民間正走紅的亂彈（指京劇，當時也叫「皮黃」），而亂彈最優秀的演員都雲集京城，所以選擇名伶也就地取材。二是這部分伶人的身份有變：以往選藝人進宮，為的是充實皇家劇團，伶人只要被選中，就成為「南府」的專職演員，與民間完全割斷聯繫，一入皇門深似海，吃皇糧也就要一吃到死了。三是皇家劇團的管理機構「南府」，已經易名為「昇平署」。西太后命昇平署挑選民間最走紅的伶人進宮當差，已是兼職的性質，他們雖然名在昇平署的冊籍，有「吃俸米」的待遇，宮中傳差時隨叫隨到，但他們演完就出宮，平時仍然搭班唱戲，像民間其他的伶人一樣。

在清光緒年間做過司房管提綱太監的信修明，在《老太監的回憶》一書中談到，由於「外邊唱皮黃的名戲子進宮承應供差，因以教習的名目，隸昇平署吃錢糧俸米」[120]，所以被稱為「供奉」。可以知道在太監的概念中，「吃俸米」的技藝人就是「供奉」。光緒年間「夙值內廷」的樂師曹心泉，也在《前清內廷演戲回憶錄》中談到「時小福、孫怡雲二君，初入內廷供奉未久」[121]云云。可見，宮中確實是把被昇平署選入宮中，為皇家演戲的「吃俸米」的伶人叫做「內廷供奉」的。當然，清廷從未正式給予地位低微的伶人以「供奉」的頭銜，這些「內廷供奉」在清宮檔案中的名稱一直是「外邊學生」、「外學」或「教習」，但宮內如此稱呼，官方也未禁止，宮外俗間也就更樂得使用這種帶有恭維意味的尊稱了。

「外學」或「教習」的最初分別是：前者為演員，後者為教師，二者互不相兼。咸豐年間再度選藝人進宮，「學生」和「教習」就不那麼分得清楚了，只要願意留在內廷當差，吃俸米都是「食銀二兩」、「白米十口」、

120 信修明，《老太監的回憶》，頁一八○。
121 《前清內廷演戲回憶錄》，頁一。

「公費一串」，待遇上也沒有什麼區別。到了光緒九年，「再挑民籍，但與前不同者，自此以後，所挑進宮之伶工，悉數稱為教習，除有傳差之時，進宮演戲而外，尚須傳授內宮太監們的戲藝」。也就是說，有資格被選進宮的伶人，原則上一身二任，名為「教習」，也是「演員」。但讓誰去傳授戲藝，還要等待西太后的挑選、詔命。一般被選中的藝人，都會把到宮中授藝，看成是不可多得的榮耀。

「內廷供奉」這一稱呼很有淵源，也並非是清代宮監們的杜撰。從唐代開始，宮廷內就設有以某種技藝侍奉帝王的職位，文詞經學之士稱「供奉」，醫卜技術之流稱「待詔」。「供奉」和「待詔」原本也不是名詞。「供奉」原來是動詞，特指貢獻給帝王，或以技藝姿色侍奉帝王，後來就成為這一類人的職官名稱。唐玄宗時有「翰林供奉」，宋代的武職階官、宦官階官都有「供奉」一職。「待詔」是一個動賓結構的詞組，意思是等待詔命。漢代時就有「待詔金馬門」，「備顧問」的職位。唐代先有「翰林待詔」，負責四方表疏批答、應和文章等事。唐玄宗時設「翰林供奉」，專備應制，在職官名稱上也把文學之士和醫卜技術之流的「醫待詔」、「畫待詔」區分開來了，儘管他們的職責都是供職於內廷別院，以待詔命、以備顧問，以他們的專業知識為皇帝服務。《京本通俗小說·碾玉觀音》中，民間已經有尊稱裝裱字畫和雕刻玉器的藝人為「待詔」的習俗。清代稱南書房行走為「內廷供奉」，是職官名稱。同時也有以技藝侍奉帝王、以待詔命的人。《清朝野史大觀》卷一就有「光緒時，慈聖志存頤養，命挑選能書畫琴棋之婦人，入內供奉。又留心民事，命浙省織造，選進能蠶織婦人數名入內，以「內廷供奉」……入內供奉。這些原本在唐代被稱為「待詔」的技藝人，清代又改為被稱做「內廷供奉」，真正的品官「內廷供奉」反而寧可叫「南書房行走」了。伶人也是技藝人，宮中可能也就順理成章地把「供奉內

122 丁汝芹，《清代內廷演戲史話》，頁二一六。

123 周明泰，《楊小樓評傳》，頁一〇。

124 小橫香室主人編，《清朝野史大觀》（中華書局，一九一五年），卷一，頁九九。

廷」的藝人稱呼為「內廷供奉」了。

據齊如山《戲界小掌故》記載，晚清京城戲園子都給御史衙門、內務府、昇平署留有「官座」[125]，昇平署的專職人員由於負有為「昇平署」挑選「內廷供奉」的職責，所以他們可以很方便地長年免費地看戲、挑人。據王芷章《清昇平署志略》「民籍學生年表」所列光緒間歷年被昇平署挑選進宮的「供奉」人數如下：光緒九年二十人，十年一人，十一年一人，十二年六人，十四年兩人，十六年四人，十七年三人，十八年四人，二十一年六人，二十六年三人，二十八年十四人，三十年十四人，三十二年一人，三十三年六人，三十四年一人。其中包括我們今天還可以略知二一的名伶，如喬蕙蘭、穆長壽、孫菊仙、時小福、楊月樓、王桂花、譚鑫培、陳德霖、于莊兒、相九霄、王長林、汪桂芬、王瑤卿、龔雲普（甫）、楊小樓、王鳳卿，等等。

在這二十六年間，民間當紅名伶成為「內廷供奉」的共有七十八人。從入選的具體名單上看，可以說，民間名班的伶人成熟一個，昇平署就選入一個。在俗間商業競爭中「能叫座」的當紅伶人，幾乎悉數成為了「內廷供奉」[126]。看來，內廷選擇的標準已經與民間的標準取得了一致；或者較為確切地說，是民間演藝的走向也已為宮廷所接受。

對於「內廷供奉」的報酬方式，西太后實施了月俸和賞金相結合的辦法。這與南府時代也有根本的不同。道光以前的南府時代專職教戲的「教習」，月銀是四至四兩五。而演員在身份上是皇上的奴僕，他們從江南被選進宮之後，生活上得到優厚而周到的照管，卻沒有俸銀和賞金。在皇家看來，他們演戲演得好是本份，演不好應當受到責罰。皇帝即使有賞賜，也就是用點實物「意思意思」而已。這種制度一直繼續到嘉慶時期。比如嘉慶十一年四月二十九日演戲之後，檔案記有「上賞」的內容：

125 齊如山，《戲界小掌故》，見《京劇談往錄三編》（北京出版社，一九九六年），頁四六八。

126 王芷章，《清昇平署志略》下冊，頁五五六—五八〇。

安慶：宮扇一把；柴進忠：夏布手巾一條；福成、賈進喜：每名手巾一條、香串一串；黑子：紗袍一件、香串一串；劉德：深色葛一件、香串一串；賈德魁：深色葛一匹。[127]

如果真有受到特別賞識的藝人，皇帝會以「品官」作為重賞施之伶人。直到嘉慶朝，南府中還有八品、七品乃至六品的「官職學生」，享受著有「頂戴」的待遇。

道光以後，宮中不再以「頂戴」作為對伶人的賞賜，對演劇的賞罰也更多地用銀錢來體現。出了錯，扣月銀加打板子是常事；演得皇上高興，也有賞錢。道光五年演完《昇平寶筏》後，全體人員得賞銀兩百兩。《昇平寶筏》是大戲，十本兩百四十齣，唱下來少說也要十天半月，算得出的有關人員也有四百多人（教習四名，管理人員四十七名，上場人內學九十四名，外學一百五十二名，雜務人員一百二十五名）[128]。四百多人分兩百兩銀子，雖然這賞賜不是扇子、手巾之類，也還是「意思意思」的意思。

咸豐十一年賞金漸漲。昇平署有檔案記載，本年正月初一演的開場喜慶戲《膺受多福》和《歲發四時》，扮演福星的演員得到一兩重的銀錁三個，四十名鍾馗每人一個（這一賞賜也許是道光時代留下的舊例）。當年四月十八日，昇平署兩百四十人得到賞金七百二十兩，人頭份，每人三兩。「藝人們每次戲後每名大都得到五錢、一兩，最多一兩五錢銀子。初七日（七月）演出《群英會》等戲後，武丑陳九兒一次得到五兩賞銀，為在熱河唱戲的最高等級」[129]。這一時期的賞金基本上是平均分配，高賞和低賞相差也不懸殊，偶爾有個別人得到特賞，也是不常見的特例。

127 《清代內廷演戲史話》，頁二二六。
128 《清代內廷演戲史話》，頁二〇一、二〇二。
129 《清代內廷演戲史話》，頁一七一。

宮廷演劇從無賞到有賞，從賞物到賞金，應當是與演劇者的身份變化有關。從皇家劇團的自家奴才逐漸變成

外邊戲班自由職業的民間藝人，皇家也有報酬考量上的斟酌和應變。

到了西太后時代，賞金的發放逐年攀升，分配上的檔次也逐漸拉開。光緒九年「重新召入民間藝人之初，演

出的最高賞銀在八兩左右」；到了光緒三十四年，「譚鑫培、侯俊山等主演一場戲後曾多次拿到六十兩銀子的賞

金」。同是內廷供奉，西太后發放的賞金已是三、六、九等。第一檔案館今存「光緒二十三年賞單」上，記錄了

一次宮中的賞金份額：「外邊教習」共三十三人，賞銀六百多兩，平均每人差不多二十兩。而得賞三十兩的有

十三人：孫怡雲、楊永元、侯俊山、王桂花、李燕雲、李連重、譚金培（譚鑫培）、于莊兒（余玉琴）、陳德霖、時小

福、孫菊仙、相九霄、羅壽山。最少的六兩有一人：王長林。[130]

這種劃檔分配賞金的做法，既有對技藝的鼓勵，也有西太后顯示她作為帝王的支配和威權的欲望。據曹心泉

敍述王長林不得寵的原因：「長林因演《一疋布》，對旦角說：『這疋布你先擱著吧！你知道陰七陽八嗎？你們

娘們餓七天就死，咱們爺們餓八天也死不了。等你死後，愛吃什麼吃什麼。』太后聞此怫然，

謂：『你們男人就這樣尊貴嗎？老不給你賞，看你吃什麼！』[131]看來，西太后還有點當今「女權主義者」的味

道。因為這個原因，王長林常常沒有賞，即使有也是未賞。然而王長林又不被革出宮外，因為他是武行、丑行中

最好的配角，扶持紅花的綠葉。他是譚鑫培等名伶不可或缺的搭檔：演《慶頂珠》時，譚的蕭恩，他的大教師；

演《樊城昭關》時，譚的伍子胥，他的下書人；演《烏盆記》，譚的劉世昌，他的趙大；演《御碑亭》，譚的王

有道，他的孟得祿。[132]王長林後來又是楊小樓「離不開的臂膀」，楊小樓打把子特別快，王長林能配合得恰到好

130 《清代內廷演戲史話》，頁二五五、二五六。

131 《前清內廷演戲回憶錄》，頁七。

132 朱家溍，《故宮退食錄》下冊，頁六一○─六一三。

處。所以他自己也很感歎，常和同樣不得臉的李永泉說：「人家楊小樓，到宮裏來演戲，如同小兒住姥姥家來一個樣。我們兩個人來演戲，彷彿來打刑部官司的犯人一樣。」[133]不過，王長林畢竟是個別的特例，絕大多數「供奉」們的賞金與演藝之間，還是比較匹配的。

特賞是西太后專為頂尖的和會討好的伶人特設的。光緒十六年，三慶班主兼臺柱楊月樓在例賞之外又得到西太后「銀二十兩、藥四匣」[134]（當時楊月樓正有恙在身）。這在當時是一種格外的「恩典」。傳說光緒某年，西太后生日時傳戲，譚鑫培「誤時，數傳未至」。西太后問他為什麼遲到，他說：「為黃粱擾，致失覺，兒女輩不敢以時刻呼喚，遂冒死罪。」西太后聽完，說：「渠齊家有方，著賞銀百兩為治家者勸云。」[135]光緒三十三年，二月十六日「陸華雲、陳德霖、王瑤卿進切末賞銀二百兩」[136]，這三個人也是西太后鍾愛的演員。西太后以種種有名目和沒名目的「特賞」，對內廷供奉中的佼佼者表示寵眷和獎掖。這種越來越高的特賞，不僅買到藝人的技藝，也買動了他們的心。

看一下獎勵分檔的情況，可以得知，西太后的評價和民間戲劇界對伶人的褒貶，沒有太大的出入。在民間走紅的名伶，在宮中常常也最受青睞。看來，民間的審美觀和藝術風尚，以及在這時日趨強烈的捧角追星的風氣，已經進入宮廷。

宮中的月俸自咸豐十一年被定為「食銀二兩」、「白米十口」、「公費一串」以後，一直到光緒年間都變化不大。光緒後期，西太后對她喜愛的名伶也偶爾增加月俸，就像給品官增加俸祿一樣。然而「加銀一兩」、「加

133 《楊小樓評傳》，頁六。
134 劉成禺、張伯駒，《洪憲紀事詩三種》（上海古籍出版社，一九八三年），頁一〇一。
135 《清昇平署存檔事例漫抄》，頁一〇九。
136 齊如山，《談四角》，見《京劇談往錄三編》，頁一四六。

銀五錢」，相對於賞金來說，就更多地是表現了一種榮譽。光緒三十年，昇平署奉旨指定內廷供奉中的個別藝人

分行負責監管演出，並提高他們的薪俸：「周如奎、張長保是有武行之戲著二人專管，是

有武旦之戲著于莊兒專管，加添二兩錢糧米；梆子文武著侯俊山專管，加添二兩錢糧米；文旦之戲著陳德霖專

管，加添二兩錢糧米。」[137]這也是按勞付酬的意思。「白米十口」是實惠的東西，一家人的口糧都有了，對入選為

供奉的藝人來說，賞金才是大宗的收入。

皇家給予他們的榮譽和實惠，對伶人來說，當然是重要的。藝人在民間演劇界的地位，雖然可以確定他們的

身份和價值，宮廷的承認更猶如錦上添花。

在晚清的名伶圈子裏，都把能夠被挑選入宮，看成是一件非常重要的大事。有資格被昇平署選中，進入皇家

劇團的名冊，標誌著伶人在民間演劇的成功，而能在皇宮登臺獻藝，也被伶人看作是極大的光榮。齊如山在《陳

德霖是一個劃時代的角色》中曾經敘述過他進宮之初的感受：「……在宮中第一次演戲，是同孫菊仙、穆鳳山二

人合演的《二進宮》，那時孫菊仙正是氣足聲洪的時候，穆鳳山也是大名鼎鼎，德霖的嗓音剛回來年月不久，

也是正好聽的時候，西太后大樂，很誇獎這齣，說孫這齣戲比金福好（宮中永遠呼金福，不曰叫天，亦不名鑫

培），德霖剛出馬也還配得上。西太后說完之後回宮，後臺諸人，一齊給德霖道喜，說這是百年不遇的事情，剛

挑上差使，頭一次演戲，就蒙佛爺指名誇獎，是以往沒有的。德霖當然也非常得意，他曾說：『回家來，幾乎三

夜沒睡好覺。』因為在宮中當差的名角都知道了這件事，回家來，一個傳十個，十個傳百個，第二天大家就都知

道了，都來探詢。於是鬧得家中人來人往，熱鬧了好幾天。他自己一想：頭一次雖然得了好，以後更得小心，從

此便害起怕來。幸而以後接續演了幾次都沒有出毛病，才放了心。由此一來，不但在宮中得了面子，連在外邊搭

班也容易多了。這個班也來約，那個班也來請，從此便發達起來……」譚鑫培得到西太后的賞識，「各王府宅門，對於譚，都要另眼看待」。各府家中演堂會時，一定有譚鑫培的戲，報酬優厚，大家都捧他。因此，天性驕傲的譚鑫培對西太后始終心懷感念。

當時，有著「內廷供奉」身份的名伶，在人生的舞臺上，也演出了不少富有傳奇色彩的故事，這些故事由於與達官顯貴或政治背景有關，而具有特別的傳播力和生命力。諸如：

光緒戊申年，項城五十壽辰，府中指定招待來賓四人，即那桐、鐵良、張允言、傅蘭泰也。是日集各班演戲，必有戲提調，以指揮諸伶。任之者那桐最稱職，戲謂譚曰：「今日宮保壽筵，君能連唱兩齣為我輩增色乎？」譚不欲，曰：「除非中堂為我請安耳。」那桐大喜，乃屈一膝向譚曰：「老闆賞臉。」譚無奈何，是日竟演四齣。群稱那中堂具（真？）有能耐，會辦事。[139]

光緒戊申（三十四年）是一九〇八年，當時，袁世凱任軍機大臣、外務部尚書，正是炙手可熱的時候。那那桐也是內務府滿洲鑲黃旗舉人出身，內閣學士兼直總理各國事務衙門，好生了得的人物。譚鑫培倚仗自己是西太后的紅人，敢於以調侃的方式給那桐出了一個難題，同時他也覺得那桐怎麼也不會肯向一個戲子「請安」，才故意叫板。沒想到，那桐這個大戲迷，太喜歡「戲提調」這個差事了，熱衷於在宮監、名伶間周旋，把向名伶屈膝請安壓根兒就沒當回事。結果，在這次堂會上，老譚破例連唱四齣，不僅袁世凱高興，周圍人也稱讚那桐。由於當時的景況更像是半開玩笑，所以那桐沒被看作是丟臉。「內廷供奉」老譚雖然吃了虧，但卻賺足了面子。

138 齊如山，《談四角》，頁一二三、一二四。
139 《洪憲紀事詩三種》，頁一〇一。

民國四年，洪憲議起，袁項城壽辰，置廣宴演劇，盡招在京有名伶官入南海供奉，孫菊仙、譚鑫培不至。九門提督江朝宗，親率城廂駐兵挾持而行……演畢，鑫培不辭而去，大笑出新華門。

　　　　　　……

群下欲取悅主上，乃取《國賊孫文》一書，譜為《新安天會》，先生化為猴，克強化為豬，李烈鈞化為狗，皆此一齣中之奇談也。排演成，於項城生日大開壽筵以取悅，先逼譚鑫培為《新安天會》主腳，鑫培嚴拒；次逼孫菊仙為主腳，菊仙又嚴拒；三延劉鴻聲為主腳，鴻聲允之……壽戲演畢，人賜銀元二百元。孫菊仙云：「我自內廷供奉老佛爺以來，眼中只見過銀兩，並未見過銀元，『我做皇帝賞你兩百銀元』，真是程咬金坐瓦崗寨，大叫一聲，大風到了，暴發富小子不值一笑。」乃將二百銀元沿途漏落，至新華門，而二百元盡矣。[140]

民國四年已是袁世凱稱帝的前夕，每個時代以拍馬為業的「群下」，都總有驚人的創造力。《新安天會》更像是活報劇，其中的孫中山化為猴、黃克強變成豬，當然都是為取悅於袁世凱。狗仗人勢的「群下」，誤以為戲子原可以任意差遣，沒想到老譚和孫菊仙都不買帳。在老譚和孫菊仙看來：以前你袁世凱叫堂會，我們得去唱，那是買賣；如今你想去坐那把龍椅，也想要「傳差」？堂堂「內廷供奉」，是吃過老佛爺錢糧、俸米的，雖然不說什麼忠臣不事二主，也不能為了幾個錢讓世人唾罵，所以才「招」而不至。

結果，伶人當然還是拗不過九門提督江朝宗，戲還是唱了。「賞錢」卻不稀罕──老譚演畢不辭而別，孫菊仙在回家的路上，把銀元從車縫都扔了。老譚和孫菊仙敢拒絕當權者，敢有一點志氣，還沾著一點政治傾向，這

是他們作為前清「內廷供俸」的特權，劉鴻聲就不敢，當然，也許是不願。

「內廷供奉」在藝人的敘述傳遞中成為一個神話，直到清朝滅亡之後，還殘存在伶人的記憶中。一九二二年，溥儀大婚，昇平署「傳戲」，吃錢糧的老供奉「陳德霖、王瑤卿、王鳳卿、龔雲甫、朱素雲、楊小樓、余玉琴」等欣然前往，新傳名伶「尚小雲、貫大元、余叔岩、小翠花、郝壽臣、俞振廷……周瑞安、五齡童、譚小培、蓋叫天、九陣風」，也無人託故請假。即使余叔岩正「便血病大發」，也扶病登臺，怕是「如不去，外間必疑為傳戲無份，於名譽有關」。更有甚者，王又宸、王惠芳、林蕙卿三人「本來內廷不要，後經託人多方運動，始勉強達到目的」[141]。皇室已亡，伶人尚如此珍視「內廷供奉」的頭銜，想方設法要沾一沾「朝陽日影」，足見其影響的深與重。

第九節　結語

從十九世紀末到二十世紀初，在發生於中國社會變革與文化變革的過程中，京劇的問題也是其中的熱門話題之一。就像對待另外的現象一樣，主張全盤西化、以話劇取代京劇的激進者有，主張保存舊劇、反對任何改易的保守者有，而把舊京劇當作有缺點的國粹、致力於點滴改良者也有。

事實上，京劇在晚清發展到頂峰的時候，一直沒有停止過對自身的調節。這種或許可以視為「變革」的調節，在宮廷演劇史中的表現，比起在俗間的嬗變，顯得理路集中而明晰。而嘉慶、道光、咸豐、光緒（慈禧）諸帝王，竟無一例外都是變革的參與者。

[141] 鐵鶴客，《清宮傳戲始末記》，見《戲雜誌》（交通印刷所，一九二三年），六期。

附錄：漫談「跳加官」

今存的宋代戲文劇本《張協狀元》中，在正式開演之前，有很複雜的一段「開幕式」，其中包括：首先由「副末」上場，念《水調歌頭》、《滿庭芳》作為開場白，內容是講述人生如夢、及時行樂的道理和介紹、誇耀自家劇團的演出，再是唱「諸宮調」一曲，是敘述《張協狀元》的劇情。「副末」下場後，由將要扮演劇中人張協的「生」上場，先以演員的身份出現，領導「後行子弟，饒個《燭影搖紅》斷送」，自己又「踏場數調」，完成了「副末」「後行腳色，力齊鼓兒，饒個攛掇，末泥色饒個踏場」[142]的指示，最後，才轉過臉來，變成了劇中人張協，正式開始進入演出。

這裏的「饒」是贈送，「攛掇」是演奏，「踏場」是隨著音樂舞蹈，「斷送」是贈品的意思，浙語叫做「饒頭戲」。實際上，在正戲開演前的這些表演，包括「生」的舞蹈、樂隊的演奏，乃至於「副末」的說唱諸宮調，都屬演出的有機組成部分，起到靜場和簡介的作用，臺上的演員卻說自己是「贈送」，使觀眾一開始就有好感油然而生。這種顯然是沿用了宋雜劇演出習慣的格式，應當屬於商業運作的內容之一。

這「贈送」品在堂會上出現的居多，祝壽的、賀子的、送福的都有，成書於明末的《檮杌閒評》第二回中，就寫到了戲班子為「祝壽」唱堂會的程序：

142 錢南揚，《永樂大典戲文三種校注》（中華書局，一九七九年），頁一一一三。

143 宋·四水潛夫，《武林舊事》（西湖書社，一九八一年），頁一三六。

吹唱的奏樂上湯，住了鼓樂開場做戲，唱一套壽域婆星高，王母娘娘捧著鮮桃，送到簾前上壽……（侯一娘）勉強撐持將桃酒接進，送到老太太面前，復又拿著賞封送到簾外。小旦接了去，彼此以目送情。戲子叩頭謝賞，才呈上戲單點戲……[144]

「點戲」之前，戲班「贈送」了火爆的「鼓樂」和華貴的「八仙慶壽」，作為對於主人的祝賀，主人「回贈」了「封賞」，當「贈送」和「回贈」已經成為雙方心照不宣的契約時，「贈送」品實際上已經變成了「賣品」的一部分。對戲班來說，為了營造熱烈氣氛討得雇主的歡心和為了營業的收入──那將會因雇主的好惡而增減的、眼前的賞金和以後的約請，已成為合而為一的事情了。明代這種不知起於何時的、「贈送」的涵義被雇傭雙方認可，成為正式佣金之外的、附加的、屬於金錢交易的內容的演出格式，應該是戲曲演出進一步商業化的具體表現。

這一演出格式在明末清初顯然是普遍的存在。

清代直到民國以後，都因襲了這種格式和習慣。民國八年四月三日，梅蘭芳祖母八十壽辰唱堂會，開場是梅蘭芳、陳德霖的《麻姑獻壽》。這《麻姑獻壽》的內容、職能就和明代《八仙慶壽》的意思差不多。也是正戲之前的饒頭，取「獻壽」二字的吉利。至於有否賞金、賞金幾何可能都不會遵從常例，因為這次演出雖然也叫「堂會」，卻只能做變例看。

清代作為「贈送」戲，演出頻率最高的是《跳加官》，劉成禺《世載堂雜憶》中就說：

跳加官之制，清朝二百年來，官民演劇普通用之……加官一出，手執長條，曰一品當朝、曰加官晉爵，故宰相至於貴客，一蒞場座，加官跳而接福討賞，表晉吉兆。[145]

齊如山《戲班・跳加官》中也有對二三十年代情況的有關記載：

演堂會戲，每有大官，或重要人物到場，則前臺必招呼戲班，命跳加官，表示尊敬。[146]

劉成禺生於一八七三年，齊如山生於一八七六年，他們都經歷了晚清、民國的近現代時期。看來，這名為《跳加官》的「贈送」表演的職能，在這一時期可能出現了微妙的變化，因而顯示出與宋、明、清時代不同的特徵：「吉利」的贈送對象並不一定只是雇主，《跳加官》的表演也不一定在正戲開演之前，而只要是達官顯要，他無論什麼時候候蒞臨，都會得到一份專為他一個人表演的《跳加官》，而戲班為了那份比正式演出更容易賺到的、有可能很不菲薄的賞金，也不惜屢屢中斷正式的表演。

讓劇情在行進中不斷地「定格」，可能並非主要演員所情願，可賞金是「班中各人均分」的，牽涉到眾多收入微薄的龍套、場面、檢場、雜役們的實際利益，儘管也許主要演員並不在乎這份賞金，他也不能反對這種做法，更何況這種約定俗成一旦形成，入場聽戲先接受戲班的加官祝福成為某一政治階層人的特權的時候，那麼，如果這種約定俗成厚此薄彼，或者突然中斷，都會成為帶有政治意味的問題，說不準會給戲班帶來怎樣的災難。

戲班從來怕官府，民國以後，又加上黑社會和報界，三者相比，報界雖握有毀譽之力，卻只關乎戲班的榮辱，黑

145 劉成禺，《世載堂雜憶》（中華書局，一九九七年），頁三〇一。
146 齊如山，《戲班》，見《齊如山全集》冊一，頁四四。

道和可以代表官府的達官就不同了，他們對戲班都有毀滅的權力，所以，《跳加官》的敬獻對象寧肯擴大化，也不敢怠慢和遺漏。說到底，在實際上，一次堂會即使上演十幾次、幾十次《跳加官》，除了有點麻煩之外，對演員並沒有什麼損失。

《跳加官》一般說來是只賺不賠的買賣，可是，弄不好也有賈禍的可能，《世載堂雜憶》記有劉成禺的回憶：

兒時在粵，聞跳加官故事。兩廣總督瑞麟，資格應升殿閣大學士，開壽宴，跳加官。加官冠上兩翅，鬆鞓將墜脫，非吉利也。鬼門內有扮內監者，急捧黃詔紅黃綾出，跪呈加官前曰：「奉上諭賜太師冠上加冠（冠官同音）。」加官亦跪接，內監乃束黃紅綾於兩翅。加官謝恩，再起跳，手持「一品當朝」條，跳畢，將條直掛臺座中間而入，瑞麟大喜。不數月，果拜大學士，瑞認為大利市，每跳加官，必挑此人。[147]

「瑞麟大喜」的原因是錯會了扮太監的伶人在萬不得已之中的機變，以為那是專為自己設計的特別節目。若沒有這個聰明伶人的機智，冠冕墜地，送給瑞麟一個大晦氣，可能整個戲班都要吃不了兜著走。所以跳加官也是要小心伺候的事。

「跳加官之制……不用於宮廷大內，因觀戲主座為太后、皇帝，無官可加。」奉命進宮陪著太后和皇上看戲的大臣，無論官位多高，進宮就變成了「奴才」，此時此刻，當然也就不能享受伶人的恭維了。

然而，宮中演戲也有「贈送」的節目，於是，文不對題的《跳加官》就被《跳靈官》代替了。「靈官」來自

147 《世載堂雜憶》，頁三〇二。

道教聖地龍虎山，「龍虎山只靈官一人，當門接引，三隻眼，紅鬚紅袍，左手挽袂，右手持杵。宮內演戲，則用靈官十人，選名角十人跳之，形象鬚袍，皆仿龍虎山靈官狀」[148]。跳靈官的目的也改換成為「祛邪」。

從光緒年間的「內廷供奉」的敘述「宮中演戲雖不打通，但須跳靈官，名曰淨臺」來看，《跳靈官》作為「贈送」表演的涵義，在某種意義上可以說又回到了它的初衷——專為取悅於觀眾。不過，這一回的觀眾可是非同小可，一般應景的「贈送」表演很難博得天顏大悅，成功的記錄都帶有傳奇色彩。流傳至今的有：

一次派德霖扮靈官，德霖說：「我扮靈官？靈官歸淨角應行，生角都不管，旦角更不管了，祖師爺的規矩，旦角不許動朱筆。」總管太監說：「你打量你們外頭哪？祖師爺的規矩，你們自然應該遵守；但是皇帝讓扮就得扮，祖師爺也不敢違抗聖旨！每逢遇到大節日，是好角都得扮，這次讓你扮，是抬舉你，你就扮吧，沒錯兒。」當時扮者，尚有鑫培、桂芬、桂官諸人。德霖在科班中，當然學過武的，跳的還是很隨得上大家。當時西太后說：「德霖跳得還是真不錯。」跳過之後，總管說：「你看，讓你扮，你還不願意。結果你又得了面子了，還不謝謝我！」這也是德霖一次得意的事情。[149]

時小福、孫怡雲二君，初入內廷供奉未久，即逢扮演靈官，由王楞仙為彼等勾臉。時小福目大瞪視，楞仙即為之勾寬大眼窩，眼梢上吊，狀類風箏大沙雁臉樣；孫怡雲目小，即為之勾小臉膛。使二人跳頭一對靈官，出場，太后即大笑。問二人臉譜，為誰人所勾？眾以楞仙對。太后笑謂：「此子太惡作劇！」楞仙滑稽多辯，常博太后歡，以此最承青睞。[150]

148 《世載堂雜憶》，頁三〇一、三〇二。
149 齊如山，《談四角》，見《京劇談往錄三編》，頁一二五。
150 《前清內廷演戲回憶錄》，頁一。

西太后喜歡熱鬧和滑稽，《跳靈官》恰好對了她的口味，每次表演《跳靈官》，「至少四位，或八位、十六位，倘遇大禮節，則扮三十二位」。身為「內廷供奉」的名伶都用心地跳，不敢有絲毫的懈怠，是期待得賞金？還是不敢不用心？抑或斯二者蓋皆有之？

《跳靈官》的節目似乎被認定只屬於皇家，清朝滅亡以後，就失去了表演對象。民國四年，國務卿徐世昌慶壽，在東單牌樓五條胡同演戲，開戲之前，也命伶人表演《跳靈官》，他可能想當一把皇帝，過過癮。為此，宣統的師傅陳寶琛寫詩云：「鈞天夢不到溪山，宴罷瑤池海亦乾。誰憶梨園煙散後，白頭及見跳靈官。」[151]藉以詬罵徐世昌的僭越行為。這應當是《跳靈官》的最後一次演出。

建國以後，「贈送」性質的表演受到取締和規範。但是，與商業行為共生的「贈送」表演，在規範不及和不予規範的地方仍有生存。

第二章　徽班進京對晚清北京戲曲的影響

第一節　開場方式與劇目安排

對清代戲曲史的研究，躲不開「四大徽班」。因此，「徽班進京」就不可避免地一再被提起。

關於徽班究竟帶來了什麼，戲曲研究者多是著眼於戲曲史的發展方面來論述，用龔和德先生的話來說，就是「聲腔的包容性、人才的開放性、技藝的全面性」[1]，也就是在尋找徽班帶來的新聲腔、新作風和新氣度。這當然沒有問題。但是，如果我們從戲班商業運作的角度來觀察，其實可以發現，京師戲班演出的開場方式和劇目安排、後臺衣箱的分類管理、京師優伶除了臺上表演之外，臺下歌郎營業粗具規模，俱是始自徽班進京。

他說是：

一九九八年，由中國戲劇出版社出版的《徐蘭沅操琴生活》第二集，談到過開戲前「舊戲班的一套成規」，

1 龔和德，《試論徽班進京與京劇形成》，見《爭取京劇藝術的新繁榮》（中國戲劇出版社，一九九二年），頁一七○—一七一。

當劇場還未進觀眾時，檢場的先上臺來，將舞臺中央放上一個高臺，上面掛一頂帳子，將印盒架放在旁邊，臺的兩旁各放兩張椅子，每一張椅子上插一面標旗。在舞臺前面的欄杆上（老戲臺前邊有一排矮欄杆）插五面大纛旗，分紅黃綠白黑五色，黃旗居中，左紅右綠，左黑右白，分插兩邊，舞臺上整整齊齊，這叫「大擺臺」。等到觀眾都進了場，臨開戲前，後臺嗩吶聲起，這叫「吹臺」。嗩吶完挑子便接著吹，檢場的聽到挑子聲起，就將舞臺上的旗、高臺等都撤下，這叫「後臺吹臺，前臺撤臺」。然後換上第一齣戲的彩頭，最後卯頭（過去劇場裏前臺管事人）站在臺中間高喊一聲，才響鑼鼓開戲。[2]

徐蘭沅先生所謂「舊戲班」，應當是指新中國成立之前的三四十年代，或者更早一些。他談到的「舊戲班」開場之前的成規，有「擺臺」和「吹臺」兩項。

二○○一年一月，吳同賓主編的《京劇知識手冊》中「京劇的演出習俗」部分，有「擺臺」、「打通」和「吹臺」三條，釋文如下：

擺臺　也叫大擺臺。舊時京劇開演前舞臺上規定的擺設。觀眾未進場前，先由檢場布置就緒。舞臺中央放置一個高臺，上掛帳子，旁有印盒架，高臺兩側各放兩張椅子，椅子上各插一面標旗，舞臺前沿的欄杆（舊時舞臺前有一排欄杆）上，插五面大纛旗，分紅黃綠白黑五色，黃旗居中，左紅黑兩

2
徐蘭沅口述、唐吉記錄整理，《徐蘭沅操琴生活》（中國戲劇出版社，一九九八年），第二集，頁七二。

面，右綠白兩面，這種形式習稱擺臺。一俟「吹臺」完畢，挑子音落，便將臺上的高臺、旗、椅等撤下，換上第一齣戲的砌末。

打通　也叫打鬧臺。舊時戲曲多在鄉間野臺演出，開演之前先用鑼鼓和嗩吶演奏，藉以招徠觀眾。演奏分為三通，每通之間停息片刻。頭通以小堂鼓領奏，大鑼鐃鈸配合，點子較單調。二通，又稱「響通」，以單皮鼓領奏，全堂打擊樂配合，點子複雜，由「急急風」、「走馬鑼鼓」、「衝頭」、「抽頭」、「九錘半」、「馬腿」、「大水底魚」、「收頭」等鑼鼓經組成。三通，又稱「吹通」或「吹臺」，以嗩吶奏《將軍令》曲牌。後京劇進入劇場演出，也沿襲打通舊規。

吹臺　也叫「吹通」。舊時京劇開演以前吹奏的幕前曲，用以號召群眾。一般吹打三通，第一、第二通均用打擊樂器，第三通改用嗩吶吹奏混牌子，有《將軍令》、《哪吒令》、《一支花》等。[3]

民國三十七年（一九四八），章靳以在為黃裳的《舊戲新談》寫的序文中說：

用《京劇知識手冊》中的釋文，補充徐蘭沅的敘述，可以知道：「擺臺」也叫「大擺臺」，「擺臺」重要的內容之一，是在舞臺前沿插上五色纛旗。「打通」又叫「打鬧臺」，也叫「三通」，又稱「吹通」或者「吹臺」，「打通」的主要內容是用鑼鼓和嗩吶演奏三通。

溯自看戲以來，將近三十年矣，說不上能懂得什麼，不過止於一個熱心的看客。說熱心，倒一點也不假，好像是生而俱來，每場必是依時早到（多半是連飯也沒有吃好），靜候三通鼓，等待拔旗跳加官

3
吳同賓編，《京劇知識手冊》（天津教育出版社，二〇〇一年），頁三六八—三六九。

（近來彷彿連這些都沒有了，卻加上了「謝幕」的尾巴），如果不幸趕晚了一步，老遠的一聽到鑼鼓齊鳴，就如同上戰場的馬，不由得加緊腳步，衝上前去，心中有無限的懊惱同時升起……

章靳以所說「三通鼓」自然是指「打通」。「拔旗」，是指「擺臺」的最後一項「撤臺」時，收回五色纛旗。他的話，不僅證實了徐蘭沅說的，京劇開場之前要「打通」、「擺臺」，而且還加上了「跳加官」一項。從這一序文，我們還可以知道，這古老的程序，京劇開場之前，大概終止於四十年代的戲劇革新高潮之中。從一九四八年上溯三十年，應當說，「打通」、「擺臺」、「跳加官」的開戲方式，在一九一八年前後就已經存在了。

道光二十二年，蕊珠舊史寫的《夢華瑣簿》中，有當時劇場劇目安排的紀錄：

今梨園登場，日例有「三軸子」：「早軸子」客皆未集，草草開場。繼則三齣散套，皆嘉伶也。「中軸子」後一齣曰「壓軸子」，以最佳者一人當之。後此則「大軸子」矣。大軸子皆全本新戲，分日接演，旬日乃畢。每日將開大軸子，則鬼門換簾，豪客多於此時起身遁去。[5]

蕊珠舊史記載了道光二十二年，每天演出劇目的安排方式：「早軸子」是開場戲。「中軸子」是重頭戲，由名伶出演，「中軸子」的最後一齣，叫「壓軸子」，由當紅名伶演出。「大軸子」是新排的大戲，有錢的「豪客」，都不屑看大軸子戲。這一記載與華胥大夫在道光八年撰寫的《金臺殘淚記》中所說「京師樂部登場，先散演三四齣，始接演三四齣，曰『中軸子』，又散演一二齣，復接演三四齣，曰『大軸子』。而忽忽日暮矣。貴人

4 黃裳，《舊戲新談·序》（開明書店，民國三十七年），頁七。
5 蕊珠舊史，《夢華瑣簿》，見《清代燕都梨園史料》上冊，頁三五四。

於交中軸子始來，豪客未交大軸子已去」基本一致。由此可見，道光年間，每晚演出的折子戲，在十至十四齣之間，分為「早軸子」、「中軸子」、「大軸子」三部分。[6]

寫於嘉慶年間的佚名作品《都門竹枝詞》中《觀劇》一篇，道是：

園中官座列西東，坐褥平鋪一片紅。雙錶對時交未正，到來恰已過三通。[7]

講的是戲園「未正」（下午兩點）開戲，開戲的起始是擂鼓「三通」。

包世臣在他寫於嘉慶十四年的《都劇賦》並序中，對京師劇壇「徽西分儕」的熱列景象，「茶園賣劇」的營業方式，演出劇目的豐富多彩，演員行頭、道具的炫耀華麗，都有不厭其詳的鋪陳。其中對開場和劇目安排的描述如下：

旗收五色，鼓發三通，乃開早齣，鼗樂聲洪。間以小戲，梆子二簧，忽出群美，炫曜全堂。中齣又變，矛戟森鏦，承以么妙，雙雌求雄，綴裘六齣，全套兩終。大齣續開，官坐遂空。[8]

這裏說的是：演出之前，有「旗收五色，鼓發三通」的程序。也就是「擺臺」和「打通」。演出劇目分為「早齣、中齣、大齣」三部分。「早齣」是開場戲，主要是音樂的展示、演員的亮相，間有梆子、二簧的小戲。

6 佚名，《都門竹枝詞》，見《清代北京竹枝詞》（北京出版社，一九六二年），頁四二。

7 佚名，《都門竹枝詞》，見《清代北京竹枝詞》（北京出版社，一九六二年），頁四二。

8 清·包世臣，《都劇賦》，轉引自趙山林選注《安徽明清曲論選》（黃山書社，一九八七年），頁二五六。

「中齣」有折子戲數齣，是重點部分，包括武戲和文戲。最後是「大齣」，也就是大戲。「大齣」雖是大戲，但並非是名優登臺，所以「大齣」開演時，常常是「官座」中的貴賓已經退席。這三部分的安排，與「早軸子」、「中軸子」、「大軸子」，從比重、方式上看，都是一致的，只不過是說法不同而矣。

佚名的竹枝詞《觀劇》寫於嘉慶十九年。包世臣（一七七五─一八五五），字慎伯，號倦翁、小倦遊閣外史，安徽涇縣人。嘉慶十四年（一八○九）他為了應試，第一次到達都城，因為「夙聞」京師「俳優最盛」，所以跟隨「好事相攜，遍閱各部」。《都劇賦》就寫於嘉慶十四年。這兩則史料可以證明下述兩點：

一、「旗收五色，鼓發三通」的描述，說明「擺臺」和「打通」的習俗，於嘉慶時已經存在於京師舞臺。

二、道光年間「早軸子」、「中軸子」、「大軸子」的說法（這說法一直延續到二十世紀三四十年代），在嘉慶年間，叫做「早齣」、「中齣」和「大齣」。

包世臣說他在京師曾經「遍閱各部」戲班的演出。當時京城走紅的戲班不少，包括有雅部、徽部和西部。而其中的徽班「三慶部」、「四喜部」、「春臺部」、「和春部」、「三和部」正如日中天。他在《都劇賦》中所說「乃召梨園，徽西分倚」、「徽班昳麗，始自石牌」的提示，使我們似乎有理由相信，身為安徽人的包世臣，會更偏愛「徽部」，因此，他的賦中的描寫，與徽班的聯繫可能也會更加密切。那麼，嘉慶年間戲班「擺臺」、「打通」的習俗，「早齣、中齣、大齣」的出演結構，是徽班所獨有？抑或是存在於文武崑亂、同臺並奏、包括徽班在內的所有戲班？

《中國戲曲志‧安徽卷》的「演出習俗」部分，記錄了有著悠久歷史的古老「徽班」的演出成規。其中的兩項很有意思，抄錄如下：

徽班演出十程序　開演前，武場先打第一遍鬧臺，稱「鬧花頭」。第二為打臺，即武行表演各種觔斗和特技。第三跳八仙，演員化妝成八仙，表演八仙過海時的各種技藝。第四是三跳，即跳魁星、跳加官、跳財神。第五是副末報戲臺。第六是演出三折戲：《百忍圖》、《文王訪賢》、《百仙求壽》。第七是打第二遍鬧臺，奏《水龍吟》。第八唱正本戲一本，如《碧桃花》等。第九為後找，就是再加演一齣折子戲，酬謝觀眾。第十是狀元拜堂，由小生和花旦，身穿官服、頭戴鳳冠出場，一拜天地，二拜父母，三拜夫妻，最後向觀眾行禮。演出至此結束。

點戲　徽戲開場前，在跳加官時，由跳加官的演員持戲碼本和朱砂筆，請東家和當地頭面人物點戲。點畢，前臺吹「三不出」（狀如喇叭的長號筒，只發高低音），放銃，擊鼓敲鑼，為第一通。繼再吹再擂，至三通時敲打時間最長。然後緊鑼密鼓打鬧臺，才開演。不打三通，藝人稱為「三不出」（出場），此樂器長號筒也以此而命名。[10]

徐蘭沅說的「吹臺」，《京劇知識手冊》、《都門竹枝詞》、《都劇賦》中說的「打三通」、「打鬧臺」，《舊戲新談》章序說的「跳加官」，都在徽班古老的演出習俗中，尋到了祖禰。甚至《夢華瑣簿》、《金臺殘淚記》中的「三軸子」，《都劇賦》中的「早齣、中齣、大齣」，也可以從「徽班演出十程序」的「第四是三跳」、「第五是副末報戲文」、「第六是演出三折戲」、「第八唱正本戲一本」的程序中，找到開場戲、重點戲、大戲的排列方式。

應當可以說，徽班進京，把徽班的演出習俗帶到了北京。也可以說，北京的戲曲演出，在開場方式和劇目安

排的思路上，接受了徽班的一些演出習俗。這些習俗，比如「擺臺」、「打通」、「三軸子」原本有什麼意思，今天已經很難說得準確。但是，它們在北京作為一種成規，從乾隆末，一直延續了一個半世紀。

第二節　後臺衣箱的分類管理

清代李斗的《揚州畫舫錄》中，詳細開列了乾隆年間，在揚州的戲班子裏，戲具的分類裝箱，以及管理方式：

戲具謂之行頭，行頭分衣、盔、雜、把四箱。

衣箱中有大衣箱、布衣箱之分。

大衣箱文扮則富貴衣（即窮衣）、五色蟒服、五色顧繡披風、龍披風……

武扮則紮甲、大披掛、小披掛、丁字甲、排鬚披掛、大紅龍鎧……

女扮則舞衣、蟒服、襖褶、宮裝、宮搭、披蓮衣、白蛇衣……

桌圍、椅披、椅墊、牙笏……

布衣箱則青海衿、紫花海衿、青箭衣、青布褂、印花布棉襖……

巾箱、印箱、小鑼、鼓、板、弦子、笙、笛……

盔箱文扮平天冠、堂帽、紗貂、圓尖翅、尖尖翅、董素八仙巾……

武扮紫金冠、金紮鐙、銀紮鐙、水銀盔、打仗盔、金銀冠……

女扮觀音帽、昭容帽、大小鳳冠、妙常巾、花帕紫頭……

雜箱鬍子則白三髥、黑三髥、蒼三髥、白滿髥、黑滿髥……

靴箱則蟒襪、妝緞棉襪、白綾襪、皂緞靴、戰靴、老爺靴……
旗包則白綾護領、妝緞紫袖、五色綢傘、連幌腰子……鎖哪（嗩吶）、啞叭、號筒……
把箱則鑾儀兵器備焉。[11]

這是當時「江湖行頭」的基本內容。

「江湖行頭」應當指的是當時揚州民間戲班的戲具。根據上述的羅列，一個民間戲班的戲具共二百六十九種
（衣箱內九十九種、盔箱內七十一種、雜箱內九十九種），把箱內的鑾儀和兵器，詳細內容還未計算在內。看
來，乾隆時期的揚州戲班，戲具和行頭可是夠講究的。二百六十九種，再加上鑾儀兵器，少說也要三百種上下，
如果再算上每種不止一件，比如「八仙衣」肯定會有八件、「太監衣」、「梅香衣」也會不止一兩件，這樣算下
去，一個江湖戲班的戲具行頭，可能真的要達到四五百件了。可以算得上是品種繁多。

江湖行頭的管理特徵：一是分類清楚。「衣箱」、「盔箱」、「雜箱」，使戲具各安其位。二是
秩序井然。比如「大衣箱」和「盔箱」內容繁多，就又分為「文扮」、「武扮」和「女扮」三部分。三是匠心獨
具。「大衣箱」以「富貴衣（窮衣）」為第一件，連蟒服、仙衣、道袍、法衣都排在它的後面。其中包含了伶人
的理念。

乾隆時期揚州的戲班，「人數之多，至百數十人」[12]，能演的戲目，也當在百齣以上。人數多、戲目多，後臺
的地方又有限，當時演出還有現場「點戲」的習俗，遇到「點戲」的場合，演員既要在最短的時間內開戲，不使

11 李斗，《揚州畫舫錄》（江蘇廣陵古籍刻印社，一九八四年），頁一二八、一二九。為避免繁瑣，這裏的引文做了刪節。為醒目起見，文字排列格式上亦做了調整。
12 《揚州畫舫錄》，頁一一七。

觀眾久等，又要保證不穿錯行頭、用錯砌末，後臺的管理和秩序，就成為戲班演出各個環節之中一個技術性非常高的方面。而從揚州的江湖戲班的戲具分類管理上看，這個問題可能解決得相當不錯。當然，除了「分類裝箱」以外，有一系列相應的管理制度、一個內行的管箱人和全班人員對「分類裝箱」方式的熟悉和認可，必定是至關重要的配套措施。

乾隆時期的揚州戲班中的名班，大都是屬於徽商的徽班。對《揚州畫舫錄》中所說的「春臺班」，是否就是進京的「四大徽班」中的「春臺班」，研究者還有異說。但是，大多數研究者願意認為，進京的「春臺班」，就是江春的「春臺班」，起碼也是從江春的「春臺班」中分出來的一部分。大多數研究者也願意認為，「四大徽班」中的三慶徽班，也是揚州的徽班。如果這些認可不被推翻，那麼，上述揚州江春戲班的後臺管理和戲具的分類裝箱方式，應當也是包括「春臺班」、「三慶徽班」在內的揚州徽班的制度和方式。

當然，「春臺班」是鹽商江春的「外江班」，屬於「兩淮鹽務例蓄花、雅兩部以備大戲」專門為了接駕演戲的「內班」，不是民間的「江湖班」。「內班」由「鹽務自製戲具，謂之內班行頭。自老徐班，全本《琵琶記・請郎花燭》，則用紅全堂，《風木餘恨》則用白全堂，備極其盛。他如大張班，《長生殿》用黃全堂；小程班，《三國志》用綠蟲全堂；小張班，十二月花神衣，價至萬金；百福班，一齣《北餞》，十一條通天犀玉帶；小洪班燈戲，點三層牌樓，二十四燈，戲箱各極其盛。若今之大洪、春臺兩班，則聚眾美而大備矣」[13]。富可敵國的揚州鹽商，為了討好性喜奢靡的乾隆皇帝，在迎鑾戲班的戲具上，作足了文章。

事實上，「徽班」在行頭上，一直有講究的傳統。《道咸以來朝野雜記》載：

早年徽班（即二簧班），以八蟒、八靠及八仙所用衣帽（個個不同）全者為全箱。其實不然。戲中用十蟒、十靠者常見。蟒靠皆分上五色、下五色，上者為青（即綠色）、黃、赤、白、黑，下者為藍、紫、粉紅、豆青、香色也。[14]

「道咸」年間的崇彝講到「早年」，當然可以理解為嘉慶、乾隆年間。這一則記載沒有說明他所說的是「江湖戲班」還是「內班」。我們是不是可以這樣認為：乾隆時期「戲箱各極其盛」的「內班」與「江湖戲班」在戲具裝備上的區別，是在規模、奢華和糜費程度上，它的盡可能的講究、它的分類方法和管理方式，應該是一樣的。這些分類方法和管理方式，跟隨著「四大徽班」的進京，傳到了京師。

寫於一九○四年的《清稗類鈔》，在「戲劇類」收錄了「行頭」一條，道是：

戲具謂之行頭，分衣、盔、雜、把四箱。衣箱、盔箱均有文扮、武扮、女扮之分，雜箱中皆用物，把箱中則鑾儀兵器，此為江湖行頭。[15]

這裏談到的二十世紀初京師戲班戲具行頭的分類裝箱，應當是包括進京的徽班在內的京師戲班的普遍情況。這裏的分類情況，與《揚州畫舫錄》中所說，完全一致：也是分衣、盔、雜、把四箱，衣箱和盔箱也是再細分為「文扮」、「武扮」、「女扮」三部分，也還是叫「江湖行頭」。這個材料，可以反過來證明，京師戲班的戲具分類管理制度，確實來自揚州的徽班。

14 清・崇彝，《道咸以來朝野雜記》（北京古籍出版社，一九八二年），頁六三。

15 清・徐珂，《清稗類鈔》（中華書局，一九八四年），冊十一，頁五○三三—五○三四。

看來，到了京城的揚州徽班，在身份上有了一個變化：它們不再是揚州時代的、與一般「江湖戲班」不同的、有著迎鑾承應特殊任務的、高貴的「內班」了，在京師，它們不僅要以「徽班」的面目出現，也回到了「江湖戲班」的地位。雖然它們受到宮廷的青睞，經常有進宮承應演出的職責，比起京師的其他戲班來，也還是不一樣。

日本人辻聽花在一九二〇年寫的《中國劇‧劇場》部分，談到了「衣箱與盔頭箱」，說是：

各劇場必備有種種木箱，收藏戲衣、冠帽、鞋靴，及大小種種戲具。將於某劇場實地調查之結果，列舉目錄，以示閱者：[16]

大衣箱，共十一個。富貴衣一件、平金緞蟒十件、男女平金紅黃緞蟒二件、平金緞開廠（氅？）五件、平金紅緞宮衣一件……

二衣箱，平金五色緞靠十件、平金紅白緞簡（箭？）袖二件、平金五色緞馬褂五件……白女靠一件、架包一個、龍套四件。

三衣箱，紅泥辛坎四件、青布袍四件、青紅彩褲三十條……

帽兒箱，翠反正王帽二頂、翠鳳冠二頂……髯口大小二十六圈一堂……

雜衣箱，平金紅緞門簾二個、平金紅緞圍桌（桌圍？）三個……全刀槍把子一堂、全公案一堂、加官條子一個……

戲園自置，紅洋緞簾二個、酒斗一個、加官臉一個、煙袋一支、財神臉一個……[16]

[16] 辻聽花，《中國劇》（順天時報社，民國九年），頁二一二—二二〇。

計，大衣箱內三十八種一百一十三件；二衣箱內二十一種一百二十四件；三衣箱內十種七十七件；帽兒箱內五十七種二百三十八件，外加軟巾子一堂、羅漢頭蓮花燈一堂；雜衣箱，二十四種一百二十七件，外加全刀槍把子一堂、全公案一堂；戲園自置戲具一百七十九種七百十五件，外加錯中錯全堂彩。

辻聽花記錄的二十世紀二十年代的戲班子，自製的戲具、行頭，顯然是排場得多，也完備得多了。戲園也要置辦大量的，包括布景在內的戲具七百餘件。比起一個世紀以前的戲班、行頭來，自製的戲具行頭須近七百件。讓戲班自己自製、攜帶一千四百件戲具、行頭和布景，顯然已是不大可能，因此，戲園與戲班分工合作，「戲園自置」部分戲具、行頭、布景的商業運作方式，也就應運而生了，這也應當叫做與時俱進吧。

從戲班戲具行頭的分類來看，二十年代的戲班子，與一個世紀以前，也有了一些改變。他說：行頭都放在「衣箱」和「帽兒箱」裏。衣箱有十一個（原文說「大衣箱共十一個」），分為「大衣箱」、「二衣箱」、「三衣箱」。「大衣箱」是男、女角色的「文扮」衣裝，「二衣箱」是男女角色的「武扮」衣裝，「三衣箱」是非主要角色——兵卒以及各種「下手」的衣裝。「帽兒箱」裏主要是各種冠帽和髯口，不再分別文扮、武扮和女扮。

而所有的戲具，都在「雜箱」裏。

新的、以演員角色為綱的分類方式，顯然比原來以角色、性別、衣料不同三者為綱的分類更簡單，也更具有了更多的科學性。主要演員「文扮」和下手演員的衣裝分為三類，男女角色的衣裝不再分開，布衣和絲織衣裝也不再分開。新的分類，方式雖然與前有異，但是，原來的原則並沒有改變，對主要演員和下手演員的衣裝，都是更加「分類清楚」，也更加「秩序井然」了。新的分類沒有變更的是，「大衣箱」中的第一件衣服，還是「富貴衣」，「匠心獨具」的傳統，依然存在。

出版於大正十年（一九二一年），由上海蘆澤印刷所印刷、日本堂發行的、日本人井上紅梅的日文書《支那風俗》的「中篇」，有「戲劇的研究」部分。其中也介紹了中國戲班「衣裝和道具」的分類和保管。他說：

大衣箱，是文劇的衣裝。二衣箱，是武劇的衣裝。副大衣箱，是介於文武劇之間的衣裝。盔頭箱，又名帽兒箱，冠、盔、帽子、頭上的妝飾、假面，還包括鬍子在內。把子箱，又名旗把箱，從槍、棍、斧、錘等武器，到背旗、鞭，再到日用道具，直至寢枕、城門等各種假物，有數百種之多。[17]

井上紅梅在《中國風俗》中和辻聽花在《中國劇》裏，所說的戲班的戲具行頭分類，基本上是一樣的。井上紅梅說的「副大衣箱」、「把子箱」，就是辻聽花說的「三衣箱」、「雜衣箱」；特別是在講到「富貴衣」時，他也談到了：「在大衣箱裏，最鄭重的東西，就是這富貴衣。一般在清點行頭時，都是從富貴衣開始。」[18]這說法，與辻聽花的記錄也完全一致。可見，在二十年代，戲具行頭的分類、管理方式，從原則上來看，也還算是沒有大變。

一九三八年，徐慕雲的《中國戲劇史》出版，他在第四章裏談到了「戲裝盔頭靶子等名稱」。其中，他把戲具行頭分為七大類，包括「大衣箱」、「二衣箱」、「盔頭箱」、「靶子箱」、「鬍鬚靴鞋」、「梳妝檯上各物」、「砌末物件」。前四類是傳統的衣箱分類，後三類沒有寫明歸屬。從前四類，「大衣箱」、「二衣箱」、「盔頭箱」、「靶子箱」的敍述中，尚可看出排列、分類上舊制的遺存，「富貴衣」也仍然還是居於大衣箱的第一件。「富貴衣」的釋文如下：

此為衣箱中之第一件。於黑破褶上，滿綴雜色碎綢塊，形容衣服之破敝。服此者雖暫時貧困，然後必榮顯。如《狀元譜》之陳大官等是。[19]

17　井上紅梅，《支那風俗》（蘆澤印刷所，大正十年），中卷，頁三五四。
18　《支那風俗》，頁三五六─三五七。
19　徐慕雲，《中國戲劇史》（世界書局，民國二十七年），頁二三四、二七二。

這裏講到了富貴衣的形狀和屬於什麼角色。

齊如山寫於一九三二至一九三六年間的《行頭盔頭》上卷，特別說到過有關「富貴衣」的名稱、形狀、屬於什麼角色以及它位居大衣箱第一件的因由：

> 戲班中行頭第一件為「富貴衣」，次即為蟒。富貴衣者，乃青褶子上補綴數十塊各色綢子，窮困人所穿之衣服也。蟒者，皇帝、貴官所穿之衣服也。按昔日最崇拜者為皇帝，在表面觀之，戲班中更為崇拜皇帝之尤者。而箱中行頭單子之開列，向將富貴衣加於蟒上。是足見平民思想之深也……富貴衣，此衣為衣箱內第一件行頭，即在青褶子上補綴各色綢子若干塊，乃表示破敝之意。穿此者，目下雖窮乏，將來必富貴，故名曰「富貴衣」。凡落魄文人、未發跡之士子，皆穿此，可謂專為貧寒才子而設。如《狀元譜》之陳大官、《鴻鸞禧》之莫稽等皆是。[20]

齊如山先生的著述中，凡屬舊制、軼事之類，皆出自老伶工的敘述，所以可信性較大。他對富貴衣的帶有考據意味的敘述，內容比徐慕雲的釋文更加詳細，從寫作時間上看，也比徐慕雲早一些，應該可以看作是徐慕雲釋文的藍本。

齊如山、徐慕雲二位先生的寫法大致相同，蓋因他們所處的三十年代，已經開始把戲曲作為「藝術」來進行學術研究，作者關心的重點，已經轉移到對「戲裝盔頭靶子等名稱」的介紹上。至於介紹時的「分類」，則徐慕雲和齊如山，在書中各有自己的系統：「髥鬚靴鞋」、「梳妝檯上各物」和「砌末物件」，在戲班子裏，究竟放

20 齊如山，《行頭盔頭》，《齊如山全集》（重光文藝出版社，一九六四），冊一，頁一。

在哪裏，已經並不重要（不像辻聽花和井上紅梅，作為日本人，觀察中國的戲班子，自有一種新鮮感，自己記錄也好、面向日本國的讀者介紹也好，如實的記錄中國戲班子的一切詳情，是他們的最重要的視點）。所以，從齊如山的《行頭盔頭》和徐慕雲的《中國戲劇史》中，已經很難知道三十年代戲班子裏面戲具行頭的分類管理，究竟是怎樣的情形。

不過，徐慕雲在第三章「管箱」部分說到一些情況，倒是值得注意：

早年無論何等名角，從無自備行頭（內行人稱服飾為行頭）之說。近年真實藝能日益退化，名角只一味在行頭上著眼。故稍露頭角之伶人，莫不自備私房行頭。而以著官中者（後臺呼大衣箱、二衣箱之服裝曰官中行頭）為可恥。因而衣箱中之行頭，已不似昔日之完備。舊例凡劇中應用物件，如：衣服、盔頭（即冠帽總名）、旗、靶等，種類繁多，不下數百千件。至於某劇應由若干人扮演，某人應穿何色蟒、靠，何種褶、帔，以及戴甚盔頭，持甚兵器，凡此種種，皆有定制，不得稍有紊亂或錯誤。故必區為若干門類，每類設一專門負責人員，管理一切。司此職者，名曰管箱。

例如，蟒、帔、官衣、褶子等，皆存藏於大衣箱中，故例由管大衣箱者分派料理。鎧、靠、甲、袍及箭衣、龍套、英雄衣等，存諸二衣箱，則由管二衣箱者料理之。王冠、紗帽、口面（即鬍鬚）、角帶，以及一切軟巾、硬盔等，概歸盔頭箱管理。而刀槍靶子，與旗傘等物，則歸旗把箱管理。各有專責，絕少錯誤。本日是何戲碼，早由各管箱人預將應用衣物，以次取齊。各角擬穿戴何物，即向各管箱人，隨手取用。既省時間，復免擾攘吵索，種種麻煩。21

21 《中國戲劇史》，頁二二五－二二六。

總括前文所述和這段話的意思可以知道：第一，三十年代前後，戲班的經濟狀況已經發生了重要的變化，名伶以「自備私房行頭」為時尚，戲班中集體的「官中行頭」已經不必再有完備的設置。第二，前此的戲具行頭的分類管理方式，只適用於戲班的全體演員都使用「官中行頭」的時代，而這個時代，於二十年代前後，已經結束。也就是說，徽班帶來的後臺戲具行頭的分類管理方式和制度，於一九二二年之後到一九三八年之前，已經開始走向瓦解。

應當是可以說，從四大徽班進京到二十世紀初，在超過一個世紀的時段裏，京師戲班一直遵守著徽班進京帶來的「江湖行頭」的管理方式。「分類清楚」、「秩序井然」、「匠心獨具」的特徵，都沒有改變。而實際上，這種制度的合理性，來自於戲班商業運作的經驗。

第三節　歌郎營業的出現

小鐵笛道人在寫於嘉慶八年（一八〇三）的《日下看花記》的《自序》中說：

往者，六大班旗鼓相當，名優雲集，一時稱盛。嗣自川派擅場，蹻蹺競勝，墜髻爭妍，如火如荼，目不暇給，風氣一新。邇來徽部迭興，踵事增華，人浮於劇，聯絡五方之音，合為一致，舞衣歌扇，風調又非卅年前矣。[22]

22 見《清代燕都梨園史料》上冊，頁五五。

從嘉慶八年上推三十年，就到了乾隆三十八年（一七七三）。小鐵笛道人在這裏講的，正是京師劇壇在前此的三十年中發生的變化：先是經歷了京腔走紅，「六大名班，九門輪轉」[23]的極盛時代，之後是出現了魏長生「觀者日至千餘，六大班頓為之減色」[24]的秦腔驟興年代；接著又迎來了徽班進京，和徽班開闢的一個戲曲史上的新時期。

實際上，這三十年也是京師劇壇發生劇烈變化的時期：乾隆四十四年之前，京腔六大名班還在維持相對崑腔而言的權威地位，乾隆四十四年魏長生進京，很快就使「京腔舊本置之高閣」、「六大班幾無人過問」[25]。乾隆五十年秦腔遭禁，魏長生出京，中止了方興未艾的秦腔走紅。乾隆五十五年徽班進京，正好填補了由政令干預造成的戲曲流行和時尚的空白。那麼，小鐵笛道人所說的「風調」變化的實際內容，除了是指徽班給京師帶來的新聲腔、新作風、新氣度之外，京師優伶的新產業——臺下歌郎營業粗具規模，亦是始自徽班進京。

對這一問題的闡述，可以從對《燕蘭小譜》和《日下看花記》的比照開始。

《燕蘭小譜》所記諸伶，始於乾隆「甲午」，迄於「乾隆乙巳」（乾隆三十九至五十年）。《日下看花記·後序》中言：小鐵笛道人以「三十年看花老眼」，記下了「歷之深亦感之深」的「平奇濃淡，新故盛衰」[26]（乾隆三十八年至嘉慶八年）。這兩本燕都梨園史料所涉的時段，都在這三十年中。不同之處恰恰是，前者寫作在徽班進京之前，後者寫作在徽班進京之後。而二者所述當時優伶的臺上、臺下營業活動，有很大的不同。

在歷史上，從「樂戶」出現開始，臺上賣藝、臺下賣身似乎就是一個約定俗成，「樂妓」也就成為一個看似明確、實則含混的概念。在樂戶的商業經營中，究竟把什麼歸入商品，在很大程度上，取決於買賣雙方對道德與

23 清·楊敬亭，《都門紀略·詞場序》（道光二十五年刊）。

24 清·安樂山樵，《燕蘭小譜》，見《清代燕都梨園史料》上冊，頁四五。

25 《燕蘭小譜》，見《清代燕都梨園史料》上冊，頁三二。

26 清·小鐵笛道人，《日下看花記·後序》，見《清代燕都梨園史料》上冊，頁一〇九。

商業範圍和性質的理解。從賣方來看，一些樂人堅持「賣藝不賣身」，是表現了希望把「樂戶」與「妓業」分開，堅持起碼的人格和操守的願望。而從買方來說，臺上看戲、臺下嫖妓，都是花錢買笑，「樂」與「妓」原本也沒有什麼大的區別，也有自己的道理。因此，優伶的賣藝和賣身，是一個極有生命力的話題，在戲曲史和文學史上，引發、製造了無數悲歡離合的故事。而我們從《燕蘭小譜》和《日下看花記》的對比中，可以發現徽班在這個問題上的新的發明。

《燕蘭小譜》卷二至卷四，記錄了乾隆三十九至五十年的京師名伶六十四人，其中有花部名伶四十四人，雅部名伶二十人。他們的籍貫統計如下：

「花部」名伶四十四人：四川十一人、湖北一人、雲南一人、湖南一人、江蘇十八人、山西兩人、直隸六人、順天五人、大興七人、宛平一人、山東兩人、陝西三人、河南一人、貴州一人、江西一人、浙江三人。

「雅部」名伶二十人：江蘇籍十七人、浙江籍三人。

「花部」名伶四十四人，除了四川籍的有十一人，占了四分之一以外，餘者的籍貫以北方為主，比較分散；而「雅部」名伶的籍貫比較集中。

這個統計雖然並不「完全」，它並非是京師的全體名伶，名伶的入選標準也很個人化，但是，我們仍然可以從一個角度知道以下三點：一是，當時京師戲班中，崑班最優秀的伶人，仍然出於江、浙二省。二是，秦腔雖已被禁，但是四川籍名伶，在舞臺上仍然佔據優勢。三是，京師名伶中尚無徽伶。

六十四名名伶所屬戲班有：宜慶部、萃慶部、保和武部、太和部、餘慶部、保和文部、永慶部、集慶部、宜成部、雙慶部、大春部、慶春部、王府大部、端瑞部、吉祥部、保和文部十六家。

四十四名花部名伶，分別屬於：宜慶部十人、萃慶部十二人、保和武部一人、太和部三人、餘慶部五人、永慶部四人、集慶部四人、宜成部一人、雙慶部三人、大春部一人、王府大部一人。

二十名雅部名伶，分別屬於：宜慶部一人、萃慶部一人、保和武部五人、太和部一人、保和部四人、永慶部

二人、端瑞部一人、保和文部二人、吉祥部二人、慶春部一人。

這一統計說明：雅部名伶都是產生於崑亂雜奏的戲班（當時，崑亂兼擅的名伶也不在少數），專業的崑班已

經不太行時。花部名伶在宜慶部、萃慶部比較集中，花雅兩部的名伶，在保和部（包括保和武部、保和文部）比

較集中，這三個戲班，是六大名班中的三個。另外三個：裕慶班（是否後來的「玉慶部」或者「餘慶部」？）、

大成班、王府班顯然已經進入衰落期。這應當是徽班進京之前的基本情況。

《日下看花記》卷一至卷四，共記載了名伶八十四人，除去「前經寓目，今已散去者十四人」、「梨園舊

人三人」之中「今不知所在」的二人和「梨園已故者一人」共計十七人之外，屬於嘉慶八年前後的名伶共有六

十七人。

六十七個名伶的籍貫分別是：順天六人、揚州十六人、安徽二十人、江蘇十九人、四川一人、陝西一人、北

京一人、籍貫不明者三人。

從這個同樣也是並不「完全」的統計中，我們也可以看出嘉慶八年的京師劇壇，與乾隆五十年京師劇壇相比

之下的三個特點：一是，江蘇籍的名優人數比較穩定，可見崑曲的市場變更不大。二是，四川籍的名優已屬寥

寥，可見，魏長生風格的秦腔已經過時。三是，徽伶名優佔據了優勢，成為最走紅的群體。

六十七個名伶，屬於十八個戲班，它們是：三慶部、金玉部、春臺部、四喜部、雙和部、霓翠部、集秀部、

恩慶部、大順寧部、慶元部、和成部、三多部、玉慶部、雙慶部、安慶部、寶華部、新慶部、福成部。六十七個

名伶中的四十二個（近三分之二）屬於三個徽班，那就是：三慶部十四人、春臺部二十八人、四喜部八人。

從名優在京師戲班的分布狀況，可以看出徽班在北京經過十三年（從乾隆五十五年到嘉慶八年）的經營，不

僅已經站穩了腳跟，而且，在京師戲曲的市場中，已經擁有了自己的觀眾群，佔據了絕對的優勢。

以往在闡述徽班進京之所以能一炮打響的原因時，多半從徽伶在戲曲史上的變革作用入手，側重於徽班伶人在舞臺上的表演、技能和特色，這當然沒有問題。但是，這些研究卻忽略了這樣一個事實，那就是：第一，進京的徽班伶人，多數出身於有著深厚的經商傳統的徽州，成長於徽州鹽商的第二故鄉——乾隆時代的大都會、大商埠揚州。第二，徽州地區原有「亦儒亦賈」的傳統，在徽州人的觀念中，「賈為厚利，儒為名高」[27]，經商與科考同是立身揚名的大事，只有方式之別，並無貴賤之分。第三，在乾隆時代揚州這個大商埠，徽州鹽商曾經六次成為乾隆南巡時迎鑾接駕的主要角色，對政府還有過大量的「捐輸」功績，贏得乾隆皇帝的青睞，出盡了風頭，因而，使商業的示範性深入人心。徽班伶人，就是帶著這樣的傳統進入了京師，同樣重視臺下的營業，把以前存在於少數優伶之中的侍寢的妓業，改造成為使年輕優伶普遍接受的陪筵、侑酒的商業行為並且很快使得京師戲班的商業化程度得到提高。重要的表現之一就是，徽班伶人不僅重視臺上的演出，同樣重視臺下的營業，把以前存在於少數優伶之中的侍寢的妓業，改造成為使年輕優伶普遍接受的陪筵、侑酒的商業行為，並且很快使這種商業行為，獲得了極大的市場。

《燕蘭小譜》對「名優」的品評，原則上是將「諸伶之妍媚，皆品題於歌館，資其色相，助我化工」[28]，著眼點是在「色」、「藝」兩項，主要還是看臺上的功夫。其中雖然也有「頗嗜風雅」、「秀色可餐」的伶人與文人雅士、豪門權貴相互往來（以優伶作為同性戀的對象，或者豪門權貴嬖幸優童，在中國歷史久遠，並非當時的首創，這裏也不排斥這種交往有同性戀的內容），如「王郎湘雲」、「王五兒」；也有在臺上「嬌癡謔浪」、「眼色相勾」討好「豪客」，「歌管未終，已同車入酒樓」，之後「在寓同宿」[29]的優伶。但是，前者需要伶人具有相當的文化修養，當時京師有這種文化儲備和意識的伶人尚不多見。後者則可以歸入以「賣身」為副業的「樂妓」

27　明・汪道昆，《海陽處士金仲翁配戴氏合葬墓誌銘》，見《太函集》卷五十二（萬曆十九年金陵刊本）。

28　清・安樂山樵，《燕蘭小譜・弁言》，見《清代燕都梨園史料》上冊，頁三。

29　《燕蘭小譜》，頁七、二二、四七、四八。

一類了。但從《燕蘭小譜》記載的比例和影響來說，這兩類伶人，還應當算是個別的存在。應當說，《燕蘭小譜》的選擇標準，主要還是優秀名伶臺上的扮相「妍媚」和表演的「傳神」[30]。

《日下看花記》的記載則有不同，評判名伶的標準，已經從「色藝」擴展到「性情」和「風致」。也就是說，只有臺上表演「色藝」雙好、臺下表現「性情」、「風致」俱佳，才夠得上是「名伶」。而臺下表現「性情」和「風致」的場合，就是新興的產業「打茶圍」[31]。

「打茶圍」的地點在伶人的「下處」。一般比較有點名聲和身份的伶人，都有自己的住處，門口燈籠上寫著自家的「堂名」，為的是方便前來「打茶圍」的顧客。「打茶圍」的內容可豐可儉，擺酒聽歌可，飲茶閒聊亦可，區別是收費不同。業者的服務內容一般有侑酒、唱曲、閒話，顧客可以挑選歌郎和點歌，享受陪酒和陪聊，加膝、擁抱之類都不算過分。

據《日下看花記》的記載，六十七名名伶中，有大約三十名伶人的品評，只涉及「色藝」，亦即臺上的表演和形象，有三十七人的品評中，兼及了「性情」和「風致」，亦即在臺下作為歌郎，給人的印象。而三十七名歌郎中，「色藝」、「性情」、「風致」俱佳，服務到位而又會拿捏分寸的，多是三慶部、春臺部、四喜部的揚州伶人和徽伶。

比如，春臺部的揚州伶人：

30 《燕蘭小譜》，頁三。

31 清・蕊珠舊史，《夢華瑣簿》（見《清代燕都梨園史料》上冊，頁三六五）中說：「入侯館閒遊者曰『打茶圍』。赴諸伶家閒話者亦曰『打茶圍』。」吳語中「茶會」和「茶圍」發音相同，《夢華瑣簿》中記載的「打茶圍」的說法，有可能來自吳語區的「打茶會」，「會」與「圍」在吳語中發音相同。

（福壽）「徽部後秀中傑出也……衣主閒雅，辭色恬和，是能心領夫在山出山之旨，不卑不亢，斟酌盡善者。」

（桂枝）「蘭姿玉質，花非解語，月固多情，不必徵歌，即以彭郎作花月觀可也。」

（秀林）「身材姿色，柔軟相稱，性情亦恬靜……花間月下，一二知己，細斟密酌，時秀林在側，必能貼妥如人意也。」

（桂林）「豐貌素姿，溫其如玉……席間不交一語，覘其風格，無異大家子弟。滿面書卷氣，絕不以嫵媚自呈。」

四喜部的揚州伶人：

（彩林）「劉郎丰艷，動人不覺……久曠徵歌，驚鴻極目……為人頗文靜，自持大雅賞之。」

（雙林）「姿容豐冶，機趣溫和，明眸善睞，繡口工談。」

（玉林）「頗饒柔媚資質，措辭亦善體人意，毫無粗俗氣，可與雅遊。」

（天壽）「生性靈敏，滔滔善辯，……時與之狎，羈愁開豁，豪興倍增。」[32]

又如，三慶部的徽伶：

32 《日下看花記》，見《清代燕都梨園史料》上冊，頁六二、六九、八六、八七、六一、七三、八四、九四。

春臺部的徽伶：

……

（小三）「風致瀟疏，自饒雅韻，眼波明秀，猶自冉冉動人。」

（雙喜）「色不華而清妍自致，眼不波而秀媚自含……獨立亭亭，出污泥而不染。」

（金官）「遇之肆應中，仍自謹持，無佻達輕儇之習，猶帶芝蘭臭味，不同凡豔爭春。」

（龍官）「雲卿宴客於梨園……酒闌人散，覺冉冉巫雲，猶曳道人襟帶間。」

（二林）「偶值燈紅酒綠，得與群雅遊時，仍以花蕊夫人自況，則得之矣。」

（翠林）「昔秋與曼香居士閒話及之，始知其善墨蘭，遂偕訪之。一室之內，無非卷軸。園中無劇，即事毫素，蘭筆娟秀，近更蒼勁。性甘淡泊，杯酒論心，清言娓娓。性逸則議論風生，天真爛漫。」

（桂林）「席間則酬酢殷勤，辭色和順，又迥異見金夫不有躬者。友人琅圃尤心賞之。」33

在二十世紀之初的很多文字敘述中，華燈初上的夜晚，到一個色藝雙好的優伶家中飲酒聽歌或者杯酒論心，在很多時候被描述成是一件很風流的賞心樂事。

徽班歌郎注意把「下處」（自己的住處）收拾得清潔而且有品位，這樣，既可以使顧客感到舒適，也帶有招徠的意思。歌郎注意使自己保持著「清姿秀質」和「衣圭閒雅」，為的是使顧客看起來「天然嫵媚，自是可

33 《日下看花記》，見《清代燕都梨園史料》上冊，頁六○、六六、八○、八一、六○、六四、六五。

人」，悅目賞心。有錢的顧客擺酒、點歌，歌郎侑酒時「酬酢殷勤，辭色和順」，「酒盡三巡」之後，醉眼朦朧，聽「清歌一曲」，沁人心脾，甚至有了進入仙境的感覺。為了看花而來的風雅的顧客，找一個「明眸善睞，繡口工談」、「善體人意」帶有「書卷氣」的歌郎，「杯酒論心，清言娓娓」，似乎可以使心情溫暖如春。心懷不快的顧客，找一個「貼妥如人意」的歌郎，可以傾聽客人的煩惱，顧客還可以動手動腳，「時與之狎，羈愁開豁，豪興倍增」[34]。看看臺上心愛的優伶，近距離的與歌郎親近一下，過過癮，使好奇心得到滿足。……這是一個釋放憂愁和欲望的地方。有錢的、一般的、心情不好的顧客，都可以在這裏找到快樂和滿足。因為歌郎的職業就是「迎合」顧客的需求……這種綜合性的商業服務方式，正滿足了一大批男人在潛意識裏都存在的、更多的帶有色情意味的一種娛樂願望，而「打茶圍」就是依靠這一願望的存在而存在的。

習慣於從「情」的方面考慮問題的文人顧客容易多情，往往「酒闌人散」之後，還會覺得歌郎的溫情尚在襟帶之間，意猶未已。而實際上，徽班諸伶在臺下作為歌郎的表現，是表演的另一種形態。「謹持，無佻達輕儇之習」，「不以嫵媚自呈」，「加膝未見其泣魚棄袍，何銜於斷袖，是殆冷暖自若者」[35]，這種作風和心態，既可以引導顧客的情欲，又不會使自己天天動真情，同時又能有效地控制局面，把顧客的行為，拘管在一定的範圍之內。徽班伶人的商業意識和商業技能，真可以稱做是周密得當。《草珠一串》中有竹枝詞說是：「徽班老闆鬻龍陽，傅粉薰香座客旁，多少冤家冤到底，為伊爭得一身瘡。」[36]

相比之下，西班的情況，與徽班就很不一樣。華胥大夫說是：「《燕蘭小譜》所記諸伶，太半西北。有齒垂三十，推為名色者，餘者弱冠上下，童子少矣。今皆蘇、揚、安慶產，八九歲。其師資其父母，券其歲月，挾至

34 《日下看花記》，見《清代燕都梨園史料》上冊，頁九二、六二、五九、六五、五八、七三、八七、六四、八七、九四。

35 《日下看花記》，見《清代燕都梨園史料》上冊，頁六六、八七、八六。

36 張次溪輯，《北平梨園竹枝詞薈編》，見《清代燕都梨園史料》下冊，頁一一七二。

京師，教以清歌，飾以豔服，奔塵侑酒，如營市利焉。」[37]《日下看花記》的作者小鐵笛道人，到「雙和部」去訪「翠官」時，恰恰「適郎未至，而其餘諸人皆可憎惡，復不曉事，甚至管班傖父目道人為瘋癲」[38]。也許是西北諸伶仍然遵守著「賣藝不賣身」的質樸原則；也許是「西班」的大多數伶人，乃至於「管班」，都還不習慣做臺下的生意。看來，西班和徽班伶人對伶人臺下營業，在觀念上相去甚遠。或者說，西班的商業意識還有欠缺。

這倒楣的「雙慶部」，不僅把一個「財神」拒之門外，而且失了一次做「廣告」的機會。當時的「廣告」，就是出自文人之手的「花譜」。「花譜」之中，有對伶人姓氏、籍貫、年齡、班社的介紹文字，也有品評名伶色、藝的題詩。這些花譜很有市場，俗人、雅士都會去看，因此，也就具有了廣告效應。

當時，徽班諸伶已經很有「廣告」意識，因此，對於文人，和有可能撰寫花譜的雅士，服務就格外用心和周到：徽班之中「喜接名流」、「結緣翰墨」、「善墨蘭」、寫詩「乞序」[39]的儒雅伶人競相出現。這當然可能是徽班伶人文化修養原本就比北方伶人要高，但也有可能是出於商業考慮的故意做作：做廣告的都是文人雅士，他們更喜歡、推重有文化、有品位的儒伶，要想進入廣告，自然就要表現自己的儒雅，討得文人雅士的歡心和好評。

於是，文人不再像《燕蘭小譜》時代那樣，被看作是「酸丁餓眼」，是「名士由來值幾錢」[40]了。

有著「三十年看花老眼」的小鐵笛道人，實際上已經接近「廣告商」的角色。他白天看戲，晚上「訪花」，之後就品題名伶、寫「花譜」。「畫眉仙史」、「蓮因居士」為他的《日下看花記》「題詞」，道是：

[37]《金臺殘淚記》，見《清代燕都梨園史料》上冊，頁二四六。
[38]《日下看花記》，見《清代燕都梨園史料》上冊，頁六七。
[39]《日下看花記》，見《清代燕都梨園史料》上冊，頁五七、七三、六四。
[40]《燕蘭小譜》，見《清代燕都梨園史料》上冊，頁二〇、一八。

硯屏春靜撚吟髭，淺綠深紅又幾枝。銷受晴窗風日暖，萬花環護待題詩。

阿誰敢笑服模糊，日日尋芳與自孤。醉倒春風無限感，白頭人借萬花扶。

看來，這真是一個不錯的新職業，「萬花環護」，甬管是真是假，老風流日子過得挺愜意。小鐵笛道人也很知道伶人需要自己的宣傳，自言：「如張郎者，色藝豈必人所絕無，而一經品題，頓增聲價，吹噓送上，端賴文人。」[41] 言詞之中，頗有得意之色。

在《日下看花記》中，三個徽班名伶的人數占了名伶總數的三分之二，而另外十五個戲班的名伶只占了三分之一（那個倒楣的「雙慶部」只有翠官一人進入了「名伶」的行列）。徽班的走紅原因，除去演藝確實具有符合潮流的能力之外，可能與商業上的複雜情況也不無關係。「花譜」統計內容的不夠「完全」，或者說記載內容的不夠「公平」，除了眼光的個人化以外，商業化也是一個因素。

事實上，當時優伶的走紅，與臺下的營業很有關係，不說西班，即使徽班伶人，只靠臺上的演藝，也不能躋身於名伶的行列。例如：

升官，姓曹，年二十九歲，安慶人。舊在春臺部。姿貌爽朗，歌音條暢。踏蹺跌撲，鶯飛鴻鷟，霞駭錦新，武旦中能品也。習見其《攂臺》、《打店》，目眩神馳，星流電掣。間演雅劇，斂容赴節，按律宣音，剛化為柔，依然豔逸，韻既繞梁，說白亦清緊動聽。然而無有道之者，故不久即懷其技而去。

41 《日下看花記》，見《清代燕都梨園史料》上冊，頁一〇九、五六、七四。

文武均擅、崑亂俱佳、唱白雙好、姿容不差，「無有道之者」給他做廣告，就在京師臺上站不住腳。

春臺部的安慶優伶聲明，年三十歲，臺下為人的方式是，「平素與同班講習外，不妄交一人，衣帽樸素無華，安分自守」。儘管他臺上演出「周規折矩，音律精細，恪守梁谿風範，後學尤堪奉為圭臬」，也還是不能走紅。過著「寂寂無聞」、「絕無有知其姓名者」[42] 的日月。

二人的共同之處是：年齡太大，不想，或者已經不再適合在臺下做歌郎。

如上所述，《金臺殘淚記》中說「有齒垂三十，推為名色者」云云，那還是品評臺上色藝的年代。《日下看花記》中的名伶，已經急遽地年輕化。十五個戲班的二十五個名伶中，十二至十九歲的十八人，二十至二十九歲的七人。三個徽班的名伶四十二人中，十二至十九歲的二十三人，二十至二十九歲的十五人，三十至三十九歲的四人。

由於臺下歌郎生意的興旺，演戲成了一碗「青春飯」，應當說，這是徽班進京帶來的，商業意識加強的派生物。可以說，徽班進京之後，使戲班臺下歌郎陪筵侑酒的業務粗具規模。這一新興娛樂產業的出現，不僅把觀眾的關注目光擴展到臺下歌郎的私寓，影響了觀眾對優伶的品評標準。而且品評優伶引進了輿論的介入，擴展了戲班的商業業務內容。

42
《日下看花記》，見《清代燕都梨園史料》上冊，頁九九、八三。

附錄：徽班研究中的幾個問題

一、關於「江春」

祖籍徽州的鹽商江春是乾隆年間的名人。第一，因為他在揚州出任鹽務「首總」四十年。第二，他在任期間，適逢乾隆六次南巡，他參與其事（一說他四次參與其事），「擘劃」接駕，得到過「召對稱旨，親解賜金絲荷包，授內務府奉宸苑卿」、「御書怡性堂額，賜福字金玉如意」、「賞借帑金三十萬兩」、「前後被賜御書、福字、貂緞、荷包、數珠、鼻煙壺、玉器、藏香、拄杖、便蕃不可勝紀」的光榮。還參加過「祝皇太后萬壽者三，迎駕天津山左者二，最後入京赴千叟宴」[43]，說起來，也算是榮耀已極了。

江春又是戲曲愛好者，當然也是為了南巡接駕的必需，他的手下曾經蓄養了兩個「內班」，亦即內江班「德音班」、外江班「春臺班」，而他的戲班與四大徽班進京似乎又有關聯，因此，戲曲研究者在談到乾隆時期的戲曲、談到四大徽班時，往往會提到江春。

可是，研究者筆下的「江春」，就出現了一些問題。例如：一九八三年九月汪效倚為「徽調、皮黃學術討論會」寫了論文《徽班與徽商》，他在其中談到：「《揚州畫舫錄》卷五提到的揚州著名的七大內班中，可以完全

肯定為徽商所有的，就有：徐尚志的老徐班，黃元德、汪啟源、程謙德的崑班，以及江廣達的德音班和江春的春臺班。」二〇〇一年八月，臺灣（師範大學教師）陳芳的專著《乾隆時期北京劇壇研究》中也說：「《揚州畫舫錄》卷五所記，揚州之七大內班中，肯定為徽商所有者即有徐尚志之老徐班、黃德源、汪啟源、程謙德之崑班及江廣達之德音班和江春之春臺班。」他們的錯誤在於，把「江廣達」和「江春」當作了兩個人（陳芳在行文中，沒有注明是使用了汪效倚的研究文章。她比汪效倚的錯誤還多出了一個把「黃元德」誤為「黃德源」）。

《揚州畫舫錄》卷五談到：「江廣達為德音班，復徵花部為春臺班，自是德音為內江班，春臺為外江班。」

《揚州畫舫錄》卷十二談到：「江方伯名春，字穎長，號鶴亭，歙縣人。」

「郡城自江鶴亭徽本地亂彈，名春臺，為外江班。」

《批本隨園詩話》批語有云：「江鶴亭名春，為揚州鹽商，牌號『廣達』。上以四次南巡報效，賞布政司銜。」

阮元《淮海英靈集》戊集卷四有云：「公諱春，字穎長，生時有白鶴之祥，故號鶴亭。姓江氏，徽州歙縣人。祖演僑居揚州，父承瑜，皆以鹽筴起家。」

李斗的《揚州畫舫錄》寫於乾隆末年；《批本隨園詩話》的作者「與《隨園詩話》作者袁枚同時而略晚，並有數面之雅，又係封疆大吏之子，對於當時官場、文壇、社會風氣及袁氏交往、詩話底細等等，均有相

44 《揚州畫舫錄》卷五。

45 清・李斗，《揚州畫舫錄》（江蘇廣陵古籍刻印社，一九八四年），頁一〇三、一二五、二六一。

46 清・袁枚，《隨園詩話》（人民文學出版社，一九八二年），頁八五四。

47 陳芳，《乾隆時期北京劇壇研究》（文化藝術出版社，二〇〇一年），頁四二。

48 顏長珂、黃克主編，《徽班進京二百年祭》（文化藝術出版社，一九九一年），頁五九。

當瞭解」[49]；阮元《淮海英靈集》刊於嘉慶三年，而且，阮元是江春的「甥孫」[50]。從時間和關係上看，這幾處的說法應當都是可靠的。

也有研究者說江春「字穎長，號鶴亭，又號廣達」[51]，這也有不確。「廣達」是「牌號」不是「號」。專門研究「歷史人文地理及明清社會文化」的學者王振忠的解釋是：「『江廣達』是鹽務牌號（也就是鹺商行鹽的旗號，以上所列『首總』名均同此例）」[52]。這個解釋比較專業。「行鹽」就是運銷食鹽，「牌號」就是招牌字號了。

所以，總起來應當是：江春，字穎長，號鶴亭，運銷食鹽時的牌號為廣達。

袁枚文集中有《江公墓誌銘》，那應當是最直接的材料了。

二、關於「伍子舒」

一九八三年九月，邵曾祺先生在他的論文《漫談四大徽班》中說：「一般說法，四大徽班都是安徽的戲班，在乾隆五十五年（一七九〇）後陸續進京的。這個說法的唯一根據是《批本隨園詩話》中的一條，原文未見，據王芷章《腔調考源》所引，是：『乾隆五十五年，舉行萬壽，浙江鹽務承辦皇會，先大人命帶三慶班入京。自此，繼來者又有四喜、啟秀、霓翠、和春、春臺等班。』說這話的是浙江總督伍拉納的兒子伍子舒（？）。」同

49 《附記》，《隨園詩話》，頁八七五。
50 《揚州畫舫錄》，頁二六四。
51 陸小秋，《從「徽班」看「徽戲」》，見《徽班進京二百年祭》，頁四四。
52 王振忠，《明清徽商與淮揚社會變遷》（三聯書店，一九九六年），頁三五。

是一九八三年九月，陶雄在論文《從徽班向京二簧嬗變中的若干問題》中說：「據伍子舒在《隨園詩話》批註中

說『乾隆五十五年，高宗八旬萬壽，閩浙總督伍拉納命浙江鹽商，偕安慶徽入都祝禧。』」二〇〇一年，陳芳在

《乾隆時期北京劇壇研究》中的注解裏，也兩次提到過「伍子舒《隨園詩話》批語」[54]。

邵曾祺的引文，說是出於「王芷章《腔調考源》」，可文字卻是與一九八二年版顧學頡校點本《隨園詩話》

後附的「《批本隨園詩話》批語」相同。而陶雄的引文，說是「據伍子舒」的「《隨園詩話》批註」，可文字卻

是與民國二十三年北平雙肇樓圖書部印行的《腔調考源》（或者民國二十五年北平中華印書局印製的《清代伶官

傳》後附的《腔調考源》）[55]相同。而這兩段引文一是伍拉納兒子的口吻，第一人稱，一是第三者敘述的口吻，它

們是不一樣的。

邵曾祺在行文中「伍子舒」名字後面，特地畫了一個問號，表示了他對於《批本隨園詩話》批語的作者是否

為「伍子舒」持有疑問的不確定態度，他的敘述和推論理路清晰。而陶雄對伍子舒是《隨園詩話》批語的作者沒

有疑問，因此他也沒有對伍子舒是《批本隨園詩話》作者的認定提出證據。所以，邵曾祺的疑問，實際上並沒有

解決。

一九八二年人民文學出版社出版的《隨園詩話》，上冊有十六卷，下冊有補遺十卷，後面有一九五九年六月

顧學頡寫的《校點後記》、《批本隨園詩話》批語、《附錄》和一九七九年十一月顧學頡寫的《附記》，那

是一九六〇年五月顧學頡校點本的第二版第三次印刷。從《校點後記》中所言可以知道，一九六〇年版的《隨園

詩話》是根據「乾隆庚戌和壬子隨園自刻本」排印而成。一九八二年版的《隨園詩話》則是在一九六〇年的校點

53　《徽班進京二百年祭》，頁一、一七。
54　《乾隆時期北京劇壇研究》，頁九五、二〇七。
55　王芷章，《腔調考源》，（雙肇樓圖書部，民國二十三年），頁二六；《清代伶官傳》（中華印書局，民國二十五年），頁三二。

本的基礎上，「將批語附於全書之後印行」。而關於《批語》的作者和來歷，顧學頡先生則做了審慎的說明，並且，盡可能地把有關的材料線索收進了《附錄》、《附記》中，有三處談到《隨園詩話》批語的作者。

一是「冒廣生《批本隨園詩話》跋」其中說到：「往年見滿洲某侍郎家有《批本隨園詩話》一部，不知出何人手。其第十六卷後，有跋語。引崇爾敍恩為其父所作墓誌，證為伍拉納之子，但不知為舒某云云。余按伍拉納官闓督，以事伏法，諸子照王宣望例，悉戍伊犁。今批語中，言其父曾為闓督，又屢言其在伊犁，又言己未十月，與浦、錢兩家兄弟，自塞外歸。浦、錢兄弟，即浦霖、錢受椿之子，與伍拉納同案獲罪，則其為伍拉納之子，當可信。」

二是「冒廣生《批本隨園詩話》跋」後，附有鄧之誠的批語，說是：「按伍拉納子舒石舫所著《適齋居士集》，稱其兄夢亭、沁香，又稱沁香為仲山。此批不知出夢亭抑沁香也？唯行述有云：生妣索佳氏，以伯父仲山公官侍衛班領，誥封太恭人。批中自言為三等侍衛，或者即為仲山，亦未可知。」

三是顧學頡在《附記》中說：「《批本隨園詩話》，原藏清人某侍郎家。近人冒廣生據第十六卷跋語，知為滿人福建總督伍拉納之子所作；乃刪潤刊行。鄧之誠復據伍拉納子舒石舫所著《適齋居士集》及其行述，疑此批本作者即舒之兄仲山；並加批語及引證若干條於書眉。此次，即據王利器同志所藏鄧、張二氏手批之本印行。原批語作者，與《隨園詩話》作者袁枚同時而略晚，並有數面之雅，又係封疆大吏之子，對於當時官場、文壇、社會風氣及袁氏交往、《詩話》底細等等，均有相當瞭解……」

總括上述的三段話，大意是：《隨園詩話》的批語作者不明。冒廣生根據《批本隨園詩話》跋，推斷是伍拉納之子。鄧之誠根據伍拉納之子舒石舫的《適齋居士集》，推斷批語的作者是舒石舫的哥哥仲山。顧學頡對這一結論予以肯定。

實際上，通過一九八二年版的《隨園詩話》《附錄》、《附記》，顧學頡先生已經解決了《隨園詩話》批語的作者問題。顧學頡先生的學問，通過「校點」體現出來，他選擇的版本、附錄，都給讀者極大的收益。看來，「校點」這個在今天誰都敢做的事，其中的高下也有極大的分別。那麼，「伍子舒」是從哪裏說起呢？

民國二十三年，北平雙肇樓圖書部刊行了王芷章的《清代伶官傳》，後面也附有《腔調考源》。這兩個本子有同樣的敘述：「伍子舒批《隨園詩話》云：『乾隆五十五年，高宗八旬萬壽，閩浙總督伍拉納，命浙江鹽商，偕安慶徽入都祝禧。』」這應當是陶雄引文的出處了。看來，「伍子舒批《隨園詩話》」的說法，來源於王芷章，而王芷章的說法從何而來，就不知道了。

相比之下，顧學頡的說法有理有據，而王芷章的說法則顯得缺少根據。

三、關於「徽班」

什麼是「徽班」，乍一聽似乎不是一個問題，可是仔細想想，它還真是個問題。

二十世紀八十年代的學者，注意到過這個問題，他們也有過不同的界定。邵曾祺在《漫談四大徽班》中說「一般說法，四大徽班都是安徽的戲班」；陶雄在《從徽班向京二簧嬗變中的若干問題》中說「『徽班』……一般是指清乾隆年間唱『徽調』或以唱『徽調』為主的戲曲班社」；吳白匋在《我所知道的徽劇》中說「由徽州人（包括明清時徽州府六個縣）主辦的戲曲班子」叫做「徽班」；汪效倚在《徽班與徽商》中說「徽州人所蓄養的戲班」叫做「徽班」；陸小秋在《從『徽班』看『徽戲』》中說「由徽商出資組建，或憑藉徽人（徽商或徽籍官員）之力，得以進京的戲班，人們不管其演出的內容主要是崑曲、梆子腔還是二簧，也不管其演員多來自蘇州、揚州還是安慶，統稱之為『徽班』」。

學者們對「徽班」的界定，由於著眼於地域、聲腔、組辦者、出資者不同，因而有異。這些看法代表了八十年代學者的不同認識。一九九一年《徽班進京二百年祭》出版時，主編黃克在序中說：「所謂徽班，乃指安徽的戲班，因由徽商出資組建而得名；它並不是單純搬演徽調劇目的劇團，而是包括徽調、皮黃、梆子腔等地方聲腔劇種——亦即花部的綜合演出團體。」[56]黃先生把各種說法綜合到一起，算是解決了這個問題。

從字面上看，「徽班」這個詞，是在強調「地域」或者「聲腔」的特徵。說「徽班」是「安徽的戲班」或者「唱徽戲的戲班」都可以說得通。從道理上說，「徽」一詞的使用，應當是在安徽本土之外，因為如果是在安徽，就沒有強調地域、聲腔的必要了。

我們以最先進京的三慶班為例，看看它在進京前後班名的變化。

寫於乾隆末年的《揚州畫舫錄》中說：「高朗亭入京師，以安慶花部，合京秦兩腔，名其班曰三慶。」[57]這個後來名噪京城的三慶班，在成立的開始，就以「安慶花部」和「合京秦兩腔」標示了它的組班在「地域」和「聲腔」兩方面的特點。

我們應當注意到，它在揚州時，進京之前的班名叫做「三慶」。對這一點，伍拉納之子在《隨園詩話》批語」中所說的「迨至五十五年，舉行萬壽，浙江鹽務承辦皇會，先大人命帶三慶班入京」[58]可為旁證。

可是，「三慶」進京以後，就變成了「三慶徽部」，就像「集秀揚部就是仿當年集秀班組班之方式，集合揚州崑、亂精英而成的花部勁旅」[59]，在乾隆五十八年進京以後，就成為「集秀揚部」[60]一樣。事實上，「集秀揚部」

56 以上六段引文見《徽班進京二百年祭》，頁一、一四、三〇、五六、四四—四五、序頁一。

57 《揚州畫舫錄》，頁一二五。

58 《隨園詩話》，頁八五九。

59 周育德，《名噪都下的集秀揚部》，見清·鐵橋山人撰、周育德校刊，《消寒新詠》（中國戲曲藝術中心，一九八六年），頁一五八。

60 《消寒新詠》，頁一九。

（還有「揚班」）一詞，在寫於乾隆五十九年至六十年，北京宏文閣刊刻的《消寒新詠》的《凡例》[61]中，可能是最早的出現。可以說，在安徽戲班（揚州戲班）進京之後，「徽班」（「揚班」）的說法就出現了。

乾隆六十年（一七九五），楊米人的竹枝詞道是：「保和宜慶舊人非，又出名班三慶徽。雙鳳遲齡新腳色，一雙俊眼滿園飛。」[62]

《消寒新詠》中記載，三慶徽走紅的名伶有：金雙鳳、沈霞官、蘇小三、邱玉官、陳喜官、沈翠林、高月官。這「高月官」就是「高朗亭」，「三慶徽」當然就是「三慶班」了。楊米人說的「雙鳳遲齡」，當就是《消寒新詠》中的「金雙鳳」和「沈霞官」（「沈霞官」又叫做「霞齡」[63]，「霞齡」應該就是「遲齡」了）。

三慶班進京之後，一炮打響，勢頭立即壓倒了京師原有的其他戲班子，大長了安徽戲班的威風，於是又有安徽戲班隨後進京。《消寒新詠》中記有乾隆末年在北京走紅的三個徽班，那就是：三慶徽、四慶徽和五慶徽。顯然是由於三慶徽班在京城闖出了名聲，緊隨其後進京的安徽戲班就樂得沾上名牌的光，三慶、四慶、五慶徽，連班名都像是一母所生。四慶徽班於乾隆「辛亥」（五十六年）進京[64]，之後還有五慶徽班。此外還有乾隆五十八年進京的集秀揚部[65]。

從《消寒新詠》中記載的三慶徽班七個走紅名伶中，有四人是安慶人、一人安徽人、兩人籍貫不詳；四慶徽班五個走紅名伶中，有兩人是懷寧人、兩人是望江人、一人是盧江人；五慶徽班的四個走紅名伶中，有一人是安徽人、一人是揚州人、兩人籍貫不詳來看，三個徽班的組成，確實帶有安徽的地域特點。

61 《消寒新詠‧凡例》，頁一〇。
62 楊米人，《都門竹枝詞》，見路工編選，《清代北京竹枝詞》（北京出版社，一九六二年），頁二一。
63 《消寒新詠》，頁七七。
64 《消寒新詠》，頁九一。
65 《消寒新詠》，頁一九。

可以說，乾隆末年，京師所謂「徽班」和「揚班」仍然有兩層涵義，那就是：當「揚班」和「崑班」[66]對舉時，表示「聲腔」的不同；而「徽班」、「揚班」和京師原有的「京班」、「蘇班」[67]對舉時，則更多的成為外省戲班所屬地域的表示。這是當時通行於京城的系列說法。

刊刻於道光二十二年（一八四二年）的《夢華瑣簿》談到：「四喜在四徽班中得名最先……此嘉慶朝事也。而三慶又在四喜之先，乾隆五十五年庚戌，高宗八旬萬壽，入都祝釐，時稱『三慶徽』，是為徽班鼻祖。今乃省『徽』字樣，稱『三慶班』。」[68]其實，「三慶徽部」省去「徽」字，在嘉慶八年刊刻的《日下看花記》就已經是這樣了。大概徽班進京已成舊事，在京師，說到「三慶」誰都知道它是「徽班」，「三慶部」說起來也不像「三慶徽部」那麼繞嘴。嘉慶、道光以後，「三慶」、「三慶部」、「三慶班」成為同義語，它們的使用，也就沒有什麼分別了。

可是，嘉慶、道光時的「徽班」、「徽部」在不同的使用場合，內容涵義也會有些差別。比如，嘉慶十五年（一八一〇年）刊刻的《聽春新詠》中有云：「先以崑部，首雅音也；次以徽部，極大觀也；終以西部，變幻離奇，美無不備也。」「蓋西部《香山》與徽部稍異。徽部服飾莊嚴，西部則只穿背甲。非雪膚玉骨者，不輕為此。」[69]這裏使用的「徽部」，更多的是表示了「聲腔」的不同。「崑部」代表了「崑腔」，「徽部」代表了「二簧腔」，「西部」代表了「梆子腔」。又如，道光八年刊刻的《金臺殘淚記》中說：「今都下徽班皆習亂彈，偶演崑曲，亦不佳。」[70]道光十一至十四年刊刻的《辛壬癸甲錄》中說：「邱三林，字浣霞，皖人。初入西班，後乃

66 《消寒新詠》，頁一〇。
67 清・安樂山樵，《燕蘭小譜》，見《清代燕都梨園史料》上冊，頁三九、四〇、四五、四三。
68 清・蕊珠舊史，《夢華瑣簿》，見《清代燕都梨園史料》，頁三五二—三五三。
69 清・留春閣小史，《聽春新詠》，見《清代燕都梨園史料》，頁一五五、一七六。
70 清・華胥大夫，《金臺殘淚記》，見《清代燕都梨園史料》，頁二四〇。

歸徽班。」[71]道光二十二年刊刻的《夢華瑣簿》中說：「廣州樂部分為二，曰『外江班』，曰『本地班』。外江班皆外來妙選，聲色技藝並皆佳妙。賓筵顧曲，傾耳賞心。錄酒糾觴，各司其職。舞能垂手，錦每纏頭。本地班但工擊技，以人為戲……大抵外江班近徽班，本地班近西班。」[72]這裏使用的「徽班」，則更多地域的涵義。

一九一五年王夢生在《梨園佳話》中說：「蘇班微後，徽班乃錚錚於時，班中上流，大抵徽人居十之七。」這裏使用的「蘇班」和「徽班」，似乎既指「聲腔」也指「地域」。而他在另一處說的：「『徽班』遠祖，今亦無聞。」[73]「徽班」當主要是指「地域」。近代人羅瘦公的《鞠部叢談》中說：「當徽班極盛時，恆排斥梆子……從前徽班子弟無習梆子者。」[74]這裏的「徽班」可能主要是體味著「聲腔」的意思……

「徽班」是一個「歷史性」的詞彙，最重要的前提是，它是在表明與「京師」的關係。地方戲曲無論是作為當時的時尚藝術，還是作為社會消費手段，當它發展到一定程度的時候，都會考慮到「進京」的問題，即使沒有乾隆的八十壽辰，也會有其他的理由。因為京城是「首善之區」，政治文化中心，要想博得名聲、擴大影響，就必須在京師獲得承認。「徽班進京」之前，北京已是滇、蜀、皖、鄂伶人俱萃之地，梨園中戲班數目有三十五個。因此，在北京「徽班」（以及「蘇班」、「西班」、「揚班」）這樣的概念的出現，離不開「進京」這一前提。這猶如二十世紀九十年代，陝西的長篇小說（《白鹿原》等）需要在京城獲得承認，遂有「陝軍東征」的說法一樣。

徽州人把「四大徽班」在北京取得的成功，看作是家鄉的光榮，甚至把「四大徽班」移植到徽州。比如他們

[71] 清・蕊珠舊史，《辛壬癸甲錄》，見《清代燕都梨園史料》，頁二八九。

[72] 《夢華瑣簿》，見《清代燕都梨園史料》，頁三五〇。

[73] 王夢生，《梨園佳話》（商務印書館，一九一五年），頁五四、五五。

[74] 羅瘦公，《鞠部叢談》，見《清代燕都梨園史料》，頁七八六、七九〇。

把最優秀的四個戲班，稱為「京外四大徽班」，那就是：慶升班、同慶班、彩慶班、陽春班。後來，又有「新四大徽班」出現，那就是：新彩慶、二陽春、鳳舞臺、柯長春。一九一七年，胡適回績溪上莊老家結婚時，家中還曾經派出十幾頂大轎子接「柯長春」戲班前往出演助興。[75]

四、關於「高朗亭」

高朗亭是一代名優，可惜記錄寥寥。因此，在今天，對他的敘述也就很難。最常見的，也是最不可靠的說法是：高朗亭帶領三慶班進京。再發揮一點就是：「在南方頗享名聲的安慶徽戲班『三慶徽』，為給乾隆皇帝祝壽，由高朗亭領班進入北京。」「三慶班領班人名高朗亭，安徽人，原籍江蘇寶應，入京時年三十歲。」[76]

把今天容易找到的有關材料排列一下，順序如下：

一、「高朗亭入京師，以安慶花部，合京秦兩腔，名其班曰三慶。」（出《消寒新詠》[78]，寫於乾隆五十九至六十年。）

二、「高月官，安慶人，或云三慶徽掌班者。」（出《消寒新詠》[78]，寫於乾隆末。）

三、「月官，姓高，字朗亭，年三十歲，安徽人，本寶應籍。現在三慶部掌班，二簧之耆宿也。」（出《日下看花記》[79]，寫於嘉慶八年。）

75 陳琦、張小平、章望南，《徽州古戲臺》（遼寧人民出版社，二〇〇二年），頁二一。

76 蘇移，《京劇二百年概觀》（燕山出版社，一九八九年），頁八、一一。

77 《揚州畫舫錄》，頁一二五。

78 《消寒新詠》，頁八三。

79 《日下看花記》，見《清代燕都梨園史料》上冊，頁一〇三。

四、「高月官（字朗亭，現在三慶部），朗亭為徽班老宿，膾炙梨園。近已年逾四十，故演劇時絕少。」（出《眾香國》）[80]

五、「朗亭名月官，三慶部，工《傻子成親》劇。」（出《聽春新詠》[81]，寫於嘉慶十五年。）

六、「又垂花門樓係直隸和成山陝班領袖弟子眾善人等並同事會首人等樂助修葺一新於嘉慶二十一年三月十八日。是年會首高朗亭、胡大成、潘蘭亭、陳士雲、霍玉德、韓永立，公同商議重修戲樓罩棚。」（出《重修喜神殿碑序》，寫於道光七年。）

七、「道光六年九月補修後閣牆垣，係慶成班及闔班眾領首……會首弟子韓永立、殷彩芝、高朗亭、陳士雲、池寶財、李三元……道光七年三月十八日。」（出處及時間同上。）

八、「安慶新義園董事高朗亭、陳孔蒸、程御詮率領同善人等公立……領首監修程御詮，承辦高朗亭、陳孔蒸……」（出處同上，[82]寫於道光十一年十一月。）

九、「宋全寶，字碧雲……所居深山堂，主之者余老四。乾隆五十五年，三慶徽入都祝禧時，即主其班事。」（出《辛壬癸甲錄》，寫於道光十一年。）

十、「碧雲在三慶部乃如匡廬獨秀……弟子知名者二人，小雲……妙雲。」（出處及時間同上。[83]）

十一、「陳玉琴，字小雲……桂香，字妙雲……妙雲仿（坊？）處深山堂，小雲別居輝山堂。」「三慶部寫韓家潭深山堂，玉琴移居輝山堂，妙雲仍居深山堂。」（出《長安看花記》，[84]寫於道光十七年。）

80　清·眾香主人，《眾香園》，見《清代燕都梨園史料》下冊，頁一〇三六。

81　清·留春閣小史，《聽春新詠》，見《清代燕都梨園史料》上冊，頁一九六。

82　張江裁，《北京梨園金石文字錄》，見《清代燕都梨園史料》下冊，頁九一五、九一六、九一七。

83　《辛壬癸甲錄》，見《清代燕都梨園史料》上冊，頁二六六。

84　清·蕊珠舊史，《長安春花記》，見《長安看花記》，見《清代燕都梨園史料》上冊，頁三一二、三一三。

根據這十一條材料，大致可以理出一條「高朗亭」的有關線索：

乾隆五十五年，高朗亭十七歲，隨三慶部入都，當時「主其班事」（當是「班主」）的是「余老四」。

乾隆末，高朗亭二十二歲，他已成為京中名優，以「一行一動，酷肖婦人」、「善南北曲，兼工小調」出名。一說他已經成為「三慶徽掌班者」。

嘉慶八年，高朗亭三十歲，在三慶部掌班，藝術上被稱為「幾乎化境」的「二簧之耆宿」。

嘉慶十一年，高朗亭三十三歲，他已被公認為「徽班老宿，膾炙梨園」，「偶爾登場」令人「耳目一新，心脾頓豁」。

嘉慶十五年，高朗亭三十七歲，他的《傻子成親》一劇，被視為經典。

道光七年，高朗亭五十四歲，任梨園會首，參與梨園公益事宜，諸如「補修戲樓」、「重修喜神殿」、「重修安慶義園關帝廟」等等。

道光十一年，高朗亭五十八歲，以「安慶新義園董事」的身份，與大興縣紳士「陳孔燕」、「程御詮」等，共同購置土地，修建「安慶新義園」，以為客死他鄉的安慶伶人的埋骨之所。

高朗亭五十八歲以後的事，他何時去世？是不是埋進了「安慶新義園」？就沒有記載了。余老四從三慶班「掌班」退下來之後，還經營著「深山堂」，「深山堂」是三慶班進京之後的佼佼者。嘉慶間有清名。碧雲是其中的佼佼者，嘉慶間有清名。碧雲有弟子小雲、妙雲，他們是道光間的知名伶人。小雲成名後，別居「輝山堂」；妙雲仍居「深山堂」。再後來，深山堂也就不知所終了。

「弟子頗多」，碧雲是其中的佼佼者，嘉慶間有清名。碧雲有弟子小雲、妙雲，他們是道光間的知名伶人。

第三章　明清演劇史上男旦的興衰

男旦在中國的演劇史上，是一個重要的存在。這個特殊現象在中國觀眾的眼裏，常常是既自然到無可非議，又同時具有一種潛在的特質和魅力。從戲曲萌生時代男旦的自然發生，到明代男旦取得與女旦同等的地位，再到清代男旦的兩度輝煌，粗看一下，都不過是戲曲舞臺上的過眼雲煙，但細味起來，它們的發生和發展，卻都有著各不相同的社會文化背景因素，值得深入加以討論。

第一節　明代中晚期的男旦

「男旦」這個詞出現得比較晚，我這裏使用它，是把它作為對男演員扮演女角色的一種代稱。

對於從一開始就明瞭自己的職業性質的倡優來說，扮演規定情節中的男角色、女角色、動物、神鬼或魔怪，都不過是分工的不同。由男演員扮演女角色傳說始於漢初，「叔孫通定郊祀，製偽女伎，此旦色濫觴之始」[1]。

[1]　《燕蘭小譜》，見《清代燕都梨園史料》（中國戲劇出版社，一九八八年），上冊，頁二六。

「偽女伎」就是指男性扮演女角色。

在《三國志‧魏書》「三少帝紀」的裴松之注中有記載更詳細：齊王曹芳即位以後，「日延小優郭懷、袁信等於建始芙蓉殿前裸袒遊戲……又於廣望觀上，使懷、信等於觀下作遼東妖婦，嬉褻過度，道路行人掩目，帝於觀上以為宴笑」[2]。「小優郭懷、袁信」扮演的「遼東妖婦」的具體內容雖然不明晰，但這應該是三國時代男旦演出的文字記載。

唐代崔令欽《教坊記》中有始於南北朝的唐代歌舞戲《踏謠娘》的演出紀錄：北齊有酒鬼姓蘇，喝醉了就要打罵妻子，妻子向鄰里哭訴不幸。表演時一般由「丈夫著婦人衣，徐行入場」，邊走邊唱，旁邊還有人齊聲和歌，最後是酒鬼和他的妻子「毆鬥」。這「著婦人衣」的「丈夫」，便是扮演酒鬼妻子的男旦了。據同書記載，踏謠娘有時也由女演員扮演，不同之處是「調弄」代替了「毆鬥」[3]，原因應該是因為男演員扮演的酒鬼和女演員扮演的妻子「毆鬥」起來有所不便吧！

在先秦至隋唐五代這個漫長的戲曲準備階段中，有情節的歌舞和有科白的滑稽表演，作為中國戲曲的兩個源流，一直是並行發展的。一般說來，有情節的歌舞主要由女演員扮演，而有科白的滑稽表演則主要由男演員承擔。這種分工的根據，大概主要是因為男女演員的資質不同，就像今天，歌舞也仍然是女演員的長處，而相聲、雙簧、獨角戲也仍然以男演員為主一樣。到了宋元時代，歌舞表演和滑稽表演通過複雜交錯的互相吸收，完成了「合成」，男女演員從因為藝術形式不同的「分」工，到達了在同一種藝術形式——戲曲中的「合」作，從而面臨著因角色扮演不同的再一次「分」工。

從元代夏庭芝的《青樓集》中，我們可以瞭解到元代一些著名女演員的角色扮演的情況。他們之中的大部

2 晉‧陳壽，《三國志》（中華書局，一九七五年），冊一，頁一二九。

3 唐‧崔令欽，《教坊記》，見《中國古典戲曲論著集成》（中國戲劇出版社，一九八二年），冊一，頁一八。

分長於「裝旦色」，即扮演女性角色，但也有一些女演員專門扮演或擅長扮演男角色，如南春宴「長於駕頭雜劇」，天錫秀和國玉第都「長於綠林雜劇」，賜恩深以飾演盜賊、凶徒著名，平陽奴也是「精於綠林雜劇」的高手。「綠林」雜劇是演綠林英雄的雜劇，由男演員扮演才合乎一般的情理。這些早期的「女生」（即扮演男角色的女演員）多半都具有某一方面特殊的稟賦資質，如「南春宴」「資態偉麗」，身材儀表具有帝王的威嚴，天錫秀「步武甚壯」，有男子氣概，國玉第「尤善談謔」，長於詼諧，等等，這些都是表演男性角色不可缺少的條件。當然，元代也並非沒有出色的男演員，「國初教坊色長魏、武、劉三人，魏長於念誦，武長於筋斗，劉長於科泛」[4]。另外，鍾嗣成《錄鬼簿》和《青樓集》中談及的劉耍和的女婿花李郎、梁園秀的丈夫從小喬、牛四姐的丈夫元壽、賽簾秀的丈夫侯耍俏等，也都是很有造詣的男演員。不過，由於沒有關於元代男演員演藝生活的紀錄流傳至今，也還未見關於男旦的記載，元代男演員中是否有文武兼擅、天賦出眾的男旦這件事也就只好存而不論了。

男旦成為社會關注的熱點，並進入曲論家的視野，要到明代中期正德、嘉靖以後，特別是萬曆時期最盛，流波所及，達到天啟乃至崇禎時代。這一時期不僅有著名的男班、當紅的男旦，而且有曲論家對他們的演技進行詳細的比較和描述。在曲論家的批評、鑑賞裏，男旦已經在女優強手如林的演藝界，贏得了與女旦同等的地位。

蓄養家樂、家班首先要有相應的經濟實力，才能支撐包括曲師、演員、樂隊在內的一班人馬的生存、教練和演出。其次要有雅興，主人至少也要粗通音律，具有評判、鑑賞的法眼，才可以使家班的演藝日趨精進，居於潮流之先。而這兩點，非具有文化修養的官僚富戶是做不到的。事實上，晚明的家樂、家班，也確實多屬於文人出蓄養家樂、家班為時尚，以徵歌度曲為高雅，以眩耀名優、美伶為驕傲，可以說是晚明的社會風氣。

4
元‧夏庭芝著，孫崇濤、徐宏圖箋注，《青樓集箋注》（中國戲劇出版社，一九九〇年），頁一一七、一四二、一三一、一五四、四三。

身的官宦之家，諸如康海、王九思、申時行、錢岱、顧大典、沈璟、屠隆、包涵所、鄒迪光、姚叔度、張岱、吳越石、汪季玄、阮大鋮等。

這些家班中，規模大的既有女樂，也有歌童，如包涵所的家樂，演劇用歌童，歌舞用女伶，男女演員各有分工；也有人專蓄女樂，如侍御張岱家班，就由女教師沈娘娘、薛太太管領著女優十三名，這十三名女優包攬了生、旦、淨、雜各種角色的扮演，甚至兼顧了吹、彈、合曲、打雜、走場一應事務。同時也出現了男班，當時南京的郝可成班、無錫人鄒迪光家班、徽州人吳越石家班、汪季玄家班和申時行家班都很有名氣。

群孺男班長於崑腔，當是與魏良輔創立的水磨調更適合於中氣足的男性演唱有關。

主要生活在萬曆時期的曲論家潘之恆在他的曲論著作《亙史》和《鸞嘯小品》中有諸多關於男班和男旦的紀錄。比如當時在南京「名炙都下」的郝可成小班便是清一色的男演員，這些男演員都極年輕，他們裝飾華麗、音容俱佳，班內有良好的、潛心學藝的風氣，絕無淫佻達的輕薄之習。內中有三個男旦最著名，一是郝可成本人，一是時代稍後的著名女伶徐翩翩的父親，另一個就是女優傅靈修的父親傅瑜。郝可成色藝俱「豔」；徐翩父「以旦色名，善妖」；傅瑜「少有殊色」，二十歲前演旦角，歌唱有「鏘金戛玉之韻」。三人都被時人稱為是「色藝雙絕」的男旦。[5]

同一時期的無錫人鄒迪光家班中，有出色的男旦潘瑩然和何文情。潘之恆有詩《贈潘瑩然》讚他：

金作精神玉作姿，鎣然天趣本心師，欲揚忽止方閒步，將進中還一繫思。納手袖長便自畫，含情臆結解通辭。寄言吳會繁華子，莫負聽歌年少時。

5 明‧潘之恆著、汪效倚輯注，《潘之恆曲話》（中國戲劇出版社，一九八八年），頁五一、一二六。

潘之恆認為，潘瑩然的表演之所以能達到「情在態先，意超曲外」，於舉手投足、進退揚止之間，透露出人物複雜的內心的境界，不是規行矩步，從於師「繩於法」的結果，多一半還是由於本人具有天賦機趣，以心為師所至。潘之恆另有《贈何文倩》詩云：

　酒闌猶唱《鬱輪袍》，尚有空音發夜濤。楊柳未銷翡翠舞，梧桐何損鳳凰毛。遊當小歲星偏聚，和少陽春價倍高。自是禽文雄彩擅，忍將慷慨附雌豪。[6]

何文倩擅長裝扮慷慨而有丈夫氣的女子，這種「丈夫氣」並非男演員自身氣韻直接的自我表現，而是要把慷慨的特點附著在所扮演的、與自己的性別相反的女角色身上。這兩個彎並不好拐，若層次不清，表演出來也許就不是帶有丈夫氣的婉麗女子，竟直是一個慷慨丈夫了。

順便說一下，潘之恆《漪遊草》卷三有《贈何禽華》、《贈潘瑩然》、《贈何文倩》詩三首，其中，第一首題目下注云：「以下三首為鄒氏歌兒作。」「鄒氏」即鄒迪光。鄒迪光為「萬曆甲戌進士，官至副使，提學湖廣」，家中有戲班，潘之恆稱之為「梁溪樂部」。潘之恆《亙史》雜篇卷之四「文部」載《原近》篇，內中云：「余不慧，無審音之實，而冒顧曲之名。蓋貪緣觀聽，浮慕者多，而醉心者少，由未近也。故如梁溪樂部，亦習之廿年，俳代數輩，而晚詣乃益入神，不覺驚喜溢於其素。」舊時，孔廟中祭祀時的樂舞人員，都由童子擔任，被稱為「俳舞生」或「俳生」。潘之恆這裏所說「俳代」和前面所言「鄒氏歌兒」，均指鄒家班中的男演員[7]（孫崇濤、徐宏圖著《戲曲優伶史》頁一八四所言「鄒迪光家班女伶何禽華（正生）、潘瑩然（旦色）、何文倩（小

6　以上引文見《潘之恆曲話》，頁二三一、二三二。

7　以上引文見《潘之恆曲話》，頁二四注文、頁二三。

「旦）」有誤）。

　被當時評論界認為演技近乎神奇、最富神韻的，還要數徽州歙縣人吳越石家班中的男旦江孺[8]，他和男生昌孺合演湯顯祖的《牡丹亭》，被潘之恆讚譽備至。潘之恆說江孺和昌孺把同是「情癡」的杜麗娘和柳夢梅表演得極有區別，「杜之情癡而幻，柳之情癡而蕩，一以夢為真，一以生為真」，「江孺情隱於幻，登場字字尋幻，而終離幻。昌孺情蕩於揚，臨局步步思揚，而未能揚」。江孺能理解到杜麗娘的「情癡」表現在非現實的世界裏，總以夢幻化為情感的依託，因而唱、做都不離一個「幻」字，從體會人物內心世界出發，把微妙的情感傳諸神韻，使觀眾能從他的表演中，體味到杜麗娘與得意失意都在真實世界之中的柳夢梅的不同，技藝也真的不可不說是精到了。難怪潘之恆說江孺和昌孺是「能癡者而後能情，能情者而後能寫情」了。[9]

　再如萬曆間做過幾年首輔的申時行，他的家班中有小旦張三，張三的特點是酒醉時演戲，「其豔入神，非醉中不能盡其技」[10]，這個與眾不同的男旦平時看上去是「偉然」一丈夫，一旦上場「一音一步，居然婉弱女子」，令人「魂為之銷」[10]。

　萬曆時人潘允錫在《玉華堂日記》中，記錄了他的家班中的蘇州小廝的訓練和演劇情況；王應奎《柳南隨筆》記載了常熟徐錫允「家蓄優童，親自按樂句指授，演劇之妙，遂冠一邑」的情景；胡介祉《侯朝宗公子傳》

8. 江孺、昌孺為吳越石家班中的演員。潘之恆，《鸞嘯小品》卷之二有《豔曲十三首》，詩序說：「從吳越石水西精舍觀劇，出吳兒十三人，乞品題……」潘之恆贈「菘孺」的詩序中有言：「時其兄來遊，乍登歡場，發豔呈秀，令人想觸韄之豐。」詩中有句云：「因君愛結雙童佩，不美菀蘭葉與枝。」（見《潘之恆曲話》，頁一九九、二〇〇）「菘孺」見於《詩經·衛風·菀蘭》：「菀蘭之支，童子佩觿。」後人遂以「觿韄」指少年，「雙童佩」亦用此意。可見，「菘孺」為男童。又證以「吳兒十三人」。詩云，可見吳越石家班為男班，江孺、昌孺均為男演員。孫崇濤、徐宏圖著，《戲曲優伶史》，頁一八五所言「吳越石家班女伶亦十三人」有誤。

9. 《潘之恆曲話》，頁七三、七二。

10. 《潘之恆曲話》，頁七三、七二。
《潘之恆曲話》，頁一三六。

中，也有關於侯方域「雅嗜聲技，解音律，買童子吳閶，延名師教之，身自按譜，不使有一定訛錯……而襄中樂部，因推侯氏為第一」[11]的說法。這些文人出身的官宦富戶，不僅將親自按譜、指授優童當作風雅之樂事，而且與這些梨園小廝也常常超越了主僕關係，而更接近於同性相戀。比如當時山陰祁豸佳家班有優童阿寶深得主人的歡心，那祁豸佳「去妻子如脫躧耳，獨以變童崽子為性命，其癖如此」[12]。

達官文士「以變童崽子為性命」的癖好，可能是晚明男旦地位漸趨顯赫的主要的原因之一。由於中國戲曲一向以娛人為主要職能，因此女演員從一開始就約定俗成地身兼了「藝」、「妓」二任，臺上賣藝，臺下賣身；陪夜、侍寢和宥觴（侑酒）佐宴同樣似乎都是「份內」的事，想要賣藝不賣身，反倒成了變例。明代的著名男旦，由於在舞臺上與第一流的女旦獲得了對等的地位，在臺下也難另立格局。晚明時代不僅歌童宥觴之風大盛，而且男旦兼營妓業的現象也普遍存在，前面所述郝可成小班男旦——徐翙之父「其當夕之價，倍於姬姜」[13]，說的就是他侍寢的價錢，比嘉隆間南京的名歌姬姜竹還要高出一倍。

同性戀現象並非是晚明時代所特有，只是在當時社會的思潮下，隨著縱欲風氣的流行，同性戀（中國叫做「好男風」或「好南風」）風氣呈現出前所未有的盛況。上自帝王達官，下至販夫走卒，爭相以此相尚，使古老中國從商周時代起就就存在於宮廷、民間的男風崇尚從隱蔽發展到公開，從「不絕」於書，到了大盛。而這些「男風」的主角中，就有相當一部分來自戲班中的男旦，因此，當我們談到晚明男旦的問題時，這是一個難以迴避的問題。

屬於性畸變的同性戀在現實中和文學作品中同時出現的盛況，看起來與新的社會思潮是同步同調的。晚明王驥德有雜劇《男王后》問世，內容述及南北朝陳文帝因陳子高貌美，令其改服女裝，立為男后的故事。明末清初

11 見胡忌、劉致中，《崑劇發展史》（中國戲劇出版社，一九八九年），頁一九八、二一九、二二二。

12 清·張岱，《陶庵夢憶》（上海書店，一九八二年），頁三六。

13 《潘之恆曲話》，頁五一。

有《宜春香質》、《弁而釵》和《龍陽外史》，都是以晚明社會為背景、以同性戀為題材的小說。《宜春香質》分為「風」、「花」、「雪」、「月」四集，批判把同性戀行為作為謀錢手段的種種「不善」；相反，《弁而釵》中的「情貞」、「情俠」、「情烈」、「情奇」四記，都是以肯定的方式表揚同性戀「有情則可以為善」的故事。那麼，這些在現實文學作品中出現的同性戀，究竟屬於什麼性質呢？我們或許可以從曲論家和文學家的描述方式和辯護方式上得到一些啟示。

潘之恆在《鸞嘯小品》卷二曾談到自己對演員演技的批評標準：

人之以技自負者，其才、慧、致三者每不能兼。有才而無慧，其才不靈，有慧而無致，其慧不穎……賦質清婉，指距纖利，辭氣輕揚，才所尚也……一目默記，一接神會，一隅旁通，慧所涵也……見獵而喜，將乘而蕩，登場而從容合節，不知所以然，其致仙也……[14]

其中的「賦質清婉」云云，指的是儀表風度，「辭氣輕揚」云云，指歌喉，這是「才」的內容；「默記」、「神會」和「旁通」指理解能力，是為「慧」性；「見獵而喜」、「將乘而蕩」、「登場而從容合節」就是將理解了的東西表現、外化的能力了，這就是所謂「致」。而「才、慧、致」在舞臺上便綜合體現為演「藝」。

事實上，舞臺表演方面所需要的「才、慧、致」都屬於人的天性稟賦和以此為基礎的藝術修養問題，與演員的性別差異之間，並無絕對的因果關係。當然，女性扮演女角色有他本色和自然的方便，但實際上，舞臺上的女角色也並非只是女性生活形態的再現，塑造舞臺上千差萬別的藝術意義上的女角色，其實是無論男、女演員同樣

面臨的艱難課題。女演員雖然占了相貌秀美、音色甜潤和性別上的天時地利，但男演員在二十歲之前，男性特徵尚未充分發展的時候，相貌也可以是清秀的。中國戲曲中旦行化濃妝、使用假嗓歌唱的習慣，使男旦後天的訓練，亦可以彌補先天的欠缺，加上男旦身材修長、中氣足、聲音更利於打遠，似乎在舞臺表演沒有擴音設備、遠距離觀賞的當時，也佔有自己的優勢。從一種對等的原則出發，潘之恆在品評演員技藝時，常將男旦、女旦籠而統之地進行比較：

余前有《曲宴》之評。蔣六、王節才長而少慧。宇四、顧筠具慧而乏致。顧三、陳七工於致而短於才。兼之者流波君楊美，而未盡其度⋯⋯申班之小管、鄒班之小潘，雖工一唱三歎，不及仙度之近自然也。[15]

其中的王節、顧筠、楊美都是女旦，小管、小潘即是男旦。潘之恆的《傅靈修傳》云：

舊伶傅瑜，少有殊色，為名優⋯⋯娶於陳，生子女各一，子曰卯，女曰壽，皆美豔異常。年僅十二三，灼灼如雙芙蓉⋯⋯二人登場，一坐盡狂。[16]

其中的傅瑜、傅卯父子，都是男旦；傅壽即傅靈修，是女旦。潘之恆是用同樣的眼光、同樣的標準稱許傅氏父子、父女的技藝。他的《二妙篇》也是用同樣的審美水準品評傅卯、傅壽兄妹的色藝，同時代的看客的視角也大抵如此。

15 《潘之恆曲話》，頁四四。
16 《潘之恆曲話》，頁一二六。

以潘之恆為代表的戲曲批評家在批評男旦的演藝時，實際上是採用了傳統的對於女旦的批評標準，他所講的「才、慧、致」，與元代戲曲表演批評家胡紫山在《黃氏詩卷·序》中所言的「九美」說（一、姿質濃粹，光彩動人；二、舉止閒雅，無塵俗態；三、心思聰慧，洞達事物之情狀；四、語言辨利，字真句明；五、歌喉清和圓轉，累累然如貫珠；六、分付顧盼，使人人解悟，言行功業，使觀聽者如在目前，諦聽忘倦，惟恐不得聞；七、一唱一說，輕重疾徐中節合度，雖記誦嫻熟，非如老僧之誦經；八、發明古人喜怒哀樂、憂悲愉快，言行功業，使觀聽者如在目前，諦聽忘倦，惟恐不得聞；九、溫故知新，關鍵詞藻，時出新奇，使人不能測度為之限量）[17] 實質上同出一轍。看來，男旦作為一個區別於女旦的群體，當他進入與女旦同一的藝術領域時，就必須首先在舞臺藝術上能與從元代起就已坐穩了第一把交椅的女旦達到同樣的表演水準。這是晚明的觀眾和戲曲批評家在認可男旦的地位時一種潛在的心理。

然而，仔細品味潘之恆的觀「色」、品「藝」的方式和角度，與胡紫山的「九美說」又有不同。「九美」之中，雖然也有體驗角色的內心情感，即「發明古人喜怒哀樂」這樣的要求在內，但主要還是對演員形體素質、風度氣質、演唱技巧等自然條件和技術性能力的衡量。而潘之恆則更看重演員對於表「情」和達「意」的能力。潘之恆曾經在《觀演〈牡丹亭還魂記〉書贈二孺》中言：

最難得者，解杜麗娘之情人也。夫情之所之，不知其所始，不知其所終，不知其所離，不知其所合。在若有若無，若遠若近，若存若亡之間，其斯為情之所必至，而不知其所以然。不知其所以然，而後情有所不可盡，而死生生死之無足怪也。故能癡者而後能情，能情者而後能寫其情……二孺者……各

　　具情癡，而為幻為蕩，若莫知其所以然者……[18]

他以為「情」這東西最難捉摸。江孺和昌孺具有「情癡」的素質，才能「解杜麗娘之情」，能「解」之後，又能「寫」（指在舞臺上表演），實在不易。

潘之恆觀色品藝，以「寫情」為先。袁中道在《遊居柿錄》中記錄了觀看崑伶在長沙演出《明珠記》的感受，說是：「久不聞吳歈矣，今日復入耳中，溫潤恬和，能去人之躁競，誰謂聲音之道無關性情耶？」標舉戲曲演出關乎「性情」。清‧焦循《劇說》卷六提到碾房《蛾術堂閒筆》云：杭州某班女優商小伶，「每作杜麗娘《尋夢》、《鬧殤》諸劇，真若身其事者，纏綿淒婉，淚痕盈目」，情真意切，最終因情所傷，死在臺上。曲論家品藝重情，觀賞者將「聲音之道」聯絡「性情」，演員以情入戲，以性命殉情，與戲曲作家湯顯祖所言「情致所極，可以事道，可以忘言」、「世總為情……天下之聲音笑貌，大小生死不出乎是」[20] 的審美情趣和尺度，應當屬於同一系列，應當說，都是依託於晚明崇尚真情的個性解放思潮的新思想、新觀念。

再看前面提到的《弁而釵‧情烈記》，其中寫浙江一個崑班男旦文韻與書生雲漢之間的由知己到同性戀，最終以死報答知己知遇之恩的故事；《情貞記》中的翰林風流才子塗鳳翔，曾對同性戀者江都書生趙王孫說：「……情之所鍾，正在我輩，今日之事，論理自是不該，論情則男可女，女亦可男，可以由生而之死，亦可以自死而之生，異於女男生死死之說者，皆非情之至也。」趙王孫深受感動，道是：「由此言之，兄真情種也。」[21]

18　《潘之恆曲話》，頁七二、七三。

19　袁中道，《遊居柿錄》卷十，轉引自《崑劇發展史》，頁一五三。

20　徐朔方箋校，《湯顯祖詩文集》（上海古籍出版社，一九八二年），下冊，卷三十，頁一○三八、一○五○。

21　明‧醉西湖心月主人，《弁而釵》，見陳慶浩、王秋桂主編「思無邪彙寶叢書」（臺灣大英百科，一九九五年），頁八五、八六。

這段容易使人產生似是而非的親切之感的話，顯然脫胎於湯顯祖《牡丹亭記題詞》中「情不知所起，一往而深，生者可以死，死可以生。生而不可與死，死而不可復生者，皆非情之至也」[22]的著名議論，只是將湯氏對於「至情」可以超越生死的說法，摻進了「至情」可以不辨男女的「新意」。這兩段看起來有些類似的話，內容所指其實並不相同。湯顯祖以「情」反「理」，那「情」指的是「正常」狀態的男女戀情，「理」指的是束縛正當情感的封建倫理道德觀念，因此這段話才會被認為是屬於晚明新思潮的新觀點，具有「振聾發聵」的「反封建」意義。而《弁而釵》的作者所說的「情」，是一種含有「變態」或「病態」內容的「情」；作者所說的「理」，倒是被大多數「正常」人所認可的、約定俗成的做人的人倫規則。所以，《弁而釵》作者的這一理論在實質上，與湯顯祖的論點其實相左。不過，話再說回來，《男王后》中的陳文帝，最後還是尊重陳子高與妹妹的戀情，將妹妹嫁給了陳子高，結束了與「男后」的同性戀關係；《宜春香質》對以謀錢為目的、無關於情的同性戀行為進行了否定；《弁而釵》頌揚的「情」，儘管有些變態，也自言是「真情」……那麼，這些戲曲、小說中的「情」與晚明尊崇「真情」的個性解放思潮究竟有沒有關聯呢？

事實上，晚明新思潮的代表人物如李贄提出過「童心說」，崇尚發於自然的真情實感；湯顯祖提倡「至情」，頌揚超越生死的青春之情；馮夢龍倡立「情教」，基於「萬物生於情，死於情」（《情史》卷二十三總評）、「情為理之維」（《情史》卷一）的認識；袁宏道力主「獨抒性靈，不拘格套」，「性靈」就指「從自己胸臆流出」[23]的真情實性……他們所使用的語彙不同，涵義也有差異，但主要內容卻都是強調與封建「天理」相對，強調感性情欲的自然表現的。

22 《湯顯祖詩文集》，頁一○九三。

23 袁宏道，《敘小修詩》，見馮其庸等選注《歷代文選》（中國青年出版社，一九六三年），下冊，頁二四二。

這一價值觀念的巨大變易在尚未經受社會道德的規範時，有它的原始和生動的一面，因此當它與「天理」世界對峙抗衡時，就顯示出一種生命力、戰鬥力。這主情觀念的「情」中，其實又有粗礪和駁雜的一面，特別是這「情」被表述為「感性情欲」時，放蕩不羈和為所欲為便很難區別，坦率不拘和鮮廉寡恥也混作一談，這便是晚明時期在現實和文學作品中，屬於個性解放的和屬於畸形色情的東西會同時存在的根本原因。如果我們不曾忘記晚明的個性解放思潮，有著以市民階層崛起的背景作為依託的話，這問題是不難理解的。

第二節　乾隆年間的男旦

在晚明男旦成為引人注目現象的一個半世紀以後，清代乾隆四十四年（一七七九）出現了男旦的第一次走紅。一百五十年以後的清末，男旦又釀成了第二次走紅。這兩次走紅的表現都頗為壯觀，它們引起的社會反響，也不僅局限於演藝界。它們的發生與當時的政治氣候有關──儘管方向和方式不同；也都與觀眾群的審美意向有過互動關係──雖然處於支配地位的角色有所更換。

明末戲曲、小說異彩紛呈和文化思想界各種思潮湧現的狀況，幾乎戛然中止於清初。滿族人進關之後，除了「留頭不留髮」之類的政治上的高壓政策之外，他們還迅速地排除了語言不通的障礙，在社會文化上絕不含糊地做了兩件事：一是整頓娼妓業，二是清理出版業。

順治八年（一六五一）清世祖下旨，令教坊司停止使用女樂，改用太監替代。次年，清世祖又下令「禁良為娼」，以喪亂後良家女子被掠，輾轉流落樂籍，世祖特有是命，其誤落於娼家者，許平價贖歸」。由於「舊制太皇

太后宮、皇太后宮慶賀、行禮作樂俱教坊司婦女承應，至是改用太監四十八名」，這一措施可能引起過異議，所以順治十二年（一六五五）宮中又一度使用女樂，但到了順治十六年（一六五九）再度裁革，教坊司不用女樂遂成定制。順治九年（一六五二）清世祖頒布書坊禁令：「坊間書賈，止許刊行理學政治有益文業諸書，其他瑣語淫詞，及一切濫刻窗藝社稿，通行嚴禁，違者從重究治。」[25]

宮廷革除官伎，同時禁止民間買良為娼的舉措，確實一度控制了民間賣淫業的惡性膨脹。而出版業的整頓，也使淫詞小說乃至於春宮圖之類的東西一時銷聲匿跡。這類禁令在康熙、雍正兩朝都被中央和地方政府一再重申。

這項整頓很自然地波及了戲班子，如清•延昀等編《臺規》卷二十五載康熙十年（一六七一）明令：

凡唱秧歌婦女及墮民婆，令五城司坊等官，盡行驅逐回籍，毋令潛往京城。若有無籍之徒，容隱在家，因與飲酒者，職官照挾妓飲酒例治罪，其失察地方官，照例議處。[26]

城裏禁止女戲，城外女藝人一律不准進京，若地方官「失察」，也要受到懲處。康熙四十五年（一七○六）同樣內容的禁令又一次公布，而且更為嚴峻，特別對於「有職人員」之犯禁加強打擊：「旗下人鞭一百，民責四十板，婦女亦責四十板，不准收贖，仍行追回原籍。其失察之地方官，交與該部議處。」[27]康熙末年下達民間的禁令，矛頭所向，仍對準了「名雖戲女」，實則與妓女相同的藝妓。

24 清高宗敕撰，《清朝文獻通考》，見王雲五總纂《萬有文庫》（商務印書館，民國二十五年），冊二，卷一七四，樂考二十，頁六三七五。
25 《元明清三代禁毀小說戲曲史料》，頁二三。
26 《元明清三代禁毀小說戲曲史料》，頁二三。
27 王利器輯錄，《元明清三代禁毀小說戲曲史料》（上海古籍出版社，一九八一年），頁二六。

順治、康熙兩朝的政令帶有連續性，懲罰也算得力。整肅的結果是京城中少了公開的妓院，戲班子一律變成了男班，戲園子裏的觀眾也一律是男人。然而，清初的統治者卻未曾正確充分地估計到明末社會風習的影響力和衝擊力。那已經存在過的「風俗淫靡，男女無恥」，「娼肆林立、笙歌雜遝」的熱鬧景象，對人的自然欲望所產生的力量，就像是《一千零一夜》故事中的魔鬼，一旦從原先蓋有神聖的倫理道德的錫封的銅瓶中被釋放出來，就難以再收進去了。明末的哲學家們說那是「遂性遂欲」，文學家說那是「貴生主情」，世俗百姓們把那演繹為及時行樂、無顧無忌，所有的欲望都隨時可以在娼樓酒肆中進行消解，整個社會已經從「錮性」走向「遂性」，從制欲走向縱欲，這個變化又哪裏能夠那麼輕易地得到治理和逆轉呢？

律令嚴峻自然是政治干預強硬的體現，然而，結果卻出現了意外和偏斜：一是私妓暗娼迅速發展，二是狎玩「相公」（男妓）成為時尚。前者多存在於平民社會的暗流之中，而後者則多發生在膏粱子弟和文人士大夫的公開場合。「相公」的主要成員，就是京城戲班子中的男旦。這種情況到乾隆執政的後期越演越烈。

據吳薗茨《揚州鼓吹詞·序》云：

國初官妓，謂之「樂戶」。土風立春前一日，太守迎春於城東蕃釐觀，令官妓扮社火，春夢婆一、春姐二、皂隸二、春官一。次日打春官，給身錢二十七文，另賞春官通書十本，是役觀前里正司之。至康熙間，裁樂戶，遂無官妓，以燈節花鼓中色目替之。揚州花鼓，扮昭君、漁婆之類，皆男子為之，故語有「好女不看春，好男不看燈」之訓。官妓既革，土娼潛出，如私窠子、半開門之屬，有司禁之。泰州有漁網船，如廣東高桅艇之例，郡城呼之為「網船浜」，遂相沿呼蘇妓為「蘇浜」，土娼為「揚浜」，一逢禁令，輒生死逃亡不知所之。[28]

28 清·李斗，《揚州畫舫錄》（江蘇廣陵古籍刻印社，一九八四年），頁一八九。

又《清稗類鈔》記載：

道光以前，京師最重像姑（即相公），絕少妓寮，金魚池等處，特與隸圉集之地耳。[29]

這前一條材料詳細地描述了當時娼妓有禁無止、由公開轉入地下的情況；後一條材料寫到「相公」登堂入室、公開活動、數量可觀，已經儼然成為一個引人注目的社會現象。從根本上說，應當仍屬明末社會強調人欲和個性風潮的延續，但是也與清初旨在禁欲的政治干預有關。大城市總有色情需求。

就在這樣的背景下，男旦魏長生從千里迢迢之外的四川來到了北京，掀起了男旦走紅的第一次高潮。

魏長生是四川金堂人，本名朝貴，後字婉卿，行三，又稱魏三，生於乾隆九年（一七四四）。他家道貧寒，輾轉入戲班學戲。當時蜀伶唱的是「琴腔」。「琴腔」即「甘肅調」，又名「西秦腔」，也被簡稱為「秦腔」。秦腔的特點是伴奏「不用笙笛，以胡琴為主，月琴副之，工尺咿唔如話，旦色之無歌喉者，每藉以藏拙焉」。秦腔本身還有「靡靡之音」[30]的格調。

魏長生於乾隆四十四年（一七七九）進京，要求搭入當時已經不太景氣的京腔「雙慶部」，並胸有成竹地立下了軍令狀：「使我入班兩月而不為諸君增價者，甘受罰無悔。」結果，魏長生旗開得勝，一齣粉戲《滾樓》，一下子便唱紅了京城。從此，「觀者日至千餘，六大班頓為之減色」，「豪兒士大夫亦為心醉……使京腔舊本置

29　清‧徐珂，《清稗類鈔》（中華書局，一九八六年），冊十一，頁五一五五。

30　《燕蘭小譜》，見《清代燕都梨園史料》（中國戲劇出版社，一九八八年），上冊，頁四六。

之高閣，一時歌樓，觀者如堵，而六大班幾無人過問，或至散去」，簡直到了「蹈蹬競勝，墜髻爭妍，如火如荼，目不暇給」[33]的地步。當下，雙慶部名聲大振。「庚辛之際，徵歌舞者無不以雙慶部為第一也。」[32]

乾隆間有人說：「近日歌樓老劇冶豔成風，凡報條（即演出預告）有《大鬧銷金帳》者，是日坐客必滿。魏三《滾樓》之後，銀兒、玉官皆效之，又劉（劉鳳官）有《桂花亭》、王（王桂官）有《葫蘆架》，究未若銀兒之《雙麒麟》，裸裎揭帳令人如觀大體雙也。」[34]魏長生的表演，在很短的時間裏就成為具有權威性的統帥，當時影響所及，不僅「亂彈部靡然效之，而崑班子弟，亦有背師而學者，以至漸染骨髓」[35]。投在他門下的、葵官，得到了「於謔浪中自饒風韻，一雙眸子更覺顧盼多情」[36]的真傳，大有青出於藍的意味。私淑弟子中，也有取貌遺神「一味淫佚科諢，以供時好」[37]的，等而下之，只停留在模仿皮毛的就更多了。當時，有人以「歌樓一字評」來描述這批爭豔鬥冶的魏紫姚黃：

魏三曰「妖」，銀官曰「標」，桂官曰「嬌」，玉官曰「翹」，鳳官曰「刁」，白二曰「飄」，萬官曰「豪」，鄭三曰「騷」，蕙官曰「挑」，三元曰「糙」。[38]

[31] 《燕蘭小譜》，見《清代燕都梨園史料》上冊，頁四五、三二。

[32] 清·昭槤，《嘯亭雜錄》（中華書局，一九九七年），頁二三八。

[33] 清·小鐵笛道人《日下看花記》，見《清代燕都梨園史料》上冊，頁五五。

[34] 《燕蘭小譜》，見《清代燕都梨園史料》上冊，頁四五。

[35] 《燕蘭小譜》，見《清代燕都梨園史料》上冊，頁四七、二七。

[36] 清·沈起鳳，《諧鐸》（上海啟智書局，民國二十二年），上冊，頁一九一。

[37] 《日下看花記》，見《清代燕都梨園史料》上冊，頁九六、七八。

[38] 《燕蘭小譜》，見《清代燕都梨園史料》上冊，頁四七。

可見這批男旦在「色相」上各有千秋，你追我趕、推波助瀾，造就了舞臺上的一代風氣。

魏長生大紅大紫的原因，首先當然是他在表演藝術上確有過人之處，才使他在男旦名角眾多的當時能獨占鰲頭。從傳統的觀點衡量，魏長生在「色」和「藝」上，比永慶部中被人譽為「宜笑宜嗔百媚含，噓人嬌語自喃喃」、紅極一時的男旦白二還要略勝一籌。他不僅在舞臺上「工顰妍笑，極妍盡致」，而且「臉不畏羞，口能肆應」，在濃中取勝。在扮相和表演上，他也有創新：他發明了「梳水頭」。梳水頭便是用假髮髻，假髮髻在造型、髮式上，都比以前的網子「包頭」更加女性化，也更富於變化。魏長生的「寸子」（即「蹺」，仿女子纏足的道具）踩得好，不侷促，不瑟縮，配合著表演，「足挑目動，在在關情」，引起了當時「蹈蹺競勝，墜髻爭妍」[39]的狂熱局面。其次，便是與觀眾的好惡有關。當時京城盛行崑腔和弋腔（又稱「高腔」或「京腔」）已有多年，後來社會上奢風漸起，人心思靡，不再滿意不溫不火的崑腔。京腔代之而起，雖然紅了一陣，但久而生膩的「諸士大夫厭其囂雜，殊乏聲色之娛」，況且乾隆以來，有「六大名班，九門輪轉」[40]，在名伶薈萃的「京腔十三絕」之後，京腔也確實面臨著盛極難繼的局面了。魏長生在這種時機帶來了火辣辣的秦腔，「辭雖鄙猥，然其繁音促節，嗚嗚動人」[41]。俗文學的生命力就在於變異出新，觀眾對於戲曲、小說的品位、要求，也是以「新」和「異」作為時尚，魏長生的秦腔恰恰就占了這個優勢。

除此之外，可以考量的還有一個重要的因素，那就是清代戲曲的觀眾組成與明代顯然已有不同。

清代的戲班子，家班藝伶明顯減少，而民間職業戲班大量增加，戲班在戲園子裏演出，已經成為純粹的商業活動。清代戲園子的規模也越來越大，湧入了許多下層市井百姓，連販夫屠沽也熱衷於看戲。

39 《燕蘭小譜》、《日下看花記》，見《清代燕都梨園史料》上冊，頁二五、四六、五五。
40 清・楊靜亭，《都門紀略・詞場序》（道光二十五年刊本）。
41 《嘯亭雜錄》，頁二三七。

乾隆時代的京城觀眾看戲的歷史長，閱歷也廣。這批觀眾中的所謂「豪客」，包括滿、漢的顯達官員和有錢的富人、狎客，是觀眾的中堅力量。在對戲曲藝術並沒有多少期待和缺少高雅的藝術趣味上，他們與下層市井販夫走卒實際上屬於同一層次。

觀眾與戲曲表演藝術之間，其實存在著一種複雜而又微妙的互動關係。一方面，戲曲藝術所具有的和下層市井百姓為主體的相對穩定的觀眾群。魏長生進京之前，京城就已經形成了一個以「豪客」、官僚「娛人」職能，具有潛移默化的美感效應，直接作用於觀眾。另一方面，觀眾的心理情趣也可以反過來影響作為時尚的戲曲藝術的走勢。

以簡單、直觀的方法看上去，臺上的表演處於主動的一方，臺下的接受者應當是被動的一方。觀眾是一個散漫的臨時集合體，階層不同，文化素養不同，對戲曲的要求也不同。一般來說，正統的上層官員主張倫理教化，「豪客」和下層世俗百姓需要悅目怡心，知識階層則有可能更看重思想的深刻和藝術的精湛……這些對戲曲有著不同期望的觀眾，原本不易構成一股具有傾向性的力量，但是，觀眾的好惡，如果一旦被激發、開掘為一種集體無意識，也會變成一種強有力的指向。在上述觀眾中，比起知識階層和正統的上層官員來，「豪客」和下層市井百姓更具有裹脅的力量。

再者，當時的戲園子裏，從演員到觀眾都是清一色的男人，所以，審美趣味就更加體現了男性的特徵和要求。從性心理特徵上看，男子的心理，原有變異性大，追求新奇比較強烈的特點。在兩性關係上，對一些男子來說，與異性的各種接觸、觀看帶有色情特徵的戲曲表演，都是對於缺少變化的家庭生活的補充。魏長生所演的劇目，多半是帶有明顯色情成分的「粉戲」，在表演方法上，又充分運用男旦的優勢，刻意追求性感的表現。在以崑曲為首的崇尚含蓄、唯美、蘊藉的貴族式審美觀式微之後，俗下的審美趣味便逐漸居於主流的地位。這種桑間濮上的新奇和大膽外露的刺激，恰恰迎合了男性的潛在要求。魏長生的《滾樓》、《烤火》、《潘金蓮葡萄

架》、《大鬧銷金帳》、《思春》、《別妻》、《吃醋》、《打門》、《樊梨花送枕》等等，都曾經使當時的觀眾耳目一新、心馳神往。

在追星捧月的熱潮中，「豪客」是倡導者，市井小民是鼓噪者，變態心理和俗下趣味一旦結合，這股畸形勢力便急遽地膨脹起來，逕直將原本屬於藝術範圍的戲曲欣賞引入了歧途。

記錄乾隆三十九年（一七七四）至乾隆五十年（一七八五）這段舞臺舊事的《燕蘭小譜》云：

近時豪客觀劇，必坐於下場門，以便與所歡眼色相勾也。而諸旦在園見有相知者，或送果點，或親至問安，以為照應。少焉歌管未盡，已同車入酒樓矣。鼓咽咽醉言歸，樊樓風景於斯復睹。

「眼色相勾」、「同車入酒樓」、「鼓咽咽醉言歸」，豪客把這些男旦小郎當作了娼妓。吳長元有詩云：

歌樓弦管聽應稀，豪客爭邀伴醉歸。已愛羞容桃灼灼，更憐柔緒柳依依。[42]

可見這批在觀眾中最具輿論實力的「豪客」，在對男旦的取捨和批評視點上，已經由明末以「藝」為首的評論取向轉向了偏重於「色」，而且以男旦為娼妓已經儼然成為了一大社會景觀。

從乾隆五十年到道光年間的半個多世紀裏，記載優人事蹟的筆記很多，《燕蘭小譜》、《日下看花記》、《片羽集》、《聽春新詠》、《鶯花小譜》、《金臺殘淚記》、《燕臺鴻爪集》、《丁年玉筍志》等，都是以品

42 《燕蘭小譜》，見《清代燕都梨園史料》上冊，頁四七、三○。

評和歌詠男旦為主要內容的「花譜」，著眼點也主要是在「色」而不在「藝」。

道光年間有落魄文人陳森寫的小說《品花寶鑑》，內容也是描述了以男旦為一方的各式各樣的同性戀風情，頗有點「紀實」小說的意味。小說將當時「京師狎優之風冠絕天下，朝貴名公不相避忌，互成慣俗。其優伶之善修容飾、眉聽目語者，亦非外省所能學步」[43]，以至於「執役無俊僕，皆以為不韻；侑酒無歌童，便為不歡」[44]的風氣形象化為一幅長卷。其中的名士徐子雲說：

風流才子田春航言：

兩全其美麼？

這些相公的好處，好在面有女容，身無女體，可以娛目，又可以制心，使人有歡樂而無欲念，這不是

我是講究人不講究戲，與其戲雅而人俗，不如人雅而戲俗。

我是重色而輕藝，於戲文全不講究，腳色高低也不懂得，惟取其有姿色者，視若至寶。[45]

陳森推崇的名士徐子雲雖然好男色而不淫，「不狎優」而「友優」，與當時流行的以男旦為娼妓，追求皮膚淫濫的時尚不同，但他的好尚男色也跳不出「漁色」和「意淫」的同性戀範疇。而才子田春航對於欣賞男旦色相

43 清‧陳森，《品花寶鑑》（上海古籍出版社，一九九○年），頁六一、一八四。

44 清‧柴桑，《京師偶記》，見李家瑞編，《北平風俗類徵》（上海文藝出版社，據商務印書館一九三七年版影印），頁三三三。

45 清‧邱煒爰，《菽園贅談》，見《明清小說資料選編》（齊魯書社，一九八九年），頁七八六。

的熱衷和對戲曲藝術的淡漠，也使他擺脫不開與當時狂熱的男旦風潮的干係。

傳流至今的這些筆記和小說，說明了這樣的事實——男旦的第一次走紅不僅是在舞臺上下，而且也進入了文學領域。

物極必反，魏長生們終於引出了禍端：

乾隆五十年議准：嗣後城外戲班，除崑、弋兩腔仍聽其演唱外，其秦腔戲班，交步軍統領五城出示禁止。現在本班戲子，概令改歸崑、弋兩腔。如不願者，聽其另謀生理。倘於怙惡不遵者，交該衙門查拿懲治，遞解回籍。[46]

這道禁令顯然是針對秦腔而發，換句話說，也就是針對以魏長生為首的熱潮了。這結局不能不說是情理中事——看來，即使有天賦和才情，也不能在「野狐禪」的路上走得太遠。

像一切封建時代的有作為的開國君主一樣，清世祖曾經看清了前朝的積弊，也明瞭了明朝滅亡的原因。他也曾經相信「國」可以「治」，相信自己的政令可以扭轉一切。然而清世祖旨在使明末浮靡澆薄的世風清淳起來的整頓，看來並不成功。他的曾孫乾隆，不得不又一次動用禁令來取締那鬧得人心恍惚的秦腔。

這一時期以男旦作為精神領袖的戲曲，具有極強的涵蓋和滲透力，它塑造了一代獨特的審美趣味和表演範式，從始至終都是以對藝術的歪曲和對俗下審美要求的遷就作為宗旨。不能說觀眾中沒有少量看重藝術的文士，也不能說演員中沒有個別潔身自好的男旦，但他們都由於品格高標而受到輕視，因而失去了藝術評判和藝術表現

[46] 《欽定大清會典事例》，轉引自張庚、郭漢城，《中國戲曲通史》（中國戲劇出版社，一九八一年），下冊，頁一三、一四。

上的發言權。

　　乾隆時代是清朝的「盛世」。「盛世」與唐、宋、元、明各朝的「盛世」是那樣的不同，以至於它在產生屬於自己的獨特藝術時，必定帶著屬於自己的時代、民族和文化的因素的特質。即使同樣是男旦的成功，它所屬的範疇和存在的方式與明代也已毫無共同之點。

第三節　清末民初的「四大名旦」

　　男旦第二次走紅發生在清末民初，極盛於二十世紀二十年代。其時，以「四大名旦」為代表的男旦在舞臺上取得了壓倒男生的首席位置。

　　在談到男旦的第二次走紅之前，必須先提到的是一個世紀以前的，從徽班進京、京劇形成，到以程長庚為首的前、後「三鼎甲」對戲曲藝術的開拓和貢獻，因為這些都是「四大名旦」取得成功之前的醞釀和準備。

　　魏長生離開京城後五年的乾隆五十五年（一七九○年），時逢弘曆八十大壽，「徽班」相繼進京獻藝，帶來了豐富多彩的聲腔、曲調、劇目和表演，舞臺上出現了一批新面孔、新劇目。花部諸腔在京師很快就聲譽日高起來，魏長生們的「餘韻」，也就成了明日黃花。

　　道光十七年（一八三七年）蕊珠舊史的《長安看花記》云：

　　近年演《大鬧銷金帳》者漸少，曾於三慶座中一見之。雖仍同魏三故事，裸裎登場，然坐客無讚歎

者，或者不顧而唾矣。天下人耳目舉皆相似，聲容所感，自足令人心醉，何苦作此惡劇，以醜態求悅

人哉？[47]

道光十七年距離魏三時代不過半個世紀，論者已經不屑於「以醜態求悅人」的「惡劇」，一種體現了新的欣

賞情趣的在意而不在象的審美觀正在悄悄地出現。

這種新的情趣幾乎是與京劇的形成和三鼎甲的成功同步成熟，並在觀眾中取得了具有傾向性的地位。

從乾隆五十五年到道光、咸豐年間，一般被認為是京劇的形成期。在這一時期，京師的戲曲舞臺可以說是徽

班的世界。幾代優秀藝人在經歷了狹邪遭禁、諸腔起落、各部爭勝、徽漢合流的變化之後，使京劇在藝術上得到

了脫胎換骨，逐漸取得獨立，進而又確立了它在戲曲界的霸主地位。及至程長庚、張二奎、王洪貴、余三勝成為

「四大徽班」的掌班時，三慶班、四喜班、和春班、春臺班就已經「蛻變」成為名重京師的京劇名班「四大徽

班」，而不再是當年進京時的「徽班」了。

以程長庚為首的「四大徽班」，開闢了老生的時代。從道光二十五年（一八四五）到光緒初年（一八七五）

後，大約在三十多年的時間裏，京劇的著名戲班都是老生挑班，老生成為各行當的魁首，走紅劇目也多是老生

戲。倦遊逸叟的《梨園舊話》云：「咸、同年間，京師各班鬚生最著者為程氏長庚、余氏三勝、張氏二奎……分

道揚鑣，各有其獨到處，絕不相蒙，時有三傑之目。」[49] 這就是所謂的「三鼎甲」。後一代的優秀老生譚鑫培、汪

桂芬、孫菊仙就被稱為「後三傑」或「後三鼎甲」，他們是咸豐、同治年間京師舞臺上的驕子。前後「三鼎甲」

47 清・蕊珠舊史，《長安看花記》，見《清代燕都梨園史料》上冊，頁三二二、三二三。

48 蘇移，《京劇二百年概觀》（北京燕山出版社，一九八九年），第一章。

49 倦遊逸叟，《梨園舊話》，見《清代燕都梨園史料》下冊，頁八一四。

從人格到藝術都受到當時藝人和觀眾的崇拜，而程長庚便是藝人們公認的「靈魂」。

程長庚受到演藝界和觀眾的一致推崇，並非只是因為伎藝出眾，更重要的是他以自己嚴正的人格和對表演藝術的嚴肅態度，使長久地、特別是在清代又被強化了的、被認為屬於「賤民」、「下九流」行業的梨園行令人刮目相看。在三十年的苦心經營之後，他和他的同仁們，不僅在舞臺上塑造出了戲德高尚、藝術精到的藝術人格，使老生這一行當在演出藝術上取得了輝煌的成就，而且造就了一代具有相應審美心理的觀眾。

程長庚聲音渾厚、慷慨，猶如金鐘大鏞，富於感染，他堅定地相信忠義節烈的劇目本身自有感人的力量，伶人的本份是將英雄的「雄豪」、「慷慨」、「奇俠」[50]之氣傳達出來。他做三慶班掌班時，禁止手下的男旦去「站臺」（男旦在上演其他劇目時，站在舞臺一邊，展示風采）招攬生意；禁止他們去與士大夫宴樂相狎、出賣色相；禁止他們演淫戲、粉戲；鼓勵他們在技藝上刻意求新。程長庚們不僅更看重戲曲的教育功能，對「娛樂」也有了更高層次的引導。他們是以自己對藝術的深入理解為基礎，使表演藝術富有理性，引起觀眾更高層次的愉悅。陳彥衡的《舊劇叢談》言：

長庚，九齡皆讀書識字，故其胸襟與俗子不同。余幼時見其登場，不但聲容之美、藝術之高，人不能及，即其神采舉止，一種雍容爾雅之氣概，亦覺難能而可貴。蓋於古人之性情、身份體察入微，一經登場，不啻現身說法，故為大臣則風度端凝，為正士則氣象嚴肅，為隱者則其貌逸，為員外則其神恬，雖疾言遽色，雖快意娛情，而神殊靜穆，能令觀者如對古人，油然起敬慕之心。[51]

50　陳澹然，《異伶傳》，見《清代燕都梨園史料》下冊，頁七二五。

51　陳彥衡，《舊劇叢談》，見《清代燕都梨園史料》下冊，頁八七一、八七二。

這種對高於生活的理智的追慕，對社會責任感的承諾和對作用於這種情感的表現，都對觀眾的內心產生了一種截然不同於調動人的更偏向於自然欲望、自然本性的色情戲給人的感受，它更偏重於浸潤著、影響著觀眾的情感和理智。

這種顯然是引人注目的影響，很快就從觀眾的變化裏得到了驗證：仍然是以京師的大小官員、知識階層、豪客富商和市井百姓為主體的觀眾，在戲園子裏安安靜靜地欣賞「同光十三絕」這批第一流的名伶演出。想要照老例「狂叫喝彩」的人，又怕程長庚中途退場，只好屏聲斂氣。無論王公大臣還是販夫屠沽，甚而至於皇宮內院，都接受了他的規矩。他後來被召入內廷，成為領供奉、授品官的御用名優時，對天子也提出不要喝彩的要求：「上呼則奴止，勿罪也。」皇帝答應了他，「終其身數十年，出則無敢呼叫者」[52]。

他的作風對當時的伶人產生了很大的影響，對不自尊自愛的習氣和心理，也起到遏制作用。正如歐洲著名的文化社會學家和藝術史學家阿諾德·豪澤爾所言：

當藝術反映人的理想和規範的時候，當它創造新的習慣、道德和思想方式的時候，它對社會構成了規範和榜樣。新的思想方式、趣味傾向、表達感情的方法和價值標準可能在當時的社會結構中找到自己的「根」，但人們是通過文學或藝術形式瞭解它們的，並在這些形式中對社會做出反應。[53]

觀眾開始津津樂道程長庚的唱腔「沉雄」、表演「精到」；王九齡的「喉音清脆」；汪桂芬的「豪邁縱橫」；楊月樓的「奕奕有神」；譚鑫培的「白口爽利」……即使是對男旦的推重，也多半改從藝術著眼。比如：

52 《異伶傳》，見《清代燕都梨園史料》下冊，頁七二五。

53 〔匈〕阿諾德·豪澤爾，《藝術社會學》（學林出版社，一九八七年），頁六二。

讚許胡喜祿「以態度做派勝，其所飾之人，必體其心思，肖其身份」；欣賞寶雲「嗓音既秀雅，其行腔悉自出心裁，不襲他伶窠臼」；看重時小福「嗓音高朗，如風引洞簫」；喜歡余紫雲「嗓音柔脆，玉潤珠圓」。縱然是《盤絲洞》、《雙釘記》、《翠屏山》這類可以演得粉、演得淫的花旦戲，表演者和觀劇者的關注重心，也開始向人物刻劃「體會入微」和「出奇制勝」的藝術標準轉移。這時，即使還不能說新的藝術觀已經形成，但起碼可以認為新的欣賞角度和價值標準已經逐漸得到了確認。

程長庚為首的「前、後三鼎甲」的崛起，使演員和觀眾在藝術觀和追求上都出現了分化和對立。雖然當時仍然存在著依靠色相生存的男旦和想在優伶身上尋求性滿足的觀眾，熱衷於品評男旦和「斷袖分桃」之風也另有市場，但老生在藝術上的進取和勝利，在當時的戲曲舞臺上確已形成了無可爭議的主流，而這一時期的男旦，一直處於附屬的地位。這個對魏長生時代揚棄的完成，使得二十世紀二十至三十年代男旦壓倒老生再度奪冠的時候，它的基點就比魏長生的時代要高得多，而絕不僅僅是一個簡單的、往復式的風水輪流轉了。

光緒元年（一八七五年）藝蘭生《宣南雜俎》中有「梨園竹枝詞」，其中的一首名《學戲》：

自從樂籍掛芳銜，雛鳳新聲總不凡。為問教坊何所尚，部居第一是青衫。[55]

「青衫」是旦行，「青衫」轉而「部居第一」，似乎是標示了在老生紅了三十多年之後，旦行又要居於上風了。

男旦的又一次征服戲曲觀眾，是以梅蘭芳為首的「四大名旦」的出現作為標誌。

54　倦遊逸叟，《梨園舊話》，見《清代燕都梨園史料》下冊，頁八一四─八二七。

55　藝蘭生，《宣南雜俎》，見《清代燕都梨園史料》上冊，頁五一三。

梅蘭芳等男旦所處的社會環境和戲曲界的狀況，與男旦第一次興盛時的背景有很多不同：民國政府的出現、五四運動的發生是政局大事；政局大事在戲曲文化界引起的細微變動是：可以演夜戲，女客可以進戲園，繼而是北京出現了女旦……社會和文化環境變得開放起來。梅蘭芳等選擇男旦的從藝道路，顯然面臨著比他的先輩更為嚴峻多變的新形勢。

梅蘭芳從光緒三十年（一九〇四）開始登臺，時值清末。他曾在清代最後一次花榜上名列第七，被稱為「梅郎」。辛亥革命後的一九二三年，紫禁城內的「皇廷」還存而未廢。宣統十五年八月二十二、二十三日，在「敬懿皇貴太妃」整壽的時候，昇平署按照老例，調集曾經做過「內廷供奉」的民間優秀演員進宮「承應」演戲，那是紫禁城中的最後一次「承應戲」。年屆而立的梅蘭芳與姚玉芙、善妙香搭檔合演了《遊園驚夢》，與楊小樓合演了《霸王別姬》。次日，他得到了賞金三百元，成為新傳演員中獨一無二的「狀元」，只有早已成名的昇平署「教習」、「內廷供奉」楊小樓與他的賞金相同。民間藝人被調選進宮給皇家演戲，在當時仍然是一種不可多得的榮譽，那意味著對一個演員素質、技藝的全面肯定。而梅蘭芳成為「狀元」，就更證明了他在藝術挑戰中確已大獲全勝。

生性樸訥的梅蘭芳不是陡然升起的明星。他的「漸變」過程相當緩慢，從十一歲初次登臺，直到民國十年（一九二一）他二十八歲時，才從唱配角、唱主角、唱堂會、灌唱片、會海派的一系列較量中，穩步地在京劇界確立了被公認的權威地位，標誌就是：一九二二年一月八日，梅蘭芳在名伶合作會演的「義務戲」中，成為了「壓軸」的主角。

56 《倫明詩序》，見《清代燕都梨園史料》上冊，頁一。

57 朱家溍，《昇平署的最後一次承應戲》，見《故宮退食錄》（北京出版社，一九九九年），下冊，頁六二九、六三〇。

在此之前，他先是悄悄地追上了在他之前成名（並一度當過花榜狀元）的表兄王蕙芳[58]；民國初，他又戰勝了姐夫的弟弟、在舞臺上比他看好（有紀錄也說他做過花榜狀元）[59]的朱幼芬。至此，與他同年輩的、可以作為對手的男旦已不易尋覓。

從民國五（一九一六）、六（一九一七）年起，梅蘭芳開始接替前輩名旦陳德霖、王瑤卿，取得了與長他兩輩、當時的伶界泰斗譚鑫培唱「對兒戲」的資格，成為撐持旦行的中堅人物……由此看來，一九二三年他在皇宮中獲得的「殊榮」，實在也並不是意外的成功。

一九二四、一九二五年，他與在清宮一同獲得衣料、文玩特賞的楊小樓、余叔岩，事實上已經成為又一屆雖無其名、但有其實的「新三鼎甲」，不過這新的三鼎甲已不是清一色的老生了。男旦梅蘭芳的廁身其間似乎是一個信號，這信號標誌著男旦和老生將要發生又一次的位置對換。

戲曲的每一個黃金時代，都會造就出一批同聲相應、同氣相求的優秀演員。梅蘭芳在一九二一年站穩腳跟時，似乎還是鶴立雞群，但到了一九二三年，曾和他一起被「宣」進宮，與王鳳卿合演《汾河灣》的尚小雲，當時雖只得了第三等的賞金，但很快就以唱念俱佳、武打精當放出異彩；年少梅蘭芳十歲，對梅蘭芳執過弟子之禮的程硯秋，在嗓子「倒倉」一度出現了「詭音」以後，自創新腔，以擅長悲劇的正宗青衣為號召，自立門戶，時間也在二十年代上半期；一九二五年，荀慧生以做派風流、表情大膽獲得「表情聖手」的美譽，坐上花旦的第一把交椅。今人的敍述是：一九二七年，在《順天時報》的選舉中，各具特色、聲譽日隆的梅、尚、程、荀正式被譽為「四大名旦」。[60]「今人的敍述」是否確切，我們後面還會討論，但是，應當可以說，至此，男旦和老生的

58 《倫明詩序》，見《清代燕都梨園史料》上冊，頁一。

59 陳紀瀅，《齊如老與梅蘭芳》（傳記文學出版社，一九六七年），頁一六。

60 吳同賓，《京劇知識手冊》（天津教育出版社，二〇〇一年），頁九。

易位已經完成。

「四大名旦」陣容整齊，他們都扮相俊美、唱腔動聽、做工細膩，但又各有千秋，從各個方面都壓倒了當時號召力已經逐漸降低的生行，即使「國劇宗師」楊小樓也沒能例外。

顯而易見的事實是，「四大名旦」區別於魏長生的最主要之點，就是他們都摒棄了男旦主要倚恃「色」的優長取媚於觀眾，而更看重戲曲的教育作用。從總的路數上看，「四大名旦」頗具個性的發展，事實上與傳統深厚的「三鼎甲」和「後三鼎甲」走的是同一條在藝術表演上刻意求新、獨出心裁的路，與生行的成功有著「承前」和「啟後」的關聯。「三鼎甲」在京劇界苦心經營起的藝術之路，以及他們所達到的藝術高度，不僅在當時喚起一種具有悲壯意味的崇拜，而且也被後世梨園子弟視為一種超出個人經驗範疇的、被深信不移的經典。「四大名旦」就都是順著這條成功之路走進了二十和三十年代。

從繼承傳統的方面來看，幸運的梅蘭芳趕上了「後三鼎甲」的靈魂——譚鑫培爐火純青的藝術晚年，並有幸與這個在年輩上是他的祖父的老生泰斗同臺演出，這使他受益非淺。

梅蘭芳從譚鑫培等前輩那兒懂得了，以聲容並茂的神韻刻劃人物是表演的關鍵所在，在他後來對許多的戲曲人物心理、性格的多層次表現之中，都明確地顯示了同樣的思路。

梅蘭芳們的第二個幸運之點，是他們趕上了新舊交替的時代變遷。辛亥革命、「五四」運動和以後的社會動盪，使社會和觀念都出現了近乎解體、但又醞釀著重建的狀態，也許正是這樣的失了章法、然而又顯得特別寬容的時代，充滿了各種生機和可能性，從而提供了使人的創造力和創新意識可以得到發揮的土壤，這與所謂「國家不幸詩家幸」是同樣的道理。

新意識在戲曲界其實很敏感。名伶田際雲曾於民國元年（一九一二）四月十五日，遞呈子給北京外城總廳，要求「查禁韓家潭像姑（即相公）堂，以重人道」。這種對於恢復伶人人格的呼籲，正是出於對「三民主義」中

的「民權」內涵的領會。如果沒有國民革命的空氣，這樣的主張自然也不會應運而生。當月二十日，外城巡警總廳刊出告示，批准了田際雲的申請，告示原文如下：

外城巡警總廳為出示嚴禁事：照得韓家潭、外廊營等處諸堂寓，往往有以戲為名，引誘良家幼子，飾其色相，授以聲歌，其初由墨客騷人偶作文會宴遊之地，沿流既久，遂為納污藏垢之場。積習相仍，釀成一京師特別之風俗，玷污全國，貽笑外邦。名曰「像姑」，實乖人道。須知改良社會，戲曲之鼓吹有功；操業優伶，於國民之資格無損。若必以媚人為生活，效私倡之行為，則人格之卑，乃達極點。現當共和民國初立之際，舊染污俗，允宜咸與維新。為此出示嚴禁，仰即痛改前非，各謀正業，尊重完全之人格，同為高尚之國民。自示之後，如再有陽奉陰違，典買幼齡子弟、私開堂寓者，國律俱在，本廳不能為爾等寬也。切切特示，右諭通知。[61]

至此，沿襲已久的狎玩男旦之風以革命的名義被否定，「梅郎」遭逢的時代，畢竟是大不同於前輩男旦「蓮郎」（朱蓮芬）、「雲郎」（余紫雲）了。

新思想在戲曲界也很敏感。崇尚個性的「五四」運動和與之俱來的新潮思想，很快與作為俗文學的戲曲界求新求異的特徵結為表裏，一時，順應潮流的大幅度的劇目刷新和表演上的改革，使這一時期的戲曲舞臺上，出現了令人目瞪舌結的偉觀。

[61] 張次溪，《燕歸來簃隨筆》，見《清代燕都梨園史料》下冊，頁一二四三。

「四大名旦」為首的名優們競相出新，推出了大批的古裝新戲和時裝戲。梅蘭芳的《宦海潮》、《一縷麻》、《鄧霞姑》，尚小雲的《林四娘》、《摩登伽女》、《十三妹》，程硯秋的《女兒心》、《費宮人》、《青霜劍》，荀慧生的《大英傑烈》、《楊乃武》、《丹青引》都令人耳目一新。這些嚴肅的、更多地訴諸理性的、具有可以調動人的正義感、引起英雄崇拜熱情的諸多的「旦本戲」，與「前、後三鼎甲」的代表劇目仍屬一脈相承。

戲曲演員、尤其是男旦與周圍的追隨者的關係，其時也逐漸在發生著新的改變。

二十世紀二十年代，社會上對於與男旦仍然不清不楚的行為已經有了帶有「批判」意味的輿論，一般愛惜自己名聲的演員和觀眾，也都顧忌這種瓜田李下的嫌疑。後來成為梅蘭芳的黃金搭檔的齊如山，在看了梅蘭芳的《汾河灣》以後，把修改意見寫信布達，卻沒有登門造訪的原因是，「一因自己本就有舊的觀念，不大願意與旦角來往。二則也怕物議……被朋友不齒」。[62]與此同時，伶人和戲曲作家、戲曲理論家之間的新型合作關係，也正在小心翼翼地形成。

「四大名旦」周圍，存在著一個實際上可以算是「追隨者」的周邊實體，名聲卓著的齊如山、羅癭公、陳墨香等人，都不再是傳統意義上的「老斗」（男旦的相好）和普通的戲迷看客，他們都是頗有文化根基、於戲曲極有見地的作家、於表演也很內行的藝術評論家。齊如山精通德、法、英文，瞭解歐、美戲劇狀況，具有改良意識。他參與為梅蘭芳編寫了四十多種劇本，並在很長一段時間裏，成為與梅蘭芳切磋技藝的高參。羅癭公出身書香門第，中過副貢，辛亥革命以後，任過總統府秘書、國務院秘書等職，袁世凱稱帝後，他才流連戲園，結識了王瑤卿、梅蘭芳、程硯秋等。他為程硯秋編寫劇本多種，在幫助程硯秋塑造獨特風格上貢獻頗多。陳墨香也是書

香世家子弟，本人就是京劇票友，他與荀慧生長期合作，為他編劇五十多種……他們之間的關係已經屬於文學因緣和藝術因緣的範疇。

從根本上看，男旦的第二次走紅更應該屬於辛亥革命和「五四」運動的派生物。戲曲舞臺雖然在社會中是屬於距離社會政治運動漩渦遙遠的角落，但作為社會文化的一部分，面對政治變革和新思想也必然地受到裹脅。

「四大名旦」在這個時候對京劇藝術的繼承和改革，也都必然地與新時代的文化重建聯繫到了一起。

或許他們對當時已在流行的口號和說法，比如「個性解放」、「理想主義」之類詞彙的涵義並不了然，但他們在對藝術追求時所表現出來的自覺和主動精神、他們推出的古裝新戲和時裝戲裏，卻確確實實地灌注了「理想主義」和「個性解放」的思想。從這個意義上說，男旦的第二次走紅既是「繼承」上的成功，也是「鼎革」的勝利。

第四章　晚清戲曲與北京南城的「堂子」

乾隆五十五年，「四大徽班」進京，因由是給乾隆祝壽——「入都祝禧」；結果是京師舞臺出現了新演員、新聲腔、新劇目。但徽班進京的意義並不僅限於此，更重要的是對於晚清北京南城娛樂業的發展，起到了重要的推動作用。它不僅促成了京劇表演在南城的繁榮，而且造就了南城「堂子」業的興盛。而事實上，晚清北京南城的娛樂業主要是由這兩部分構成的。

所謂「南城」的說法，是清代對於明代地區名稱的延續。

明代對「燕京」，開國時稱「北平」，永樂十九年正式成為都城，稱為「北京」[1]。嘉靖三十二年，於九城之南，前三門（正陽門、宣武門、崇文門）之外，「築重城包京城南一面，轉抱東西角樓止」[2]。「重城」的修築，使原本四方形的北京城，變成了「凸」字形。這「重城」就是明代的「南城」（見《附錄：明清北京內城、外城示意圖》）。

明代的「南城」也叫做「外城」，是相對四方形的「內城」而言。「內城」又分為東城、西城、中城、北城四部分。內、外城加起來總稱「五城」。

1　北京大學歷史系《北京史》編寫組編寫，《北京史》（北京出版社，一九九九年），頁一六一。

2　清‧于敏中等，《日下舊聞考》（北京古籍出版社，二〇〇一年），頁六〇六。

清代繼元、明之後，亦建都於北京，但是在東、西、南、北城的劃分上自立制度。《日下舊聞考》記載說是：「今制，內城自為五城，而外城亦各自為五城，正陽門街居中則為中城，街東則為南城、東城，街西則為北城、西城。」[3]《宸垣識略》中說：「本朝五城，合內外城通分。」[4]《日下舊聞考》於乾隆五十至五十二年問世，《宸垣識略》的序言寫在乾隆五十三年，刊刻幾乎是在同時，說法卻相去甚遠，可見清代重新劃分、命名內、外城的區域，已經發生混亂。

但是，約定俗成仍然習慣於把前三門之外稱為「南城」或「外城」。

本文所說的「南城」，也是這個概念。文中涉及的地區，主要是指正陽門、宣武門、崇文門之間，向南延伸到永定門、右安門、左安門中間的部分。也就是《宸垣識略》中說的「外城西北」、「外城西南」的東半部以及「外城東北」、「外城東南」的西半部。中心地區是大柵欄、八大胡同、肉市一帶。

晚清，北京南城面對中上階層消費者（主要是官員、文士、商人等）的娛樂業，主要是戲園子和「堂子」。聽戲、打茶圍，是京師有閒、有錢人的主要娛樂方式。由於內城為八旗駐地，所以外城（南城）戲園多、「堂子」多。

蕊珠舊史楊懋建（掌生）的《京塵雜錄》四部筆記中，記錄了從嘉慶末到道光末這一時段，最走紅的「堂子」有四十八個，它們分布在十八條街上。同治、光緒時期，作為營業場所的堂子，慢慢集中起來。光緒十二年的《鞠臺集秀錄》中，記錄了當時著名堂子四十一個，它們的分布是：韓家潭十七所，陝西巷、百順胡同、豬毛胡同、李鐵拐斜街各五所，石頭胡同、櫻桃胡同各一所，另地點不詳的兩所。在這四十一所堂子中，名伶最多最著名的五所堂子（綺春堂、熙春堂、韻秀堂、安義堂、國興堂）有四所是在韓家潭。這時，韓家潭這個地名幾乎成了「堂子」的代稱和公認的「打茶圍」的勝地。

3　《日下舊聞考》，頁八八六。

4　清·吳長元輯，《宸垣識略》（北京出版社，一九六四年），頁一八。

可以說「內城」大量的「寄生者」的存在，和「仕、商」階層在晚清的發展，是北京「南城」消費性娛樂業活躍的誘因。在宴集、聽戲、野遊、打茶圍……諸多的娛樂項目中，聽戲和「打茶圍」（也就是「逛堂子」）是最紅火、最具吸引力的一種。據當時的筆記記載，每天晚上，在大柵欄西南一帶，無數門口高懸羊角燈的小院子裏，都是庭除灑掃、燈燭輝煌、餚核齊備、室內薰香，那裏有許多年輕的歌郎都精神抖擻地等待著顧客的光臨。在晚清的社會生活中，「打茶圍」曾經是最時尚、最風流的活動，也曾經幾乎是被全城的男人們關心、議論、參與、愛好、憎恨、念念不忘的興奮中心。從嘉慶、道光，直到光緒，它的活力和魅力持續了將近一個世紀。

第一節 晚清作為娛樂業的「堂子」

事實上，「堂子」的職能比較複雜，因為「堂子」最初是名伶的住處，後來一批「堂子」兼做侍宴、侑酒的生意，成為「打茶圍」的娛樂場所，也有的「堂子」同時也是培養伶人的「科班」。

一、相關用語的涵義

晚清相關史料、筆記中的「下處」、「堂子」、「私坊」、「私寓」、「相公」、「歌郎」、「優童」、「老斗」、「小友」、「叫條子」，都是與「打茶圍」這一娛樂業相關的用語，本文也會涉及，先行注釋如下。

下處：即是住處。這一說法在宋代筆記、明代小說中都有出現。徽班進京之後，各有總寓，俗稱「大下處」。聚集一處的諸伶，自稱「公中人」。伶人成為名伶之後，大都就會離開「大下處」自己另住，「別立下處」。

處」的名伶，「自稱曰『堂名中人』」[5]。這一說法在道光年間即已出現。「明童稱其居曰『下處』，一如南人之稱『考寓』。」[6]或許京師原本沒有這一說法，這一說法是南方戲班子的「俗稱」在北京的沿用。「大下處」等於是伶人的集體宿舍，「下處」就是名伶個人的住處了。

堂子：嘉慶八年的《日下看花記》和嘉慶十五年的《聽春新詠》中，就有伶人以堂名作為住處標識的記載，例如石寶珠的「寶珠堂」、小慶齡的「貴和堂」、桂寶的「春福堂」、蟾桂的「百忍堂」、翠林的「萃林堂」[7]等等。嘉慶、道光之後，這些堂名，成為從事「打茶圍」營業的標誌，被叫做「堂子」，後來也叫做「相公堂子」。齊如山在《國劇漫談》中說：「相公堂子又名私坊下處，本界則名堂號或私寓。然私寓二字，已是貶詞。」[8]也就是說，「堂子」、「私坊」、「下處」、「堂號」、「私寓」都是指伶人的住處。不過會因為說話人的立場不同、使用的場合不同而選擇不同的說法，意思褒貶上也會稍有差別。伶人本界把名伶自己的住處叫做「堂號」，而不是「堂子」。

「堂子」這一說法，在文字上出現得比較晚。楊掌生於道光二十二年在《夢華瑣簿》中涉及這一說法的時候，說是：「生旦別立下處，自稱曰『堂名』。」[9]這一稱號來歷的比較早的根據。

相公：《金臺殘淚記》說是：「宰輔曰『相公』，援公孤之義；秀才曰『相公』，援宰輔之義，其來久矣。」
北方市人通曰『爺』，訊其子弟或曰『相公』；南方市人通曰『相公』；吳下自呼其子弟亦曰『相公』。京師梨

5 清‧蕊珠舊史，《夢華瑣簿》，見《清代燕都梨園史料》上冊，頁三五一。
6 清‧藝蘭生，《側帽餘談》，見《清代燕都梨園史料》上冊，頁六○三。
7 清‧小鐵笛道人，《日下看花記》、留春閣小史，《聽春新詠》，見《清代燕都梨園史料》上冊，頁九七、一六○、一六一、一六七、一八三。
8 《國劇漫談》，《齊如山全集》（重光文藝出版社，一九六四年），第三冊，頁三五。
9 《夢華瑣簿》，見《清代燕都梨園史料》上冊，頁三五一。

園旦色曰『相公』，不知何時始，意亦子弟之義邪？」[10]據此，道光八年已經不知道這一稱呼始於何時了，可見這一稱呼出現的時間，應該在道光以前很久。

從事「打茶圍」行業的伶人，被稱做「相公」（一作「像姑」），原因不詳，《清稗類鈔・優伶・像姑》云：「都人稱雛伶為像姑，實即相公二字，或以其同於仕宦之稱謂，故以像姑二字別之，望文生義，初實非本字本音也。」或聊備一說）。相公從事的主要是「以歌侑酒」的服務，所以又叫「歌郎」（《燕京雜記》（《眾香國》題詞云：「各部歌郎，時探聽花榜第一姓名。」[11]）；年齡幼小的相公，也叫「優童」（《燕京雜記》中說：「京師優童甲於天下，一部中多者近百，少者亦數十。」[12]）。由於「打茶圍」這一行業中也出現狎褻的傾向，或者摻雜了類似娼妓侍寢的情況，因而「相公」這一稱號，逐漸為輿論不齒，因而帶有了一種貶義的味道。本文將會更多地使用「歌郎」這一說法。

老斗：打茶圍的顧客，如果與某一相公特別投緣，二人長期交往，相公就把這位顧客稱為「老斗」以有錢的居多，嘉慶、道光年間的竹枝詞云：「茶園樓上最消魂，老斗錢多氣象渾。但得隔簾微獻笑，千金難買下場門。」「面目何分黑與麻，衣裳總是要奢華。身無百萬黃金鋌，老斗名難買到家。」[13]可以證明這一點。

小友：打茶圍的顧客，如果特別喜歡某一優童，二人亦彼此相悅，顧客在贈詩、贈畫時，就把這一優童稱為「小友」。這種顧客，以有身份的文人或者文人出身的官員居多。

明人周祁《名義考》說：「歌童俗謂之小幼，柔曼溢於女德，或謂能侑飲為小侑，不知幼之名有自來，即漢

10 清・華胥大夫，《金臺殘淚記》，見《清代燕都梨園史料》上冊，頁二四六。

11 清・眾香主人，《眾香國》，見《清代燕都梨園史料》下冊，頁一○一二。

12 清・無名氏，《燕京雜記》，見周光培編《清代筆記小說》（河北教育出版社，一九九五年），冊四十八，頁一五五。

13 清・得碩亭，《草珠一串》、楊靜亭，《都門雜詠》，見《清代北京竹枝詞》（北京出版社，一九六二年），頁五一、七八。

所謂孺也。高之藉孺，惠之閔孺，皆以婉媚與上起臥，藉、閔其名，孺則幼小而可親慕也。」[14]

「小友」的稱呼，抑或與「小幼」、「小侑」有沿革關係。這種稱呼看起來溫文爾雅，而實際上，其中也寓有某種並不平等的意味，同光時期，已有伶人對這一稱呼表示反感。

叫條子：打茶圍時，客人可以點名要求某某歌郎侍宴、陪酒。主人呈上紙箋，客人把喜歡的歌郎名字寫在紙箋上，叫做「叫條子」。在酒樓或者苑囿，也可以遣人「飛箋」召條子前來服務。[15]

二、「打茶圍」行業的來歷、形成和興旺

中國古代，優伶與娼妓，「梨園」與「青樓」之間的複雜、曖昧關係一直存在。從《青樓集》可以得知，元代女優「侑酒」的情況比較普遍。如張怡雲以歌侑酒，與達官、文人趙孟頫、高克恭等過從甚密；曹娥秀既是名優，也是「京師名妓」等等。北京晚清「打茶圍」這一涉及情色的行業，從傳統和現實兩方面來說，更直接的是與蘇、揚、皖一帶的風氣相關。

「搢紳巨室，多蓄優童」[16] 盛於明代。明代「家班主人備置家庭戲班，有許多是為了淫樂享受，『大都以色不以技也』」[17]。明人管志道說：「今之鼓弄淫曲，搬演戲文，不問貴遊子弟，庠序名流，甘與俳優下賤為伍，群飲酣歌，俾晝作夜，此吳、越間極澆極陋之俗也。而士大夫恬不為怪，以此為魏晉之遺風耳。」[18]

14　明‧周祁，《名義考》，見《文淵閣四庫全書》（商務印書館，一九八三年），冊八五六。

15　《側帽餘談》，見《清代燕都梨園史料》上冊，頁六○四。

16　清‧黃印，《錫金識小錄》卷十《優童》，轉引自胡忌、劉致中，《崑劇發展史》（中國戲劇出版社，一九八九年），頁一九二。

17　胡忌、劉致中，《崑劇發展史》，頁一九九。

18　明‧管志道，《從先維俗議》卷五，轉引自《崑劇發展史》，頁一九○。

看來，蓄養優童、倡優不分是明代世風；士大夫「狎優」是吳、越舊俗。清代侯方域在《贈江伶序》中說：

江生，吳人也，以歌依宋君於雪苑。先是沙隨有郭使君者，官常州刺史，攜江生與其侶十餘人以歸……未幾為睢陽武衛馮將軍所留，已而復歸於郭，又未幾卒歸宋君。江生嘗告余曰：「身羈旅也，不幸以歌曲事人，實願始終一主……主人不能有也。」宋君者，今相國介弟也，乃獨能有之。[19]

江生對侯方域凄婉地訴說，說到了「以歌曲事人」的伶人特別的「不幸」，這個「不幸」就是不能「始終一主」。如果從吳、越「狎優」舊俗和倡優不分的舊習來理解，優伶在「賣藝」的同時，也包括了「賣身」的內容。江生所言「不幸」的隱衷，其實可以不言自明：身為優伶被賣來賣去不能「始終一主」，亦娼亦優的生涯，使他感到悲苦。

可見，明代的吳、越陋習，延續到了清代。

晚清京城「打茶圍」的實際內容主要是以歌侑酒。也就是戲班中的年輕男演員（特別是男旦）在演出的餘暇，從事侍宴、陪酒、應酬的收費營業。營業地點，可以應召前往顧客指定的酒樓飯莊，大多數是在營業者的住處。對於娼妓來說，侑酒是本份，歌唱是副業，能歌唱的娼妓容易走紅，就是因為她能夠一身二任；對於優伶來說，臺上表演歌舞是本份，侑酒不是他們的營業範圍。可是，當來自安徽、蘇揚一帶的年輕貌美、能歌善舞的優伶，同時也精通侑酒的技術，兜攬侑酒的生意的時候，他們的一身二任，就比娼妓具有了更多的優勢。「打茶圍」的出現，幾乎把原來更多是屬於娼妓的侑酒的生意，搶（音「嗆」）走了十之

19 清・侯方域，《壯悔堂集》卷一，轉引自《崑劇發展史》，頁一九二。

八九。當然，明代以來豪門、士大夫狎優傳統的張揚，清代以來禁止官員挾妓飲酒的政令，可以說是晚清「打茶圍」行業能夠生長和長盛不衰的潛在支持。

京師在徽班進京之前，戲班子的營業項目主要是演戲。所以，寫在徽班進京之前的《燕蘭小譜》所記諸伶，太半西北。有齒垂三十，推為名色者，餘者弱冠上下，童子少矣」[20]。《燕蘭小譜》的記載，雖然也有名伶與士大夫交往，甚至相狎的文字，比如：王湘雲畫墨蘭，友人蜂擁為他題詠；魏長生走紅，和珅與他同性相戀的故事；于三元還與「豪客往還，門前頗不冷落」；金陵富商「招伶來寓」[21]……但是，這些在當時，仍然屬於個別的存在，大多數名伶的私寓也還不是做生意的場所。

徽班進京之後就有了不同。由於當時揚州的著名戲班乾隆南巡時特別受到青睞，而出資和辦理乾隆南巡接駕事務的多是徽商。揚州一帶著名戲班多為徽州人蓄養的徽班，戲班的組成中，又以徽州人、蘇揚人居多，這種情況，不僅在揚州，在蘇杭一帶也很普遍。所以，在徽班進京的同時，也就把徽州人的商業意識和吳越舊俗一起帶進了京城。從此，戲班的伶人白天做臺上的生意，晚上做臺下的買賣，「打茶圍」很快就成為風氣——京師執行皇帝禁令（不許旗人出入戲園酒館、嚴禁官員挾妓飲酒等等）比其他地方嚴格，旗人、官員正苦於無處消遣，因此，可以說「打茶圍」生意的出現，也是適逢其時。

嘉慶十四年，得碩亭在《草珠一串》中說是：「徽班老闆鬻龍陽，傅粉薰香座客旁。多少冤家冤到底，為伊爭得一身瘡。」[22]其中傳達的訊息有：「打茶圍」這一行業來自徽班、這一行業收費不薄、這一行業是性病媒介。

打茶圍，亦作「打茶會」。唐代錢起有《過長孫宅與朗上人茶會》詩，宋代朱彧《萍洲可談》中也有「太學

20　《金臺殘淚記》，見《清代燕都梨園史料》上冊，頁二四六。

21　清‧安樂山樵，《燕蘭小譜》，見《清代燕都梨園史料》上冊，頁七一六、二二、四八。

22　清‧得碩亭，《草珠一串》，見《清代燕都梨園史料》下冊，頁一一七二。

生每路有茶會，輪日於講堂集茶，無不畢至者，因以詢問鄉里消息」[23]。可見「茶會」也就是飲茶談話的聚

會。《海上花列傳》第二回、第三回的對話中有「倪也到秀寶搭去打茶會，阿好？」的說法。「我只道耐同朋友打茶會

去」[24]的對話，可見，「打茶會」的說法也是來自吳語。或許「會」與「圍」在吳語中是同一發音，所以，「打茶

會」亦作「打茶圍」。「打茶圍」的意思，後來擴展到「入伎館閒遊者，曰『打茶圍』」，其實含有對於入伎館

不住宿、不設宴，只是喝茶、聊天的缺錢嫖客的嘲諷。再擴展到「赴諸伶家閒話者，亦曰『打茶圍』」，應該是

這一詞組在「堂子」這一行業出現之後，在用法上的延續。

事實上，去堂子「打茶圍」的消費，在豐、儉上相去甚遠：飲茶、聊天是一檔；設宴、擺酒又是一檔；第三

檔就是留宿了。三檔之中，收費當然也是逐級攀升，「到相公下處空坐不擺酒」，沒有錢又想風流的人，會被嘲

諷為「這村夫不過是茶客」[25]。

當然，不住宿，不設宴者也不一定都是因為缺錢，也有只願意與相公一起喝茶、聊天，只是喜歡堂子中的溫

馨氛圍，把相公當「畫上」看的客人，那就另當別論了。

「打茶圍」是舞臺表演的配套服務：「對此歌裙舞扇，逼真紅粉佳人。固已耳繞八音，目迷五色。泊乎下

場，於焉上座。紛披花柳，各露天姿。淨洗鉛華，好看本質。」[26]臺上看戲，臺下看人，這種娛樂使眾多的男人樂

此不疲。光緒年間的沈太侔自言：「余先後客京華三十餘年，所招致諸伶，及朋儕所招，曾與余接席者，不下百

數十人。」[27]

[23] 宋・朱彧，《萍洲可談》，見《筆記小說大觀》十九編三冊，頁一六二九。

[24] 韓邦慶，《海上花列傳》（人民文學出版社，一九八二年），頁一〇、一八。

[25] 《夢華瑣簿》，見《清代燕都梨園史料》上冊，頁三六六。

[26] 清・四不頭陀，《曇波》，見《清代燕都梨園史料》上冊，頁三八八。

[27] 清・沈太侔，《宣南零夢錄》，見《清代燕都梨園史料》下冊，頁八〇七。

三、「打茶圍」的方式和歌郎的服務

晚清「打茶圍」在京師，又叫做「逛堂子」、「串門子」。

光緒二年「蜀西樵也」作《燕臺花事錄》，收錄了「高陽酒徒出都後《懷諸郎絕句》」十一首，描述了他在京師打茶圍，與十一位歌郎相處的情景。試錄四首如下：

俗世而今無賞音，幾人真個解琴心。青衫贏得多情淚，翻覺琵琶怨恨深。

盈盈十四妙年華，一縷春煙隔絳紗。如此嬌憨誰得似，前身合是女兒花。

個儂生小解溫存，曾為將離勸玉尊。別樣風流天付與，眉梢眼角總銷魂。

揮手天涯感不禁，如卿傲骨少知音。只緣一曲離亭宴，牽惹相思直到今。[28]

這位高陽酒徒顯然是一位書生，他的詩中描寫的對象極多，不像是同性戀，所以，詩中所寫的、他的實際上已經牽涉到情感的感受，包括歌郎對他的理解、歌郎給他的類似女性的嬌憨感覺、歌郎對於他的傳自眼角眉梢的溫存、離別之際的送別歌曲等等在他的心中引起的難以忘懷的躁動，都可以被看作是歌郎服務的到位。

無名氏光緒四年序本《燕京雜記》中說：「達官大估及豪門貴公子，挾優童以赴酒樓，一筵之費，動至數百金。傾家蕩產、敗名喪節，莫此為甚。都中人恬不為怪，風氣使然也，良可慨夫。」[29]可以證明優童服務的魅力所

[28] 清．蜀西樵也，《燕臺花事錄》，見《清代燕都梨園史料》上冊，頁五五二、五五三。

[29] 無名氏，《燕京雜記》，見周光培編，《清代筆記小說》（河北教育出版社，一九九五年），冊四十八，頁一五六。

引起的失控的消費欲望，曾經達到怎樣的程度。

光緒二年的《鳳城品花記》，記錄了「被辟入都」的香溪漁隱，於同治十年秋天入京，受到京師風氣的薰染，在打茶圍老手藝蘭生的帶領下，從沒有感覺到逐漸入門，終於上癮到一發而不可收的過程。開始是看戲消遣，對於三慶班沒有太高的評論；之後去看四喜班，見娟好如美女、顧盼生姿的優童，心有所動；一次散戲後去飲酒，對於侑酒的歌郎，仍然沒有太多的感覺；與朋友出城遊玩，叫條子，對言談詼諧的歌郎「雪舫」產生好感，以後多次召他侑酒，開始入門；與朋友一起到當時以「三芷」出名的當紅私寓「春華堂」打茶圍，設宴擺酒，與十三歲的優童「芷湘」一見如故；雪舫因為「誅求無厭」受到眾人的疏遠，芷湘由於「天性孤僻，目無下塵」，也被眾人冷落，香溪漁隱不便與朋友相左，因而與芷湘疏遠，芷湘氣憤與他絕交；從此香溪漁隱不再用情專一，將長安春色一一領略殆遍，日日重陽、夜夜元宵的日子過了有半年之久。他懷著濃烈的戀戀之情，用四六駢句，描述了對這種日子的精彩感覺：

於斯時也，花天月地，酒綠燈紅。門巷認櫻桃，樓臺戀楊柳。有人皆玉，無地不春。紅燒樺燭，筵開玉樹之庭；綠泛瑤尊，香滿金蓮之地。當夫日暖風和，秋高氣爽，清歌乍罷，逸興遄飛。向菊部以倦遊，指杏簾之在望。驚鴻下影，盡教蝶使傳來；搗鶪催花，又聽鶯歌囀起。迨夫樓頭殘照，酒家晚煙，人影已歸，衣香漸散。既耳語之匆匆，猶情懷之眷眷。乃命高軒駕，或攜夜光珠。醉眼迷離，幾誤吳娃之徑；香風飄拂，遽登豔史之庭。於是弄笛敲棋，各尋韻事。高吟清話，悉愜素心。宿醒未醒，華宴再開。群芳重集，狂興又迴。纖纖玉筍，喜看鉤弋張拳；脈脈綺懷，敢負杯行到手。值斯良會，謝太傅自足怡情；對此芳辰，杜牧之亦應樂死。竊謂人生適意事，至此已臻其極。

30 清‧香溪漁隱，《鳳城品花記》，見《清代燕都梨園史料》上冊，頁五七〇。

這段文字使讀者能夠想像，在香溪漁隱的內心，永遠留下了對於這段花天月地、酒綠燈紅、高吟清話、悉愜素心的神仙一般的日子的念念不忘。

打茶圍這種娛樂項目，究竟是以什麼樣的環境和怎樣的服務，征服了包括達官、富賈、豪門公子、書生儒士這樣屬於不同層次、有著不同期待的眾多的顧客呢？這真是值得注意的問題。今天，我們只能從史料、筆記中尋找一些蛛絲馬跡。

首先是營造了優雅的環境。

《日下看花記》載，嘉慶年間的歌郎翠林的私寓「一室之內，無非卷軸。園中無劇，即事毫素，蘭筆娟秀，近更蒼勁，性甘淡泊，杯酒論心，清言娓娓」[31]。《聽春新詠》載，小慶齡、趙仿雲「寓居櫻桃斜街之貴和堂，座無俗客，地絕纖塵，玉軸牙籤，瑤琴錦瑟。盈盈入室，脈脈含情。花氣撩人，香風扇坐。即見慣司空，總為惱亂……室中多置書籍」[32]。《辛壬癸甲錄》載，道光年間的歌郎桐仙「聰穎特達，文而又儒……（弟子小桐）所居曰玉連環室，又有竹如意齋，插架皆精冊帙，幾案間錯列舊銅瓷器數事，咸蒼潤有古色。過其門者，或聞琴聲泠泠出戶外，皆曰此中有人。諸名士以春秋佳日集其家，闖題分牌，桐仙必與參一席。墨痕淋漓襟袖間，與酒痕相間也。尤工繪事……作沒骨折枝花卉，殊有生趣」[33]。《長安看花記》載：「又得小桐，美而慧……動止蘊藉，妙於酬答。對之者未嘗見其有疾言遽色，而神韻淵穆，令人自爾傾倒。當日呼玉妃太真為『解語花』，其態度宛然在人心目中。所居曲房小室，張自畫蘭蕙小幅。袁琴甫為補綴

31 《日下看花記》，見《清代燕都梨園史料》上冊，頁六四。

32 清・留春閣小史，《聽春新詠》，見《清代燕都梨園史料》上冊，頁一六○、一六一。

33 清・蕊珠舊史，《辛壬癸甲錄》，見《清代燕都梨園史料》上冊，頁二九一。

盆石，韓春卿為題八絕句。綠窗人靜，空谷生香。遊人入『服香小郎』者，如置身李貞美十娘家。洗桐倚竹，言笑宴宴，迥非凡境。」[34]《鳳城品花記》載，光緒年間走紅的歌郎芷蓀、芷湘所在的春華堂，「窗明几淨，壁上皆名人書畫，案頭設綠萼梅一盆，清芬撲人，無纖毫塵俗氣。談次適芷湘歸，遇於屏間，因招之來，一見如故。湘字亦仙，年十三，柔情豔骨，盡得風流⋯⋯情致纏綿，宛轉可人⋯⋯」[35]

從這些紀錄可以知道，嘉慶、道光、光緒年間，堂子的布置多半像是官宦人家的書齋⋯窗明几淨、梅竹生香、書畫冊帙、名瓷古董⋯⋯它所創造的是豪華、書香的品味⋯這樣的環境，既可以使有錢的豪商自慚形穢，也可以令有學問的書生感到豔羨，即使對於達官顯貴來說，也絕不寒酸簡陋⋯⋯這種富於想像的、夢中仙境一般的環境，是商家極其聰明的設計。

其次是努力於滿足顧客的需求。

打茶圍的內容，包括了侑酒、歌唱、遊戲、閒話。

當然，歌郎首先應當具有魅力，使客人感到賞心悅目，容易產生一見如故的感覺⋯討人喜歡的歌郎猶如「添壽⋯⋯豔比清霜，清同蓮露，一種靜雅之氣，令人挹之不盡」；「長青⋯⋯纖腰一撚，柳影搖風，笑眼雙挑，珠光剪水⋯⋯惟遇二三知己，細述深衷，難（雖？）燭足忘饑」；「玉蘭⋯⋯天生麗質，花妒芳姿⋯⋯一餐秀色便盡參橫，娓娓不倦」[36]。

顧客「打茶圍」，為的是「梨園買笑，猶邀子弟傾心」[37]。歌唱、飲酒和談話都是歌郎的服務內容，陪酒、陪

34 清・蕊珠舊史，《長安看花記》，見《清代燕都梨園史料》上冊，頁三〇四。

35 清・香溪漁隱，《鳳城品花記》，見《清代燕都梨園史料》上冊，頁五六九。

36 清・留春閣小史，《聽春新詠》，見《清代燕都梨園史料》上冊，頁一六三、一六四。

37 清・四不頭陀，《曇波》，見《清代燕都梨園史料》上冊，頁三八八。

聊，陪笑就是歌郎每天的工作。走紅的歌郎，多半善歌、善飲、善談，以便於能夠從容面對「酒盡三巡，清歌一曲」、「偶與對飲，卸裝雜坐」、「杯酒論心，清言娓娓」、「酬酢殷勤，辭色和順」[38]、「清歌侑酒，以相嬉娛」[39]，總不能客人還沒有醉，自己先醉了。當然，也有歌郎醉死的悲劇發生，可是，沒有引起過長久的注意。

善於談話的歌郎，都有特別的天賦：有的「調笑詼諧，備極風雅」；有的「嬌憨習態，謔浪成風」[40]。走紅歌郎如莊福寶，「語言妙天下，其為觴糾酒錄也，座中無慮數十人，人各有性情、有面目、有技藝、有志趣、有喜忌，或動、或靜、或默、或語，裙屐雜遝，觥斝橫飛，春山從容酬答，或迎其意以發之，或導其意以達之，或如其意以償之，或助其意以足之，莫不欣然開口而笑，各得其意以去」[41]。在聊天之中，他居然可以滿足各種不同的顧客的需要，這真是語言的天才。

當然，猜拳行令、猜枚鬥勝、「拇戰」拚酒……都屬正常的業務，「揄袂擁之」[42]、「加膝」[43]、「把臂」、「眉語雙通，目成一顧」、「拇戰」、「攜手同車，適子之館」[44]似乎也很難免。即使遇到無行之人的強行侵害——「傖父以多金啗小香，屢逼之……最後且恚且脅，不勝其嬲，痛哭而罷」[45]，也是無可奈何。甚者「且臥大官之甕」、「任汙丞相之裯」[46]、「攜手入臥室中……交股接唇，諧謔無度。已而弛衣登床，致其繾

[38]《金臺殘淚記》，見《清代燕都梨園史料》上冊，頁五八、五九、六四、六五。

[39]《丁年玉筍志》，見《清代燕都梨園史料》上冊，頁三三七。

[40]《金臺殘淚記》，見《清代燕都梨園史料》上冊，頁二二五。

[41]清・蕊珠舊史《辛壬癸甲錄》，見《清代燕都梨園史料》上冊，頁一六三、一六四、一七六、二○三。

[42]《日下看花記》，見《清代燕都梨園史料》上冊，頁五八、八六。

[43]《曇波》，見《清代燕都梨園史料》上冊，頁三八八。

[44]《金臺殘淚記》，見《清代燕都梨園史料》上冊，頁二四八。

[45]清・蕊珠菁詠《聽春新詠》，見《清代燕都梨園史料》上冊，頁二九三。

[46]《日下看花記》，見《清代燕都梨園史料》上冊，頁二四九。

綣」[47]，那就是另外一種性質的服務了，收費自然也有不同。

第三是維持「情感遊戲」的恆久魅力。

「堂子」之中具有經驗的歌郎，一般可能會根據自己對於這一職業的理解，把自己的「服務」內容，限制在一定的範圍之內，使這一「情感遊戲」總是餘韻嫋嫋。

不願意賣身的歌郎，會注意自己語言、表情的節制，會事先防止情況的轉向，因為這是一個走鋼絲的職業：既要滿足客人的要求，贏得客人的歡心，有時候還要挑動客人的情緒，但是又要適可而止，不可以惹動對方的欲火。歌郎需要冷靜觀察局面的變化，把握分寸……這真是太難了。

訓練有素的、成熟的歌郎，也可以做到能夠控制場面：「玉慶，姓杜氏，名埏榮，字蝶雲，年十四，吳縣人。骨秀神清，穆然意遠。一顰一笑，不肯委曲媚人。往往綺筵雜遝，酒驟花馳，而蝶雲酬對從容，群囂頓息。《琵琶行》一齣，聲態雙超，感均頑豔。四座無言，青衫有淚，彌望皆白司馬也。」[48]「歌伶雖賤技，而品格不同。其為賢士大夫所親近者，必皆能自愛好，不作褻語，其令人服媚，殆無形跡可指。愛身如玉，尤如白鶴朱霞。」[49]《品花寶鑑》中的江蘇秀才姬亮軒說京師的「小旦」「第一是款式好，第二是衣服好，第三是應酬好、說話好」[50]，並不過分。這是一個歷練人、使人能夠早熟的職業。

……

或許是咸豐、光緒時代的打茶圍產業已經比較成熟，從業者的經驗也已經比較豐富，歌郎的服務已經可以做

47 張江裁，《北京梨園掌故長編》，見《清代燕都梨園史料》下冊，頁八九一。

48 《臺波》，見《清代燕都梨園史料》上冊，頁三九八。

49 清‧蘀摩庵老人，《懷芳記》，見《清代燕都梨園史料》上冊，頁五九五。

50 清‧陳森，《品花寶鑑》（上海古籍出版社，一九九○年），頁三二九。

到陪酒、陪聊、陪笑以真作假、以假亂真，真假之間，了無痕跡可尋：「春華張慶齡……當其酡顏半醉，倚榻微眠，星眸乍迴，色授神與，無言卻對，使人之意也消。」「維新張添馥……與人交，深情若揭。顧酬酢不為曖就，態似落落無城府者。」[51]客人到了堂子，都會有「賓至如歸」的感覺，「余每登其堂，咸出款客，三五日輒止，宿其廬，歡然相接如家人」[52]。「都中歌者侍飲，稚子如驕子之戲於側，長者如姬妾共談衷曲，可以娛情而適意。」[53]

在體味男人的心理、迎合男人的所好這一方面，京城相公的職業化程度不可謂不高：你的任何話題都會得到支援，你的任何情緒都會得到鼓勵，你的任何遭遇都會得到理解，你的任何倡議都會得到回應。在那裏，你永遠是主人、朋友、權威。你的出眾和才情會受到帶有誇張意味，但是卻不露痕跡的肯定、仰慕；你的愚蠢會受到有意的卻是沒有痕跡的忽略、寬容、諒解和合理的解釋。你永遠不會有被冷落、被反對、被嘲笑、被輕視的情況出現。這種似是而非、漂浮在真實與虛幻之間、既日常又表演的方式，對於一個男人來說，是個可以宣洩、可以傾訴、可以排解的渠道。任何一個在生活中取得了成功的男人，都嚮往在這一公眾場合的重要的肯定；任何一個在真實中遭受了挫折的男人，也需要這種心理上的重要補充。

這也是一個區別於家庭的、感情的世界，沒有夫妻之間的過於現實的矛盾，沒有妻妾之間的爭吵，沒有對於長輩和晚輩的責任，天天都可以像是到夢中仙境去會夢中情人……這種真真假假渾然難分，又對顧客有著某種「節制」的遊戲，使許多男性樂此不疲，大概這就是「堂子」永恆的魅力所在。

51 清·余不釣徒，《明僮小錄》，見《清代燕都梨園史料》上冊，頁四二〇。

52 《鳳城品花記》，見《清代燕都梨園史料》上冊，頁五七五。

53 清·蘿摩庵老人，《懷芳記》，見《清代燕都梨園史料》上冊，頁五九四。

四、以青春作為代價的暴利行業

《側帽餘談》曾經談到過京師歌郎，開始是安徽、蘇、揚的男童，後來繼之以京畿子弟。

蘇、揚小民有將子弟賣入「樂籍」的傳統。《金臺殘淚記》載：「今皆蘇、揚、安慶產，八九歲，其師資其父母，券其歲月，挾至京師，教以清歌，飾以豔服，奔塵侑酒，如營市利焉。……青靛言其離家亦九歲，其父引至閶門茶園，其師先在，出十數緡，署券即行，不以別母，心嘗悒悒然。」[54]父親賣兒子，兒子事先並不知道。在茶園進行交易，父親在券書上簽字、領錢之後，兒子就被帶走了，父親沒有讓兒子與母親告別……或許是父親不願母親傷心？抑或是習以為常？無論如何這也是一個悲慘的故事。

樂籍之中，投師學藝要立下契約的做法，已經是慣例。當時的「券書」格式，今天已經不容易知道。但是從筆記的敘述中，可以知道大概的內容：賣方自願、為期若干年、學藝期間生活費用買方支付、學藝期間的收入歸屬買方、生死病症各聽天命、空口無憑立此為證等等。民國六年（一九一七）譚小培將兒子譚豫升（富英）送入「富連成科班」的時候，他的「關書大發」[55]或許可以讓我們大致明瞭先前「券書」的格式：

立關書人譚小培今將長子豫升年十二歲情願投在

葉師名下為徒學習梨園六年為滿言明四方生理任憑師父代行六年之內所進銀錢俱歸

葉師收用無故不准告假回家倘有天災病症各由天命有私自逃走兩家尋找年滿謝師但憑天良日後若有反

54 《金臺殘淚記》，見《清代燕都梨園史料》上冊，頁二四六。

55 [日]辻聽花，《中國劇》（順天時報社，民國九年），頁一五六、一五七。

悔者有中保人一面承管空口無憑立字為證

中華民國六年陰曆二月十二日吉立

這「關書大發」基本上是賣身契，從此以後，優童的一切，包括生死全都沒有了保障。至於學藝期間的遭遇，也就只能看運氣了。

雖然關書上說「學習梨園」指的是習藝，但是晚清的「老優」買進優童，有相當一部分主要是為了讓徒弟做「歌郎」為他賺錢，即使也有習藝，目的也還是為了做上「紅歌郎」，而不是「名優」。

「打茶圍」這一娛樂業，在晚清曾經是一個很被看好的暴利行業。只要歌郎走紅，幾年之間，師父（業主）和歌郎，都可以迅速地暴富：

蜀伶陳銀……數年間，侑觴媚寢，所得金綺珠玉累數萬。[56]
徐郎桂林……年十四來都下。越五年，年十九矣，擁萬金以歸。[57]
春臺班有王元寶者，手揮霍數十萬金，好樗蒲六博，每入場輒散數百金。

[56] 《北京梨園掌故長編》，見《清代燕都梨園史料》下冊，頁八九○。
[57] 《金臺殘淚記》，見《清代燕都梨園史料》上冊，頁二二九。

立關書人譚小培畫押
中保人文瑞圖畫押
中保人辻劍堂畫押

桂喜……當期年間，累四五萬金，歌樓望桂喜如神仙中人。

秋芙……五陵遊狹兒載金錢奔走其門，夜以繼日，如將不及……李三（秋芙業主）償債、買屋、

設錢鋪、擁厚資，多牛為富，足穀稱翁矣。[59][58]

全齡……一二年間為其師賺四五萬金。[60][59]

……

歌郎走紅之後，纏頭與日俱增。由於在契約期限之內，歌郎所賺的錢俱歸師父所有，所以師父希望延長歌郎的契約，歌郎則希望早日「脫籍」。「脫籍」之後，可以得到人身自由，賺的錢也可以歸自己所有。然而，「券歲未滿，豪客為折券拆（原書作「柝」）盧，則曰『出師』。昂其數至二三千金不等」[61]。這種屬於「違約」性質的提前出師，也多半發生在師父與正在走紅、收入豐厚的歌郎身上。對於這樣的「搖錢樹」，師父常常對於他的「脫籍」開出「天價」。歌郎必須找到一個既有錢又願意出錢的人幫他「脫籍」。在金錢利害關係的驅動之下，圍繞著「脫籍」問題，師徒之間（也就是業主與歌郎之間），就不斷產生五花八門的糾紛…

小桐謀脫籍，桐仙居奇貨，昂其值，索八千金，故事久弗就。而秀芸之歸詠霓堂，小霞亦費千三百緡。[62]

58 《辛壬癸甲錄》，見《清代燕都梨園史料》上冊，頁二九○。

59 《長安看花記》，見《清代燕都梨園史料》上冊，頁三二三。

60 清‧蕊珠舊史，《丁年玉筍志》，見《清代燕都梨園史料》上冊，頁三三三。

61 《金臺殘淚記》，見《清代燕都梨園史料》上冊，頁二四六。

62 清‧蕊珠舊史，《丁年玉筍志》，見《清代燕都梨園史料》上冊，頁三四○。

霞芬既占首選……未幾，聞有某公子攜多金為出籍，主人慾壑難填，事亦寢寐。[63]

韻香……三年期滿，將脫籍去。其師點人也，密遣人自吳召其父來，閟之別室，父子不相見。咱以八百金，再留三年。既成券，韻香始知之……乃廣張華筵，集諸貴遊子弟，籌出籠計，得三千金。盡舉畀其師，乃得脫籍去。[64]

…………

提出一個歌郎很難達到的贖身的價目，使得「脫籍」的事情長期擱置，是最聰明的辦法。桐仙、梅巧玲都是當時成功的、精明的、厲害的堂子業主，他們的做法，雖然「辣」了點兒，可是畢竟還是在遊戲規則之內。韻香的師父就過了頭，無論是欺騙不瞭解京師行情的韻香父親，還是瞞著已經成年、並且已經走紅的韻香延長「券書」的期限，都做得有違事理。所以，才會有那麼多貴遊子弟願意打抱不平，幫助韻香「出籍」。那師父雖然得到了「三千金」，但是，他也付出了開罪輿論的代價。

這個出賣青春、賣笑的職業，其實隱藏著許多歌郎的眼淚，堂子中的許多「黑暗」，都掩蓋在日日歡宴、夜夜笙歌的紗幕之下……

楊生名法齡……不喜飲酒。或遇客，終日不交一語，亦無所忤……其母兄聞之不樂，故生不能遽歸。道光七年，矢死請於母，始棄其業。[65]

63 《金臺殘淚記》，見《清代燕都梨園史料》上冊，頁二二八。
64 《辛壬癸甲錄》，見《清代燕都梨園史料》上冊，頁二八一。
65 《側帽餘談》，見《清代燕都梨園史料》上冊，頁六一一。

小清香為餘慶堂汪寡婦弟子，丁酉夏服阿芙蓉膏自盡矣……新建人曹君……日日徵歌選舞，極眷

餘慶堂雙鳳。一夕大醉不醒，周恤之數千金。[66]

杏春主人遇其下素虐……燕秋輩侍宴歸，恆令侍夜，非達旦弗得寢，一夕過醉，主人斥之，各褫

其衣，令長跪通宵……取芙蓉膏吞之……向晨疾作而逝。[67]

妙珊牽余袂至靜處，悄謂其師性貪，日責纏頭，不滿欲壑輒以指掐腕膚，不堪凌虐，

因示之臂，爪痕宛然。

其父姚叟（妙珊父）向瑞春主人索負不遂，復遭詬誶，且送官重笞焉！歸而述諸姚媼，媼痛夫之

受刑也，遽於昏夜潛縊於瑞春之門。主人覺，大窘，陰唁姚叟及鄰右重金，得罷訟。[68]

………

母、兄是歌郎的所有者，所以，歌郎自己沒有權利決定退出這個「侑觴媚寢」的行當，直到「矢死請於

母」，方才離開了這不堪的職業；師父也是歌郎的所有者，纏頭不夠就可以凌虐歌郎，因為私坊徒弟沒有人身自

由；醉死、自盡的事時有發生，也不會引起特別的注意，因為私坊徒弟的生命沒有受到保障。堂子的業主甚至於

有能力勾結官府，以金錢私了人命案……越是有暴利的地方就越黑，這真是古今一理。

《金臺殘淚記》中的《楊生行》，記載了一個歌郎的淒豔的故事和淒婉的心情：

[66] 《鳳城品花記》，見《清代燕都梨園史料》上冊，頁五七四、五七一。

[67] 《側帽餘談》，見《清代燕都梨園史料》上冊，頁六二五。

[68] 《長安看花記》，見《清代燕都梨園史料》上冊，頁三二〇。

自言家本維揚城，九歲來作幽燕行。可憐薄命付歌舞，眾人苦賞歌喉清。清歌亦是淒涼事，拍案紅牙餘涕淚……十年姓字滿長安，珊珊骨節疲雕鞍。香車懶入王侯第……楊生有兄復有母，楊生有身不自有。古來失意傷心人，萬言不如一杯酒……[69]

當然，也不是所有的歌郎都很悲慘，幸運和成功的例子也有。在當時，這個職業畢竟曾經受到許多關注和羨慕。幸運兒和他們的師父，也常常被廣泛宣揚：

……

蓮舫以道光十年二月來都下，期年而業成名立，家室完好。蓄弟子三人，有齒長於其師者。師徒跳盪嬉戲，笑聲日吃吃不休。是時蓮舫年才十三耳。

後輩小蟾、小香，皆十五歲自立門戶……令人豔說。[70]

蝶仙得一弟子，詢知為舊家子孫，還其家不索值……義聲播於都下。[71]

春華朱主人，吳產也。年逾花甲，若輩望之如魯靈光……後三芷寖衰，乃不責身價，各為削籍。[72]

蓮舫的好運，來自於玉慶堂堂主「呂胖子」，他既能善待徒弟、循循善誘，很快讓他們從業入門，又能夠一

69　《金臺殘淚記》，見《清代燕都梨園史料》上冊，頁二三八。
70　《辛壬癸甲錄》，見《清代燕都梨園史料》上冊，頁二九四、二九五。
71　《懷芳記》，見《清代燕都梨園史料》上冊，頁五八七。
72　《側帽餘談》，見《清代燕都梨園史料》上冊，頁六一四、六一五。

年之後就發放徒弟脫籍，讓他們自立門戶。「舊家子」的運氣來自業主徐小香不想以良為賤，不斤斤於索要贖身錢。呂胖子、徐小香都可以算是這一行當中的「仁義」業主。朱主人當然也可以說是不那麼貪心，歌郎的收入，已經使他腰纏萬貫。不同的堂主，對於歌郎的遭遇好壞，真可以說是至關重要。

這個職業的悲劇性事實上是：這是一個青春的、消耗人的職業，它對於年齡的要求，實在是太嚴酷了。

如前所述，蓮舫成名、成師時，只有十三歲；小蟾、小香「自立門戶」時也就十五歲，「韻香以成童之年，始來京師。從師學無幾時，即以其色藝傾倒都人士」[73]……當時，京師的歌郎，多數產自蘇、揚、安慶，「成名」的年齡，已從「弱冠」，提前到「成童」[74]。作者感歎道：「此中人不過五年為一世耳，僕北來曾幾何時，已不勝風景不殊之感。」[75] 「吾居京師裁七八年，已及見其三世矣。」[76]

這些早熟的名伶，在不過十幾歲的時候，居然就可以應付侑酒的複雜局面，可以滿足有著不同期待的、眾多的成年男人的需求，還不能忘記保護自己⋯⋯這真是不可思議的嚴酷。

而且，它的嚴酷性隨著打茶圍行業的興旺與日俱增，走紅名伶的年齡越來越小。

嘉慶八年的《日下看花記》中，記錄了當時京師走紅的名伶六十七人（「今已散去」和「不知所在」的，不統計在內）。他們的年齡段為：十二至十九歲，四十一人；二十至二十九歲，二十二人；三十至三十九歲，四人。

同治十二年的《菊部群英》中，記錄了當時京師兼做歌郎的走紅名伶一百三十二人（年齡不詳的不統計在內）。他們的年齡段為：十至十九歲，九十二人；二十至二十九歲，二十二人；三十至三十九歲，十一人；四十

73 《丁年玉筍志》，見《清代燕都梨園史料》上冊，頁三三〇。

74 《長安看花記》，見《清代燕都梨園史料》上冊，頁三〇三。

75 《金臺殘淚記》，見《清代燕都梨園史料》上冊，頁二四六、二四七。

76 《辛壬癸甲錄》，見《清代燕都梨園史料》上冊，頁二八二。

歲以上，七人。

光緒二十四年的《鞠部明僮選勝錄》中，評選了京師最走紅的名伶二十個。他們的年齡段為：十一歲，三人；十二歲，六人；十三歲，六人；十四歲，三人；十六歲，一人；十七歲，一人。

嘉慶八年時候京師已經出現了堂子行業，雖然作者自言「余論梨園，不獨色藝，兼取性情，以風致為最」[77]是他的選擇標準，但是《日下看花記》中記載的名伶，仍然是以舞臺表演優秀的伶人為主，也還是「色藝並重」，所以雛伶、童伶所占的比例還不那麼驚人。

同治十二年的走紅名伶，就多半是以臺下應酬出色作為遴選的標準了，走紅的最低年齡，下降到十歲，而十至十九歲這一年齡段的人數，也大大地膨脹起來。由於《菊部群英》之中，除了走紅的名伶之外，還記載了六十二個堂子的主人，事實上，上述統計中年齡可考的、二十歲以上的四十人，大多數都是堂子的業主。這樣算下來，同治十二年京師走紅的名伶，基本上都是在十至十九歲這一年齡段。

光緒年間的二十個頂尖走紅名伶，最小的十一歲，最大的十七歲。十二歲、十三歲雛伶、童伶走紅的最多，十六歲看來已經嫌老了。

道光年間就已出現了走紅歌郎的年齡越來越小的趨向：「今自南方來者，年十三四而已，然成童後非殊色，門前鞍馬稀矣。」「此六人皆癸未、甲申以聲伎著者。閱歲幾何，而響衰矣。」[78]「日下習氣，以雛鶯乳燕，強使充歌舞。其弊之所極，不至於襁褓登場不止。」[79]當時，已經有人對於這個問題有所感喟。

可以說，到了同治、光緒年間，雛伶、童伶已經逐漸成為堂子產業的支柱。

[77] 《日下看花記》，見《清代燕都梨園史料》上冊，頁一〇七。

[78] 《金臺殘淚記》，見《清代燕都梨園史料》上冊，頁二四二、二三三。

[79] 《夢華瑣簿》，見《清代燕都梨園史料》上冊，頁三七五。

這個耗人的職業，使得一代藝人成為犧牲品。

吳伶名蕙蘭，字碧湘……死年十八。

小慶字曰情雲，家本皖水……運厄辰巳，芳齡溘逝。[80]

周翠琴……質麗神清，有藐姑仙人之目。未久告殂，知與不知，莫不嗟惋。

王翠官，蕊仙之從子……惜早夭。

倚雲擅場二十餘年，聲名最高且久，終以貧悴死。梅生略有餘資，遽謝其儕，偶返故鄉，思為田舍郎，為親族所齮，齎恨死。蕊仙好樗蒲，盡產以償博債，僦居敗屋中，抑鬱死。[81]

飄茵墮溷，今古同悲。公暇顧曲梨園，見有衣衫襤褸，充場上下腳者；有為人送淡巴菰者；且縷縷肩詔笑，呈獻戲單者，雖春蠶半老，而眉目之間，猶露一種柔媚之氣。酒家傭保，皆得指而名之，且縷縷述其軼事甚詳。又前門橋頭一丐，有識者曰：此《明僮小錄》之某也，與小福齊名，聞小福時周恤之。[82]

「早夭」，或許是經受不了終日奔波的陪聊陪笑，或許是無福消受無休無止的美酒佳餚：

賓筵客座，招邀無虛日。油壁錦障，六街九陌，車如流水，馬如遊龍，招搖過市，日日如坐雲霧中。夜分來歸，則已絳燭高照，紅梁（梁？）宿醞，茗談瓜戰，延佇已久。絕纓錯

80 《金臺殘淚記》，見《清代燕都梨園史料》上冊，頁二三一、二三五。
81 《懷芳記》，見《清代燕都梨園史料》上冊，頁五八一、五八三。
82 《側帽餘談》，見《清代燕都梨園史料》上冊，頁六一三。

烏，紙醉金迷，卜晝卜夜，歡樂未央。他人所歆羨、企望不能得者，韻香當之。乃出亦愁、入亦愁，以故不得更竟其業。

那位十五歲進京走紅的韻香，就是受不了這樣「神仙一般」的生活的戕害，十八歲就香消玉隕了。[83]

優童盛名，享之不過數年，大約十三四歲始，十七八歲止，俟二十歲，已作潯陽婦，而門前冷落鞍馬稀矣。竭意修飾，殫力逢迎，菁華既消，憔悴立致。[84]

事人以色，而欲延皓齒於朝露，駐朱顏於夕霞，是宜不可得矣。[85]

歌郎走紅的年齡段一旦渡過，如果他沒有一大筆積蓄、沒有考慮好職業的變更、沒有足夠的心理準備，沉落為戲班打雜、無業遊民、乞丐，乃至於窮困潦倒而死，幾乎是常見的下場。

歌郎在某種意義上說，已經不再是優伶。即使當初他也曾經是「色藝雙全」的，在從事了打茶圍這一職業之後，「藝」的一面就不那麼重要了，重要的是會嬌媚、有風致、善應酬，是要令人賞心悅目、開心快樂。歌郎要學會八面玲瓏，要練就善於應對，「臺上」的業務自然就日益荒疏了。當然，打茶圍的客人會對走紅的歌郎降低對於「藝」的方面的要求，猶如道光年間的韻香，「僅以《賣荷》、《偷詩》、《吞丹》三齣擅名。每當廣廈細旃，長笛一聲，四座寂然，無敢嘩者。目有視，視韻香；耳有聽，聽韻香；手有指，指韻香。一似只應天上，難

83　《金臺殘淚記》，見《清代燕都梨園史料》上冊，頁二三三。

84　《燕京雜記》，見《清代筆記小說》冊四十八，頁一五六。

85　《辛壬癸甲錄》，見《清代燕都梨園史料》上冊，頁二八二。

得人間，覺此身在絳霄碧落間」[86]。這種接受和反應，顯然是誇張了韻香在「藝」上的成功。

事實上，打茶圍最初由名伶兼營，是白天應付「臺上」，晚上應酬「臺下」，後來，隨著打茶圍這一行業的

發展、職業化程度的提高，名伶已經不可能兼顧兩個方面。於是，「臺上」和「臺下」就分為兩道，分離的原則

經常是取決於自然條件。而讓自然條件好的徒弟做歌郎常常是堂子業主、師父的首選，因為如果擁有一個「好郎

子」，就有可能財源滾滾。

五、歌郎的前途

逛堂子的顧客，主要有三部分人，那就是：官員、商人和文士。在歌郎看來，這三種人各自所持的優勢不

同，因此，歌郎對他們的期待也各不相同。

歌郎在從業之初，都會考慮自己的將來：是去做隨侍？還是去做堂子業主？抑或是回歸家鄉？這是當時三條

可行的最好出路。

這三條路實際上屬於上、中、下三等：回歸家鄉如果不是掙了大錢「衣錦還鄉」的話，應該屬於最不可取

的、中途退縮的一種。去做堂子業主等於是媳婦熬成婆婆，從被榨取者到榨取者，完成一個角色的轉換。而「隨

侍」相當於「從良」，不僅在身份上從「賤民」上升到「平民」，而且，和官員或者有錢的文士休戚與共，政

治、經濟地位都會有一個巨大的變化。所以，這條路被歌郎看作是最值得爭取的上等前景。前兩條路主要是依靠

自己，而「從良」的實現，則需要選擇一個出資者，為他出錢「出籍」，並且接納他。歌郎等於是把自己再賣一

次。想要找到一個理想的買主，也不是一件容易的事情。

官員、文士和商人都有可能成為歌郎的出資者，在這三種顧客中，官員是歌郎的首選。

「隨侍」的實際涵義是：身兼僕人和同性戀者二任。主要是指侍奉官員。

在可以有正常生活的時人和今人看起來，也許這並不是一個令人羨慕的前途，不過是「嫁於廝養，辱在僕園」[87]罷了！可是，這一出路在晚清，曾經是多少歌郎悉心尋覓的期盼。乾隆年間狀元畢秋帆與名伶李桂官生死相隨的故事，曾經是那麼一個值得嚮往的神話。對於這個神話，在活動於乾隆年間的吳長元和趙翼的筆下，有著不同的敘述：

友人言：蘇伶有號「碧成夫人」者，姓李名桂官，字秀章，吳縣人。昔在慶成部，名重一時，嘗與某巨公鄉誼，時佐其困乏，情好無間。後巨公蒞外省，桂官亦脫身同往，於今十數年矣。聞其慷慨好施，頗無資蓄，是優伶中之勇於為義者，是可識也。[88]

京師梨園中有色藝者，士大夫往往與相狎。庚午、辛未間，慶成班有方俊官，頗韶靚，為吾鄉莊本淳舍人所眄。本淳旋得大魁。後實和班有李桂官者，亦波峭可喜。畢秋帆舍人狎之，亦得修撰。故方、李皆有狀元夫人之目，余皆識之。二人故不俗，亦不徒以色藝稱也。本淳歿後，方為之服期年之喪。而秋帆未第時頗窘，李且時周其乏。以是二人皆有聲縉紳間。[89]

87　《金臺殘淚記》，見《清代燕都梨園史料》上冊，頁二三四。

88　《燕蘭小譜》，見《清代燕都梨園史料》上冊，頁四二。

89　清・趙翼，《簷曝雜記》（北京，中華書局，一九九七年），頁三七。

吳長元和趙翼強調的方面雖然不同，但是繪寫優伶識英雄於貧賤、英雄金榜題名、二人情好無間、同性相戀、終身廝守卻是共同的。這一事例，道光後一直成為值得追求和羨慕的結合方式，也出現過模仿、學習李桂官的事蹟，委身於官員。得到「狀元夫人」稱號的優伶：

陳長春，字紉香……善某殿撰某某，有「狀元夫人」之目。[90]

小蟾，世俗所謂「狀元夫人」長春弟子也……丙申秋隨一縣令赴江西。[91]

雙桂，字韻蘭……德化相國方由楚帥持使節移督兩廣軍，頗春雙桂，遂入侍相公起居……壬辰，德化相成新疆。聞雙桂執鞭弳、屬橐鞬，從荷戈周旋萬里。至賜環，乃復間關從入玉門關。[92]

小霞，吳中舊家子……與許兵部金橋交最厚……丙申中秋，聞金橋為債家所逼，日向夕，亟驅車載數百千錢為償之。[93]

………………

歌郎最看重官員，特別是文士出身的官員，他們有錢有勢，出手大方，而且兼有文人的氣質，有情有義，最有可能幫助他們脫離苦海。從伶人的方面考慮，如果能夠結束不堪的「三陪」職業，追隨一個官員，既為隨從，又能相伴終身，確實是不錯。而從官員一方考慮，如果身邊的隨從，既是僕人，又是伴侶，同時還擅長歌舞，也

90 《金臺殘淚記》，見《清代燕都梨園史料》上冊，頁二三一。
91 《長安看花記》，見《清代燕都梨園史料》上冊，頁三一八、三一九。
92 《辛壬癸甲錄》，見《清代燕都梨園史料》上冊，頁二八七、二八八。
93 《長安看花記》，見《清代燕都梨園史料》上冊，頁三○六、三○七。

很難得。

然而，世事常常總是不能盡如人意，這一期望得到畢秋帆和李桂官完美結局的歌郎，不一定都能完成內心的設計。小蟾是個幸運兒，「生庚申，以甲午出春福堂，自居春元堂，年才十五。同輩中脫樂籍為最早」[94]。他是「狀元夫人」長春的弟子，心高氣傲，只想走從良的路。他走的時候，是打算一生一世跟隨縣令的，不知道出了什麼差錯，不到兩年他就又回到了北京，「寄居春福堂……聞此來重理舊業，將謀蓄弟子」。看來他是打算做一個堂子主人了。小霞時，他把自己的「舍宇器用」都送給了好友小香。可是，小蟾追隨的那位縣令，的那位善於揮霍的許金橋兵部，不久就「傷寒七日，不汗死矣」[95]……

「好運」並不是人人都可以得到。

歌郎與文士的交往，內容比較複雜，他們的兩情相悅，常常帶有更多的感情色彩，彼此的眷戀，也更帶有詩情畫意。有錢的文士是歌郎可以寄託「出籍」希望的人。文士為歌郎「脫籍」的事也確實發生過。但是，更多的情況是，文士情有餘而錢不足，一談到「脫籍」這樣的實質性問題，就沒了結果：

燕仙，年十八，揚州人……有某生者素契燕仙，為釀金脫籍。

者香，年十六，揚州人……某生甚眷戀之。其脫籍也，為之釀金。聞以數千計，亦可想見其聲價矣。[96]

妙珊……且曰：「偈促轅下，火坑不可以久居。而所交多紈綺，難與吐肺肝。感君誠篤，能以千金脫籍否？」余曰：「寒素之士，惟有一縷情絲堪獻知己。年來所費，已竭棉薄。睹子荏弱，扼腕良

94　《長安看花記》，見《清代燕都梨園史料》上冊，頁三一九。

95　《長安看花記》，見《清代燕都梨園史料》上冊，頁二一九、三〇七。

96　《曇波》，見《清代燕都梨園史料》上冊，頁三九五、三九六、三九九。

深，其如力不逮心何？」[97]

傅生……越縵堂倚竹共語，皆至夜分。生初見余居處容服，以為富人也。一日，新折券蓄弟子需百金，告余，余嘿不應。生遽覺之，謝過不復言。數日，語余曰：「君之不得志，天下所知也。然私窺君淡定無戚容，君必非長貧者。以某測之，君不久當有所遇也。」又曰：「君倘歲有千金入，某必從君執鞭矣。」[98]

維新堂弟子昆寶……己未，公車召之者幾廢寢食。稍一料理，數千金可立致。顧以不暇自謀，終未脫弟子籍。[99]

…………

看來，尋找適當的人選，及時提出要求，是釀金脫籍的前提。這需要歌郎有火眼金睛，能夠看穿顧客的錢包；還要會溫言款語，該出手時就出手。

燕仙和者香是遇到了有錢的「某生」（應該是文士），他們也有「火眼金睛」和「溫言款語」。妙珊、傅生是看錯了人，所以，謀事不成。昆寶看來是缺少心計——他本來有機會，可是他沒有抓住，錯過了……這也許會成為他的終生的憾事。

歌郎與普通的文士的交往，多半會形成半是買賣、半是朋友的情形：談風月、談情誼、談表演、談歌舞、談詩詞、談繪畫、談治印、談碑帖……都是文士的本行，也是名伶的追求，甚至可以是共同的所好。

97 《鳳城品花記》，見《清代燕都梨園史料》上冊，頁五七四。

98 清·李慈銘，《越縵堂菊話》，見《清代燕都梨園史料》下冊，頁七一二。

99 《懷芳記》，見《清代燕都梨園史料》上冊，頁五八六。

桐仙……所與遊多當世文士，性復苦溺於學，故朱藍湛染，厥功甚深。碧雲，太湖人。安次香詩書弟子……浣霞與安次香為莫逆交。韻香……既得脫籍，居室草創，未幾遂病，不能出門戶。惟二三知己，日來為之檢點茶鐺，料量藥裹。[100]

余以順天科場事，逮繫紹獄，小霞職納橐饘焉。[101]

神交心知、料量藥裹、職納橐饘……這種交往，已經超出了生意的範圍。是像朋友？是像家人？還是像紅顏知己？這種關係，也許是人際關係之中，比較奇特的一種了。

藝蘭生是打茶圍的專家，他在光緒四年時說：

漁隱向疑招邀小史者，皆具斷袖癖。入都後，始知為村學究見解，不盡其然。非特我輩，即有沉淪不返，亦惟性情融洽，極友朋之樂，真不自知其所以然者。時人戲脫胎李延年句云：「一顧竭其縣，再顧竭其薄。非不知竭縣與竭薄，相公丟弗落。」[102]

齊如山是三十年代的研究者，他對於打茶圍的認識是：

100　《辛壬癸甲錄》，見《清代燕都梨園史料》上冊，頁二九一、二八六、二八九、二八三。

101　《長安看花記》，見《清代燕都梨園史料》上冊，頁三○六。

102　《側帽餘談》，見《清代燕都梨園史料》上冊，頁六一四。

從前文人到相公堂子去，與逛窯子不同……文人到相公堂子去就等於訪友，所以有許多人愛去，尤其是到會試的年頭，南方的士子進京的多偏於風流一些的，都要到堂子中走走……[103]

藝蘭生所說，涉及了堂子的複雜性和它的特殊的魅力：去「打茶圍」的人不一定全是搞同性戀，與歌郎的交往，會有很多「性情融洽」、「友朋之樂」，但是這種交往比普通概念中的「朋友」也不相同，它的吸引力要大得多，它能夠讓人想丟也丟不下……應該說，藝蘭生的敘述比較貼切，齊如山說的就比較「隔」了。也許是齊如山的年代，距離歌郎時代已經比較久遠，實際的情況已經不甚了然？抑或是當時還有很多曾經的歌郎從業者尚且在世，他們甚至還是齊如山研究戲曲事業的朋友，故齊如山心存仁厚，多有諱言？他這樣說一定有他的理由。

從出於文人筆下的史料、筆記的敘述來看，歌郎與豪商富賈的關係比較簡單，那都是屬於金錢交易的範圍：歌郎為了掙錢，商賈花錢買笑。那些豪商富賈大多數形象猥瑣、驕橫跋扈、缺少節制，而且，在記載中多是被譴責、嘲罵的對象：「嘉慶初，四喜部旦色某郎，何姓，絕豔。長蘆鹽賈查友圻，歲予萬金。約以值查侑酒，毋許先客罷。」何郎和沒錢的某某殿撰兩情相悅，「出入飲食如家人」，查友圻知情之後，痛責何郎，「痛答」殿撰……[104]「曾有儈父以多金啗小香，屢逼之。小香如墨翟守宋，不窮於應。最後且恚且脅，不勝其嬲，痛哭而罷。」[105]

……可惜，沒有豪商富賈所寫的紀錄流傳至今，如果有，也許會是另類的說法。

103 齊如山，《國劇漫談》，見《齊如山全集》冊三，頁三七。
104 《金臺殘淚記》，見《清代燕都梨園史料》上冊，頁二五二。
105 《丁年玉笋志》，見《清代燕都梨園史料》上冊，頁三三七。

六、「打茶圍」的價格

光緒年間的《側帽餘談》對於打茶圍（擺酒）的程序和價格有詳細的敘述：

主人招邀勝侶五六人造之。僕輩入報，嚶然一聲，笑顏迎、側足侍者不知幾輩。寒暄數語，主人索紙筆。侍者磨墨隆隆然，坐者揮毫索索然，蓋飛箋召各友所歡也。授急足去訖，須臾還報曰：「條子就來，請主人更室坐。」團欒位置，排比已齊。山餚海物，紛紛羅列。方就坐，則搴簾一笑，似曾相識來也。由是或行令，或猜拳，或揮塵清談，或竹肉並奏，一視其主人之所好。所識中有膚重名者，酒數巡，登車逕去。餘稍留片刻亦去。伶既去，酒亦闌矣。呼雙弓米啜少許，而席撤。主人出，賞京蚨十千以授。若輩轉遞僕輩，內傳呼曰：「某老爺賞錢若干。」隨有僕出磕頭謝。於斯時也，主人微疲，客顏亦酡。一聲呼燈，則已排班鵠立，各持其一以出。一席之費，除賞資外，計需京帖三十千，舊例也。

這是去伶人下處打茶圍的時價：友朋五六人，一桌酒席，召各自的所愛侑酒，猜拳行令、覓醉花間，揮塵清談、聽歌奏樂。賞錢：京蚨十千；酒席錢：京帖三十千。酒樓招飲的花費又有不同：

同治辛未秋，初遊京師，友人邀飲寶興樓……香車一至，即須出京帖二千，擲酒保轉付，名曰「車飯錢」。其侑酒費，例取八千，則按節照算，不即擲付，存體統也。博盛名者，即車飯之資，日

進百貫云。

┄┄┄┄┄┄┄┄

車飯錢一項，惟於酒肆招飲時取之，而下處則否。亦惟午晚時一取，而連局則否。如午時相招，已出此資，隨攜之觀戲或赴下處，則無須重出。惟再赴酒樓，則仍須照付。初疑窒礙不通，詢之老白相，謂各酒館於車飯資皆有抽費，故應爾也。[106]

車飯錢：京帖二千；侑酒費：京帖八千。車飯錢當時就付，侑酒費按節照算。「當時就付」的原因是酒肆有分成；「按節照算」的原因是要顧及體統。這些「定例」都非常細緻、詳明。

想要把「京蚨十千」、「京帖三十千」、「京帖二千」、「京帖八千」都換算成今天的貨幣，會是一個過於專業的複雜過程，但是，可以做一個比較簡單的對比，幫助我們對於當時「打茶圍」這一消費的支出價位，建立一點概念：

┄┄┄┄┄┄

《容縣誌‧食貨》卷七載：光緒十年，米，每斗，一千五百錢。[107]

┄┄┄┄┄┄

光緒《纂江縣續誌》卷三載：同治三年，米，每斗，一千六百錢；光緒六、七、八年，米，每斗，千錢上下。

┄┄┄┄┄┄

《越縵堂日記》載：咸豐八年，松江，米，每斗，五六百文。

106　《側帽餘談》，見《清代燕都梨園史料》上冊，頁六○四、六○七。

107　譚文熙，《中國物價史》（湖北人民出版社，一九九四年），頁二六○。

如果「京蚨十千」確實大約可以購買大米十斗，十斗大米是一石，一石大米是一百五十斤……那麼，打茶圍的消費在普通百姓的生活裏是什麼樣檔次的事情，我們應該可想而知。

事實上，走紅歌郎的主要收入，還不是這些固定的「侑酒費」。歌唱的「纏頭」、各種各樣的「例賞」、「別贈」才是收入的大頭。

……

梅蕙仙生日也……詣景龢以錢二十千為蕙仙壽。[109]

傅生……性善飲，工談笑……某故滿洲世家子，以軍功積官。性揮霍，一嚬笑得其意，立畀千金。

京師於歲首例行團拜……梨園若輩應召，謂之堂會。色藝俱優者……獲纏頭無算。[108]

前文談及「長蘆鹽賈查友圻」以「歲予萬金」的高價，包下何郎要優先為他侑酒，「萬金」應該是白銀一萬兩、「千金」是一千兩、「錢二十千」大約也可以兌換白銀十幾兩……走紅的歌郎如果碰上幾個「大款」，幾年之間掙到幾萬金，也許不是太難的事情。當然，這種偶然性很難預料，能遇到這種可能性的歌郎畢竟是少數，但是，因為有這種可能，所以加強了這一職業的吸引力，卻是不待言的事實。其中的道理，相似於買彩票。

108 《側帽餘談》，見《清代燕都梨園史料》上冊，頁六○六。

109 清‧李慈銘，《越縵堂菊話》，見《清代燕都梨園史料》下冊，頁七一一、七○六、七○七。

七、歌郎的挑選和培訓

京師的歌郎，最初來自蘇、揚、安徽，後來開始從京人中培訓。如同藝蘭生所言：

若輩向係蘇、揚小民，從糧艘載至者。嗣後近畿一帶嘗苦饑旱，貧乏之家，有自願鬻其子弟入樂籍者，有為老優買絕，任其攜去教導者。[110]

嘉慶八年《日下看花記》中所記六十七人籍貫可考的名伶中，蘇、揚、安徽人五十六人，占了總數的八成多。同治十二年《菊部群英》中所記一百三十九人籍貫可考的名伶中，京人八十八個，占了六成多。可以證明藝蘭生的說法屬實。

這種變化，除了由於京師歌郎的需要量大，南人北來發生困難，所以就近取材之外，似乎還有審美方面的考慮。《懷芳記》作者蘿摩庵老人在光緒二年說：

北人俊，病在生硬；南人婉，病在闇弱。必以南產置之北地，濬其性靈而振其骨采，則精神發越，不同奄奄無氣者矣。倘以北產攜入南中，導以和柔之詞令，教以嫻雅之舉止，亦必遠勝於蘇州之庸庸者。在化南北之短，而集其長耳。[111]

[110]《側帽餘談》，見《清代燕都梨園史料》上冊，頁六〇三。
[111]《懷芳記》，見《清代燕都梨園史料》上冊，頁五九四。

蘿摩庵老人以為：北方童子，泊往蘇州，學度曲四五年後，曲調、動作、聲音都會改觀，之後，回到京師，扮演登場，就可以集南北之長。這種過於理想化的考慮，是對於歌郎氣質生成的一種設計，事實上操作起來很麻煩。堂子業主更多的做法是：對於歌郎的外貌和動作、表情，採取速成的方式進行加工：

凡新進一伶，靜閉密室，令恆饑，旋以粗糲和草頭相饗，不設油鹽，格難下咽。如是半月，黝黑漸退，轉而黃，旋用鵝油香胰勤加洗擦。又如是月餘，面首轉白，且加潤焉……粉郎一至，正如荀奉倩薰衣入坐，滿室皆香。蓋麗質出於天生者少，不得不從事容飾。芳澤勤施，久而久之，則肌膚自香。更佩以麝蘭，薰以沉速，宜無之而不香矣。買香之肆，其施之膏沐者，別推桂林。餘賃以佩戴者，則數花漢。沖用以薰焚者，則有合香樓，皆著名老店也。[112]

皮膚白皙、透出香氣、走路好看、會送秋波、一顰一笑、顧盼撩人……都是歌郎的質地和基本功，屬於加工保養、勤學苦練之後，可以「力致」的。至於應酬、應變、品格、風致，以及學不來的韻味，就只能聽其自然了：

徐郎桂林……絕代之姿，又善應對。進止容儀，如佳公子。

吳郎金鳳……風懷不群，綺姿秀出。

丁春喜，字梅卿……語言呢呢，常如少女。[113]

秀蘭，范姓，字小桐……美豔綽約……風儀修整，局度閒雅。金粉場中，豔而能靜。

小霞……行動舉止，都無俗韻。標格如水仙一朵，在清泉白石間。

小雲……眉目肌理、意態言笑，無一不媚。而安雅閒逸，溫潤縝密，有時神明煥發，光照四座。

對之如坐春風，如飲醇醪。古人稱溫柔，惟小雲足當此二字。

韻秋，芙蓉女兒，明秀無匹。姍姍來遲，媚不可言。坐對名花，遂至沉醉。

翠翎，王姓，字雨初……飛鳥依人，大動人可憐色。是兒意態，近之如山茶花，穠而不俗。大家

兒女固應爾爾。[114]

秀蓮入門最後而最慧，意態爽闓，言笑舉止並皆灑落，無委瑣氣。

金麟……意態皆能不失大家風範。綽約濃郁，自然可親。

豔仙隸三慶部，天真爛漫，秀外慧中……如秋柳眉香頹，玉質仙姿，為群芳之冠耳。吐屬清朗，

絕無浮囂習……蓉秋則風流秀逸，雅俗共賞，性善飲，用情尤摯，不以貧富區厚薄，軒冕韋布，款接

如一。[116]

…………[116]

[113] 《金臺殘淚記》，見《清代燕都梨園史料》上冊，頁二二九、二三〇。

[114] 《長安看花記》，見《清代燕都梨園史料》上冊，頁三〇四、三〇六、三一二、三一四、三一六。

[115] 《丁年玉筍志》，見《清代燕都梨園史料》上冊，頁三三九、三三三、三三四。

[116] 《鳳城品花記》，見《清代燕都梨園史料》上冊，頁五七〇。

從道光到光緒，筆記中對於走紅歌郎的描述形容，在「審美」上面，沒有太大的差別：這些對於歌郎形象的設計和實現，大都是帶有女性化和理想化的特徵，都體現了男人（堂子業主）對於男人（顧客）心理需求的理解。而這一切都顯然是極其有效的——歌郎的吸引力，絕對壓倒了娼妓。蜀西樵也（是不是四川人？）說：「人間真色，要不當於巾幗中求之。不則歷遍青樓，亦只得贗物耳……而選笑徵歌，必推菊部。」[117]因此，堂子業主就依照這一需求來選擇和規範歌郎。

八、晚清「堂子」的盛況與變化

應該說，從嘉慶末到光緒之初，都是打茶圍興旺的時代，也就是歌郎的全盛時期。道光八年的《金臺殘淚記》[118]中說：

嘉慶間，御史某車過大柵欄，路壅不前。見美少年成群，疑為旦色，叱之。群怒，毀其車。今大柵欄，諸伶之車遍道，幾不可行。

乾隆末，魏長生車騎若列卿。出入和珅府第，遇某御史，杖之途。此風因息。

……

三月十八日，諸旦色賽會迎神，曰「相公會」。[118]

117　《燕臺花事錄》，見《清代燕都梨園史料》上冊，頁五四五。
118　《金臺殘淚記》，見《清代燕都梨園史料》上冊，頁二五○、二五一。

乾隆末，魏長生（出入和珅府第，實際上做的就是歌郎的生意）的車騎，曾經受到御史的杖責。嘉慶間，在大柵欄，歌郎居然就膽敢砸了御史的車。道光年間的大柵欄，諸伶之車遍道，那裏顯然已是歌郎的天下……由此也可以看出歌郎勢力的消長、擴張。

「相公會」的出現，是一種宣傳，還是一種宣揚，是自己的娛樂？還是顯示驕傲？不論路人怎麼看，作為一個為社會承認的行業，一個不可忽視的社會組成部分，歌郎顯然已經具有了自己的存在意識。

道光時期應該提到的堂子有：深山堂、傳經堂、光裕堂、敬義堂。

深山堂資格老，堂址就在韓家潭。主人余老四，是乾隆五十五年徽班進京「入都祝釐」的時候，三慶徽班「主其班事」的班主（？）。他的深山堂道光年間出過名伶妙雲、小雲，但是後繼乏人。

傳經堂成名早，名伶多，堂址在石頭胡同。嘉慶二十四年半標子所寫《鶯花小譜》[119]，專為歌詠四喜班名伶而作。在他歌詠的十三個名伶中，有五個出自傳經堂，他們是：袁雙桂、袁雙鳳、李發寶、胡發慶、楊發林。當時被稱做「二雙三發（或三法）」。二雙三發都是蘇、揚人，曾經紅極一時。後出的名伶又有「三鴻」（鴻寶、鴻喜、鴻翠）、「三寶」（福寶、多寶、才寶），亦曾紅極一時。業主劉天桂、劉正祥[120]，雖然貪酷，於培養歌郎很是內行。

光裕堂被譽為「世家」，堂址在陝西巷。主人胡發慶，徒弟吳今鳳、金麟，徒孫范小桐，都曾經是道光年間最走紅的歌郎。吳今鳳會經營、會宣傳，他主持下的光裕堂曾經有聲有色。後起之秀還有：三秀（秀蘭、秀芸

119 120

《辛壬癸甲錄》，見《清代燕都梨園史料》上冊，頁二八六。

清·半標子，《鶯花小譜》、《辛壬癸甲錄》、《夢華瑣簿》，見《清代燕都梨園史料》上冊，頁二一七、二八〇、三六四。

秀蓮）、翠霞等。[121]

敬義堂被譽為「大家」，堂址在韓家潭。主人董秀蓉是個寬厚的業主，他的徒弟陳鸞仙（藕香堂）、潘冠卿（豐玉堂）、小香（香雪堂）自立門戶都很順利。小蘭、佩姍、清香、蓮桂也都是多才多藝的歌郎和名伶。他們[122]多半由於色藝雙好而走紅的時間比較長。

其他有名的堂子還有：日新堂、國香堂、遇源堂、寶善堂、耕齋、敦素堂、玉慶堂、福泰堂、春福堂……道光年間是打茶圍的興旺時期，這一時期不僅著名的堂子多、著名的歌郎多，而且，圍繞著打茶圍，參與者還發明了很多活動：評花、詠伎、徵歌、選色、出花榜……有關歌郎的宣傳廣告也做得很出色，各式各樣的「花譜」之類刊刻物非常流行。這樣的「花譜」之類刊刻物，雖然也出自文人之手，卻已經不再與「文學」相關，它完全是為了方便「雅有徵歌之癖」的人和「打茶圍」的客人而做的工具書，那已經是商業化很強的實用手冊。

例如：道光三年的《燕臺集豔》在品評「二十四花品」的同時，也把春臺、四喜、三慶、嵩祝四大名班的二十四位名伶住所的堂名赫然列在名下。想要尋花問柳的客人，很容易就能找到京師最好的歌郎。

這種紹介方式在道光之後得到繼承和發揚，比如：同治十二年，邗江小遊仙客所作的《菊部群英》，就在介紹了京師六十二個堂子中的一百七十位名伶的姓名、戲班、擅長劇目的同時，也把「時下梨園子弟」「事應酬者」「全行搜錄」，「各堂次序，悉依住址編列」。[123]事實上，《菊部群英》的主要內容就是開列名伶住址這一部分。果然它很快就由於具有實用價值而受到重視——它被收入了當時的京師旅行指南《都門紀略》。

[121] 《辛壬癸甲錄》、《長安看花記》、《丁年玉笋志》，見《清代燕都梨園史料》上冊，頁二九二、三〇四、三三三、三三四、三三九。

[122] 《長安看花記》、《夢華瑣簿》、《丁年玉笋志》，見《清代燕都梨園史料》上冊，頁三一四、三二一、三五六、三〇七—三〇九、三三七、三一四、三二一、三四三。

[123] 清·邗江小遊仙客，《菊部群英·自序》，見《清代燕都梨園史料》上冊，頁四七一。

這些豐富多彩的活動的出現、「花譜」之類刊刻物的盛行、相關實用手冊的流布，都使得道光年間的「打茶圍」這一娛樂業呈現出極盛的景觀。

咸豐、同治年間，曾經出現過打茶圍的低潮期和變化期。

咸豐雖然與道光相接，但是，咸豐年間的堂子有了很大的變化，醒目的表現就是：道光年間著名的堂子大多數消失了，代之而起的是一批新的堂子。咸豐五年的《法嬰秘笈》所列的四十三個走紅堂子中，與道光年間蕊珠舊史的《京塵雜錄》中所列四十八個走紅堂子（見前文），名字相同的只有五個，那就是：傳經堂（已分南、北）、餘慶堂、寶善堂、春福堂、春暉堂。似乎可以這樣說：道光年間的走紅堂子只有五個延續到咸豐年間。其他的呢？或者倒閉，或者勉力支撐，已不再走紅。這種變化，應該是與打茶圍一度出現的低潮期有關。

低潮期的出現，或許與國事相關，而變化的到來，則與戲曲史上出現的以程長庚為首的前後「三鼎甲」在舞臺上大紅大紫有關。程長庚不僅奪走了男旦的風頭，修正了臺下觀眾的審美趨向，而且重新建立（或者重新申明、強調）了伶人追求藝術表演的高標。「同光十三絕」的出現，就是他在戲曲表演史上的影響力的集中表現。

「同光十三絕」中的名伶梅巧玲（景龢堂主人）、劉趕三（保身堂主人）、余紫雲（勝春堂主人）、徐小香（岫雲堂主人）、時小福（綺春堂主人）、朱蓮芬（紫陽堂主人）都同時是同治、光緒年間的堂子業主。這一時期的著名的堂子還有：春華堂（主人朱雙喜）、瑞春堂（主人錢阿四）、杏春堂（主人宋福壽）[125]。

與道光年間的堂子業主不同的是：他們大都本人就是出身於「名伶」、出身於堂子。應該說，他們對於歌郎的甘苦、如何調理歌郎，都會有切身的理解和感受。時代不同、觀念不同，他們的作風也與上一代道光年間的堂

[124] 參見本書第三章《明清演劇史上男旦的興衰》。

[125] 清·邗江小游仙客，《菊部群英》、沅浦癡漁，《擷華小錄》，見《清代燕都梨園史料》上冊，頁四九五、四七七、五四〇、四九九、四九一、四九八、四八一、四九七、四七五。

子業主有所不同。

當他們作為新一代的堂子業主在韓家潭一帶苦心經營的時候，同治、光緒時期打茶圍的新的興旺局面也就隨之出現了。

當時的景龢「五雲」（紫雲、瑞雲、霽雲、福雲、嘯雲）、春華「三芷」（芷荃、芷蓀、芷湘）、「四芷」、岫雲「五雲」（如雲、度雲、多雲、五雲、亦雲）、瑞春「三寶」（寶香、寶雲、寶玉）、杏春「雙燕」（燕秋、燕香）都是色藝雙好的歌郎。「景龢堂」、「春華堂」、「岫雲堂」、「瑞春堂」、「杏春堂」也以善於調理歌郎名滿京城。即使已經自立門戶的歌郎，也以出自這些「名門」作為驕傲，例如「景龢堂」的湘雲，「春華堂」的芷馨、芷芳、芷秋、芷衫、芷儂、芷芬、芷茵，「瑞春堂」的寶蓮、寶琳……[126]

這些堂子的新一代的業主，更加注重歌郎舞臺演藝的提高。由於當時的劇壇上有前、後「三鼎甲」領銜主演，舞臺藝術呈現出空前的、登峰造極的發展，顧客對名伶有了更高的藝術欣賞和選擇，連帶對歌郎的要求也有了變化。從同治十二年《菊部群英》記載的各個堂子的主人、歌郎的擅長劇目來看，與道光年間已經大不相同。

「諸堂自配角色，得成一戲者，向推岫雲、春華、聞德，今則景龢、瑞春、杏春也。」[127] 可見堂子作為「科班」的職能，已經開始上升。光緒四年的《側帽餘談》說是：「大抵若輩享盛名不過十二三年。」比起道光年間的歌郎「五年為一世」來，生命力延長了一倍半。對於歌郎來說，這樣臺上、臺下兩樓的生活，雖然顯得忙碌，但比起終日侑酒陪聊來，可能感覺上反而會好一點。

堂子的主人，也開始注意自家的形象和輿論：

[126] 《側帽餘談》、《懷芳記》、《鳳城品花記》、《菊部群英》，見《清代燕都梨園史料》上冊，頁六〇八、五六九、五九四、五九〇、六〇九、五〇〇、五七五、六〇九。

[127] 《側帽餘談》，見《清代燕都梨園史料》上冊，頁六〇三。

蝶仙（徐小香字蝶仙）得一弟子，詢之為舊家子孫，還其家不索值。東南寇作，大府生死不可知，其子乃就蝶仙家置酒。蝶仙責而謝之，義聲播於都下。[128]

蕙（梅巧玲字蕙仙）與某公善，居久之，某公得監司，貧無以治裝，蕙貸以資，且不責券。某公強予之。囊橐既具，未成行而某公歿。會弔日，甫辨色，蕙遽至，人謂為索逋來也，相愕眙。蕙入悼哭且拜，探懷出券就燭焚之，大慟去。[129]

徐小香無償放歸「舊家子孫」、梅巧玲哭靈焚券的故事久久為人稱道，這樣的傳奇也會同時提高堂子的聲譽。當然，事實上，堂子、業主之間的明爭暗鬥還是非常激烈、殘酷的，《懷芳記》載：

時小福當同治慉時，以清唱登場，有弦索無金鼓，揭簾一聲，重垣屬耳，遂負盛名。性又諧媚善合，久而巧齡妒之，至置藥茗飲中，啞其喉。治之癒。後至歌場，自攜飲食，不啜杯水。巧齡乃教弟子余紫雲，盡習小福所能之劇，欲以掩之。紫雲名遂噪。出師後，所居仍名勝春堂。囀喉發響，終不及小福之自然。予觀巧齡之毒小福，乃知太行孟門，豈云險絕，人生世上，何在而非危機哉！[130]

這件事顯然是被諱言或鮮為人知，而且難以證實。如果我們不去進行道德判斷，它或許可以從一個側面證實競爭酷烈的程度。

128 《懷芳記》，見《清代燕都梨園史料》上冊，頁五八七。
129 清·殿春生，《明僮續錄》，見《清代燕都梨園史料》上冊，頁四二六。
130 《懷芳記》，見《清代燕都梨園史料》上冊，頁五九三。

同治十年，山陰王詒壽眉子為《增補菊部群英》所寫的《題詞》說到：「烏巾屢側，人來拓（柘？）枝之

臺；；金絡頻嘶，馬識櫻桃之巷。梅花笛裏，紅豆含情；蓮子杯前，黃河賭唱。朝呼鸞而夕呼燕，卿憐我而我憐

卿。」[131]光緒五年武林雲居山人為《懷芳記》所寫的序言中，談到：「舞衫歌扇，當年之舊雨無多；籠柳驕花，出

谷之新驪更貴。想見軟紅十丈，珠溫玉暖之鄉；拾翠三春，蝶醉蜂迷之候。清眸皓齒，發其瑤思。瑋態環姿，鏤

之銀管。盛矣！麗矣！幻耶？真耶？」[132]這些紀錄傳達的訊息非常豐富。同治、光緒年間，打茶圍的活動仍然熱

烈、堂子的吸引力仍然強大、歌郎的服務水準仍在上升、顧客於幻覺中得到滿足……

晚清曾樸在他的小說《孽海花》中，對於同治、光緒年間，官員、文士參加打茶圍活動的情況；蘇州文士曹

公坊與北京的相公朱霞芬（雲）之間作為「老斗」與「歌郎」的關係，有著詳細的描述：

活……

公坊並不貪利祿之榮，只為戀朋友之樂……鞠部看花，偶寄馨逸，清雅蕭閒的日月，倒也過得快

霞芬吧？他的名叫蔶雲，他的綽號叫「小表嫂」……公坊名以表，大家就叫他一聲「表嫂」……

（曹公坊說是要請金雯青等人「吃蔶雲的喜酒」）雯青道：「蔶雲出了師嗎？這個老斗是誰呢？

老婆又誰給他討的？」公坊只是微微的笑，頓了一頓道：「發乎情，止乎禮，世上無伯牙，個中有紅

拂，行乎其所不得不行罷了。」雯青道：「這麼說，公坊兄就是個護花使者了。」……「照這種摳心

挖膽的待你，不想出在堂名中人……我倒羨你這無雙豔福！便回回落第，也是情願。」……肇廷道：

（一日，金雯青走訪曹公坊，看到從寓中出來一個相公，金雯青暗想）不要是景穌堂花榜狀元朱

131　清・慶月樓主，《增補菊部群英》，見《清代燕都梨園史料》上冊，頁四三七。

132　《懷芳記》，見《清代燕都梨園史料》上冊，頁五八一。

「霞芬是梅慧仙的弟子，也是我們蘇州人，那妮子向來高著眼孔，不大理人。前月有個外來的知縣，肯送千金給他師父，要他陪睡一夜，師父答應了，他不但不肯，反罵了那知縣一頓跑掉了，因此好受師父的責罰。後來聽說有人給他脫了籍，倒想不到就是公坊。公坊名場失意，也該有個鍾情的璧人，來彌補他的缺陷。」……

（到了慶祝朱霞芬「脫籍」、「成婚」吃喜酒那日，因為朱霞芬自己的「堂子」還沒有定下來，所以還是借了他的師父——景龢堂梅家請客）來到景龢堂，只見堂裏敷設的花團錦簇，桂馥蘭香，掛起五鳳齊飛的彩絹宮燈，鋪上雙龍戲水的層絨地毯，飾壁的是北宋院畫，插架的是宣德銅爐，一几一椅，全是紫榆水楠的名手雕工，中間已搬上一桌山珍海錯的盛席，許多康彩乾青的細瓷。霞芬進出出，招呼得十二分殷勤……唐卿叫了怡雲，珏齋也只好隨和了……霞芬照例到各人面前都敬了酒，坐在公坊下肩。肇廷提議叫條子，唐卿、珏齋叫了素雲。真是翠海香天，金樽檀板，花銷英氣，酒被清愁……

（莊煥英侍郎為了收羅老名士李純客，在他生日的時候，投其所好，為他叫條子，說是）他喜歡鬧鬧相公，又不肯出錢。只說相公都是愛慕文名，自來暱就的。哪裏知道幾個有名的，如素雲是袁尚秋替他招呼，怡雲是成伯怡代為道地，老先生還自鳴得意，說是風塵知己哩。就是這個蔓雲，他最愛慕的，所以常常暗地貼錢給他……[133]

133 清・曾樸，《孽海花》（上海古籍出版社，一九七九年），頁二五—二七、三〇、一六八。

《孽海花》敘述的時代，正是同治、光緒時期，小說之中言及的種種，包括：打茶圍是有買有賣的商業行為，沒有什麼「風塵知己」；在有情有義的情況下，有錢的老斗會為了心愛的相公贖身、脫籍；相公的服務可以很是善解人意，也有「陪睡」的項目，但是價目昂貴，而且必須相公本人同意；相公與老斗在一起的時候，扮演女性的角色，所以會被稱為「那妮子」、「小表嫂」，但是，相公也會「討老婆」、結婚，他在自己的生活中，就恢復了男性的性別……當時打茶圍的官員、文士與相公之間存在著商業和情感互相摻雜的關係等等，都可以印證史料、筆記（「花譜」）的記載。

張畢來為《孽海花》所寫的《前言》中說是「這部小說的特點是寫真人真事」；曾樸在《修改後要說的幾句話》裏也曾經說到，他是要寫一部「政治歷史小說」[134]。事實上，這部小說究竟「真實」到什麼程度，是一個太過複雜的問題。可是，劉文昭所寫的「《孽海花》人物索引表」之中，卻將人物原型顯示如下：

書中人物	真實姓名	身份
小叫天	譚鑫培（金福）	京劇老生名演員
向菊笑	田際雲	京劇花旦名演員
俞莊兒	余玉琴	京劇武旦名演員
朱薆雲（霞芬）	朱薆雲（霞芬）[135]	北京男妓
怡雲	怡雲	北京男妓
素雲	素雲	北京男妓

134 《孽海花》，頁四。

135 《孽海花》，頁三五六。

其中的譚鑫培、田際雲、余玉琴，自不必說；朱靄（藹）雲（霞芬）、怡雲、素雲三位歌郎以及霞芬的綽號

「小表嫂」，確實都可以在收入《清代燕都梨園史料》中的史料、筆記（「花譜」）中找到紀錄。所以，從這一

點上說《孽海花》是「真人真事」其實不假。

書中的曹公坊，真實姓名正是曾樸的父親曾之撰（君表），如果曾樸是否在書中記錄了他的父親曾之撰的一

段歷史這個問題並不重要的話，那麼，書中的敘述應該是可以告訴我們：當時的社會、當時的文人士大夫是如何

對待和看待這類事情的。

九、「堂子」的衰敗和終結

張次溪編纂的《清代燕都梨園史料》《倫明詩序》第三首云：「菊榜隨同惢榜開，但論門第不論才。王郎晚

蹇朱郎死，風雪天涯獨憶梅。」詩注云：「每逢大比之歲，例開菊榜。猶記最後一榜…王蕙芳狀元，朱幼芬榜

眼，梅蘭芳名列第七。幼芬之榜眼與前科王琴儂之狀元，皆以門第得上選。」

陳紀瀅所著《齊如老與梅蘭芳》說：「民國元、二年間，北京各界舉行菊榜（就是票選名伶），結果狀元朱

幼芬，榜眼王蕙芳，探花梅蘭芳。三個人都是後進，當時菊壇趨勢，一如現在之提拔年輕人。」

倫明的詩寫於二十世紀三十年代，陳紀瀅的書寫於六十年代齊如山去世之後，他們的說法，應當都是來源於

「傳說」。在沒有找到其他佐證之前，我們姑且認定倫明的敘述更加接近事實。

136 清‧沅浦癡漁，《擷華小錄》、蜀西樵也，《燕臺花事錄》、佚名，《鞠臺集秀錄》、佚名，《新刊鞠臺集秀錄》、王韜，《瑤臺小錄》，見《清代燕都梨園史料》，頁五四一、五四六、五六四、六四二、六四五、六五二、六七五、六五四。

137 陳紀瀅，見《齊如老與梅蘭芳》（傳記文學出版社，一九六七年），頁一六。

倫明所說的菊榜的「最後一榜」，如果確是與「蕊榜」同開的，那麼，這一榜的應當是在清代的最後一次科舉舉行的一九○四年（光緒三十年，甲辰）。因為一九○五年清廷下令廢除科舉。那一年王蕙芳（一八九一年生）十四歲、朱幼芬（一八九二年生）十三歲、梅蘭芳（一八九四年生）只有十一歲，王蕙芳、朱幼芬則正處在「歌郎」開始走紅的年齡段。

光緒三十年（甲辰），新一批妙齡歌郎令打茶園的客人耳目一新。余姚、謝素聲在《杏林擷秀》中說：「是時，諸伶振彎天衢，各奏爾能，蚩聲於長安市上。攜將雙柑鬥酒，藉以鼓吹詩腸，針砭俗耳者，爭洗眼於雲水光中，暢敘幽情，極絲竹管弦之盛。就中尤以幼芬、小雲、妙香為一時冠。宗之玉樹，皎立風前，有太原公子褐襲而來之概，見者咸欲為詠玉餤生『月沒教星替』之句，謂為烘托晴雲，可以興臺桃李，瑜亮並馳。芳蹤所至，車水馬龍，萬人空巷焉。」《杏林擷秀》中記錄的走紅歌郎有：朱幼芬、王佩仙、余小雲、陸連芳、吳桂香、張秋霞、江芝芬、姚佩蘭、羅小寶、姜妙香、王蕙芳、劉寶雲，計十二人。

他們有的「吐屬之工，應對之敏，尤足令聞者傾心」；有的「息女無言，芳心獨抱。楊妃解語，雅致備兼」。或「輕倩合度，氣宇超群，工唱鬚生……令人興起」；或「每登場，翩躚作仙子舞，令人盪氣迴腸」[138]。

「前、後三鼎甲」時期之後，這批光彩照人的歌郎，都是既有作為歌郎臺下應酬、侑酒的能力，也有作為伶人臺上歌唱、表演的功夫。觀眾對於伶人臺上表演藝術的要求不斷提高，因而連帶波及對於歌郎的要求——打茶園的客人在「色藝雙好」這架天平的「藝」的一方，增添了砝碼。所以，這一時期的走紅歌郎，必須具有較高的藝術表演能力。像道光年間那樣，只要容貌美、善應酬、有酒量、有書卷氣，即可榮膺上選，演藝成為次要的點綴這樣的情況，已經不復存在。但是，這批光彩照人的歌郎，就像是迴光返照一樣，很快就凋零了。不久，上述十二人之中，多數已是「水

138 謝素聲，《杏林擷秀》，見《清代燕都梨園史料》下冊，頁一一○一、一○九七、一○九八、一一○○。

月鏡花，都成泡影」，舞臺上下如日方中的，就只剩下了姜妙香一人。歌郎的時代，顯然已是漸近尾聲。

宣統元年蘭陵憂患生的《京華百二竹枝詞》中道是：「像姑堂子久馳名，一旦滄桑有變更。試看櫻桃斜巷

裏，當門不見角燈明。」注解云：「舊日像姑堂子，門內必懸角燈一盞，櫻桃斜街素稱繁盛之區，今已寂無一

家，即韓家潭、陝西巷等處，亦落落晨星矣。」[139]可見，宣統之初，這一行業已經處於不絕如縷的境況。

民國元年四月十五日，名伶田際雲上呈於北京外城總廳，「請查禁韓家潭像姑堂，以重人道。」五天以後，

外城巡警總廳「出示嚴禁」，並且在「北京正宗愛國報中」刊登告示，全文見本書第三章《明清演劇史上男旦的

興衰》第三節「清末明初的『四大名旦』部分」所引。

從此，「打茶圍」這一行業，就以「革命」的名義正式受到禁止。「堂子」有了一個新的定位，那就是「玷

污全國，貽笑外幫」、侵犯人權的「納污藏垢」之所。「歌郎」也被指斥為「以媚人為生活，效私娼之行為」，

「人格之卑，乃達極點」的一群。

宣統三年蔣芷僑所寫《都門識小錄》中這樣記錄：「八大胡同名稱最久，當時皆相公下處，豪客輒於此取

樂。庚子拳亂後，南妓麕集，相公失權，於是八大胡同又為妓女所享有……偶與友飲於韓家潭某郎處，友言都門

花事，狼藉不堪，惟此等處尚可消遣。」[140]

綜合上述筆記的記載可以知道：「堂子」於光緒二十六年（一九〇〇年「庚子拳亂」）之後，已經開始衰

落。光緒三十年（一九〇四）的「菊榜」應當是「歌郎」評選最後的「輝煌」。宣統元年（一九〇九），「打茶

圍」最興盛的韓家潭一帶，「堂子」也已紛紛歇業。宣統三年（一九一一）還有少數「堂子」勉強支撐著營

業。民國元年（一九一二），「堂子」在政令的干預之下，受到禁止。

139 蔣芷僑，《都門識小錄》，頁一五、一七，見《悔逸齋筆乘》（外十種）（北京古籍出版社，一九九九年）。

140 蘭陵憂患生，《京華百二竹枝詞》，見路工編《清代北京竹枝詞》（北京出版社，一九六二年），頁一三〇。

存在了一個世紀的娛樂業——「打茶圍」，幾乎是與清王朝同時進入了歷史。

第二節　晚清作為戲曲「科班」的「堂子」

從乾隆末「四大徽班」進京開始，自嘉慶至光緒年間，在北京興旺發達的「堂子」，除了是當時極有號召力的娛樂業之外，還是這一時間培養優伶的重要渠道，它的這一職能與科班相同。

由於「堂子」曾經在民國元年（一九一二）被明令禁止，加上其他的種種因素（見本章第三節「戲曲史敘述中的『堂子』），所以，「堂子」這一話題，在大陸戲曲研究界，至今仍然被無意諱言，或者被有意忽略。其實，這個問題，二十世紀二十年代的日本人辻聽花、五十年代身在臺灣的齊如山，以及五十年代移居香港、終老於美國的周志輔（明泰），都曾經在他們的論著中有過研究和敘述。

一、道、咸、同、光四朝名伶的出身

民國九年，日本人辻聽花在他的可以算作是中國第一部戲曲史的專著《中國劇》中，談到了「優伶之出身」，說是：

中國優伶之出身，大別之，為科班出身、私家出身、票友出身、像姑出身四派。科班出身者，係由少年時入科班，孜孜學劇，技藝漸長，現身舞臺；私家出身者，係優伶子弟，在宅學劇，俟其技成

熟，上臺獻藝；票友出身者，本非優伶，隨性所嗜，學習戲劇，有時上臺，藉資消遣；像姑出身者，係一種變童，在寓學劇，隨侍上臺。此中，科班出身者最多，京中優伶三分之二出自科班。男腳女腳，名高譽隆者，頗不為少。

陪客而已……[141]

像姑俗呼相公，乾隆間初興之於北京……操是業者，有時登臺演劇，其不善歌舞者，則每日侑酒

辻聽花所說的「像姑出身」就是指投身「堂子」（或稱「私寓」、「私坊」、「私房」）裏學藝的優伶；我們也可以稱為「堂子出身」。不過，辻聽花對於「堂子」的認識，更多偏向於它作為「娛樂業」的一面，因而對於「堂子」的科班職能，有所忽視。而且，對於「堂子」在晚清時期，作為「科班」為戲曲行業培養人才的貢獻，也嫌估計不足。特別是他的「此中，科班出身者最多，京中優伶三分之二出自科班」的說法，尤其與史事多有不符。

辻聽花這裏所言的「此中」，也就是他所說的「今代」。他對於「今代」這一概念，限制在「自咸豐起至民國止」（見《中國劇》「中國劇目次」之「五」）。湊巧的是，周志輔（明泰）的《道咸以來梨園繫年小錄》（一名《京戲近百年瑣記》）記錄的內容，是自嘉慶十八年至民國二十一年，其中正好包括了辻聽花的「今代」。《道咸以來梨園繫年小錄》所記百年之間名伶的生卒出身甚詳，我們稍做統計，以為憑證。

《道咸以來梨園繫年小錄》記錄的名伶，始自嘉慶十八年的「丑腳黃三雄生」，止於民國二十一年「青衣李

<hr>

141 辻聽花，《中國劇》（順天時報社，民國九年），頁一五三、四二。

連貞卒」。舊時梨園的一般規律是八九歲開始學藝，十四五歲開始登臺。如果希望將道光、咸豐、同治、光緒四朝的名伶的「出身」做一個統計，我想可以從黃三雄開始，到光緒二十年出生的坤伶花旦十三旦終止。

我們以十五歲作為登臺的時間來計算，嘉慶十八年出生的黃三雄，登臺時已經到了道光七年，所以，他在統計中被歸入道光名伶（咸豐、同治、光緒名伶的劃分依此類推）。而光緒二十年出生的十三旦，登臺獻藝的時間，是在光緒三十四年，我們的統計截止於此（以下凡是涉及道光、咸豐、同治、光緒四朝名伶的出身，都是基於同樣的考慮）。《道咸以來梨園繫年小錄》所記這一時段的名伶共計二百一十五人，「出身」分布如下：

這一統計不敢說一個不錯，但是大體應該沒有太大的問題。可以看出：道、咸、同、光四朝的二百一十五位名伶，除去「出身不詳」的二十一人之外，共計一百九十四人。其中，「科班出身」的三十四人，占總數近百分之十八，「堂子出身」的一百三十九人，占總數近百分之七十二。這樣看來，四朝名伶的出身，實際上是以「堂子出身」居絕大多數，而「科班出身」者並未有「三分之二」。辻聽花的結論不夠正確。

辻聽花把並非「科班出身」也沒有進入「堂子」，而只是隨父、隨班、拜師學藝的另做一類，名為「私家出身」，這一做法自有他的道理。比如：按照《道咸以來梨園繫年小錄》的紀錄，出生於同治六年的余玉琴，父親余順成出自科班，搭四喜班多年，余玉琴先是隨父學藝，後拜名花旦夏天喜為師，然後就登臺獻藝了。又如：出生於光緒七年的楊小朵，父親是崑旦楊朵仙，家學淵源深厚，之後又轉益多師[142]。又

[142] 周志輔，《道咸以來梨園繫年小錄》（商務印書館，民國二十一年），頁四一、五三。

表一

年號	科班出身	堂子出身	票房出身	私家出身	出身不詳	總人數
道光	3人	7人	1人			11人
咸豐	1人	14人	2人		1人	18人
同治	8人	88人	3人		6人	105人
光緒	22人	30人	2人	13人	14人	81人
總計	34人	139人	8人	13人	21人	215人

。在辻聽花看來，余玉琴和楊小朵都可以算是名副其實的「私家出身」了。事實上，「私家出身」的優伶人數很少，這類出身需要從小生活在戲班子裏，有機會耳濡目染；父母或親屬是名伶，可以隨時點撥。只有梨園世家子弟才有這樣的條件。

再者，辻聽花所說的「私家出身」和「堂子出身」有時候也很難分開。比如：道、咸、同、光四朝的名伶，除了臺上獻藝之外，還有不少名伶臺下自己還經營「打茶圍」的生意，也招收徒弟，培養優伶，自己也擔當教授自家子弟和徒弟學藝的師父，為了掙錢，他也讓子弟和徒弟參加侑酒、陪宴……從這樣的環境裏學藝出來的名伶子弟其實不少，他們就很難說清楚是「私家出身」還是「堂子出身」了。

二、同、光時期「堂子」作為「科班」的職能

二十世紀五十年代出版的齊如山的《國劇漫談》中，言及「百餘年來平劇的盛衰及其人才」時，也談到當時優伶的培養途徑：

（一）彼時大戲班中大多數都帶收徒弟，尤以三慶班為最多，收進徒弟，歸各腳分擔教導。
（二）彼時小科班也最多，據我所考查出來的，自光緒初年，到宣統年間，前後約有科班七十幾處。
（三）彼時私寓下處最多（又名私坊，又名相公堂子，此事容另文詳述之），數十年中，前後約有一百四十餘處。（四）彼時票房亦極多，我所考查出來的，前後也有一百多處。以上這四種地方，都是造就演員的地方……

大班帶收徒弟，這種出來的人才，技術都極優美，次者的技術，亦夠水準，而出來的名腳則較

少。技術優美者，因教法好，且隨大班學戲，看戲的機會也較多，所以技術都夠水準。他出來的名腳

少者，因名腳不能專靠努力，而天才乃是最重要的一部分……

小科班，這種倘成班人（主持者）在行，則較大班還好，因為大班有時精神不專，而小科班則多

是專聘的教員，應該負責，所以教得較好，但也因徒弟不見得都有天才，所以出來的人才也較少……

私房（私坊）者，好腳個人之住宅也，招收徒弟，人數少，則自己教導，多則另請教師，這種

出來的人才最多，一因師傅與教師，都是內行，教法當然不會錯，而因為在家中，招收徒弟，等於自

己的子弟，待遇諸事較優，都願入私寓，因為想入的人很多，所以他挑選較嚴，

凡收入的，都是優秀兒童，資質聰明，且多是戲界的子弟，都有些遺傳性，於學戲較

近，所以人才輩出。光緒幾十年中，一直到民國初年，戲界的名腳，這種人才，占極大的部分。

票房，這種出來的人才也很多，但大多數都有些缺點……143

齊如山所言優伶的四種出身，包括：戲班附帶的科班；專門的小科班；私房（亦即本文所說的「堂子」）；

票房。與辻聽花所說的四種出身：科班、私家、票友、像姑，看起來不大相同，實際上區別不大。不同之處是：

齊如山將「科班」分為兩種（似乎更加確切）；而辻聽花將隨班、隨父學藝的優伶子弟另立一類，叫做「私家出

身」（也有道理）。

齊如山所說「光緒幾十年中，一直到民國初年，戲界的名腳，這種（指「堂子出身」）者——引者）人才，占

極大的部分」其實不錯。如果我們相信表一的統計，還可以說同治年間名伶「堂子出身」的比例，可能比光緒年

間的更大（在這裏，不採取確定的說法，是因為不知道周志輔《道咸以來梨園繫年小錄》之中，收錄的名伶是否齊全，生卒、出身的敘述是否很準確）。

我們還可以將《道咸以來梨園繫年小錄》製成另一個表格：（表二）

在道、咸、同、光四朝，「四大徽班」可以說一直是劇壇的代表。四大徽班的名伶最多、生意最好、演出也最受歡迎。所以四大徽班的名伶出身，也可以看作是一種具有傾向性的表現。事實上，表一統計的道、咸、同、光四朝二百一十五位名伶之中，「堂子出身」的有一百三十九人。而這一百三十九位「堂子出身」的名伶絕大多數隸屬（或者曾經隸屬）四大徽班。

對於這個統計，需要說明兩點：一是如果名伶先後隸屬兩個戲班，統計在後入的戲班之中。二是統計中所謂「隸屬兩個戲班」，是因為紀錄上所言「隸三慶四喜」、「隸三慶春臺」、「隸四喜春臺」與「先隸某班，後入某班」的紀錄有所差異。這種有可能一位名伶同時屬於兩個戲班的情況，多半是出現在四大徽班之間（事實上主要是三大徽班之間，因為「道光十三年，和春班報散」[144]），組合方式見於表二。對於這種情況的出現，（目前）我的猜測是：名伶同時隸屬兩個戲班，或許是戲班之間角色、行當的相互補充和調劑。

144 《道咸以來梨園繫年小錄》，頁七。

表二

年號	三慶	四喜	春臺	和春	隸屬兩個戲班	其他	不詳	總計
道光	1人	3人	1人	1人	1人（四喜春臺）			7人
咸豐	4人	6人					4人	14人
同治	16人	38人	11人		17人（三慶四喜、三慶春臺、四喜春臺、三慶永盛奎）	6人		88人
光緒	3人	10人	2人		4人（三慶四喜、四喜春臺）	2人	9人	30人
總計	24人	57人	14人	1人	22人	8人	13人	139人

表二所示，道、咸、同、光四朝堂子出身的一百三十九位名伶之中，隸屬四大徽班的總計九十六人，隸屬兩個戲班的名伶之中，屬於三大徽班的組合（三慶四喜、三慶春臺、四喜春臺）的二十一人，而隸屬其他戲班的或者情況不詳的名伶只有二十二人（內有隸屬兩個戲班三慶、永盛奎的一人）。也就是說，按照《道咸以來梨園繫年小錄》之中的紀錄，道、咸、同、光四朝，四大徽班之中，有「堂子出身」的名伶一百二十七人，占四朝全部「堂子出身」的名伶一百三十九人的百分之八十四。也就是說，晚清時候，「堂子」是四大徽班人才的主要「輸送帶」。

「同光十三絕」是同治、光緒年間最走紅的十三位名伶，據蘇移《京劇二百年概觀》[146]的敘述，他們的「出身」分別見於表三。

表三所列，主要根據《京劇二百年概觀》、劉趕三和朱蓮芬的出身，根據《道咸以來梨園繫年小錄》[145]。另外，「吟秀堂」是否屬於「潘氏」尚可存疑，因為周志輔曾經在《枕流答問》中說是「吟秀堂為潘氏，別無佐證」[147]。

十三絕之中，有五人是「堂子出身」，而且有七人在出師之後自己也開設了「堂子」（梅巧玲「景龢堂」、余紫雲「勝春堂」、徐小香「岫雲

[145] 《道咸以來梨園繫年小錄》，頁二、七。

[146] 蘇移，《京劇二百年概觀》（燕山出版社，一九八九年），頁五〇、四一、四五、五二、七八、一〇六、一〇三、一〇五、四七、九〇。

[147] 周志輔，《枕流答問》（嘉華印刷公司，一九五五年），頁二一。

表三

科班出身	堂子出身	隨父、自學、票房	出身不詳
楊鳴玉（蘇州科班）	梅巧玲（羅巧福「醇和堂」）	程長庚（師從舅父）	郝蘭田
譚鑫培（小金奎科班）	余紫雲（梅巧玲「景龢堂」）	盧勝奎（自學下海）	張勝奎
時小福（春馥部科班）	徐小香（潘氏「吟秀堂」）	劉趕三（天津後群雅軒票房）	
	朱蓮芬（朱福喜「景春堂」）		
	楊月樓（張二奎「忠恕堂」）		

堂」、朱蓮芬「紫陽堂」、時小福「綺春堂」、劉趕三「保身堂」、楊月樓「忠華堂」）、兼做「打茶圍」和「科班」兩種營業。由此也可見，作為科班的「堂子」，在當時的戲曲行業之中，作用重要，而且地位顯赫。

有了表二和表三，我們似乎可以這樣認為：道、咸、同、光四朝，特別是同、光兩朝的京師劇壇的名伶（以「四大徽班」和「同光十三絕」作為表現），絕大部分是「堂子出身」（而且，絕大部分以開設作為科班的「堂子」，或者開設作為娛樂業的「堂子」，作為自己的第二職業）。可以說，「堂子」在晚清一直擔當著最重要的「科班」職能發揮得最為充分。

三、晚清「堂子」的生存情況

從整體來看或許可以這樣說，道、咸時期，「堂子」作為新興的娛樂業風頭正健，到了同、光兩朝，「堂子」的「科班」職能，則有更顯著的發揮。這種情況的出現，應當是與以程長庚為首的「三鼎甲」和「後三鼎甲」於同、光時期在舞臺上取得的巨大成功緊密相關。「三鼎甲」和「後三鼎甲」的成功，造就了一代對於京劇欣賞品位高雅、要求苛刻的觀眾。而由於這觀眾又常常同時就是「打茶圍」的主顧，因此，像道、咸時代那樣，從事侑酒、陪宴行業的伶人只要相貌可人、善於應對就可以生意興隆，已經不大可能。同、光時期，那些即使是主要從事「打茶圍」營業的伶人，也不得不對於自己的藝術修養加倍地注意和提高，才能使自己在臺上和臺下的業務都具有號召力，因為伶人的臺上表演水準和臺下表演的人緣，是會相互影響、互為因果的。因此，「堂子」的科班職能就越來越顯得重要起來。

雖然在道、咸時期和同、光時期，「堂子」在「作為娛樂業」和「作為科班」這兩個不同的職能上有所變化，但是，總的來說，道光、咸豐、同治、光緒四朝的「堂子」，一直可以說是處於興旺發達的狀態。後來

表四

道光間楊掌生筆記中的堂子	咸豐間《法嬰秘笈》中的堂子	同治間《菊部群英》中的堂子
三和、大有	三和	
天馥、日升、日新、豐玉、文盛、雲福		中山、丹林、文安
玉照、玉慶、熙朱、永發、安泰	安義	
光裕、傳經	傳經（南、北）、來儀	西安義、樂安（兩個）
性德、餘慶	麗春、吟秀、貽德、餘慶	杏香、聲振、連茂、麗華、近信、貽德
詠霓、松秀、國安、國杳、金玉、寶善	青雲、松保、松茂、忠恕、佩珊、宜春、寶香、寶善、保慶	松蔭、詠秀、國善、岫雲、佩春、金樹、寶善
春和、春福、春元、春泉、春暉、貽德、復新	春暉、春福、春複、春華、榮樹、淨香、聞德、聞妙	樹德、春華、春連、春和、春復、春馥、春林、春茂、保安、保身、保春、聞德、聞憲
梅鶴、素安、蓮舫、耕齋	桐蔭、倚樹	珠潤、桐華、桐雲
深山、鴻喜	聊星、鴻馥、清馥、維新	盛安、崇德、綺春、維新
敬義、遇源、輝山、敦素	敬業、景春、景福、敦福、裕福	敬善、聯星、蕉雪、琪樹、遇順、景秀、景龢、紫陽
椿年、福泰、福雲、福安、福升	韞山、韞輝、畹香、福壽	韞山、瑞雪、瑞春、錫慶、韻秀
槐慶、槐蔭		聚得、嘉禮、嘉穎、嘉蔭
	醇和	醇和、蔚華、蘊玉、蘊華
藕香		馥森
	靄雲	
合計：四十八個	合計：四十三個	合計：六十一個
總計：一百五十二個		

被稱做「八大胡同」的韓家潭、陝西巷、百順胡同、石頭胡同、大外廊營、李鐵拐斜街一帶，從道光時期就成為堂子集中的地域。

我們把道光年間楊掌生所寫的《京塵雜錄》之中的三部筆記（《辛壬癸甲錄》、《長安看花記》、《丁年玉笋志》）、咸豐年間雙影盦生所寫的《法嬰秘笈》、同治年間邗江小遊仙客所寫的《菊部群英》中間記錄的「堂子」，盡可能地摘錄到一起，列表如下：

表五

道光年間	咸豐年間	同治年間	光緒年間
天寶		丹林、元春、文安	丹林、雲和
		東安義	熙春
	西福雲	西福雲、西安義、樂安	西安義
吟秀	詒德	聲振、吟秀、近信、詒德	聲振、詒德
淨香	岫雲	松蔭、國順、詠秀、岫雲、金樹、佩春、淨香	松保、詠秀、岫雲
保安	春福、春華、春復、春馥	春華、春復、春馥、春茂、保安、保身、聞德	春和、春茂、保安、保春、保善、絢春
		桐雲	桐雲
	清馥、維新	盛安、清馥、維新、綺春	綺春
景春、敬義	聯星、景春、景和	敬善、聯星、蕉雪、景春、景龢	敬善、景龢
福盛	福盛	韞山、瑞春	瑞春
	醇和	醇和、聚德、嘉蔭、嘉樹	醇和、嘉穎
		德春、蘊華	
		馥森	馥森
合計：七個	合計：十四個	合計：四十四個	合計：二十三個
總計：八十八個			

表四表現的是：道光間有四十八個堂子進入紀錄；咸豐間有四十三個堂子進入記錄；同治間有六十一個堂子進入紀錄（需要說明的是，堂子的名稱，由於刊本的抄錄和刊刻的關係，可能出現個別的錯訛）。三朝的堂子，總計一百五十二個。（表四、五、六的堂名都是以簡化字的筆劃多少順序排列，以方便對照和比較）。

由於楊掌生、雙影盦生、邗江小遊仙客的《京塵雜錄》、《法嬰秘笈》和《菊部群英》之中所涉及的堂子，都不是當時堂子的全部，而且由於他們的寫作目的並不相同，所以他們對於堂子的選擇和淘汰標準自然也就不一樣。事實上，道光、咸豐、同治年間的堂子，也不只是一百五十二個。我們可以把《道咸以來梨園繫年小錄》中記錄的四朝的堂子也列出來，以為參照：

需要說明的是關於「福盛堂」。《道咸以來梨園繫年小錄》之中，記錄了道光年間，「青衣羅巧福……出楊三喜之福盛堂」、「青衣梅巧玲……從福盛班班主楊三喜……習旦」、「丑角羅壽山……係嘉慶年間名旦福勝（盛？）堂楊三喜門下」[148]，同一本書的三處的記載都不一樣。所以，蘇移《京劇二百年概觀》說是「梅巧玲……經人販轉賣到『福盛』戲班（班主楊三喜）做徒弟」[149]。蘇移以為「福盛」是戲班，大致是直接接受了梅蘭芳的《舞臺生活四十年》中「你祖父的運氣真壞，他十一歲就從這販子手上輾轉賣給『福盛』堂做徒弟，班主楊三喜……」[150]的說法。在找到其他證據之前，「福盛」姑且計算在「堂子」之中。抑或「福盛堂」、「福盛班」是同一個實體，既是「堂子」也是「科班」，也未可知。

表五所示，《道咸以來梨園繫年小錄》記載的四朝的堂子共計八十八個，汰去四朝互相重複的三十二個，剩下五十六個；再汰去與《京塵雜錄》、《法嬰秘笈》、《菊部群英》重複的三十九個，《道咸以來梨園繫年小錄》之中記錄的堂子，與上述三種筆記記錄的堂子，不相重複的有十七個。筆記三種的紀錄，總計有堂子一百五十二個，汰去三朝互相的重複十五個，剩下不相重複的一百三十七個。十七與一百三十七相加，為一百五十四。四朝之中，在京師八大胡同一帶，曾經先後出現、並且生存過的堂子，至少有一百五十四個。這一百五十四個堂子在大約一個世紀的時間裏，曾經非常熱烈地從事著「打茶圍」的娛樂業；也曾經為四大徽班、為京師的京劇舞臺源源不斷地培養出優秀的名伶，成為京師文化的重要陣地。這真是一段不能忘記的歷史。

事實上，晚清「堂子」雖然數量驚人，但是生存時間的長短很不一樣。比如：有的堂子主人把精力放在「打茶圍」上面，目的只為賺錢，有的即使看重堂子的科班職能，自己卻沒有授徒的能力和經驗，又不能（或者不

148　《道咸以來梨園繫年小錄》，頁七、一○、二七。
149　《京劇二百年概觀》，頁一○三。
150　梅蘭芳，《舞臺生活四十年》（平明出版社，一九五二年），第一集，頁一四。

願）破費金錢、聘請教師，這樣的堂子可能維持的時間就很有限。能夠有能力讓堂子運轉一朝、兩朝，甚至於三朝、四朝的，應當是戲曲界名伶之中兼有商業頭腦的傑出人物。

試把《道咸以來梨園繫年小錄》之中記載的運作時間比較長久的「堂子」統計如表六：

需要說明的是：這裏統計的「道、咸、同三朝」存在的「堂子」，包括了「道、同兩朝」者在內，因為可以認為道光、同治兩朝都有文字紀錄的堂子，應該是咸豐時代文字記載的「失載」；這裏的咸、同兩朝「維新堂」主人錢金福，並不是後來生於同治元年、於光緒三十年進入昇平署的武淨錢金福；詒德堂、丹林堂的「主人」紀錄，來自於《菊部群英》的記載。

表六所示，作為「科班」的「堂子」，存在了四朝的可能有五十至八十年的歷史，存在兩朝的也有一二十年的時間。這真是不應該被忽視的一段歷史。

四、「堂子」的興盛和衰敗

這些著名的「堂子」，在當時也曾經是著名的「產業」。

「春華八芷」（崑青衣曹芷蘭、沈芷秋，武旦張芷芳，武生陳芷

表六

時間	「堂子」名稱及其「主人」
道、咸、同三朝（3個）	吟秀堂（蔣鴻喜）、淨香堂（鄭連桂）、景春堂（朱福喜）
道、咸、同、光四朝（1個）	保安堂（鮑秋文）
咸、同兩朝（5個）	春復堂（陳蘭初）、春馥堂（鄭秀蘭）、春華堂（朱雙喜）、維新堂（錢金福）、清馥堂（徐阿福）
咸、同、光三朝（4個）	詒德堂（蔣蘭香）、岫雲堂（徐小香）、景蘇堂（梅巧玲）、醇和堂（羅巧福）
同、光兩朝（10個）	丹林堂（李玉祥？）、西安義堂（胡喜祿）、聲振堂（陳鴻喜）、詠秀堂（朱小元）、春茂堂（陳蘭笙、陳丹仙）、桐雲堂（陸金鳳、陸四兒）、綺春堂（時小福）、敬善堂（曹春山）、瑞春堂（錢阿四）、馥森堂（陸鴻福）

衫，崑亂小生顧芷蓀，崑亂青衣張芷荃，崑青衣吳芷茵，崑旦范芷湘）、「景龢諸雲」（花旦兼青衣余紫雲，武

生張瑞雲，武旦孫福雲，青衫兼小生陳嘯雲，崑老生姚祥雲，花旦劉朵雲，武先生鄭桐雲，小生董度雲、花旦陳

五雲、崑旦劉倩雲，劉曼雲，朱靄雲，崑小生王湘雲，丑兼崑生鄭多雲，崑旦周綺雲，崑旦兼花旦鄭燕雲……[151]；

「岫雲五雲」（崑旦兼青衫徐如雲，崑旦兼花旦董度雲，花旦王桐雲，鬍子生鄭多雲，崑旦陳五雲，崑旦兼小生、

丑李亦雲）[152]；「綺春八仙」（老、小生兼崑生秦燕仙，青衫張雲仙、陳桐仙，青衣吳靄仙，吳菱仙，崑旦王儀

仙、章晼仙、翟笛仙）[153]，都是光緒時代名堂中的名伶，如果用今天的話說，都曾經是盛極一時的「明星」。因而

這些「堂子」也成為培養「明星」的學校、戲曲行的優秀產業。

當時，出身於「堂子」的名伶，不僅不會覺得沒有面子，反而常常以自己出身名堂作為驕傲。不少出身於堂

子的名伶也繼續選擇從事「堂子」這一行業，他的「堂子」的名稱，會與師父的堂名相連，以示不忘所自。比

如：羅巧福堂名「醇和堂」，羅巧福弟子梅巧玲堂名「景龢堂」（龢：和的古字），梅巧玲弟子劉倩雲堂名「春

和堂」，朱靄雲（梅蘭芳的師伯父）堂名「雲和堂」……

在晚清時期，堂子曾經是學藝途徑的一種最佳考慮，甚至勝於科班。因為一些著名的堂子可以培養出諸多的

走紅名伶，而且，出身於這樣著名的堂子，更有可能進入四大徽班，亦即有著光明的從業前途。比如：同治十二

年刊出的《菊部群英》之中記錄著：

「聞德堂」：崑旦王桂林、趙桂雲，崑生王桂官（王楞仙），出師之後，都進入四喜班。

151　《道咸以來梨園繫年小錄》，頁七、一一、三三。

152　《菊部群英》，見《清代燕都梨園史料》（中國戲劇出版社，一九八八年），上冊，頁五〇〇、五〇一。

153　周志輔，《枕流答問》（嘉華印刷公司，一九五五年），頁六。

「春華堂」：崑生顧芷蓀，崑旦吳芷茵、范芷湘，崑老旦張芷荃，出師之後，都進入四喜班。

「景和堂」：崑旦、花旦、青衫余紫雲，武生張瑞雲，武旦孫福雲，老、小生、崑生陳瓈雲，出師後進入四喜班。

「岫雲堂」：崑旦、青衫徐如雲，崑旦、花旦董度雲，丑、崑生、鬍子生鄭多雲，崑旦陳五雲，出師後進入四喜班。

「西安義堂」：武旦馬六兒，崑旦何來福，武生劉財寶，花旦翟壽兒，出師之後，都進入三慶班。

「綺春堂」：青衫張雲仙，老、小生兼崑生秦鳳寶，出師之後，進入三慶班。

「桐雲堂」：花旦、青衫、武旦陸四兒、武旦薛桂喜、殷來喜，丑腳王三喜，崑旦、青衫、花旦趙寶鈴，出師後進入春臺班。

「瑞春堂」：崑旦、花旦錢寶蓮，青衫田寶琳，花旦、青衫姚寶香，崑旦、花旦、老旦、鬍子生謝寶雲，鬍子生劉寶玉，出師後進入四喜、春臺班。

「春茂堂」：武生陳桂寶，花旦、崑旦陳桂壽，鬍子生汪桂芬，出師後進入三慶、四喜。154

…………

為此，聞德主人徐阿三、春華主人朱雙喜、景龢主人梅巧玲、岫雲主人徐小香、西安義堂主人胡喜祿、綺春主人時小福、桐雲主人陸金鳳、瑞春主人錢阿四、春茂主人陳蘭笙……都成為當時有名的堂子主人。

這些著名堂子的共同特徵首先是，主人常常就是名班的名伶，比如三慶部崑旦徐阿三、四喜部崑旦朱雙喜、

154
《菊部群英》，頁四七五—五〇一。

四喜部旦腳梅巧玲、三慶部小生徐小香、春臺部青衫胡喜祿、四喜部旦腳時小福……其次，「堂子」這一行業發達的直接後果，是「堂子」之間的競爭非常激烈。經營「堂子」的名伶，都需要很用心。要麼他們自己授徒有方，要麼為了屬於不同行當的弟子，聘請名師進行教授。

對於自己的子弟，有的就在自己的堂子裏進行培養訓練，也有的送入其他主人的堂子學藝。比如：朱蓮芬出於其兄朱福喜的「景春堂」，後來自立「紫陽堂」；「岫雲堂」徐小香之子徐如雲出於父親的「岫雲堂」，這是堂子主人自家教授自己子弟的例子。「蕉雪堂」主人王順福之子王湘雲進入梅巧玲的「景春堂」學藝，松保堂劉小鳳之子劉喜兒進入鮑秋文的「保安堂」學藝，「詠秀堂」朱小元之子朱素雲進入錢桂蟾的「熙春堂」學藝，「寶德堂」陳寶雲之子陳五雲進入「岫雲堂」學藝……這是堂子主人的子弟送入其他堂子學習的例子。「綺春堂」弟子張雲仙師「春秀堂」李銀保，「景龢堂」弟子武旦孫福喜師「玉樹堂」王小玉，「嘉蔭堂」李豔儂師「維新堂」陳新寶，「春華堂」弟子吳芷茵師「春連堂」朱蓮桂……這都是堂子主人為弟子聘請其他堂子的內行教授自己的弟子的例子。也有堂子主人的子弟不再在堂子中學藝的例子，比如：「安華堂」主人王儀仙之子王琴儂，拜師陳德霖、田寶琳，「紫陽堂」主人朱蓮芬之子朱天祥進入小榮椿科班[155]……

但是，無論如何，堂子出身的藝人，讓自己的子弟仍然在堂子這個圈子裏學藝的居於多數，直至光緒二十八年，梅蘭芳的伯父梅雨田還會把梅蘭芳送到朱小芬（梅巧玲的弟子朱靄雲之子、梅蘭芳的姐夫）的雲和堂，與表兄王慧芳、姐夫的弟弟朱幼芬一同學藝。有可能是因為熟門、熟路、熟人，多了許多的照顧和方便吧？其時，富連成科班已經很有號召力了。

一九五五年，周志輔出版了《枕流答問》，其中詳細地談到了堂子的來歷、發展、優點和弊端……

155
見《道咸以來梨園繫年小錄》零星紀錄。

清末伶官多來自蘇揚,到京落腳,臨時寓所,統稱「下處」,其戲班人眾群居之地,名曰「大下處」,其班中人稱好角為「老闆」,稱其子侄徒輩為「相公」,稱其所居為「某某堂」,皆江淮間習俗慣例也⋯⋯

當年伶人學藝,固有科班之設,惟老闆所攜來之子弟,多為南籍,一因言語隔閡,不能入眾,二因嬌慣性成,不忍使之吃苦,故只好在家習藝,或自傳授,或請名師,俟學成時,即再另起堂號,以示能自樹立,遂亦收徒授藝,輾轉衣缽相承,至出師後,亦可搭班售技,法至良而意至善也,所以北京梨園子弟,以科班出身,與私房出身為兩大系統。凡私房子弟,在未出師前,可以在某戲班中,借臺練習,至出師當時私房子弟,以年輕貌都,大多數習為旦角,後來子弟浮薄,行為不檢,而達官貴人,從而利誘,文人墨客,又自命風雅,推波助瀾,老闆們懾於官威,明知故縱,其不肖者,亦不免因此博利,遂使人誤以相公為像姑,牽強附會,真視相公堂子如妓藪矣⋯⋯

道光初年,堂名始盛,梨園風氣,為之一變,以迄清末,八十餘年間,私房子弟,人才輩出,雖其間薰蕕同器,不免貽人以口實,但隱然占梨園中重要地位,則是事實,無可否認。[156]

這裏的敘述,清楚明白,既無偏見,也不諱言。他的敘述可以證明「堂子」在中國文化史和戲曲史上,都是一個重要的歷史存在。

「堂子」最初的運行,一方面是「徽班」進京之後,南方(蘇揚、安徽一帶)商業意識的延伸,一方面是為了解決南方伶人子弟學藝的困難。後來,在將近一個世紀的時間裏,「堂子」在京師的土壤中,作為娛樂業的職

能，得到了近乎誇張的畸形發展，而作為科班的職能，也可以說發展得盡職盡責。

光緒三十年（一九〇四年）喜連成科班嘗試招生，光緒三十二年（一九〇六年）喜連成科班已經開始在廣和樓演出，它已經開始有了一定的號召力。民國元年（一九一二年）喜連成改名富連成[157]，在戲曲界已經是聲勢大振。出生於光緒二十六、二十七年的名伶，在學藝的年齡，都趕上了喜連成、富連成。《道咸以來梨園繫年小錄》中，記錄了出生於光緒二十六年至宣統三年的名伶共計三十八人，除去出身不詳的七人之外，餘下的三十一人中，十五人出身富連成科班，四人出身其他科班，兩人出身票房，十人拜師習藝[158]。

也就是說，在這一時段的學藝伶人之中，無論是否梨園子弟，有三分之二的人選擇了科班，而在科班中，富連成成了當時學藝者的首選。

如果說作為娛樂業的「堂子」的生命止於民國元年的禁令，那麼，作為科班的堂子，是在「富連成」科班崛起之後逐漸消亡的。

第三節　戲曲史敘述中的「堂子」

這裏所說的「戲曲史」是一個寬泛的概念，既包括嚴格意義上的戲曲史論著，也包括伶史、戲曲志，以及諸如報刊評述、回憶錄等等的文字。在晚清的中國戲曲史，尤其是戲曲演劇史、戲班史中，「堂子」是個重要的現象。不過，由於時代、社會風尚變遷諸種原因，在二十世紀的戲曲史中，對它的敘述越來越呈現不穩定的、含混

157　葉龍章，《喜（富）連成科班的始末》，見《京劇談往錄》（北京出版社，一九八五年），頁三—一六。

158　《道咸以來梨園繫年小錄》，頁七五—八八。

的特徵。

乾隆末「四大徽班」進京以後，不僅促成了南城京劇的繁榮局面，而且，對嘉慶、道光直至光緒年間南城娛樂業——「堂子」的興盛也有直接關聯。嘉慶之後，京師的名伶，多以堂名作為私寓的標識。比如，程長庚私寓的堂號為「四箴堂」，梅蘭芳祖父梅巧玲私寓的堂名是「景龢堂」。私寓除了是名伶的住處之外，還是「科班」，因為名伶會在住處教授子弟，招收學徒學藝。後來，名伶除了在臺上獻藝之外，還在自己的住處或者客人指定的酒樓、飯莊，開展接待客人來訪、侍宴、侑酒的收費服務，也讓子弟和徒弟接待客人。

這一行業出現之後，非常興旺。上層社會的許多達官顯貴、豪客富商、文人雅士趨之若鶩。從事這一行業的年輕伶人被稱做「歌郎」、「相公」；客人把這一「娛樂」叫做「打茶圍」，或叫「逛胡同」、「逛堂子」。這時，名伶的私寓就有了住處、科班、「打茶圍」營業三項職能。後來，由於私寓作為「堂子」的「營業」性質越來越突出，所以私寓逐漸更多地被稱為「堂子」，「堂子」也逐漸成為侍宴侑酒行業的代稱。從嘉慶、道光到光緒末，「堂子」幾乎有一個世紀發達的歷史，南城後來所謂的「八大胡同」一帶，都是當時「堂子」最集中的地方。

辛亥革命後的民國元年，外城巡警總廳出告示查禁韓家潭像姑堂（引文見本書第三章《明清演劇史上男旦的興衰》第三節「清末民初的『四大名旦』」部分）成為國民革命的一項具有「革命」意味的行動。

「告示」對當時的「堂子」的定位，應該說反映了維新、革命人士的觀點；這一帶有啟蒙思潮色彩的觀點，後來成為「主流社會」的「共識」。「堂子」從開始被認為是墨客騷人的「文會宴遊之地」，演化成「實乖人道」的「藏污納垢之場」。這一「告示」，明確劃分了「歌郎」與「優伶」的界限：一方面，嚴重貶抑、譴責前者是「以媚人為生活，效私娼之行為」，「人格之卑，乃達極點」的不堪的一群，另方面，則提升戲曲及「操業優伶」於「改良社會」的地位與功效。這一界限的劃定，僅就戲曲界而言，其結果是「歌郎」、「堂子」開始成

為被歧視和忌諱的字眼。曾經從事「歌郎」行當者，一般不希望舊事重提。出於維護、提升戲曲在社會改良中的地位的戲曲史敘述者，也會模糊、甚至遺漏「歌郎」、「堂子」這些事實。下面，以戲曲史有關梅家三代身世、經歷的敘述作為例證，來觀察這種敘述演化的情形與特徵。

一、舊中國（含香港、臺灣）對於「堂子」的敘述

在二十世紀初，「堂子」是一個人所共知的事實，當時的不少名伶都是「私寓」出身，王瑤卿、姜妙香、程硯秋等等，都是同時從事臺上表演和臺下侑酒兩種行業，由於梅家三代人在這兩種行業中都做得非常出色，所以在敘述中，我會更多地談到他們。

梅巧玲除了曾經是名伶、是「四喜班」班主、名列「同光十三絕」之外，還是咸豐年間「醇和堂」著名的「歌郎」[159]。同治年間，他「脫籍」自己經營「堂子」——「景龢堂」，成為「景龢堂主人」。梅巧玲的兒子梅竹芬（大瑣、雨田）、梅肖芬（二瑣）子承父業，也曾經是光緒年間走紅的「歌郎」。梅蘭芳的父親梅肖芬，在梅巧玲死後成為「景龢堂二主人」[160]……景和堂曾經是當時出名的「堂子」，門下走紅的歌郎不少。後來，「景龢堂」在梅肖芬死後，由於家道中落而衰敗。

梅蘭芳從小在朱小芬的「雲和堂」學藝，人稱「梅郎」，做過「侑酒」的營生，也曾經是當時看好的歌郎。

鳴晦廬主人的《聞歌述憶》中，就記錄了羅癭公、馬炯之與鳴晦廬主人一起召請「梅郎」到「萬福居」的過程，

159
《清代燕都梨園史料》上冊，頁四〇九、四二六。

160
《清代燕都梨園史料》下冊，頁八〇七、六七一、六七六。

以及鳴晦廬主人的「驚豔」的感受。當時,梅蘭芳尚在「髫年」[161]。應當說梅巧玲、梅肖芬、梅蘭芳的成名,都不僅由於舞臺表演,而且還都與「堂子」相關。

不過,梅蘭芳的時運好,他適逢作為「娛樂業」的「堂子」走向衰敗的時期,這使他有可能避免了深入「歌郎」一途。他進入演藝界,正是「後三鼎甲」打造的看重京劇藝術的時代,同時,木訥的性格也使他受益匪淺。這些因素,使他沒有步走紅「歌郎」王蕙芳的道路,而有機會選擇在藝術上展開自己的生命。

梅蘭芳德藝雙馨,尊敬他、愛護他的人不少。所以,他的在「雲和堂」學藝和做過「歌郎」的歷史,就在不同時期、不同地域的各種「戲曲史」敘述中得到各異的處理。它們或被彰顯,或被隱蔽、刪除,或含混而語焉不詳,顯現出五花八門的形態。

北洋軍閥時期,當時的《時報》記者包天笑大約在一九一七至一九一八年間,計劃撰寫歷史小說《留芳記》,其中選擇的「貫串」人物是梅蘭芳。消息傳開之後,《申報》主筆趙叔雍勸誠包天笑:

> 晼華的為人,真如出污泥而不染,你先生也賞識他、呵護他的,關於雲和堂的事,大家以為不提最好,免成白圭之玷。

《新聞報》副總編輯文公達也勸說道:

> 蘭芳雖是馮六爺一班人捧起來的,外間那些人,妒忌他盡說些髒話,那是不可輕信的。[162]

161　鳴晦廬主人,《聞歌述憶》,見《清代燕都梨園史料》下冊,頁一一五八、一一五九。

162　包天笑,《釧影樓回憶錄續編》(大華出版社,一九七三年),頁三。

馮六爺即馮耿光，與梅蘭芳有五十年的交情，梅蘭芳也以他為「知己」。在馮國璋為總統時，馮耿光被任命為中國銀行總裁。趙叔雍、文公達也是愛護梅蘭芳，以「梅黨」自居的人物。他們勸誡包天笑諱言「雲和堂」的主意，是因為在他們看來，梅蘭芳在「雲和堂」做「歌郎」是一段「不光彩」的往事，當然是不落文字為好。

梅蘭芳十四歲剛剛搭班「喜連成」「附學」的時候，身份還是「歌郎」，他在這一年結識了馮耿光。相關的記載有二：一是《伶史》，說是「諸名流以其為巧玲孫，特垂青焉，幼薇（指馮耿光──引者）尤重蘭芳。為營住宅，卜居於蘆草園。幼薇性固豪，揮金如土。蘭芳以初起，凡百設施，皆賴以維持。而幼薇亦以其貧，資其索用，略無吝惜。以故蘭芳益德之。嘗曰：『他人愛我，而不知我，知我者，其馮侯乎？』」。二是《京劇二百年歷史》，說是「樊增祥〔樊山又（名？）雲門〕、易順鼎（實甫即哭庵）、羅癭公、奭召南、馮耿光（幼薇）諸氏，謂蘭芳為巧玲之孫，極力捧場。幼薇尤其盡力，為營住宅於北蘆草園。凡有利於蘭芳者，揮金如土，不少吝惜⋯⋯」。

如果用當時娛樂業的「行話」來說，馮耿光是梅蘭芳的「老斗」；如果用宿命的說法，他是梅蘭芳生命中的「貴人」。

這段經歷到了五十年代，梅蘭芳自己的講述是：「在我十四歲那年，就遇見了他。他是一個熱誠爽朗的人，尤其對我的幫助，是盡了他最大的努力的。他不斷地教育我、督促我、鼓勵我、支持我，直到今天還是這樣，可以說是四十餘年如一日的。所以我在一生的事業當中受他的影響很大，得他的幫助也最多⋯⋯」這種說法給人的

163　穆辰公，《伶史》（宣元閣，民國六年），頁二六。

164　〔日〕波多野乾一原著、鹿原學人編譯，《京劇二百年歷史》（啟智印務公司，民國十五年），頁二一四、二一五。

165　梅蘭芳，《舞臺生活四十年》第一集，頁一五一、一五二。

感覺是，二人只是亦師亦友的莫逆之交；這與穆辰公、波多野乾一的記敘的差異，是顯而易見的。

一九一七年（民國六年）穆辰公的《伶史》由「宣元閣」印刷發行。穆辰公在「梅巧玲世家第一」中這樣講述梅巧玲、梅二瑣、梅蘭芳的這段歷史：

梅巧玲……嘗一掌四喜部，兼於李鐵拐斜街營景龢堂主……二瑣性溫婉，貌嬌好如處女，唱青衣不亞巧玲，且承父業，為景龢堂主。當時士大夫以愛巧玲者，移而以愛二瑣。樊樊山、易實甫皆為其入幕賓。顧二瑣體弱，畫歌夜飲，因致肺疾，支離床次，瘦如枯柴，未幾遂死……

朱小芬……時方於韓家潭營雲和堂私寓，亦風月場中班頭也。裙姊（梅蘭芳小名）既入雲和堂，署名蘭芳，字畹華，以年稚貌美，其香車恆無停軌。士大夫識巧玲、二瑣者，無不推其愛於蘭芳……私寓舊例，師弟關係纂嚴，為人徒者，無自由權，以凡為弟子者，皆以貧故，立債券而為之。債不償則身終不自由。故業是者，必待他人為之脫籍，而後始能獨立……時喜連成科班方盛，所部童伶都二百餘人。（朱）小芬以蘭芳有色而無藝，乃使其入喜連成附學。梨園舊習，以科班為貴，猶之仕途重科甲也。蘭芳以私寓子弟，頗為同學所輕，動遭侮辱，而亦無可如何。[166]

穆辰公寫《伶史》的時候，「堂子」、「歌郎」的性質已屬「不潔」。不過，他在《凡例》中聲稱「本書擇其信而有徵者著之」，以求「存一代之真相」。因此，沒有諱言梅巧玲在掌四喜戲班的同時兼營「堂子」業，也寫到梅二瑣作為著名「歌郎」，事實上死於「畫歌夜飲」。還記錄了梅蘭芳亦是「私寓子弟」，在朱小芬的雲和

[166] 《伶史》，頁二四一二六。

堂做過歌郎；雖然曾經「入喜連成附學」，但是並非正式科班出身……

唐伯弢所著《富連成三十年史》，其中有喜連成、富連成三十年之中畢業的五科學生人名錄，其中並無梅蘭芳的名字，可以作為穆辰公說法的佐證。

一九一八年，鳳笙閣主「重編」的《梅蘭芳》出版，其中的「梅郎小史」有關部分說是：

二琑早逝，蘭芳幼孤，恃其伯父大琑撫育之……蘭芳稍長，雨田（大琑）乃送之朱家為弟子，教之歌唱……在朱家時名不甚噪，乃刻意習劇。及雨田卒，蘭芳歸於家，每日登臺於中和園，演第三四齣戲，無注意者。其時幼芬方享盛名，尚無人道蘭芳也。[167]

《梅蘭芳》由「梅社編輯發行」。它的敘述顯然是經過了用心的篩選。梅巧玲創辦、梅二琑繼承、與他們一生息息相關的「景龢堂」和相關事宜均被刪去，梅蘭芳與「雲和堂」的關係也沒有提及。在「梅蘭芳之家乘」和「梅蘭芳之事略」中，與「堂子」、「歌郎」生涯相關的文字，也已經消失淨盡。

一九一八年梅蘭芳年僅二十五歲，已經被稱為「劇界大王」，聲譽正如日中天。「梅社」中人說：「梅為劇界之偉人，固無待論。」《梅蘭芳》的作者對歷史做這樣的敘述，正體現了梅社中人「為偉人諱」的原則。

民國八年（一九一九）八月十五日，穆辰公所著小說《梅蘭芳》印刷出版，發行者：奉天大西門外奉天時報社。印刷者：小林喜正。一九八七年，由中華書局出版的，鄭逸梅著《藝林散葉續編》第一五三條，記載著這本書的出版和出版之後的故事：「穆儒（穆辰公字儒丐──作者注）所著《梅蘭芳》一書，頗多詆毀語，馮耿光悉

167　鳳笙閣主，《梅蘭芳》（中華書局，民國七年），頁一一二。

數收購而焚之。書為小說體，共十五回，附有彩色劇照，及梅之小影。內容由梅之出身敘起，直至梅赴日本演出為止。前有序文數篇。一九一九年，盛京時報社印行。」

這本書在國內很難尋覓，足見馮耿光做事的乾淨徹底。我從中央民族大學、滿學研究所一位對穆儒丐有研究的先生那裏，借閱了這本小說的複印件，那是她十多年前從日本帶回來的。這本鄭逸梅以為「頗多詆毀語」的書，在過去了將近一個世紀以後的今天來看，或許可以免去許多帶有「道德」色彩的評判，其實，它只是把當時的「歌郎」生活實況具體化成為了生活場景而已。而從這個意義上也可以說：這本帶有紀實色彩的小說與同時的筆記、花譜的記載正可以相互印證。

民國九年（一九二〇），順天時報社刊印了日本人辻聽花的戲曲史專著《中國劇》，其中特別談到了「像姑」：

像姑俗呼相公，乾隆間初興之於北京（天津亦有品格至卑）。專以侑酒鬻色為營業。自道光至光緒中葉，營業最盛。相公齒，多在十二三歲以上，二十歲以下，十五歲前後者最多。眉目清秀，宛如處女。其住所曰私寓，或稱堂子。向在前門外韓家潭附近。操是業者，有時登臺演劇，其不善歌舞者，則每日侑酒陪客而已。其性質與娼寮殆無異也。當時王公富人為之惑溺者頗屬弗鮮⋯⋯今日名優中如時慧寶、王瑤卿、王鳳卿、朱幼芬、陳葵香、梅蘭芳、姜妙香、王蕙芳等，均係私寓出身，亦像姑時代之傑出者也⋯⋯[168]

書中言及二十世紀二十年代的諸多名優，均係堂子出身，辻聽花在敘述這一事實的時候，似乎並未顧及「諱言」。一九二六年（民國十五年）日本人波多野乾一的《支那劇と其名優》，由鹿原學人翻譯出版，書名為《京劇二百年歷史》。其中有關這段歷史是這樣寫的：

此裙姊者，即梅蘭芳……自七八歲，承繼家學。二瑣逝後，大瑣（梅竹芬）之家計不如意，家道益衰。裙姊遂入朱小芬之門。小芬者，霞芬之子，幼芬之兄也。時在韓家潭經營雲和堂私寓，裙姊遂被質而成其弟子，自此始名蘭芳……

厥後葉春善設立喜連成科班，包擁童伶二百餘人，蘭芳亦入該班……與蘭芳同附學者，有老生貫大元花臉小穆子等……

京僚文博彥，出鉅金為梅蘭芳脫籍，而私寓亦由是禁止。蘭芳之藝亦成……蘭芳四歲喪母，十二歲復喪父，乃依於伯氏，大瑣無子，撫蘭芳若己出。未幾家道中落，遂典蘭芳於雲和堂私寓為弟子……私寓子弟，雖以侑酒為業，多習藝為後來計，故蘭芳曾入喜連成科班學戲。京僚中有文博彥者，娶蘭芳甚，出鉅金為之脫籍……

書中說到，梅蘭芳曾經因為家道中落，被「典」「質」到雲和堂為私寓子弟，以「侑酒為業」。雖然雲和堂主人朱小芬是梅蘭芳的「姐夫」，但是，梅蘭芳還是履行了「典」「質」的手續（類似於簽訂「賣身契」，契約內容大致是：自願到某某名下為徒，生死各由天命，幾年出師，出師之前收入全歸師父所有等等）。親戚歸親

戚，買賣是買賣，可能是舊時商界的規矩。梅蘭芳能夠提前「脫籍」，得感謝文博彥；文博彥應當是梅蘭芳做

「歌郎」時候，喜歡他的京中官僚。如果沒有文博彥為他付了「鉅金」，梅蘭芳就不可能在契約到期之前離開

「堂子」，專心於演戲。梅蘭芳在雲和堂的經歷以及進入喜連成是為「附學」等等內容，可以與穆辰公《伶史》

中所言互相補充和印證。

波多野乾一在《京劇：百年歷史原序》中自言，書中材料來源於「中國人斷片的著述」，「辻、井上、村

田、黑根四氏之國文著書」，以及「一己見聞閱歷所得」。身為日本人的波多野乾一與辻聽花一樣，對於諸如

「堂子」之類的事項，當時尚無，或者說是大概也沒有必要有避諱的觀念。

一九二八年（民國十七年）三月七日，《北洋畫報》一六八期，刊登了一幅十二人的合影照片。這是一幅京

劇演劇史上的重要照片，它在此後（直至近年）的史料性與研究性著作中經常出現。在一九二八年刊出時，照片

題為「廿年前北京雲和堂十二金釵之合影」。文字說明是：

雲和堂為清末北京著名教坊，人才輩出，造就名伶不少。今日鼎鼎大名之梅郎，即發祥於此。其所關

於梨園歷史掌故甚巨。圖中（前列自右至左）小春林、梅蘭芳、姚玉芙，（中列）遲連和、未

詳、小鳳凰、未詳，（後列）朱幼芬、姜妙香、姚佩蘭、羅小寶（不知名姓之二人，望閱者見告）。

過了幾天的三月十四日，《北洋畫報》一七〇期刊登夏山樓主「見告」的文字「關於十二金釵」：

閱本報雲和堂十二金釵圖，有未詳姓氏者二人，按中列左首者為曹小鳳，居妙香之下者，為姜妙清，

係妙香之弟。此十二人中，梅郎已為伶界大王騰譽環球。妙香、玉芙亦梨園中有聲色者。劉硯芳係楊

小樓之婿，倚重泰山，尚能一露頭角。羅小寶、邅連和和小春林、姜妙清均已物化。餘者率皆窮迫潦倒，無人稱道矣。

由於夏山樓主的補充，雲和堂十二位「歌郎」的名字，就都湊齊了。

三月七日刊登的合影，有「小迂贈刊」四字，文字說明的作者不詳。但從他所用的「教坊」、「金釵」這些詞彙來看，他是將「堂子」等同於「妓院」，將「歌郎」等同於「妓女」。夏山樓主則有不同，他的敘述之中帶有同情和感傷，但是對於「教坊」、「金釵」這類說法也沒有覺得有何不妥。或許這種類型的表述，至少在當時的《北洋畫報》看來，沒有什麼不妥，並不有礙「鼎鼎大名之梅郎」的聲譽。

一九七九年，身在臺灣的丁秉鐩在他的專著《青衣・花臉・小丑》中，敘述程硯秋的經歷甚詳：程硯秋「滿洲正黃旗人」，「貴族子弟出身，鼎革以後，家道中落」，十二歲時「就『寫』給榮蝶仙做『手把徒弟』了」。「所謂『手把徒弟』，就是學生學戲時，不付給老師束修（學費）」，「事先要『寫』一張『關書』（就是契約）」。「民國五年，他十四歲」「一鳴驚人」。羅癭公「發現程硯秋以後，驚為奇才，不止每天聽戲」，「而且不欲他受蝶仙管束太嚴。因為尚未出師，在民國七年三月，就花銀圓一千三百元，自榮處為程硯秋提前出師，而贖回自由身」。[170]

因為家道中落而以寫「關書」的方式賣身做「手把徒弟」，由於遇到了賞識他的「老斗」，所以在契約到期之前就提前離開了私寓，程硯秋的經歷與梅蘭芳差不多。丁秉鐩對於這段歷史的記錄，比較自然。

一九七九年出版的《齊如山全集》之四，有「清代皮簧名角簡述」，其中對於「梅蘭芳」的幼年生活寫道：

170
丁秉鐩，《菊壇舊聞錄》（中國戲劇出版社，一九九五年），頁一八三—一八五。

梅蘭芳……七八歲投入朱霞芬門下為徒，一因霞芬為其祖父之徒弟，二因霞芬之次媳，為蘭芳之姐，都有照應也。但因其面貌不美，又不大聰明，教習都不大願教，只有吳菱仙（乃時小福之徒弟）天天自動去教蘭芳，一毫不要報酬，彼時小芬（蘭芳姐夫）還抱怨吳菱仙，說：「你不是白費事麼，難道說這樣的小孩，將來還可以吃戲飯麼（靠唱戲吃飯之意）？」但他們無論說什麼閒話，只是天天去教，此蘭芳十一二歲前學戲之情形。以後日見起色，到了十六歲，面貌越變越美，嗓音亦漸亮，沒想到後來便成了世界的名角。[171]

齊如山敘述的梅蘭芳的經歷應當說是「事實」，只是他隱去了「堂子」云云，這應當是齊如山「清代皮簧名角簡述」的寫作準則。他所寫的羅巧福、朱蓮芬、時小福、余紫雲、張芷荃、朱霞芬等人的「小傳」，也都不談他們與「堂子」相關的經歷。

在《國劇漫談》中，齊如山也談到了「堂子」：

相公堂子又名私坊下處，本界則名堂號，或私寓，然私寓二字，已是貶詞。其中的徒弟，名曰相公，又曰私坊，本界名曰徒弟，這種行業，實始自戲班……

好腳掙錢多，圖自己起居飲食上方便，便自己另住一處，此即名曰私寓，招收幾個徒弟，自己教導，此私寓之所由來也。該好腳自然也有許多朋友來訪，偶爾留客吃飯，當然自己帶徒弟相陪，這種

171 《齊如山全集》（重光文藝出版社），冊四，八一、八二。

徒弟，因為待遇優厚，選擇較嚴，大多數都是聰明俊秀的子弟，所以客人也樂與之盤桓，此逛相公堂子（逛堂子）最初之情形也⋯⋯

妓館中可以住宿，而且是明的。堂子中則萬萬不可，偶爾也或有之，但其情形與平常人家留朋友住宿無異。至於齷齪事情，雖也有之，但總是暗的，而不能明說。且這類相公，亦為人瞧不起。[172]

《國劇漫談》的寫作時間，與「清代皮簧名角簡述」相去不遠。其中對「堂子」的清理比較清楚，但在分寸的把握上，顯然也比較謹慎。

這種說法，與他的一九五五年完稿於臺灣的《齊如山回憶錄》略有不同。在《齊如山回憶錄》中，齊如山談到自己從民國元年（一九一二）開始，與梅蘭芳從通信到見面往來的經過，和對「相公堂子」這一讓人棘手的事實的思考：

我給他寫了兩年多的信，我還沒跟他長談過⋯⋯一因自己本就有舊的觀念，不大願意與旦角來往。二則也怕物議⋯⋯三則彼時相公堂子被禁不久，蘭芳離開這種營業，為自己名譽起見，決定不見生朋友，就是從前認識的人也一概不見，這也是我們應該同情的地方⋯⋯及至我到他家，留神詳細一看，門庭很靜穆，本人固然是謙恭和藹，確也磊落光明，實在是不容易。本界的親友，來往的已經不多，外界的朋友更少，倒是有幾位比我認識他早幾年或一二年，心中似稍齷齪，但也毫無破綻，不過有點以老斗自居的嫌疑就是了⋯⋯或者有人說，目下還談到相公堂子，其中有一二位是正人君子，

未免有傷厚道。其實不然，他原也是一種事業，數百年來好角多出在相公堂子中，這也是不應該埋沒的實事。至於說是相公堂子中有不道德的行為，這固然難免，但官場中比它不道德的事情，恐怕更多……[173]

齊如山的「清代皮簧名角簡述」，材料的搜集和記錄應當是始於清末民初，直至三十年代的北京，出版卻是五十年代的臺灣。簡述中表現出對「堂子」（相公堂子）採取忽略的態度，可能有當時、當地的考慮：齊如山是把京劇納入「學術研究」的創始人，從「堂子」被「禁止」的民國元年（一九一二年）到二十世紀三十年代，齊如山的工作對象就是伶人（主要是經歷過晚清的伶人）。面對這些似乎已經成為「朋友」的伶人，齊如山在和他們朝朝相處、日日「切磋」京劇的同時，確實好像不便再藏否「堂子」和「歌郎」。到了一九五五年撰寫《回憶錄》的時候，身在臺灣、年屆八十歲的齊如山的想法，看來與他在清末民初到三十年代的做法有了改變。這只要對比堂子「有不道德行為」「固然難免」，與「至於齷齪事情，雖也有之，但總是暗的，而不能明說」之間的細微差別，便可以得知。

齊如山在《回憶錄》中自言他的想法是：他以為對於曾經存在過、已經成為歷史的「實事」，不應該「埋沒」。而且，時過境遷，「諱言」也已大可不必。

一九五五年，香港「嘉華印刷公司」印行了周志輔的《枕流答問》，其中也談到「堂子」的相關問題（見本書第四章第二節「晚清作為戲曲『科班』的『堂子』」部分引文）。

一九六五年，臺北的《傳記文學》第七卷第一期連載的陳紀瀅的《齊如老與梅蘭芳》之二（「一出汾河灣建

立了畢生關係」)中，有「注文」道是：

相公乃伶人之別稱。清朝北京伶界以買得頭面俊俏的十餘歲的男孩學習旦角，這種下處稱為相公堂子。除學戲外，並且也應徵到菜館替客人侑酒，後以行同娼妓被禁。梅蘭芳就是在相公堂子學戲的。[174]

是不是可以這樣說：二十世紀五十年代之後，在與大陸有明顯區隔的臺灣和香港，與現實政治並無多大關係的早年戲曲史實被認為已經進入了「歷史」，談論可以少有忌諱。像「堂子」之類的事情，「為尊者諱」、「為親者諱」似乎也不再那麼被看重。正如身居香港的「檻外人」所說：「凡人都不會是完美無疵的……凡事總是越否認越叫人相信，越不談便越有人談。」[175]

二、建國以後「戲曲史」對於「堂子」的敘述

一九五〇年開始，在北京的梅蘭芳口述自己的「回憶錄」，一九五二年出版了《舞臺生活四十年》。其中涉及童年經歷部分的敘述是：

九歲那年，我到姐夫朱小芬家裏學戲。同學有表兄王蕙芳和小芬的弟弟幼芬。吳菱仙是我們開蒙的教師……

[174] 陳紀瀅，《齊如老與梅蘭芳》，頁二六、二七。

[175] 檻外人，《京劇見聞錄》（寶文堂書店，一九八七），頁五三。

吳先生對我的教授法，是特別認真而嚴格的。跟別的學生不同，他把大部分精力，都集中在我身上。好像他對我有一種特別的希望，要把我教育成名，完成他的心願。我後學戲而先出臺，蕙芳、幼芬先生學戲而後出臺，這原因是我的環境不如他們。家庭方面，已經沒有力量替我延聘專任教師，只能附屬到朱家學習。吳先生同情我的身世，知道我家道中落，每況愈下，要靠拿戲份來維持生活。他很負責地教導我，所以我的進步比他們快一點，我的出臺也比他們早一點。

過了三年，我就正式搭班喜連成……

我雖然不是坐科出身，但提到我幼年的舞臺生活，是離不開喜連成的……[176]

這裏梅蘭芳談到了他不是坐科出身，但對於「雲和堂」那段生活，強調的是和朱小芬、王蕙芳的親戚關係，卻沒有談到「堂子」；詳細地談他和蕙芳、幼芬一起向吳菱仙學藝，卻沒有談「歌郎」生涯；談了「附屬到朱家學習」，卻迴避了「典」「質」和文博彥出「鉅金」為他「脫籍」……梅蘭芳說的當然都是事實，可是，這是經過了「剪裁」的事實。當然，所有的歷史敘述都包含剪裁、構造的因素，並非只有梅蘭芳這樣做，需要分析的是他敘述的重點和「構造」的「方向」。梅氏構造成了一種單純的、人情味的歷史：家道中落之後，「附屬」到姐夫家，與姐夫的弟弟、表兄一起學戲；開蒙老師吳菱仙同情家境貧窮卻非常努力的學生，所以教授格外用心，梅蘭芳本人也格外努力，因此，他的進步比王蕙芳、朱幼芬都要快，出臺也要早……

不過，據謝素聲《杏林擷秀》的記載，光緒三十年，十三歲的朱幼芬、十四歲的王蕙芳與「雲和堂」的姚佩蘭和羅小寶、十五歲的姜妙香都已成為走紅的歌郎。此時梅蘭芳才九歲，於臺上表演和臺下應酬還都沒有開竅。

176 《舞臺生活四十年》，第一集，頁二六、二八、二九、六三。

依照這一敘述，可以做出的解釋是：比起梅蘭芳來，天資更加聰慧的朱幼芬、王蕙芳，當時是把更多的精力放在侑酒陪宴上，他們更努力地去當「歌郎」、去從事「堂子」的業務，所以才會「先學戲後出臺」。

上面我們提到的那幅曾經刊登在《北洋畫報》一六八期上的「雲和堂十二金釵之合影」，在《舞臺生活四十年》中也出現了。但是，說明文字有了很大的改變：

十四歲（一九〇八）坐前排右起第二人，那年正式搭班「喜連成」。

這個說明強調了「十四歲」那年「搭班喜連成」，卻迴避了這張照片是「雲和堂」十二位歌郎合影的「事實」。至於另外的十一個人是誰？他們是不是與「喜連成」有關？說明文字都沒有明示。

由於《舞臺生活四十年》是口述實錄，所以它成為有關梅蘭芳歷史的權威性著作；也由於梅蘭芳在戲曲界的特別地位，《舞臺生活四十年》也就成為後來現代戲曲史著述援引的經典。

一九八八年，蘇移的《京劇二百年概觀》由北京燕山出版社出版，對梅蘭芳祖孫三代和梅蘭芳幼年學藝部分是這樣寫的：

梅巧玲……原名芳，又名雪芬，字慧仙，又字筱坡。因好養梅花，又號梅道人。堂號「景龢」，同人常以「景龢主人」呼之。江蘇泰州人……

梅蘭芳……祖父梅巧玲，咸豐、同治年間京劇名旦，「同光十三絕」之一。父親梅竹（肖）芬，清末旦角演員……梅蘭芳幼年受家庭薰陶，八歲開始學戲，最初在朱霞芬「雲和堂」學藝，不久拜師吳菱仙學青衣……十一歲登臺，十四歲在喜連成科班搭班學藝……

《京劇二百年概觀》的敘述倒是沒有把與「堂子」相關的內容完全刪除乾淨，他的這部書在對於不少「京劇表演藝術家」的介紹中，都留下了堂名。比如：張二奎寓號「忠恕堂」，程長庚寓號「四箴堂」，徐小香居處堂號「聞德堂」，劉趕三堂號「保身堂」，譚鑫培寓所「英秀堂」，孫菊仙「淼淼堂」，梅巧玲「景和堂」，王瑤卿「古瑁軒」，余紫雲「勝春堂」，時小福「綺春堂」，蕭長華「榮華堂」等等。行文中也間有洩漏作為「科班」的「堂子」的痕跡，比如：「朱（素雲）九歲入錢秋淩之『熙春堂』學崑旦，後改小生……又因其父朱小元與徐小香同為『吟秀堂』學生，故曾得徐小香指點」[177]等等。可是，「堂子」究竟是什麼，書中未做任何解釋。即使講到「科班」的時候，「堂子」的「科班」職能，在書中也被忽略了。

蘇移自言《京劇二百年概觀》是他根據已經在「戲曲學校」講臺上講了十年的講稿整理而成的。也就是說，從七十年代到八十年代，北京戲曲學校課堂上的「戲曲史」中，對於梅蘭芳幼年學藝的經歷和與「堂子」相關的內容，基本上是採取了這樣的講述方式。這種講法也許比較「健康」，除了有「諱言」的成分之外，是否還有教師對於年幼的戲校學生的接受能力的考慮呢？

一九九○年，中國的第一部《中國京劇史》出版，它由北京市藝術研究所、上海藝術研究所共同編著，撰寫者集中了京、滬兩地京劇界的權威人士。其中梅巧玲、梅蘭芳有關經歷的敘述是：

梅蘭芳於一八九四年農曆九月二十四日出生於梨園世家。祖父梅巧玲（一八四二—一八八二）梅巧玲，原名芳，字慧仙，號雪芬，別號蕉國居士，自號梅道人，又稱景龢堂主人，又稱景龢堂主人……（蕭漪執筆）

177 蘇移，《京劇二百年概觀》（燕山出版社，一九八九年），頁一○三、二七六、一○一。

為京劇名旦，「同光十三絕」之一。父梅竹（肖）芬（一八七四—一八九七）也是崑曲、京劇旦

角演員。母楊長玉（一八七六—一九○八），是著名武生楊隆壽之女。伯父梅雨田（一八六五—

一九一二）是與譚鑫培長期合作的著名琴師。梅蘭芳父母早亡，由伯父梅雨田撫養成人。

梅蘭芳八歲開始學戲，九歲從名旦吳菱仙學唱青衣。光緒三十年（一九○四）農曆七月初七，十

歲的梅蘭芳第一次登臺，在七夕應節戲《天河配》中串演崑曲《長生殿·鵲橋密誓》的織女。一九○

八年，搭喜連成班演出……（馬少波執筆）[178]

在《中國京劇史》中，由於梅巧玲和梅蘭芳的傳記是由不同的人執筆，所以「諱言」的程度稍有區別。相同

的是：梅蘭芳祖孫三代以及姜妙香、程硯秋等人與「堂子」的關係，都已經蕩然無存。而「堂子」在將近一個世

紀的時間裏，在培養人才上，曾經與「科班」並存，甚至於比「科班」所出的人才更多、更優秀。這段歷史也就

隨著被淹沒了。

一九九○年，與《中國京劇史》同年出版的還有魯青主編的《京劇史照》。其中亦採用了《北洋畫報》

一六八期的「雲和堂十二金釵之合影」。說明文字這回被擬作：

姚玉芙（一排左二）、梅蘭芳（左三）、孫硯亭（二排左二）、姜妙香（三排左三）等於一九○七年

合影。

178
北京市藝術研究所、上海藝術研究所編著，《中國京劇史》（中國戲劇出版社，一九九○年），上卷，頁四八二、中卷，頁六三三。

這裏的說明更加簡單，也更加乾淨。梅蘭芳之外的十一個人的姓名，是不是出於「不會有損於梅蘭芳形象」的考慮？）。可是，經過這樣的「處理」之後，這張照片的價值，除了「一九〇七年」之外，還剩下了什麼呢？

《京劇史照》的「演員小傳」中寫到梅巧玲、梅蘭芳：

> 梅巧玲（一八四二—一八八二）名芳，字慧仙，號雪芬，江蘇泰州人。初習崑曲，後兼演京劇花旦，能戲甚多，崑亂不當，曾長期主持四喜班……
>
> 梅蘭芳（一八九四—一九六一）名瀾，字畹華，原籍江蘇泰州，生於北京。八歲從吳菱仙學青衣，十歲登臺，十四歲帶藝入富連成科班，十五歲隨名老生王鳳卿赴滬演出……[179]

「小傳」與「史照」的「文字說明」同樣「簡單」和「乾淨」，如果一定要挑剔的話，那就是作者把「喜連成」誤作了「富連成」。

一九九四年，金耀章主編的《中國京劇史圖錄》面世。對於梅巧玲、梅竹芬和梅蘭芳幼年學藝歷史的說法是：

> 梅巧玲（一八四二—一八八二）是繼胡喜祿之後，同、光時期成名最早的一位旦角演員……曾自營「景龢堂」，授徒甚多，均以雲字排名，如余紫雲、劉倩雲……次子梅竹（肖）芬唱旦角，為梅蘭

[179] 魯青主編，《京劇史照》（燕山出版社，一九九〇年），頁一三七、二七九、二八〇。

芳之父……

梅蘭芳……祖父梅巧玲是咸同間著名旦角演員，祖母陳氏乃崑曲名家陳金爵次女。梅父竹（肖）

芬唱青衣，後改小生；母楊氏乃武生泰斗楊隆壽之女。伯父梅雨田是著名琴師。梅蘭芳受家庭環境薰

陶，九歲開始學習京劇青衣，十一歲登臺，十四歲搭「喜連成」科班演出……

在這本「圖錄」中，同樣也採用了那幅在《北洋畫報》一六八期上題為「雲和堂十二金釵之合影」的照片，

而說明文字就更加簡單得不可能再簡單了…

梅蘭芳在喜連成科班（一排右二）180

這一「說明文字」，是本文引述的這副照片說明文字的第四種，也是字數最少、模糊性最大的一種。含混之

處至少有二：第一，照片是梅蘭芳在「雲和堂」的時候十二位「歌郎」的合影，與「喜連成科班」無關；另外的

十一位歌郎，更與「喜連成」無涉；第二，梅蘭芳在「喜連成」是「搭班學藝」，並不是「喜連成」的弟子，

「在喜連成科班」的說法至少是語意不清。當然，這種語意不清或許不是作者的疏忽，造成的似是而非可能正是

作者的目的？

一九九五年，逸明的《民國藝術》由國際文化出版公司出版。有關梅蘭芳的幼年經歷部分的文字是…

180
金耀章，《中國京劇史圖錄》（河北教育出版社，一九九四年），頁五一、一四六。

梅同所有京劇世家子弟一樣，沒有接受過任何正統的文化教育。九歲開始向名伶吳菱仙學戲，十四歲進入京劇職業學校「喜連成」。梅進入喜連成主要是參加那裏專為少年演員組織的演出，雖然因此也學到了一些劇目，但梅不算從喜連成正式畢業的科班學員。

因為梅巧玲與梅竹（肖）芬的人緣，梅家一直是北京京劇界的沙龍。許多著名演員都願意無償地將演技傳授給父親早喪的小梅……[181]

也許是「國際文化出版公司」的出版物會考慮到海外的閱讀對象，所以，它的敘述除了刪盡「堂子」之類的內容之外，還增加了現代色彩的「洋味兒」——「喜連成」成了「京劇職業學校」，梅家「一直是北京京劇界的沙龍」。如果說吳菱仙對幼年的梅蘭芳授藝「盡心盡力」，應該是比較確切的；至於說「許多著名演員都願意無償地將演技傳授給父親早喪的小梅」，卻不知依據什麼。

當年梅蘭芳進入朱小芬的「雲和堂」的時候，所遵守的是「堂子」的「規矩」：梅家「典」、「質」梅蘭芳到「雲和堂」，成為「雲和堂主人」朱小芬的弟子，朱小芬有責任花錢請教師教授自己的弟子，弟子包括他的弟弟朱幼芬、妻弟梅蘭芳和梅蘭芳的表兄王惠芳。開蒙教師吳菱仙受聘教授「雲和堂子弟」，並非是出於願意「無償」。他只是在梅蘭芳還沒有開竅、沒有顯示出靈氣的時候，不曾放棄對於他的教導，如此而已。至於為什麼吳菱仙對梅蘭芳盡心盡力，其實，梅蘭芳在《舞臺生活四十年》中有所解釋：

[181] 逸明，《民國藝術》（國際文化出版公司，一九九五年），頁二一。

吳（菱仙）先生對我的一番熱忱，就是因為他和先祖的感情好，追念故人，才對我另眼看待。吳先生在先祖領導的四喜班裏，工作多年。他常把先祖的遺聞軼事講給我聽。逢年逢節，根據每個人的生活情形，隨時加以適當的照顧。我有一次家裏遭到意外的事，讓他知道了。他遠遠地扔過一個小紙團，口裏說著：「菱仙，給你個檳榔吃。」等我接到手裏，打開來看，原來是一張銀票。[182]

看來，吳菱仙是把梅巧玲對他的「恩惠」，報答在梅蘭芳的身上了。俗話說：受人點水之恩，自當湧泉相報。這在舊中國的伶界，被看作是為人的根本。

《民國藝術》把梅巧玲時代的，其實非常實際、非常殘酷，以半商業、半封建隸屬為基準的人際關係，化作了內容並不確切的「人緣」維繫的人情關聯。這樣的敘述，使得這種關係充溢著溫情的「詩意」。

梅巧玲所處的時代，哪裏有什麼「沙龍」？白天，他得小心韓家潭的「堂子」們明爭暗鬥；晚上，他要注意他的四喜班與其他戲班子在大柵欄的舞臺上競技的勝負。班主與演員、堂主與歌郎、師父與徒弟……是每一個「戲班班主」和「堂子主人」都面臨的人際關係，而每一個能夠站得住的「班主」、「堂主」、「師父」在維護戲班子和「堂子」的正常運轉的時候，都有自己的「過人之處」。如果一定要說「梅家」是「京劇沙龍」的話，那麼，當時眾多的「堂子」，也都應當可以稱得上是這樣的「京劇沙龍」了。

一九九七年，梅紹武主編的《一代宗師梅蘭芳》畫冊由北京出版社出版，在「投師學藝」部分，又收入了「雲和堂十二金釵之合影」，這張被放大了的合影，十二個人的面目都很是清晰。「說明文字」是：

梅蘭芳與幼年學藝時的小夥伴。

前排左起：劉硯芳、姚玉芙、梅蘭芳、王春林

二排左起：曹小鳳、孫硯亭、姜妙卿、遲玉林

三排左起：羅小寶、姚佩蘭、姜妙香、朱幼芬

這一「說明文字」的擬定，是《京劇史照》的方式，既迴避了「雲和堂」也不去有意彰顯「喜連成」，而只是突出「幼年學藝」時的「小夥伴」。並且，把十二個人的姓名一一羅列清楚，甚至於比一九二八年三月七日的《北洋畫報》還要確切。

半個世紀以來，這張「合影」的五個「說明文字」，似乎是遵循著兩種思路在擬定，但是原則卻是相同的，那就是諱言「堂子」與舊時代名伶的關聯。

一九九九年《中國戲曲志・北京卷》隆重推出。《中國戲曲志》是經過「全國藝術科學規劃領導小組」批准的「國家藝術科研重點專案」。由國家文化部、民委和中國戲劇家協會三家主持編纂。它擁有一個龐大的中國戲曲志編輯委員會，有龐大的撰稿人隊伍。這一組織方式與規模，都說明它帶有一種「官方」修史的「權威」的意味。

《中國戲曲志》之中有「劇種史」、「演出史」的設置。在《中國戲曲志・北京卷》的「傳記」中，梅巧玲、梅雨田、梅蘭芳都立了傳。有關「堂子」的部分，已經減到最少。梅巧玲傳中只有「堂號景龢」，時人以景龢堂主人稱之」。梅雨田傳中沒有涉及。梅蘭芳傳中說是「八歲開始學戲，九歲從名旦吳菱仙學唱青衣……光緒

三十四年搭喜連成（後改富連成）班演出」[183]。延續的是《舞臺生活四十年》說法的方式。

三、「戲曲史」上的「盲點」

作為娛樂業的「堂子」在中國文化史、戲曲史上，是一個重要的存在。這不僅因為它有將近一個世紀的歷史，而且還因為在當時北京的社會生活中發生過重要的效應。而作為「科班」的「堂子」，在中國的戲曲史上也是一個重要的存在。在嘉慶、道光直至光緒年間，「堂子」與「科班」共存，共同擔當著培養造就戲曲藝人的職責。也就是說，在將近一個世紀的時間裏，「堂子」作為「科班」的職能，始終沒有間斷。

既然如此，何以在當代中國，「堂子」一直被「諱言」、被掩埋呢？思索來去，原因可能比較複雜。

首先梅蘭芳的口述實錄性質的《舞臺生活四十年》所確立的敘述原則是：「我一生經過的事很多，不要記流水賬，我們要挑選出能夠說明某種問題而有意義的事，使讀者從中得點益處。」[184]這也許可以看作為什麼梅蘭芳遺漏了「堂子」，而突出了「喜連成」與自己的關係的一種解釋。

其次，梅蘭芳在新中國成立以後加入了中國共產黨，「當選為全國人民代表大會代表，中國人民政治協商會議全國委員會常務委員，中國文學藝術界聯合會副主席和中國戲劇家協會副主席，先後任中國戲曲研究院、中國戲曲學院、中國京劇院院長等職」[185]。他不再僅僅是一位「人緣好」的、走紅的「名伶」，而且成為藝術界的一面

183　《京劇二百年概觀》，頁二八二。

184　《許姬傳》、《許姬傳七十年見聞錄》（中華書局，一九八五年），頁三三四。

185　《中國戲曲志・北京卷》（中國ISBN出版中心，一九九九年），頁一一四一、一一六七、一二〇五。

旗幟、一個新中國的官員，一位「尊者」或「賢者」，因此研究者也都自覺或不自覺地採取了一種經過「規範」的方式，於是，「堂子」的歷史以及往事中不便被提起的那部分內容，便一起被掩埋起來。

第三，「堂子」的有關情況和歷史，與許多從舊社會過來的藝人相關。除了梅蘭芳之外，如王瑤卿身為戲校的教授，校長；姜妙香和程硯秋不僅在舞臺上已是泰斗級的藝術家，而且也是戲校的師長，那麼，是不是迴避這段歷史，就免去了很多「不必要」的尷尬和麻煩呢？

總而言之還是與政治的大氣候相關吧？!

一九六一年，梅蘭芳去世。對於在嘉慶、道光直至光緒時期，與「科班」共同承擔著培養造就戲曲表演人才，因而實際上是「戲曲教育史」上不可忽略的一部分的「堂子」，包括與梅家三代以及梅蘭芳幼年學藝密切相關的「景龢堂」、「雲和堂」種種，在戲曲研究和各種戲曲史敘述中，繼續被減省、被忽略。直到二十世紀八十年代以後的今天，當文學史上的很多被諱言的歷史，已經開始被還原、被發掘、被重新敘述的時候，「戲曲史」上的「堂子」仍然是一個諱莫如深的話題、一個「盲點」。

比如：二〇〇二年，徐凌霄（一八八六－一九六一）的《古城返照記》由北京的同心出版社出版，這是一九二八年他在上海《時報》連載的「紀實」性質的小說，據說其中有關「堂子」的部分，被刪除了大約二十萬字。

附錄：明清北京內城、外城示意圖

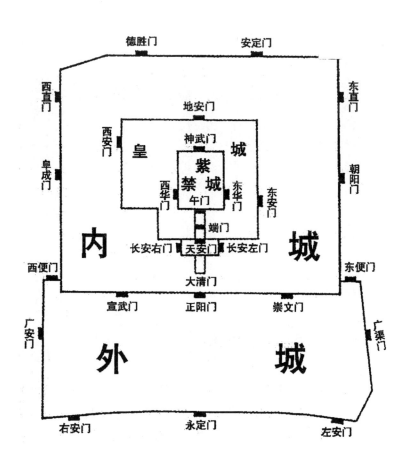

<div style="text-align: right">

正陽門：（又稱）前門

崇文門：哈德門

宣武門：順治門

朝陽門：齊化門

阜成門：平則門

左安門：江擦門

右安門：南西門

廣渠門：沙窩門

廣安門：彰義門廣寧門

</div>

第五章　晚清關公戲演出與伶人的關羽崇拜

關公崇拜之風，在整個清代都呈現久盛不衰的勢頭。這一風氣的持久，首先是得力於清王朝的倡導，其次依靠了民間各種力量的支持，而伶界對關公的神化也起到了重要的推波助瀾的作用。晚清以降，扮演關公和關公的扮演，逐漸形成一套雖不成文卻極有約束力的章法。這套「章法」，包含了前、後臺演員及觀眾對於「關聖」的禮數。這些「禮數」只屬於「關聖」，連人間的帝王和天上的玉皇都無份，顯示了「關聖」在民間信仰中獨一無二的地位。

第一節　清代關公戲演出：禁令與熱潮的交替

二十世紀二十至三十年代，當京劇進入學術研究領域的時候，京劇中關公戲的演出就開始被注意。有關關公角色所屬的「紅淨」和「紅生」的問題，以及關公戲在清代的被官方禁演和在民間走紅，都有許多討論。善於正本清源的齊如山認為：扮演關公的行當最初叫「紅淨」，「這個名詞只有弋陽腔中有的，不唱崑腔，

只唱京腔，唱關公戲最多」。「從前之崑弋班，永遠以弋腔為重，而弋腔之主角為紅淨，幾是專演關公戲。」[1]

和崑腔相比，弋腔具有樸野和原始的特徵，屬於下層市民和村夫野老的所愛。關公戲在以群眾性和通俗性為根本的弋腔戲班中的權威地位，可以表明關公戲在下層民眾中的市場；或許是在民間走鄉串鎮的弋腔關公戲，造型與表演五花八門、缺乏規範，引起了「當局」的注意。雍正五年，清世宗發布了禁演關公戲的政令：[2]

優人演劇，每多褻瀆聖賢。康熙初，聖祖頒詔，禁止裝孔子及諸賢。至雍正丁未，世宗則並禁演關羽，從宣化總兵李如柏請也。[3]

雍正禁演關公戲，是以「尊崇聖賢」的名義。在他看來，只要「搬作雜劇用以為戲」就是褻瀆。這看法延續了康熙的認識，做法上也與康熙「禁止裝孔子及諸賢」（《大清律例按語·卷二六·刑律雜犯》）相同。

到了好大喜功而且思想開放的乾隆時代，對關羽的「尊崇」方式，在觀念上有了變化。乾隆在即位之初就「命莊恪親王譜蜀漢《三國志》典故，謂之《鼎峙春秋》」[4]，把三國故事編成為洋洋大觀的十本二百四十齣連臺本頌聖大戲，專門在內廷上演。這《鼎峙春秋》中有相當一部分都是以關公為主要人物。乾隆指派的莊恪親王，在編寫《鼎峙春秋》時，對文字做了比照先代帝王規格、表示尊崇的避諱處理，對表演也有了新的規定：如「羽」字減筆，寫成「羽」，飾演的關羽不能自報姓名，只自稱「關某」，對手戲演員也

1　齊如山，《戲劇角色名詞考》，見《戲劇叢刊》（天津市古籍書店影印，一九九三年），頁八八。

2　齊如山，《戲界小掌故》，見《京劇談往錄三編》（北京出版社，一九九六年），頁四三二。

3　清·徐珂，《清稗類鈔》（中華書局，一九八六年），冊十一，頁五〇〇。

4　清·昭槤，《嘯亭雜錄》（中華書局，一九九七年），頁三七八。

必須當面稱他「關公」等等。動用避諱的規格，自然不會單只是出自編寫者本人的意思，而表演上那些看起來有

點不倫不類的處理方式，也可能就是既要表演、又要「尊崇」兩全的法子了。這些都應當與乾隆的聖意有關。

今存故宮博物院的檔案中，有乾隆二十五年內廷演戲的「穿戴提綱」二本，第一冊中記有弋腔劇目五十九

齣，其中的《單刀赴會》、《夜看春秋》、《計說雲長》、《秉燭待旦》、《灞橋餞別》、《古城相會》、《華

容釋曹》都是關公戲。這當然說明乾隆時代，不僅宮廷大戲，而且弋腔戲中亦有關公戲在內廷演出。

乾隆時代對關公戲的變相開禁，使民間的關公戲演出也恢復了正常狀態。道光四年「慶昇平班戲目」中，就

有《氾水關》、《虎牢關》、《臨江會》、《華容道》、《取長沙》[6] 等關公戲目。

雍正五年禁演關公戲之後，再一次見於記載的帝王詔令，是在一個世紀以後的清文宗時代。《關帝全書》卷

一載：

文宗顯皇帝咸豐三年十月二十四日

上諭

關帝祀典敧隆仰荷

神威疊昭顯佑本年復加崇封號併入中祀茲據禮部等衙門詳覆禮節僅擬具奏著照所議自明年春季為

始悉照中祀舉行樂用六成舞用八佾以昭崇奉而答

神庥餘依議欽此[7]

5 朱家溍，《故宮退食錄》（北京出版社，一九九九年）下冊，頁六四七。

6 金耀章，《中國京劇史圖錄》（河北教育出版社，一九九四年），頁一二。

7 《中國古典小說研究資料彙編‧關羽卷》（天一出版社，一九八二年），頁一六二。

「中祀」是祭日、月、先農、先蠶、前代帝王、太歲之禮，僅次於天、地、上帝、太廟和社稷。與這一詔令

相關的紀錄，有時人楊恩壽（一八三五－一八九一）的《詞餘叢話》，他說：

關帝升列中祀，典禮纂隆，自不許梨園子弟登場搬演，京師戲館早已禁革，湖南自塗朗軒督部陳泉時

始行示禁。[8]

咸豐禁演關公戲，仍然是以尊崇的名義。在伶人的傳說中，這一禁令的出現，與嘉道間關公戲名演員米喜子

的成功演出所引起的轟動，具有直接的因果關係。

由於文字資料的缺失，米喜子在伶人的傳說中，故事雖越來越有聲色，但他的生卒和活動的具體年代，說法

卻越來越多歧異。

即使是從二十世紀二三十年代開始就在梨園界搜尋記錄佚聞軼事的齊如山，在《京劇之變遷》和《戲界小掌

故》中，自己也出現了「乾、嘉年間，最出名的是米喜子」[9]和「米（喜子）為道、咸年間名角」[10]兩種說法。比齊

如山生年靠後的唐魯孫說：據老伶工王福壽說，米喜子是在「乾、嘉年間」[11]。這說法與齊如山的第一說，可能同

出一源。再靠後的李洪春在《京劇長談》中說：「米喜子是清末同治年間一位擅演關公的好佬。」[12]就更沒譜了。

8　清・楊恩壽，《詞餘叢話》，見《中國古典戲曲論著集成》（中國戲劇出版社，一九八○年），冊九，頁二六四。

9　齊如山，《京劇之變遷》，見《齊如山全集》（重光文藝出版社），冊二，頁五四。

10　《戲界小掌故》，頁四三二。

11　唐魯孫，《從忠義劇展談關公戲》，見《什錦拼盤》（大地出版社，一九九六年），頁二四○。

12　李洪春，《京劇長談》（中國戲劇出版社，一九八二年），頁五一。

今人金耀章的《中國京劇史圖錄》中，確認米喜子的生卒年為一七八〇年至一八三二年，這精確的說法，來源於《米氏家譜》[13]。如果把三十年算作一代人的話，米喜子應當是程長庚（一八一一—一八七九）的上一代。金耀章介紹米喜子最主要的依據，是清人李登齊的《常談叢錄‧米伶有名》。其中談到：

京師優部，如春臺班，其著者也，二十年來，要皆以米伶得名。米蓋吾邑之繞段村人，名喜子。自幼入班習扮正生。每登場，聲曲臻妙而神情逼真，輒傾倒其坐，遠近無不知有米喜子者……歲傭值白金七百兩，遂以致富。道光十二年壬辰，才四十餘病歿。人嗟惜之，春臺班由是減色。[14]

金文的敘述，與引以為據的《常談叢錄》，有兩點並不一致：一是金文說，米喜子的生卒年為一七八〇至一八三二，那麼，享年則應為五十三歲，《常談叢錄》言「才四十餘病歿」，就產生了矛盾。二是金文所說米喜子「嘉慶二十四年返里」，算起來米喜子在家鄉又生活了十三年才去世，與《常談叢錄》所言「春臺班由是減色」，似乎是病死在春臺班的說法，也出現齟齬。

由於作者李登齊自言與米喜子是「同邑」，那麼，即使他所言不能處處妥切，但死於道光十二年、至少活到四十餘歲、在春臺班走紅二十餘年這三點，應該據事實不遠。這樣，米喜子生於乾隆間，嘉慶、道光時為春臺班名伶的說法，應當可以成立。李洪春的說法距事實最遠。

米喜子因關公戲走紅的事蹟，一直活在伶人的口頭上。三十年代，陳墨香、潘鏡芙把梨園軼事寫成小說《梨園外史》，其中涉及對米喜子與關公戲的描述，可以說是集當時口頭傳說之大成。雖然「事蹟不無點染之處，要

[13] 方光誠、王俊，《米應先、餘三勝史料的新發現》，見《戲曲研究》（文化藝術出版社，一九八三年）第十輯，頁三二一。

[14] 《中國京劇史圖錄》，頁一一。

亦未甚失其本來面目」。書中對米喜子的敘述如下：

到了唱戲的這一日，喜子不用銀朱香油勾臉，只抹了些胭脂，用墨筆略畫了一畫眉子。裝扮停當，後臺看了已是喝彩不置。等他揭幕登場，前臺愈發讚美，看得入神。連老中堂向不懂戲，都擊節道好……聽戲人看到描摹勢之處，覺得聖帝臨凡，不過如是，人人肅然起敬，也有合掌頌那關帝寶語太上神威的一篇法語，反倒沒了彩聲……光陰似箭，轉瞬已是十來個寒暑，喜子聲價一年一年的高起來，就再唱《群英會》，也有人捧了，不過總不及老爺戲叫座……忽朝廷下詔，關聖帝君列入中祀，不許人民在廟庭演戲做會……[15]

唐魯孫《什錦拼盤》中的米喜子故事來源於老伶工王福壽：

原皮黃班起先原本不禁演關戲的，據老伶工王福壽說：「在乾嘉年間，有位擅長紅生戲的米喜子，在一次春節，御史團拜，演堂會戲，特約米演《戰長沙》去關公。他上裝時只勾勾眉子，畫畫鼻窩，既不揉紅，也不抹朱砂，臨出場前，呷下兩口白乾酒，出場用袍袖遮臉，走到臺口，把水袖往下一抖，臺下觀眾滿堂起立。大家都說，活似關公顯聖，驟然一驚，所以悚然離座。」此後雖然宮廷跟崑弋，照常上演關公戲，可是皮黃班的關公戲，從此就禁止上演了。[16]

15 《什錦拼盤》，頁二四〇。

16 陳墨香、潘鏡芙，《梨園外史》（百城書局，民國十九年），序三、頁二四、四四。

李洪春對同一件事的描述，見於八十年代出版的《京劇長談》，其中說：

一次，他與程長庚在三慶戲院演出《戰長沙》，米喜子演關公，程長庚演黃忠。他一進後臺，就把一壺酒放在化妝桌上，而後穿「行頭」，穿好後就坐下來用手捏腦門，在快上場時，一口氣把一壺酒喝光，然後戴上髯口，從容上場。那時，關公的出場和現在不一樣，當時是用左手水袖遮面，右手揪住袖角，到臺口再落水袖亮相。當米喜子一落水袖時，臺下就亂套了，前臺有些聽戲的官員、平民跪下一大片——在他們眼前的，不是常看的、揉紅臉的關公，而是一位面如重棗，臉有黑痣，鳳目長髯的活關公……米喜子一演戲，關老爺就顯聖。一演戲就顯聖，那還了得？下令禁演！因此，關公戲就暫時謝絕於北京舞臺上了。[17]

似乎有理由相信，咸豐禁演關公戲，可能與米喜子的精彩演出有關（雖然事實上米喜子並未活到咸豐時代）。這幾則紀錄的邏輯是：由於米喜子的關公戲演得太過神似，與民眾心目中的關聖帝君竟然發生了混淆，引起了人神不分的效果。人神不分是對關公的「褻瀆」，當然就要禁。看來咸豐對「褻瀆」的認識，又回到了康、雍時代。

《梨園外史·序三》，壺園主人的《讀梨園外史漫筆》中引用的「吳朔嘗作小引」，可以看作是這種正統認識的代表：

17
《京劇長談》，頁五二。

忠孝有傳，褻瀆是戒，況佑觴原屬陶情，何演劇不思顧義。如今日酒筵妄演關聖之戲者，惟帝正氣既已贊成，遐方更多欽仰，豈必往媒相傳，不著聲名而赫奕。試觀今時崇祀，聿昭廣貌以輝煌。未知何物傖父傳奇，浸綴聲容於剞劂，遂令從來俗子宴會，箕踞玩賞於俳優。觀者竟以逢場何妨游戲，演者猥為當局，愈入迷離。令互古英雄，作當筵優孟，於理不順，於心不安。伏願賢主，移奉客之誠心，以奉忠義。詎使狎歡投轄，並乞佳客。推敬主之雅志，以敬神明。安可取媚稱觴。肅此編告，揆凜同心。[18]

這應當是雍正、咸豐兩朝，以尊崇關聖為由，禁演關公戲的理論表述。

就像雍正五年的禁令之後，出現了乾隆時代以編演全本《三國志》故事《鼎峙春秋》的方式變相取消了禁令，致使嘉、道時民間出現了米喜子關公戲走紅一樣，咸豐三年的禁令之後，也以排演新劇——全本《三國志》為由頭，開啟了關公戲突破禁令的演出契機，從而引出了關公戲的又一次演出熱潮。

唐魯孫在《從忠義劇展談關公戲》中說：

到了同治末年，程長庚擔任三慶班掌班老闆時，為了跟四喜班打對臺，曾經重排全本《三國志》。

齊如山在《京劇之變遷》中說：

18　潘鏡芙、陳墨香，《梨園外史》（百城書局，民國十九年），卷一、序三，頁三。

到了道光、咸豐年間，因皇帝屢屢傳差，各班爭排新戲，為的是傳差得賞。三慶班排三國演義（亦即《三國志》）、列國、《乾坤鏡》等戲；四喜班排《五彩輿》、《梅玉配》、《雁門關》、《德政坊》等戲。[19]

這兩則記載，與敘說三慶班排演全本《三國志》的原因並無矛盾，而且可以相互補充：因爭取「傳差得賞」而「打對臺」，各班都不斷地排新戲、翻花樣。互相矛盾的是《三國志》的編演時間，一說「同治末」，一說「道光、咸豐年間」，相差懸殊。那麼，兩說究竟孰是呢？

出版於一九二六年的《京劇二百年歷史》中說：

盧勝奎者，江西落第書生也。為票友出身，見知於程長庚，綽名盧臺子。有多少學問。善作腳本，且編全本《三國志》，自《馬跳檀溪》起，排演長本劇。[20]

景孤血在《由四大徽班時代開始到解放前的京劇編演新戲概況》中說：

三慶班的《三國志》和《鼎盛（？）春秋》，本來都是崑曲（兼有弋腔）。《三國志》即是宮廷的《鼎峙春秋》，二劇都由盧勝奎翻作皮黃。[21]

19 《京劇之變遷》，頁二八。

20 波多野乾一，《京劇二百年歷史》（啟智印務公司，民國十五年），頁二五。

21 《京劇談往錄》（北京出版社，一九九六年），頁五二八。

金耀章在《中國京劇史圖錄》中說：

在早期京劇演員中，盧勝奎以擅長編戲而著名。三慶班的連臺軸子戲《三國志》即出自他的手筆。此劇從劉備《馬跳檀溪》起，至《取南郡》止，共三十六本。[22]

看來《三國志》由盧勝奎編寫是一個事實。那麼，《三國志》開始編演的時間，應該出現在盧勝奎活動於程長庚領導下的三慶班的時間之內。

道光二十五年（一八四五）出版的楊靜亭的《都門紀略》，是一本面向「外省仕商」介紹京師方面、類似「指南」一類的書籍。其中有對當時京城名戲班、名演員和他們擅演戲目的介紹。這本書在同治三年（一八六四）、光緒二年（一八七六）、光緒六年（一八八〇）、光緒十三年（一八八七）、光緒三十三年（一九〇七），均有「增補重刻」和「增補改刻」本。增補本對書中所涉內容，隨時間推移，都有相應的補充。

所以，在程長庚去世的光緒五年[23]之前，在道光二十五年、同治三年和光緒二年刊刻的《都門紀略》中，就保存了一份非常可貴的三慶班的名伶和擅演戲目的紀錄：

[22] 《中國京劇史圖錄》，頁一八。

[23] 據民國三十年所修《瀋陽程氏家譜》（見《中國戲曲志·安徽卷》，頁五六〇），載：程長庚「名聞檄，又名玉珊，字長庚，嘉慶十六年辛未七月十二日生，卒於光緒五年己卯十二月十三日，與妻莊氏合葬於京都彰儀門外石道房路北」。由於「光緒五年己卯」對應的陽曆為一八七九年，而程長庚辛於己卯年的年末，這「十二月十三日」，則已經進入了一八八〇年。由於陰曆的一年，總會跨在陽曆的兩年之間，所以程長庚的卒年，如果不仔細折合，就有可能誤以為是光緒六年。

道光二十五年三慶班名伶有：程長庚、潘德奎、胖雙秀、范四保、馬老旦、三雄兒、曹喜林、姚二官、大金齡。

同治三年三慶班名伶有：程長庚、王貴、夏奎章、殷德瑞、周開月、孫大常、小珍、曹玉秀、寶雲。

光緒二年三慶班名伶有：程長庚、徐小湘、殷德瑞、小珍、盧臺子、何九、初連奎、小叫天、小二格。[24]

光緒二年出現的盧臺子，就是盧勝奎。

當盧勝奎可以擔當《三國志》的編劇、並且他的名字已為人所知時，他當然已不是一般的班底演員，而有名伶的身份了。他在道光二十五年、同治三年的三慶班名伶中都沒有出現，就排除了《三國志》編演於「道光、咸豐年間」的說法。他出現在光緒二年的三慶班，程長庚死於光緒五年，可以說明那程長庚領導下的、盧勝奎執行的、對全本《三國志》的編演，只可能在同治三年到光緒五年之間進行，說是在「同治間」，也應當可以成立。

事實上，同治和光緒年間，可以說是關公戲演出的鼎盛時期。成功的演員，先有北京的程長庚，後有上海南派的王鴻壽（三麻子）、北派的程永龍和王福連。

三慶班的全本《三國志》，演出的成績相當地好，主要是演員的稱職和陣容的強大無與倫比。齊如山在《京劇之變遷》中，記載了當時那個「角色之齊整無以復加」的演員名單：

劉先主劉貴慶，關公程長庚，張飛錢寶豐，趙雲楊月樓，諸葛亮盧勝奎，徐庶曹六，周瑜徐小香（即

徐小湘），魯肅程長庚帶，黃蓋錢寶豐帶，龐統何九，曹操黃三，劉璋華雨亭，孔融殷榮海，馬良遲玉泉，太史慈褚林奎，孫權陳三福，張遼張長順，張昭陳小奎，關平羅七十，周倉袁秀子，曹仁方洪順，曹洪袁大奎，許褚黃五，張郃崇富貴，喬國老華雨亭帶，蔡瑁張啟三，張允林大柱，蔡夫人田實林，糜夫人陸緯仙（後陳德霖），甘夫人吳巧福，至舌戰群儒的虞翻、步騭、薛綜、陸績、嚴畯、程德樞，都由華雨亭、陳小奎、張長順、殷榮海、吳桂喜等分著帶演，以及曹家八將，都各有專人。你看齊整不齊整？如今還有這麼齊整的班子麼？[25]

那程長庚「吐棄凡俗，高唱入雲，可謂前無古人，後無來者，生平致力雖在鬚生，實則生旦淨丑，無一不精，又得盧臺子，以落魄詞人而作名伶食客，為之編纂全部《三國志》曲本，故長庚既主三慶園，每一戲報出，燕市為空，時人稱之為大老闆」[26]、「真關公」。曾做過內廷供奉的曹心泉在《程長庚專記》中說：

關羽戲如《戰長沙》、《華容道》等，都是他唱絕了的……他演關公戲，扮相極其威嚴，開臉尤有神氣。有一位尚書名叫周祖培，每見長庚扮關羽登場，就為之肅然起立；這固然是傳統的「武聖」論、「帝君」說，《三國演義》和武廟神像種就的毒根，也就可以看出長庚的想像力之強——善於揣摩「超人」的神氣，以抓著社會的心理。繼他而演關公戲的，汪桂芬要算是坐了頭把交椅……[27]

25　《京劇之變遷》，頁二七、二八。
26　劉蟄叟，《戲曲沿革》，見《戲劇月刊》（大東書局，民國十九年），頁三。
27　曹心泉、陳墨香、王瑤青、劉守鶴，《程長庚專記》，見《劇學月刊》（岐記印刷局，民國二十一年），頁九七。

曹心泉是三慶班名伶徐小香的弟子，親眼見到過徐小香和程長庚在三慶班同事許久，程長庚去世時他已十八九歲，他對程長庚出演關公戲的成功的敘述，應當具有一種特別的權威。那麼，可以說，同治間到光緒初，應當是三慶班出演全本《三國志》，也是程長庚出演關公戲的全盛時期。

這「全本三國志，自躍馬過檀溪，至取南郡止，共四十本」[28]（金耀章說三十六本），其中究竟有多少關公戲，已無劇目可查，我們只能從當時和後來的各種紀錄中得知：程長庚的擅演劇目中，關公戲有《氾水關》、《戰長沙》、《華容道》（見《都門紀略》中的戲曲史料）、《古城會》[29]等曾受到時人的充分肯定和歡迎。包括關公戲在內的三國戲，顯然是三慶班的驕傲，與此同時，咸豐三年關公戲的禁演令，在無形之中也被化解了。

《京劇長談》中有「一八七〇年（同治九年）以後，三老闆（王鴻壽）北上演出」[30]，在天津唱紅了關公戲，從此，就在關戲上下功夫的有關紀錄。劉奎官說，王鴻壽四十歲以後就專演關公戲[31]。王鴻壽的關公戲「皆宗徽派」[32]。他的根據地在上海，為投合上海觀眾的欣賞口味，在「新」字上狠下功夫：編新戲、設計新服裝、創新臉譜、刷新音樂，雖然他有唱功不足，「開口便不是味」的致命弱點，但「扮相好，神氣足」[33]是長處。他善於避短揚長，在不像京師那麼講究聽覺效果、以「聽戲」為高，卻更注重視覺效果、喜歡「看戲」的上海，竟也紅得發紫，自成了南方一派。與他在同一時期，以演唱關公戲出名的還有文武老生出身的王福連和武淨出身的程永龍，

28 《京劇長談》，頁五〇。

29 周劍雲，《鞠部叢刊》（交通圖書館，民國七年），上編，頁三四二。

30 《京劇長談》，頁六五。

31 劉奎官，《劉奎官舞臺藝術》（中國戲劇出版社，一九八二年），頁一四七、一四八。

32 劉奎官，《鞠部叢談》，頁八九。

33 張肖傖，《鞠部叢談》（大東書局，民國十五年），頁六五。

成之，《荒腔走板室戲考三》，見《戲劇月刊》（上海，大東書局，民國十九年），十二期，頁九。

他們是北派關公戲的代表。劉奎官曾經談到：

京戲中最早的關羽戲，由紅淨擔任。當時淨角戲有所謂「紅三擋」與「黑三闖」。「紅三擋」即「擋曹」、「擋幽」、「擋亮」；「黑三闖」即「闖帳」、「闖龍棚」、「闖忠義堂」。「擋曹」就是《華容道》。演「紅三擋」的淨角，即為紅淨。另外，一些老生演員，如汪桂芬、王鳳卿、李鑫甫（大個李七的弟弟）等人也唱關羽戲，不過他們雖然扮的是紅臉，唱做和老生並沒有多大區別。當時，關羽戲的劇目也不多，只有《華容道》、《戰長沙》、《單刀會》等少數幾齣。自從南派的王鴻壽、北派的王福連、程永龍演唱關羽戲以來，才把關羽戲，發展到紅生階段。演唱劇目增多起來，表演藝術也更加豐富和更具特色。於是關羽戲在大江南北，曾風行一時，紅生這一行當，就成了京劇中的重要行當之一。[34]

劉奎官說清了關羽戲在行當上從弋腔的「紅淨」到京劇的「紅生」的發展過程，也說清了從同治間三慶班排演全本《三國志》起始的三國戲走紅，到光緒間形成了南北兩派關公戲熱潮的發展過程。這中間經歷了光緒五年的程長庚去世。

這種盛況一直延續到庚子（一九〇〇年）之後。

像米喜子事件一樣，關公戲極盛又引出了禁演，這似乎已經成為了一個規律。程長庚的三慶班和王鴻壽，都遭遇了這樣的經歷。

齊如山對程長庚經歷的敘述是：

從前葉福海即葉春善之兄，搭三慶班時，在廣德樓演《刀會》、《訓子》等戲，因違禁，官場非把班主程長庚帶走不可，經人說項，只將徐二格帶去責罰，以後各班，皆不敢演關公戲矣。過了幾年，禁令稍鬆，才又有演者。[35]

唐魯孫的敘述，更加具有合理的因果關係和生動的情節性：

葉福海（喜連成老闆葉春善之兄）在廣德樓演《刀會》、《訓子》，因為前臺管事，得罪該管廳上的老爺們，說他們故違禁例，非要把班主程長庚帶走法辦不可，後來經前後臺大眾苦苦哀求，最後還是把管事的徐二格帶去，責罰一番才算了事。從此，皮黃班又有若干年不敢演關公戲，直到現在，各戲班演《白門樓》，只上張飛，不上關公，就是當年留下來的老例。一齣《臨江會》，有二三十年不上關公，拿張飛來代替。蕭和莊生前說：「程大老闆唱《臨江會》就飾張飛，後來才歸穆鳳山飾演。到了光緒中葉，禁令日久，漸漸鬆弛，皮黃班才有人敢演關公戲……」[36]

這件事應當發生在程長庚去世的光緒五年（己卯，一八七九年）年末，陽曆一八八〇年初之前。王鴻壽生於道光末，四十歲以後專演關公戲，與北派王福連、程永龍幾乎是同時走紅，時間大概應當在光緒中葉前後。王

35　《京劇之變遷》，頁二一。
36　《什錦拼盤》，頁二四〇、二四一。

鴻壽的成功雖然是在上海，但他惹出禁演事件，也是在天子腳下的京師。《京劇長談》詳細地記錄了這件事的始末：

庚子（一九○○）後，三老闆（王鴻壽）來到北京演出……過了幾年，他聽說西太后沒追究，才又回來搭田際雲的玉成班演出。四十幾天的演出，上座一直很好，可到最後一天卻出事了。

那天是在前門外大柵欄廣德樓（現在前門小劇場），演出《屯土山》。當時的舞臺前邊有欄杆，欄前貼報子紙[37]，因為一張一張的貼，太厚了，服務員拿下來就掖在欄杆上了。第一排有位抽水煙的觀眾，吹煙核把臺欄積存的海報給引著了，正好三老闆的關公在臺上。這下「關老爺顯聖」就又傳開了。

傳開的結果，照舊是禁止演出關公戲，不管是誰演，一律禁演。所以才導致《臨江會》中關羽改張飛，後來改回來上關羽時，仍由演張飛的淨角扮演關羽，因此，留下了紅生、紅淨兩門抱的表演方式。[38]

李洪春不僅把「顯聖」的實情說得明白，而且把京劇中關公的行當，何以由紅生又變成了紅生、紅淨兩門抱的原因，講得也很清楚。這也是伶人屈從於政治的不得已的變通。這件事發生的時間，應當在光緒末。

我們回顧一下這段歷史：

雍正五年，清世宗下詔禁演關公戲。

乾隆初，張照奉詔編《鼎峙春秋》。關公戲開禁。

嘉慶、道光間，米喜子的關公戲走紅。

37　報子紙，介紹當日的劇目和演員表。

38　《京劇長談》，頁五三、五四。

咸豐三年，關帝升列中祀，禁演關公戲。

同治間，三慶班排演《三國志》，程長庚的關公戲演出走紅。

光緒五年之前，三慶班引出關公戲禁演。

光緒中葉後，南北兩派關公戲走紅。

光緒末，王鴻壽在京城演出，引發關公戲禁演。

從雍正到光緒時代，關公戲的演出，幾乎是禁令與演出的熱潮交替出現。這種情況的發生，有可能與屢有發生的各朝政令不一、中央對禁令的強調禁弛無常、宮內宮外規定有別和對各劇種的約束也不一樣有關。政令的干預和缺乏連續性的同時並存，使地方官在執行禁令時也發生困難。清焦循《劇說》云：

帝王聖賢之像不許扮演，律有明條。牛太守翊祖知徐州時，優有扮孔子者，牛立拿班頭重懲之。吾郡江大中丞見有扮演關侯者，則拱立致敬。[39]

文聖孔子與武聖關羽，同屬「帝王聖賢」的範圍，「不許扮演，律有明條」應當是一樣的，但牛太守的「重懲」和江中丞的「拱立致敬」，在執行上相差也太懸殊了點兒。看來，牛太守的著眼點在責罰優伶，維護聖賢；而江中丞，則更注意自己對聖賢關公的尊敬態度，即使對優人扮演的關公，也不敢懈怠。可以想像，牛太守和江中丞治下的關公戲演出的盛衰自是截然相反。

民間對帝王聖賢關公戲的熱情和執行禁令的不力，實際上是造成清代「關公之戲總末斷演」[40]的重要原因。當

39 清・焦循，《劇說》，見《中國古典戲曲論著集成》（中國戲劇出版社，一九八二年），冊八，頁二〇八。

40 《戲界小掌故》，頁四三二。

然，「總未斷演」的根本原因，還在於需求的左右──畢竟關公戲在民間有很大的市場，這市場，既受到帝王封敕主宰下的關公崇拜的主導，也受到禁令的反向刺激。

可以發現，雍正、咸豐的兩次禁演關公戲，禁令尚且來自正道堂皇的官方，紀錄中的「重懲」事件也很嚴肅；而光緒間三慶班惹出的被「官場」、「管廳上的老爺們」禁演關公戲的事件，就似乎成了一個以名存實亡的「禁令」作為藉口的、戲班被刁難的故事。王鴻壽引起的被禁演，就更荒唐了，那竟是一個被誇張、附會、哄傳的「顯聖」故事的驚恐結尾。

事實上，清代官方對關公戲的「禁演」和民間對關公戲的永不衰歇的熱情，是從兩個不同的方向進行的同一個造神運動。大多數帝王以為，敕封和規格高的祭祀表示尊崇；而百姓則以為，除了到老爺廟求神問卜、燒香跪拜之外，演戲酬神絕不是褻瀆，能在戲臺上看到老爺戲、溫習關老爺的蓋世奇功，也是對神聖的尊崇，甚至於通過舞臺表演親眼看到關老爺「顯聖」，也是潛在的期待之一。

實際上，咸豐之後，官方一方面堅持對關羽以高規格的祭祀表示尊崇的觀念，一方面對民間的造神方式也不再做硬性的干預。光緒時，宮廷中屢屢傳演民間戲班的關公戲，甚至可以算是對民間尊崇方式的一種接受。唐魯孫曾說起過：西太后時代，宮中春節的戲目必有一齣《青石山》，戲中的關羽總是由「學力技術都不比譚鑫培差，尤其嗓音高亢，擅長唱嗩吶腔」的李順亭飾演，那場面，真算得上輝煌、肅穆……

點將一場，檢場的灑一把滿天星火彩，撤去帷幕，大李五（李順亭）的關公，他唱嗩吶腔，句句都是翻著唱，字正腔圓，遊刃有餘，毫無力竭聲嘶的、讓人聽了有替他提心吊膽的感覺。慈禧等一把火彩灑出，不等撤帷子，總是避席而起，走到廊子前站一會才回座。後來才發現，凡是戲裏上觀世音菩薩，或是上關公，她總是託詞起身，迴避片刻。有一次，同治一位妃子，當關公出場，一疏神，忘了

起身離席，慈禧後來藉別的說詞，罰她到御花園，忠義神武關聖大帝座前連燒三天香，懺悔失敬呢。[41]

關公上場，慈禧必離座以示敬意的事，最先是由內廷供奉陳德霖那裏傳出，懲罰同治妃子的事，出於珍妃侄孫（唐魯孫）之口，應該可以認為，這兩件事都來源可靠。看來，西太后已不再堅持搬演即是褻瀆的認識，她的將民間關公戲引入內廷演出，並採取了離座示敬的特殊方式，應是將帝王式的敬畏和民間式的狂熱這兩種不同的尊崇方式兼收並蓄。至此，在關羽崇拜上，清初以來帝王的自發和倡導與民間的自覺和認定，已經合流。

當關公戲演出與來自帝王的禁令相遇的時候，最初是令行禁止，之後是禁令的貫徹和實施不斷受挫，到了晚清，禁令已名存實亡，連帝王自己也加入到關公戲演出的熱潮之中。從表面上看，似乎是帝王禁令的失敗，而實際上，禁令中制止褻瀆聖賢的精神實質，卻是在關公戲演出的不斷精進的追求中，以「頌聖」的方式得以繼續的貫徹。這真是一個令人目瞪舌結的變易。

第二節　光緒年間關公戲演出的鼎盛和禁忌

光緒中葉以後，關公戲的演出，達到清初以來的全盛。演劇史上第一個專演關公戲的王鴻壽，聲譽如日中天。

在他之前，嘉、道間的米喜子和咸、同年代的程長庚，雖然也是紅生名伶，演出關公戲得到過極大的成功，但他們都是以生行應工（老生是他的行當，紅生是老生的一部分），演出劇目也是以老生戲為主，只是同時擅長

關公戲。

王鴻壽則不一樣，他「久站上海數十年」[42]，以南派關公戲為號召，適應海上求新求異的環境，進行創新。首先在劇目上，把關公戲從《白馬坡》、《戰長沙》、《華容道》、《單刀會》、《古城會》、《汜水關》等寥寥幾種擴展到三十一齣[43]，幾乎是三國故事中所有關公的事蹟都被編成了關公戲。其次是表演上的變革。例如：臉譜化妝的設計，添加新的涵義，發展成穿箭衣、掩心甲、蟒、靠四種，以求豐富多彩；髯口改用頭髮製做，增加美感；唱腔設計了嗩吶二黃、徽調四平等，與西皮二黃交錯使用，變得奇特而富於變化；念白將崑曲、徽調、漢劇、楚劇、秦腔、京劇念法融會貫通，別具一格；身段取生、淨之美，兼收並蓄，不溫不火；比照關公圖像和塑像，設計美觀的造型，此外還增加了馬童，創造了趟馬的表演，又專為關公打造了一把蕭穆威武的大刀……他要力求使他的關公形象同時傳達出莊嚴、儒雅、剛毅和勇猛，以達到與信仰者內心仰慕的完美取得一致。

王鴻壽的出現並非偶然。他對關公戲的精心和虔誠，既是對米喜子等前輩創建和尊奉的因襲，也是當時梨園中普遍存在的對待關公和關公戲複雜的崇敬心態的一部分。當時，梨園界之於關公戲，從扮演關公的演員、角色、劇中人乃至觀眾，也都已形成了約定俗成的一套成規。這套成規，既有陳年舊例的延續，也有不斷增加的新規。這些舊例、新規所附帶的帶有禁忌意味的意涵，不僅充分體現了伶人在扮演關公時內心的虔誠以及種種不安和矛盾心理，同時，也從中可以看出晚清的關羽崇拜滲入人心的深度。

42　《京劇長談》，頁一四八。

43　《劉奎官舞臺藝術》，頁二六八、二七四、二七五。

一、對作為角色的關公的禁忌

演員進入後臺，通過化妝和穿戴，就完成了從演員到角色的轉變，而當角色通過上場門跨入前臺，進入音樂和舞蹈的時候，他就完成了角色向劇中人的轉換。實際上，在角色這一過渡狀態中，演員就已開始進入自己的人物類型──既然從視覺形象上看，角色已是女人或神道，周圍的人也就不再把他們視為生活中的常態了。特別是演關公的紅生，從這時候起，就開始進入非常狀態，進入禁忌。

後臺的諸多禁忌可以分為四類：

一、為維持秩序，有利於演出而設。如淨行休息時，可以卸掉盔網子，卻不許卸去勒頭的黃布條。旦行休息時，可以脫蟒、帔，卻不許摘去頭飾或卸蹺。這都是怕出場時來不及。

二、為遵守禁忌而設。如禁止拉空弓，不許扔彩頭。那是怕不吉利。

三、為恭敬神靈而設。如各種神臉不許隨便亂動，坐在衣箱上時，不許兩足尅箱，怕驚動了神祇，因箱中有各種神仙面具。

四、為限制旦角而設。如開戲前旦角不許上臺，旦角不許動硃筆，因為那是關公勾臉用的。[44]

清代的戲班中沒有女演員，伶人的出身也大抵是貧賤之人。但是在後臺，當演員成為角色之後，演員的身份就在角色構成的社會裏發生了分化，開始出現性別（如生、旦）之分，尊卑（如紅生、丑）之別，貴賤（如王帽、窮生）之辨。這時戲班中所有規矩、禁忌的針對，也就都是按照角色賦予演員的身份而定了。例如⋯⋯

<div style="text-align: right">

[44] 齊如山，《戲班》，見《齊如山全集》（重光文藝出版社），冊一，頁三六─三九。

</div>

戲園中每日開戲之前，須先在祖師龕前燒香，方許開戲。但此香須生行或淨行燒之，他行不許。蓋因旦腳、丑腳不莊重也。[45]

旦腳被當作女人，丑腳被當作社會地位低下的人，他們因此被剝奪了在開戲儀式中執行上香、領導拜揖的權利。不要輕看了這領導儀式權利的予奪，決定的因素，除了角色必須男性之外，還要看角色所代表的人物類型的尊貴程度。有點類似行會團體內座次的排列和資格的確定：生行「扮為賢相、忠臣、儒將、學者等腳……代表善人、正人等男性腳色」，淨行「表現男性剛強之性格者」[46]，所以理所當然成為執行儀式的領導。這是男性為中心的社會規則。

齊如山在《戲班》中說：

開戲前旦腳不許上臺，因旦腳近似女人，故不許上臺。中國舊日風水禁忌學說，對女人之限制多於男子，戲界亦然。

旦腳不許動硃筆。彩匣中各種顏色勾臉之筆，各腳色皆可隨便用之，惟硃筆無故不得動，旦腳尤永不許動，以其為關公勾臉之筆也。[47]

45 《戲班》，頁三五。
46 《京劇二百年歷史》，頁三、三二五。
47 《戲班》，頁三七、三八。

女人在生活中是被規定為「不潔」或「不祥」的，凡在與禁忌有關的事務中，女人都要受到限制或必須迴避，以免褻瀆神靈。後臺對旦腳的規定，也同樣體現了生活中的性別歧視。也就是說，當演員化妝之後，進入腳色的時候，他在後臺就暫時地失去了他的男子身份。同時他就要接受生活中的對女人的不平等。後臺的規定，指認了腳色中地位最低的是旦腳，也同時認定了地位最高的是神聖中的關公。因此，扮演關公的腳色，在後臺也就有特別多地帶有禁忌意味的與眾不同。德齡在《慈禧太后私生活實錄》中記錄了一次西太后的談話：

「唱戲的人可說個個都是非常信奉神佛的。」今天她居然說出了一段比較新穎的事蹟來。「尤其對於那人稱伏魔大帝的關公，格外地恭敬虔誠，無論一個怎樣喜歡說笑話的人，祇要是輪到他今天扮關公，他就立即會端莊起來。而且，還得先去買一尊關公的佛馬（應作「佛禡」，下文「神馬」、「碼子」應作「神禡」、「禡子」──引者）來，摺好了高供在桌上，點起香燭，誠誠懇懇的磕了頭，然後再敢起來，很小心地插在他自己的懷裏，一直到戲唱完，才掏出來，依舊供在桌子上，再磕過頭，然後，還得把它擱在紙錠上焚化。」[48]

演員在扮演關公之前，已經開始了自我約束，他覺得如果還胡說八道，會有損關公的形象。請佛馬、拜佛馬、揣佛馬、焚佛馬更是祈求關公保佑的一整套程序。這是西太后所瞭解的，晚清時民間戲班扮演關公必須遵守的禁忌。《梨園外史》中說：

48
德齡，《慈禧太后私生活實錄》，見《清代筆記小說》，冊四十五，頁四五八、四五九。

（米喜子）到了後臺，勾好了臉，懷中揣關爺神馬，絕不與人講話，唱畢之後，焚香送神，他那虔

誠，真叫做一言難盡。

這裏記錄的米喜子，與德齡記錄的西太后說的差不多，《慈禧太后私生活實錄》與《梨園外史》紀錄的藍

本，應當是延續到三十年代的，對這一禁忌的執行實踐的傳說。

紅生角色在後臺，對關公的這種嚴格的、鄭重其事的方式，是獨一無二的，「伶人演唱帝王聖賢名臣，通不

會這般做作」[49]，「平常即演玉皇大帝，也無此恭敬」[50]。《京劇長談》在講到關公戲從米喜子、程長庚，到譚鑫

培、汪桂芬、劉鴻升、王鳳卿、陳子田、張菊樵、王福連、郭仲衡、瑞德寶、李鑫甫、沈華軒等人的演出、發展

與創新的同時，也講到過與上述同一禁忌的一些細節：

當時在表演上，受「關聖帝君」的神化影響很深，不但在演戲時，要燒香磕頭頂碼子（碼子是那會兒

演員，先用黃表紙寫下關聖帝君的名諱，疊成上邊是三角形的牌位，燒香磕頭後，把它放在頭盔內，

南邊是放在箭衣裏。演完後用它擦掉臉上的紅彩，再把它燒了。燒完了，才能說話閒談），而且演關

公的演員，一進後臺就不說話、不閒談，以表示對關公的崇敬。[51]

[49] 《梨園外史》，頁二四。
[50] 黃裳，《舊戲新談》（開明書店，民國三十七年），頁五〇。
[51] 《京劇長談》，頁二六八、二六九。

齊如山在《戲班》中也曾經談到：

比方一人已經扮成關公，因無座位而自搬板凳，則似關公搬板凳了，有褻瀆意矣，故不許。[52]

像齊如山所言，上了妝的關公自己搬板凳，看起來就像是「關公搬板凳」，因此會導致「人神界限不分」，那就是說，相對演員來講，角色已經取得了臨時的、與演員本人身份無關的神格。這個時候，不僅扮演關公角色的演員要以關公自認，並處處以關公的身份來行事，其他人也要這樣尊重他。就像關公的神像和關公的塑像一樣，他們雖然實質上只是一幅畫像或一具泥胎，但身份上卻已是神物、神的代表、關公的象徵，它已有資格、有權利接受凡人的四方香火和頂禮膜拜。在後臺，關公所用的青龍刀和靈官鞭、降魔杵等神佛所用的物件一樣，不可以隨便亂動。[53] 上了妝的關公，要想坐下，就得等別人給他搬板凳了。作為角色的關公，必須從心理上完成從演員到角色的轉換，嚴格遵守為關公而設的一切禁忌。

二、作為劇中人關公造型的意涵

晚清舞臺上的關公，經過米喜子以來近百年的不斷重塑，造型已趨向穩定。如果說《梨園外史》中繪寫的，讓人乍看之下，會「叫聲哎呀，驚得遍身冷汗，毛骨悚然」，馬上就膝蓋發軟，直想跪下磕頭的真武廟的塑像關聖和「諸暨陳老蓮」畫的「老爺像」反映了百姓對關聖的完美想像的話，從米喜子開始的舞臺上的關公造型，則

52 《戲班》，頁三四。
53 《戲班》，頁三六。

已經建立了對塑像和畫像模仿的傳統，這也是一條取得民眾認可的捷徑。比起畫像和塑像來，舞臺上可以表情達意的關公，在神化關公的活動中，顯然具有更明顯的優勢，伶人因此也在化妝和表演上做了很多的發揮。

關公的臉譜和化妝方式，從米喜子、程長庚傳到到王鴻壽，在勾法和涵義的附會上不斷發展，並趨於完善。

米喜子扮演關公戲時，「不用銀朱香油勾臉，只抹了些胭脂，用墨筆略畫了一畫眉子」[54]，他學的是諸暨陳老蓮聖像的筆法，簡潔如畫。程長庚「於重棗臉、丹鳳眼、臥蠶眉，研磨和朱，細心描畫，開臉之美，一時無匹」[55]，用心在追求藝術美和對《三國演義》描述的重現。與他同時的春臺班，有扮演關公的於四勝，他在上場之前，「取酒痛飲，盡數十觥無醉意，簾布一掀，橫刀而出，運氣上升，面如赤虹」，是取其「威嚴持重，神采奕奕」[55]的轟動效應。這還都主要是從美感出發對化妝的設計，他們的區別也就在追求的方面不同。《梨園外史》的記載比較聳人聽聞，也更具神秘色彩：

老爺臉應當用胭脂揉，不應當用銀朱勾。尤其上不得油，要是勾出來油亮油亮的，便像王靈官，不是老爺了。勾老爺臉，也不用十分畫眉子，只稍為比尋常老生抹重一點。還得給他點痣，眉中心點一顆，左眼下點一顆，在鼻四裏點四顆，左頰上點一顆，這叫七星痣。他老人家一生奔波，從桃園結義，就推著一輛小車子，所以一輩子多敗少成。點完了痣，再隨便畫一道黑的，叫做破臉。不但老爺得破臉，連勾張老爺，都得破臉。那都是古來的神靈，護國佑民，不能勾他的本來面目，況且，老爺是協天大帝，副玉皇之職，更非同小可。[56]

54 《梨園外史》，頁二一、二二、二四。

55 《鞠部叢刊》上編，頁三四八、三四七。

56 《梨園外史》，頁一四三。

這裏描述的意蘊豐富的關羽化妝臉譜，具有了兩點特別之處：一是七星痣，其中包含一顆滴淚痣；二是破臉。七星痣的不凡和滴淚痣的犯相，都有妥切的和關羽命運相關的解釋；「破臉」是「因為關羽是所謂的聖人，演員不畫破臉，就會與真關羽攪在一起」[57]。為了避免人神不分而畫破臉，那是對稱得起是「護國佑民」的神靈特別的標識。這時，只屬於關羽的臉譜，可以算是正式出現了。這臉譜的出現時間，應當在程長庚之後、王鴻壽之前。

從把關羽的面孔弄到這樣斑斑點點、亂七八糟，顧得內涵卻全然忘了美感來看，這更像是樸野的民間創作，而非藝術家的構思。

王鴻壽對上述臉譜進行了改造：

用銀朱勾臉，顏色加深，體現了面如重棗的特點。再勾畫出臥蠶眉、丹鳳眼，腦門上的兩道弧形紋，鼻窩兩邊各有一道紋，左右鬢角勾兩個「水葫蘆」，眉攢勾一個形似蝙蝠的花紋，把七顆痣改成兩顆，就是左眼角下邊一顆，右顴骨下邊一顆。這種既威嚴又莊重的特定臉型一出現，馬上就被同行和觀眾所讚許……[58]

至此，美感和意涵已達到了統一。

對伶人於關公造型美感意涵統一的不懈追求的闡釋，以一九一八年發表的周劍雲的《三麻子之走麥城》一文所述最為充分和精當：

57 《劉奎官舞臺藝術》，頁一六六。
58 《京劇長談》，頁二六九、二七〇。

漢壽亭侯關雲長儒將也，亦義士也，一生事業磊落光明。俯仰無怍史冊，流傳彪炳萬古。下至婦人孺子，無不震其名而欽其德。今日馨香俎豆，廟食千秋宜也。故關公戲乃戲中超然一派，與其他各劇絕然不侔。演者必熟讀《三國演義》，定精神、藝術二類。所謂精神者，長存尊敬之心，掃除齷齪之念，認定戲中之我，忘卻本來之我，虔誠揣摩，求其神與古會。策心既正，乃進而研究藝術。以予所見，第一在扮相之英武，要求扮相之佳，尤在開臉之肖。關公之像，異乎常人之像，眼也眉也色也（以真朱砂和油攬合）皆有特異之點，可以意會，難以言傳。第二在做工之肅穆，要求做工之好，尤在舉動之鎮靜。關公之武藝異乎常人之武藝，儒將風度，重如泰山，智勇兼全，神威莫測。用力太猛，則流於牻野，手足無動，則近於萎靡。以是舞刀馳馬極不易做。此則勤習無懈，方能純化。定此條件，以求此項人材，程大老闆自屬古今一人，眼前祇可數三麻子（王鴻壽）為翹楚……[59]

周劍雲的敘述，可以看作是二十世紀初，伶人對關羽神格的舞臺化的追求。其中有扮演前的準備：熟讀《三國》、景仰關羽、洗心滌慮、淨化心靈；也有進入角色的門徑：虔誠揣摩、神與古會……對關羽個性的剖析，也可以算是到了細緻入微的程度。

臉譜和做工之外，關公「兩鬢邊戴兩個白飄帶叫忠孝帶」[60]。「關羽出臺要擋臉，演戲時要經常把眼閉著，不輕易睜開」[61]，因為老爺一睜眼就要殺人。那把「關公使的青龍偃月刀，出場後必須由檢場人點著黃表祭一下，否

[59] 《鞠部叢刊》下編，頁一九。
[60] 《京劇長談》，頁二〇。
[61] 《劉奎官舞臺藝術》，頁一五七。

則它便會當場顯聖，把扮蔡陽的演員給真的斬掉」[62]。關公的武打有簡單的程序，殺人時「只許橫刀反刃一抬，就

算把敵人殺死」[63]。因為關老爺是神，不是普通的武將，用不著刀來劍往，便一定是無往而不勝。在武技的使用

上，「除了上馬、下馬、趙馬、大刀花、揹刀花等幾個程序而外，簡直沒有更多的變化」[64]。這種表演上的節制，

在伶人看來，當然是有助於保持關公的神聖和尊嚴。

直到清末民初，作為劇中人的關公，從化妝到穿戴、動作都一直堅持那套帶有禁忌意味的模式，飾演關公的

演員，時時處處，要念念在心，才不會忽略了諸多細節。

伶人對化妝、服飾和道具涵義所做的銓釋，首先當然是伶人意在尊崇關公的創造和表現，同時，也是對神化

關公的民眾意願的投合。而實際上，這兩者也是相互鼓勵的。這些講究，無疑也是當時對關公戲熱烈追求的內容

之一。

三、演員心理上的敬畏

晚清京劇舞臺上的關羽形象，其實是伶人和觀眾共同塑造的。如同神聖臨凡的關羽，既是伶人對關羽形象的

理解和想像，也是觀眾對關羽神格化的期待。

關公戲的演出，對於伶人來說，心理準備尤其獨待，絕不同於一般角色的扮演，甚至不同於可以用一般的

「敬神如神在」的態度加以對待的神佛乃至玉皇大帝的扮演。它的獨特在於伶人對劇中人關羽心中深存的敬畏，

62 《劉奎官舞臺藝術》，頁一五七。

63 《京劇長談》，頁二六九。

64 侯玉山口述、劉東升整理，《優孟衣冠八十年》（中國戲劇出版社，一九八八年），頁一四三。

這敬畏不僅使伶人在進入角色和劇中人時兢兢業業、嚴守禁忌，而且使他們在離開角色後也有慎於獨處的自制。

《梨園外史》中敘述了嘉、道間米喜子在日常生活中對關羽的虔肅態度：

> 喜子對於關爺，比別人分外敬禮，家裏中堂供了神像，早晚燒香，初一十五，必到正陽門關廟去走走。唱老爺戲的前數日，齋戒沐浴。到了後臺，勾好了臉，懷中揣關爺神馬，絕不與人講話，唱畢之後，焚香送神，他那虔誠，真叫做一言難盡。

米喜子給關公早晚燒香，還可以說是對一般神聖敬重的做法，但家中單供關羽像和唱戲前齋戒沐浴，卻就是對關聖特別的禮數了。扮演關羽之前沐浴更衣，整潔身心，猶如參加祭祀典禮，是米喜子內心的嚴肅要求。他的解釋是：

> 我這碗飯，全是關老爺賞的。不然憑什麼一季掙人家八百吊錢的包銀？我敬重老爺，只算知恩報恩，但是老爺的戲，到底不該唱。我自從扮演他老人家以來，總是害病，簡直背了藥罐子，大概是褻瀆神明之故。老爺在天之靈，雖不計較這些，他手下的張飛老爺、周倉老爺，都是有火性的，難免不降點災……[65]

一般伶人都說「戲飯」是「祖師爺賞的」，但對清代紅生演員來說，關聖在梨園的地位顯然已高於「祖師爺」，關老爺賞飯的說法自是可以成立。米喜子把自己因唱關公戲而名利雙收和身體不健康這兩件互不相干的事

連在一起，解釋爲關老爺不計較他的扮演，倒是張飛、周倉發火降災，讓他病不離身。可見乾隆留下的扮演關公是「頌聖」和雍正、咸豐留下的，扮演即是「褻瀆神靈」的不同的「金口玉言」，在他的心上始終存在著雙重陰影。實際上，這在梨園界的當時，也是個無法證實的問題。伶人諸多的禁忌，也多是爲此預置的禳災除禍的手法。周劍雲在《三麻子之走麥城》中所言「長存尊敬之心，掃除齷齪之念」，被認爲是吃關公戲這碗飯必須遵守的規則，而飾演前後的、從米喜子時代就已開始的種種誠敬的禮數，也成爲了不可或缺的儀式。這些儀式、成規與各種傳說相輔相成地流傳下來，使飾演關公的伶人不敢不臺上嚴守禁忌、臺下洗心滌慮，凡涉及關聖的物事都心存虔竦，而且越演越烈。

劉奎官從二十世紀二十年代開始興趣轉向關公戲。他說：

在上海時，經常路過跑馬廳，那裏有很多的舊書攤，我只要看見說著關羽事蹟的書都買。由於當時文化和知識都很差，竟把一本叫《關聖帝君金錢課》的算卦書也買下了。我二十七歲（一九二〇年）在山西太原新化舞臺搭班，第一次演出《斬顏良》時，見臺下很多人都拿著一本書……戲完後我就向人打聽，才知他們是翻一部叫做《關聖帝君聖蹟圖》的書。這部書實際是關羽的小傳性質，是康熙二年木刻版，黃綢精裝，圖文並茂……我專程到了解良的關氏家族中索取，原來那裏有個規矩：要姓關的人才能得到這部書，外姓人就是出錢也買不到。我不得已改了個名字叫關勇，才算得著一部……每到一個碼頭，凡有關帝廟，我也必去參觀。細細觀看那些塑像的姿態，並把有關關羽的對聯、詩文都抄錄下來。有次由駐馬店到汝南，途中遇雨，路過一個小關帝廟，進去避雨時，瞻仰了一番神像，廟中那副「志在春秋忠在漢，心同日月義同天」的對聯，至今我還記在心裏。在河南許昌，拜訪過關羽當年挑袍的古蹟，據說灞陵橋就是西門外的八里橋。那裏還立有碑文記載他的事蹟，可惜石碑已經毀

壞，碑文已看不出來了……[66]

可以說，劉奎官對關公的虔誠和誠敬已化入內心，景仰和崇拜也成為自覺的行動。對劉奎官來說，關公就是他的衣食父母，也是他崇信的神靈。

從米喜子到劉奎官，伶人對關公的崇敬發自內心是一致的。這種傳統心理的構成，應該有它自己的理由：伶人在歷史上是「樂戶」、是「官身」，身份是「賤民」，屬於社會上等級最低、人身權利和生活最沒有保證的弱勢群體。到了晚清，由於封建制度本身發生鬆動，伶人的社會角色在性質上已有微妙的變化，但是作為「下九流」，他們仍然是最缺少安定感的一群，心理上最需要尋求依靠。在伶人供奉的諸多神祇中，祖師爺和關老爺是最重要的兩位：祖師爺有大唐天子的身份，又是梨園的直接領導，必須尊奉他，請他「賞飯吃」；關公出身寒微，一生靠自己的本事博取名位，這使得也是出身寒微，也是靠自己的技藝謀生的伶人感到從心裏和關公更可以靠近，更何況關老爺憐惜下人、講義氣，使人覺得安全。這應當是伶人對關公特別崇敬的最重要的心理依據之一。

四、觀眾的期待

晚清京戲的觀眾，在看關公戲時，也有一種特殊的惶恐、敬畏的心態。這種心態在帝王、官員和百姓之間表現方式頗有不同。西太后於關公（還有觀世音）上場時不是端坐直視，而是避席而起「迴避片刻」[67]方才坐下，自是既拿著帝王的架子，又在娛樂時含蓄地兼顧了虔肅。官員如《梨園外史》中所言：「往年沈文慤公每見賓筵有

66 《劉奎官舞臺藝術》，頁一五三、一五四。
67 《什錦拼盤》，頁二四二。

關帝戲，即便避去，那才是老成舉動。」米喜子在陳中堂家唱堂會時演《破壁觀書》，觀察梁敬叔道：「這未免褻瀆神明，不看走了。」[68]他們採取避而不看的行動，都是嚴守著雍正、咸豐留下的扮演就是「褻瀆」、觀看也參與了「褻瀆」的觀念，身體力行地謹守著先皇的禁令。《程長庚專記》中記載的「有一位尚書，名叫周祖培，每見長庚扮關羽登場，就為之蕭然起立」[69]則稍有不同，他採取了和西太后一樣的觀賞與敬畏兼顧的態度。平民百姓就又不一樣了。他們對關公戲的反應五花八門：關公第一次出臺亮相時，不論名角與否，觀眾都會為之喝『碰頭彩』，此乃是為劇中人叫好，歡迎關公，並非為扮演者捧場；或者看到出演的關公異常精彩時跪倒一大片；或者「人人肅然起敬」，「合掌誦那關帝寶誥太上神威的一篇法語」；或者「添枝加葉地硬說看見關老爺騎馬拿刀站在米喜子身後頭」[70]……又想看，又不安，心存期待，也有障礙；想跟著頌聖，又怕真是參與了褻瀆，真真是神心難料。臺上的表演者和臺下的觀眾相互影響，相互推動，加強了這種神聖莊嚴的氣氛和誠惶誠恐的意識。

當關公戲與關羽崇拜相關聯的時候，關公戲的表演者、表演方式以及觀眾都逐漸形成了一套與「禁忌」和「造神」相類似的行為和規則，從而使關公戲的演出和觀看，都顯出一種和一般表演者的「敬業」和觀眾的「娛樂」迥然相異的特徵。這應該說是關公戲在文學藝術之外，特別具有的與民間信仰相關的社會意義。

68 《梨園外史》，頁二五、二四。
69 《程長庚專記》，頁九七。
70 《京劇長談》，頁五二。

第三節 關公戲鼎盛的社會文化原因

晚清關公戲的鼎盛，包括了劇目的豐富、演出的頻繁和演出地域的擴大。關公戲演出的與眾不同在於演員、角色、劇中人和觀眾都自覺而誇張地遵守著諸多成文和不成文的規定，形成了一種獨特的文化景觀。這種文化景觀的出現，似乎又可以從兩個方面追索因由：一是清初以來帝王倡導下的關公崇拜的大背景，二是晚清商業社會的發揮和推動。

滿清定鼎中原，繼蒙古之後，成為一統中國的非漢族君主。與蒙古族不同的是，滿族君臣在入關前對漢文化的瞭解願望和入關後對漢民族文化的關注，都比蒙古人顯得更加努力和深入。如何使滿族人既保持自己的武功傳統，又能與漢族的文化習俗融為一體，始終是滿族君主考慮的問題。從順治開始，直至晚清，這種努力都不曾懈怠。

清代最重要的文治措施中的一項，就是對漢族人崇拜的武聖關羽表示認同。據《解梁關帝志》載：

「忠義神武大帝」。

雍正三年（一七二五）五月，追封關帝曾祖光昭公，祖裕昌公，父成忠公。[71]

國朝順治九年（一六五二）四月，禮部奏准關帝封號宜有加崇，請如明萬曆舊典普稱帝，奉敕：封

71 宋萬忠、武建華，《解梁關帝志》（山西人民出版社，一九九二年），頁六八。

由於明神宗於萬曆四十二年（一六一四）十月，已經加封關羽為「三界伏魔大帝神威遠震天尊關聖帝君」，統攝三界（佛教把人世分為欲界、色界、無色界，總稱三界），「永安帝位」，關帝已居「帝君」之位。順治皇帝再封關羽的意義在於，一方面是對關羽在明朝地位的認可，另一方面把「伏魔大帝」改為「忠義神武大帝」，是更加強調關羽的「忠義」特點，鼓勵關羽發揚護佑漢家王朝的忠義之心，繼續保佑清帝。倒是雍正以「公」爵的最高等級來追封關羽的曾祖、祖父和父親三代，可以說是清代皇室的新「皇恩」。

雍正帝在《御製關帝廟後殿崇祀三代碑文》中說：

自古聖賢名臣，各以功德食於其土。其載在祀典，由京師達於天下，郡邑有司歲時以禮致祭者，社稷山川而外惟先師孔子及關聖大帝為然。孔子祀天下學官，而關帝廟食徧薄海內外。其地自通都大邑下至山陬海澨村墟僻之壤，其人自貞臣賢士仰德崇義之徒，下至愚夫愚婦兒童走卒之微賤，所在崇飾廟貌，奔走祈禳，敬畏瞻依，凜然若有所見。[72]

可見到雍正時，順、康、雍三朝堅持推動的關羽崇拜的策略已見成效。全國自上而下，波及範圍極廣的關羽崇拜氛圍已經形成。關羽原本是漢族自家的英雄，宋明以來，屢受皇恩。現在又被滿清帝王鼎力推舉，清代百姓跟著起勁地尊奉這位「協天大帝」，也就是順理成章的事情了。有紀錄描述乾隆時以官方為先導的對關帝的祭祀是：

72 清‧于敏中等，《日下舊聞考》（北京古籍出版社，二〇〇一年），冊二，頁六九八。

每年五月十三日致祭。前十日，太常寺題遣本寺堂上官行禮。是日，民間香火尤盛。凡國有大災，則祭告之。[73]

也有紀錄描述清中葉道光咸豐年間，吳地地方官員和民間對關羽祭祀的盛況：

十三日為關帝生日，官為致祭於周太保橋之廟……十三日前已割牲演劇，華燈萬盞，拜禱唯謹，行市則又家為祭獻，鼓聲爆響，街巷相聞。[74]

京師前門關帝廟在所有的關帝廟中居於首位，「滿清各帝，於每年在天壇郊祭後，回宮時必先在此廟拈香」[75]。它的香火最盛的原因蓋與此有關。

上行下效最顯著的結果是京中關帝廟的陡增。吳長元編的《宸垣識略》，今存最早刻本刊刻於乾隆戊申年（一七八八）。作者自言曾參閱康熙時朱彝尊編輯的《日下舊聞》和乾隆時敕編的《日下舊聞考》兩書，並加以實地考察，所以書中所載可信程度相當大。粗粗統計，京師五城除了大內，關帝廟已為數不少。既有明代舊剎清代重修，也有清代新建。現將書中所列重要的關帝廟統計如下：

一、關帝廟在騎河樓街廟兒胡同，舊名暖閣廠。廟有二鐘，皆鑄暖閣廠關帝廟宇。

二、騎河橋在東安橋北……橋西街北有關帝廟。

73 《老北京旅行指南》（馬芷庠著，張恨水審定，《北平旅行指南》重排本，燕山出版社，一九九七年），頁八六。

74 清‧顧祿，《清嘉錄》（江蘇古籍出版社，一九九九年），頁一一六～一一七。

75 朴趾源，《熱河日記》（上海書店出版社，一九九七年），頁三四七。

三、監造花炮處在地安門甬路西，東向。其北有廟祀關帝、火德真君。

四、護國忠義廟在觀德殿東，塑關帝立馬像。

五、靜默寺在西華門外北長街路西，明關帝廟舊址，本朝康熙五十二年重建，賜名靜默，有聖祖御書額。

六、關帝廟在呂公堂北，有明碑二，磨泐無考。

七、關帝廟在羊尾巴胡同，有明萬曆乙巳年鼎一，癸巳年鐘一，本朝康熙間重修碑。

八、射所中有殿祀北極、關帝。

九、今雙塔寺稍東有關帝廟。

十、關帝廟在都城隍廟西，有明萬曆間鐘一，又本朝順治間，庶吉士周漁重建元君殿碑。

十一、護國關帝廟俗呼鴨子廟，在北鬧市口北太平橋，元天曆二年建，有明萬曆間左諭德傅新德碑，又本朝乾隆元年吏部主事傅廷資碑。

十二、關帝廟在西四牌樓北宣武街西，額曰雙關帝廟，蓋兩像合祀，不知何時所建，元泰定乙丑年修，本朝乾隆間重修。

十三、漢壽亭侯廟在地安門西，面皇城，明洪武年建。本朝順治九年，敕封神為忠義神武關聖大帝。雍正三年，追封神曾祖祖父三代公爵，崇祀後殿。五年，修葺，世宗御書忠貫天人額。乾隆四十六年，今上加封忠義神武靈佑關聖大帝，改謚忠義，門殿皆易黃瓦……關帝廟在地安門西者曰白馬廟，在南城三里河天壇北者曰姚彬盜馬廟，皆隋基也。

十四、關帝廟在月城內之西邊，有明萬曆間焦竑碑記，董其昌書。

十五、關帝廟在打磨廠東口，有明萬曆二十八年鼎一。

十六、關帝廟在高廟胡同，有明嘉靖間鼎一。

十七、關帝廟在薛家灣，係舊剎，前有坊曰關帝聖境。

十八、五虎廟在太陽宮後，係明舊剎，本朝康熙年重建……今前殿只奉關帝，而五虎之名仍舊。

十九、關帝廟在蒜市口。

二十、姚彬關王廟在慈源寺東數百武，相傳即元崇恩萬壽宮。

二一、關帝廟在安國寺西，有明隆慶年鼎一。

二二、萬壽關帝廟在西河沿，係舊剎。

二三、關帝廟在西河沿響閘橋，俗名粗旗杆廟，明舊剎，本朝重修。

二四、鐵老鸛廟在十間房，僅屋一間，祀關帝。庭前古槐一，有明嘉靖甲寅劉鐸碑。

二五、古林院在白紙坊，祀關帝，前有戲臺，蓋里社祠也。

二六、萬壽西宮在盆兒胡同西，明萬曆間建，今尚完整，有關帝殿、呂祖殿……廟額書關帝廟。

二七、關帝廟在米市胡同南，明天啟乙丑年內官建，……寺僧雲，聖祖嘗幸其地，故廟中門不開。

二八、張相公廟在延旺廟街，舊係關帝廟，本朝康熙二十二年蕭山紳士重建。

二九、關帝廟在德壽寺西南里許，建自前明，本朝乾隆三年重修，殿三層。

三十、關聖廟在高麗莊，有明碑一。

三一、關聖廟在漏澤園，有明碑一，又本朝康熙二十九年中書高聯璧碑。

三二、關聖廟在廣仁宮東，乾隆二十一年敕修。

三三、長春園大東門外大石橋有關帝廟，西北里許，地名二河閘，亦有關帝廟，大北門前營有三聖庵，皆本朝建立。

三四、佟峪村在普覺寺西南里許，有關聖廟。

三五、煤廠村有關聖廟。[76]

事實上，乾隆時的關帝廟遠不止於此，因為邵晉涵的《序》中，就言及《宸垣識略》有「博觀而約取，以身所涉歷，融洽前言，編纂成書」的特點，吳長元未經「涉歷」和「約取」而外的自當不少。

曾於乾隆四十五年（一七八〇）隨朝鮮政府使節團赴清朝參加乾隆七十壽誕的朴趾源在《熱河日記》中，記錄了從鴨綠江經盛京（瀋陽）、山海關到北京沿途所見關帝廟遍布到窮鄉僻壤的情況：

關帝廟遍天下，雖窮邊荒徼，數家村塢，必崇侈棟宇，賽會虔潔，牧豎饁婦，咸奔走恐後。自入柵至皇城二千餘里之間，廟堂之新舊，若大若小，所在相望，而其在遼陽及中後所，最著靈異。[77]

乾隆之後，關帝廟的數量又有猛增。究其原因，大致有：一來京城百姓對關帝的崇拜有增無已，新建關帝廟又不知幾何。道光末刊刻的楊靜亭的《都門雜詠》中有詠正陽門關帝廟的竹枝詞，詞曰：「來往人皆動拜瞻，香逢朔望倍多添，京中幾萬關夫子，難道前門許問籤？」[78]由此可知，道光時京城就已有關夫子「幾萬」鎮守京城。二來，晚清關公戲的興盛，又和商業社會的演化有複雜的關聯。可以考察的一個重要因素是，商業性的「會館」及商業活動對關公崇拜和關公戲演出所產生的推動作用。從明代嘉靖年間開始出現的會館，入清之後更加發達。據道光間刊印的《都門紀略》中統計，會館在都中有三百二十四個，咸豐間刊《朝市叢載》載會館三百九十一

[76] 清·吳長元，《宸垣識略》（北京出版社，一九六四年），頁四三—二七四。

[77] 《熱河日記》，頁三四七。

[78] 清·楊靜亭，《都門雜詠》，見《清代北京竹枝詞》（北京出版社，一九六二年），頁七一。

個。光緒間刊《順天府志》中記有會館四百四十五處[79]。會館有地方會館和行業會館兩種，這兩種會館都要供奉關帝。所以，會館的崛起，到清末為都中又派生出四百多關夫子的神位。

清代諸帝推崇關羽，並使之成為民眾信仰的最有成效的行為是封關羽為「武財神」。關公一旦成為財神，就成為無處不在、無事不管、和眾多民眾的切身利益密切相關的全職全能的神，同時也就毫無疑問地成為全民的神。晚清關帝以財神的身份進入了尋常百姓家祭的範圍，與諸天菩薩、灶王爺、眼光娘娘、送子張仙等家庭中必需的保護神並列在一起。正像唐魯孫在《故園情》中所說：「從前三教九流每一個階層人士，都供財神。」各路財神之中，「協天大帝增福財神」[80]是最被崇拜的神道之一。至此，關羽崇拜已經從自上而下的政府行為，逐漸成為民眾的自覺行動了。

關公被封為財神的確切時間，現在還不能確認。有臺灣研究者認為：「從顯聖傳統去瞭解關公的神格神職，似乎未能發現關公被尊為『財神』的例子。此說未詳起於何時，可能晚到清中葉以後。」[81]但民間傳說卻把敕封關羽為財神的事，「坐實」到清代帝王中人氣最高的乾隆身上。流傳於山東濰坊寒亭的故事說：

乾隆把關公封為財神，所以人們都在關帝廟的門上貼上「漢為文武將，清封福祿神」，橫批「協天大帝」的楹聯。[82]

[79] 周華斌，《京都古戲樓》（海洋出版社，一九九八年），頁一一九。

[80] 唐魯孫，《故園情》（時報文化出版事業有限公司，一九八四年），頁七六。

[81] 洪淑苓，《關公民間造型之研究》（國立臺灣大學出版委員會，一九九五年），頁五四三。

[82] 馬昌儀編，《關公的民間傳說》（花山文藝出版社，一九九五年），頁三四八。

「協天大帝」兼任「福祿神」，聽起來有點滑稽，其實這兩個封號是互為表裏、互相支持的。因為「協天大帝」體現了最高的權力，而「財神」又包含了最有效的實際利益，人類社會中，權力和金錢永遠是追求的目標和最高的權威。關帝從此成為從帝王官宦到尋常百姓都可以寄託希望和願心的對象，而對當北京逐漸走上商業社會時顯示出極大的活力的商人來說，尤其顯得重要。

晚清的北京，商業已有較大發展。商人的社會地位也發生了改變，由「士農工商」四民之末，逐漸成為新貴，有時幾乎可以與「士」相提並論。城市中行業會館和地方會館的並存和繁榮，就可以反映出這一點。據清中葉活動於道光、咸豐年間的顧祿所著《清嘉錄》說：

> 吳城五方雜處，人煙稠密，貿易之盛，甲於天下。他省商賈，各建關帝祠於城西，為主客公議條規之所，棟宇壯麗，號為會館。[83]

這種會館是所謂「行業會館」，京師所建浙江銀錢業的「正乙祠」，山西油商的「山右會館」，山西染坊業的「晉冀會館」，潞郡銅、錫、煙袋三行的「潞郡會館」，紙商的「延邵會館」，藥行的「藥行會館」都屬此類。它的主要職能是維護各行業商家的權益和解決同仁的福利和糾紛。在某種意義上說，行業會館雖是非官方的，但對商人來說卻兼有決策和仲裁雙重權力的機構。「這類會館中無一例外的都有神殿，供奉關帝、文昌帝君、火祖、財神或本行業的神靈。所以它兼有些廟宇的功能，也有個別的就是由廟宇改成會館的。」[84]

[83] 清・顧祿，《清嘉錄》（江蘇古籍出版社，一九九九年），頁一一六。

[84] 李暢，《清代以來的北京劇場》（北京燕山出版社，一九九八年），頁五四—五九。

京師為萬方輻輳之地，風雨和會，車書翕至，影繯紆組之士，于于焉集景從。遇鄉會試期，則鼓篋橋門，計偕南省，恆數千計。而投牒選部，需次待除者，月乘歲積於是，寄廡就舍，遷徙靡常，炊珠薪桂之歎，蓋伊昔已然矣。時則有置室宇以招徠其鄉人者，大或合省，小或郡邑，區之曰會館。[85]

這種會館，是所謂「地方會館」。職能上更多偏向於聯絡鄉誼和維護同鄉的公益。和行業會館一樣，地方會館也要供奉和崇拜關羽，並借助他的權威，原因在於：首先關帝是「三義」之一，是聯絡鄉誼的表率，地方會館所標榜的，正在於此。其次，關帝是「三財」之一，可以為商人招財進寶，這也與行業會館的宗旨相關。關帝又是「忠義」的楷模，舉行公議，解決紛爭，可以作為效法和權威的象徵。

與功利目的緊密相關的關羽崇拜，晚清時已經超過了其他的神道而位居榜首，原因應當是他身兼最高的權力和實力於一身。在權力上，「協天大帝」是「副玉皇之職」[86]，一神之下，萬神之上。玉皇大帝雖然比關公位高一等，但他並不直接分管財運。在實力上，他是武財神，趙公明、比干雖然與他等級相同，但在權力上卻又遠不及他。

事實上，會館中供奉「協天大帝」、「武財神」關羽和演關公戲，都與商人的功利目的相關。晚清時候的北京，商業已有很大的發展。不僅會館的勃興是商業發達的直接成果，而且，北京南城戲園多，飯館旅店多，八大胡同妓女多，也是進京的外埠商人增多直接需求的結果。當時，作為時尚藝術的京劇，它的演出既是以贏利為目的，也完全是迎合觀眾的愛好，逐漸走向了商業化。這樣，關公戲的鼎盛，除了上述的由於清代關羽崇拜是自上而下的國家行為而具有極大的號召力，因而起到為關公戲升溫的作用而外，還因為關公是財神，以商人為首的市

85 清・江由敦，《休寧會館碑記》，見《松泉詩文集》卷十二（乾隆戊戌序刊本），頁九。
86 《梨園外史》，頁一四三。

井小民，對關公戲的演出也投入了極大的注意力。

消費藝術與民間風俗、民間崇拜應當是同步的。關公戲演出的熱烈與民間熾烈的關羽崇拜遙相呼應，甚至可以說戲曲演出在關帝崇拜中處於前哨。比起寺廟中的塑像和年畫中的圖影來，戲曲演出有流動的特徵，舞臺上對關公的想像和再現，可以不斷提升觀眾的情緒，因此，關公戲對關公崇拜起到了推波助瀾的作用。反過來，由於崇拜關羽，觀眾對關公戲造成的市場要求也成為關公戲發達鼎盛的重要動力。

清代帝王製造的關於乾隆是劉備轉世、所以關羽神靈當然扶保大清的神話，對民間影響極大，同時也誘導了民間想像和創造出更多的關羽「不轉世」、「常顯聖」[87]的故事，哄傳出更多的伶人演出關公戲時關公顯聖的傳奇。《京劇長談》中記載：「有些官員在西河沿正乙祠平介會館舉行新春團拜，特約米喜子演《戰長沙》」時，居然看見「關老爺騎馬拿刀站在米喜子身後頭」[88]。這種「親眼所見」，常常具有極大的煽動力，一傳十，十傳百，添油加醋，傳說就逐漸變成了事實。唐魯孫在《從忠義劇展談關公戲》中記載了兩件事：

劉鴻升……有一次他忽發雅興，想唱一齣《刮骨療毒》，一般伶工在第二天演紅生戲，最虔誠的，頭一天要齋戒沐浴，當天扮好戲，揣上神禡，要在後臺膜拜後，才坦然登臺演唱。劉瘸子一向做事馬虎，跟平常一樣，沒揣神拜福就上臺了。「刮骨」一場，飾華佗的一不留神，木頭刀居然把膀子上的肉劃了一道口子，當時沒有覺出怎樣，可是一卸妝，血流不止。雖然後來治好，可是，足足有半個多月抬不起胳膊來。有人說那是不崇敬武聖，所得的一點薄懲。從此劉鴻升就再也不動關公戲了。

郭仲衡原本是北平南城票友，跟王又荃同一個教會。後來下海經王又荃的介紹，搭入程艷秋的戲

87　《梨園外史》，頁一四四。
88　《京劇長談》，頁五二。

班。三天打泡戲是《戰長沙》、《舉鼎觀畫》，他是基督徒當然不會在後臺上香磕頭，可是關公一出

臺，特製平金綠緞子黃走水關公的帥字旗，檢場的一慌疏，把下齣程豔秋《虹霓關》替夫報仇的白旗

子給舉出來了。第二天，他跟又荃的《雙獅圖》，一聲「太師回府」，檢場的把一對獅子也拿走了，

雖然再把獅子擺出來，既入梨園行，就應當照梨園行的規矩行事。雖然兩次出錯，都是檢場的疏失，可也使得郭老闆懂懂不

安了。後來有人勸他，既入梨園行，就應當照梨園行的規矩行事。他此後再演關戲，也照樣揣神拜福

焚香禮拜了。你說事涉迷信，從劉郭兩件事情看來，就令人可解又不可解了。[89]

從這篇寫於一九八一年的憶舊文章中可以知道，關公靈驗的有無，在這位滿清宗室後裔的心裏，始終存而未

決，「可解又不可解」的暗示，似乎更偏向於「不可解」。

在信仰和時尚中，平民百姓的力量都是不可輕視的。晚清在與關公崇拜相連的關公戲的走紅中，表演關公戲

的伶人，是關公形象的創造者，在經過了差不多一個世紀的努力以後，舞臺上的關公戲在「頌聖」上已經趨於完

美。作為關公戲市場主力的市井小民擔當了製造和傳播神話、哄傳顯聖事蹟的重任。那些似是而非、無法證實的

「事實」，使得原本沒有根據的「敬畏」更增加了神秘性。當關公戲與商業市場相關的時候，百姓的信仰轉化為

市場的需求，市場的需求又促進了關公戲的精進，形成了一個相互促進的循環。

清王朝結束之後，開始了一個新的時代，除舊布新的事情也算不少，但是關聖帝君的地位卻未受影響。「辛

亥革命前後，到處都拆廟，獨有關帝廟仍然是那個在正陽門月城之右的前門關帝[90]

廟，原因也還是由於此廟有「建於明天啟元年，有義聖忠王四大字碑，及明萬曆年撰記三通，其一為董其昌所

89　《什錦拼盤》，頁二四二、二四三。

90　《劉奎官舞臺藝術》，頁一五七。

書。廟中法身，乃明世宗宮內舊關帝像。世宗以宮內關帝像甚小，因命木工製一大像。像成，卜者謂舊像曾受數百年香火，棄之不祥。世宗韙其言，乃命祀之於此」的來歷所致。一九三五年出版的《北平旅行指南》描述此廟的盛況：

迄民國以來，此廟香火甚盛，廟內有孫寶琦書「大漢千古」匾一方，張學良夫人于鳳至獻「靈鎮山河」匾一方，塔王所書「靈佑」額一方。該廟於每年舊曆除夕、元旦、初二開廟三天，遊人最盛。[91]

一九二五年二月七日，新明戲院夜戲依舊例出演《青石山》，楊小樓、余叔岩主演：

楊小樓飾關平，余叔岩飾呂祖，錢金福飾周倉，王長林飾王半仙……這幾句戲的關公，內行叫做龕樣子（唐魯孫寫作「龕瓢子」，見《什錦拼盤》二四二頁），是唱嗩吶，要以李順亭為第一，法商百代公司曾灌有他的這齣戲唱片。[92]

一九四六（或一九四七）年，黃裳在《文匯報》副刊《浮世繪》中寫到：

《青石山》王道士捉妖，是武旦戲，這戲照例在年初二上演，其原因，大概是裏邊有關聖降壇的一幕。而關聖在北方是久矣夫奉為財神的了。即看大世界附近的北平糕餅店，張掛關雲長的大畫像，即

91 《老北京旅行指南》，頁八六。
92 周明泰，《楊小樓評傳》（北京燕山出版社，一九九二年），頁五二。

可知矣⋯⋯舊規在演《青石山》之前，裝關聖者，先設幕供關聖畫像，焚香叩首，撤像後始升座，這是特例，平常即演玉皇大帝，也無此恭敬。[93]

⋯⋯⋯⋯

看來，從清初到清末，關聖崇拜越益熱切，關公戲出演亦越發熱烈；從辛亥鼎革至四十年代，觀眾對關公戲的熱情依舊，伶人的尊奉儀式也依舊。信仰和崇拜的滲透力真是不可思議。

第六章　晚清優伶社會地位的變化

優伶在元、明兩代都被看作是「賤民」。在元代叫做「官身」，有義務無償地為官府服務。在明代，情況比較複雜，但是，他們屬於「樂籍」，不准與「良家」通婚，不准參加科舉考試，衣著以及乘坐受到限制是相同的。

清代制度把人分為「良」、「賤」兩類：見諸《大清會典》的明文規定，「四民為良」（軍、民、商、竈），「奴僕及倡優隸卒為賤」。「奴僕」涵義單一、明確。「隸卒」則包括「皂隸、馬快、步快、小馬、禁卒、門子、弓兵、仵作、糧差及巡捕營番役，皆為賤役，長隨亦與奴僕同。」[1]「倡優」則指娼妓與優伶。「賤民」等級正式進入法律規定。

清代「賤民」的法律身份屬第七等，處於社會的最下層，上面依次還有：「雇工人」、「凡人」、「紳衿」、「官僚縉紳」、「宗室貴族」和帝王。

清代「賤民」等級的確定原則是「人以役賤」。[2] 奴僕是「下人」，隸卒是「下吏」，都是被役使者，他們的「賤民」身份主要決定於權力的規定。

與「奴僕」、「隸卒」相比，「倡優」的社會地位則有複雜的情況，其因蓋出於他們職業特徵所引起的社會

<hr />

1　經君健，《清代社會的賤民等級》（浙江人民出版社，一九九三年），頁四二。

2　《清代社會的賤民等級》，頁四九、四二。

態度的複雜性。比如：娼妓以「侑酒侍寢」出賣色相為生，這中間由於有「性」和審美、娛樂等諸種因素摻雜在內，在社會輿論和享受「侑酒侍寢」、購買「色相」的主顧那裏，就出現了「鄙視」和「迷戀」兩極互相交錯的狀態。而在優伶的一方，情況則更複雜，因為從事「優伶」職業的群體之中的一部分，也與「娼妓」類似；但是，「優伶」之中的大部分人，或者說「優伶」的主要職業是表演，而表演的「自娛」和「娛人」特徵，使得「優伶」這一社會角色更加呈現出一種複雜的、多面的特點。正如黃子平先生在《邊緣閱讀》之中所言：

表演的另一尷尬、沉浮不定的性質，植根於「自娛／娛人」這一二項對立之中。作為一種遊戲，一種想像的置換，一種技藝的追求，一種真誠嚴肅的創造，都屬於「自娛」（「自我滿足」、「自我欣賞」）一直到「自我實現」諸層次。然而「觀眾」的存在或介入破壞了這種理想化了的假定……

「娛人」（從「賣座」、「票房價值」一直到「自我實現」諸層次）的一面，給表演帶來了奉獻、屈從、魅惑、鼓動、號召、迎合等曖昧不明的因素……這也決定了演員的職業、社會地位等等在文化—權力結構中的尷尬的、沉浮不定的境況。[3]

「優伶」的法律角色雖然歷來都是至卑至賤的，但是，亦可以由於他們在戲曲舞臺上成功的藝術創造而獲得極大的「殊榮」，這些「殊榮」存在於許多筆記上出現的、「優伶」受到達官乃至帝王「眷遇」的故事之中。清代帝王雖然個個都迷戀戲曲，對於「優伶」「眷遇」的傳說也時有發生，但是在清代前中期，這種「眷遇」還是屬於對於個別「優伶」的波及，群體「優伶」的社會地位，應當說主要還是被放置在「賤民」的位置上。

3 黃子平，《邊緣閱讀》（牛津大學出版社，一九九七年），頁一九二。

到了晚清，社會情況發生的諸種變化，影響到優伶社會地位的漸變。首先是政權（包括律令和發布律令的帝王）對於優伶和戲曲的規定和態度發生變化，引起對於有關「優伶」的律令在執行上發生鬆動。其次，由於晚清帝王對於戲曲的嗜好越演越烈，始於咸豐十年、大批優伶獲得的「內廷供奉」的桂冠，使他們在社會上的地位發生驟變。第三，晚清時期戲曲的商業化程度日趨提高，一批名伶在色藝雙有的年輕時代，成為具有魅惑、號召能力的偶像和明星，而「明星」和「明星崇拜」現象的出現，引起優伶的社會角色也隨之發生變易，這些變易使得「優伶」的社會地位發生了前所未有的嬗變。但到年老色衰的時候，他們又回到「賤民」的地位。他們社會角色的升沉不定，在很大程度上取決於社會態度的臧否。這些優伶原來受到的，在諸如名分、婚姻、服飾、乘坐方面的限制逐漸淡化，也使大清律令在實際上有所消解。

第一節　清代各朝有關戲曲和「優伶」的律令和執行

清代開國之初，帝王就考慮到，想要在中原立足長治，就必須保持滿族英勇善戰的傳統，預防八旗官兵接受不良習氣的腐蝕，而「腐蝕」的誘因多半與「漸改舊習，不守本分」、「出入戲園」、「縱肆奢靡，歌場戲館，飲酒賭博」相關。因此，整頓八旗官兵居住的內城秩序的法紀、整肅八旗官兵軍紀的禁令不斷發布。王利器的《元明清三代禁毀小說戲曲史料》所展示的各朝禁令的頒布，大體情況如下：

大清律例《欽定吏部處分則例》中，有關條例主要有：八旗官兵學唱者「革職」、八旗官兵出入戲園酒館「官員參處，兵丁責革」、地方官員失察失職者「罰俸一年」。

康熙時期，明令「京師內城，不許開設戲館」，嚴禁「滿洲演戲」、官員「挾妓飲酒」。

雍正時期，禁止「外官畜養優伶」、禁止八旗官員遨遊「歌場戲館」、禁止盛京官員「以演戲飲酒」。

乾隆時期，下令「京師內外城禁開戲園」、嚴辦「需次（候補）人員出入戲園酒館」、嚴懲「旗員赴戲園看戲」、嚴禁「外官畜養優伶」。

嘉慶時期，嚴令「城內戲園，著一概永遠禁止」、從重懲治官員「狎比優伶」、「查拿究治」八旗子弟「潛赴茶園戲館，飲酒滋事」、重懲地方大員「容留戲班」。

道光時期，旗人「登臺賣藝」者「銷除旗檔」、嚴懲太監出城「飲酒聽戲」、禁止外城再行開設「戲園戲莊」、不准「呈請建設戲樓」。

咸豐皇帝的《實錄》中，針對「嚴禁演戲奢靡積習」的禁令發布在咸豐二年，說是「如仍蹈前項弊端，即將開設園莊之人，嚴拿懲辦」。他是發布這類禁令最少的一代皇帝。

同治帝的政令比咸豐顯示出整肅的決心，他把「山東萊州府知府王鴻烈壽辰演戲革職」、「高密縣知縣周用霖演戲酬神議處」，查處過「太監演戲」，禁止過「內城戲園」，查禁過「太監畜養戲班」……

光緒時期，見於紀錄的禁令極其少見。[4]

…………

康熙、雍正時期，雖然帝王本人也極其寵愛戲曲，但是，宮廷皇家劇團與民間演劇隔絕，百姓無由得知。所以，「國家」對於民間戲曲的諸種措施，還算得「令行禁止」。

乾隆時期，由於帝王對於戲曲的愛好大張旗鼓，皇太后萬壽和乾隆萬壽慶典之中對於戲曲的張揚波及民間、充當了民間的「表帥」，所以其時已經出現「前門外戲園酒館倍多於前，八旗當差人等前往遊戲者亦復不

4　王利器，《元明清三代禁毀小說戲曲史料》（上海古籍出版社，一九八一年），頁一九、二○、三○、二四、二六、三一、三○、四九、四六、五二、六四、六一、六九、七○、七七、七八、八○、八二、八三。

少）的情況，上行下效的結果是：禁令雖然也不斷頒布，但已經是「禁而不止」。

嘉慶帝曾經想要力挽狂瀾，他在諸位帝王之中，發布的整肅禁令最多，言詞最嚴厲，處罰最重。比如：他以為八旗子弟「登臺演劇，實屬甘為下賤」，宗室坤都勒「跟隨戲班到館，即屬不守正業」，因此「革去宗室頂戴」，全家「發往盛京居住」；御使和順因「常到園內聽戲」受到「革職」查辦，「圖桑阿等五犯」「甘與優伶為伍，實屬有玷旗人顏面」，他們被「銷去本身戶籍，發往伊犁充當苦役」……然而，「八旗子弟往往沾染漢人習氣」、「在外遊蕩，潛赴茶園戲館」的情況越演越烈，官員對於禁令「日久因循，奉行不力」的事也屢屢發生。嘉慶皇帝對於整肅真可謂有心無力。

道光的政令是嚴肅的，對於違禁官員的處理，手下也不留情，這些可能都在他的計劃之內，包括他對於「南府」規模的緊縮、他對於「昇平署」的重新定位。然而，對於八旗官兵加速進入對於戲曲的迷戀，他也只能是束手無策。

咸豐皇帝在這方面基本上採取了不聞不問的態度。

表現嚴厲而實則無奈的政令，出於同治朝。比如：山東萊州知府王鴻烈「當捻蹤紛竄之時，輒因六十壽辰，聽從親友演戲為賀……王鴻烈著即行革職……回籍」；「御史秀文奏請嚴禁賣戲一摺。京師內城地面，向不准設立戲園，近日東四牌樓竟有太華茶軒、隆福寺胡同竟有景太茶園登臺演唱，實屬有干例禁，著步軍統領衙門嚴行禁止」；「據御史袁承業奏，近聞太監在京城內外……畜養勝春奎戲班，公然於園莊各處演戲……實屬大干禁令」；「本日據賈鐸奏稱風聞太監演戲，費至千金，並有用庫存緞匹做戲衣之事，覽奏實堪詫異……如果實有其事，即著從嚴究辦」……但是，從上到下，誰都知道法不責眾。

光緒時期對於戲曲、優伶的政策，顯然已經不再堅持原有帝王家的立場和傳統，也許是因為頒布禁令實際上已經毫無意義，也許是因為光緒本人和西太后都極其迷戀戲曲；而且皇家對於戲曲和優伶採取「開放」態度，已

經是勢在必行。

打從清初開始，就三令五申、明令禁止內城開設戲館、官員畜養優伶、八旗官兵學唱、八旗官兵進入戲園、官員失察等。可是，乾隆時候前門外戲園酒館就已經倍多於前，八旗當差人等前往遊戲者亦復不少。到了晚清的嘉慶時候已有「官員改裝潛入戲園」、八旗子弟「登臺演戲」、「御史常到園內聽戲」。同治時候發展到內城的戲園已經出現在皇城牆外不遠的東四牌樓、隆福寺﹔知府可以不管國事，卻在家中演戲慶壽﹔太監不僅公然敢於畜養戲班，而且敢於在帝王的眼皮底下動用「庫存緞匹裁做戲衣」，職官「壽辰演戲」、「演戲酬神」。光緒時候恭親王竟敢在「什剎海演戲」，無所顧忌[5]。

……可以說，同治的嚴於法紀，即使不是色屬內荏，也是尷尬無奈，而光緒時期（亦即西太后時期）已經是自由放任。事實上，清代帝王原本意在約束八旗官兵的禁令，到了晚清時期，已經毫無意義。

第二節　晚清帝王對於優伶態度的變化

社會態度其實與帝王的倡導有很大關係，也就是所謂「上行下效」吧。昭槤在《嘯亭雜錄》中，記錄了一個被廣為流傳的故事：

世宗萬機之暇，罕御聲色。偶觀雜劇，有演《繡襦》院本「鄭儋打子」之劇，曲伎俱佳，上喜賜食。

5　《元明清三代禁毀小說史料》，頁四五、六〇、五八、五九、六一、六二、七九、八二、八三、八〇、八一、四五、五七、五八、八二、八三、八四。

其伶偶問今常州守為誰（戲中鄭儋乃常州刺史），上勃然大怒曰：「汝優伶賤輩，何可擅問官守？其

風實不可長。」因將其立斃杖下。其嚴明也若此。[6]

《欽定大清會典事例》記錄了乾隆對於秦腔的禁令（引文見第三章第二節「乾隆年間的男旦」部分）。

雍正杖殺優伶的紀錄，具有多重涵義：既可以說明雍正的「嚴明」，又可以說明「伴君如伴虎」，這是一個

帶有偶然性質的、與雍正皇帝喜怒不定的性格有關的、很特殊的事件。乾隆從管理和規範京城娛樂業的角度出

發，對當時的京師秦腔戲班進行查禁，是以一個盛世明君的姿態，對影響世風的劇種進行整治，他的行為「正

常」到無可非議，甚至成為一代聖主的英明決斷的例證而載入史冊。

這兩件從任何一方面考慮都沒有相同之點的帝王的行為，卻出自相同的意識，那就是：戲曲是粉飾太平的工

具，優伶屬於聲色犬馬之流，他們的存歿榮辱都是極其微末的事，微末到在頃刻之間就可以從榮耀的峰巔「上喜

賜食」，跌到龍顏大怒「立斃杖下」……可以說，這種認識是清代前中期帝王從等級制度出發的、延續於傳統

的、對優伶帶有權力意味的態度。

事實上，從晚清道光時代開始，社會上圍繞著戲曲名伶，已經發生了許多重要的變化，諸如作為娛樂業的

「堂子」開始走紅、名伶開始偶像化、偶像的周圍開始擁有一批追隨者、追隨者對於名伶的色藝日益癡迷、文人

寫作「花譜」宣傳名伶的色藝逐漸成為一種時尚和職業、「花譜」的寫作、刊印也越來越起到宣傳廣告的作用，

而名伶對於宣傳廣告也越來越倚重……這些變化，作為一種背景，也直接或者間接影響到帝王對於優伶的態度。

例如前文所述道光七年，「昇平署檔案」之中記載的道光皇帝對於太監伶人苑長清出逃事件的處理。[7]

6 清·昭槤，《嘯亭雜錄》（中華書局，一九九七年），頁一二。
7 丁汝芹，《清代內廷演戲史話》（紫禁城出版社，一九九九年），頁一九六—一九九。

日本人辻聽花《書譚鑫培遺事》記載的西太后對譚鑫培「誤場」不僅不責罰，反而找出理由進行賞賜的特別恩典的事件。[8]

道光皇帝對於苑長清事件的處理，其實已經與雍正、乾隆時期有了根本性的改變。苑長清「外逃」出宮本身，若是在雍正時代，可能早已定為死罪，「立斃杖下」了，可是道光沒有那樣做。道光把苑長清發配到打牲烏拉也是出於不得已，他自己說：「若不發（配）苑長清，好像與惇親王爭此太監似的。」而實際上道光皇帝還真是喜歡他（可能惇親王也喜歡他），所以才有道光十五年把他「釋回」，才有「釋回」後半個月後就讓他為道光演出《五臺》，也才有「銀鍱」的賞賜，顯然是苑長清的「明星」身份救了他的命。這在雍正、乾隆時代是不能想像的。

西太后處理譚鑫培「誤時」的事，從皇室的角度來看就更加反常了。本來去內廷演戲「誤時」就是很大的罪名，而且西太后最忌諱優伶「誤時」，連內務府大臣都覺得「休矣」——老譚沒救，死定了。不想，老譚不僅沒有受到處罰，反而得到表揚和嘉獎——看起來似乎是「君心難測」，而實際上也是因為「明星大腕」譚鑫培的演出，在西太后的心裏「無可代替」，老譚才可以化險為夷。

是不是應當說，晚清時期名伶的身份實際上在帝王心中已經起了很大的變化，而「明星效應」也已潛入宮廷。當然，並不是每一個名伶都可以得到老譚的好運，比如王福壽和王長林就很倒楣。王福壽，因為得罪了太監，太監就說他用西太后的賞金開了個羊肉鋪，因為這件事，「屬羊」的西太后一直憎恨王福壽；王長林因為在臺上演出時臨場發揮，不小心對於「娘們」不敬，而西太后正是「娘們」，所以儘管他們也是「無可代替」，但

8　劉成禺、張伯駒，《洪憲紀事詩三種》（上海古籍出版社，一九八三年），頁一○一。

9　《清代內廷演戲史話》，頁一九八。

是這「無可代替」只能使他們保住了性命，「內廷供奉」的身份未被取消，但他們的「賞金」卻永遠是未等。[10] 他們沒有丟了腦袋，還能繼續出入內廷，已經是沾了「明星」身份的光，不然的話，單單是讓西太后嫌惡，也可以難免殺身之禍。看來，同是「明星」，也有「等級」的分別。

第三節　晚清「內廷供奉」們的殊榮

諸種變化之中，始於咸豐十年的「內廷供奉」的湧現，是清代以來優伶身份得到極大改變的最大動因。

需要說明的是：前文提到過清廷從未正式給予奉旨進宮演戲的名伶在檔案記錄中被叫做「外學」、「教習」或「外邊學生」，但是宮中確實曾經把被昇平署選入宮中，為皇家演戲的伶人叫做「內廷供奉」。所以我們在這裏，也就借用這種稱呼來進行敘述。

南府時代的「內廷供奉」，是由江南織造負責，從江南挑選、水路運到京城的，之後進入皇家劇團，與世隔絕，專門承應宮廷演出。袁枚有詩為「吳下歌郎」寫於「乾隆三十九年」[11]，詩序曰：

　　吳下歌郎吳文安、陸才官，供奉大內已有年矣，今春為葬親故，乞假南歸，相遇虎邱，略說天上光景，且云：「此會又了一生」。余亦惘惘情深，淒然成詠：

10　曹心泉，《前清內廷演戲回憶錄》，見《劇學月刊》二卷五期（中華書局，民國二十二年），頁一。

11　張庚、郭漢城，《中國戲曲通史》（中國戲劇出版社，一九八一年），下冊，頁二八二。

宜春苑裏歸來客，三十年前識面多。

絕代何戡都白髮，貞元朝士更如何。

握手臨歧話再逢，淚痕吹下虎邱風。

自言身比天花墜，一到人間一世終。[12]

讀過淒婉的詩和詩序可以知道：吳文安、陸才官同為江蘇人；進入內廷做「供奉」已有三十年之久；為了葬親，才有可能乞假南歸……一入皇門深似海……這就是「南府」時代「內廷供奉」的生活方式。

西太后時代，專門有宮中昇平署的太監負責到民間戲班中去挑選優秀的名班進宮演戲，民間戲班的頂尖名伶也都會被選入昇平署，成為「內廷供奉」。從光緒九年算起，到光緒三十四年時，昇平署「內廷供奉」共計八十九人，到宣統三年，總計九十二人。[13]

南府時代的「內廷供奉」待遇優厚（類似供給制），而且，確實有過得到「品官」待遇的伶人。昇平署時代的「內廷供奉」是「錢糧制」加上「賞銀制」（見前文第一章第八節「西太后時代的內廷供奉」）。時代不同、制度不同，皇家對於內廷供奉的待遇和方式也不一樣，可是，能夠為帝王演出、常常目睹天顏就會被認為是「身份高貴」卻是一樣的。傳說中程長庚得到「五品頂戴」、譚鑫培「六品頂戴」、楊小樓「四品頂戴」，並不見諸歷史記載，應當是子虛烏有。可是，這樣的神話可以源遠流長，也從一個側面說明了「內廷供奉」的身份高貴和引人注目。

12　袁枚，《小倉山房詩集》（江蘇古籍出版社，一九九七年），卷二十四，頁四八七。

13　王芷章，《清昇平署志略》（商務印書館，民國二十六年），下冊，頁五八〇、五八三。

有資格進入「內廷供奉」的行列，說明伶人的藝術已經得到了最高的榮譽和承認。做了「內廷供奉」之後，不僅有「月米」和「月俸」，而且每次演出之後，都有「賞金」。如果能夠得到帝王和西太后的青睞，那就是得到了「殊榮」，不僅每次的「賞金」會節節攀升，而且可以立刻身價百倍。身價百倍的連鎖反應是在宮外邊搭班也容易多了[14]，甚至於連達官貴人都要對譚鑫培、陳德霖這樣的伶人格外恭敬。

有時候，名伶得到的「殊榮」，即使是「品官」也很難企及。比如：老譚嫁女的時候，西太后有鐫刻了「光緒三十年六月十五日慈禧端佑康頤昭豫莊誠壽恭欽憲皇太后上賞譚金培之女嫁妝銅盆一個」作為「添妝」[15]；楊小樓奉詔帶女進宮，西太后對她「見面歡愛逾恆，賞賚極厚」[16]；西太后喜歡對伶人叫外號、起譚名：楊猴子（楊月樓）、小楊猴子（楊小樓）、狗熊（李連仲）、小不點兒（李燕雲）、叫天（譚鑫培）、孫一囉（孫菊仙）、莊兒（余玉琴）、百歲（羅壽山）[17]⋯⋯這些親熱的表示，都是令其他伶人羨慕不已、也使本人感激涕零的「天恩」。這些顯示了帝王對於伶人的「天恩」，足以使天下人瞠目結舌，因而必須「忘記」（或者必須「忽略」）這些伶人的「賤民」身份。

當然，這都是伶人社會地位的顯著變化。這種地位的改變，雖然不是「法律」規定的變易，卻也是出自帝王的許可，自然，「帝王的許可」也就等於是「權力」和「法律」。

這種變化當然是優伶朝思暮想的事情，所以，一旦能夠被選作「內廷供奉」，就像是榮登龍虎榜一樣榮耀[18]。

光緒年間，有關「內廷供奉」和帝王家的「神話」傳說廣為流傳，而且故事都有聲有色、非常完整：

14 陳志明編著，《陳德霖評傳》（文津出版社，一九九八年），頁一九。

15 《清代內廷演戲史話》，頁二四六。

16 《前清內廷演戲回憶錄》，頁七。

17 周志輔，《楊小樓評傳》（燕山出版社，一九九二年），頁一三。

18 《陳德霖評傳》，頁一八。

說是「鑫培生時有譚貝勒之徽號……亡清親貴亦爭相延納，略分論交」[19]。

說是「光宣間」，慶親王家唱堂會，譚鑫培到來時，慶親王親自到「儀門」迎接，「慶王並且和鑫培攜著手走進來」，用「闊綽煙具來招待他」[20]。

說是「楊士驤請黃三及譚老吃飯延之上座」，論談戲曲[21]。

說是「紅豆館主」溥桐票戲《金山寺》等「非陳（德霖）配不演」[22]。

說是「在昇平署的檔案上，記著光緒十六年十月初十日賞楊月樓銀二十兩，藥四匣。正是在他故去的那年，想必他已患病，所以除特賞銀兩，還有藥材」[23]。

流傳最廣、版本最多的「神話」還是那個發生在光緒三十四年，袁世凱五十生辰慶祝會上的、戲提調那桐為了討好袁世凱，不惜給老譚下跪，請老譚連演四齣的故事[24]。

……

「內廷供奉」把在民間經過演練的、成功的戲曲送入宮中，又把神秘的宮中「神話」帶回民間，成為溝通皇家戲曲和民間戲曲的渠道。

在民間，「內廷供奉」本身就已經成為了「神話」。如前所述直到一九二二年，溥儀大婚，實際上名存實亡的昇平署「傳戲」的時候，不僅老一代的「內廷供奉」興奮異常，而且，新一代的名伶，還要千方百計想辦法，

19 蟄叟，《譚鑫培軼事》（《戲劇月刊》一九三〇年，第二期），頁一。

20 劉守鶴，《譚鑫培專記》，見《劇學月刊》（中華書局，民國二十一年），一卷十二期，頁五。

21 徐凌霄，《伶人身份》，見《劇學月刊》（中華書局，民國二十一年），一卷三期，頁四。

22 《陳德霖評傳》，頁三〇。

23 《楊小樓評傳》，頁六。

24 《洪憲紀事詩三種》，頁一〇一。

要擠入「內廷供奉」的行列，足見這個「神話」具有怎樣持久的魅力。

事實上，「內廷供奉」已經具有了「明星」的意味。

第四節　晚清官府執行有關優伶「定制」的鬆動

不准科考做官、不能與良民通婚、衣裝乘坐俱有定制，是清代之初就確定的、優伶必須遵守的法令。而對於作為「賤民」的優伶進行管理，不使他們遂意「逾制」，是清代各級官吏的職責內容。

《燕蘭小譜》載：

桂林官……戊戌（乾隆四十三年）春，余過友人寓，與之同飲……繼聞浙東某縣佐延入幕中書啟，後回蘇，不數年而殞……（桂林曾冒北籍考試）。[25]

《金臺殘淚記》載：

嘉慶間，有旦色某郎入資為縣令，曾官吾郡。後為巡撫顏公以「流品卑污」參革遣戌。[26]

25 安樂山樵，《燕蘭小譜》，見《清代燕都梨園史料》（中國戲劇出版社，一九八八年），上冊，頁三八。

26 華胥大夫，《金臺殘淚記》，見《清代燕都梨園史料》上冊，頁二四三。

乾隆間，身為「樂籍」、沒有資格參加科考的桂林，有過「僭越」的行為，好在沒有考中，只是做了「書啟」，過了一把「良民」癮。嘉慶間，身為「樂籍」的「某郎」膽子比桂林大，竟然「入資（貲？）」（以錢財取得官職）做了「縣令」！結果當然會比桂林嚴重，受到「發配」的懲治。可以說，乾、嘉時期，「樂籍」屬於「賤民」，不准參加科考的規定，官吏們還執行得比較嚴格。然而，從「旦色某郎入資為縣令」能夠實現這件事來看，政權機構執行律令時已有裂縫出現。

《程長庚專記》記載：

他有兩個嗣子：一個是養子章甫，一個是從子章瑚……章瑚也有一個兒子，名叫尊堯。日人井上紅梅的《中國風俗》中所謂：「入仕途，官至中書，受李鴻章知遇，民國為外交部簽事，通四國語言。」[27]

《徐小香專記》記載：

他的兒子卻不以演劇為職業了，在前清時候就捐了一個武職。在那種貴官賤伶的封建社會裏，他不使他的兒子繼續他的藝術生命，卻叫他兒子去做官，原怪不得他。[28]

程長庚和徐小香是嘉慶、道光年間生人，他們的子嗣可以實現脫離「賤民」的行列去做官，都是在光緒後期。由此可見，政權對於優伶不准參加「科考」定例的維護，於光緒後期已經出現鬆動。

27　曹心泉、陳墨香、王瑤青、劉守鶴，《程長庚專記》，見《劇學月刊》（中華書局，民國二十一年），創刊號，頁一〇四。

28　劉曉桑、陳墨香、曹心泉、王瑤青，《徐小香專記》，見《劇學月刊》（中華書局，民國二十一年），一卷二期，頁六。

清末「四大奇案」之一的「楊月樓誘拐案」，發生在同治十二年（一八七三）。

癸酉（一八七三）年十二月三十日的《申報》，有《記楊月樓事》一文刊出。

甲戌（一八七四）年二月二十四日的《申報》《楊月樓訊辦擬遣》一文說是：

優伶楊月樓因誘匿韋氏閨女被控，迭經本館將訊辦情由，先後列諸前報，並有局外人再三辯駁，均經發刊。韋女之被誘，乘其父客他鄉，因家長不願收領，早已發交善堂擇配乃收禁之。楊月樓現在已經邑尊錄供通詳，奉到各大憲批示，飭為議擬究辦。緣事出誘拐，遂查依誘拐之律擬予軍遣，不日即詳解省郡，聽候上憲提勘矣。一經問實，則四千里塞外之風塵，雖楊月樓江湖浪蕩，辛苦備嘗，恐難消受。回首當年，酒地花天，燈紅黛綠，不知若何懊恨耳。

甲戌（一八七四）年二月二十七日《申報》《楊月樓解郡》一文說是：二十六日已經「解郡（松郡）過堂」，被判「打脛及軍遣」。

甲戌（一八七四）年四月五日《申報》《記楊月樓發郡覆審案》一文說是：楊月樓曾經在「松郡翻供」，「太守發婁縣嚴打二百，而楊月樓不敢復翻供詞」。後來「轉解至省」，三月十八日梟憲衛廉訪「不肯加刑」，楊月樓又一次「翻供」。梟憲將楊月樓「發回松郡覆審」。《申報》指出：「縣內刑人索供」，「到郡復嚴刑不使翻（供）」，「三木之下，何求不得」。

甲戌（一八七四）年四月七日《申報》《英報論楊月樓事》一文報導「英報」和《通文館新報》也注意到楊月樓事件。

甲戌（一八七四）年四月八日《申報》《論楊月樓發郡覆審一案》一文說是：楊月樓案件已經是風聞天下，

「各國訕我國家以審民無例」，「中國縣官其肆私以殘民，私刑以隨私意而索供，其可忍乎」？

甲戌（一八七四）年四月十二日《申報》《楊月樓解審情形》一文，對於楊月樓案件審理情況不透明提出疑問。《英京新報論楊月樓事》一文說是：民間風傳邑令受賄「二萬銀」，要將楊月樓「置之死地」。

甲戌（一八七四）年四月十四日《申報》登載長文《記楊月樓在省翻供事》，說是：楊月樓案件情況確實複雜，首先，楊月樓曾經有前科，「小東門押店與戲班滋事被控則官場之謂為不安本份」；其次，楊月樓與韋阿寶「未婚而先姦」，雖然有其母「供認以曾行許配」，但是韋阿寶的父親並不知道，「欲以為明媒正娶而論究屬牽強」；第三，楊月樓身為優伶，「定例良賤不可為婚，總總不合事理」，韋家「治家不嚴」也是出事的因由，楊月樓犯的是「通姦」罪；第四，官府對於楊月樓「用以極刑」，「打腳脛二百之多，吊拇指以半日之久，以天平架重壓頸項，幾乎不能呼吸，而又加之以杖責」，一定要把他「問成誘拐」，則「太為過分」；第五，各界、各報對於這件事「人言之藉藉，外論之嘵嘵」，主要是針對官府「刑人隨私意索供之不公」[29]。

《記楊月樓在省翻供事》是一篇總結性的報導，既回顧了整個案情審理的經歷過程、事件有關各方的責任和過錯，也闡明了《申報》的立場：《申報》並未反對「良賤不可通婚」的「定例」，也沒有認同楊月樓與韋阿寶的結合與「明媒正娶」相同，而主要的針對則是「官府」「刑人隨私意索供之不公」。初步接觸到司法「透明」和「公平」等問題……這是中國封建社會前所未有的概念。

這件事情的最後結果，在今天看來，並不是楊月樓大獲全勝：「此案最後仍以『誘拐』結案，楊月樓發配遠徒（後遇赦獲免）。」[30]而且，北京還有傳說「月樓丰姿玉映，顧影無儔，故蕩婦多樂就之。後與滬上某當道妾相暱，某恨之切骨，以貲賄惡少痛毆月樓。月樓遂以傷足廢。《申

29　國立中央圖書館藏本《申報》，（臺灣學生書局，一九六五年）。

30　劉志琴主編，《近代中國社會文化變遷錄》（浙江人民出版社，一九九八年），卷一，頁三三五。

報》記述纂詳。至今其子猶深諱之」。這件事的整個事態和過程，有兩點具有「現代」意味的意義：[31]

一是楊月樓有膽量去追求「丰姿可愛」的粵商女兒韋阿寶，「賄串跟隨之乳母，多方誘以通情，得以來往成姦」，從某種意義上說，是對於歷來正統的「良賤不通婚」「定例」的一種不滿和挑戰，或者說是對於優伶「賤民」身份的一種懷疑和否定。也就是說，官方執行捍衛的大清律令的權威性，確實已經不是那麼至高無上了。

二是《申報》作為一種「輿論」，能夠確立與「官方」和「地方紳董」都不相同的立場，密切關注事態的發展，迅速報導事件的變化，刊登、啟動「局外人」的議論，形成初步的「公共空間」。這些都是晚清時期出現的新的情況。

前面在談論「晚清『堂子』的盛況與變化」的時候，曾經言及道光八年《金臺殘淚記》對於乾隆末、嘉慶間和道光時大柵欄的伶人與官員的衝突的記載。此外，道光年間的《夢華瑣簿》也有記錄：

嘉慶年，官車率用氈幨，飛簷後檔。道光年大半從儉，坐布幨圓篷四六檔車，而引馬則多於往日。此亦一時風處也。聞昔年伶人出入皆軒車駿馬，襜幨穴晶，引馬前導，幾與京官車騎無辨……[32]
《都門竹枝詞》云：「只有貂裘不敢當，優伶一樣好衣裳。諸君兩件須除卻，狐腿翻穿草上霜。」按：諸伶雖服飾僭擬，小帽俱用紅鬆，獨大帽仍用矮梁，外褂仍用元青，至行褂則大半石青外矣。各衙門惟供事入署當值，衣石青外套，此外凡部守經承、書吏、庫丁及番子頭目，概用元青石青褂，至皂隸、禁卒則袍褂並穿青色。此亦饋羊並存矣。伶人僕從外服俱用元青，又例不著靴，大道中

31 張肖傖，《鞠部叢談》（大東書局，民國十五年），頁六七。

32 蕊珠舊史，《夢華瑣簿》，見《清代燕都梨園史料》（中國戲劇出版社，一九八八年），上冊，頁三六九。

車聲轔轔，躑行而過，可一望而知之也。[33]

乾隆末時候，魏長生因為乘坐與身份不符，會被「御使」「杖之途」。「嘉慶間」的大柵欄，成群的優伶不僅敢阻塞了道路，而且，還敢砸了御使的車。到了道光八年大柵欄已經是「諸伶之車遍道」，而且「乘坐」逾制，竟然「軒車駿馬，襜幄穴晶，引馬前導，幾與京官車騎無辨」。

晚清時候，「賤民」對於「服飾」上的「定制」，也有「僭越」的情況出現。參加「僭越」的「賤民」之中，以「優伶」最為領先。清末民初，名伶王蕙芳跟隨袁世凱之子「坐汽車、請客、遊頤和園」[34]……已經完全沒有了「乘坐」、「身份」的講究……變化何其速也。《清稗類鈔》記載：

同光間，上海有名伶陳彩林者，隸金桂園。其初居京師勝春奎班，班為內監所蓄。時彩林尚髫齡，以不赴某侍御召，侍御銜之，因劾宦官不得私蓄梨園，上韙其言。班散而彩林遂至海上，登場四顧，傾倒一時。[35]

這位「侍御」的「官報私仇」也是夠卑鄙的。如果是在以前，優伶說什麼也不敢輕易得罪官員，而同、光年間的陳彩林，不僅有膽量「不赴侍御召」，而且可以躲到上海去求發展，可見，晚清時候的優伶已經有了活動的空間和餘地。官吏對於優伶命運的掌握，也不再可能一手遮天。

[33]《夢華瑣簿》，見《清代燕都梨園史料》上冊，頁三六九。

[34] 羅瘿公，《鞠部叢談》，見《清代燕都梨園史料》下冊，頁七八四。

[35] 徐珂編撰，《清稗類鈔》（中華書局，一九八六年），冊十一，頁五一二一。

看來，晚清時候，優伶不准科考做官、不能與良民通婚、衣裝乘坐俱有定制的「定例」，已經逐漸走向消亡。優伶的「賤民」身份，也同時走向消亡。

第五節　晚清「名伶」經濟、社會地位的改變

清代戲班的分配制度，起先應該是「包銀制」。

程長庚（咸豐、同治）的時代，「班主」、「名伶」與普通伶人的收入分配，差距還不是那麼大，至少是程長庚的班子是這樣。《程長庚專記》記錄：

何桂山、盧勝奎等，每年拿包銀京錢六百千，每日拿車資六千，他也一樣，絕不因身為班主之故而要多拿。[36]

倦遊逸叟的《梨園舊話》記載了有關「堂會」的分配方式：

余官京曹時（光緒二年），屢提調戲事，皆以三慶為班底，都不過用當十錢二千緡之譜，略分例給、專給、普給三項。例給約五六百緡，所謂戲價是也。本班伶人及外召他班伶人，或演一劇或演二三

[36] 《程長庚專記》，頁一〇一。

劇，每伶多則給百緡或數十緡，以次而降。最著名之程長庚、徐小香，逾格給二百緡為止。此項約共用千緡內外，所謂專給是也。至名伶登場，必給彩錢，有給一二次，遞至六七次，每次十緡，此項約共六七百緡左右，乃本班眾人所分得，所謂普給是也。……彼時銀價，每兩易當十錢十六七緡上下。計戲劇（價？）一項，只用銀百數十兩耳。[37]

戲班的「包銀制」多少帶有一點平均主義的色彩。為了維持一個戲班子的存在，程長庚作為「班主」不願意倚仗權力，多要包銀；作為「名伶」，他也不好意思索取太多。「堂會」主要是為了要看「名伶」的表演，報酬的方式是由雇主來決定，所以名伶如程長庚、徐小香，就可以從「專給」中得到「二百緡」，比起「普給」共計「六七百緡」可能要幾十個人分配來，顯然「名伶」與普通伶人的差距就比較大了。但是，也還可以算是沒差大格。

戲班中名伶與普通伶人的收入驟然拉大距離，始於楊月樓（事見前述）以「分成」代替「包銀」的分現方式，這是楊月樓從上海帶到北京的更加成熟的商業化成規。[38]

劉守鶴的《譚鑫培專記》記載：

當同治至光緒初年，鑫培的戲份，僅當十錢四吊至八吊……到光緒中葉，增加到二十四吊或四十吊，到庚子則增加到七十吊或一百吊，後來又由一百吊增至二百吊。到光緒末與宣統初年，就增至二百吊以上……

37　倦遊逸叟，《梨園舊話》，見《清代燕都梨園史料》下冊，頁八二九。
38　《京劇之變遷》，見《齊如山全集》（聯經出版社，一九七九年），冊二，頁四八。

唱堂會呢？那就有可驚的增加了！光緒中葉不過十兩銀子，庚子以後就猛增至一百兩，宣統初年

則增至二百兩至三百兩……

從庚子以後，鑫培外串就要五十兩，這是開從來未有的新紀錄。再由那琴軒之流一跪一揖，一

吹一捧，就由五十兩加至一百兩。隨後又繼派增高，乃至二三百兩，乃至五百兩。在那家花園劉宅堂

會，唱一齣《武家坡》，竟拿了七百二十元的代價……[39]

沈太侔在《宣南零夢錄》中，談到宣統二年時候，談小蓮對於譚鑫培成名經過的敘述和自己在光緒末的一次

看戲經歷：

（譚鑫培）庚子以前並無卓卓名（余在京時，嘗與譚伶鬥蟋蟀、賽馬。據其自言，每日拿戲份

三十千，談君之言確也），庚子而後，名忽大噪，九城婦孺幾無不知『小叫天』者……丙午（光緒

三十二年）……正在演唱，西樓上有三四人大聲喝彩，其聲如連珠銃，又如驢鳴、如犬吠，後臺各人

迭出諷言。叫天則不動聲色，極力演唱。乃喝彩之人變喝彩為狂罵，詈及叫天。一時樓上下觀者咸抱

不平。非常擾亂，互相謾罵……[40]

應當說，光緒初年從楊月樓開始的，以「戲份制」代替「包銀制」，是一個有著標誌性意義的、非常大的變

化。無論這「戲份制」是不是楊月樓從上海帶進京城的新觀念，它都意味著北京戲曲界商業化的新進展。而「名

39 《譚鑫培專記》（續），頁七。
40 沈太侔，《宣南零夢錄》，見《清代燕都梨園史料》下冊，頁八○四、八○五。

伶」收入的大幅度飆升，更多的是直接受到市場需求的牽動。

譚鑫培在清末成為「伶界中獨占優越地位之唯一名手，其技術無一不精湛圓通。譽滿全國，已成萬眾一詞之口碑」[41]，而且，他已經擁有一個比較固定的愛好者群體，用今天的話說，就是「粉絲」。那麼實際上，清末民初走紅的譚鑫培已經可以算是早期的「明星」了。

前面言及的晚清時候「名伶」經濟地位的逐漸上升，與「戲曲」本身地位的改變是同步的。在經濟地位上升的同時，優伶的社會地位也發生了改變。

道光年間，楊掌生在《京塵雜錄》中，就涉及了京師優伶與文人、士大夫交往的變化：

京師諸伶人謁士大夫，或治酒饌邀乞過臨，其柬必曰「門下某某拜」[43]。

薰卿居京師，從士大夫，長揖不拜。[42]

浣霞與安次香為莫逆交。

宋全寶，字碧雲。太湖人。安次香詩書弟子……

一九三二年《劇學月刊》一卷二期有短文《旗下提倡戲曲》：

清同治間，旗下士大夫提倡戲曲者，以工部侍郎明善為最，次則戶部侍郎延煦。光緒朝，延煦進禮部

41 《鞠部叢談》，頁七一。

42 《蕊珠舊史》，《辛壬癸甲錄》，見《清代燕都梨園史料》上冊，頁二八六、二八九、二八五。

43 《夢華瑣簿》，頁三六八。

尚書，猶日與伶人往還，蓋終身如是也。其後則蕭親王善者，戶部尚書立山，將軍溥桐，均以知音名。善者、溥桐均自登場，溥桐藝尤工。

李大狮在《燕都名伶傳·序》中說：

迄於同光，其風漸衰，伶人始以演劇為職業，後有程長庚、譚鑫培出，以至於今，伶人地位日高，安富尊榮，為天驕子。貴賤今昔，不啻雲泥，物極而返，亦固其宜。[44]

李慈銘的《越縵堂菊話》記錄：

門……[45]

光緒三年……八月二十日……晚，赴心泉及張霽亭府尹景和之召。是日，梅蕙仙生日也。坐客甚雜，無慘之甚……詣景和以錢二十千為蕙仙壽……時琴香者，名小福……今年（光緒二年）其三十生日，百鎰之金，十日之饌，豪客接坐，豪穀塞

道光年間的安次香，與伶人的關係，差不多處於師友之間。伶人對於士大夫「長揖不拜」、自稱「門下」，亦可以顯示走向「平等」的趨向。「名伶」過「生日」，不僅大操大辦，而且，文人、士大夫、豪客都去送禮、

44　張次溪，《燕都名伶傳》，見《清代燕都梨園史料》下冊，頁一一八六。

45　李慈銘，《越縵堂菊話》，見《清代燕都梨園史料》下冊，頁七〇六、七〇九。

祝賀，這種「捧場」好像還有了那麼一點「巴結」的味道。

晚清時候，戲曲遵循著自身的發展規律，已經演化成為整個社會的消費藝術。不僅視「戲曲」為「賤役」，視「優伶」為「賤民」的大清傳統「律令」對於「優伶」、「戲曲」、「平民」和「八旗官兵」都逐漸不再有效，而且，戲曲、優伶的滲透能力與日俱增，作為生活中重要的娛樂，「戲曲」和「名伶」幾乎逐漸成為被整個社會接受、迷戀和追逐的對象。最引人注目的是八旗官員、漢官文人、豪客富商，他們都與優伶往來密切，甚而至於能夠與「名伶」交往，會被視為一種光榮或者是一種「身份」的標誌、一種「風流」或者「風雅」的表現……傳統的觀念已經發生混亂和動搖。

從八旗官員、漢官文人、豪客富商一方來看，「名伶」顯然已經不再是傳統意義上的「賤民」，也不僅僅是「平民」、「良民」，而是帶有了一種「偶像」的意味。而從「名伶」一方來看，他們的自我意識也在逐漸形成。

《金臺殘淚記》記載：

三月十八日，諸旦色賽會迎神，曰「相公會」。[46]

《洪憲紀事詩本事簿注》記載了民國四年，袁世凱壽辰時，下令召京師名伶入南海為他演戲，有「內廷供奉」身份的孫菊仙、譚鑫培曾經召而「不至」，他們被九門提督挾持到場，演完壽戲之後，孫菊仙以丟棄袁世凱的賞錢，維護自己的人格。

[46] 華胥大夫，《金臺殘淚記》，頁二五一。

「相公會」的出現，說明優伶正式把「相公」看作一種「職業」，而且有了自己的「節日」。譚鑫培和孫菊仙「傲視」、「拒絕」袁世凱的實際內容應該是比較複雜：看不起袁世凱？不願意參加袁黨醜化孫中山？作為前清的御用「內廷供奉」，覺得自己只能伺候「老佛爺」，不能夠「伺候」暴發戶袁世凱？無論是哪種想法，都可以算是一種對於「人格意識」的「覺醒」。尤其是譚鑫培演畢「不辭而去，大笑出新華門」、孫菊仙把「二百銀元沿途漏落」的舉動，更是一種「反抗意識」的表現。或許是民國時期新思想、新意識的薰染？或許是「名伶」已經有了作為公眾人物的自我「形象」意識？「國家大事，匹夫有責」的意識已經植入伶人的內心？當然，這些都只能是一些「臆測」，但是無論如何，這些現象都不是昔日「賤民」的行為邏輯，而可以看作是「名伶」社會地位提升的表現。

清末民初，有關戲曲、優伶的西學東漸帶來了新的觀念：

晚近風氣稍開，國人頗知一切社會活動皆足表徵文化。模聲繪色，原非僅以娛人。某君（指梅蘭芳）得博士銜，有繪「葬花圖」以謔者，寓意甚巧。向時優與倡同賤，今則尊敬過師儒矣。

故都玩票之風盛行，上自王公，下至負販，趨之若鶩，今且染及學子矣。美其名曰「藝」，不思藝有專門，何須人人習之耶？廢弦誦而謳歌，易鬢眉以巾幗，可惜亦可恥……學子青燈，有味勝於觀劇，更不必身自為之矣。[47]

47 《清代燕都梨園史料》上冊，《顧頡剛序》，頁五，《倫明詩序》，頁二、三。

可以說，民國時期優伶的社會地位已經從清初的社會最底層，逐漸上升達到社會的上層。

事實上，到了光緒時期，「優伶」，特別是「名伶」的社會地位已經相當顯赫。因為在清末，戲曲的性質逐漸從以雜劇戲謔、滑稽調笑娛人，走向帶有現代意味的商業化的消費藝術。在一些具有革新意識的人那裏，還被賦予了「改良社會，戲曲之鼓吹有功」的政治意義。隨之而來的，是在戲曲表演行業之中，從業優伶身份的變化。在百姓眼中，他們逐漸改變了「下九流」的、皇家的奴僕的形象。

但是，在劇烈的社會變革之中，觀念的「新」與「舊」，習俗、身份的「變」與「常」，總是交錯、混雜地存在。優伶的經濟、社會地位雖然有了提高，卻未能完全清除社會上仍然存在的輕侮意識，有時候也還是會遇到社會態度反覆無常的尷尬。

道光年間的《金臺殘淚記》記錄：

《清稗類鈔》記載：

　　數年前，有某伶為滿洲二等侍衛某所寵。一夕在侍衛宅侑酒，問伶嗜何食物，伶戲云：「嗜二等蝦耳。」侍衛怒，遽令家奴數輩掖出遞污焉。[48]

　　黃三演奸雄之劇最肖，嘗供奉內廷，與譚鑫培同演《罵曹》。黃演至「修書黃祖」一節，孝欽後遽傳旨笞杖。杖畢，厚賞之，曰：「此伶扮奸雄太肖，不得不杖。而演劇如此聰明，又不得不賞。」[49]

48　《金臺殘淚記》，頁二五一。
49　《清稗類鈔》冊十一，頁五一二二。

《鞠部叢談》記載：

清德宗亦嗜歌曲，最賞識余玉琴，常令其唱《十粒金丹》、《兒女英雄傳》諸作。一日，玉琴戲畢，猶未卸裝，德宗遽召之入殿（伶工例不能入殿），攜莊兒（余玉琴）手顧后（皇后）曰：「玉琴具文武才。」后以其近御座，有慍色，將訴諸太后。德宗懼，視余伶所佩倭刀非假物，將律以「御前持械罪」，揮之出曰：「送刑部。」玉琴遂報暴故，不敢復應召。直至民國後，始敢以色相示人。[50]

唐魯孫《故園情》中的《北平澥街的故事》記載：

梅蘭芳當年住在南城蘆草園，還沒搬到無量大人胡同住的時候，梅的祖母病故，在家停靈期間，天天念經放焰口。梅跟警察界的甘草吉世安、延少白兩位署長交情都不錯，梅家每天車馬盈門，還有不少顯要前來弔祭，於是警方就派了幾名保安隊，幾名清道夫坐鎮彈壓、清掃街道。北平富有人家辦喪事，都有中桌招待一些雜役人等，派來擔任清掃的清道夫當然是天天有酒有肉大吃大喝。有位仁兄大概酒喝得沉了點，忽然異想天開的說：「梅老闆穿上戲裝，就如同天上仙女一樣，下了裝，也是細皮白肉像個大姑娘。咱們各位誰有膽量過去，樓著梅老闆要個乖乖（北平市井之徒管接吻叫要乖乖），我送他一塊大頭（銀圓）。」結果清道夫中有位二百五的老不羞，一聽有一塊大洋可拿，立刻答應下來，欣然願往。等到梅的祖母伴宿開弔，僧道喇嘛棒經送聖燒樓庫，梅老闆以

[50]《鞠部叢談》，頁二○七。

承重孫資格麻衣麻冠於思滿面，正在大街跪在孝墊子上低頭靜聽僧道宣聖，忽然從人堆裏竄出一人摟著梅氏狂吻幾下又鑽進人群。正好趕上偵緝隊長馬玉林帶隊巡邏，一望有人從人堆裏慌慌張張出來撒腿就跑，心知必有緣故，趕上去一腿，就把這人摺在當地。等到問明實際情形，馬隊長可就為了難了，這件事非搶非盜，一個苦哈哈，罰鐐他沒錢，關起來他倒有不花錢的窩窩頭啃啦。想來想去，罰這個老不羞從宣外大街到菜市口這條大街，每天潑街一次，為期十天。這個老不羞雖然賺到了一塊大洋，可是這十天的苦累，細算起來，實在有點樂不敵苦。當年偵緝隊整人，輕重緩急分寸拿得恰到好處，謔而不虐，真教人不能不佩服呢。[51]

清代侍衛等級甚多，「二等侍衛」的品級，雖然次於「御前侍衛」、「前清門侍衛」和「一等侍衛」，可也是從「三旗（鑲黃、正黃、正白）」「宗室」之中選拔出來的「正四品」的官員呢！雖然他在皇帝那裏是「奴才」，可是，在優伶面前，當然可以覺得自己是「主子」。他可以把優伶當作「寵物」與他同桌飲酒，可是絕不能容忍優伶的「嘲弄」。可見，職司「侑酒」的優伶在二等侍衛的眼中，可以是「寵兒」也可以是「賤民」：既可以「同桌飲酒」，亦可以「置之死地」，優伶的生死榮辱，都在「權要」的一念之間。

西太后對於黃三的「笞杖」和「厚賞」事件，很難用今天的正常邏輯進行解釋，可能的解釋可以是這樣的：或許是西太后看完《罵曹》時，由於過於「投入」，所以情緒憤怒之中「笞杖」了扮演曹操的黃三，恢復理智之後，覺得不妥，所以趕緊「厚賞」演員，圓圓場。那麼，之後的說詞，應當就是文過飾非了。也許是西太后故意藉機製造了這樣一個「故事」，顯示她的「疾惡如仇」和「賞罰分明」？不過，無論怎麼解釋，有一點是可以斷

定的，那就是優伶是她的奴才和玩物，對於「玩物」可以任意處置：無罪也可以「笞杖」，即使杖錯了也不會有

什麼問題，「笞杖」之後又做了「厚賞」，也就足以當作對於「玩物」的「補償」了。

余玉琴剛剛承受了被皇帝「攜手」的無上光榮，立即又被「送刑部」治罪，這種轉瞬之間出現的兩極態度的

驟變，根本原因當然是由於帝王擁有至高無上的權力所至，可也是因為「名伶」在帝王的心裏是「奉獻者」、

「屈從者」，在皇后眼裏是「魅惑者」、「鼓動者」，也還是無足輕重的奴隸和玩物罷了。

據徐一士在《一士譚薈》中所說：「名伶梅畹華之祖母陳，為名伶陳金爵之女，梅巧玲之婦，以相夫焚券夙

聞義聲，生二子，雨田竹芬，皆有時譽……於甲子五月十一日卒，年八十五歲。」[52] 梅蘭芳的祖母故去在民國十三

年（一九二四），當時梅蘭芳三十一歲。清道夫「苦哈哈」的社會地位應當說是在社會的最底層。梅蘭芳當時正

是處在色藝雙好的峰巔時期，紅得發紫，已經是名滿京城的「名伶」、「明星」，無論經濟地位還是政治地位，

都無疑已經是漂到了社會的上層。可是，最底層的「清道夫」敢於為了贏得「一塊銀元」當眾去親吻處於社會上

層的梅蘭芳，可以想像：在他的潛意識裏，梅蘭芳的身份之中，仍然有「戲子」、「賤民」的一面沒有得到改

變，還是存在不能對於這個「苦哈哈」具有特別威懾力的地方——酒喝得再多，銀元賭得再多，他也不敢以這種

方式去冒犯一個同樣處於社會上層、甚至於社會地位還不能與當時的梅蘭芳相提並論的官員。

是不是可以這樣說，晚清時期、清代的「賤民」制度，已經進入了某種程度的解體過程，作為「賤民」的優

伶的社會地位，逐漸在發生著根本性的變化。特別是一批出色的「名伶」，不僅躋身於上層社會，而且成為被許

多人豔羨的「明星」。但是，他們身上的「賤民」的印記也還沒有達到「完全消失」的地步。「完全消失」的實

現，那大約要到一九四九年之後。

52 徐一士，《一士譚薈》（太平書局，民國三十四年），頁二二五。

第七章　晚清的觀劇指南與戲曲廣告

第一節　道光至光緒間出版的《都門紀略》

道光二十五年（一八四五）十一月，客居京城的潞河（通州）人楊靜亭編寫的《都門紀略》在京師刊行問世。對於這本書的價值和作用，二十世紀三十年代周明泰先生所說的「楊靜亭首編此書」並非誇張之詞，六十年代謝國楨先生在《明清筆記談叢》中亦談到：「在旅行指南等類未出之前，這就是為了士子客商入都導遊的書。」[1] 所言甚是。這部介紹京師方方面面的書籍，應當是中國出版史上的首創，用今天的話說，它應當是最早的京師旅行指南。

周氏於民國二十一年（一九三二）在他的《〈都門紀略〉中的戲曲史料》中，這樣描述這本書：

1 謝國楨，《明清筆記談叢》（上海古籍出版社，一九八一年），頁一二五。

全書二冊，版心半頁（這裏的「頁」字，當寫為「葉」，線裝書一「葉」包括兩面，相當於排印本書的兩頁——引者），高約英尺五寸，寬約英尺四寸。八行，行十六字，卷上首頁內面中行「都門紀略」四字，上款「道光乙巳新鎸」六字，下款「都門新詠附後」「翻刻必究」十字。[2]

這裏所說的「都門新詠」應當是「都門雜詠」之誤。「首頁內面」的二十個字，既有刊刻時間，又有竹枝詞（《都門雜詠》）的預告，還有維護版權的警示，可以算得是內容豐富、簡明扼要。但是這道光乙巳（二十五年）刊本，現在已不易見到，國家圖書館館藏，也只有殘本一卷，電腦檢索記錄顯示：

都門紀略：二卷／（清）楊靜亭編—刻本

清道光二十五年（一八四五）

chi

存一卷：卷上；書名據目錄題，楊靜亭名士安

說「書名據目錄題」？是不是封面也遺失了？

乙酉歲正月十三日（二〇〇五年二月二十一日），我有幸在學者辛德勇先生家看到了這個本子。[3]

2 周明泰，《〈都門紀略〉中的戲曲史料》（光明印刷局，民國二十一年），頁三。

3 我初次讀到《〈都門紀略〉中的戲曲史料》時，非常興奮。覺得我發現了最早的「京師旅行指南」，所以在尋找一些資料（國家圖書館所藏《都門紀略》、孫殿起，《琉璃廠小志》等）之後，就以周明泰的《〈都門紀略〉中的戲曲史料》和光緒刊本《都門紀略》作為主要依據，把其中涉及的版本變遷資料進行了一些排列對比，匆匆寫了《道光至光緒間的京師旅行指南》一文，發表在《文史知識》二〇〇四年第一期上。對於這篇小文，我沒有特別重視，因為覺得不會太多人注意到《都門紀略》這樣的書，

《都門紀略》道光二十五年刊本分上、下二卷，上卷有序言、目錄、圖說和例言，正文分為十大門類，包括：風俗、對聯、翰墨、古蹟、技藝、時尚、服用、食品、市廛、詞場。下卷是歌詠京師風俗事物的竹枝詞，亦分為十大門類，類目與上卷相同。

楊靜亭在序言中，開宗明義地說明了自己編寫這本書的因由：

　　嘗閱《日下舊聞》，臚列古今勝蹟，以資人之採訪者備矣。下及《都門竹枝詞》、《草珠一串》等書，雖列風繪俗，纖悉無遺，第可供學士之吟哦，不足擴市廛之聞見。[4]

這段話的意思是說：《都門紀略》的編寫，與朱彝尊的《日下舊聞》、楊米人的《都門竹枝詞》、得碩亭的《草珠一串》在書寫京師事物的意圖上，有相同之點。但前賢著述主要是「考山川而陳風俗」，「彰文物而紀聲明」[5]，為的是「資人之採訪」和「供學士之吟哦」，也就是說，主要是寫給書生看的。《都門紀略》則有不盡相同的考慮，它要「擴市廛之聞見」，面向新的讀者群。為此，楊靜亭在序言中，對自己的新設想有詳盡的解釋：

　　但是內心覺得自己對於《都門紀略》的定位——「道光至光緒間的京師旅行指南」還應該算是一個小的發明。雖然沒有看到道光二十五年的《都門紀略》刊本是為憾事，沒有盡力尋看《都門紀略》的各種刊本就涉及了《都門紀略》刊本的衍生，心裏也不怎麼踏實，但是，想到《都門紀略》的道光二十五年刊本連國家圖書館都未有完璧，也就沒有多想。結果，當年年末，就有辛德勇先生的文章《關於〈都門紀略〉的一些問題》發表在《中國典籍與文化》二〇〇四年第四期上，對於我沒有看到《都門紀略》初刻本和其他諸多的刊本就致談《都門紀略》的版本問題的做法，進行了批評。我也因此有幸結識了辛先生，在他的書齋中看到了《都門紀略》的道光二十五年初刻本。因此這篇文章的修改，應當感謝辛先生。

4　清・于敏中等編纂，《表文》，《日下舊聞考》（北京古籍出版社，二〇〇一年）冊一，頁一〇。

5　清・楊靜亭，《都門紀略》道光二十五年刊本序（辛德勇先生藏書）。

外省仕商，暫時來都，往往寄寓旅邸，悶坐無聊。思欲瞻遊化日，抒羈客之離懷。抑或購覓零星，備鄉閭之饋贈。乃巷路崎嶇，人煙雜遝。所慮者不惟道途多舛，亦且坊肆牌區，真贗易淆，少不經心，遂成魚目之混。茲集所登諸類，分列十門，並繪圖說，統為客商所便。如市廛中之勝蹟及茶館、酒肆、店號，必注明地址與向背東西，具得其詳，自不致迷於所往。閱是書者，按圖以稽，一若人遊市肆，凡仕商來自遠方，不必頻相顧問。然則謂是書之作，為遠人而作也可。[6]

楊靜亭《都門紀略》的讀者設定是「外省仕商」。「仕」和「商」是晚清社會中最具流動性的兩大群體：大比之年，士子要趕考，會試、殿試都是在京師舉行；平時的選官、述職、退官致仕，也是在京城吏部辦理，年年歲歲，京城總是集中了全國的文化精英；商家要逐利，致力於流通、搬運、交易，歲歲年年，京城也永遠是聰明能幹的行商坐賈頻繁出入的所在……京城佔據著天時地利，永遠是全國政治、經濟、文化和商業的中心。

考慮到「遠人」初入京師，人地生疏，上街時會碰到「道途多舛」的困難，購物時會遇到「真贗易淆」的麻煩。如果將「市廛」種種，分門別類、辨別真偽、詳加指引，使外地客商能夠一冊在手，按圖索驥，儘快地熟悉京師的地理和風俗，迅速地學會遊覽和購物，會給外省仕、商帶來極大的方便。這也將是「遠人」進京以後的第一需求。

這種設想，已經完全體現了「外省仕商」的立場，迎合了「遠人」的急迫需求。按照這一設想編寫的《都門紀略》，雖然在體例上仍舊採用了「地志」、「都會記載之書」[7]分門別類介紹京師的方式，但在內容的設置和編次上，與《日下舊聞》的考慮則已相去甚遠。

6 《都門紀略》道光二十五年刊本序。

7 姜宸英序、高士奇序，《日下舊聞考》冊四，頁二五七五、二五七七。

《日下舊聞》所寫十三類有：星土、世紀、形勝、宮室、城市、郊坰、京畿、僑治、邊障、戶版、風俗、物產、雜綴。內容偏重介紹北京的星土分野、歷史建制、地理沿革、宮室井邑、典章文物，既全面，又歷史。

《都門紀略》的十大門類，便把關注的重心從歷史文化轉向了時尚、風習和商圈。例如，「風俗」一門，著重敘寫京師風俗「最為醇厚」、「最尚繁華」、「最尚應酬」的華貴之風與高品味；同時也介紹了京城百業中，有以傳授「懷挾傳遞」賺錢的騙子，有以捲逃為業的「錢鋪」，有專偷外省遠人的「小綹」，有以女人為餌的人販子……這些介紹可以使「遠人」能以最快的速度進入京師的繁華與混亂，至於對京師的介紹是否全面、是否「歷史」已不重要。這也是《都門紀略》矚目於「實用」的特殊定位。

「對聯」一門，楊靜亭自言「都中對聯之佳者美不勝收，惟嵌以字號、堂名、地名者載入」，選擇了嵌以字號、堂名、聯下注明地名的十副最佳的對聯作為代表。比如：

東方獻壽，麟筆書春
東麟堂飯莊在櫻桃斜街路南

國香花媚，安宅春多
國安堂司坊下處在留守衛

和聲鳴盛世，春色滿皇都
和春班在李鐵拐斜街路南

……

其他還有「慶會堂飯莊」、「山左會館」、「人參鋪」、「永順軒茶社」、「便宜處飯鋪」、「恆泰茶店」、「永聚當」。這十副精選的對聯，涵蓋的商業門類有飯館、茶葉店、茶館、人參鋪、會館、戲班子、堂子和當鋪，真可以說是考慮周全。

「翰墨」一門，列舉了「六必居」（明嚴分宜書）、「殷次泉外科」（明人書）、「仙芝堂」（鐵梅翁書）、「誠一齋」（人物匾額十人賀世魁畫）等十五副名人墨寶作為商家牌匾書法的冠軍。

「古蹟」一門注明「京都壯觀瞻者如雍和宮及南北海俱係禁地概不載入」，所以書中介紹了「土龍」、「土旋」、「道教碑」、「法源寺」等十一處值得觀覽的去處。

「技藝」一門選擇介紹的原則是「百工技藝之巧天下皆有，惟京師所僅有者，為客商所尋覓與便於閱看者，故略登二」，因此，只介紹了「摘牙」、「棚匠」、「買路錢」、「演賈跤」、「冰鞋」五種。

「時尚」一門注明「都中時尚之勝者甚多，而為客商所不得易見者概不登記」，所以，作者羅列了「走堂」、「轎夫」和「車夫」。

「服用」一門，作者考慮「都中珍寶服物百貨俱備，非客商所慣用者概不載入冊內」，所以書中展示了「鍍金頂」、「暖帽」、「風箏」等七十一種特色物品作為京師百貨的代表。

「食品」一門，作者說是「京都食品莫如仕宦之家，茲據市廛著名，為客商所便者載入」，其中就介紹了五十個商家的招牌食品，諸如「黃悶肉」、「溜魚片」、「乳酪」等。

「市廛」一門，介紹了京城「銀市」、「珠寶市」、「玉器市」、「估衣市」等等各類市場三十四處；「三慶園」、「同樂軒」、「慶樂園」、「廣德樓」等等各城戲園子十六處。

「詞場」一門，是當時領袖潮流的娛樂和場所的羅列，也就是觀劇指南。楊靜亭特別寫了一個序言，全文如下：

近閱《綴白裘》一書，採列古今崑弋諸劇至備，然未嘗追溯詞場始於何代，創自何人。古之歌於朝者，喜起明良，歌於野者，扣缶擊壤。歌之作也，蓋自唐虞已有然矣。又嘗考《周禮》方相氏所掌之儺焉，儺行於鄉人，聖人為之朝服阼階，故「魯論集注」內稱：儺近於戲。蓋以塗面狂歌藉以驅疫，雖非演戲，而戲即兆端於儺與歌，斯二者及秦二世子胡亥，演為詞場，譜以管弦，歌舞之風由茲益盛，後世遂號為秦腔（俗名梆子腔）。逮秦以下，歷千有餘年，至於唐世。明皇癖好歌聲，遂闢梨園之地為教坊，命李龜年、雷海青、賀懷智、馬仙期、黃幡綽諸輩掌之，按絲竹之宮商演以詞曲，是為崑腔，而梨園子弟由此名焉。故後世秦腔皆祀胡亥，崑曲皆祀明皇焉，詞場衍派之祖，至元世以填詞取士，崑曲冠絕一時，壓倒盛唐。明季邊大綬《虎口餘生》及《鐵冠圖》等劇，崑弋並演，或者高腔之名，由此漸興與。我朝開國伊始，都人盡尚高腔，延及乾隆年，六大名班九門輪轉，稱極盛焉。其各班各種角色，亦復會萃一時，故誠一齋繪十三絕圖像，懸於門額（注見前「翰墨」門）。至嘉慶年盛尚秦腔，盡係桑間濮上之音，而隨唱胡琴，善於傳情，最足動人傾聽，曾經奏明禁止，漸革此風。近日又尚黃腔（黃腔始於湖北黃陂縣，一始於黃岡縣，故曰二黃腔），鐃歌妙舞，響遏行雲，洵屬鼓吹休明，藉以鳴國家之盛，故京都及外省之人，無不歡然附和，爭傳部曲新奇，不獨崑腔闃寂，即高腔亦漸同廣陵散矣。茲集所注詞場諸人，多係黃腔著名者。至崑弋出色諸人，不難按名臚舉。第以風會所趨，未免有先後進之分，惟恐達眾戾時，惹人倦聽，用是崑弋諸賢概不贅入。

靜亭主人謹識

這一序言之中的「六大名班，九門輪轉」是經常被戲曲史研究者輾轉引用的、似乎是帶有經典性的說法，但是這一序言對於聲腔遞嬗的描述，卻很少有人重視。也許是楊靜亭的說法，不足為後世以及今天的戲曲史研究者贊同和肯定？也許是這一版本不易多見？然而，這一描述應該說是代表了晚清時候對於聲腔遞嬗的一種比較系統的認識，在今天的戲曲史研究中不應當被忽略。楊靜亭在寫作《都門紀略》，介紹京師方方面面的時候，對於「詞場」一門情有獨鍾，特地寫了「序」言，可見楊靜亭無疑是一個戲曲愛好者和內行。

除了序言之外，「詞場」一門還介紹了當時最著名的八個戲班和其中的名伶：

三慶班（程長庚、潘德奎、胖雙秀、范四保、馬老旦、三雄兒、曹喜林、姚二官、大金齡）

春臺班（余三勝、李六、朱大麻子、產滾子、蟾桂、鳳林、朱三喜、玉蘭）

四喜班（張二魁、余子仔、王壽先、陰阿度、夏花臉、黑貴喜、松林、全兒、丁三、才兒、鳳林）

和春班（王洪貴、段二、黃玉林、王先爵、陳花臉、潘錫壽、閻老旦、汪法林、龍小生）

嵩祝班（張如林、寶成、大和尚、福官、蘭兒、玉實、紅喜）

新興金玉班（薛印軒、周連貴、周鳳山、胡萊、阿四、劉德兒、清香、雙兒、大吉祥、曹松林、官兒、庫兒）

雙和班（馬官、三喜兒、二達子、小徽州、甄娃子、麥思遠、黑虎）

大景和班（任花臉、梅東、靳老虎、金狗子、楊五、田福兒、王安仔、小耗子、德升、周三）[8]

八大戲班以及七十多位屬於各種行當的名伶和他們擅長的劇目、角色全在這裏。戲曲愛好者無論是選擇戲班，還是選擇名伶，抑或是選擇劇目，都可以從這裏得到指引。

應該說，《都門紀略》的內容，雖然脫胎於《日下舊聞》、《草珠一串》等以文人為閱讀對象的消遣書籍，它的下卷《都門雜詠》也還遺留著模仿《草珠一串》的痕跡，但它的主要部分已不再僅僅是文人為閱讀對象的個體創作，遵從創作的願望也不再顯得那麼重要，它更多地顯示出一種對實際需求的設計和策劃。你可以感到作者是貼著「遠來仕商」這一消費群體的心理，迎合著外地人進京帶來的好奇，揣摩了普通人對衣食、娛樂的世俗要求，據以盡可能地提供了京師商業資源、旅遊資源、娛樂資源的最大信息量。

作為旅遊指南的賣點是它的針對性、準確性和新聞性。《都門紀略》在「增添新的內容」和「修改陳舊過時」這兩點上，使自己保持了新鮮感。

對比道光二十五年刊本和光緒六年刊本《都門紀略》之中的諸多門類，除了道光二十五年的名牌老號依然之外，也有了與時俱進的變更。書中自言：「京師鋪戶或數年以及數十年多改東易主，舊者少而新者多，錄舊遺新識者尚共鑑之。」比如：

「時尚」一門，除了「走堂」、「轎夫」和「車夫」之外，增加了「演貫跤」、「冰鞋」、「鐵爐鐘」等等新的時髦。

「服用」一門，介紹了光緒六年北京服飾習俗的講究和最好的新、舊商家地址。即以鞋帽為例：客人需要帽子時，京城賣「暖帽」的有「孔家帽局」，在孝順胡同，豆腐巷內路西」；「涼帽」店「萬升帽鋪，在恭家大院路西」；若想買「氈帽」就要找「黑猴兒楊小泉在鮮魚口路南」；下雨天，賣「油雨衣帽罩」的店鋪「老寶家在兵部衙門南隔壁」……又如靴鞋一項，希望華貴買「緞鞋」，「內興隆」店在「東四牌樓錢糧胡同」；居家常穿有「薄底鞋」，「遠近馳名」的「萬盛齋在東單牌樓北路西」；普通

百姓有「布鞋」，「全盛齋」在「煤市街北口路東」；出門趕路有「快靴」，「兼賣滿漢抽屜」的「一順齋在觀音寺東頭路北」……想來，外地人對鞋帽的需求不過如此。《都門紀略》把最好的專賣店和店址都開列在書上，無疑也是為京城最好的商家做了廣告。

「食品」一門，《都門紀略》列有光緒六年，京師上從可以承包「南席」、「素席」、「教席」的大飯莊，下至以各種小吃為號召的專賣店的店名和店址。京城的特色食品諸如悶豬蹄、會鴨條、燒白菜、乾三件、元宵、奶卷、豆腐乾、酸梅糕……上百種名目繁多的食品，可以讓各路進京的美食家都得到滿意和盡興。《都門紀略》上名店、名館的詳細地址，可以把遠路而來的客人，很方便地帶進京師的飲食文化。這介紹對商家來說是廣告，對入京客商來說是指南，真是一舉而兩得。

「市廛」一門，仍然是分列京城中各種以商品內容分類的市場的所在，與道光二十五年有所異同：銀市、珠寶市、玉器市、估衣市、皮衣市、米市、菜市、魚市、肉市、驟馬市、花兒市、雀兒市、廠甸……那裏蓄存著無數的商機，這對於進京尋找機會的商人來說，具有極大的吸引力。此外還有「宴會之所並可搭桌演戲」的文昌館、匯元堂、財神館等十二處，是將「吃喝」與「玩樂」合而為一的場所。

光緒六年，作為京城消費文化的京劇，正紅得發紫。京城各大名班，在南城各大戲園裏夜夜笙歌，殆無虛日。此時《都門紀略》的「詞場」一門，在內容上就也有了新的發明：首先以戲園為目，介紹每天出演的戲班。排列出三慶園、廣德樓、慶和園、慶樂園、同樂軒、中和園、廣和樓等，共計十四大戲園，從月初到月末，各大名戲班在各大戲園輪流演出的定例（這種戲班與戲園協定的方式叫做「輪轉子」）。比如：

三慶園：初一至初四，三慶。初五至初八，春臺。初九至十二，瑞和成。十三至十六，四喜。十七至

二十，春臺。二十一至二十三，雙順和。二十四至二十七，永勝奎。二十八至三十，瑞和成。在大柵欄中間路南。

這裏的寥寥七十六個字，講清了兩方面的內容：一是三慶園的地址在大柵欄中間路南；二是一個月中，京城的六個戲班（三慶班、春臺班、瑞和成班、四喜班、雙順和班、永勝奎班）在三慶園的輪流演出日期。根據這裏的介紹，你不僅可以容易地找到三慶園，而且，你哪天可以看到哪個戲班的演出，也都一目了然。根據各個戲園的定例介紹，客人可以擁有許多選擇：如果初一那天想看春臺班的戲，得去「大柵欄西口路北」的廣德樓戲園；要是想看四喜班的演出，就要去慶和園……這裏的信息量，足以滿足不同好尚者的不同需求。

其次是以戲班為目，介紹各班名伶和名伶的擅演劇目。例如：

三慶班：程長庚，《法門寺》趙廉、《草船借箭》魯子敬。殷德瑞，《寧武關》周遇吉、《斬黃袍》高懷德。盧臺子，《空城計》諸葛亮、《打嚴嵩》鄒應龍……

對戲迷來說，哪天想看戲、想去哪個戲園看戲、想看誰的什麼戲，都可以從這「詞場」一門得到解決。而對於初到京城，有心想要一覽京師藝術風采的外地人來說，這「詞場」一門，也可以使他們能夠全面瞭解京師梨園的概況。而且，光緒六年京城最著名的八大名班變成了三慶班、春臺班、勝春奎班、四喜班、雙順和班、永勝奎班、瑞和成班、全勝和班[9]，與道光二十五年的八大名班三慶班、春臺班、四喜班、和春班、嵩祝班、新興金玉班、瑞和成班、全勝和班、與道光二十五年的八大名班三慶班、春臺班、四喜班、和春班、嵩祝班、新興金玉

9　以上引文和史料均見《都門紀略》光緒六年刊本（版存琉璃廠），卷一，頁一五─三三。

班、雙和班、大景和班，已經有了很大的變化……

為了使《都門紀略》常印常新，讀者群不斷擴大，書坊對於這部書的內容也是逐年進行「增補」。例如：道光二十七年增補本，加上了「都門會館」部分，向外省仕商介紹各省會館的所在地，方便客人聯絡鄉誼，解決食宿問題，這顯然是對原刻本的重要增補。

延續了這一思路的中國社科院文學所藏「光緒六年重鐫」本的「會館」卷，匯集了行業會館七處、地方會館（直隸、山東、山西、河南、江蘇、安徽、浙江、江西、湖南、湖北、陝甘、廣東、四川、貴州、雲南、福建）共計三百五十四處。每一處會館都列舉了詳細的地址，易於查找。

同治三年徐永年增補本，增補了「路程輯要」部分，方便出京的客商瞭解從京城前往全國各地的路線和里程，既是客商行旅之必要，也是這本書的重要增補。

延續了這一思路的「光緒六年重鐫」本「天下路程」卷（與徐永年在同治三年增補的「路程輯要」應當是同一內容的不同標目），是以京城為中心，「按程計里」的行路指示。文字敘述以京城為起點，由近及遠，呈放射性遞進。在真正的地圖尚未普及的當時，按照「天下路程」的指示，既可以事先知道路線和里程，也確實可以一冊在手，走遍全國。這真是每一個出門在外的人，無論出京還是入京都需要的。應當說，「路程輯要」使這一預想有可能得到實現。

比如，短途旅客想從京城去涿州，「天下路程」指示的線路是走「京師至直隸」路線：從彰義門出發，經盧溝橋、長辛店、良鄉、竇店、琉璃河五站，走一百二十五里後到涿州。

10 〈《都門紀略》中的戲曲史料〉，頁一三—五七。

11 《都門紀略》光緒六年刊本，卷二，頁一—二八。

又如，長途旅客要去廣州府，「天下路程」說，要從涿州拐上「京師至山東」路線：經新城縣、白河溝、趙

北口、任丘縣、細柳營等二十五站，走四百四十里後，到景州。從景州改走「京都至江南」路線：經德州、荏平

縣、舊縣、東平州、兗州府、鄒縣、徐州、臨淮驛等五十五站，走一千三百八十里後到池河驛。從池河驛再走

「京師至安徽」路線：經張橋、合肥縣、青陽鎮、等十三站，走四百四十里後到桐城。從桐城轉道「京師至江

西」路線：經潛山縣、太湖縣、黃梅縣、九江府、德安府等二十一站，五百七十五里後到建昌縣。從建昌縣再走

「京師至廣東」路線：經奉新縣、清江縣、贛州府、南安府、清遠縣、三水縣等三十八站，兩千三百九十里後到

廣州府。[12]

算起來，從京師到廣州府共計五千三百五十里，途徑直隸、河北、山東、江蘇、安徽、湖北、江西、廣東八

省一百五十七站，路線明確，中轉清楚。大致相當於今天鐵路的「京九線」。

這種「增補」，起因有可能是市場的需求，也有可能是楊靜亭或他的繼承者徐永年對《都門紀略》實用性構

想的更加完善，當然也許是二者兼有。無論起因是什麼，都能看得出他們都盡可能想把這本書越做越完美。

事實上，在增補了「都門會館」和「路程輯要」之後，《都門紀略》在衣、食、住、行四大方面，對遠來客

商的關照已經相當完善。

同治十三年，李靜山增補五卷本刊出。五卷本的順序是：道光二十五年原刻上冊為卷一、道光二十七年增補

「都門會館」為卷二、原版「都門雜詠」為卷三、「天下路程」為卷四、新增「菊部群英」為卷五。這個本子的

特點是增補了「娛樂」一項。

12 《都門紀略》光緒六年刊本，卷四，頁六—二六。

「菊部群英」可以算是當時走紅伶人的花名冊，也是兼營「打茶圍」行業的名伶的名錄，作者是「邗江小遊仙客」。「菊部群英」於同治十二年刊刻了單行本。書坊及時地把它收入了《都門紀略》。那是因為當時「雅有徵歌之癖」、「菊部群英」、「留意梨園」、「旁咨博訪」（小遊仙客「菊部群英序」）走紅名伶已成風氣。而文人和商人尤其熱衷於「打茶圍」，熱衷於把召請年輕、貌美的伶人唱曲，走訪善於交際的相公，設宴雇傭歌郎侍宴、侑酒作為消遣。那時，開設相公堂子、經營「打茶圍」這一娛樂業，曾經是一種很被看好、很賺錢的行業，伶人兼營這種業務的情況也很普遍。當時，名伶大都有個堂名，前門外大柵欄一帶的名伶住處，門前懸掛著羊角燈籠，燈籠上就寫著堂名，為的是方便慕名而來的訪客辨認。當然，堂子發展到良莠不齊，就出現了男妓，由此而產生的神秘性和傳奇性，促使這一行業也出現了畸形發展，輿論上也有了分歧。為了迎合這種時尚要求，同治十三年的《都門紀略》刊本就收入了「菊部群英」。《都門紀略》也就成了五卷本。

「菊部群英」的體例，與《都門紀略》有其一致性。一是收錄齊全，「時下梨園子弟」「事應酬者」「全行搜錄」。二是地址清楚，某某堂主人，住某某胡同，加上伶人門前的羊角燈籠，就使「堂子」成為了公眾場所。三是基本情況（包括相公的名、字、籍貫、生年、出道時間、所屬戲班、角色行當、擅長劇目等）介紹齊全。如果說「詞場」一門可以滿足聽戲、看戲的愛好，這「菊部群英」則是更多考慮到「打茶圍」和一些更加接近色情要求的願望。

從《都門紀略》道光二十五年刊本、中國社科院文學研究所藏光緒六年刊本、周明泰《《都門紀略》中的戲曲史料》、路工編選《清代北京竹枝詞》（十三種）、謝國楨《明清筆記談叢》的記載、國家圖書館所藏《都門紀略》的版本紀錄和孫殿起《琉璃廠小志》所提供的線索來看，《都門紀略》出版之後，在半個多世紀的時間裏，重刻、重印、增補重刻非常頻繁。試羅列如下，可以易於觀瞻和比較：

一、道光二十五年初刻本。卷上《都門紀略》，卷下《都門雜詠》

二、道光二十七年增補本。增補《都門會館》一冊[13]

三、同治三年徐永年增補本。增補《路程輯要》一冊[14]

四、同治六年增補本。新增《都門會館》（琉璃廠書林藏版[15]）

五、同治十一年刻本，名為《都門彙纂》[16]

六、同治十二年刻本，題名《都門彙纂》（京都名德堂藏版[17]）

七、同治十三年增補本。新增《菊部群英》一冊（榮祿堂藏版[18]）

八、光緒二年增補本。增補內容有「天下全圖」、「首善全圖」、「皇城圖說」、「各衙門地址」、「國朝鼎甲錄」、「簪纓盛事」[19]

九、光緒四年以光緒二年本重印李靜山增補《增補都門紀略》（是書附賴盛遠所編之「路程輯要」）（二西堂刊本）[20]

十、光緒六年重刊本（版存琉璃廠）

13　《都門紀略》光緒六年刊本，卷二，頁一一二八。

14　《都門紀略》光緒六年刊本，卷二，頁一一二八。

15　《都門紀略》光緒六年刊本，卷二，頁一一二八。

16　《都門紀略》光緒六年刊本，卷二，頁一一二八。

17　《都門紀略》光緒六年刊本，卷二，頁一一二八。

18　《都門紀略》光緒六年刊本，卷二，頁一一二八。

19　電腦檢索國家圖書館所藏《都門紀略》。

20　《〈都門紀略〉中的戲曲史料》，頁七。

孫殿起，《琉璃廠小志》（北京古籍出版社，二〇〇一年），頁一六六。

十一、光緒九年翻印本[21]

十二、光緒十二年松竹齋刻本，名為《朝市叢載》[22]

十三、光緒十三年續刊本。增補「菊臺集秀錄」[23]

十四、光緒十四年重刻本

十五、光緒三十三年丁未刊，劉玉奎增修本（不分卷，榮祿堂刊本）[24]

當然，這裏羅列的十五種刊本，遠遠不是從道光二十五年到光緒三十三年的六十二年間《都門紀略》的翻刻和增補刊本的全部，但是卻可以說明這部書的重印一直沒有停止。是不是可以這樣推測：它是以它的實用性，成功地成為了外地人進京的必備，因而也同時成為書坊的長線書。應當說，這本書在市場上取得了成功。

道光年間的《都門紀略》是實用旅行手冊的首創，這種實用旅行手冊的出現，應當是京師的商圈已經形成的一種「標誌」，或者是一種「表示」，它是文化人與商家合作的成果。它的刊刻、出版都具有商業化的特徵。在出版史上應當是很有價值的圖書。

到了民國二十四年，馬芷祥、張恨水針對當時的旅遊觀光的需求，編輯出版了《北平旅行指南》。新的時代自然有新的要求，《北平旅行指南》比《都門紀略》可就豐富多了。但是萬變不離其宗，介紹衣、食、住、行四大基本門類的「工商物產之部」、「食住遊覽之部」、「旅行交通之部」[25]也仍然是這本書最基本的組成。

21 《〈都門紀略〉中的戲曲史料》，頁七。

22 《明清筆記談叢》，頁一二五。

23 《〈都門紀略〉中的戲曲史料》，頁八。

24 《琉璃廠小志》，頁一六七。

25 《老北京旅行指南》（燕山出版社，一九九七年）（馬芷庠著、張恨水審定，《北平旅行指南》重排本，一九三五年）目錄。

第二節　嘉慶、道光年間的「花譜」熱

在乾隆時期出現的清代第一次戲曲高潮中，民間戲班的興盛、新興劇目的創造、伶人演藝的精進、歌郎營業的發達，上升的速度都是空前的。由於戲曲逐漸成為京師的消費熱點和時尚藝術，所以，圍繞著戲曲名伶而開展的各種活動花樣翻新：評花、詠伎、徵歌、選色、出花榜、打茶圍……特別引人注目的還有乾隆五十年《燕蘭小譜》的刊刻出版，以及它所開啟的嘉慶、道光年間的「花譜」熱。

嘉慶、道光年間開始的花譜、花榜、詠花詩一類刊刻物的行時，一直繼續到咸豐、同治、光緒年代。所謂「選色年年盛，評花定論難。閒情余太史，小譜記燕蘭」[26]，是為真實的寫照。

嘉、道年間刊刻的「花譜」一類作品的內容比較複雜，介紹名伶色藝、排列名伶名次、歌詠名伶才情的都有，這些作品當然可以歸入「筆記」一類。這裏為了強調它們內容上的特點，在敘述中就把它們籠統地稱做「花譜」或「花譜一類刊刻物」。

一、嘉、道年間刊刻「花譜」的盛況

清·昭槤《嘯亭雜錄》載：「自魏長生以秦腔首倡於京都，其繼之者如雲。有王湘雲者，湖北沔陽人。善秦

李家瑞，《北平風俗類徵》（上海文藝出版社據商務印書館一九三七年版影印），下冊，頁三六一。

腔，貌疏秀，為士大夫所賞識……湘雲性幽諝，善繪墨蘭，頗多風趣。余太史集為之作《煙蘭小譜》，以記一時花月之盛，以湘雲為魁選云。」[27]

今天，我們可以在《清代燕都梨園史料》中看到的《燕蘭小譜》，內容也是記「諸伶之妍媚」，也是把題王湘雲「畫蘭詩」置於卷首，作者卻是「安樂山樵」吳太初，而不是「余集」。記載中余集的《煙蘭小譜》和今存的吳太初《燕蘭小譜》，僅僅有一字之差，它們究竟是同一本書還是兩本書？張次溪在編纂《清代燕都梨園史料》時，也不能確定。他說：「抑余集當日亦嘗撰《煙蘭小譜》，與長元之《燕蘭小譜》同出一轍，亦未可知。」但是可以確定的是：《燕蘭小譜》是「花譜」之類刊刻物的「一時創建」[28]。

《燕蘭小譜》出版之後，乾隆六十年又有《消寒新詠》刊出。嘉慶八年《日下看花記》作者小鐵笛道人說：「客夏，偶閱各種花譜，花榜者，均未愜心。」[29]道光三年《燕臺集豔》作者播花居士說：「都中伶人之盛，由來久矣。而文人學士為之作花譜、花榜者，亦復汗牛充棟。名作如林，續貂非易。」[30]咸豐二年，南國生為《曇波》所寫的《跋》中說：「京師為人才薈萃之區，笙歌之美，甲於天下。乾嘉以來，此風尤盛。間嘗訪故老之傳聞，覽私家之記載，風流佳話播於南北。」[31]可見嘉慶、道光間，私家記載的花譜、花榜確實可以說是層出不窮。今天，我們可以很容易看到的，收於《清代燕都梨園史料》（一九三四年由張次溪編纂，北平邃雅齋書店排印出版）中的就有：嘉慶間刊刻（或抄寫）的《日下看花記》、《片羽集》、《眾香國》、《聽春新詠》、《鶯花小譜》，道光

27 清・昭槤，《嘯亭雜錄》（中華書局，一九八〇年），頁二三九。

28 清・安樂山樵，《燕蘭小譜》，見張次溪編纂《清代燕都梨園史料》上冊（中國戲劇出版社，一九八八年），《著者事略》頁二四、《弁言》頁三。

29 清・小鐵笛道人，《日下看花記・自序》，見《清代燕都梨園史料》上冊，頁五五。

30 清・播花居士，《燕臺集豔》，見《清代燕都梨園史料》下冊，頁一〇五四。

31 清・四不頭陀，《曇波》，見《清代燕都梨園史料》上冊，頁四〇二。

間刊刻（或抄寫）的《燕臺集豔》、《金臺殘淚記》、《燕臺鴻爪集》、《辛壬癸甲錄》、《長安看花記》、《丁年玉筍志》、《夢華瑣簿》。這些「花譜」中提到的、我還未見到的還有：《優童志》、《夢華外錄》、《鳳城花史》、《燕臺校花錄》、《判花小詠》、《再續燕蘭小譜》、《花月旦》、《粲花小史》[32]……可以想像，當時「汗牛充棟」的花譜、花榜，已經佚失了的應當比今天還能看到的、知道的，更在多數。因此，可以說，嘉慶、道光年間，花譜之類成為了刊刻（或抄寫）物的熱點。

這些花譜之類，內容範圍雖然相同，但是視點、角度不一。記人、紀事、歌詠、排行面面俱到、花色齊全。記人者，有時論列伶人臺上演藝、有時觀賞歌郎臺下風調；紀事者，或有感伶人的遭遇，或記載名伶的成功；歌詠者，有的因情致慨而抒寫、有的受人請託為宣傳；比照、排行者，或因主持蕊榜排名，或為品味諸伶優劣……

總之，這些刊刻物都有自己的個性，亦有相當的可讀性。

當時的花譜之類，已經大致形成了一種寫作格式：序言、自序、題詞、例言、正文、跋語，是最完整的結構。友人的「序跋」和「題詞」是為吹噓作者、闡釋正文而作；「自序」是為展示、記錄作者的寫作動機和心情感受；例言是為說明本「花譜」的特點，包括寫作時間、收錄範圍、選擇標準、排列順序、注重方面、惋惜遺憾等等；跋語則是補充各方的未盡之語。當然，作者對上述各項也會酌情損益。但是除了「自序」以外，友人「序跋、題詞」這樣的吹噓性文字、「例言」這樣的「說明性」文字，一般很少節省。

友人序跋、題詞、例言很少節省的原因應該是：這些花譜之類的刊刻物，將要面向設定的讀者群，讓讀者在購買之前，略翻幾頁就能瞭解本書的宗旨、體例和優長，是非常必要的。而這些方便買主的設計，無一不是屬於商業上的考慮。

當時的伶人和公眾都很注意花譜的內容，《丁年玉筍志》記載：「南海顏佩秋，以書抵余曰：『金麟歌喉獨出冠時，作者何以記不及此，得無遺憾耶？』」[33]可見北京印製（或抄寫）的花譜，在當時已經遠銷南海，而且，讀者的「反饋」，居然可以又傳達到作者手裏。花譜在當時，實際上已經起到了輿論宣傳、影響公眾認識的作用。是不是也可以這樣說：「花譜」在職能上，初步具有了「媒體」和「廣告」的性質。

二、「花譜」作者的構成

嘉慶、道光間，參與寫作和關注這類刊刻物的人確實不少，當時不僅花譜作者多，而且這類刊刻物之中還記錄了大量的「同好」。比如，眾香主人歌詠名伶的《眾香國》，在正文之前，就有十二位「同好」寫了三十首詩、五首詞作為「題詞」，讚揚和擁戴本書的刊出。又如，來青閣主人的《片羽集》，除了作者的「贈伶」、「詠伶」詩之外，還收入了其他七位「同好」的觀劇品藝詩歌，壯大本書的聲勢。再如，留春閣小史的《聽春新詠》，竟然有一個三十五六人之多的作者群，使這本書成了一種名副其實的集體創作……透過這些現象，我們其實可以推測：這「汗牛充棟」的花譜之類刊刻物，應該擁有一個更加龐大的閱讀群體。

這些作者和同好，在花譜上的署名都是室名別號一類，比如：《片羽集》作者「來青閣主人」，同好有「松坪居士」、「閒泉居士」、「麗漁散人」、「蓉塘居士」……計八人。《眾香國》作者「眾香主人」的同好有「月府仙樵」、「黃蘗庵主」、「四於漫士」、「二松居士」、「聽鸝館客」、「望儀館主」、「紅蕉館主人」、「瞑琴居士」……計十二人。《聽春新詠》作者「留春閣小史」，同好有「小南雲主人」、「芳草

[33] 清・蕊珠舊史，《丁年玉筍志》，見《清代燕都梨園史料》上冊，頁三三四。

詞人」、「停雲居士」、「聽竹道人」、「林香居士」、「醉菊居士」、「湖墅小隱」、「松北閒鷗」⋯⋯計三十五人。這些室名別號都很雅氣、浪漫、富有想像力。為什麼他們願意名標花譜，躋身於花譜作者的行列，可是又不願亮出真名實姓呢？可以視作原因的說法中，比較合理的或許是：這些文人既希望自己在世俗娛樂的圈子裏出頭露面，過一把癮；又不願意捨棄自己在文人士大夫圈子裏的高雅身份，不想招致譏彈。使用室名別號就是解決兩難、變通的法子。時人對這種做法的合理性說明是：「所以稱號者，以遊戲筆墨，知者自知，不必人人皆知。」[34]

這批作者大都是久客京師、流連都下的外地人，而且，很多還曾經是為應試而進京的儒生。《燕蘭小譜》作者吳長元是浙江仁和人，「客京師十餘載，以著述自娛」[35]；《消寒新詠》三位作者之一的問津漁者自言：「余客京師，幾近十載，大半消磨於歌館中。」[36]《日下看花記》作者小鐵笛道人「家姑蘇，曾現官身，需次來都」，他被恭維有「三十年看花老眼」[37]，看來也是以京師為家、樂不思蜀的人物。《片羽集》作者來青閣主人，不知仙鄉何處，自言「余遊長安，結習未盡，日與酒俱」[38]，當然也是以京師為故鄉的外鄉人。《眾香國》作者眾香主人，「壬戌（嘉慶七年）入都」，寫作《眾香國》「始於丙寅（嘉慶十一年）冬，止於丁卯（嘉慶十二年）夏」，直至「辛未（嘉慶十六年）仲春」[39]《眾香國》還未刊出，可見眾香主人在京師流連忘返，也已達十年之久。《聽春新詠》作者留春閣小史，是為吳人，「浪跡都門，寄情山水」，「長安萍寄，十有餘年」，為因

────

[34] 清・小鐵笛道人，《日下看花記》，見《清代燕都梨園史料》上冊，頁一〇九。

[35] 清・吳長元輯，《宸垣識略》（北京出版社，一九六四年），餘集序，頁二。

[36] 清・鐵橋山人撰，周育德校刊，《消寒新詠》（中國戲曲藝術中心，一九八六年），頁七一。

[37] 《日下看花記》，見《清代燕都梨園史料》上冊，頁一〇九、第園居士《後序》。

[38] 清・來青閣主人，《片羽集》，見《清代燕都梨園史料》上冊，頁一二一、《自序》。

[39] 清・眾香主人，《眾香國》，見《清代燕都梨園史料》下冊，頁一〇二三、一〇二八、一〇三六。

「賦質憨愚，疏懶成習。詞章之學，素不經心」，只是「見人題詠，豔羨輒生」，因此，棄習詩書，改行「詠花」。居然吟誦之作，集腋成裘，「琳琅滿目，齒頰流芳」，「匯錄成帖，壽之梨棗」。這倒也是人盡其材、物盡其用。《金臺殘淚記》作者華胥大夫張際亮，建寧人，曾是品學兼優的舉子，考過「拔貢第一」，入都之後，考試不順，又因「負狂名」而「為朝貴所忌」，所以，也以傳名優而「牢落古今」。《長安看花記》等四種的作[40]者楊掌生，廣東梅縣人，道光十一年進京應試，幾經波折，直到道光二十二年，還在那裏寫作花譜，而且，越寫興致越高……

古往今來的讀書人，因考試不順把心思轉移到「醇酒婦人」這樣的事經常發生，那被叫做「風流韻事」、「放蕩不羈」。清代書生仕途不順，把興趣轉移到「清歌侑酒，以相嬉娛」、戲場歌樓、詠花評花上亦屬尋常，雖然那被叫做「藉以寫其抑塞之懷，消其豪宕之性」[41]，其實也不過是「風流韻事」、「放蕩不羈」傳統的延續。

至於為什麼花譜刊刻物的作者多是久居京師的外地人，或許可以這樣解釋：唯因他們是從外地進入京師，對京師的名伶薈萃才會感觸至深，不會像本地人那樣熟視無睹，也就容易產生寫作的衝動。而且，外鄉人久居京城，即使不缺錢花，也總要尋點事做，囊中羞澀的就要有易米的銀子，對於一向有「顧曲」傳統的文人雅士來說，書寫花譜之類的刊刻物，原是手到擒來、順理成章的事情。

作者和同好們在「花譜」的序文、跋文中提到的寫作初衷無非有三：一是「於無聊賴之中，作有情癡之語」，抒寫一己的抑塞之懷。二是「以貽同好」、「以貢同人一粲」，意欲與同好交流心得。三是「歌詠昇，洵才人之韻事」[42]，想在歷史上留下一點痕跡。

[40] 清·留春閣小史，《聽春新詠》，見《清代燕都梨園史料》上冊，頁四一、一二四、五二、五。

[41] 清·華胥大夫，《金臺殘淚記》，見《清代燕都梨園史料》上冊，頁二二五、二五三。

[42] 《清代燕都梨園史料》上冊，頁一五三、一五二。

三、「花譜」的性質和運作

《販書偶記》的正編和續編的「子部·小說家類」的「瑣語之屬」中，記有乾隆、嘉慶、道光乃至光緒年間刊刻的、屬於花譜之類的刊刻物，比如「《菊部群英》一卷，邗江小遊仙客撰，同治癸酉刊巾箱本」、「《消寒新詠》一卷，清·三益山房編，乾隆乙卯刊巾箱本」、「《日下看花記》四卷，清·小鐵笛道人撰，嘉慶癸亥刊」、「《眾香國》一卷，清·眾香主人撰，嘉慶丙寅刊」、「《播花居士迦羅奴撰，道光癸未刊，又名二十四花品」、「《曇波》一卷，清·四不頭陀撰，咸豐三年癸丑刊」、「《擷華小錄》一卷，清·沅浦癡漁撰，光緒二年精刊」[43]……這裏的記載可以說明：嘉慶、道光直至光緒，花譜之類的刊刻物已經是書坊正式運作的商業行為（如果有像今天一樣，自己出資印製，分發給同好，純粹是興趣和消遣，與營利無關者除外。這種情況即使存在，在當時也應當是少數）。而且，由於《販書偶記》只是通學齋書店孫殿起的一人所見，況且，體例所限，它是只記「單行之本」，因此，這裏的記載，與當時京師「花譜」之類刊刻物的全部，在數量上應當相差很遠。

讀者對「花譜」有興趣，是因為購買「花譜」之類的刊刻物，可以通過它們的介紹，瞭解京城諸位走紅名伶的優長、風調，無論是想觀賞臺上的演出，還是有意召請伶人侑酒，都可以有目標地進行選擇。「花譜」一類刊刻物，實際上起到了指導消費的作用。書商對「花譜」之類有興趣，應該是這些刊刻物賣得好，可以帶來豐厚的利潤。吳興仲子為寫於嘉慶十五年的《聽春新詠》所寫的跋文中說：「僕蹔賦遠遊，遂成小別，輪蹄既返，梨棗

43　孫殿起，《販書偶記》（上海古籍出版社，一九九九年），正編頁二九七，續編頁一八三、一八四。

已雕。」就是感歎刊刻速度之快。

花譜的刊行速度快，當然是因為書商方面比較積極：《片羽集·例言》所說「友人急欲付梓，以供同人一粲。擬贈而詩未成者，不一而足」、《眾香國·凡例》所言「是集因急欲付梓，尚有……皆堪採錄，以聞見不真，未遑月旦」、《燕臺集豔》卷末所記「友人未俟修飾，遽付剞劂。貽笑大方，希閱者諒之」[45]，都是說「友人」急著出版，甚至於等不及修繕完備。這裏的「友人」是不是就是書商，可以存疑，但是，起碼實施「急欲付梓」的，一定是書商。以今律古，大概凡是走紅的、暢銷的、賺錢的刊刻物，出版商就比作者還要著急，這是供求關係的表現。古往今來，大概都是一樣的。

《丁年玉筍志》中說，楊掌生的《長安看花記》鬧到「洛陽紙貴」，不是通過「刊刻」，而是通過「傳寫」[46]。

「傳寫」可以是自己借書鈔錄，也可以是請人代為謄寫，書坊也賣鈔本書。鈔本的製作方式與刊刻不同，清代替人鈔書是一種職業，專門替人鈔書的工匠叫「書傭」、「鈔胥」，書坊雇書傭鈔胥鈔書，以字數論價。事實上，古代書坊的「刊刻」與「鈔寫」是並行的。或許是鈔書的工價與刊刻所需相差並不懸殊，書坊雇書傭鈔胥代為鈔寫買主喜歡的、需要的書籍，被視為是對於刊刻出版的一種補充。也許鈔本書具有特殊的魅力，書坊特別要經營這一項。明、清以來，質量上乘的刊本和精良的鈔本，都被藏書家視為「秘寶」。《書林清話》中，專門有一節寫到「乾、嘉」年間「鈔書工價之廉」：

44 《丁年玉筍志》，見《清代燕都梨園史料》上冊，頁三二九。
45 《清代燕都梨園史料》上、下冊，頁一二四、一○一八、一○五五。
46 《聽春新詠》，見《清代燕都梨園史料》上冊，頁二○七。

古人鈔書工價不可考，惟乾、嘉間略見一斑。黃記：明鈔本《草莽私乘》一卷下云：「此書載《汲古閣珍藏秘本書目》，估值二錢。」是書之值，幾六十倍於《汲古》所估。旁觀無不詫余為癡絕者。然余請下一解曰：今鈔胥以四五十文論字之百數，每葉有貴至青蚨一二百文者，茲滿葉有字四百四十，如鈔胥值約略相近矣。貴云乎哉？

因此可見當時書傭、鈔胥價格之廉。[47]

從這裏的記載可以知道：乾、嘉時期，鈔本書比較行時，鈔書工價低廉，鈔本書的售價應當也不會太高。

「傳寫」《長安看花記》一時成風，自然也可以鬧到「洛陽紙貴」。「傳寫」與「刊刻」，其實只有製作上的不同，在傳播效果上，刊刻物與鈔寫品並沒有什麼區別。

按照中國古老而成熟的商業傳統推測，書商應當會有「潤筆」付給花譜作者，這是商業規則，屬於書坊與作者的關係；而「乞求」付給撰寫花譜的名家，這是人情之常，屬於伶人與花譜作者的關係。《丁年玉筍志》有云：「是時桐仙方張燈開宴，乞為花君補傳，附入《看花記》中。群弟子咸侍，尊壺面鼻（？），各奏爾能。桐仙又與小桐合作黃荃徐熙派蘭竹盆石小幅，酬余曰：『此鄭榮潤筆金錢花也。』」[48]其中的「張燈開宴」，從傳統的人情世故來看，似乎可以理解為是「乞為花君補傳」的預付的「酬勞」，以「蘭竹盆石小幅」作為「潤筆」雖然看起來像是戲言，但也可以看作是一種「酬謝」。如果把《夢華瑣簿》中的「始余交成都安十二次香，其人風流倜儻，又多才藝。諸伶執贄學書畫者盈其門」[49]——求師學藝要付報

47 葉德輝，《書林清話》（庚申年（一九二○），觀古堂刊）卷十，頁二一。
48 《丁年玉筍志》，見《清代燕都梨園史料》上冊，頁三三一。
49 清‧蕊珠舊史，《夢華瑣簿》，見《清代燕都梨園史料》上冊，頁三四七。

酬（執贄）的說法，聯繫在一起來看的話，由於在花譜上被刊登了芳名而送上酬禮，就既表示了謝意，同時也是合情合理的交易。

似乎是可以確定地說，嘉慶、道光年間，伶人致力於名列花譜、文人寫作花譜、書坊出版花譜，對於伶人、文人、商人三方來說，幾乎都已經可以算是一件商業行為了。伶人和文人，雙方都明瞭對方的需要，不僅伶人已經有了廣告意識，文人也有了對這一新職業的心理準備。只是這種交易在伶人和文人之間還不那麼正規，「酬謝」也不那麼一定，似乎還帶有一點感情關係的意思在內。相比之下，文人和書坊、書商之間的關係，可能更正式一些，「潤筆」的償付，應當也會有一個公平的規則。

四、撰寫「花譜」的文人與伶人的新關係

《燕蘭小譜》刊刻的時候，文人和伶人之間還沒有出現這種「利害」關係。譜中出現的「文人」、「名士」還是一副「仰望」名伶、「單戀」的倒楣相，伶人們，特別是名伶們根本不把「餓眼」「酸丁」放在眼裏，也沒有覺得「名士」題贈有什麼用處，「錢郎」、「豪客」才是名優、美伶「投心擲眼」的對象。那時的《燕蘭小譜》的寫作動機，也還算比較單一，安樂山樵自序說是記敘京城的「太平風景」，竹醉居士跋語說是抒寫「沉鬱無聊之慨」[50]，總之是作為客中的消遣，如此而已。

花譜成為帶有「廣告」性質的刊刻物，是嘉慶、道光年間出現的新情況。文人以伶人作為工作對象，伶人把花譜視為「廣告」，也是這一時期出現的文人與伶人新的依存關係。而產生這種新情況、新關係的根本原因還在

[50] 《燕蘭小譜》，見《清代燕都梨園史料》上冊，頁二〇、一八、二三、三、五二。

於：嘉慶、道光年間，京劇在它逐漸成型的同時，就帶來了與生俱來的大眾性、通俗性、娛樂性，它天生就具有城市大眾消費藝術的特點，而與消費藝術共同生存的傳播媒介——廣播、電視、報刊、雜誌、廣告卻還遠遠沒有出現。這時候的代用品——「花譜」應運而生，恰恰成為與這一時期的戲曲演出能夠配套成龍的宣傳手段，起到了相應的傳播、介紹、左右、引導的作用。而「花譜」對於伶人產生的重要意義，是改變了伶人與文人原有的關係。

從《日下看花記》開始，伶人與撰寫「花譜」的文人的關係，顯然已經發生了質的變化：文人雅士，特別是那些已經在撰寫和有可能撰寫「花譜」、詠花詩的文人，都開始受到伶人們周到的服務和熱烈的歡迎。「畫眉仙史」、「蓮因居士」為《日下看花記》（作者小鐵笛道人）所寫的「題詞」道是：

硯屏春靜撚吟髭，淺綠深紅又幾枝。消受晴窗風日暖，萬花環護待題詩。
阿誰敢笑服模糊，日日尋芳與自孤。醉倒春風無限感，白頭人借萬花扶。

小鐵笛道人並非「錢郎」，而且已經滿頭白髮，並不具備年齡和財產上的優勢。他能得到伶人們「萬花環護待題詩」這樣的期盼，顯然只是憑藉他撰寫「花譜」的身份和品題名伶的妙筆，而伶人需要的，恰恰是作為早期的「廣告」或者「傳播媒介」的「花譜」為他們帶來的實惠利益——京師之大，伶人多多，有人「品題歌詠」（今天叫「炒作」）的伶人，就會名聲日高，就會「走紅」，成為名伶：臺上出演的買賣，有人買票；臺下侑酒的生意，有人相約……同樣的伶人，如果總是沒有人賞識，沒有人宣傳、肯定他的優長，哪怕他的色藝實際上並不比那些「走紅」的名伶差，而只是他沒有「廣告」，他也會慢慢地銷聲匿跡。「花譜」的廣告效應，嘉慶、道光時，已經逐漸為伶人、文人雙方認知，從事這種實際上是起到「傳播媒介」作用的寫作「花譜」的工作，它的實用價值也就與日俱增。

這次輪到伶人「仰望」文人了。他們為了自己的切身利益，有求於從事輿論、宣傳的文人。花譜作者自己也

知道這一點，比如《日下看花記》作者小鐵笛道人就坦言：「如張郎者，色藝豈必人所絕無，而一經品題，頓增

聲價，吹噓送上，端賴文人。」[51]這與《聽春新詠》作者留春閣小史所說的：「雛鳳鳴鸞，亦藉汗青之力。詩因人

作，人以詩傳。」[52]都是同樣的意思。

到了道光年間，伶人對於「花譜」之類刊刻物以及其他宣傳手段的依賴和渴求越來越強烈。《丁年玉筍志》

記載：

> 秀蓮，字花君。揚州人。桐仙得意弟子也……桐仙為覶縷述其事，且乞立傳。秀蓮奏其伎，曰：「努力博周郎一顧，將以實吾言之非謬也。」……
>
> 桐仙以丁酉首夏為花君乞立傳。一時諸郎咸願得廁名《看花記》中，爭請余顧曲，乞品騭色藝，冀得一言為重，招邀者踵武相接也。於時傳寫《看花記》者，幾有洛陽紙貴之歎。

看來，道光年間《長安看花記》的作者蕊珠舊史楊掌生是個成功的廣告人。他的花譜，在閱讀者那裏已經建

立了權威性，因此，才會有鍾情於追逐名伶的好事者購買、「傳寫」《長安看花記》蔚然成風。而且，情況似乎

逐漸這樣演化：如果伶人想要走紅，就必須先登上富有權威性的「花榜」、「花譜」，才算是得到了承認。所

以，諸伶「招邀」楊掌生品評色藝時，才會心情緊張，「延頸跂足，待品題者，心怦怦也」[53]——能不能進入「花

51 《日下看花記》，見《清代燕都梨園史料》上冊，頁五六、七四。

52 《聽春新詠》，見《清代燕都梨園史料》上冊，頁一五三。

53 《丁年玉筍志》，見《清代燕都梨園史料》上冊，頁三三九、三二九、三三一。

譜」，與前程相關。這些紀錄都可以證明，作為廣告的「花譜」，由於與伶人的成名、走紅關係密切，因而得到伶人的特別重視。而寫作「花譜」的文人，也與伶人之間發生了直接的利害關係。

這種「利害」關係，有時候也會顯得內容複雜，甚至還會有雙方感情因素的摻入。比如文人寫作「花譜」的時候，對於候選人的選擇，就很難避免自己的偏愛。《夢華瑣簿》中有云：

戊戌，余論戍湖南。百花生日，荷戈就道。小霞既邀《記》（《長安看花記》）中有傳者十七人為余設餞，復集能畫者九人，合畫蘭蕙帳額貽余。錄別題曰：「九畹滋蘭圖」……阿霞復賦二絕云……[54]

曾經名列《長安看花記》的眾伶人，被與楊掌生交情最厚的小霞約在一起，又是畫蘭，又是贈詩，為被「論成」的楊掌生送別，既轟轟烈烈，又溫情脈脈。可見入選「花譜」的伶人對於曾經為自己宣揚名的文人，也會存著一份感激的心情。

五、「花譜」的影響

花譜之類對於伶人的意義是雙重的，最重要的是花譜作為宣傳廣告，為名伶招攬生意。其次，花譜還是一種對於名伶形象、人品、技藝的評價和肯定，標誌著伶人在他的行業裏的定位。

除了花譜，文人和伶人在宣傳方式上，還有其他的發明。例如《長安看花記》中說：

54
《夢華瑣簿》，見《清代燕都梨園史料》上冊，頁三七八。

丁酉初夏，余在通州書眉仙此傳，裝潢訖，入都即授之。而眉仙已別居石頭胡同椿年堂矣，為之一快。傳中寫出幽憂情狀，自謂頗能繪影繪聲，不忍棄置，仍使張之壁間。

……

桐仙畫「三友圖」[55]，自命為松，閏桐為梅，而以竹目小桐……圖繪各半身，行看子分裝為三巨冊，遍徵名士為詩歌。

伶人私寓的壁上張掛著文人所寫的傳記，裝潢精美、可歌可泣；屋裏擺放著畫冊，圖影曼妙、題詩風雅……私寓同時也是做生意的場所，這些傳記、圖冊之類，不僅僅是擺設，它所具有的作用和花譜之類的刊刻物一樣：對外界來說，這是一種傳播方式；對伶人來說，這是一種自我肯定。

由於花譜作者都是讀書人出身，欣賞趣味都很文人化。在寫作花譜的時候，文人們很自然地會把自己的審美意識帶進花譜之中。他們自覺不自覺地格外推重有文化、有品味的伶人。因此，伶人想要進入花譜、進入廣告，就也要處處表現儒雅，表現得有文化，以討得文人、雅士的欣賞和好評。於是，嘉慶、道光以來，伶人之中「喜近名流，結緣翰墨者」[56]越來越多。

伶人為了提高自己的品味，或想方設法與文人交往接受薰陶，或不惜重金聘請有學問的文人做師傅，下功夫學習詩文、書法和繪畫。因此，嘉慶、道光以來，用心於學習書法、繪畫，而且學有所成的名伶越來越多，諸如：碧雲寫詩有成；雙桂善於畫蘭；桐仙經常展示繪畫、題詩的本領；小桐繪畫，「或作水墨，或作著色沒骨

55 清‧蕊珠舊史，《長安看花記》，見《清代燕都梨園史料》上冊，頁三一一、三一二、三〇五。

56 《日下看花記》，見《清代燕都梨園史料》上冊，頁七三。

體」俱佳；小霞的水墨蘭蕙、寫詩書法高於諸郎；鸞仙善作畫；閏桐喜畫著色蘭蕙；紉仙書法字學歐陽……京師名伶的技藝從臺上表演擴展到臺下應酬，如今又發展到文化修養……名伶生涯也是越來越不容易了。

花譜之類對於作者的影響力也是明顯的。寫作花譜的主要目標應該是出版和發表（同時也會包括對於「暢銷書」潤筆的期待）。和最初文人評花、詠花的初衷——與之所至，信手寫來，置於自己的書囊之中，或與二三同[57]好交流對臺上、臺下名伶的鑑賞心得，在很大程度上具有個人和隱秘的特徵相比，嘉慶、道光時期寫作花譜之類作品的性質，已經有了根本性的改變。這是由於「花譜」之類刊刻物作為宣傳廣告的性質所引導、決定的。

芙蓉山人對《日下看花記》作者小鐵笛道人這樣描述：「明窗染硯注花名，露滴胭脂玉案清。消受人天真慧業，眾香國裏一書生。」《丁年玉筍志》作者蕊珠舊史這樣自我感覺：「諸郎環立如玉筍，觀者乃真朗朗如玉山上行，目不給賞，心為之醉。」[58]看來，寫作花譜在某種程度上可以說是一個又快樂、又賺錢，令人陶醉的新職業。

寫作花譜之外，由於伶人對於文化修養的訴求，使得一種相關的新職業又吸引了一批書生文人：他們以名伶作為工作對象，一方面參與提高伶人的文化修養（教授寫詩、繪畫、書法），一方面以瞭解、品評名伶逸事作為消遣、娛樂。《夢華瑣簿》中有這樣的記載：

盧龍尉陳五湘舟，與余過從既習，每於午窗茶話，各舉歌樓雜事，藉資談柄。湘舟長余十餘歲，居京師卅餘年，所述多嘉慶年事，余所不及見也。始余交成都安十二次香，其人風流倜儻，又多才藝，諸伶執贄學書畫者盈其門。余從永平入都，訪次香孔雀斜街四川會館，日夕談春明門內故

57　清‧蕊珠舊史，《辛壬癸甲錄》，見《清代燕都梨園史料》，頁二八六、二八八、二九二。《長安看花記》，頁三〇五、三〇四、三〇七、三〇九、三一三、三一九。

58　《清代燕都梨園史料》上冊，頁五六、三三一。

事，如與湘舟縱談時。而次香見聞尤廣，且多身親得其實。鄙性健忘，輒隨事命筆錄之。積日既入

（久？），褏然盈冊……因命之曰《夢華瑣簿》。簿中以陳、安二君所述為主……

韓四（季卿）言：「有常州人，楊姓，善寫真。凡諸伶之色藝擅名者，必為寫照，裝為巨冊，凡

百六十餘人矣。其中以蕊仙為首。近日名下，十得八九。杜詩所謂『必逢佳士亦寫真』，可謂世之有

心人。」余聞之喜躍不寐，將假得臨摹，勿遽未能也。[59]

我們從這些記載中，起碼可以看出：這一批久居京師的外鄉人（盧龍尉陳湘舟、四川人安次香、嘉應人楊掌

生、常州人楊某），對於京劇的迷戀和「內行」的程度，都已經可以稱得上是名副其實的「戲迷」。他們愛不釋

手的事業是談論歌樓掌故、教授伶人詩畫、品題伶人風采、撰寫名伶花譜、寫真名伶圖影……參與梨園的宣傳事

宜，而要把這些事情做得出色，都一定是要具有久居京師、頻上歌樓、長期混跡伶人之中，還要極其投入的經

歷。事實上，這些文人進入的全新的生活範疇，他們所從事的全新的工作內容，或者說，作為對一種新的「職

業」、新的「寫作方式」的嘗試，在「習慣」上和「認識」上，對自己原有的傳統儒士的經驗，都已經產生了某

種程度的背離。而嘉慶、道光年間的花譜作者，大抵都有這樣的經驗。

比如《燕蘭小譜》的作者西湖安樂山樵吳長元（浙江仁和人），他的經歷是：「久客都下，雅才洽聞。公卿

士大夫爭招致讎校藝文」[60]，「身留燕市，不求聞達」[61]。袁枚《隨園詩話》採錄他的詩、事，編入「補遺卷三」[62]，

59 《夢華瑣簿》，見《清代燕都梨園史料》上冊，頁三四七、三六四。

60 《宸垣識略》邵晉涵序。

61 《燕蘭小譜》西塍外史題詞，見《清代燕都梨園史料》上冊。

62 清・袁枚，《隨園詩話》（人民文學出版社，一九八二年），頁六二五、六二六。

可以說明他原本是當時文士之中的佼佼者。楊掌生《夢華瑣簿》稱他為「吳太初司馬」[63]，是譽稱？還是他真的出任過職官呢？無論如何，起碼可以說明他曾經是科舉路上的儒生吧！他與乾隆末第一名伶王湘雲很有交情：「王郎湘雲素善墨蘭，因寫數枝於摺扇，一時同人賡和，以誌韻事。余逸興未已，更徵諸伶之佳者，為《燕蘭小譜》。」從他所說的「諸伶之妍媚，皆品題於歌館，資其色相，助我化工，或讚美，或調笑，或即劇傳神，或因情致慨」，其優劣略見於小序中[64]這段話來看，他與當時走紅名伶是相當熟悉的。他應當是有著長期與伶人為伍的經歷。他「客京師十餘載」的生活，可能已經偏離了正統儒士的生活軌道：「讎校藝文」、「以著述自娛」，不再是準備應試；而寫作刊刻「仿巾箱本，以便行篋」的《宸垣識略》，是為入京者「以備遊覽之資」[65]；寫作《燕蘭小譜》，是為了展示「京邑繁華」，編排上學會從商業角度考慮「從時好也」[66]。這都和讀書人一向視為天經地義的「學問」、「仕進」不太搭界。

又如安次香，既為伶人的書畫師表：「諸伶執贄學書畫者盈其門。」又能在名伶需要時捉刀代筆：「桐仙……酬應過繁，匆遽中往往金靜川、安次香諸君為之捉刀。」他既是伶人的師友：「宋全寶……安次香詩書弟子。」「浣霞與安次香為莫逆交。」又有一肚子的梨園掌故（楊掌生自言：「吾嘗見三慶部演《四進士》大軸子，其般漁家蜆妹者，乃豔如芍藥、光彩動人，約其年，當纔二十許人耳。雨初云：『此大下處中人。』並以其名告，余忘之矣。後問安次香，言其人即李壽林。」）堪稱是梨園典故辭典。他的興致、心情、創作常常處於俱佳狀態：「碧雲在三慶部乃如匡廬獨秀。次香論之楹帖曰：『有鐵石梅花意思，得美人香草風流。』」伶人中出

[63]《夢華瑣簿》，見《清代燕都梨園史料》上冊，頁三七九。

[64]《燕蘭小譜》安樂山樵太初《弁言》。

[65]《宸垣識略·餘集·序》，見《清代燕都梨園史料》上冊、《宸垣識略·例言》、邵晉涵序。

[66]《燕蘭小譜·例言》。

了不幸的事情，他也會參與其中：「安次香改月老祠楹帖輓之曰：『願天下有情人，都學他愚夫婦，烈夫婦；此前生註定事，不知是好因緣，惡因緣。』」他的所作所為，也和讀書人的本份全不相干。

再如《京塵雜錄》的作者楊掌生，居京期間，住在南城，與伶人為鄰。他為玉仙「榜其居室曰『翠海香天』」；為小霞「榜所居曰『夢俠情禪室』」；自命為「夢俠情禪室主人」；高興時趁著酒興為小桐鐫刻青田石「服香小鄔」印」，為桐仙做「『竹如意齋』畫印」；興起時為可人的佳伶品題歌詠，消受「錦城之絲管」、「笙歌燈火」「卜晝卜夜，歡樂未央」。這真是心情天天好、興致日日佳，普濟博愛之心，憐香惜玉之意，全在伶人身上，完全是一副無可救藥的「風流浪子」的模樣……當然，楊掌生後來還是回到廣東，受聘「主陽山講席，以此終老」，回歸到傳統之中書生的「正業」。旅居京師的燦爛經歷，就化為了他的回憶……

佚名作者寫於「嘉慶甲戌」的《都門竹枝詞》，其中有一首寫道：

譜得燕蘭韻事傳，年年歲歲出新編。《聽春新詠》《看花記》，濫調浮詞也賣錢。[69]

這首被歸入「時尚」類的竹枝詞，傳達出的訊息很多，其中包括：「花譜」被時人看作是「時尚」消費品，刊刻多、賣得好，它的特徵是「濫調浮詞」，具有大眾性、通俗性，已經完全不同於正統文人的文學作品。

嘉慶、道光年間「花譜」之類刊刻物的盛行，對於當時的影響是多方面的。它的出現，對於書坊來說，那是一種新類型的刊刻物；對於閱讀者來說，那是一種新的消遣品；對於文人來說，那是一種新的職業；對於伶人來

67 《清代燕都梨園史料》上冊，頁三四七、二九一、二八六、二八九、三五二、二八六、二九一。

68 《清代燕都梨園史料》上冊，頁三三三、三〇七、二八〇、三〇五。

69 清·佚名，《都門竹枝詞》，見路工編選《清代北京竹枝詞》（北京出版社，一九六二年），頁三九。

說，那是發表自己的新的方式。而且，它的出現，使「廣告」、「傳媒」的新觀念，在京師人的生活中得到初步的建立。

其實，花譜之類刊刻物並非始於晚清，它有源遠流長的歷史。元代的《青樓集》、明代的《互史》、《鶯嘯小譜》都是記載名伶色藝、人品、事蹟的筆記，都可以視作是花譜一類。但是，到了晚清，花譜之類刊刻物發生的變化是根本性的：花譜的性質、作者的構成、寫作的目的、刊刻的數量、花譜的讀者群都有了全新的特徵。它昭示了最初的媒體與新興娛樂業的結合。

第三節　楊掌生和他的《京塵雜錄》

乾隆五十年，《燕蘭小譜》刊刻出版。

作者吳太初，署名「安樂山樵」。吳太初在《弁言》中說到自己的寫作初衷是因為「同人」相聚，寫詩歌詠王湘雲在摺扇上畫的墨蘭。他「逸興未已」就寫了《燕蘭小譜》。而「西鴟外史」在《題詞》中說：「帝京景物，美麗偏饒，盛事笙簧，臣民溥樂。流連光景，原達者之襟期；歌詠昇平，洵才人之盛事。」「於無聊賴之中，作有情癡之語。嬉笑怒罵，著為文章；釧動花飛，通於梵乘。徵聲角伎，偶同竿木以逢場；舞榭歌臺，都供水天之閒話。此安樂山樵《燕蘭小譜》之所由作也。」[70] 可見，《燕蘭小譜》的寫作，原本是出於「百無聊賴」，至多也只能算是「風流韻事」罷了。他們二人把《燕蘭小譜》看作是和《南部煙花錄》、《北里志》、《青泥蓮

花記》一類的筆記雜書，這種定位從傳統觀念上看原本不錯。

可是，他們都沒有想到，《燕蘭小譜》出現的實際影響要大得多。它的出現引起了一系列的連鎖反應：一是這類刊刻物本身，在身份上有了變化；二是它的讀者面始料不及地擴大，使得這一類刊刻物成為暢銷的普及讀物；三是這些刊刻物的出現，吸引了一批書生的興趣，並投身於寫作這類書籍。嘉慶、道光、咸豐、同治、光緒年間，這一類刊刻物層出不窮，花樣翻新。也就是說，這類刊刻物的內容雖然和《南部煙花錄》之類差不多，可是它已經不再僅僅是作者一己娛情遣興的「無聊」作品，或者只是與二三另類同道自我欣賞的娛樂文字，如同元代的《錄鬼簿》作者鍾嗣成所說：「吾黨且噉蛤蜊，別與知味者道。」[71]

這類刊刻物在嘉慶、道光年間的出現，實際上是迎合了當時在京師已經很壯大的城市居民和城市寄生者（貴族、官僚、士紳、書吏、太監、旗丁、差役、本地和外地商人、手工業者、店員等）的潛在需要。因為戲曲在當時已經是最時髦、最普及的消費品，而這一類與戲曲相關的刊刻物，也就成為城市居民和寄生者最關心、最矚目的消費指南。

在這些刊刻物成為需求量很大的暢銷讀物之後，一批原本對於戲曲發生了興趣，並且在科舉路上遭到淘汰的書生，也就成為這一行業的新的從業者。當然，這批書生從傳統的「經世治國」降落到「玩物喪志」，即使是從面子和心理上也需要一個過渡。這可能是從事寫作這類刊刻物的北京人很少的一個重要原因——外地進京的書生，周圍畢竟沒有那麼多親戚、鄰里，面子問題比較簡單。這也可能是寫作這類刊刻物的書生，大多署以筆名的原因——他們既希望在時尚的圈子裏過一把癮，又不希望失去自己在士大夫圈子裏的高雅身份。在這件今天看起來很簡單的事情的背後，實際上卻有可能是隱藏著極其複雜的觀念上的變化過程。

71 元‧鍾嗣成，《錄鬼簿‧序》（上海古籍出版社，一九七八年），頁二。

《燕蘭小譜》刊出之後，開啟了嘉慶、道光年間「花譜」（這裏，為了強調內容上的特點，我把這一時期出現的介紹名伶色藝、排列名伶名次、歌詠名伶才情的各種各樣花樣翻新的作品，都籠統地稱做「花譜」一類刊刻物）之類刊刻物的盛行。《都門竹枝詞》說是「譜得燕蘭韻事傳，年年歲歲出新編」[72]，其實不假。這一現象歷經咸豐、同治，一直延續到光緒年間。

這一現象的出現，當然與時代的演進相關，比如封建社會已經進展到末期、北京業已發展為商業城市、戲曲已然成為普及到整個社會的消費藝術等等。

在追逐時尚或者是被迫淪為「花譜」之類刊刻物作者的行列中，楊掌生是其中的佼佼者。他的《京塵雜錄》在諸多的花譜作品之中應當屬於上品。他的四種筆記記錄了嘉慶、道光年間舞臺上下的概況，我們從中不僅可以瞭解到當時戲曲名伶的一些情況，而且可以知道當時的許多掌故。

事實上，對於楊掌生和《京塵雜錄》的研究不多，《清代燕都梨園史料》對於《京塵雜錄》之中四本筆記的寫作（或者刊刻）年代的標示也有不確，所以，尚可研究的問題還很多。這裏先從楊掌生的經歷和《京塵雜錄》的寫作入手。

光緒十二年（丙戌）夏四月，上海同文書局主人刊行了楊掌生的遺作四種，總名《京塵雜錄》，前有「同文書局主人」寫的《楊掌生孝廉〈京塵雜錄〉序》，後有「桂林倪鴻」寫的《識》。《識》文說是「右筆記四種，蓋亡友楊掌生之碎金也，芬芳悱惻，才實可傳」。看來，「京塵雜錄」是在同文書局刊行楊掌生「筆記四種」時，新取的一個總的書名。

張次溪在《清代燕都梨園史料》的《著者事略》中這樣介紹楊掌生：

[72] 清・佚名，《都門竹枝詞》，見路工編選《清代北京竹枝詞》（北京出版社，一九六二年），頁三九。

梅縣楊懋建，字掌生，號爾園，別署蕊珠舊史。道光辛卯科舉人，官國子監學正，著有《留香小閣詩詞鈔》。掌生聰明絕世，年十七受知阮文達，肄業學海堂⋯⋯癸巳春闈已中會魁，總裁文達以其卷字多寫文違例，填榜時撤去其名，遂放蕩不羈，竟以科場事遣戍⋯⋯《辛壬癸甲錄》、《長安看花記》、《丁年玉笥志》、《夢華瑣簿》四種，蓋其旅燕時所作也⋯⋯[73]

張次溪的介紹大抵不錯。但是，還可以從科場事件、進京之後的經歷和花譜四種的寫作三個方面，進行如下補正。

一、楊掌生經歷的科場事件

楊掌生在《辛壬癸甲錄・開篇》中說：「僕年三十矣，萬里未歸，二毛將及。」據後面所說「今計當俟明年戊戌試後，乃得南歸」[74]，這《開篇》部分應該寫於「戊戌」的前一年「丁酉」年，也就是「道光十七年」。以上推三十年計算，楊掌生的生年應該是嘉慶十三年。

桂林倪鴻在光緒十二年刊行楊掌生遺作時所寫的《識》中，說到楊掌生的四種筆記「藏余行篋三十餘年」，可以推算，楊掌生應該是在咸豐六年前不久亡故，享年不到五十歲。

73 《清代燕都梨園史料》上冊，「著者事略」，頁二五、二六。

74 《辛壬癸甲錄》，見《清代燕都梨園史料》上冊，頁二七七、二七八。

張次溪《著者事略》所說「年十七受知阮文達」，是說楊掌生十七歲（道光四年）受到阮元的賞識寵遇。

「文達」是阮元的諡號。

《阮元年譜》載：嘉慶二十二年八月，阮元五十四歲時，「奉旨調補兩廣總督」，十月至廣州「到任接

印」。嘉慶二十五年，阮元五十七歲時，於三月二日在廣州「開學海堂，以經古之學課士子」，地點暫時選在

「城西文瀾書院」。道光四年九月，阮元六十一歲時，選址粵秀山，修建「學海堂」的永久院址。十二月，學海

堂落成[75]。也就是在這一年，楊掌生進入「學海堂」學習。

阮元是勵精圖治的幹練官員，宦跡所到之處，在整頓邊備、料理政務的同時，從來不忘書生的根本：提倡經

學、獎掖人才、整理典籍、刊刻圖書……從嘉慶六年，他三十八歲在「浙江巡撫」任上時，就開始在杭州建立書

院、聘請名師，「選高材生讀書其中，課以經史疑義及小學、天文、地理、算法……不十年，上舍士致身通顯及

撰述成一家言者，不可殫數，東南人才稱極盛焉」[76]。他的政聲卓著、名播海內，也有這一原因在內。

「聰明絕世」的楊掌生，進入「學海堂」書院時，年方十七，實足年齡十六或十五，正是風華正茂的時候。

他受到了阮元的賞識，受到了知遇之恩。阮元於道光六年六月「調補雲貴總督」，十三天之後就交割完畢，啟程

赴雲南。「是時文武屬吏、軍民人等皆切攀轅之思，各書院山長及在城紳士、並學海堂諸生、各書院生童，多賦

詩為大人送行。」即使楊掌生道光四年年初就到了學海堂，他在阮元主持的學海堂書院的學習時間，充其量也只

有兩年半。

很可能是阮元離開廣州之後，楊掌生就也離開了「學海堂」，因為他沒有完成「學海堂」的學習，他最後是

「肄業」。

75　清·張鑑等，《阮元年譜》（中華書局，一九九五年），頁一二五、一三二、一四六、一四七。

76　《阮元年譜·附錄三》，頁二四九。

道光十一年，楊掌生離開家鄉，次年（道光十二年）到達京城，為的是進京應試。這一年他二十五歲，自以為已經學成滿腹經綸。道光癸巳（十三年），年逢「大比」。我相信，二十六歲的楊掌生絕對沒有想到，這一年的「會試副總裁」，竟然是「雲貴總督」阮元。這完全是一個偶然的巧合。

道光十五年三月，阮元七十二歲時，道光命他「來京供職」，進京後「入內閣任事，並到翰林院任，又到兵部辦事」，從此結束了地方官的生涯。在這之前的道光十三年，他七十歲那一年，阮元奉諭「入京陛見」，二月底到京，三月一日受到召見。道光皇帝對這個在江浙、閩浙、兩廣、雲貴巡撫、總督任上輾轉了三十餘年，而且政績卓著的兩朝老臣，褒獎有加：「賞七十壽辰御筆『亮功錫祜』四字匾、御書『福』『壽』字各一方」，還賞賜了塗金佛像、嵌玉如意、蜜蠟朝珠、玉香爐、玉香盒、玉匙筋瓶、玉山子、塗金獅子香爐、定瓷盤、成化瓷罐、竹根麻姑、琉璃筆筒、瓷花瓶、蟒袍、江綢等等諸多的物事。三月二日、三日、四日三天，阮元都蒙受召見，君臣們可說的話很多。三月六日，道光忽然任命他「充會試副總裁」。由於時間緊迫，受命之後他馬上就「入閣」了。從這件事決定的匆遽可以想像，這是道光皇帝一個忽然的決定：或許是道光把特命他出任「會試副總裁」和賞賜御書、如意之類物事一樣，也當作了「褒獎」老功臣的賞賜？抑或是因為道光皇帝心存著任命他到「內閣」、「翰林院」的想法，先讓他擔當一下「會試副總裁」，作為轉換職務的一次演練？還是在道光皇帝的眼裏，「會試副總裁」是一個很榮耀的頭銜，願意賞賜給阮元呢？無論是出於哪一個原因，阮元得到的都是一種特別的恩眷。當時，阮元還在「雲貴總督」任上。三月六日入閣，四月十日發榜，算是主持會試完畢。四月二十二日，他就出京趕往雲南了。[77] 這是阮元總督生涯中的一個榮耀的插曲。

77 《阮元年譜》，頁一五一、一五三、一七七、一八七、一九一、一七七、一七九。

本來，楊掌生遇到曾經對自己有好感、有「知遇之恩」的阮元主持考試，是一個極其有利的機遇。也許楊掌生也會這樣想。但是，沒想到的是，楊掌生反而因福得禍。他開始曾經被列為榜首，最後由於「卷字多寫說文違例」，被阮元撤去了「會魁」。這一年取士二百二十二名，楊掌生落榜了……

「卷字多寫說文違例」這件事，其實可以被認為是一種「創新」，但是也可以被認為是「大謬」。把一個考生從「會魁」擼到「報罷」，考官們在這中間一定是經過了嚴肅的考慮，而阮元做主「填榜時撤去其名」，也會有「正當」的理由。當然，阮元是朝中元老級的人物，有目共睹地剛剛受到道光皇帝的種種嘉獎，因此，他雖然是「副總裁」，說話的分量也會是不同凡響。可以說，楊掌生確實是栽到了阮元的手裏。

把一個考生除名這件事，對於七十歲的阮元來說，不過是他堅持某種「原則」或者「信念」的一次表現，算不得什麼事情。可是從「會魁」跌到「落榜」，對於二十六歲的楊掌生來說，這件事可能就是他一生中遇到的最具影響力的事件了。後來他因此而「放蕩不羈」，真的可以說是事出有因。兩年之後的「丙申」（道光十六）年，楊掌生又考了一次，結果又是「春試報罷」——這是他的最後一次考試。他一定是有過「鬧事」的行為，因為他後來「以科場事遣戍」，入過大獄、流放五溪。他也確實是「放蕩不羈」了，他開始與優伶為伍，直到發配的路上，都在大寫「花譜」。

二、楊掌生進京之後的經歷

根據《辛壬癸甲錄》等筆記四種的敘述，楊掌生赴京之後的經歷，可以臚列如下：

《辛壬癸甲錄》中說：「僕以辛卯六月離家園，今計當俟明年戊戌試後，乃得南歸，僕指正合八年之數。」回憶壬辰入都時，有「辛壬癸甲」之語，殆為之兆也。五載長安，四番矮屋。」「余自壬辰入春明門，日居月諸，

歲不我與。」「道光丙申，春試報罷，余出居保定。」[78]

《夢華瑣簿》中說：「余道光壬辰北來，卸裝即居永光寺西街八寶店，年伯朱漕帥菽堂先生家。」[79]

可知：楊掌生於道光十一（辛卯）年離別梅縣，道光十二（壬辰）年到達京師，住居「年伯」家中（這「年伯」應該是「父之同年」，或者是「父輩」），地點在永光寺西街。道光十三年（癸巳），楊掌生差一點考中「會魁」，卻終於落榜。道光十六年（丙申），他又一次春試不利。之後去了保定，這一年他已經二十九歲。道光十七年（丁酉），他仍然居住保定，計劃道光十八年（戊戌）考試之後，南歸嘉應。

《長安看花記》的開篇，前半寫於保定，後半寫於京師。前面說：「丙申夏五，適遇韻琴新來保定，皇州春色尚能言之……僕旬日後將仍入春明門……於時，荷花生日」，「荷花生日」是陰曆六月二十四日。後面所署為：「丁酉中秋，記於小霞所居夢俠情禪室。」

可知：在道光十七年的「荷花生日」至中秋節之間，楊掌生從保定回到了京師。

《長安看花記》載：「丁酉……秋七月，余以順天科場事逮繫詔獄。小霞職納橐焉。」[80]

《丁年玉筍志》載：「丁酉……秋試期近，未幾難作，遂爾擱筆。重九前一日，余就逮。既下吏，從詔獄中謁椒山先生祠，摩挲手植榆樹，因用顧梁汾汾寄吳漢槎《寧古塔》【賀新郎】韻，填詞二調。」「秀芸……以重九前二日，入門稱弟子。是時余以順天科場事被逮。秋曹准牒攝對簿停案以待，特以此事勾留二日。既蔵事，乃自詣吏。」[81]

78　《辛壬癸甲錄》，見《清代燕都梨園史料》上冊，頁二七八、二八〇、二七七。

79　《夢華瑣簿》，見《清代燕都梨園史料》上冊，頁三四八。

80　清·蕊珠舊史，《長安看花記》，見《清代燕都梨園史料》上冊，頁三〇三、三〇四、三〇六。

81　《丁年玉筍志》，見《清代燕都梨園史料》上冊，頁三二九、三三一。

可知：道光十七年，楊掌生從保定回到京師的確切時間，是「秋試」之前。楊掌生為什麼要在「秋試」之前

趕回京城？是參加考試？還是參加鬧事？原因不明。楊掌生自言是在秋試之前，「以順天科場事」被捕，關進了

奉詔令關押犯人的「詔獄」。由此看來，楊掌生很可能是參加了「順天科場」的什麼事件。他的被捕日期，《長

安看花記》中說是「秋七月」，《丁年玉笋志》中說是「重九前一日」，亦即九月八日。「秋試」是在八月舉

行，所以他被捕時間在「秋七月」的可能性較大。

《夢華瑣簿》中記載：「戊戌，余論戍湖南。百花生日，荷戈就道。」「戊戌夏，余到岳陽小住八十日，得

識徐三穉青……秋九月朔，余過長沙，得識實庵……比半，泊常德。」[82]

《丁年玉笋志》中說：「戊戌夏到巴陵住八十日，與徐三穉青訂交……秋九月，既到戍所，自署大門曰：

『聖代即今多雨露，謫居猶得住蓬萊。』……己亥冬夜，酒醒興到，起援筆疾成之，為《四時圖》。」[83]

可知：楊掌生於道光十八年（戊戌）二月十五日出發，發配湖南辰溪。所走的路線是：夏天到達岳陽，在

岳陽停留八十日，九月一日到長沙，月中到常德，未出九月，就到達了目的地——辰溪。從岳陽到辰溪走得很

快，原因大概是取道水路。那辰溪可能尚屬「蠻荒之地」，楊掌生說是「年來在五溪戍所，殊有江州黃蘆苦竹之

感」，心情有點陰暗。道光十九年（己亥）冬夜，楊掌生在戍所，以飲酒、繪畫作為消遣。

《丁年玉笋志》和《夢華瑣簿》都題有「道光壬寅春三月三日，辰溪戍卒，嘉應楊懋建

（掌生）自敘於繭雲精舍之仰屋」、「道光壬寅，太歲壬寅，春三月三日，仰屋生記於辰溪戍所之賃屋」[84]字樣。可以知道：道

光二十二年三月，他還在戍所服刑。離家已有十餘年的楊掌生，這一年應該是三十五歲，生命已過太半。

82 《夢華瑣簿》，見《清代燕都梨園史料》上冊，頁三七八、三八○。

83 《丁年玉笋志》，見《清代燕都梨園史料》上冊，頁三三○。

84 《長安看花記》、《丁年玉笋志》、《夢華瑣簿》，見《清代燕都梨園史料》上冊，頁三○五、三三○、三四八。

三、「花譜」四種的寫作和內容

前面談到過，在楊掌生去世三十年後的光緒十二年，他的朋友「桂林倪鴻」鄭重地交給了「同文書局」刊刻出版，刊刻時的書名是《京塵雜錄》。「同文書局主人」在《楊掌生孝廉《京塵雜錄》序》中對書名的解釋是：「十年薄宦，一介書生，辰溪之戍夢，輪回京洛之風塵。」四種的排列順序是：《長安看花記》、《辛壬癸甲錄》、《丁年玉筍志》、《夢華瑣簿》。

倪鴻在《識》中寫道：

> 右筆記四種，蓋亡友楊掌生孝廉之碎金也，芬芳悱惻，才實可傳。藏余行篋三十餘年，茲檢付同文局主人刊行於世。掌生有知，定當含笑於九原也。光緒丙戌百花生日，桂林倪鴻識於滬上之詩卷光陰樓。[85]

從倪鴻《識》中所說的意思，和楊掌生在《丁年玉筍志》中所說「丁酉……於時傳寫《看花記》者，幾有洛陽紙貴之歡」的情況來看，楊掌生在世的時候，他的「花譜」作品，並未正式刊刻出版，《長安看花記》的傳播方式是「傳寫」。

《辛壬癸甲錄》開篇說道：

清・楊掌生，《京塵雜錄》（同文書局，光緒十二年），頁二八。

道光丙申，春試報罷，余出居保定。適有小伶翠林，新自京師來，自言舊隸春臺部。捧紈扇，乞填《柳梢青》詞一闋。既而曜靈西匿，華燈繼張，催花傳箭，豪飲達旦。酒酣，相與縱論春明門內人物，乘醉捉筆，為《長安看花記》一冊，授之。自序曰：「僕今說現在法，故但據目前為斷。」[86]

這裏所說的專為「翠林」寫的「自序」，應該就是《長安看花記》開篇中的一節：

丙申夏五，適過韻琴新來保定，皇州春色尚能言之，然所識已大半道光十六年內所生人矣。嗟夫！此中人不過五年為一世耳。僕北來曾幾何時，已不勝風景不殊之感……輒篝燈記此，以授韻琴。

這裏的「韻琴」，就是上面說的「翠林」。[87]

從上面的記載，可以知道：道光十六年（丙申），《長安看花記》已經完成，似乎楊掌生的手裏還有現成的「傳寫」本，可以隨時作為贈品，送給保定的韻琴。

《辛壬癸甲錄》中說：

丁酉入春以來……西望帝京，好春如海。剪燈命酒，坐憶故人。各為撰小傳，命之曰《辛壬癸甲錄》。誌緣始也。何平叔景福殿賦辛壬癸甲，為之名秩。斷章取義，於文亦詞，是為《長安看花記》

[86] 《辛壬癸甲錄》，見《清代燕都梨園史料》上冊，頁二七七。

[87] 《長安看花記》，見《清代燕都梨園史料》上冊，頁三〇三、三二四。

之前集。

吳金鳳……弟子曰小桐，《長安看花記》所推為壓卷牡丹花者也。[88]

從上述記載可以知道：《辛壬癸甲錄》寫於《長安看花記》之後，寫成於道光十七年（丁酉），是為《長安看花記》補寫的「前集」。

《丁年玉筍志》開篇序云：

丁酉……重九前一日，余就逮……寒冬短晷，擁爐謀醉。醉則歌嗚嗚，乃命筆為《看花後記》。於是時，提牢主事桂林胡小初（元博），隨園外孫也。簡齋先生與先光祿為戊巳同年生，故以年家子見，相得甚歡。戊戌……百花生日，荷戈就道。道中無事，篝燈對酒，復取草稿增刪移改，命之曰《丁年玉筍志》。

……

《夢華瑣簿》開篇序言云：

道光二十有二年，太歲壬寅，春三月三日，辰溪戊卒，嘉應楊懋建（掌生）自敍於繭雲精舍之仰屋。[89]

88 《辛壬癸甲錄》，見《清代燕都梨園史料》上冊，頁二七九、二九一。

89 《丁年玉筍志》，見《清代燕都梨園史料》上冊，頁三二九、三三○。

余製《長安看花記》，復為前、後集。既成，螯為三卷。為諸伶各立小傳。以佛法「過去、現在、未來」命之。黃金臺下，按圖索驥；三生石上，似曾相識。一展卷間，如見其三世人矣。

從以上記載可以知道：《丁年玉笋志》始作於道光十七年（丁酉）京師獄中，整理成書、命名於道光十八年（戊戌）遣戍的路上，完稿於流放地辰溪，時間是道光二十二年（壬寅）。至此，《長安看花記》和配套的「前集」《辛壬癸甲錄》、「後集」《丁年玉笋志》已經全部完成。京師嘉慶末至道光年間的三代名伶，已經盡收於三冊之中。

《夢華瑣簿》開篇云：楊掌生入京之後，結識了「居京師三十餘年」的「盧龍尉陳五湘舟」和「諸伶執贄學書畫者盈其門」的「成都安十二次香」，他與兩人過從甚密，熱衷於談論歌樓雜事，楊掌生後來把這些雜事整理成書，命名《夢華瑣簿》。楊掌生自言：

簿中以陳、安二君所述為主，而賓宴客座，發難解嘲，故紙叢殘，委巷瑣屑，凡有關梨園掌故者，搜菀葑菲，雜遝採入……荷戈南來，行道逶遲，復多筆削。所見異詞，所聞異詞，所傳聞又異詞。有修伶官傳者，以是為長編而底簿焉可矣。[90]

這則記載，敘述了本書的寫作緣起和機遇。這本書的積累，應當是在京城，整理修改是在遣戍的路上，定稿於辰溪戍所。與《丁年玉笋志》的寫作交叉進行，同時完稿。開篇自序的寫作時間，和《丁年玉笋志》一樣，也

[90]《夢華瑣簿》，見《清代燕都梨園史料》上冊，頁三四七、三四八。

是在道光二十二（壬寅）年。[91]

楊掌生其實是一個有心人，他有意識地搜集嘉慶、道光以來的梨園制度、習俗、掌故，把陳湘舟、安次香肚子裏的「春明門內故事」都記錄下來，最後整理成一本在今天看起來非常珍貴的史料筆記。

事實上，楊掌生的筆記四種，雖然寫作時間不一，但是由於它們並沒有單冊零星出版，所以，在他的手裏一直在不斷地進行修繕和補充。比如：前面說過的寫於道光十六年的《長安看花記》開篇序言中，補有道光十七年所寫的段落。寫於道光十七年的《辛壬癸甲錄》，其中也會出現「明年春，出戍湖南」這樣的道光十八年的事件。最明顯的是：寫作於遣戍路上的《夢華瑣簿》中說：「戊戌夏……（瓣香）長沙普慶部佳伶也……將為立傳，附之入《看花記》。」也就是說，楊掌生在遣戍途中，決定把長沙名伶瓣香補入《長安看花記》，可是後來他又改了主意，只把「瓣香」收入了《夢華瑣簿》。但是《夢華瑣簿》最後又說：「暇日因並天津、保定諸伶，咸為補傳，附載記中。其例實自瓣香始也。」[92] 今存《辛壬癸甲錄》中，記有保定名伶「翠林，字韻琴」[94]。《辛壬癸甲錄》最後，記有「大五福，字疇先。皖人」[93]。《長安看花記》最後，記有保定名伶「松林」、「阿來」、「阿蘇」。他們都應該是楊掌生在道光十八年至二十二年這段時間中補寫進去的。

91　中國戲劇出版社一九八八年整理出版的《清代燕都梨園史料》正續編，在編目時，特意把《辛壬癸甲錄》提到最前，當是出於內容順序的考慮。但是，寫作年代（刊刻年代？），定為「道光十一年至十四年」，應當是根據「辛、壬、癸、甲」所指的辛卯（道光十一年）、壬辰（道光十二年）、癸巳（道光十三年）、甲午（道光十四年）。若果真如此則有不妥，因為楊掌生自言，把他的第一部花譜之作命名為《辛壬癸甲錄》，是為了「誌緣始也」。對於「誌緣始也」，我們今天可以理解為是記錄他離家（辛卯）、入都（壬辰）的年代，也可以理解為是記錄他初涉梨園、結識名伶的年代。這個年代，既不是寫作年代，也不是刊刻年代，更不是內容所涉年代。

92　《夢華瑣簿》，見《清代燕都梨園史料》上冊，頁三八〇、三八一。

93　《辛壬癸甲錄》，見《清代燕都梨園史料》上冊，頁二八七。

94　《長安看花記》，見《清代燕都梨園史料》上冊，頁三二四。

楊掌生的筆記四種，在辰溪定稿的時候，已經具有自己的系統：最先寫作的《長安看花記》，是記載當時，亦即道光十六年正在走紅的名伶。其次於道光十七年撰寫的《長安看花記》的前集──《辛壬癸甲錄》，是記載記憶中的、道光十二年楊掌生剛剛入京時，嘉慶末、道光初年以來走紅的京師名伶，楊掌生自言是「坐憶故人」[95]。第三撰寫的是《長安看花記》的後集──《丁年玉筍志》，是記錄楊掌生遭戍之前（截止到道光十八年二月）開始走紅的名伶，他們的年輩稍後於《長安看花記》中的諸伶。

在楊掌生看來，七八年間，他在京師就目睹了「三世」侑酒歌郎的花開花謝，這觸目驚心的事情，實在也不該被淹沒，因而，他的三冊花譜，是「以佛法『過去、現在、未來』命之」[96]，也就是以其中記錄的名伶的年輩、時間為進行排列。這個想法，是在花譜三種撰寫的過程中，逐漸建立起來的。最後撰寫的《夢華瑣簿》與前三冊內容不同，它是屬於記事類的筆記，記載了當時梨園的掌故，是對前三冊內容的補充。三冊花譜，再加上一冊梨園的習俗、事蹟、制度、沿革，嘉慶末至道光年間的北京梨園的方方面面，就已經相當齊全。

除了《京塵雜錄》之外，楊掌生還著有《留香小閣詩詞鈔》和《帝城花樣》。

95　《辛壬癸甲錄》，見《清代燕都梨園史料》上冊，頁二九九、二七九。

96　《夢華瑣簿》，見《清代燕都梨園史料》上冊，頁三四七。

97　光緒十二年刊刻的《京塵雜錄》中，筆記四種的排列是以寫作時間為順序：《長安看花記》、《辛壬癸甲錄》、《丁年玉筍志》、《夢華瑣簿》。而《清代燕都梨園史料》則是以記錄內容的前後為順序（應當是考慮以楊掌生的安排為準），《辛壬癸甲錄》排在最前。但是，「目錄」上的刊刻時間（或寫作時間），《辛壬癸甲錄》定為「道光十一年至十四年」，《丁年玉筍志》定為「道光十七年」，有誤。

第八章 清末民初至二十世紀二三十年代的北京娛樂圈

第一節 晚清的北京南城

由於起始、定型於清初的，京師內、外城的居民成分不同，因而導致北京內、外城分工、職能不同，使得善於商業構想的漢族人，在不太長的時間裏，就完善了南城的建設，很快就使北京南城成為了京師的商業中心和娛樂圈。

南城成為整個城市的「果實、蔬菜，旁及日用百貨」的集散地，每天忙碌無暇。[1]

南城成為「商賈雲集」[2]「店鋪如林」的處所，行人如梭，車馬如龍。

南城成為飲食聖地，從「滿漢全席」到「茶樓茶館」[3]，豐簡齊備。

1 清・震鈞，《天咫偶聞》（北京古籍出版社，一九八二年），頁二一六。

2 王永斌，《雜談老北京》（中國城市出版社，一九九七年），頁二二三。

3 中國人民政治協商會議，北京市委員會文史資料研究委員會編，《北京往事談》（北京出版社，一九八八年），頁一。

南城成為娛樂、休閒場所的集中地，聽戲、打茶圍、走票、看雜耍，絕活層出不窮……[4]

這種情況一直繼續到晚清以至二十世紀二三十年代。

一、晚清南城的仕商雲集

清攝政王多爾袞統率清兵進入北京之後的第二天就頒布政令，將「內城」劃為八旗駐地，按照五行定位：鑲黃、正黃駐於城北，鑲藍、正藍駐於城南，鑲紅、正紅駐於城西，鑲白、正白駐於城東。星羅棋布，拱衛皇居。而原來居住「內城」的漢人，在三天之內一律遷往「南城」或者其他地方，實施「滿、漢、兵、民分城居住」[5]。

多爾袞實施「滿、漢分居」的初衷，或許更多是出於「安全」和「管理」的考慮，然而這一政策的結果是造成了這樣的京城組合格局：「內城」集中了帝王、貴族、官僚、地主、書吏、太監、差役、旗丁等等，而「外城」則聚集了漢官、漢人士紳、文士、商戶、工匠等等。也就是說，「內城」有全國最大量的寄生者，而「外城」則是仕商和百姓。

由於清軍進京實行「滿、漢分居」的時候非常嚴格，「漢官非大臣有賜第或值樞廷者，皆居外城，多在宣武門外，土著富室則多在崇文門外，故有東富西貴之說」[6]。也就是說，在滿漢分居之初，土著富室（多是商戶）就集中在崇文門外，而宣武門外（宣南）就成為漢官、文士集中居住的地方。

4　清・夏仁虎，《舊京瑣記》（北京古籍出版社，一九八六年），頁一〇三—一〇六。

5　《北京史》，頁二五三。

6　《舊京瑣記》，頁八八。

清朝科舉沿用明制，三年一科，「辰、戌、丑、未」舉行「會試」、「殿試」。京城是「會試」、「殿試」的所在，自然是舉子們赴考的地方，在京城的交友、考試、受聘、遊學、論道……都被視為是書生不可或缺的經歷。康熙年間纂修《明史》，乾隆年間編輯《四庫全書》，康熙、雍正時編纂《古今圖書集成》……也都曾經被全國的儒生視為經國之大業，不朽之盛事，因而興奮不已。這些事都使書生、文士對於首都「心嚮往之」，北京也就理所當然地成為四方學者、文士集中的地方……南方各省文士進京，大多路經盧溝橋進廣寧門（今廣安門），首先到達宣武門外，因此，宣南也就成為漢官、儒生、文士在北京居住地點的首選。

《明史》總裁徐乾學以及纂修施閏章、毛奇齡、姜宸英、朱彝尊等，《四庫全書》總纂紀昀以及纂修朱筠、邵晉涵等，各朝進士出身的達官、同時也是有名的文士諸如錢謙益、孫承澤、吳偉業、龔鼎孳、王士禎、徐元文、田雯、王熙、李光地、朱軾、黃叔琳、沈德潛、齊召南、王傑、畢沅、孫星衍、曾國藩、潘祖蔭、張百熙等，著名文士、學者、詩人諸如閻若璩、查慎行、顧嗣立、顧棟高、胡天游、趙翼、洪亮吉、魏源、李慈銘等，都曾在宣南居住。嘉慶、道光間「宣南詩社」等獨領京師風騷的團體的成員也曾聚首於此。而孫承澤的「後孫公園」（虎坊橋北邊）、李漁的「芥子園」、趙起士的「寄園」（菜市口西南）、王熙的「怡園」（南半截胡同）、朱彝尊的「古藤書屋」（琉璃廠西海北寺街）以及名剎松筠庵等，都曾是宣南士人、達官名流的酬唱、宴集之所。有的「名人故居」，至今還有人可以言之鑿鑿。比如戲曲家孔尚任的故居「岸堂」故地在「海波巷」（今天的「海柏胡同」）、李漁故居「芥子園」舊址在「韓家潭」⁷

應當說，「宣南」不愧是「人文薈萃」！

7 鄭文奇主編，《宣南文化便覽》（文化藝術出版社，二〇〇二年），頁八一─一六。

北京城中的手工業者和商人聚集到「南城」以後，迅速地把這一地區建設成為繁盛的商業區和手工業作坊的集中地，負擔起內、外全城的日用所需。

到了一個半世紀之後的晚清，北京「南城」已經成為商業生產和商品流通的重要集散地點。從道光至光緒年間，都有對於「南城」商業繁華景況的描述：

京師最尚繁華，市廛鋪戶，粧飾富甲天下，如大柵欄、珠寶市、西河沿、琉璃廠之銀樓緞號，以及茶葉鋪、靴鋪，皆雕樑畫棟、金碧輝煌，令人目迷五色，至肉市酒樓飯館，張燈列燭，猜拳行令，夜夜元宵，非他處所可及也。[8]

京師百貨所聚，惟正陽門街……暨外城之菜市、花市，自正月鐙市始，夏月瓜果，中秋節物，兒嬉之泥兔爺，中元之荷燈，十二月之印版畫，煙火、花爆、紫鹿、黃羊、野豬、山雞、冰魚，俗名關東貨。亦有果實、蔬菜，旁及日用百物，微及秋蟲、蟋蟀。苟及其時，則張棚列肆，堆若山積。賣之數日，而盡無餘者，足見京師用物之宏。[9]

可以說，北京「南城」已經是名副其實的商業中心。

8　李家瑞，《北平風俗類徵》（上海文藝出版社，據商務印書館一九三七年版影印），頁四〇二。

9　清・震鈞，《天咫偶聞》（北京古籍出版社，一九八二年），頁二一六。

二、晚清南城的會館興旺

在北京的歷史上，會館始於明代，盛於清朝，衰於清末。

京師最具流動性的人員是「仕」和「商」，包括了官員、文士和商人。各地官員要定時進京述職、辦事，各省文士要進京應試，外埠商人要到京城尋找商機。這三種人進入京城之後，都有解決食宿、聯絡鄉誼、維護利益的問題，因而「會館」就應運而生。

「會館」從一開始就大多建造在南城，而且盡量靠近前三門（宣武門、正陽門、崇文門）。一是因為外城的空地多，地價也比內城低；二是明清的中央機關吏部、禮部、戶部都設在正陽門內東西兩側，會館設在前三門左近，於進京述職、辦事的官員比較方便；三是明清時期，舉行考試的「貢院」就在今天建國門內大街北側（現中國社會科學院西側），會館當然也是距離前三門外越近，對於進京考試的舉子就越方便；四是明清時期，特別是清代，北京的重要商業中心，地點從原來的鼓樓、地安門一帶，南移至前三門外，會館設在附近，方便商業活動。這些原因造成了南城會館的建築從前三門外向南發展和輻射。

《宸垣識略》統計：「東城會館之著者」計八十二所，「西城會館之著者」計一百所[10]（這裏所說的「東城」和「西城」，都是「外城」亦即「南城」下屬的「東城」和「西城」），共計一百八十二所。這應當是乾隆末的會館數字。

這一時期，直至嘉慶年間，是京城會館發展最快的時期。乾、嘉時代的汪啟淑，在他的《水曹清暇錄》中說：「數十年來，各省爭建會館，甚至大縣亦建一館，以至外城房屋基地價值昂貴。」[11]

光緒六年刊本《都門紀略》卷二，記載了全國各地的會館名稱和所在地址。十六省的「省館」、「府館」、「州縣館」三百五十四所，還有行業會館七所，共計三百六十一所。[12]比乾隆末的數字，翻了一番。徐珂《清稗類鈔》說是：「或省設一所，或府設一所，或縣設一所，大都視各地京官之多寡貧富而建設之，大小凡四百餘所。」[13]這應當是清末的數字。民國時期北京尚存會館的統計，亦即：二十二省會館四百零二所，與徐珂所言相合。

觀察一下光緒六年的會館，它們的所在地點都集中在前三門以南、天壇以西和東北。三百六十一所會館，座落在這一狹長地帶的將近一百五十條街上，這一百五十條街包括了一百一十六條街道和它們的東西街、南北路、前後巷、大小胡同以及胡同所屬的分支（例如頭條、二條、三條……）。從崇文門外向南延伸，直至天壇東北的驢駒胡同，西北的紫竹林、興隆街。從宣武門外向南延伸，直到虎坊路、法源寺南的珠巢街、官菜園、盆兒胡同。會館最集中的地區，還是正陽門外、宣武門外、崇文門左近。比如：宣武門外的椿樹上、下，頭、二、三條，就有八所會館；教場頭、二、三、四、五、六條，建有十所會館。崇文門外的長巷上、下，頭、二、三、四、五條，集中了二十二所會館；而草廠頭條至十條，修建了會館二十四所……這都是會館建築密度最大的區域。

會館相當於今天的「某某駐京辦事處」，由同鄉集資修建，是社團性質的公產，進京外地人的諸多問題，如食宿、聯絡、集會、酬酢、慶典、救濟、殯葬……都可以在那裏尋求幫助。

11　清‧汪啟淑，《水曹清暇錄》，轉引自《北京往事談》（北京出版社，一九八八年），頁八五。

12　清‧楊靜亭，《都門紀略》（光緒六年，琉璃廠存板），卷二。

13　徐珂，《清稗類鈔》（中華書局，一九八六年），冊一，頁一五。

會館之中，還有一些三行業會館。比如上述光緒六年的三百六十一所會館中，就有七所行業會館，它們是：「書行」的文昌館、「玉器行」的長春館、「顏料行」的顏料會館、「藥行」的藥行會館、「銀號」的正乙祠、「廣行」的仙城會館和惜字會館。據道光八年華胥大夫《金臺殘淚記》中所言：

文昌會館、財神會館在宣武門外，天和會館、浙紹鄉祠在正陽門外，梨園館在綠壽堂之北，燕喜堂在宴彙堂之東，相去約一二里。諸貴人宴集三會館，二徽班（春臺、三慶）為盛介眉設醴結髮飛觴之外，大抵停雲祖道，舊雨洗塵。[14]

可見，會館（特別是行業會館）除了接待同鄉之外，還會受理一些與禮儀習俗相關的集會，其中，筵宴、演戲是當然的節目。晚清時，南城作為全國各地駐京辦事處──三四百所會館匯集的所在，天天都會有不知多少處宴會舉行，天天都會有不知幾多堂會舉辦，這也成為南城「繁華」「娛樂」的一道特別風景。

三、晚清南城的飯莊和苑囿

晚清京師南城是娛樂業最發達的區域，它的娛樂設施也最集中、最完備。晚清京師南城是娛樂業最發達的區域，它的娛樂設施也最集中、最完備。

宴集和野遊是傳統的交際方式和娛樂方式：歲首團拜、遊春踏青、春秋修禊、僧俗善會、中秋祭月、重陽登高、冬日消寒……不同的節令，都有不同的理由舉行不同規模的宴集；家人、友朋、同鄉、同年、同寅、同好、同

14 清・華胥大夫，《金臺殘淚記》，見《清代燕都梨園史料》上冊，頁二四八。

調……不同的集團，亦有不同的題目進行各種慶祝筵宴；結髮、結婚、生子、祝壽、發喪……就更要聚集親朋友好、大宴賓客了。這些宴集多在飯莊、會館舉行。南城會館集中，飯館也特別多，因此也是京城中宴集最繁盛的所在。

清人楊掌生在道光二十二年所寫《夢華瑣簿》中說：

尋常折柬招客者，必赴酒莊，莊多以「堂」名。陳饋八簋，羥肥酒荈，夏屋渠渠，靜無嘩者。同人招邀，率爾命酌者，多在酒館。館多以「居」名，亦以「樓」名，以「館」名。皆壺觴清話，珍錯畢陳，無歌舞也。間或赴酒莊小集亦然。[15]

清人藝蘭生寫於光緒四年的《側帽餘談》記載：

都門酒肆，向推四大居。近年煤市橋頭，新起泰豐樓。地甫三弓，室近十座，皆精雅有致。正廳尤勝，廳旁植竹數枝，顏其堂曰：「解虛心」。室中懸古畫一，聯一。置天然几上，供秘色甓瓶一、鏡一、鑪一，它物稱是。旁室置博古廚，杯箸酒具及招友之簡，悉貯其中。遊春餘興，且住為佳。顧客常滿座，非豫定不得焉。[16]

這兩則晚清筆記，描述了當時南城飯館的豪華、眾多，各種檔次飯館的不同名稱、不同食客，不同食客構成的不同氛圍，以及飯館生意的火爆……

15　清‧蕊珠舊史，《夢華瑣簿》，見《清代燕都梨園史料》上冊，頁三四八。
16　清‧藝蘭生，《側帽餘談》，見《清代燕都梨園史料》上冊，頁六〇一。

宴集常常和野遊相連。南城可以野遊的苑囿也很多，常常被提起的野遊勝地有：陶然亭、尺五莊、小有餘芳、三官廟、棗花寺、憫忠寺、龍爪槐、極樂寺、天寧寺……記載文字之中，道光間人華胥大夫、蕊珠舊史和光緒年間藝蘭生的敘述極有色彩：

右安門俗曰「南西門」，陶然亭在門內一里許，康熙間江某所建。「尺五莊」在門外一里許，乾隆間旗員所建。秋前春後，莊角亭頭，水碧衣香，花酣馬醉，殆無虛日。莊外宴遊之地，即「小有餘芳」，水榭竹籬，頗似江南邨落。每於東風三月，遊絲送燕，碧荷一雨，返照傳蟬，使人渺然有天涯之感……

去「小有餘芳」一里而近，三官廟在焉。海棠十四五株，高四五丈。花時移樽，半士大夫。若乃香車載至，絳雲墮衣，風燕亦雙，洞簫不獨，爛醉司空，固亦閒事。有醒眼而過之者，倍增惆悵耳。棗花寺三月牡丹，憫忠寺九月菊花，皆極盛。以寺僧禁酒，故無醉臥綺雲香雪下者，然班騅則亦駸駸矣。[17]

丁酉初秋六夕，同人修秋禊於尺五莊，歸，夜集其家，觥籌交錯，皆已半酣。余笑請文蘭撥四弦為我解醒，則笑而應曰：「諾，君如能更浮大白者，當奏將軍令為壽。」即起滌冰碗，滿注陳釀，強予三釂……同人鼓掌和之，促絕瀝，哄然相視而笑……[18]

豐臺芍藥，在昔為勝遊。今則二三月間，南西門外三官廟海棠開時，來賞者車馬極盛。城內龍爪槐，城外極樂寺，皆遊春地也。遊人皆自攜行廚，惟陶然亭、小有餘芳二處有酒家。陶然亭暮春即掛

17 《金臺殘淚記》，見《清代燕都梨園史料》上冊，頁二四七、二四八。
18 清・蕊珠舊史，《丁年玉筍志》，見《清代燕都梨園史料》上冊，頁三四三。

簾賣酒，小有餘芳則遲至入夏乃開園……每歲例以秋禊為期，買醉者日不暇給……

出西便門里許，有天寧寺，浮屠高矗，梵宇深沉。禪房花木亦饒明瑟，而塔射山房尤勝。入寺者鮮

事隨喜，惟野眺以滌煩襟。春秋佳日，妹子集焉。老僧烹調肴蔌，亦多適口。若飲酒茹葷，須挈行廚。[20]

…………

南城作為京師飯館、寺廟、苑囿最多的角落，一年之中，歲時節令的慶祝、婚嫁喜慶的儀式、結伴宴遊的興

致、友朋野遊的樂趣，都會在南城出現。

四、晚清南城的戲園和「堂子」

聽戲、打茶圍，是晚清京師有閑、有錢人（主要是官員、商人和士人）的主要娛樂方式。所以南城除了上述

的飯館多、苑囿多之外，還有戲園多、「堂子」多。

徽班進京之後，京城戲曲劇壇發生了很大的變化。尤其是它在劇目、唱腔、表演上的世俗化，都與崑腔形成

了對比。由此，它的觀眾群，也最大限度地，幾乎是把整個社會——從帝王、貴族、官員、士人、富商，直到引

車賣漿者流，全部網羅在內。這一特點到了晚清時候，已經非常成熟。晚清看戲和對於戲曲名伶的熱情，猶如今

天聽流行歌曲和追逐歌星。當時的戲曲，也可以算是帶有時尚和流行的意味。它具有兩大特徵：一是它的席捲面

廣；二是它的煽動力強。從滿清帝王、貴族到旗丁，從漢族官員、文士到市井百姓，幾乎無不以迷戀京劇作為自

19 《夢華瑣簿》，見《清代燕都梨園史料》上冊，頁三六二。

20 《側帽餘談》，見《清代燕都梨園史料》上冊，頁六一二。

己的精神需要：聽戲、票戲、讀花譜、觀菊榜、看名伶、打茶圍……聽戲時在臺下大聲叫好，票戲時不惜花錢買臉（買臉：意為買面子），讀花譜心馳神往，看菊榜專心致志……為了討得名伶的喜歡，鬧到傾家蕩產在所不惜者，也是大有人在。

漢官、商人、士人集中的南城，也是戲園集中的地方。清人戴璐的《藤陰雜記》中引用《亞谷叢書》說：

京師戲館，惟太平園、四宜園最久，其次則查家樓、月明樓。此康熙末年酒園也。查樓木榜尚存，改名廣和……[21]

李大犴在為張次溪的《燕都名伶傳》所寫的「序」中說：

至清康、乾間，京師始建戲館，太平園、四宜園、查家樓、月明樓、方壺齋、蓬萊軒，則其最著者焉。是皆見於歷代載籍，斑斑可考。[22]

到了晚清道光年間，南城已有與「四大徽班」同一檔次的戲班子輪演的戲園子十二三處。《金臺殘淚記》中說：「宣武門外茶園一，崇文門外茶園一，正陽門外東茶園四，西茶園七（大柵欄凡五園，即正陽門之西也）。」[23]共計十三處。

21 《筆記小說大觀》（新興書局，一九八四年），第十四編，冊十，頁六一六七。

22 《清代燕都梨園史料》下冊，頁一一八六。

23 《金臺殘淚記》，見《清代燕都梨園史料》上冊，頁二五〇。

周明泰《〈都門紀略〉中的戲曲史料》對於《〈都門紀略〉中之戲園》做了詳細的統計。其中，道光二十五年和同治三年的京師有名的戲園子共計有十九個（見「附錄一」）。一些小型的戲園，還不在統計之列。內城三個：龍福寺口內的「景泰園」，東四牌樓的「泰華園」，西四牌樓的「萬興園」都是雜耍館，沒有正式的演劇。內城之外有四個：齊化門（今朝陽門）外的「芳草園」、「隆和園」，德勝門外的「德勝園」，平則門（今阜成門）外的「阜成園」。這四個戲園雖有正式的演劇，可是卻是「戲無准演」的「小園」。大戲園子十二個都在南城。[24]

從道光時起，四大徽班和另外幾個大的戲園子輪流轉演，「諸部周流赴戲園，大園四日、小園三日一易地，亦曰『輪轉子』」。[25]這種做法，應當是大的戲園子和有名的戲班子之間的調節和約定。沒有能力參加「輪轉子」的戲班子，被叫做「小班」。雜耍班、山陝戲班都是「小班」。芳草園、阜成園、德勝園都是「小園」，四大徽班都不會蒞臨。

京城的大戲園子都在南城。南城的十二個戲園之中，除了崇文門外的「廣興園」和宣武門外的「慶順園」也是「小園」之外，有資格參加「輪轉子」的大戲園，都集中在正陽門西南的大柵欄和正陽門東南的肉市、鮮魚口一帶。南城的十二個戲園子地址是：

三慶園，大柵欄中間路南。

同樂軒，大柵欄門框胡同口內路西。

慶樂園，大柵欄中間路北。

廣德樓，大柵欄西口路北。

24 周明泰《〈都門紀略〉中之戲曲史料》（光明印刷局，民國二十一年），頁一三九—一五二。

25 《夢華瑣簿》，見《清代燕都梨園史料》上冊，頁三五一。

中和園，糧食店北口路西（大柵欄東口向南一拐彎）。

慶和園，大柵欄東口路北。

慶春園，楊梅竹斜街路北。

廣和樓，肉市北口路東。

裕興園，鮮魚口抄手胡同路西。

天樂園，鮮魚口內小橋路南。

廣興園，崇文門大街路西木廠胡同。

慶順園，宣武門大街路西。

這十二個戲園子，都在大柵欄、鮮魚口一帶。如果我們把糧食店北口的中和園也算在大柵欄域內的話，那麼，單單是大柵欄一條街就有六個京師最大的戲園子。

光緒六年，十二個戲園子變成十處，少了慶春園、慶順園。

也就是說，從道光到光緒年間，大柵欄、鮮魚口一帶都是京師戲園子集中的區域。

可以想像，大柵欄一條街上，每天晚上，都有六個戲園子開鑼演戲，以每個戲園子上座五百至一千人左右計算，大約有三千至六千人在看戲。以當時的情況，每個戲班子有一百個左右伶人計算，大約有六百個伶人在從事這項服務。全國最棒的名伶，每天都是以競爭的姿態登臺獻藝……京師南城對於戲曲的消費，達到了怎樣的程度，真是令人驚歎。

在戲園子觀看伶人在臺上表演，叫「聽戲」。到伶人家中飲酒、聽歌、閒話，叫做「打茶圍」。觀眾其實普遍都有一種好奇的心理：看過了臺上的精彩表演，就會很想看一看演員的便裝形象、日常生活是什麼樣子。特別是清代的戲班子沒有女子，臺上的多情公子、紅粉佳人都是男演員扮演，就更有一種神秘的色彩和特別的吸引

力。投合這種心理，京師就出現了相應的服務——名伶在自己的住處接待來訪的賓客，這一收費服務被稱做「打茶圍」。因為名伶的住處叫做「堂子」，所以「打茶圍」也叫「逛堂子」。從道光到光緒，這一行業在南城發展得如火如荼。

清人華胥大夫在《金臺殘淚記》中記錄了道光八年當時大柵欄西南一帶，「堂子」的分布和「打茶圍」的盛況：

王桂官居粉坊街，又居果子巷。陳銀官嘗居東草場。魏婉卿嘗居西珠市。今則盡在櫻桃斜街、胭脂胡同、玉皇廟、韓家潭、石頭胡同、豬毛胡同、李鐵拐斜街、李紗帽胡同、飯子廟、陝西巷、北順胡同、廣福斜街。每當華月照天，銀箏擁夜，家有愁春，巷無閒火，門外青驄鳴咽，正城頭畫角將闌矣。嘗有倦客，侵晨經過此地，但聞鶯千燕萬，學語東風，不覺淚隨清歌併落。嗟乎！是亦消魂之橋，迷香之洞邪？[26]

以歌侑酒，原是歡場舊例。挾妓赴酒樓，各朝也是屢見不鮮。晚清時候的流行是：到名伶住處去聽歌、飲酒、聊天；在酒莊飯館，飛箋點喚歌郎前來侑酒；更甚者，視歌郎如同娼妓，進行嫖宿。而且，筵宴上，沒有歌郎就被認為不夠檔次；宴遊時，沒有歌郎也會覺得缺少樂趣……逛堂子、打茶圍成為一種時尚，是晚清獨特的景觀。

蕊珠舊史在《夢華瑣簿》中，也描述了道光二十二年時宣南一帶夜生活——「打茶圍」的盛景：

26 《金臺殘淚記》，見《清代燕都梨園史料》上冊，頁二四七。

赴諸伶家閒話者，亦曰「打茶圍」。有改「一去二三里」詩者曰：「一去二三里，堂名四五家，燈籠六七個，八九十碗茶。」伶人家備小紙燈數百，客有徒步來者，臨去則各予一燈，囊火以行。中北城所屬胡同，入夜一望，熒熒如列星，皆是物也。[27]

這裏所說的「中北城」，就是《日下舊聞考》中說的「南城」下屬的「中城」和「北城」，也就是指正陽門以南、大柵欄西南（宣南）一帶。清人藝蘭生在《側帽餘談》中也敘述了光緒四年的宣南一帶「堂子」營業的興隆：

明僮……向群集韓家潭，今漸擴廣，宣南一帶皆是。門外掛小牌，鏤金為字，曰某某堂，或署姓其下。門內懸大門燈籠一。金烏西墜，絳蠟高燃，燈用明角，以別妓館。過其門者無須問訊，望而知為妹子之廬矣。[28]

看來，晚清時期的北京南城，去「堂子」消磨長夜的情況相當普遍，也相當繁奢。

蕊珠舊史的《京塵雜錄》四部筆記中，記錄了從嘉慶末到道光末這一時段最走紅的「堂子」四十八個。這四十八個「堂子」分布在十八條街上，它們是：韓家潭（八所）、李鐵拐斜街（六所）、石頭胡同（六所）、朱家胡同（四所）、臧家橋、陝西巷、小李紗帽胡同（各三所）、百順胡同、燕家胡同（各兩所）、櫻桃斜街、五

27　《夢華瑣簿》，見《清代燕都梨園史料》上冊，頁三六五、三六六。

28　《側帽餘談》，見《清代燕都梨園史料》上冊，頁六○三、六○四。

道廟、大外廊營、小安南營、椿樹胡同、羊毛胡同、東皮條營、朱毛胡同、春家胡同（各一所），另外兩所地址不詳（見《附錄二》）。

這十八條胡同所在的區域，就是後來名滿京師的「八大胡同」一帶（陝西巷、百順胡同、石頭胡同、韓家潭、大外廊營、李鐵拐斜街，都是後來的「八大胡同」的骨幹）。晚清的「堂子」，事實上是開闢了京師最早的紅燈區。

堂子集中在這一帶的原因，其實很簡單，就是因為徽班進京的時候，落腳的地方就在這裏。蕊珠舊史的《夢華瑣簿》載：「樂部各有總寓，俗稱『大下處』。春臺寓百順胡同，三慶寓韓家潭，四喜寓陝西巷，和春寓李鐵拐斜街，嵩祝寓石頭胡同。」[29]各部的「大下處」相當於今天說該團團址。後來，下處成了堂子，這一帶當然也就成了堂子的淵藪。再後來，一些名伶選擇自己的下處的時候，為了保持與大下處聯繫的方便，就在大下處附近選擇住處。

同治、光緒時期，作為營業場所的堂子，慢慢集中起來。光緒十二年的《鞠臺集秀錄》中，記錄了當時的著名堂子四十一個，主要在七條街上，它們的分布是：韓家潭十七所，陝西巷、百順胡同、豬毛胡同、李鐵拐斜街各五所，石頭胡同、櫻桃胡同各一所，地點不詳的兩所。在這四十一所堂子中，名伶最多最著名的五所堂子，即綺春堂、熙春堂、韻秀堂、安義堂、國興堂，有四所是在韓家潭。這時，韓家潭已經成為「堂子」的代表和公認的「打茶圍」的勝地。有竹枝詞為證：

車邊人跨面如桃，公子王孫與致高。川馬串鈴相配合，韓家潭內走周遭。[29]

韓家潭邊明月圓，韓家潭裏笙歌繁。金尊夜夜娛賓客，寂寞誰尋芥子園。[30]

[29]《夢華瑣簿》，見《清代燕都梨園史料》上冊，頁三五一。
[30]《北平梨園竹枝詞薈編》，見《清代燕都梨園史料》下冊，頁二一七四、二一七七。

清朝帝王進入北京之後，對於如何才能使官員和兵丁禁絕腐敗、保持驍勇善戰的優良傳統，著實用了一番心思，也有過相關的舉措。與滿漢分居政策配套的政令還有：嚴禁「內城」開設戲館；禁止旗人出入戲園酒館；嚴禁官員挾妓飲酒等等。[31]

然而，禁令的功用其實很有限。上有政策、下有對策，原本是一種傳統：「內城」不許開設戲園，就到「外城」看戲；旗人不許出入戲園、酒館，就喬裝改扮去看戲、下館子；禁止妓女進城、官員不許挾妓飲酒，就換了便裝去「打茶圍」、去風流；不許嫖娼，大家就改成「狎優」了。正如道光八年，華胄大夫在《金臺殘淚記》中所說：

本朝脩明禮義，杜絕苟且。挾妓宿娼，皆垂例禁。然京師仕商所集，貴賤不齊，豪奢相尚。趙李狹斜，既恐速獄；田何子弟，乃共嬉春。蓋大欲難防，流風易扇。制之於此，則趨之於彼。政俗遞轉之機，即天地自然之勢。今欲毀竹焚絲，憑權藉力未嘗不行。然以數十里之區，聚數百萬之眾，遊閒無所事，耳目無所放，終日飽食，誨盜圖姦，或又甚焉。[32]

他的話，可以看作是對於京師南城娛樂業出現和興旺發達的必然性的一種闡釋——飽食終日的「內城」寄生者需要發洩剩餘精力的渠道。漢族儒生和文士原有宴集、聽歌、與倡優往來的愛好和傳統，商人喜歡豪奢就更是性之所好……總之，追逐娛樂（特別是與「性」相關的娛樂）是人人所愛，只要有可能。俗話說「飽暖生淫

31 王利器輯錄，《元明清三代禁毀小說戲曲史料》（上海古籍出版社，一九八一年），頁二四、二〇、二三。

32 《金臺殘淚記》，見《清代燕都梨園史料》上冊，頁二五二、二五三。

欲」，此之謂也。晚清時期，「寄生者」和「仕、商」階層的發展，都成為北京「南城」消費性商業大為活躍的誘因。

在宴集、聽戲、野遊、打茶圍……諸多的娛樂項目中，「打茶圍」，也就是「逛堂子」，是最紅火、最具吸引力的一種。每天晚上，大柵欄西南一帶，無數門口高懸羊角燈的小院子裏，都是燈火輝煌、餑核齊備、無數年輕美貌的歌郎，時刻都精神抖擻地等待著顧客的光臨。

在晚清的社會生活中，打茶圍曾經是各種娛樂活動中最時尚、最風流的一種，也曾經幾乎是被全城的男人們關心、議論、參與、愛好、憎恨、念念不忘的一種。從嘉慶、道光，直到光緒，它的活力和魅力持續了將近一個世紀。

第二節　二三十年代的京師娛樂中心——大柵欄

二三十年代所謂的「南城」，延續了明清的制度，亦即泛指今北京市正陽門（前門）以南、永定門以北的狹長地區，即今崇文、宣武二區的北半部。

前面說過「南城」成為消閒之地始於清王朝定鼎燕京之後，一系列的政令規定了凡與戲曲有關的，如戲曲作家、伶人、戲園子等，都只能在外城、也即南城生存和發展。又由於從「徽班進京」一直到二三十年代，戲曲名班的總寓和名伶們的住所都在大柵欄一帶的百順胡同、韓家潭、陝西巷、李鐵拐斜街、石頭胡同一帶。所以北京南城大柵欄一帶，久已成為京城的娛樂中心。

一、南城大柵欄一帶的名伶住處

「丙子（一九三六）十二月朔」李大翀為張次溪所寫的《燕都名伶傳・序》中說到了有關堂子的盛衰變化過程：從嘉慶、道光時代開始，「伶人私其弟子，除公演外，於其私寓曰『下處』者，設堂招客」，逛「堂子」遂成為當時最主要的娛樂項目。「迄於同光，其風漸衰，伶人始以演劇為職業」，加上辛亥革命以後，「堂子」被取消，於是，伶界的謀生方式也有了相應的改變，「後有程長庚、譚鑫培出，以至於今，伶人地位日高，安富尊榮，為天驕子，貴賤今昔，不啻雲泥」[33]。也就是說，到了二三十年代，北京南城雖然仍然是娛樂中心，可娛樂內容已經主要不再是逛堂子，而是看戲了。

「文明」概念的建立，使「打茶圍」的內容變成與伶人的「朋友交往」、「贈詩」、「求畫」、「清談」，一些能詩善畫，善於交際、具有吸引力的伶人的住處，仍然是交際和娛樂的場所，因此，大柵欄的一些伶人的居處仍然是引人注目的所在。所以，百順胡同住著陳德霖，大外廊營住著譚鑫培，笤帚胡同住著楊小樓、九陣風，大馬神廟住著王瑤卿、王鳳卿，李鐵拐斜街住著梅蘭芳，潘家河沿住著金少山，大吉巷住著李萬春、李慶春，永光寺西街住著王又宸，東街住著徐蘭沅、姜妙香，椿樹上頭條住著言菊朋，椿樹下二條住著尚小雲，山西街住著荀慧生，西草廠住著小翠花、蕭長華，校場小七條住著余叔岩，豆腐巷住著馬連良，紅線胡同住著楊寶森，海柏胡同住著葉盛蘭……當時的戲迷、票友可以指目牽引、倒背如流。

33

李大翀，《燕都名伶傳・序》，見《清代燕都梨園史料》下冊，頁二一八六。

七八十年前的追星族，行為與現在其實也差不多。我家就有一幅「壬午」年（一九四二）時慧寶畫的扇面，正面畫的蘭花，反面是詠蘭詩，那是因為當時時慧寶在諸多追求文化素養的名伶中，書法和繪畫均屬上乘，戲迷、票友都去求詩求畫，彼此都是附庸風雅的意思——二三十年代的流風餘韻一直延續到四十年代。

二、南城大柵欄附近的戲園子

二十世紀二三十年代南城的戲園子（當時已經叫戲院）多到使今人不可思議：長僅一里多地的大柵欄和正陽門大街東面的肉市和鮮魚口，就集中了六家大戲院。從西向東，路北有廣德樓（今北京曲藝廳）、慶樂戲院（今聖達利俱樂部），路南有三慶戲院（今步瀛齋鞋店），大柵欄東口糧食店街有中和戲院（今存）。大柵欄東口對面正陽門大街東側有鮮魚口內有華樂戲院（原天樂園，今已改營龍望樓飯莊和小賣部、髮屋之類），往北的肉市有廣和樓（今廣和劇場）。據說，辛亥革命之後，珠市口和天橋一帶，大大小小的戲園子（織雲公所、文明茶園、第一舞臺、新明戲園、新世界舞臺、開明戲院等等），都曾經在那裏層出不窮、生生滅滅。據丁秉鐩《菊壇舊聞錄》記載：「在民國二十六年（一九三七），北平的戲院由九家變成十一家，以後就變成十家。」[34] 這十家就包括南城七家（上面提到的六家再加上西柳樹井的第一舞臺），東城的一家（吉祥戲院），西城的兩家（長安戲院、新新戲院）。這十家是二三十年代經營最好的娛樂場所，有名的戲班子和新排出的劇目，都會首先在那裏演出。

十座戲院中，別看東、西兩城只有三座，可戲院和觀眾的檔次高。吉祥戲院在東安市場裏面，位居京城的商業中心區，長安戲院「建築宏偉，座位有一千三四百」，新新戲院「設計得非常現代化，在音響、座位的距離和

[34] 丁秉鐩，《菊壇舊聞錄》（中國戲劇出版社，一九九五年），頁一一二。

角度上」都極講究，「連包廂帶樓上下散座，一共有一千四百一十三個座位，按當時的比較，天津的中國大戲院和上海的中國與天蟾，不過容量大一點罷了，論觀眾看戲的舒服享受，新新可算全國第一的標準戲院」。這三個戲院由於內城居民成分的緣故，使得它們的觀眾「大都為士紳名流、學界及公館座兒，很少商人」，經營的方式是主要靠先期售票，「打算聽戲的人，早就專程自己去買，或派傭僕往購，老戲迷則訂有常座。一個戲班的預售票，總要賣到六成到七八成，剩下二成當時門售，即使傾盆大雨也不回座，因為那二成不賣也不要緊」。南城那七座戲院則大不同，「觀眾大都是商人，聽戲是即興之舉，臨時決定，流動性很大，假如今晚有空了，或是請個朋友，好！聽戲去吧，上哪一家無所謂，這家滿座再去別家，無一定目的，臨時決定，所以，外城戲院，不重預售，而靠當時『撞』進來的座兒，預售有二成，當天晚上能『撞』進八成來，賣滿堂。如果演出當晚變天氣，可就慘了。小雨也許影響不大，一共賣了半堂座，賠錢也得演。遇見大雨傾盆，往往『回戲』，就是臨時停演，改期補演，所預售的票一律有效。如果有買預售票已經到場的觀眾，還得向人道歉。觀眾要是堅持退票，只好照退，還得說好話」[35]。

對比之下，由於劇場式樣、觀眾結構和經營方式的不同，使內城的三個戲院帶著貴族味，外城（南城）的戲院則「市俗」，但充滿活力。七個大戲院密集在一起，每天的行情都是未知的，競爭天天存在。

前面說過，以大柵欄為中心的「南城」能有這麼多的戲院共存並非沒有理由，這與它是明清以來文人、商人出沒的地界而成為北平的銷金窟有關。這一帶與戲院錯雜共生的有諸多的旅館、會館、飯店，各種商號、澡堂子、伶人居處和八大胡同……全國各地到北平來做生意的人，大都會住在南城大柵欄一帶，享受那裏的方便舒適，滿足聲色之樂；在八大胡同「打茶圍」的時候談生意，成功率也極高。這種盛況一直延續到二十世紀二三十

年代，應當是一種奇蹟。

南城的七大戲院中，以東西「兩廣」歷史最為久遠。「東廣」廣和樓為「明巨室查氏所建戲樓」[36]，據一九三三年唐伯弢《富連成三十年史》後附張次溪所著《廣和查樓沿革考》載，廣和樓戲臺正柱聯為：「學君臣學父子學夫婦學朋友匯千古忠孝節義重重演出漫道逢場作戲，或富貴或貧賤或喜怒或哀樂將一時離合悲歡細細看來管教拍案驚奇。」張次溪說那柱聯「色質亦甚舊，或為道光後所製」[37]。黃裳的《舊戲新談》說「西廣」廣德樓也是「從明季傳下來的戲園」，「最使人注意的是那一副相傳為吳（梅村）作的懸於廣德樓臺柱的對聯」的確作得很好：「大千秋色在眉頭看遍玉影珠光重遊瞻部；十萬春花如夢裏記得丁歌甲舞曾醉崑崙。」[38]《舊戲新談》是一九四八年上海開明書店出版，可見東西兩廣的古老舞臺一直保存到三四十年代。據當時的戲迷回憶，廣和樓和廣德樓的戲臺最特別，年代最為久遠。戲臺伸出去，有臺柱，三面可以看戲。其他的五座，除了西珠市口的第一舞臺是一九一四年修建的新式劇場外，其餘的四座——中和戲院、慶樂戲院、三慶戲院、華樂戲院，歷史雖然不能與「兩廣」相比，但至少在道光七年（一八二七年）已經見諸記載，當時他們的名稱分別叫「中和園」、「慶樂園」、「三慶園」、「天樂園」[39]。

二三十年代的北平戲園子，對於自己所處的「天子腳下」的傳統風習和久遠的歷史還非常珍惜，對於上海從一九〇八年起就開始效法歐式劇場，改建新式舞臺，並非沒有耳聞，只是持著一種保留和審慎的態度，「例如中和、吉祥、華樂等都經過內部改造，把臺口建成半圓形，但其他還保持著原狀」。臺柱是取消了（武生們攀援臺

36　清·吳長元，《宸垣識略》（北京出版社，一九六四年），頁一五八。

37　唐伯弢，《富連成三十年史》（京城印書局，民國二十二年），附錄《廣和查樓沿革考》頁五。

38　黃裳，《舊戲新談》（開明書店，民國三十七年），頁一二。

39　張江裁，《北京梨園金石文字錄》中《重修喜神殿碑序》，見《清代燕都梨園史料》下冊，頁九一五。

柱的精彩表演也就算了，因為遮擋了一大串觀眾的視線），電燈也安裝了，可是管理辦法還是一仍其舊，沏茶的、托盤賣點心的、甩手巾把兒的都有[40]。北平的戲迷們還是樂意一邊看戲、叫好，一邊吃點心、嗑瓜子兒、喝茶，覺得這樣才夠「派」。

三、二三十年代京師的戲迷

當時，北平是公認的中國第一大京城市，天津跟著北京走，上海算第三。這三個城市中，都有眾多的戲迷和票友，那時候的戲迷是真「迷」，不像今天，需要上鏡了，就能「組織」出「戲迷」來，不需要了，「戲迷」也沒了。戲迷的存在規模，標誌著戲曲作為都市流行時尚的席捲力量和一個城市的消閒水平。讓我們看一看真正稱得起是「老戲迷」的丁秉鐩的回憶，並據以構想一下北平南城輝煌的以往：

先嚴在天津行醫多年，息影後便以聽戲自娛，每逢京角來津公演，就大批買票，偕家人排日往觀，而筆者即以「附件」身份（不占位子），每天都跟著去聽，因此，後天上也從小培養成聽戲的習慣。等到長大了能獨立聽戲以後，更幾乎是日無虛夕的聽，兩個戲院之間趕場的聽，甚至從天津趕到北平去聽。說來慚愧，五十多年在聽戲上所消耗的時間和金錢可太多了，而好戲確也聽了不少。[41]

40 廖奔，《中國劇場史》（鄭州，中州古籍出版社，一九九七年），頁一六三、一六四。
41 《菊壇舊聞錄》，頁八─九。

丁氏生於一九一六年，歿於一九八○年，出身於醫生家庭，終生致力於文化事業。迷戀京劇五十多年，也可以說他的從業一半與愛好有關。唐魯孫在《敬悼平劇評人丁秉鐩》一文中說是：

秉鐩兄從小就迷平劇，他有從天津趕夜車到北平聽楊小樓《落馬湖》的豪興，我有帶著講義在臺下聽梅蘭芳唱《玉堂春》邊聽邊看功課的紀錄，當時北平有位劇評人景孤血，說我們兩人是平、津的戲迷。這個玩笑後來連上海《戲劇旬刊》主持人張古愚也知道了，還寫了一篇《平、津兩戲迷》登在《戲劇旬刊》上，開我們的玩笑呢！從《戲劇旬刊》創刊號起，古愚兄約我給他寫北平梨園掌故，我用茅舍筆名，每期給他寫兩三千字，一直到《戲劇旬刊》停刊迄未間斷……[42]

唐魯孫出身名門，是博聞強記的才子型人物。他熱衷於京劇，又熟悉梨園掌故，在當時也是名人中的戲迷。署名「檻外人」的吳性栽在《京劇見聞錄》中說是：

天津人對於京劇欣賞的要求，比北京人來得苛。不管多有名的大角兒，在臺上稍有舛錯，一樣喝倒彩，毫不容情。可是，楊小樓瘋魔了天津人，到後來，販夫走卒，都變成「楊迷」了。拉膠皮（即北京人稱之為洋車，上海人稱之為黃包車，這兒香港稱之為車仔的）的向前直奔，遇到要人讓路時，隨口來一句「楊調」韻白：「你們與我……閃開了！」可惜我無法把這幾個字的聲韻，在文字中傳達出來，即使用注音字母也不成，只有心領神會地把這句大氣磅礡的韻白自己咀嚼享受罷了。小孩子在

42
唐魯孫，《敬悼平劇評人丁秉鐩》，見《菊壇舊聞錄》，頁五○五、五○六。

院子裏舞槍弄棒遊戲時，也是學著楊小樓的臺詞：「曹……操。」彷彿在演《長坂坡》的趙子龍呢！

上海著名劇評家馮叔鸞（筆名馬二先生）……他泡在澡池子裏，一面擦身，一面念楊小樓《鐵籠

山》中的念白，直至全部背完。

我的朋友安徽貴池劉公魯……在妓院中抽足鴉片煙之後，盤起髮辮（他是出名的「遺少」），穿

著紡綢短褂褲，紮著褲腳管，用煙槍表演楊小樓的《安天會》，不料用勁太大，一不小心，褲襠裂而

為二，贏得滿室大笑。

．．．．．．

金融界老前輩蔣抑巵先生，他是理財好手，做公債最有眼光，又是浙江興業銀行的創辦人，晚年

有胃病，足不出戶；但遇楊小樓到上海，他便天天包上一排座位，力疾赴場，不誤不缺，在他周圍坐

著兒子媳婦、女兒女婿，有一個不到場他就不高興……

上海另有一個老畫家商笙伯先生，現在如果健在，應該是九十以上的人了，他到戲院去看楊小樓

的戲，可說是風雨無間的。買不到好位子，三樓也看，買不到座票，站著也看。

大公報社長有個姓羅的好朋友，一生欽佩楊小樓，為了表示他的景仰，生了兒子就起名叫慕樓，

字思訓，原來楊小樓號嘉訓，小樓是其藝名。43

檻外人吳性栽生於一九〇四年，死於一九七九年，浙江紹興人。一九二三年起在上海經營企業。一九四八年

遷居香港，曾先後在京、滬主持建立華樂戲院、天蟾舞臺、卡爾登戲院、文華影業公司、龍馬影業公司，自言

43 檻外人，《京劇見聞錄》（寶文堂書店，一九八七年），頁一三、一四、一五。

「看了四十多年的戲，而且也愛談談戲」[44]。他作為戲院經營者兼戲迷，對當時京、津、滬三地的戲迷掌故知之甚多。他所說的癡迷楊小樓的上海上層社會與天津洋車夫和未成年小孩的故事，包容了南北兩地不同社會地位和文化層次的戲迷對京劇的愛好和他們對戲曲藝術和當紅名伶的感知，不僅傳達出那個時代的戲曲藝術氛圍所具有的薰陶、感染力量，而且這樣一大批戲迷的存在，也正是戲曲在二三十年代成為時尚藝術的重要標誌。

事實上，這種情況一直延續到四十年代末期。黃裳《舊戲新談》出版於一九四八年，他在書中說：「鄙人涉足歌場，三十年於茲，所看者一大半是京戲。」[45] 章靳以為《舊戲新談》寫的序言中也細細地講道：

溯自看戲以來，將近三十年矣，說不上能懂得什麼，不過止於一個熱心的看客。說熱心，倒一點不假，好像是生而俱來，每場必是依時早到（多半是連飯也沒有吃好），靜候三通鼓，等待拔旗跳加官（近來彷彿連這些都沒有了，卻加上了「謝幕」的尾巴），如果不幸趕晚了一步，老遠的一聽到鑼鼓齊鳴，就如同上戰場的馬，不由得加緊腳步，衝上前去，心中有無限的懊惱同時升起……[46]

他把戲迷被京劇勾魂攝魄的形狀，描摹得淋漓盡致。當時那些內行的和外行的，包括那些專門捧角起哄的「戲迷」們的投入，會使半個世紀以後的我們覺得不可思議。

最近，台灣名玲顧正秋的回憶錄《休戀逝水》引起了注意。這裡倒真應該談到顧正秋的老師——黃桂秋和他的老父親。黃桂秋師從前清內廷供奉陳德霖，一九二五年開始演出，兩年後開始走紅，曾與馬建良等名伶合作。

44 《京劇見聞錄・自序》。

45 《舊戲新談》，頁一。

46 章靳以，《章序》，《舊戲新談》，頁七。

四十年代起定居上海，曾被譽為「江南第一旦」。黃桂秋雖不是科班出身，但他出生在一個戲迷家庭，因此，能

有票友下海、粉墨登場、大紅大紫的經歷也是淵源有自。黃桂秋的老父親是個思想相當開明的商人，一九一一年

剪掉辮子以後，就把開在前門外觀音寺的三間門臉兒的「豫康號洋貨店」，改成了禮品精品店。辛亥革命以後豫

康號的興旺、黃桂秋的走紅和南城大柵欄的輝煌，幾乎是同存共生的。黃桂秋的長子黃正勤再尚未發表的回憶路

《黃門後代》裡，談到了這一段時間裡豫康號的紅火和一些名伶的軼事：

祖父的洋貨店包修著宮裡的鐘錶，生意越做越火熾，北洋軍閥們成了店中常客。一次，段祺瑞帶

著大兒子來買聘禮，成交的有座鐘、掛錶（報時、報刻、報分的）、手錶、還有自行車、八音盒。飯

局時間沒到，祖父給他備的扣碗酪、悶爐燒餅。段執政高了興，打開買的象牙棋子，跟兒子下一盤，

沒想到兒子十步棋不到，就給老子將住了，段祺瑞一推棋盤說：

「你這小子就鑽這個吧！」

春節一到，大柵欄的同仁堂、瑞蚨祥、蕙蘭齋、榮寶齋全封關休業，只有豫康，電燈照如白晝，

擺下清音桌，文武場齊全，內廷供奉的好角們都肯賞光。一次譚老闆來，唱了段《賣馬》慢板，圍聽

的人何止裏三層外三層。那天，譚大王看中一隻掛在胸前牙雕的梳鬍梳，小巧玲瓏，柄上雕著一隻飛

鳴的叫天子，祖父說：「譚老闆喜歡只管帶走，只是希望您別用，因為您一留鬍子，大夥就看不著您

的好戲啦！」那陣子，余叔岩正緊追譚，聞訊次日也來了，並陪來了岳父陳德霖老夫子，余唱了段

《耍鐧》的流水（好像有意在叫勁兒），爺爺送了張剛到的老百代公司的《洋人大笑》，並說：「您

翁婿解個悶⋯⋯」第二天⋯⋯賈洪林要到豫康看個泥人張捏的范仲禹，這個泥人老生放在玻璃方框

裏，賈老闆左看又看，連聲說好：「有法兒，眉是纂的，眼是定的，簡直就少一口氣啦！」祖父說：

「紅粉送佳人，半送半賣啦！」賈大爺抱著范仲禹走啦！[47]

這裏提到的譚鑫培、陳德霖、余叔岩、賈洪林都是當時了得的名伶，豫康號能有這段經歷，在當時不啻是為自己的商號做了廣告，事後也成為家族的光榮。

大柵欄和北平南城京戲演出的風景，在後來隨著時勢的遷播，自然也會發生許多的更易。不過，大柵欄作為以京戲為主體的娛樂中心的地位，一直延續到四十年代。

第三節　二三十年代北平的「時髦」

「時髦」、「時尚」這樣的詞，在今天說起來，有時候還覺得挺新潮。這種感覺的產生，原因可能是，在將近半個世紀的時間裏，「時髦」和「時尚」，被更帶有「革命性」的說法所代替，而這兩個詞也就有意無意地被擱置在應予隔絕和對抗的「舊思想、舊文化、舊風俗、舊習慣」的範圍之內了。

其實，追求「時髦」、「時尚」自古皆然，從大的方面說，一個社會如果沒有求新求異的要求，它還怎麼能進步呢？從小的地方看，正常的人也都會有求新求異的意向，真正的「九斤老太」畢竟是少數。

「時髦」一詞在中國歷史上出現得極早，《後漢書·順帝紀》的「贊」中就有「孝順初立，時髦允集」的記載。對於「時髦」二字，李賢注釋：「《爾雅》曰：『髦，俊也。』郭璞注曰：『士中之俊，猶毛中之髦。』」[48]

47 此處材料為黃克先生提供。二〇〇六年九月，黃克編《黃桂秋先生紀念集》由文化藝術出版社出版，見頁八〇—八一。

48 宋·范曄，《後漢書》（中華書局，一九八二年），頁二八二。

這時的「時髦」還是特指「當時的俊傑」。當然，這「俊傑」二字中，也包含了「優秀」和「領導風氣」的內容。「時尚」在開始的時候，意思是「當時的風尚」，宋朝俞文豹《吹劍錄》中的「夫道學者，學士大夫所當講明，豈以時尚為興廢」中所說的「時尚」就是這個意思。

後來，「時髦」派生出「新穎趨時」的意思，向「時尚」靠攏，這兩個詞有時候竟可以混用。近代中國接受了英語modern的譯音，「摩登」一詞開始被廣泛應用，尤其是在上海，自家產的、土生土長的說法，反而多時受到冷落，這自然也屬追求時尚的範圍，這裏就不再說三道四了。

「時髦」的事情總是引人注目的，對「時髦」的宣傳、迷戀、參與、消費，有時候會構成一種文化景觀。在中國的歷史上，比較起來，「開埠」之後的晚、近時代，應當說是「時髦」最集中地滾滾而來的時期，特別是在二三十年代。

當初叫「開埠」，現在又恢復叫「開埠」。可是，我小的時候，老師不是這麼教的，課本上也不是這麼寫的，當時的規範敘述是：「一八四〇年，帝國主義列強用洋槍洋炮，打開了中國的大門……訂立了一系列的不平等條約，強迫我國開放沿海城市上海、廣州、寧波、福州、廈門作為通商口岸……」從初中到高中再到大學，在不同的年齡段，學校開設的歷史課雖然深淺有別，但是基本措詞和精神都沒有太大的變化。十幾年的「愛國主義」教育，使我懂得了「國恥」，一提起那段歷史，我就覺得我必須應該是「熱血沸騰」，否則，就不配是個中國人。

不過，馬齒漸增的同時，書也看得多了。我發現，那段歷史的參預者，除了作為社會主流的、身肩著歷史重任、不斷振臂高呼的精英和作為被「國家興亡」，匹夫有責」啟蒙成功的民眾之外，還存在一批用心於追逐「時髦」的先鋒人物，其興奮和熱烈，絕不亞於時下的「球迷」和「追星族」。

二三十年代的名流、後來終老於臺灣的唐魯孫（滿清宗室後裔、珍妃的侄孫），在《故園情‧舞屑》中說：

「當年中央公園夕陽漫步、真光聽梅蘭芳唱平劇、北京飯店跳交際舞，三者都是高級紳商、名門閨秀薈萃的場合。」[49] 這段話給我的驚奇在於：它的脫離了時代和背景的描述，與我內心存在的、已經成為唯一的、「經典」化的近、現代歷史概念所能衍化出來的圖景相較，儼然成了另類。同時，我也知道了，「高級紳商、名門閨秀」是當時「時髦」的消費者。

一、「中央公園夕陽漫步」

唐魯孫所說的「中央公園」就是今天的「中山公園」。

中國在「開埠」以前，從來沒有「公園」的概念，所有園林之勝，都是私家所屬。十九世紀開始，上海的外國人在租界裏辦起了「公園」，「一八八五年，張園（又稱『張氏味蓴園』）開始對外開放」[50]，先後還有「徐園」和「愚園」出現。二十世紀初，全國各地紛紛效法。比如：一九〇四年，南京一顯宦購買荒地若干畝，「依照上海張氏味蓴園形式，建造公園一座，供人遊覽」（《大公報》一九〇四年十二月十五日）。一九〇七年天津開始籌建公園（《大公報》一九〇七年四月二十六日）。同年，保定「將舊日名勝蓮花池改建為公園」（《大公報》一九〇七年七月二十四日）。此外，奉天、吉林、常州、雅安也都有開明官紳對修建公園表現出極大的熱情[51]。

49　唐魯孫，《故園情》（時報文化出版事業有限公司，一九八四年），頁二八。

50　素素，《前世今生》（遠東出版社，一九九八年），頁一〇。

51　劉志琴主編，《近代中國社會文化變遷錄》（浙江人民出版社，一九九八年），閔傑編第二卷，頁五三二—五三五。

由商業發達、華洋雜居的通商城市發起的、對從屬於商業活動和接受西方人禮拜休息習俗的城市消閒生活方式的熱情和追求，源於對中國舊有的伴隨農業生產方式的傳統作息習慣的更新和商業活動的需要。當以官宦、紳商為主體的城市居民建立新的消閒娛樂場所成為可能的時候，「公園」以它的大容量和建造時繁、簡具有極大的伸縮性，而成為被注目和首選的對象。

「公園」出現以後，首先是被消費者作為了舒適的遊樂勝地。同時又成為了娛樂和新式的社交場所。據陳無我著《老上海三十年見聞錄》中記載：「梅隱生厭海上塵囂，時假張氏味蓴園為憩息之所，日逾午，巾車而往，薄暮歸來，意爽然也。」同時又成為了娛樂和新式的社交場所。對於「公園」的多方面功能，時人梅隱生總結出「遊張園十快」：夏日消暑，赴園納涼，與女友相遇，煮茗清談；有朋相聚，此呼彼應；與友人賭打彈子，先敗後勝；夜間看影戲，友人借用千里鏡，得以縱觀；看放潮州焰火，流星四射；看貓兒戲，適逢名角名劇薈萃，快哉；張園遣悶，大菜小酌，看胖子學腳踏車，連出洋相；看俄國技師演技，大開眼界。[52]

這裏所說的「打彈子」，是當時對「打保齡球」、「打檯球」的稱謂，保齡球叫「大彈子」，檯球叫「小彈子」；當時的「影戲」，今天叫「幻燈」；「貓兒戲」又稱「髦兒戲」，一般指女童戲班，當時在上海很「叫座」；張園的「大菜」，是指「西菜」，也就是今天所說的「西餐」；「俄國技師演技」說的是「變戲法」，今天也叫「魔術」。這些東西加上「焰火」、「腳踏車」，都是從租界興起的洋玩意兒。據說，張園不收門票，但是，喝茶、吃西菜、租腳踏車、看幻燈片、看焰火、看俄國人變戲法都價格不菲。這貴族式的消費者，在當時的上海，居然可以形成「數百馬車連鑣而至」的壯觀情景，足見這既奢侈又浪漫的遊園，作為一種來自西方和新的時代的新事物，在當時的上海具有怎樣的吸引力。

[52] 陳無我，《老上海三十年見聞錄》（上海書店出版社，一九九七年），頁九一、九二。

北平雖與上海不同，比如它沒有租借地，作為古都的文化傳統也更加深厚，但其直接接受新事物的願望同樣強烈。上海的新鮮事，隔一段時間就會傳到北平，二三十年代時，上海的「摩登」在北平已應有盡有。《故園情》中說的「中央公園」漫步，與上海人遊張園其實屬於同一系列：春明館的香茶和精美的點心、長美軒的大宴小酌、柏斯馨的西點和咖喱餃[53]，都與張園的項目大同小異。不同之處只是，在「夕陽」之下「漫步」，更帶有京師特有的慵懶和愜意，因此，把「中央公園夕陽漫步」列為當時北平第一時髦，自有他的理由。

二、「真光聽梅蘭芳唱平劇」

北平人聽梅蘭芳應當算是「享受」，並不是「時髦」。因為梅蘭芳生在北京，長在北京，從出道到走紅，北京戲迷都瞭若指掌。所以，唐魯孫說的「真光聽梅蘭芳唱平劇」，強調的重點是在「真光」。

「真光」說的是真光劇院，地點在東華門大街路南，也就是今天的兒童劇院。真光劇院建成於一九二一年，是北平當時三座最新式的戲院之一（另兩座是開明戲院、新明大戲院）。從建築上看，它是歐式劇場的摹本，觀眾席分上、下兩層，容得下八百多人，聲光效果都很先進，劇院沒有售票室，提前售票，進門驗票，對號入座，小吃部和廁所都設在劇場外。管理上也效法西方劇場的規矩，注意宣傳和實施文明習慣。梅蘭芳曾這樣描述它的外觀和結構：

純粹洋式的樓，白色的大石柱石階，樓上中間是半圓形的大玻璃磚窗，窗的左右石臺上，一邊一個石雕像，是仿照希臘古建築上的石像，長髮，有兩個翅，大約比真人略高一些。這個半圓的大玻璃窗裏

53
《故園情》，頁一七○—一七五。

面是樓上的休息廳，休息廳下面就是劇場的進口處。劇場裏地面是下坡式，前低後高的，半圓形的舞

臺，紫色的大幕、側幕。裝有正規的舞臺燈，進口門、出口門之外，還有兩個太平門。現在敘述這

些，可能使人覺得，不是劇場都這樣嗎？可是在當時是新東西，在這以前，雖然有第一舞臺和新明戲

院是比較新式，但沒有這裏更新，也沒有這裏洋味足，這就是當時的真光劇場。[54]

從舊式戲園子邊看戲、邊聊天、又吃點心、又磕瓜子、一邊喝茶、一邊會友、熙熙攘攘、亂七八糟的氣氛裏

進入真光劇院，心理上真有一種既享受又領先潮流的感覺。當然，這種感覺得屬於既留戀舊的京劇藝術，又有求

新求異的願望的人。

可是，要是跟上海相比，北平的劇場革新就慢了好幾個節拍。上海從一九〇八年新舞臺創立不久，從建築、

裝置到管理都西化了的新式戲園，在幾年間就基本上取代了舊式舞臺。一九一三年，梅蘭芳初次到上海，新戲園

的舞臺和燈光設施就給他留下了「光明舒敞」、「無限的愉快和興奮」[55]的印象。北平遲至一九一四年才開始修建

第一座新式舞臺——第一舞臺，而且，建築雖有更新，管理依然還是舊式的，直到真光劇場出現的一九二一年，

新式戲園才算在北平被接受下來。不過，幾年以後，真光劇場變革了經營方針，專演好萊塢電影，從此，新劇場

和新的娛樂藝術歸了追求時髦的新派人物。北平的老戲迷又恢復了老習慣，無論是新式戲園還是舊式戲園，觀眾

仍然是一邊吃東西、喝茶，一邊看戲，叫好聲、說話聲、吃喝聲響成一片，京城對革新的抵制能力實在是太強

了。但是，真光劇場到底還是贏得了一批開明的京劇觀眾和演員的青睞。

54 梅蘭芳，《舞臺生活四十年》（中國戲劇出版社，一九八一年），第三集，頁二一三、二一四。

55 梅蘭芳，《舞臺生活四十年》（平明出版社，一九五二年），第一集，頁一四八。

三、「北京飯店跳交際舞」

唐魯孫說的「交際舞」，就是今天所謂「交誼舞」。算起來，交際舞傳入中國也有一百多年的歷史了，應當說它的最興盛、最時尚的時期，是在二十世紀二三十年代。

同治六年（一八六七），滿族人志剛作為欽差被派赴歐美各國。在法國，他被邀請參加了拿破崙第三的宮廷舞會，這是中國人認識交際舞的開始。開埠以後，上海先接受了薰染。一八九七年十一月四日（時為光緒二十三年），上海道觀察蔡鈞，以恭祝慈禧萬壽慶典為由，在上海洋務局舉辦了盛大的舞會。這是中國官方舉行的第一次大型舞會，當時的《經世報》（第十二冊）報導說：「以中國人員而設舞會娛賓，此為嚆矢。」[56]這風氣從上海到北平，民國以後愈加繁盛，外交部、交通部舉行舞會的消息常常見諸報端：舞會的日期，舉行的由頭、地點和排場，賓客的人數，中外要人和名流以及舞技嫻熟、風頭十足的名媛名太，都是報紙上的重要新聞。舞會在被當作官方的一種對外聯絡和社交方式的同時，也成為上流社會的時髦消費。

二三十年代的北京飯店舞廳，是跳舞的理想場所。飯店的設計和施工承包，都是法國人完成，建築恢宏、舞廳華麗，木地板下有木製龍骨，踩在上面有彈性。據唐魯孫《故園情》記載：

北京飯店新廈落成，經理邵寶元，忽發傻勁，異想天開，開了一次空前盛大的慶祝舞會，聽說發了五百份帖子，可是來的嘉賓比帖子要多出好幾倍，一時座交金織，裙屐如雲，花光酒氣，人影衣

香，仕則燕尾，女則袒肩。這一次舞會，各界名流，璇閨淑女，九城盡出……當時新建大舞池，是使用拼花地板，具有彈性的翩翩曼舞，似醉疑仙。進餐所用杯叉刀匕，除了堂皇典麗兼具古雅高華，餐桌上每人有一隻剔金鏤銀的洗手水碗，有若干人士，不知手邊水碗用途，拿起水碗就喝，以致後來傳出有人喝洗手水的笑話。

這次舞宴，每人贈送特殊設計絲製餐巾一條，有些仕女後來遇到乘坐敞篷汽車，郊遊兜風，把餐巾當作頭巾，輕綃霧縠束髻攏鬢，匃絲煥彩一時成為風尚。

唐魯孫把當時北京飯店舞會的奢華和名流仕女把受到邀請作為榮耀的情景描繪得可謂淋漓盡致，以致使我們在讀完以後，能夠從中感受到當時名流追求時髦、追求高貴、追求享受的願望是多麼強烈。而且，新派人物而外，保守派如辜鴻銘、江朝宗老先生，檻外人如班禪活佛的侍從，也都長袍馬褂或者黃袍馬褂地經常蒞臨，而且喇嘛們還由於出手闊綽，時常從荷包裏掏出小金豆子來放賞，因而受到侍者和舞女的歡迎，也可見時尚對整個社會的吸引力。

交際舞打從進入中國的時候，就帶來了貴族派頭，參加者不屬於平民百姓，舞場也不能因陋就簡，因此，它的普及非常緩慢。據時人夏元瑜回憶：「大概在民國十八年以後，北平有舞女的舞廳才逐漸多起來。也很蓬勃過一時，到七七事變才完結。」

北平交際舞從興到衰經歷了幾十年，北京飯店的風流人物也換了幾茬，不過，無論怎麼換，享受這種西式社交愉悅、領先時尚的主體也一直沒有超出與洋務有關或者豔羨西方的官宦紳商、名門閨秀的圈子，《故園情·數當年人物誰最風流》中列有一長串名單：

其中的顧維鈞是哥倫比亞大學博士出身，一九一二年後出任歷屆內閣的外交或財政總長，後來追隨張學良；朱三小姐的父親朱啟鈐，民國三四年時就是內務總長，朱三小姐待字香閨的時候，就是「北京官家閨秀兢尚奢蕩、冶服香車、招搖過市」[58]的首領；趙四出身名門，後來追隨張學良已是盡人皆知；至於白玫瑰、蝴蝶姑娘就不知道是官宦千金的綽號，抑或是明星、影后之類的名流了。

北平二三十年代流行的三大時髦，都可以算是對西方生活習俗和商業方式的接受，也可以算是對古老中國女子不出閨房、男女授受不親的傳統道德觀念和舊有的社會規範的逐漸突破。如果說這是一種進步，那麼，這進步是以西風東漸作為契機的。

初期在北京飯店風頭最健者有睿王福晉、曹汝霖和夫人瑞卿、顧維鈞原配黃夫人、名票李秉安寵姬侯姑娘，繼之而起者有陳清文夫人朱三小姐、北京大學校花馬鈺、崑曲名票俞珊、馮六趙七兩位如夫人青蛇、白蛇，都在北京飯店有名一時。至於第三代後起之秀有朱六、蔡九、譚四、趙四、白玫瑰、蝴蝶姑娘等人。隨著時光嬗遞，長江後浪推前浪，一代新人換舊人，一撥比一撥出色，靚裝刻飾、瓊花九色、態度雍容華貴不談，就是言談笑語中規中矩也能恰到好處。[57]

57《故園情》，頁二六、三一、二八。
58劉成禺、張伯駒，《洪憲紀事詩三種》（上海古籍出版社，一九八三年），頁四三。

第四節　京劇名票、貴公子袁寒雲

七八十年前，風度翩翩的袁二公子袁克文，是本世紀初的名人。他的遺聞軼事，讓今人可以瞭解作為袁世凱的兒子，在二三十年代的北平生活方式的各個側面。特別是作為「京劇名票」，袁寒雲對於京劇的迷戀，在那個時代的上層社會裏很有代表性。

一、袁克文的母親和名號

唐魯孫在《近代曹子建袁寒雲》一文中，這樣介紹袁克文的母親和他的名號：

克文行二，是世凱使韓時，韓王所贈姬人金氏所生，克文在漢城出生前，世凱夢見韓王送來一隻花斑豹，用鎖鏈繫著，豹距躍跳踉，忽然扭斷鎖鏈，直奔內室生克文，所以世凱錫名克文，一字豹岑，至抱存、寒雲都是後來他的別署。[59]

劉成禺《洪憲紀事詩本事簿注》中，對袁克文的名號來歷亦有涉及：

[59] 唐魯孫，《大雜燴》（大地出版社，一九九八年），頁一〇七。

袁抱存最喜彩串崑劇《千忠戮‧慘睹》一曲，故號寒雲……其唱《傾盃玉芙蓉》「收拾起大地山河一

擔裝，四大皆空相，歷盡了渺渺程途，漠漠平林，壘壘高山，滾滾長江。但見那寒雲慘霧和愁織，

受不盡苦雨淒風帶怨長。雄城壯，看江山無恙，誰識我一瓢一笠到襄陽」，慷慨激昂，自為寒雲之

曲……寒雲自書聯語云：收拾起大地山河一擔裝，差池分斯文風雨高樓感。一用《千忠戮》，一用義

山詩，抱存，自存懷抱矣。[60]

這兩則記載中，有兩點與《萬象》第二卷第八期所載陳巨來的《袁寒雲軼事》一文的敘述有異：一是袁克文

的母親姓金，不是「姓白」。據張伯駒《續洪憲紀事詩補注》載：「項城有八妾，高麗人二，一為寒雲母，一為四

子克端母。」[61]那白氏就應當是克端的生母了？二是袁克文自號寒雲，是因為他鍾愛崑劇《千忠戮》，喜歡唱《傾

盃玉芙蓉》，「以建文自況」，「自存懷抱」，因以「寒雲」、「抱存」為號，與范華原《寒雲蜀道圖》無關。

有關袁克文的母親和他的名號，當以《八十三天皇帝夢》中，袁克文的同母妹妹袁叔禎（靜雪）的回憶最為

可靠：

我父親原定娶朝鮮李王妃的妹妹金氏一人為妾，可是在金氏嫁過來的時候，還帶來兩個陪嫁的姑娘，

李氏和吳氏。我父親就一併收她們為姨太太，並按照她們年齡的大小，排定李氏為二姨太太，金氏為

三姨太太，吳氏為四姨太太……我父親在朝鮮原定娶金氏一人為妾，可是金氏本人卻認為是嫁過來做

60 《洪憲紀事詩三種》，頁三〇五。

61 劉成禺、張伯駒，《洪憲紀事詩三種》（上海古籍出版社，一九八三年），頁二二三、二二四。

我父親的「正室」的。不料過門以後，她不但不是「正室」，她的陪嫁來的兩個姑娘，反倒被我父親一併收為姨太太。同時在她的頭上，還有一個我父親當作「太太」來看待的大姨太太。她當時才是一個十六歲的女孩子，在那樣的環境裏，她除了逆來順受以外，不可能有什麼其他出路，因此心情是痛苦的。由於精神苦悶的重壓，使她成為一個性格古怪的人……[62]

看來，袁世凱有三個朝鮮籍的妾（不是兩個），其中沒有「姓白」的，克文的母親是三姨太，克端的母親姓吳，是四姨太。唐魯孫說：「洪憲皇帝袁世凱姬妾如雲，一共給他生了十六個男孩。」陳巨來說：「其父共有七姬十七子。」[63]他們說的都有不對。袁靜雪說她的父親有「一妻九妾，十七個兒子和十五個女兒」。看來，袁家私事很早就已成了眾說紛紜。

民國時代的史料筆記中，對袁氏諸子提到最多的是長子克定、二子克文和三子克良，而對四子克端、五子克權、六子克桓、七子克齊、八子克軫，以及當時尚屬年幼的九子到十七子，則少有涉及。其原因主要還是因為，在袁世凱稱帝一事上，袁克文與袁克定有過相反的態度，袁克良與袁克定發生過離齬，因而引起政界和輿論界的關注。但實際上袁家父子兄弟的矛盾究竟原因何在？他們各自的，特別是袁克文的政見和立場，到底得到了怎樣的貫徹？在他的生活中，這一政治事件對他自身有怎樣的影響？外界其實都在猜測和議論不一之中，今試做清理。

62 袁淑禎，《八十三天皇帝夢》（文史資料出版社，一九八三年），頁三五、三六。

63 陳巨來，《袁寒雲軼事》，見《萬象》，（遼寧教育出版社，二○○○年），二卷八期，頁八三。

二、袁克文「極端反對」袁世凱稱帝？

唐魯孫說袁克文「極端反對」袁世凱稱帝「乃父竊居帝位，改元洪憲」，「而且民黨有些人發表宣言，反對帝制，就根據那首詩引證指出，連項城識大體的兒子，都不贊成帝制，何況別人[64]。而佐證就是他寫的一首《感遇》詩。

據《洪憲紀事詩本事簿注》中「夏口李以祉注釋」云：

克定擁乃父稱帝，克文時作諷詩示幾諫之意，後以《感遇》詩獲罪。詩云：「乍著微棉強自勝，陰晴向晚未分明。南回寒雁掩孤月，西去驕風動九城。駒隙留身爭一瞬，蠻聲吹夢欲三更。絕憐高處多風雨，莫到瓊樓最上層。」初，克文逐日闢觴政於北海，結納名士，從者頗眾。克定陰遣嶺南詩人某窺克文動靜，某檢舉《感遇》末二句詩意為反對帝制。克定稟承世凱，安置北海，禁其出入。克文唯摩挲宋板書籍、金石尊彝，消磨歲月。[65]

敘述的邏輯是：克定擁護袁世凱稱帝，克文曾寫詩諷示，克定暗中派嶺南文人監視克文，嶺南文人向克定舉報《感遇》詩，克定又向袁世凱稟報，因而袁克文被軟禁於北海——兄弟相煎和袁克文被禁北海都是因政見不同而起。

據「江夏汪嘯鷺記事」所云，諷示反對帝制的，除了袁家二子袁克文之外，還有三子克良：

64 《大雜燴》，頁一〇八。
65 《洪憲紀事詩三種》，頁四九、五〇。

克定左足病曳，顏世清（袁克定妻）右足不良於行。洪憲元旦，世清朝賀新華宮，禮成，世清退值，疾趨儲宮賀太子，世清行拜跪禮，克定還禮如儀。克定左跛，杖而能起，世清右跛，亦案地良久，身乃成立，左右各留半膝，有如牴角對蹲之戲。克文、克良大笑哄堂。克定盛怒，痛責諸弟，謂其兄戲朝儀。克良答曰：汝真以儲君威權，凌辱群季耶？世界上豈有跛皇帝、聲皇后者！並譏克定婦……克定縱怒擲物，世清又跋跪以求息怒。[66]

如果說袁克文的《感遇》詩還只是對政治氣候的一種委婉的憂慮，那麼袁克良則是藉對以「儲君」自居的袁克定的不屑，表達了自己的一種政治意向。

唐魯孫《近代曹子建袁寒雲》中說：

克文對乃父竊居帝位，改元洪憲，極端反對，他的長兄克定，則想備位皇儲，準備父死子繼，過一過做皇帝的迷夢。兄弟二人積不相能，兄在彰德，弟留津沽，兄來津沽，弟返洹上，參商避面，互不往還……克文最膾炙人口的詩要推「絕憐高處多風雨，莫到瓊樓最上層」那一首了，揚州才子畢倚虹，認為那首詩，是反對洪憲帝制而作……[67]

唐魯孫記錄了袁克定和袁克文對帝制的態度相左，以至於關係壞到「參商避面」、「互不往還」的地步，袁克定是想自己當一把皇帝，袁克文為什麼反對帝制仍不明白，而袁克文「那首詩是反對洪憲帝制而作」的認定，

66 《洪憲紀事詩三種》，頁四九。
67 《大雜燴》，頁一○八。

是來自揚州才子畢倚虹。畢倚虹當時是《時報》記者，新聞界名流，在輿論界正以氣度風流的才子出名。唐魯孫似乎在暗示，袁克文《感遇》詩的內涵的確立和宣傳到廣為人知，是與畢倚虹和輿論的操作有關。這說法與「夏口李以祉注釋」所言，「《感遇》末二句詩意為反對帝制」，是出於「嶺南詩人」的「檢舉」，卻又不同了。

據《洪憲紀事詩本事簿注》載：

> 忱綠先生來函云，《洪憲紀事詩本事簿注》中所傳寒雲之詩，為七律一章，特其發軔之初，尚有小小曲折人所未諗者。斯作原稿，七律二章，題曰《分明》，前有小敘，經易哭廠（順鼎）刪改，併為一章，乃以問世。寒雲於哭廠所刪，殊未愜意，曾錄原作示余，茲刊於次，以存其真。

按「忱綠先生來函」所云，寒雲原作七律二首，題為《分明》，是一首記遊詩，敘為「乙卯秋偕雪姬遊頤和園泛舟昆池循御溝出夕止玉泉精舍」，詩為：

> 乍著微棉強自勝，古臺荒檻一憑陵。波飛太液心無住，雲起摩崖夢欲騰。偶向遠林聞怨笛，獨臨靈室轉明燈。絕憐高處多風雨，莫到瓊樓最上層。
>
> 小院西風送晚晴，囂囂歡怨未分明。南回寒雁掩孤月，東去驕風黯九城。駒隙留身爭一瞬，蛩聲催夢欲三更。山泉繞屋知清淺，微念滄浪感不平。[68]

這兩首詩就是《後孫公園雜錄》中記載的，被袁克文暱稱為「雪姬」的薛麗清所說「（袁克文）一日同我泛

舟，作詩兩首，不知如何觸大公子之怒，幾遭不測」的那兩首詩了。

忱綠「來函」說，問世以後廣為人知的《感遇》七律詩一首，其實是另一位才子易順鼎的刪詩。年紀輕於袁

克文十九歲的唐魯孫，曾經親眼看到一個與「夏口李以祉注釋」中記載的相近的版本：

後來筆者在劉公魯家，看到寒雲寫的一個扇面，寫著一首七律，「乍著微棉強自勝，陰晴向晚未分

明。南回寒雁淹孤月，東去驕風颭九城。駒隙留身爭一瞬，蛩聲催夢欲三更。絕憐高處多風雨，莫到

瓊樓最上層。」字寫得半行半草，也沒署上下款，想來是興到信筆之作。

劉公魯是袁克文正室劉梅真夫人的堂哥，在他家的扇面上看到的這首詩，應當不是贗品。這首七律，再加上

《感遇》的題目，倒是真顯得與前面兩首頤和園記遊詩意味不同，說它帶有政治色彩也無不可了。一說《感遇》

詩先為克定「陰遣」的細作向克定「檢舉」，後有面世；一說克文寫的兩首記遊詩，經易順鼎刪改，然後面世。

看來詩確是袁克文寫的，但如何公諸於眾，或有外人所不明的隱衷。

前面說過《洪憲紀事詩本事簿注》中「夏口李以祉注釋」曾講到由於克文「逐日闖觸政於北海，結納名士，

從者頗眾」，引起克定的舉報和袁世凱的警覺，因而袁克文被「安置北海，禁其出入」，父子兄弟的矛盾，完全是

由歷史上常見的宮廷政治鬥爭引起。然而，張伯駒的《續洪憲紀事詩補注》對他們的矛盾內容，又有增補的紀錄：

69 《洪憲紀事詩三種》，頁二二四。

70 《大雜燴》，頁一○八。

項城三子克良有精神病，洪憲時言於項城，謂寒雲與項城某妾有曖昧事，項城盛怒，寒雲將罹不測，地山急挈寒雲去滬。後項城知為莫須有之事，意解，寒雲始歸京。[71]

從「安置北海」和避難「去滬」的不同後果來看，兩則記載說的似乎不是一件事，但是袁克文被克定和克良分別以「結納名士」別有他圖的政治陰謀和與父妾有染的倫理大罪誣陷，或許是由於「袁氏諸子，寒雲最有志學」[72]因而招致嫉恨吧！其實，袁克文風流是真，卻不必一定要沾惹父妾，不過對袁世凱那個父納子妾的六姨太葉氏，則又當別論，她是袁克文的所愛，不得已獻給了父親（事見《八十三天皇帝夢》），藕斷絲連或許難免。

他反對帝制也是真，在寫《感遇》詩的時候，或許也有過複雜的心理。但是，如唐魯孫所云：「寒雲的詩文向來不留底稿，隨手拋擲，他雖記得有過這樣一首詩，可惜已經記不得怎麼說的了。」[73]這樣的不經意，可見他自己也並沒怎麼看重這首詩。這首詩在當時，被反對帝制的輿論界和政治勢力，拿來當作反對袁世凱稱帝的重要武器，大概主要還是政治鬥爭的需要，卻未必是袁克文的初衷。

袁氏家族中，反對袁世凱稱帝最激烈的，是袁世凱的妹妹和他的六弟袁世彤。《後孫公園雜錄》載：

項城胞妹，為清兩廣總督合肥張樹聲子婦，稱張袁氏，與項城六弟世彤，同署名遍登京津各報曰：袁氏世凱與予二人，完全消滅兄弟姊妹關係，將來帝制告成，功名富貴，概不與我弟妹二人相干，帝制

71　《洪憲紀事詩三種》，頁三〇〇。
72　《洪憲紀事詩三種》，頁五〇。
73　《大雜燴》，頁一〇八。

失敗，一切罪案，我弟妹二人亦毫不負咎，特此聲明云云。項城聞之，大為懊惱，然亦莫可如何也。[74]

相比之下，袁克文的《感遇》詩的實際意義，也主要是存在於政治界和輿論界的宣傳和誇張之中——雖然經

過易順鼎的刪改之後，記遊詩變得凝練，能帶給讀者的想像空間也得到拓展。

袁寒雲在本質上是一介文人，他並不擅長，也不熱衷於政治鬥爭，袁克定防範袁克文，實在是他身邊謀臣的

自作聰明。唐魯孫《近代曹子建袁寒文》記載：

後來世凱稱帝，已成定局，克定謀臣知項城對克文寵愛，深恐他承歡謀儲，於是蜚言中傷。他詭稱有

病，閉門不出。後來被他想出一條錦囊妙策，謀求援清朝冊射皇子往例，封為皇二子，並請名家刻了

一方「上第二子」印章，以示別無大志，那些謠諑才漸漸平息。[75]

這樣軟弱的、毫無政治野心的「皇二子」，要是說他「識大體」、「眾醉獨醒」也就罷了，要是從左右兩個

不同的方向說他「極端反對」「乃父竊據帝位」，或者有意「承歡謀儲」，都是太誇張了。

「袁氏諸子，克定稱為皇大儲君，克文稱為皇二子，各鑴玉印。書翰啟用『皇二子』三字，克文所書聯條多

用之。」[76] 袁克文自稱「皇二子」原為避禍，後來或有冷嘲熱諷之意，但也僅此而已。

袁世凱曾在與「合肥李蛻廬」議論帝制時，談到過袁克文：

九爺（李蛻盧行九）試思，余行年將六十矣，功名憂患，均飽經之，何必再幹此撈什子。如曰為子孫萬世之業，環顧諸兒，老大（指克定）足跛，老二（指克文）日與樊山、實甫鬧詩酒，都非能任大事者，老三、老四（指克良、克端）更年幼識淺。九爺，謠言儘管謠言，汝我相知有素，何必輕信耶？……[77]

看來，還是老袁最瞭解自己的兒子。

袁克文不具備政治才能，對政治性的和非政治性的爭鬥都毫無參與的能力和興趣，對於從天而降的災難也只有逃避和恐懼。說他「極端反對」帝制，看來有點過甚其詞。

三、「近代曹子建袁寒雲」

從身世和遭際來看，唐魯孫把袁克文比作「近代曹子建」，可以說貼切恰當，事實上袁克文在本質上也就是個舊文人、貴公子。

他「讀書博聞強記，十五歲作賦填詞，已經斐然可觀」。詩文被譽為「高超清曠，古豔不群」的袁克文，將富贍的文采，用來自娛。填詞作詩、即席集聯，都為的是聊博一時的高興和友朋的讚譽。酬酢唱和與青樓買笑的遣興之筆不知幾多，卻都隨手散失，自己並不以為意，在他四十二歲英年早逝以後，身後只有「日記十餘冊，詳載起居、交遊、遺聞、政治、唱酬、考訂，逐日無間」。可惜的是，這些日記大部分不久亦都散失不存，只有

[77] 《洪憲紀事詩三種》，頁二三一。

「丙寅、丁卯(一九二六、一九二七)」兩本,輾轉落到「憫其志、悲其人」的劉秉義手中,才獲「影印百版」[78]
得以面世。

據張伯駒《春遊記夢》載:

庚午(一九三〇)歲冬夜,以某義務事共演戲於開明戲院,……卸妝後,余送寒雲至靄蘭室飲酒作
書,時密密瀟瀟、飛雪漫天,室內爐暖燈明,一案置酒餚,一案置紙墨,寒雲右手揮毫,左手持箋
(盞?),即席賦《踏莎行》詞。詞云:隨分衾裯,無端醒醉,銀床曾是留人睡。枕函一晌滯餘溫,
煙絲夢縷都成憶。依舊房櫳,乍寒情味。更誰肯替花憔悴。珠簾不捲畫屏空,眼前疑有天花墜。

這「靄蘭室」是妓館,寒雲填詞時,有紅袖「研墨伸紙」[79]、添香助興,凌晨四時許,張伯駒、袁寒雲方才興
盡而回。由於有張伯駒的保存,這首依紅偎翠、情致委婉的詞作才留傳至今。今天來看這首詞,雖說不上「古豔
不群」,倒也可歸入柳永一門。這位「近代曹子建」,將自己的過人文采擷於青樓,在生活方式上,也更像那個
「忍把浮名,換了淺斟低唱」的柳永。

袁克文才思敏捷,「嵌字集聯」,更是深得聯聖方地山真傳,妙造自然,絕不穿鑿牽強」,若有名妓、名伶求
取嵌字聯,幾乎是立等可得。唐魯孫說:「記得他有一次在上海一品香宴客,步林屋攜了琴雪秋、芳姊妹同來,
酒酣耳熱,雪芳乞賜一聯。他不假思索,立成兩聯,即席一揮而就,贈雪芳是「流水高山,陽春白雪,瑤林瓊

78 《洪憲紀事詩三種》,頁五〇。
79 張伯駒,《春遊紀夢》(遼寧教育出版社,一九九八年),頁二九、三〇、二一〇。

樹，蘭秀菊芳』，贈秋芳是『秋蘭為佩，芳草如茵』」[80]。如若不是唐魯孫有著天才記憶，這兩聯當然也就隨風而逝了。袁克文把文采風流，當作是娛樂消遣的內容，也當作是自己作為貴公子風流倜儻生活內容的重要組成部分，為他在勾欄中贏得了青樓薄倖的名聲。

劉秉義《袁寒雲丙寅丁卯日記·跋》說袁氏諸子中「寒雲最有志學，喜結名流，故於書法詞章，旁及金石考訂之屬，卓然有獨到處」[81]。他對收藏情有獨鍾，舉凡銅、瓷、玉、石、書畫、古錢、金幣、郵票、香水瓶、古今中外的秘戲圖、光怪陸離的稀世珍品無一不好。他為自己陳列收藏的「一鑑樓」自做長聯，道是：

屈子賦、龍門史、孟德歌、子建賦、杜陵詩、耐庵傳、實父曲，千古精靈，都供心賞；

敬行鏡、攻脣鎖、東宮車、永始斝、宛仁錢、秦嘉印、一囊珍秘，且與身俱。[82]

這長聯是對自己風流文采的概括，也是他的生之所愛。袁克文對金石珍玩的收藏，雖可以為他的「心賞」塗上高雅的色彩，卻終歸並未超出文人儒士自命風流的範圍。在他的生命中，那首唯一的，被塗上政治色彩，當時使他身價大增的，被唐魯孫預言為「將來在歷史上，自有其千古不磨的價值」的《感遇》詩，還有一大半應當歸功於易順鼎的潤色，可見袁二公子的文采風流，也就僅止於文采風流了。

在他的生活之中，老師方地山號稱「聯聖」，張伯駒在《續洪憲紀事詩補注》中作詩說他「方大狂名冠上傳，爭教紅粉乞佳聯」。注文云：「方地山居天津……貧甚時無米以為炊，甑塵堆滿炊無米，猶玩氤氳避火錢。

80 《大雜燴》，頁一〇九、一一〇。
81 《洪憲紀事詩三種》，頁五〇。
82 《大雜燴》，頁一一〇。

但不改其樂也。」[83]是個以玩物度日的落拓儒士。樊樊山、易順鼎雖然都曾從政，但也是以詩詞為能事的文人騷客。李木齋、邵次公、金息侯都是金石名家……袁克文在學問方面的圈子，也就是這樣了。

作為一個文人，他「博解宏拔」；作為一個才子，他「懷瑋倜儻」，說他是「近代曹子建」，確無不妥。他生於亂世，使他在一個充滿各種可能性的社會環境中，充分發揮了他的才華橫溢。長在袁家，使他獲得了這樣的機會——將一個多才多藝的文人的愛好，享受到極致……「文人」「才子」的涵義，也許本來就可以是這樣的。

四、「昔夢已非，新歡又墜」

迷戀青樓、日榜妝臺，一向被中國古代文人視為儒士才子的風流韻事。袁克文既有父親「姬妾如雲」的榜樣，又有揮金如土的可能，因此，他的「新歡」和「舊歡」也就特別多。

唐魯孫說他「擇偶非常仔細而且挑剔，聽說安徽貴池劉尚文的女公子梅真美而賢，父久住在天津候補，他在長蘆鹽商查府壽筵上隔簾偷窺，果然修媵嫻雅，於是託人求親，對方正想跟袁家結納，遂成秦晉之好」。傳統的觀念是：娶妻重德，納妾重貌。劉梅真卻德貌雙有，足證袁克文娶妻，確實仔細而且慎重。這位劉夫人後來為他生了家斝和家彰。相反，袁克文納妾則盡情而隨意，「他先後娶了溫雪、眉雲、無塵、棲瓊、小桃紅、雪裏青、琴韻樓、蘇臺春、小鶯鶯、花小蘭、高齊雲、于佩文、唐志君等妾姬十五六人」[84]，他熱戀過的富春六娘尚不在數內。這些新歡舊愛，多半是青樓佳麗、當紅名妓。

83 《洪憲紀事詩三種》，頁三三三。
84 《大雜燴》，頁一〇七、一一三。

袁克文對姬妾的態度，也薰染了民國時代自由平等的風氣：兩情相悅時則暫結琴瑟，互相厭煩時則折柳分釵。分手後既不會反目成仇，有的還可以像朋友般地往來。《洪憲紀事詩本事簿注》中，記錄最細的是溫雪和小桃紅。《後孫公園雜錄》中說：

> 抱存自號寒雲，而名其愛姬雪麗清為溫雪，薛麗清亦名雪麗清，南部清吟小班名妓也，身非碩人，貌亦中姿，而白皙溫雅，舉止談吐，蘇產中誠第一流人。[85]

袁克文與薛麗清（唐魯孫所說的雪裏清）雖然兩情相合，對婚姻的期望卻不一樣，袁克文想獨對美人，金屋藏嬌，薛麗清卻酷愛自由，喜歡熱鬧。二人結了秦晉之好以後，終日面面相對，後來就難免「寒溫膩語，終成冰炭」。薛麗清生下一子，就離異他往了。寒雲詩中，美稱薛麗清為雪姬，有詩題如《丁卯秋偕雪姬游頤和園泛舟昆明》之類，終是戀戀不捨，一廂情願。劉成禺《後孫公園雜錄》記載：

> 溫雪醉心豪富，絕非厭倦風塵，寒雲置之山水之間，同享清福，未免文人自作多情矣。卒以身惡拘束，出宮求去。民國五年秋，曾來漢口，寓福昌旅館，重樹豔幟。《漢南春柳錄》記雪麗清談天寶遺事一則甚詳，其辭曰：予之從寒雲也，不過一時高興，欲往宮中一窺其高貴。寒雲酸氣太重，知有筆墨而不知有金玉，知有清歌而不知有華筵，且宮中規矩甚大，一入侯門，均成陌路，終日泛舟遊園，淺斟低唱，毫無生趣，幾令人悶死。一日同我泛舟，作詩兩首，不知如何觸大公子之怒，幾遭不測。

85　《洪憲紀事詩三種》，頁二二四。

我隨寒雲，雖無樂趣，其父為天子，我亦可為皇子妃。與彼同禍患，將來打入冷宮，永無天日，前後三思，大可不必。遂下決心，出宮自去……克定未做皇太子，威福尚且如此，將來豈能同葬火坑，不如三十六著，走為上著之為妙也。袁家家規太大，亦非我等慣習自由者所能忍受。一日家祭，天未明，即梳洗已畢，候駕行禮，此等早起，尚未做過。又聞其父亦有太太十餘人，各守一房，靜待傳呼，不敢出房，形同坐監。又聞各公子少奶奶，每日清晨，先向長輩請安，我居外宮，尚輪不到。總之，寧可再做胡同先生，不願再做皇帝家中人也。[86]

這篇談話是薛麗清離開袁克文後到漢口「重樹豔幟」時所談，「《春柳錄》管君所記」，當有「實錄」的價值。其中將文人貴公子與青樓名妓生活趣味愛好的區別，以及合離的原因，都講得坦白徹底。

薛麗清是袁克文二十五六歲時的歡愛，袁世凱正式稱帝之前二人就勞燕紛飛了。她並未真當上「皇子妃」，當上「皇子妃」的是她的替身小桃紅。據「旌德汪彭年民國四年九月十七日晨來後孫公園」對劉成禺口述：

新曆民四，九月十六日，項城壽辰，宮內行家人祝嘏禮。少長男女，各照輩次分班拜跪。孫輩行中，有老嫗抱一赤子，合手叩頭。項城曰：此兒何人？嫗應曰：二爺新添孫少爺，恭喜賀喜。項城問其母為誰？旁應曰：其母現居府外，因未奉皇上允許，不敢入宮。項城曰：即刻令兒母遷進新華宮，候我傳見。兒何人？寒雲納薛麗清所生也。麗清分娩後離異他往，項城因兒索母，何處可尋？如是，袁乃寬、江朝宗等，與寒雲商定，當夜朝宗派九門提督率兵往石頭胡同某清吟小班，將寒雲曾眷之蘇妓小

86 《洪憲紀事詩三種》，頁二二四、二二五。

桃紅活捉入宮，靜侯傳呼。八大胡同南部佳麗，受此驚嚇，不知所云，有逃避一二日未歸院者。事

定，手帕姊妹，豔稱小桃紅真有福氣，未嫁人先做娘。[87]

這小桃紅也是袁克文二十多歲時的所戀之一，在袁世凱「賜諸子克定、克文、克良北海離宮各一所」時，曾

與克文住在雁翅樓。後來是因為《感遇》詩被克定舉報，還是因為克文被克良誣陷與父親姬妾有染？反正袁克文

被禁止「與當朝名士往來唱和」時，陪同克文被軟禁的就是小桃紅。北海離宮雖然衣食無憂，但一個「日為炊

食」，一個「摩挲宋版書籍金石尊彝，消磨歲月」（「夏口李以祉注釋」），兩人都嘗盡了無聊。直到小桃紅被

捉拿入宮，還真當了一回「皇子妃」、「皇孫母」。不過，強扭的瓜不甜，三餘年後，小桃紅終於無福消受從天

而降的榮華富貴，「與寒雲分離，在津重張豔幟，易名秀英」[88]，這應當是民國七八年的事。

二人分手以後，彼此都未忘情，直到民國十五年（一九二六），還有袁克文接受「秀英邀觀影劇」的往來。

袁寒雲丙寅三月二日的日記中，就有這樣的記載：

秀英原名小桃紅，今名鶯鶯，咸予舊歡小字也。對之根觸。爰致語曰：提起小名兒，昔夢已非，新歡

又墜；漫言桃葉渡，春風依舊，人面誰家。又曰：薄倖與成小玉悲，折柳分釵，空尋斷夢；舊心漫與

桃花說，愁紅汰綠，不似當年。[89]

87 《洪憲紀事詩三種》，頁四一。
88 《洪憲紀事詩三種》，頁五一、五○、四二。
89 《洪憲紀事詩三種》，頁四二、五一、五二。

這一年，袁克文三十七歲，已經生出「斷夢空尋」、「昔夢已非」的今昔之感。

其實，袁克文是性情中人，喜讀書、好聲色，博雅而且鍾情。他一娶再娶雖因天性好色，可能也與深信「集雲軒濟公壇」說他要娶足十二金釵的預言有關。他風流，卻不放蕩，性喜青樓，卻無齷齪之態，與新歡舊歡的記遊懷想詩詞，一如與友朋的交往，這真是一種修養和天性。他不隨便接近像姞，不與女優夾纏，對友朋的妻妾及親眷都端肅文雅，即使到青樓去嫖妓，也彬彬有禮，如同是去尋紅顏知己，從無輕薄之態。生在袁家，對他來說，大概也是一種幸運吧！

五、悲歌一曲四座驚

張伯駒《春遊記夢》中說：「洪憲前歲，先父壽日，項城命寒雲來拜壽。時寒雲從趙子敬學崑曲，已能登場，但不便演，介紹曲家演崑曲三場，後為譚鑫培《托兆碰碑》。時已深夜，座客皆倦，又對崑曲非知音者，乃忍睡提神，以待譚劇。」[90]

洪憲前歲的一九一五年，正是袁克文對戲曲最迷戀的時候，當時崑曲在京城已是問津者少，堅持這種高雅審美趣味的人也已不是太多。張伯駒本人好的是京劇，在張伯駒父親壽辰時連演三場崑曲，純粹是為了袁寒雲的愛好，觀客「忍睡提神」也是「陪看」的意思。

一九一五年，歲在乙卯，也正是袁世凱醞釀稱帝鬧得最熱鬧的時候。「洪憲熱」中「克定偽印《順天時報》，皆言日本如何贊成帝制」，是當時最愚蠢的創新。「洪憲前，各省請願代表列隊遊行至新華門前，高呼萬

歲，完畢，每人各贈路費百元，遠道者二百元，各代表請增費，至於狂罵，後各增二百元，糾葛始寢。」以行政命令組織各地代表公費「自願」進京請願推戴，是對中國古老的「勸進」傳統的繼承和發揚，也是近代史上的滑稽事件。在袁世凱和袁克定忙於政事的時候，袁二公子卻在忙於看戲和演戲。《洪憲紀事詩本事簿注》中記載：

乙卯年北京鬧洪憲熱，人物蝟集都下，爭尚戲迷……當時袁氏諸子、要人文客長包兩班頭二排……自民四張勳入京，集都下名角於江西會館，演戲三日。克文亦粉墨登場，采串《千忠戮》崑曲一闋。名士詩人，揣摩風氣，咸代梅蘭芳等譜曲，被之管弦，著於歌詠。定北海為教壇，奉克文、克梁（良？）為傳頭，袍笏演奏，殆無虛日。此金臺崑曲最盛時代也。[92]

《千忠戮》是李玉所作傳奇，袁克文喜歡串演其中的《慘睹》（一名《八陽》）一齣，無非或愛唱詞的詞采，或對建文這一角色有特別的興趣。這時，袁克文正有「體消瘦，貌清臞，玉骨橫秋，若不勝衣」的外表，裝扮起來，也是風度翩翩的。

一年以後，袁世凱駕鶴西去，「洪憲」也翻然成為歷史，袁克文再演《慘睹》，心境就大有不同了。張伯駒云：

項城逝世後，寒雲與紅豆館主薄倜時曩演崑曲，寒雲演《慘睹》一劇，飾建文帝維肖……寒雲演此劇，悲歌蒼涼，似作先皇之哭。後寒雲又喜演《審頭刺湯》一劇，自飾湯勤。回看龍虎英雄，門下廝

91
《洪憲紀事詩三種》，頁三一四、三○七。

92
《洪憲紀事詩三種》，頁五三、二六九。

養，有多少忘恩負義之事，不當現身說法矣。[93]

洪憲之後，袁克文飾演建文帝，於表演歌唱中注入了內心的蒼涼之慨。劉成禺《寒雲歌——都門觀袁二公子演劇作》或許真的道出了寒雲公子內心的隱衷：「阿父皇袍初試身，長兄玉冊已銘勳。可惜老謀太匆遽，蒼龍九子未生鱗。輸著滿盤棋已枯，一身琴劍落江湖。」袁克文串演《八陽》猶如登臺說法，竟達到了臺上臺下的心靈溝通。「蒼涼一曲萬聲靜，坐客三千齊輟茗。英雄已化劫餘灰，公子尚留可憐影。」他在《審頭刺湯》中飾演與建文帝角色完全不同的丑角——忘恩負義、恩將仇報的勢利小人湯勤，也有登場寄慨的涵義。他要借助衣冠傀儡，一洩自己對「故吏門生尚未死，紛紛車馬向朱門。翻覆人情薄如紙，兩年幾度閱滄桑」[94]的悽愴之感。這兩個劇後來就成了「名票」袁寒雲的代表劇目，也成為當時一些圈子裏議論的話題。

說袁寒雲是「名票」並非誇張，徐凌霄在《紀念曲家袁寒雲》中說他是「研音律、善崑腔之曲家」，「袍笏登場，能演能做之名演員」，說他「度曲雅純，登場老道，有非老票所能及」者，竟是度曲和登場兩擅的全才。

一九一八年袁寒雲創立過票房「溫白社」，工於演劇的清皇室將軍溥侗與寒雲公子同社。「溫白社」全盛時，「一面會集曲友按期排演於江西會館，一面與同好同志時作文酒之會，討論劇曲，興趣彌濃。交換知識，研求有得，則筆而書之，以寄京園」。當時，徐凌霄正主持《京園劇刊》，上面登載過袁寒雲對崑曲的研究文章。據徐氏說，寒雲文章中對南曲崑系字音演變的梳理，對於「吳鄉崑班，古法亦失」，「維數學者之歌尚有遵循，規矩因賴以不墜」的看法，對演劇「不可如俗伶『泥』守成法，亦不可如妄人，任意『亂』改」[95]的看法，都自有見地。

93 《春遊紀夢》，頁二○六、一九五。

94 《洪憲紀事詩三種》，頁六三。

95 徐凌霄，《紀念曲家袁寒雲》，見《劇學月刊》一九三三年二卷一期。

袁寒雲雖然愛票戲，卻從不忘貴公子的身份。溫白社中票友多為出身高貴的名流，當時的「四大公子」，除張

學良之外，溥侗、寒雲、張伯駒均在社內。有資格到社中教戲和配戲的伶人，也都非等閒之輩：袁寒雲與名伶王

鳳卿合演《審頭刺湯》，與程繼仙合演《奇雙會》，與溥侗、張伯駒以及名伶九陣風、錢寶森、許德義同過臺。

但他也並非有戲就票，選擇的戲碼也有偏向要傳達某種意緒的考量，即使衣冠優孟，也是

「出入樂府，文采爛然」，「隨所妝演，無不摹擬曲盡，宛若身當其處」[96]。

袁克文一生可以用「貴公子，純文人」六個字來概括：他不必為衣食奔忙，一生都在追求一種任情任性的生

活。他喜歡金石書法、集聯填詞、冶遊嫖妓、粉墨登場，兼及了傳統文化和二十世紀初的新潮時尚，在享受上，

也可以說是達到了極致。

陳巨來的《袁寒雲軼事》說，天津有人說袁寒雲「以色自戕其身」，「死於花柳病」。唐魯孫說袁克文於

「民國二十年三月間以猩紅熱不治，享年四十有二」——又是眾說紛紜。

袁寒雲一生，交友無數，雖然都是筆墨文翰之交、筵宴冶游之友，可真心懷念他的人也不少。他的喪事算得

上風光旖旎，據唐魯孫說「靈堂裏挽聯挽詩，層層疊疊多到無法懸掛」。張伯駒所書挽聯為：

天涯落拓，故國荒涼，有酒且高歌，誰憐舊日王孫，新亭涕淚；

芳草凄迷，斜陽暗淡，逢春復傷逝，忍對無邊風月，如此江山。[97]

96 元‧臧晉叔，《元曲選‧序》（中華書局，一九七九年），頁四。

97 《春遊紀夢》，頁二一二。

唐魯孫認為最貼切也最出色的挽聯是梁眾異的：

窮巷魯朱家，遊俠聲名動三府；

高門魏無忌，飲醇心事入重泉。[98]

天津西沽，曾是寒雲公子的埋骨之地。

[98]《大雜燴》，頁一一四。

附錄一：道光二十五年、同治三年《都門紀略》記載的京師十九個最著名的戲園子分布示意圖

1. 萬興園
2. 景泰園
3. 泰華園
4. 阜成園
5. 德勝園
6. 芳草園
7. 隆和園
8. 慶順園
9. 慶春園
10. 廣德樓
11. 同樂軒
12. 慶樂園
13. 三慶園
14. 慶和園
15. 中和園
16. 廣和樓
17. 裕興園
18. 天樂園
19. 廣興園

附錄二：《京塵雜錄》所記嘉慶末至道光間南城四十八個著名「堂子」所在的十八條街道（春家胡同除外）

第九章　清末民初日本的中國戲曲愛好者

在一八六八年開始的明治維新中，日本從歐美等西方國家聘請各個領域的專家擔任顧問，對本國人才實施強化訓練。政府還大力提倡去國外留學。明治天皇親自參加聽課，追隨外部世界的步調。

鮑紹霖在《西方史學的東方迴響》中，詳細論述了「西歐、日本、中國：十九世紀文明史學東漸的三部曲」。他說到：

現代中國歷史學的發源地其實是東京……

明治日本對西方史學的接受態度近乎一往無前……從一八六九年至十九世紀七十年代下半左右，日本出現了一股西洋史的翻譯「熱潮」。不少歐洲文明史析論的著作都傳入了日本……

自十九世紀中葉以來，文明及文化史學在明治日本更十分流行，形成一股文明及文明史學熱潮……

日本學者發表了不少他們對西歐文明史學的響應文章……先以檢討日本本身文化為目的……發展到專業性地討論其他國家甚至世界各民族的文明……

梁啟超「新史學」……在向留日國人介紹白河次郎與國府種德合著的《支那文明史》時，他慨歎中國雖文明已久，但「其文明進步變遷之跡從未有敘述成史者」，因他們只「知有朝廷而不知有社

會，知有權力而不知有文明也……二十四史，非史也……二十四姓之家譜而已」。[1]

如果從中國「戲曲史」發生、發展的歷史來看，鮑紹霖和梁啟超說得都很確切……戲曲歷史雖然始自秦漢，但是直到二十世紀之初，「其文明進步變遷之跡從未有敘述成史者」，也就是說，現代意義上的「戲曲史」此時還未有出現。

二十世紀二十年代之前出版的，與「戲曲史」相關的書籍有如下幾種類型：第一，《燕蘭小譜》（一七八六）、《消寒新詠》（一七九四）等；第二，《樂府新聲》（一九〇五、《海上梨園雜誌》（一九一一）、《菊部叢刊》（一九一八）等；第三，《宋元戲曲史》（一九一五）；第四，《伶史》（一九一七）；第五，《中國大文學史》（一九一八）。

如果從圖書體體例上劃分的話，諸如乾隆年間刊出的《燕蘭小譜》、《消寒新詠》之類，應該屬於傳統的筆記之屬；一九〇五年、一九一一年、一九一八年出版的《樂府新聲》、《海上梨園雜誌》、《戲劇大觀》、《菊部叢刊》之類，內容豐富、門類增多，可以說是屬於新型的雜誌之類，也可以說是筆記之屬的拓展；一九一二年成書、一九一五年問世的王國維的《宋元戲曲史》，闡述了中國戲曲的淵源與流變，將西方的「悲劇」觀念引入戲曲研究，被至今的戲曲史研究者公認為是中國戲曲史研究的開山之作，「現代戲曲史學的奠基者」，[2]可是，它的敘述截止到元代，不及明清，範圍局限於文本，不及演出的《伶史》，雖然冠以「史」的名義，但是，它的寫法也仍然是仿照《史記》的體例：寫了「本紀」十二、「世家」二十。與《新五代史·伶官傳》不同的是，穆辰公把名伶作為一個獨立的王國，把「程長庚」等第一流名伶

1 鮑紹霖編，《西方史學的東方迴響》（社會科學文獻出版社，二〇〇一年），頁三八、六二、三九、六三、七〇、七一。

2 廖奔、劉彥君，《中國戲曲發展史》（山西教育出版社，二〇〇〇年），卷四，頁四二九。

的地位上升到與《史記》中的帝王相比並，他們的傳記叫做「本紀」，而第二流名伶的傳記叫做「世家」。這種做法之中所包含的觀念雖然具有新意，可是具體的寫法和遵從的體例，也還是傳統的一套，只不過《史記》中的「本紀」是帝王的「家譜」，《伶史》中的「本紀」是名伶的「家譜」而已。所以，這些筆記、雜誌、伶史，都還不能算是現代意義上的「戲曲史」，而只能算是「戲曲史料」。一九一八年，謝無量把戲曲作為「文學史」的附庸，納入了他的《中國大文學史》，分割成為「戲曲之淵源」、「元文學及戲曲小說」、「元之詞曲雜劇」、「明之戲曲小說」、「清代之戲曲小說」，融入相應的章節。也就是說，謝氏是將戲曲作為「文學史」的一部分，進行一攬子的研究，尚未建樹「戲曲史」的概念。

進入二十世紀之後不久，署名「戲曲史」或者屬於廣義的「戲曲史」著作（中文和日文）開始出版，三十年代之前的目次，排列如下：

一九一五年，王國維《宋元戲曲史》

一九一七年，穆辰公《伶史》

一九二〇年，辻聽花《中國劇》

一九二三年，波多野乾一《支那劇五百番》（日文）

一九二五年，波多野乾一《支那劇と其名優》（日文）

一九二六年，波多野乾一原著、鹿原學人編譯《京劇二百年歷史》

一九二六年，吳梅《中國戲曲概論》

這七部著作中，如果我們把斷代的《宋元戲曲史》和體制上還不能算作現代意義上的「戲曲史」的《伶史》除去，最早的兩部中文「戲曲史」──《中國劇》、《京劇二百年歷史》竟然都是日本人所著。這兩部書的作者辻聽花和波多野乾一，都是二十世紀之初在北京做記者、編輯的報人，他們的職業主要是服務於日本在北京開辦

的中文報紙《順天時報》和《北京新聞》等。在身份上，他們並不是戲曲研究者，或者說他們的主要職業不是研究戲曲，所以，這裏姑且把他們稱做「日本戲曲愛好者」。那麼，這兩部「戲曲史」在中國戲曲研究史上究竟應該擁有怎樣的地位，其實是一個有必要解決的問題。

第一節　報人辻聽花和他的《中國劇》

民國九年（一九二〇）四月二十八日，《順天時報》的記者、日本人辻聽花的《中國劇》由「順天時報社」[3] 在北京印刷出版，「定價大洋壹圓五角」。五月五日，《中國劇》再版。[4] 民國十三年（一九二四年，大正十三年）二月二十六日，日文版《中國劇》以日文書名《支那芝居》由北京的「華北正報社」印刷部印行，「支那風物研究會」發行，「定價銀壹圓」。[5] 民國十四年十一月十日，《中國劇》訂正改版，易名《中國戲曲》，印刷第五版，仍然由「順天時報社」印行，仍然「定價壹圓五角」。[6] 辻聽花在《自序》中說：

予性嗜華劇，旅華以來，時入歌樓藉資消遣。且與梨園子弟常相往來，談論風雅。於是華劇之奧妙獲識梗概焉。公餘之暇，滿擬搜集廿年所得，編成一書，冀為初學之津梁，留作他年之雪印。祇以風塵

3　順天時報社社址：正陽門內化石橋。侯仁之主編，《北京歷史地圖集》（北京出版社，一九八八年），頁四八。「宣統年間」「清北京城」地圖顯示，「化石橋」位置即今「和平門」。

4　[日]辻聽花，《中國劇》（順天時報社印刷，民國九年），版權頁。

5　[日]辻聽花，《支那芝居》（華北正報社印刷，大正十三年），版權頁。

6　[日]辻聽花，《中國戲曲》（順天時報社印刷，民國十四年），版權頁。

僕僕，懶惰性成，遲遲至今，仍未遂志。草草脫稿付之鉛槧。惟是書內容提綱挈領，記述簡單，貽笑方家，在所不免。噫嘻，今拙著已問世矣，而曏時談劇之友如片山浩然既作古於荊州，鑫培、笑儂亦相繼逝世，手此小冊無由持贈，可慨也夫。

己未冬月

聽花撰於燕京東拴馬椿客邸[8][7]

這部序於一九一九年的《中國劇》，採取了新的「戲曲史」敘述方式，著眼於演化和變遷，目次如下：

第一，劇史（太古、上世、中世、近世、今代）。

第二，戲劇（戲劇之特色、戲劇之種類、戲劇與歌曲、戲劇與音樂、角色、裝束、化妝臉譜、髮與髻、各角之風采、做派與說白、體藝名目、戲劇之派別、腳本、劇目）。

第三，優伶（優伶、優伶之出身、科班之組織、優伶之命名、優伶之階級、童伶、優伶之報酬、優伶雜組）。

第四，劇場（劇場、劇場之外觀、前臺、後臺、座位、附屬房屋、新式劇場、劇場概評、布景與戲劇、劇場之組織、戲劇與警察）。

第五，營業（營業主、劇場與優伶、戲劇與時節、演劇之時間、每日齣數、優伶之登臺、優伶之分配、劇目之排列、流行之演劇、劇目之廣告、戲單、座客、場面、戲價、園役之討厭、祭辰與休息、催戲與拿手）。

[7] 《中國劇·序言》頁六九。

[8] 邵越崇編、陸潔清校閱的「最新北平大地圖」（解放版），顯示：東拴馬椿（南北街）位於內城第七區，北新華街東邊，石碑胡同西邊。一九九九年中國地圖出版社出版的《北京街道胡同地圖集》（中國地圖出版社，一九九九年）顯示：東拴馬椿易名東拴胡同，位置沒有變化。

第六，開鑼（開鑼、前臺之實況、後臺之實況、場內之實況、劇評與報章）。

附錄：戲目類別一覽表、近世名伶一覽表、已故名伶拿手戲目、現今名伶及票友拿手戲目、南北都會劇場表。

在當時，這部《中國劇》的確可以稱得上是一部全新的「戲曲史」，它有自己規定的、「戲曲史」應該涵蓋的範圍。這一範圍的設定，比較徹底地脫離了中國傳統觀念、文本的限制和當時劇評家的視野，或者說，他在對於中國「戲曲史」的架構設置上，表現了令人耳目一新的開創。

民國十六年（一九二七）一月十二日《順天時報》第五版上刊登的《中國劇》的廣告，宣稱《中國劇》是「中國劇界破天荒之傑作」，「研究劇曲者不可不一讀，觀劇聽曲者不可不一讀」。這樣的廣告詞固然有炒作之嫌，也有一些溢美，但是，也還沒有達到「傷天害理」的程度。即使「破天荒」的說法有點聳人聽聞，也還有真實的一面。那《中國劇》的結構，的確是前所未有。

應該說，時人對於《中國劇》表現了由衷的驚歎和很高的評價。為《中國劇》撰寫序言的人有五十位，他們是：陳寶琛、章炳麟、天津嚴修、易順鼎、貴築姚華、三水梁士詒、曹汝霖、王揖唐、少少、王廷楨、尹昌衡、王印川、廉南湖、汪儶舜人氏（汪笑儂）、吳縣陳優優、青谿張鏐子、涿鹿馮叔鸞、郭雅亭、遂江巫漁隱、北平穆辰公、北平汪俠公、傅西河、張廷彥、金子岩、凌霄閣主人（徐仁錦）、李文權、周醒亞、范陽張燕俠、楊伯清、馬宗豫、緘三金人銘、桂林周榕生、水月生、笑笑生、劉蕪亭、沈少鶴、俞高、坪內逍遙、帝川有賀長雄、龍峰散史、宗方小太郎、素行生、船津辰一郎、龍居賴三、佐原篤介、小越平陸、金崎賢、近森出來治、福地信世、小山清次，計：中國人三十七位，日本人十三位。另外還有林琴南（林紓）的「題畫」，熊希齡、林權助的「題詞」，袁寒雲的「題詩」。

這批龐大的序言、題箋作者之中，屬於社會上層或者有過非常經歷的人很多：溥儀的師傅（陳寶琛）、護法軍政府秘書長（章炳麟）、光緒間翰林院編修（嚴修）、光緒間按察使——二品頂戴（易順鼎）、民國參議院議

員（姚華）、袁世凱的財政總長（熊希齡）、袁世凱政府的外交次長（曹汝霖）、袁世凱總統府秘書長（梁士詒）、袁世凱之子（袁寒雲）、段祺瑞內閣內務總長（王揖唐）、報刊主筆劇評家（張謬子、馮叔鸞、徐仁錦、穆辰公）、大學教授翻譯家（林紓）、日本帝國大學講師（張廷彥）、「中國第一戲劇改良家」兼名伶（汪笑儂）……

從這張名單，我們至少可以看到兩點：第一，辻聽花的交往範圍極其廣闊：清廷遺老、民國貴官、北洋軍閥、袁世凱政要、大學教授、書香名士、學人報人、伶人中的改革家……第二，這部書在當時受到上層社會空前的重視和推舉。

我們從五十個序言中，選擇五個具有代表性的序文，摘錄如下：

近十年來，歐風東漸，青年弟子競學西洋戲劇，謂之新劇。然東洋之取法歐風，日本實先於中國。辻劍堂，日本曾受新教育之名士也。居北京久，乃獨好吾中國舊戲劇。余見其四五年來，日夕涉足戲園，無有間斷。凡津京各戲園之狀況，以及各名角之情形，靡不諳識。每與余談歷歷所得，有什倍於中國人之余者。近乃著《中國劇》一書，博古通今，斐然文典，可稱為中國戲劇界唯一之宏著。

國人見之，莫不驚服其精勤，歎其富於創作性。而不知日本近代學仿歐風，凡人間現象，皆各人分任，對之為專門著作發表之。無論所研之對象，為巨為細也……

——少少

伶為賤業，士夫多卑不屑談，故其術多隱而不彰，中華民國成立以來，始稍稍有以談劇文字見諸著述者。然以研究無素，故多隔靴搔癢之詞。

——涿鹿馮叔鸞

聽花先生，東瀛奇士也，旅華二十餘年，足跡遍京津蘇滬間……余旅東時，即聞吳下有日本二異人，一為田岡嶺雲，一為辻劍堂（即聽花）……民國四年，因故巖谷博士之介，訪聽花於其東拵馬椿寓廬。當時聽花即有中國劇著述之言……

——馬宗豫

辻師劍堂癖嗜中國劇，積二十年考求，迄今日而成書，用心亦良苦矣。憶清歲丙午，高鑣肄業江蘇師範，師授日文，一堂彬彬。課餘入師室，見藏書滿架，以為師雄於中國文，而不知其久浸淫於中國劇者也。歲月不居，人事靡定，與師闊筆（別？）忽將十四年。前歲旅食京師，見《順天報·菊室漫筆》一欄，議論精碻。友謂此扶桑人之作，心甚異之，知必浸淫於中國劇者久矣。初以署名非昔，猶不審師所為也。後見師答某君啟，乃始恍然。師深於劇，固遠在師範教授之先。然此二十年間，博訪周諮，毆覓求研，不惜殫精竭慮、焚膏繼晷，而卒有以成書，其苦為何如乎？然則是書也，謂之為吾師一生之劇史可，謂之為吾師廿年來研究中國劇之成績史亦無不可。

——俞高鑣

中國戲劇歷史極古，進化與退化之關係稍脫常軌。且其一種樂劇足為東洋古劇之代表，而與希臘古劇並。今日各種歌劇，日本之能樂及舊劇（俗稱歌舞伎）比較之，確為良好之資料，頗有研究之價值。然而此劇久為世人等閒視之，殊如實演方面，漠然付之，不敢研究，可謂一大缺點矣。茲有辻君聽花，潛思中劇有年於茲，研究審精無出其右者。今著一書，將問之世，洵為斯道，不勝至慶。此書一出，於東西演劇其所影響，決非淺鮮。余雖未見其書，而自著者多年之蘊蓄察之，余深信區區之言，決不欺世人也。

——坪內逍遙

少少曾經遊學東京，對於日本歌舞音樂與中國隋唐音樂的關係，頗有研究，他對於戲曲研究歐風東漸途徑的

認識可以說是了然於心。馮叔鸞是當時有名的劇評家，他對於當時中國的戲曲研究水準的估計，也可以說具有權

威性。馬宗豫曾經旅居日本，對於辻聽花軼事的瞭解可以說更為豐富和確切。俞高曾經就讀於江蘇師範，做過辻

聽花的學生，他對於辻聽花長期地、不間斷地、傾心研討中國戲曲的敘述，應該更加感性和貼切。坪內逍遙是日

本的戲曲專家，於中日兩國的戲曲都有深入的研究，他對於《中國劇》在學術上的價值的估計，應當是可以信

賴的。

所以，讀過這五十個序言之後，即使我們把序文之中的恭維成分剔除出去，是不是也可以得出這樣的結論：

《中國劇》體式取法歐風；當時國人雖有談劇文字，尚無成熟的著述，《中國劇》實為中國戲曲史的篳路藍縷之

作；辻聽花身為日本人，從進入中國戲劇，到《中國劇》成書，也是經歷了二十餘年的搜求梳理；在當時的戲劇

研究界，即使在眾多的中國劇評家之中，他的研究方法也是超前的。辻聽花的《中國劇》在當時看來，可以說是

「研究精審、無出其右」，在某種意義上可以說，他的書是中國戲曲史的「開山」之作。

在「戲曲史」還是一個新型學科的八十五年前，這部篳路藍縷的《中國劇》，曾經引起過怎樣的轟動，雖然

沒有直接的記錄，可是，第一版《中國劇》在一個星期之中發售告罄，七天之後就已經出現「再版」，卻可以幫

助我們進行想像：第一版印數幾何雖然失載，但是，卻有線索可以追尋，因為在同樣是由「順天時報印字局」印

刷、昭和二年（一九二七）出版的《支那劇五百番》的版權頁上，記載了印數是「制限版，八百五十部」。是不

是我們可以這樣推測：當時《順天時報》印刷書籍，每次在千冊之內？如果這個假設成立，那麼，《中國劇》的

第一版近千冊在一個星期之內售罄，也是一個驚人的信息。

民國十四年（一九二五）《中國戲曲》第五版刊出時，增加了樊樊山的題署「中國戲曲」，辻聽花的「近

影」，渡邊晨畝所畫的「梨菊」，楊令茀畫的「梨花」，袁寒雲、廉南湖、梁士詒、熊希齡、王揖唐、歐陽予

倩、汪俠公、笑笑生的「題詞」……這些新的「題詞」，為我們提供了這部書的閱讀反饋：

九城秋色供吟賞，萬古豪情付管弦，何待名山藏盛業，一編江海早流傳。

——袁寒雲

聽花先生舊著《中國劇》一書，七年前余為作序，今六版矣。

日本辻武雄君，深於漢文，精研樂理，取吾國歷史之有關戲劇者，羅列成編。並其選藝寫情，以至設場布景，無不分章敘述，誠劇界刷新之良導也。

——梁士詒

先生此書出版數年矣，不聞有繼起之作……先生斯作，姑無論其內容如何，要足以愧吾文藝界矣。

——熊希齡

聽花先生昔著《中國劇》一書，朝野人士，手各一編，刷印已至五版。今復旁搜博採，關於戲曲，不厭求詳，條晰縷分，擬重訂而易名焉。

——歐陽予倩

從《中國劇》一九一九年殺青、一九二〇年面世、一九二五年第五版印刷，直至一九二七年《順天時報》還在做廣告，起碼可以證明，七年之中，《中國劇》仍然無可替代，這部書仍然有市場。

——汪俠公

熊希齡所言《中國劇》是「劇界刷新之良導」切中肯綮，與辻聽花在《自序》之中自言「冀為初學之津梁」意思相同。所以，辻聽花在《凡例》的第一條開宗明義，就說明了自己相應的寫作設計：

是書係為初學而著，關於中國戲劇，僅提大綱，不涉細目。要在俾閱者藉此可領略劇道之概念耳。

他的「簡略」是從寫作開始就設定的。

事實上，《中國劇》在中國的戲曲史上沒有地位，中國的「戲曲史」認為王國維是開山者；在日本對於中國的戲曲研究史上，它也沒有地位。今天的日本學者，更願意承認鹽谷溫、青木正兒、濱一衛對於中國戲曲研究的貢獻。二○○二年我去日本的時候，曾經與日本當今研究中國戲曲的權威田仲一成談到辻聽花，他的說法是：

「辻聽花的書算不得研究。」

很可能辻聽花在今天的中國和日本不被看重的原因是相同的：因為他的《中國劇》的內容，在今天看起來是過於「簡略」了。而且，他的《中國劇》的結構，在今天看起來，也沒有超出研究「戲曲史」學者的基本常識。

在「文學史」研究逐漸深入的二十世紀末，一九一○年出版的林傳甲《中國文學史》、一九一八年出版的謝無量《中國大文學史》，已經分別被放置到二十世紀初的學術環境之中。而且，由於他們的「肇始之功」和「極盡開拓之能事，為後人提供參資」，在文學史上得到肯定，並不因為它們曾經「作為教科書」和「敘述極為簡略」[9]而受到忽略。出於同樣的理由，《中國劇》在學術史上的地位，也不應當受到忽視。

辻聽花不是學者，在這一點上，他不能與鹽谷溫、青木正兒、王國維、吳梅、濱一衛相比並。但是，他是《順天時報》的記者（編輯），在《順天時報》供職期間，一直從事「劇評」。事實上，他在戲曲的傳播、評論和研究上，有他獨特的貢獻。

[9] 喬默主編，《中國二十世紀文學研究論著提要》（北京大學出版社，一九九四年），頁三、五。

一九一二年，他進入《順天時報》工作。

一九一三年（民國二年）十月三十一日，辻聽花在《順天時報》「第三五七三號」，開闢《壁上偶評》戲曲專欄，與中國記者汪隱俠的《梨園春秋》並列。他在《壁上偶評》的首期寫了《開場白》：

余本外客，憶十五年前，初遊北京，偶適梨園消遣，甚娛耳目。繼漂泊乎滬蘇江南之間。今又來燕，日逐蹄塵，惟性酷嗜劇，暇則入劇園，作壁上觀，且時與名伶往來邕談。今茲不問舊戲與新劇，或曲樂、或唱工、或粉黛、或貌神，話到興濃時，心中有所感想，即任意漫評。質諸方家，顧若海內劇曲鉅子，不吝雅教，曷勝幸感（下文凡是涉及辻聽花劇評事宜以及辻聽花在《順天時報》的經歷者，均據東洋文庫《順天時報》縮微膠捲及其複印件。不再做特別的說明）。

他在《順天時報》上寫作劇評的密度疏密不一。開始時，他的劇評比較疏落。比如，民國二年（一九一三）十月三十一日，《壁上偶評》開始，到了民國四年（一九一五）六月十二日，在一年八個月的時間裏，他的「壁上偶評」才寫到一六六期。後來，也許是他的劇評已經有了相當的影響力，所以他的專欄幾乎是天天不斷。比如，他的《縹蒂花》始於民國十六年（一九二七）一月十二日，到了六月十九日，在一百五十九天的時間裏，他的劇評就已經寫到了一百五十一期。

他的劇評是寫滿了三百篇，便更換一個專欄題目。就我所知道的，他的劇評專欄是從《壁上偶評》開始，民國七年（一九一八）前後主筆劇評專欄《菊室漫筆》（見《中國劇》俞高序），民國十六年一月十一日《東欄雪》三百篇告竣，民國十六年一月十二日新欄目《縹蒂花》開張，到民國二十年辻聽花去世，他的劇評至少也在一千篇開外。

民國十六年（一九二七）七月三日，辻聽花在《順天時報》度過他的五十八歲誕辰，《順天時報》（第八三三五號）當天在第五版上刊登了「聽花壽誕之紀念」。那是一張祝壽的照片，照片上辻聽花坐在中間，其他十五個人是：孫毓堃、張澍田、汪隱俠、沈亮超、汪公子、沈瀹新、秋堂、吳彥衡、李萬春、沈富貴、譚富英、吳鐵庵、尚小雲、小翠花、張騫君。當天的《縹蒂花》一六四期，登載了辻聽花的《聽花誕辰記》和《五十八自壽》詩，以及「煉人」的賀壽詩。賀壽人中，有報社同事，比如汪隱俠；有戲曲名伶，比如李萬春、譚富英；有他的義子，比如吳鐵庵、尚小雲……這就是辻聽花在北京的生活圈子。這個時段也可能是辻聽花在《順天時報》社的全盛時期。

《順天時報》常常被中國戲曲研究者提到的一件事，是投票選舉「四大名旦」。《京劇知識手冊》上說是：

最早是在一九二七年，由北京《順天時報》發起選舉，由群眾投票……前六名的名次為梅蘭芳、尚小雲、程豔（硯）秋、荀慧生、徐碧雲、朱琴心。這就是四大名旦的最早來源，也是當時還有六大名旦之說的根據。其後不久，朱琴心即輟演舞臺，遂又有五大名旦之說。[10]

二〇〇二年，我在東京的「東洋文庫」，為了辻聽花去查閱《順天時報》時，特別注意到民國十六年（一九二七）該報是否有過「群眾投票」選舉、排列六大名旦、五大名旦、四大名旦次序的舊事，查閱的結果如下：

六月二十日，《順天時報》開始「徵集五大名伶新劇奪魁投票」，活動主旨說明是：「本社今為鼓吹新劇，獎勵藝員起見，舉行徵集五大名伶新劇奪魁投票，請一般愛劇諸君，依左列投票規定，陸續投票，以遂本社之微衷為盼。」「五大名伶」包括：梅蘭芳、尚小雲、荀慧生、程硯秋、徐碧雲。每人名下舉例新劇四五齣，以供投票者選擇。

七月二十三日，《順天時報》公布「五大名伶新劇奪魁投票最後之結果」：梅蘭芳的《太真外傳》當選，得票總計一七七四張；尚小雲的《摩登伽女》當選，得票總計六千六百二十八張；荀慧生的《丹青引》當選，得票一千兩百五十四張；程硯秋的《紅拂傳》當選，得票四千七百八十五張；徐碧雲的「綠珠」當選，得票一千七百零九張。

這次投票，不是票選「四大名旦」，而是票選「五大名伶新劇」，投票結果的名次是：尚小雲《摩登伽女》、程硯秋《紅拂傳》、梅蘭芳《太真外傳》、徐碧雲《綠珠》、荀慧生《丹青引》……一個多月的宣傳、鼓動、不斷地公布投票結果，亦可以看作是「鼓吹新劇」、「獎勵藝員」的方式。

這件事顯然是由辻聽花負責主持，因為辻聽花在「徵集五大名伶新劇奪魁投票」的前一天六月十九日，就在《縹蒂花》（一五一期）發布了這一消息，而且預告「本社舉行之新劇奪魁，請看明日本報之發表」。在七月二十三日投票結束，發表「五大名伶新劇奪魁投票最後之結果」的同時，辻聽花在《縹蒂花》（一八四期）上，又為這次活動寫了結束語「新劇奪魁」，說是：

嗚呼五伶新劇之奪魁，現已確定，聲譽隆起。果爾則各劇場若一旦將此種當選新劇，再行開幕，熱心演唱，深受各界人士之歡迎，倍蓰從前，不卜可知矣。

算是為這次炒作了一個多月的活動畫上了句號。

是否今天各種「戲曲史」、「戲曲研究」、「辭典」、「手冊」互相沿用的關於「四大名旦」由群眾「票選」的故事以及「四大名旦」（梅、尚、程、荀）、「五大名伶」（梅、尚、程、荀、徐）排列順序是以「群眾投票」的方式確定的說法，就是來源於我所看到的一九二七年六月二十日至七月二十三日，《順天時報》開展的「五大名伶新劇奪魁投票」這件事呢？如果確實如此的話，那麼，這次「選舉」的意義和過程，就都沒有令人敘述的那麼特別和嚴重，它只是當時無數次選名伶、排座次之中的一次，也可以說是作為媒體的《順天時報》為了引人注意製造的一次「新聞」宣傳而已。

民國二十年（一九三一）八月十八日，辻聽花在北京西城的半壁街 去世。[11]

第二節　波多野乾一和他的《支那劇と其名優》

與辻聽花的《中國劇》不同的是，波多野乾一的第一部「戲曲史」是日文版，書名《支那劇五百番》，於大正十一年（亦即民國十一年，一九二二年）由北京的「支那問題社」印行。

[11] 邵越崇、陸潔清編著發行的「最新北平大地圖」（解放版）顯示：半壁街位於內城第七區，是東西街。半壁街以北新華街（南北街）為界分為東西兩半。西口到達翠花街（南北街），東口與西交民巷（東西街）西口相接，半壁街和西交民巷之間以兵部窪（南北街）為界。一九九九年中國地圖出版社出版的《北京街道胡同地圖集》顯示：半壁街易名為新壁街，新壁街西口與南翠花街（原翠花街）相接，東口只到北新華街。北新華街以東的部分（半壁街東半）已經成為西交民巷的一部分了。二○○二年四月，新壁街已經被劃入拆遷範圍。

這部書的主要內容是介紹了五百個京劇劇本的內容梗概，但是由於它的《序說》之中，涉及了戲曲的「結構、舞臺、角色、規則、唱腔、觀劇」等等與京劇歷史相關的諸多方面的問題，所以尚可歸入廣義的「戲曲史」範圍之內。這部書至今沒有出版中文本。

大正十四年（亦即民國十四年，一九二五年），波多野乾一的第二本中國「戲曲史」（「伶史」？或者「演劇史」？）在東京印行，日文版，書名《支那劇と其名優》。《序說》之外，共分十一章三十四節。

這部書的結構特點，顯示出波多野乾一對於中國「戲曲史」（「演劇史」？）寫法的獨特思考。以第一章（譯為中文）為例：

第一章　老生

從這部書第一章的章節安排來看，他是以名伶的時間先後作為線索，排列了二百年來北京京劇舞臺上老生名伶的更替歷史。

在第一節「京劇的泰山北斗程長庚」中，波多野乾一的敘述內容是：京劇創成時代諸名伶的頂峰／家世／出世之作「戰長沙」／冠劍雄豪，關羽再世／風靡一世的實力／三慶班班主／「大老闆」／他與徐小香／「腦後音」／得意劇目／軼事／持身嚴正／他與孫菊仙、楊月樓／他的子孫／穆辰公對他的讚許。

從波多野乾一對於程長庚的敘述內容來看：名伶的身世、經歷、拿手戲、演唱風格、在戲曲界的地位、他受到的評價、與諸名伶的關係、後世子孫……可以說面面俱到，沒有遺漏。

再加上這一章開頭對於「老生」的介紹：老生的定義／分類／唱工老生／衰派老生／紅生／以人為代表的派別／程長庚派／奎派／余三勝派／汪派／孫派／譚派／劉派／汪笑儂派。把「老生」這一行當的分類、發展、沿革都梳理得很是清楚。

經過全書十一章的條分縷析，京師舞臺上二百年間生、旦、淨、丑各個行當的京劇名伶的身世、派別、風格、師承，都有了交代。應該可以說，稱這部書為「戲曲史」或者「演劇史」並不過分。

波多野乾一的寫作目的，可能與辻聽花不同，設定的讀者也不一樣。辻聽花應該確實是想要寫一部「中國戲

曲史」給中國人看，以示開「戲曲史」體例寫作的風氣之先，所以他在出版之前就就大造輿論，為自己的書請了五十個人為他撰寫序文。而波多野乾一則更有可能只是想要向日本人介紹中國京劇，他的《支那劇五百番》和《支那劇と其名優》，一部內容是介紹劇本，一部內容是介紹演員，二者相互配套，而且全是日文寫作。他的兩部書都是只有簡單的「自序」。

民國十五年（一九二六），波多野乾一的《支那劇と其名優》由鹿原學人「編譯」在中國出版，由上海的「啟智印務公司」印刷，由上海「英租界西藏路育仁里大報館」和北京的順天時報館、東方時報館作為「總發行所」，書名易為《京劇二百年歷史》——這本書就是中國人所熟知的「波多野乾一的戲曲史著」。

《京劇二百年歷史》的基本框架一如原著，仍然是十一章三十四節。可是，其中卻融入了鹿原學人的諸多見解、補充和改易，成為了一個可以叫做「翻譯改訂本」的本子。據說，鹿原學人的翻譯，並未得到波多野乾一的「授權」，波多野乾一讀到《京劇二百年歷史》之後的反應是「大為惱火」和「不予承認」。[12]

鹿原學人的「翻譯改訂本」《京劇二百年歷史》，對於波多野乾一原著的改易有如下幾點：

一、在正文前面自作主張選登了十幅照片，並有「各像之次序及姓名」和「登此十像之理由」兩則說明。

二、增加了三個序言，序言作者是：林屋山人、徐朗西、馮叔鸞。

三、把波多野乾一的序文翻譯之後，叫做《原序》。

四、《原序》之後，增加了鹿原學人的《自序》和《凡例》。

五、在正文後面，增加了附錄四種（劇話、菊部拾遺、京班規則、後臺術語注解）。

鹿原學人在《自序》中提及了翻譯的緣由和自己對於這部書的感覺：

12 靳飛，《煮酒燒紅葉》（雲南人民出版社，二〇〇二年），頁二一四。

……每見報章載菊部遺聞，朋輩談梨園故事，必閱盡聽完而後已。然皆東鱗西爪零錦碎金，非有系統之鴻篇巨製也。多年以來，雖極力搜羅，未能一了夙願。今春友人王君濟，遠自三島（指日本——引者）歸，袖中攜一卷秘本出而見示……及細閱之，乃東人談中國劇之著作。余翻閱一過，見其門類體例系統，層次井然，編纂得法，大喜過望……窮數日之力讀竟，覺益余神智不少。並欲遂譯成書，供諸同好……

近年以來，東人（指日本人——引者）對於我國之研究更精細入微，風俗人情之外，雖至瑣屑如戲劇，亦且著書立說，此何故哉？在無識淺見者流，方謂其國家閒暇，姑藉此以矜奇立異。殊不知人之謀我，無微不至。斷不肯以有用光陰，廢諸無用地也。自來我國人妄自尊大，不學無術，疏內忽外，貽笑列邦，猶復強不知以為知。試問國人中知東事者能詳於東人之洞悉我國情狀乎？……東人致力之勤，用心之深，蓋藉此以研究我國社會情狀，洞悉我歷史民族性，可謂善覘其國，察人於微矣。語云：知彼知己百戰百勝，東人有焉。[13]

鹿原學人在這裏說到當時國人的劇評水準是：東鱗西爪、零錦碎金，非有系統之鴻篇巨製。他對這部書的評價是：門類、體例系統，層次井然，編纂得法。他以為日本人研究中國戲曲的目的是：善覘其國，察人於微。對於國人的批判是：妄自尊大、不學無術、疏內忽外、貽笑外邦。闡述自己翻譯這部書的想法是：供諸同好。

鹿原學人在《凡例》中介紹原作者：「本書著者為日本波多野乾一氏，中國劇之研究家也。」對於改易書名的說明是：「本書原名《支那劇及其名優》，今易為本名。」他的「編譯」原則是：「以原本為根據，於各門各

13　〔日〕波多野乾一原著、鹿原學人編譯，《京劇二百年歷史‧自序》（啟智印務公司，民國十五年），頁一、二、三。

伶中斟酌損益，慘澹經營，較原書詳且備者，則所敢自信。」特別聲明是：「本書原本係去年三月出版，凡各伶人之事蹟涉及以後者，皆為譯者所增益。」「凡有加『按』字之處，皆為譯者所增補。」「原書中坤伶一門不甚詳備，譯者⋯⋯增補不少。」

從鹿原學人把自己的「序言」稱為《自序》來看，他是把這部譯作當作自己的著作來看的。這種做法和這樣的想法，在當時是否約定俗成雖然不知道，但是鹿原學人應當是有自己的道理的。二十年代的「知識產權」不知道是否完備如今日？從鹿原學人的敘述中，我們可以知道：他確實沒有得到作者的翻譯「授權」，他也確實改易了書名，並且對於內容多有修改、增損和補益。在說到這些情況的時候，他不僅沒有隱瞞的意思，而且覺得自己為了這部書的「完備」，竭盡全力、「慘澹經營」⋯⋯是否這樣的處理方式是當時的通例，也未可知。

⋯⋯⋯⋯⋯⋯

事實上，中國的戲曲界和戲曲研究者，對於日本人波多野乾一在中國「戲曲史」建立上的貢獻，絕大多數是通過鹿原學人的「翻譯改訂本」《京劇二百年歷史》來瞭解和判斷的。

看來，如果想要全面而確切地估計波多野乾一的原作《支那劇と其名優》在中國「戲曲史」上的地位，可能只能俟之來日，等待他授權的中譯本出現了。

不過，無論如何，波多野乾一的兩部書在中國的「戲曲史」上，也是最早建立的現代意義上的「戲曲史」著」。和辻聽花一樣，它也有自己規定的、「戲曲史」的涵蓋範圍。而波多野乾一的這部書的範圍設定，更加具有自己的個性和對於「戲曲史」寫作方式的考慮。應該說，在二十世紀初期，波多野乾一的這兩部書的日文本以及鹿原學人的「翻譯改訂本」，無論是在中國，還是在日本，對於介紹和研究中國戲曲，都是具有開拓性質的著述。

出版於一九九〇年的《中國京劇史》已經開始注意到這兩部書（《中國劇》和《京劇二百年歷史》）的不能忽略。在《中國京劇史》第四編「京劇的鼎盛時期」第二十三章《京劇理論研究與宣傳活動》第二節「京劇論著」的第五個問題「外國人關於京劇的著述」中，作者用了大約三百字的篇幅，對這兩部書做了敘述。其中，對於《中國劇》的結論是：

由於作者僅僅憑藉對中國戲曲的一般瞭解及直接觀感進行著述，缺乏認真研究，所以全書失於粗淺，錯誤不少。

對於《京劇二百年歷史》的結論是：

嚴格說，這不是一部真正意義上的史著，而且由於作者缺乏精細的考訂和深入的研究，因此所述內容多有訛誤。[15]

《中國京劇史》在戲曲史上的重要性和權威性是人所共知的，那麼，它對於《中國劇》和《京劇二百年歷史》在中國戲曲研究史上的地位的估價是否妥切，也許會有一天變得引人注目而且富有爭議性。

15 北京市藝術研究所、上海藝術研究所編著，《中國京劇史》（中國戲劇出版社，一九九〇年），中卷，頁一六二。

第三節　二十世紀之初寄居北平的日本戲曲愛好者

二十世紀初，中日之間相互「留學」、「旅居」的情況非常流行。中國人如王國維、梁啟超等，是去向日本學習西方的先進。日本人則在北京等城市結成不同的團體，長期居留，把中國作為自己的瞭解和工作對象。

在這批日本人中，也有旅居北京並且愛好戲曲、愛好中國風物「僑居吾華逾廿載」[16]、「久住北京」[17]的人，像辻聽花和波多野乾一那樣的也不在少數。

辻聽花其實可以算是這批人之中戲曲愛好者的「先驅」，他的《中國劇》領先出版，奠定了這一地位。與他同時或稍後的「先驅者」，還有片山浩然、村田孜郎（烏江）、黑根祥作（掃葉）、井上進（紅梅）、波多野乾

一、坪內逍遙……

波多野乾一在《支那劇五百番》和《支那劇と其名優》的序言（本節涉及的日文翻譯，均為么書君所做）中，對於這些人的著述有所涉及：

關於京劇，辻武雄、今關壽麿、村田孜郎、黑根祥作、井上進已有著述，本書成書過程中，參考了他們的著作……辻武雄氏在修訂中給予了指教。[18]

16　《中國劇·序言》頁二六。
17　《京劇二百年歷史·原序》頁一。
18　[日]波多野乾一，《支那劇五百番·序》（順天時報印字局，昭和二年）。

本書……材料主要根據中國人著述和紀錄的片斷，和辻（武雄）、井上（進）、村田（孜郎）、黑根（祥作）四人的日文著作，僅表謝意。[19]

波多野乾一所提到的這些人，時間稍早於波多野乾一，與辻聽花時間相近。他們與《中國劇》幾乎同時出版的著述還有：

黑根祥作《支那劇精通》（出版時間不詳，當在《支那劇五百番》出版的大正十一年亦即一九二二年之前）

井上進，《支那風俗》（上海，日本堂書店，大正十年），一九二一年出版

村田烏江，《支那劇與梅蘭芳》（東京，玄文社，大正八年），一九一九年出版

村田烏江的《支那劇與梅蘭芳》，出版時間稍早於辻聽花的《中國劇》，內容（譯為中文）包括：梅蘭芳小史、支那劇梗概、怎樣看支那劇、戲曲中的梅蘭芳、評梅郎、主要劇本簡介、梅郎軼事。書的組成有點類似新型雜誌之類。

這部書的前面，有馮耿光、羅癭公、大倉喜八郎、龍居賴三的題字，三水梁士詒、閩中李宣倜、辻聽花（聽花散人）、村田烏江（烏江散人）的序言。辻聽花在《梅蘭芳序》中說：

[19] [日]波多野乾一，《支那劇與其名優·自序》（谷口熊之助印刷，大正十四年）。

梅蘭芳是中國戲曲界的鳳毛麟角，他資性聰敏、姿態嫣娜、家學深厚。梅蘭芳的歌舞、悲喜劇都能使全場的男女觀眾傾倒絕非偶然。

中國戲曲演員自古沒有到海外演出的先例。那時，赴浦鹽斯德演出僅為國人所聘，不過是華僑賞識。梅蘭芳此次日本行，實在是東亞戲曲界的破天荒之舉。中國報紙稱梅蘭芳為國際人物，也許有些溢美。

此時，恰逢友人村田烏江所著《梅蘭芳》一書適時出版，更何況烏江君有一雙慧眼、一支靈筆，將梅蘭芳寫得栩栩如生，是一本介紹中國戲曲特色的難得的好書。我相信，此書一經問世，天下必將爭相搶閱，必定會使洛陽為之紙貴。遵囑欣然為序。[20]

從為《支那劇と梅蘭芳》題詞、寫序的人名來看，辻聽花和村田烏江應該是活動在同一個圈子裏的中國戲曲愛好者。

辻聽花說《支那劇と梅蘭芳》「適時出版」，是因為這部書出版的一九一九年四月二十八日（五月一日發行），正值梅蘭芳一行「首次東渡」到日本公演（一九一九年四月二十一日至五月八日）當中。村田烏江以「烏江散人」的名義所寫的《序》中說：

北京的京劇是全國最好的，論才貌、技藝，梅蘭芳（字畹華）名列第一，不僅國人推崇，歐美人亦為之傾倒。今天，享有全球之盛譽、攜中華藝術之精華的畹華來到櫻花之國——日本，堪稱中國演劇史

[20] ﹝日﹞村田烏江，《支那劇と梅蘭芳・梅蘭芳序》（玄文社發行，大正八年）。

上的一個新紀元，亦為空前之偉業。友人佐藤三郎囑我為其作傳，但時間緊迫，當然又不可遺漏。若

能就晼華的藝術及中國戲曲的一個方面介紹清楚，我願足矣。

大正八年四月

於燕京客舍　烏江散人[21]

看來，這部書是出於商業考慮的「急就章」。不知道這部「適時」的書是否曾經暢銷一時？

「適時」出版的書還有《品梅記》[22]，這部書印刷於大正八年（一九一九）九月十日，九月十五日發行。其時

梅蘭芳已經飄然離去，而日本的追星熱餘溫尚存。

這部書收入文章十四篇，計有：《梅郎‧昆曲》、《梅劇雜感》、《觀梅劇記》、《觀賞梅蘭芳的「禦碑

亭」》、《短評中國戲曲》、《我輩的所謂「感想」》、《關於梅蘭芳》、《觀梅雜記》、《觀賞中國戲曲》、

《看梅蘭芳》、《觀賞梅蘭芳》、《梅蘭芳》、《第一次觀看梅劇記》、《聽戲雜記》。

作者有：內藤虎次郎、狩野直喜、藤井乙男、小川琢治、鈴木虎雄、濱田耕作、豐岡圭資、田中慶太郎、樋

口功、青木正兒、岡崎文夫、那波利貞、神田喜一郎和負責發行的匯文堂主人。

只要對於日本的近代學術稍有瞭解，就可以知道，這是一批在當時的日本可以稱得上是中國文化、中國文

學、中國戲曲「研究者」的帶有「權威」和「學者」意味的作者。他們與辻聽花、村田烏江、井上紅梅不屬於同

一個圈子和層次。

大正十年（一九二一），井上紅梅的《支那風俗》上、中、下三卷，在上海由日本堂書店出版，中卷有「戲

劇研究」，其中介紹了中國劇的劇本、術語、構成、角色、排演、習慣、雜談、服裝、道具、名伶等等。從他在

21 烏江散人，《序》，《支那劇と梅蘭芳》。

22 《品梅記》（弘文社印刷所，大正八年），版權頁。

序言之中提到的「歐陽予倩、馮叔鸞、張謬公（張謬子）」[23] 來看，他當然也是屬於辻聽花一類的、日本人的京劇「愛好者」的圈子。

大正十一年（民國十一年）的一九二二年，波多野乾一的《支那劇五百番》在北京面世，大正十四年（一九二五）《支那劇と其名優》在東京刊出。

之前或之後，又有黑根祥作的《支那劇精通》刊出……

這就是辻聽花出版《中國劇》前後，他的周圍的社交和學術氛圍。相比之下，在結構中國「戲曲史」這一新的體系上，辻聽花還應當算是先行者。波多野乾一的兩部書，自然也有自己的體系。但是，他們仍然只能是屬於「愛好者」的圈子，與《品梅記》中的「研究者」仍然不是屬於同一層面。

這些「愛好者」有自己的組織。

大正十三年（亦即民國十三年）的一九二四年二月，辻聽花（辻武雄）在北京出版的日文版《支那芝居》的首頁，刊登了「支那風物研究會的宗旨」和「支那風物研究會會則」。「宗旨」說是：

觀察中國的日本人，最後一定會遺憾地認為「中國人不可理解」。這樣的觀察者是在以日本為標準來考慮中國，或者是在睜大桑般的眼睛暗中窺探。如果以中國的標準來考慮，用尋常的眼光明裏觀察，中國一定不是不可理解的國度。我在中國十幾年，以尋常眼光觀察、尋找中國的標準，在此公諸於眾。如果它能成為觀察者的指南，就是我們意圖的所在，我們就滿足了。[24]

23 [日]井上紅梅，《支那風俗》（蘆澤印刷所印刷，大正九年），上篇《序》。

24 [日]辻聽花，《支那芝居》，首頁。

「會則」的內容簡單明瞭：本會設在北京，本會目標是中國風物的研究和研究成果的出版發行，發行物是類似期刊形式的日式叢書，名為《支那風物叢書》，大約每月一次、會員要交納會費。

這裏宣布的「支那風物研究會」的「宗旨」，與其說是公布一個組織的目的和意圖，不如說是辻聽花個人在中國「十幾年」的體味和感悟。所以，如果考慮辻聽花可能是「支那風物研究會」的發起者，應該是有道理的。

可是，「支那風物研究會」的成立，不會不是在民國十三年（一九二四）二月。首先，這個研究會成立的醞釀、會則的擬定應當有一個過程。其次，刊登「宗旨」和「會則」的《支那芝居》已經是「支那風物叢書第六編」，那麼，如果「支那風物叢書」確實實現了「每月一次」每次一編，上推半年，「支那風物研究會」的成立，至少也應在民國十二年（一九二三）的七八月間。

民國十三年（一九二四）四月，上海的「支那劇研究會」也宣告成立。「支那劇研究會章程」比北京的「支那風物研究會會則」明細，詳細擬定了名稱、目的、事業、機構、組織、位址、入會和退會。另外還有「附則」。組織者是菅原英。

這個位址設立在「上海崑山花園，日本人基督教青年會」的「支那劇研究會」的會刊叫做《支那劇研究》，民國十三年八月出版「第一輯」，民國十四年一月出版「第二輯」，應該是「半年刊」吧。「編輯人兼發行人」是「內山完造」，看來，內山完造無疑也是京劇戲迷之一。

25　《支那芝居》版權頁上記載：「支那風物研究會」會址：北京崇文門內堯治國胡同第十號，電話：東局二八三九。「支那風物叢書發行所」地址：北京崇文門內船板胡同三十五號『華北正報社』內。電話：東局二二二〇。邵越崇、陸潔清編著發行的「最新北平大地圖」（解放版），顯示：「船板胡同」、「堯治國胡同」位置在內城第一區，崇文門大街南頭以東、南城根以北。一九九六內中國地圖出版社出版《北京街道胡同地圖集》顯示：「堯治國胡同」易名「治國胡同」，與「船板胡同」相去不遠，位置在崇文門內大街以東，北京站西街西北。

26　[日]內山完造編輯，《支那劇研究》（支那劇研究會，大正十三年），第一輯，頁三五所附「支那劇研究會章程」，下署「大正十三年四月」。

27　[日]內山完造，《支那劇研究》（支那劇研究會，大正十三年），第一輯，頁三一—三五。

辻聽花有可能與上海的「支那劇研究會」的籌辦相關，「支那劇研究會」會刊「支那劇研究」第一輯中，記

錄了民國十三年（一九二四）三月「支那劇研究會」成立的「花絮」：

楊寶忠與綠牡丹搭伴而來，是我研究會必須大書特書的事情。如果楊寶忠沒有來訪，我研究會依然

徘徊於案頭研究中（有關楊寶忠，請讀《譚派須生楊寶忠》一文）。因為楊寶忠是帶著「學會」在北

京的領導人辻聽花的介紹信前來，我予以了強有力的後援。因為聽花先生的介紹信具有權威性，我

本人及同仁們對介紹信的內容十分滿意。另外，他們的到來給了研究會對外開展活動的第一次機會。[28]

對於楊寶忠和綠牡丹參加「支那劇研究會」成立的演出，《支那劇研究》第一輯有菅原英所寫的《研究會記

事》發表，其中對「支那劇研究會」的成立事宜，有詳盡的記錄：

……三月三十日在四馬路丹桂第一臺集會。那一天的劇目是：一，高百歲《別寒窯》；二，劉奎

官《收關勝》；三，張質彬《麻姑獻壽》；四，楊寶忠《空城計》……那天楊寶忠非常賣力氣，日場

演全本《空城計》是特意為了我們觀劇會，面子非常大。五點半散場，大家滿意而歸。這次參加活動

的有研究會的五十七人，其他同仁八人。六十餘名觀劇團組成的集體觀賞京劇活動由丹桂第一臺開始。

作為紀念，我們給楊寶忠、綠牡丹送了漂亮的花籃，後來他們二人送給了本會他們二人合演《南

天門》的劇照。[29]

28 《支那劇研究》第一輯，頁三一。

29 《支那劇研究》第一輯，頁三一、三二。

看來，辻聽花確實已經成為「愛好者」圈子的、公認的「領導」和「權威」了。

辻聽花供職的《順天時報》，地址「化石橋」就在今天的「和平門」。他落腳於北京南城，居住過的「東拴馬椿」和「半壁街」，地點也都在「和平門」北鄰不遠。他所屬的「支那風物研究會」，會址「崇文門內燒治國胡同」也就在今天「同仁醫院」的東邊不遠，他的活動範圍大致如此。可以說，辻聽花與京劇結下不解之緣，應當與北京南城文化氛圍的孕育和塑造有關。

在愛好中國文化、研究中國風物、迷戀中國戲曲的日本人中，辻聽花應當是一個中堅人物。他不僅進入了中國「戲迷」的行列，而且在他的周圍（包括北京和上海）還聚集了一批中國戲曲的日本人「愛好者」，他們也都不同程度地進入了中國戲曲的評論和研究。

事實上，辻聽花和波多野乾一的論著進入中國戲曲的評論和研究的時間已是民國，但是，他們開始認識中國戲曲的時間，應該是在清末，所以，在我研究「晚清戲曲的傳承與變革」的時候，仍然把它們納入了我的研究範圍。

後序

從一九八一年開始，算到五個月以後的二〇〇六年一月（那是我「退休」的日子），我在中國社會科學院文學研究所古代室的研究生涯就已經有了二十五年的歷史。

二十五年來，幾乎每年都會有人「退休」，可是，直到今年，我才理解到：「退休」這個詞，對於別人來說，是一個絲毫沒有可能引起任何感覺的「自然規律」；可是對於作為「當事人的我」來說，它所包含的內容就不僅僅如此，它還會意味著：退下來休息，領取退休金，生命已經進入「餘年」，我的大半生從事的所謂「事業」，已經可以是到了一個「終結」，我必須很努力地調整自己，才能把這件事處理得不那麼「在意」、不那麼弄得帶有悲傷的色彩，才可以盡力使自己把它想成是一個「自然規律」。

二十世紀八十年代，是一個充滿「希望」和「憧憬」的時期。學術界之中，傳統的學術規範和嚴謹的學術成就佔據主流，並且受到尊重；受到中規中矩的學術訓練，崇尚嚴格的學術修養的年輕接班人，開始進入大學和研究院。我們就是在這樣的時候進入了文學所。

那時候，頭上有著光環的前驅：錢鍾書、吳世昌、蔣和森、吳曉鈴、胡念貽、范寧、曹道衡、沈玉成還都健在，他們曾經都是我們的同事和榜樣，今天就應當說是「偶像」了。

進所不久，我和一部分同學就被告知兩件大事：一件是參加撰寫《大百科全書‧中國文學卷》；一件是參加撰寫《中國文學通史‧元代卷》。我們的「參加」，其實具體任務主要是「接受訓練」和「協助工作」。我們參加所有的討論。因此也逐漸明白了在文學史和大百科的寫作中，它的「程序」、「方式」、「取捨」和「協調」原則。我們也承擔了所有的「後勤」和「打雜」，諸如：借書還書、修改稿件、抄錄謄寫、聯絡通勤……

一九八六年，《大百科全書‧中國文學卷》上、下冊出版，我撰寫了「元代詞」、「《元曲選》」、「沈璟」、「臨川派」之類的二十三個條目，那多半是「小條目」，或者是很難派出的條目。我們的名字都排在「中國大百科全書‧中國文學卷‧各分支編寫組成員」的最後面。

一九八七年，《中國文學通史‧元代卷》完成，一九九一年出版。我撰寫了《關漢卿》、《王實甫》、《白樸》、《元代前期其他雜劇作家》（一）、（二）和《無名氏雜劇》六章，算是進入了主要章節的寫作。

在很長的時間裏，我都從來沒有對於能夠參加這樣的「大項目」的榮幸發生過懷疑。可是，當我的同學有著作開始出版的時候，我才有一種恍然大悟的感覺。我開始計算出：這兩件大事整整花了我的七年時間，從三十六歲到四十三歲，我已經不再年輕。翻檢七年的所得，除去上述的兩件大事之外，還曾經與師姐呂薇芬一起完成過《古本戲曲叢刊第五集》的編輯，那是一件增長見識的事情，此外，就是共計發表了大大小小的論文二十一篇，大約二十萬字，它們是：

元雜劇中的神仙道化戲（《文學遺產》，一九八○年）

山川滿目淚沾衣（《戲曲研究》六輯，一九八二年）

《白樸年譜》補正（《文史》十七輯，一九八三年）

談元雜劇的大團圓結局（《文學遺產》，一九八三年）

談紅娘形象的複雜性（《戲曲藝術》，一九八三年）

關漢卿（《百代英傑》北京出版社，一九八四年）

元劇四題（《戲曲藝術》，一九八四年）

明人批評《西廂記》述評（《中國古典文學論叢》一輯，人民文學出版社，一九八四年）

元詞試論（《天津社會科學》，一九八五年）

白樸的詞（《中國文學史研究集》上海古籍出版社，一九八五年）

關於傳奇八種（《文學遺產》，一九八五年）

《錄鬼簿》中賈仲明弔詞三釋（《中華文史論叢》，一九八六年）

關於《析津志》和其中關一齋小傳的作者（《文史》二十七輯，一九八六年）

《全金元詞》中一些問題的商榷（《古籍整理與研究》，一九八六年）

也談《牆頭馬上》中的李千金形象（《古典文學知識》，一九八六年）

元代曲家脞談（《戲曲研究》十八輯，一九八六年）

關漢卿思想和創作的二重性（《中國古典文學論叢》四輯，人民文學出版社，一九八六年）

曲海探珠（《中國古代戲曲論集》中國展望出版社，一九八六年）

紀君祥的《趙氏孤兒》（與人合作）（《中華戲曲》二輯，一九八六年）

從元代的吏員出職制度看元人雜劇中「吏」的形象（《文學遺產》，一九八六年）

元劇四題（之二）（《百家論壇》，一九八七年）

當時，出版學術著作還相當困難，出版社的書號也很少，要麼你的書是「暢銷書」，你的書會給出版社帶來「效益」，年輕的研究者？學術著作？論文集？基本上「免談」，不必癡心妄想。

我這一輩子都感謝當時在「文化藝術出版社」任上的黃克先生，他想到了我們這一群在文學所已經歷練了七八年的、社會科學院研究生院的第一屆畢業生。

記得他把我們邀到他的出版社，向我們「約稿」，請我們吃飯。那次會議的真誠和興奮、那頓飯的簡單和熱烈，都讓我終生難忘。黃克先生給了我們這樣的訊息：我們已經有能力獨立完成課題，而且我們已經是受到關注的研究者。

一九八九年年初，我交出了《元代文人心態》的稿子，那是我的第一部自己選題、從始至終都對它保持著濃厚興趣的學術著作。之後，由於文化藝術出版社很長時間處於「非常」時期，這部書直到一九九三年年底方才出版。那年我四十八歲，已經青春不再。

所幸這本書出版之後還有不少人看：出版社曾經重印，北大中文系至今還有學生談起這本書；二○○一年，文化藝術出版社的新社長還把它納入了「二十世紀藝術文庫·研究編」；也有幸這部書被學者肯定：徐朔方先生曾經來信稱道，寧宗一先生寫過一篇可以算是「書評」的、很長的文章──《探尋心靈的辯證法》（發表在《山西大學學報》一九九七年第三期）。寫了書有人看，還有人能夠看得明白，甚至於寧宗一先生看到的，比我想到的還要多，這就夠了。

一九九七年，我的元雜劇的有關論文結集出版，卻分為「上下編」作成為「專著」的模樣，我的元雜劇研究興趣也就到達了終點。那年我五十二歲，早已開始了曠日持久的更年期。

事實上，對於元雜劇的研究，我始終停留在「拾遺補缺」的狀態，原因是我沒有理論能力開拓新的闡釋。我

深知自己的短處，所以在研究方法上儘量靠近歷史學和社會學，在研究問題上竭力標新立異，但是即使如此，我的元雜劇研究，也還是不能夠盡如人意──沒有理論的支撐，仍然達不到開拓、厚重和銳利。

剛剛進入文學所的時候，古代室一共有十個文學系畢業的同學，開始還是書生意氣，後來去世一個、去澳門一個，其他的八個人，也逐漸出現了關係上的疏密有致。在很長的時間裏，都使人不明所以。時間長了、閱歷漸多，慢慢明白了：「是非」與「分合」似乎都與「利益」相關，同學之間，所有的升遷與利益分配，都形成「二桃三士」的格局。於是，超前醞釀和出奇制勝也就時時出現。事實上，文學所雖然資源有限，可是可以競爭的東西也不算少：出仕、出國、職稱、房子、推遲退休、津貼、評獎、項目級別、出版補貼，一直到一年一度的「優秀獎」──一個月的工資……都需要「智慧」恆久和「經營」到位，有一搭、沒一搭，就會事事苦惱和時時不平，屢經波折，經常受到「出局」的打擊……這些雖然與研究能力不相干，卻也是另一種「學問」。靜下心來仔細想想，失之東隅收之桑榆，上帝是公平的。

對於晚清戲曲的關注，始於我對明清「男旦」的研究。關於「男旦」這個中國戲曲的特殊存在，解放前的魯迅，解放後的有關國家領導人都曾經有過明確的、否定性的發言。可是，在中國戲曲史上，它卻有過幾百年無法抹煞的歷史、出現過無可爭辯的輝煌，它的發生、發展，相關著社會史、文化史的興旺發達。而且，整個清朝，特別是晚清以降，中國戲曲在整個社會文化之中，完全是處於時尚和領袖的位置，戲曲本身和與它相關的文化現象的方方面面的變易與社會政體的變革互相呼應、相互彰顯……值得關注和研究的問題真是太多了。特別是與「戲曲」相關的種種在晚清研究中，還算是一個相對來說比較冷僻的角落。

開始考慮把這個項目「結項」，是在二○○四年春天，年年的春天都是我比較難過的季節，因為「風心病」會有感覺，這一年有點不同，先是「胸悶」「憋氣」的感覺太多、太強烈，然後是眼底「黃斑出血和水腫」，右眼視力迅速降到了零點三，我不得不考慮捨棄一些章節，諸如：《旗人與戲曲》、《晚清的票房》、《晚清劇

場》、《京派和海派》、《成功的標準》等等，草草收場。推測身體出現種種不適的原因，應該是與我的過分的「投入」，近於病態的「認真」，對於這個項目的不可理喻的「熱情」以及一種「封筆」的「緊迫」的念頭有關，也與老年時候方才接受電腦有關。

這個題目的開始是在我五十三歲的時候，那年是一九九八年，這個題目的完成，是在二○○四年，我五十九歲。這六年的時間，是從進入清代的基本歷史和戲曲文化情況，閱讀基本的史料書籍以及研究材料開始的。

最先給予我幫助的是中國藝術研究院的傅曉航先生，他送給我的珍貴的《中國近代戲曲論著總目》，這部書始終指引我搜集資料的方向——大海撈針的工作，他在一九九四年就已經做過了。

之後給予我諸多幫助，讓我永誌不忘的是退休於東京大學，當時正在早稻田大學執教的平山久雄先生（先生的父親就是中國人熟知的松村謙三先生）。他給我郵寄過臺灣的劉紹唐、沈葦窗所輯的《平劇史料叢刊》的有關資料複印件，還有關於梅蘭芳訪問日本的書籍複印件，並專門跑到東豐書店（在代代木車站附近一棟古老洋樓的三樓）購買了《齊如老與梅蘭芳》送給我。為了幫助尋找周志輔的《枕流答問》，他詢問過田仲一成先生，還託付一個要回臺灣休假的留學生去東京尋找……直到二○○二年他已經歷了一場大病之後，我為了去看《順天時報》和複印材料專門去東京的時候，先生依然一如既往地幫助我：小事如更換旅館，大事如查書。在早稻田圖書館，我和他每人守著一臺影印機，為的是複印速度可以快一點……由於我在中國只要發生了搜集資料的困難，最先就會想到去求助於平山先生，因為不遺餘力、想盡辦法地幫助人，是平山先生道德品性的一部分。為此，洪子誠一再警告我：「不要再去麻煩平山先生，他已經是七十多歲的老人了，你不可以這樣做。」但是，我還是麻煩了他很多很多。

同樣退休於東京大學，當時正在廣播大學任課的傅田章先生送給我一部辻聽花的《中國戲曲》，那本書非常珍貴：不僅僅因為它是日本人寫的中國的第一部「中國戲曲史」，也不僅僅因為是民國十四年出版，發行地是

「北京化石橋順天時報社」，而且，它是作者辻聽花給朋友船津辰一郎的贈書，而船津辰一郎在辻聽花此書第一次印行的民國八年，就給這部書寫過序。書上還有辻聽花的墨寶「船津先生惠存，丙寅春月辻聽花持贈」和聽花的印章。

還應該感謝的是田仲一成先生，二〇〇二年，我去「東洋文庫」查閱《順天時報》，以及二十世紀之初日本的中國戲曲愛好者介入中國戲曲研究的有關材料的時候，正在「東洋文庫圖書部部長」任上的田仲一成先生，給了我很多幫助，特別是從縮微膠卷複製的幾頁《順天時報》，一直被我視為珍品。

馮偉民是這本書的初審。一個多月之後，當這本書稿回到我手裏的時候，書上貼的無數的條子提出了從闡述的分寸，直到體例的劃一，特別是指出材料的重複使用問題，讓我汗顏。可以狡辯的理由是：按照文學所的規定，在寫這本書的六年中，我必須對每年年終的「述職」和「發表文章字數」都有呈報，所以這本書的各章節幾乎都作為單篇文章進行過發表，材料的重複使用也就難免。在我按他的條子改過一通之後，自己都覺得書稿已面目一新。馮偉民是遵循著人民文學出版社優良傳統的、老派的、為人做嫁的編輯，也是我的朋友。

複審周絢隆在細心的審讀中提出了不少值得考慮的概念性問題諸如「秦腔」、「西琴腔」之類，與我在電話中商議處理的方式，並且又一次做了體例、文字的劃一，這是我遇到一個學者型編輯的幸運。

北大中文系博士生孫柏，幫我完成了最後的校讀。他是戴錦華老師的高足，正在寫畢業論文，並不輕鬆。他願意幫助我是因為我眼睛不好。他內行而且細心，修正了文中的許多訛誤。他尊稱我「么老師」，使我感到類乎「師生之誼」的情感。

......

這本原本很「糙」的書，能成為現在的樣子，包含了他們三位很多的勞動，這是我不應該忘記的。

事實上，我的學術生涯是從三十六歲開始的，從二十三至三十三歲（一九六八—一九七八），我種了一年半的地，教了八年半的中學：在新疆的「八鋼子女中學」、在隆化的「存瑞中學」、在北京的「北大附中」，共計十年，一個人的有效生命其實沒有幾個「十年」。如果我的研究是從二十三歲，或者二十六歲開始，也許我會做得好一些，不會留下這麼多的缺憾。

從北京的人民文學出版社簡體橫排本，到台北秀威資訊的繁體豎排本，《晚清戲曲的變革》刪去了「外編」和第九章後附的兩個附錄，並且做了一些修訂，希望這本書較為緊湊。

感謝宋如珊先生願意把這本書介紹到台灣。感謝上海的王家熙先生、人民大學的谷曙光先生、臺灣的李元皓先生，他們都曾經指出我書中的錯誤。也感謝責編奕文為這本書付出的勞動。

<div align="right">

么書儀　二○○五年九月於藍旗營

么書儀　二○一二年十二月於藍旗營

</div>

引用書目

晉・陳壽，《三國志》（北京，中華書局，一九七五年）

宋・范曄，《後漢書》（北京，中華書局，一九八二年）

清・張廷玉等撰，《明史》（北京，中華書局，一九八四年）

趙爾巽主編，《清史稿》（北京，中華書局，一九九一年）

《清實錄》（北京，中華書局，一九八六年）

清高宗敕撰，《清朝文獻通考》，見王雲五總纂，《萬有文庫》（上海，商務印書館，民國二十五年）

唐・崔令欽，《教坊記》，見《中國古典戲曲論著集成》

宋・朱彧，《萍洲可談》，見《筆記小說大觀》（臺北，新興書局有限公司，一九八四年）

元・夏庭芝著，孫崇濤、徐宏圖箋注，《青樓集箋注》（北京，中國戲劇出版社，一九九○年）

明・張爵，《京師五城坊巷胡同集》（北京，北京出版社，一九六二年）

明・汪道昆，《太函集》（萬曆十九年金陵刊本）

明・周祁，《名義考》（臺灣，商務印書館，一九八三年）

明・袁宏道，《敘小修詩》，見馮其庸等選注，《歷代文選》（北京，中國青年出版社，一九六三年）

明・管志道，《從先維俗議》卷五，見《崑劇發展史》

明・潘之恆著，汪效倚輯註，《潘之恆曲話》（北京，中國戲劇出版社，一九八八年）

明・醉西湖心月主人，《弁而釵》（陳慶浩、王秋桂主編「思無邪匯寶叢書」，臺北，臺灣大英百科，一九九八年）

清・于敏中等編纂，《日下舊聞考》（北京，北京古籍出版社，二〇〇一年）

清・包世臣，《都劇賦》，見趙山林選注《安徽明清曲論選》（合肥，黃山書社，一九八七年）

清・朱一新，《京師坊巷志稿》（北京，北京古籍出版社，一九六二年）

清・阮元，《淮海英靈集》（嘉慶三年，儀徵阮氏小琅嬛仙館刊版）

清・李斗，《揚州畫舫錄》（揚州，江蘇廣陵古籍刻印社，一九八四年）

清・吳長元輯，《宸垣識略》（北京，北京出版社，一九六四年）

清・汪由敦，《休寧會館碑記》，見《松泉詩文集》（乾隆戊戌序刊本）

清・汪啟淑，《水曹清暇錄》，見《北京往事談》（北京，北京出版社，一九八八年）

清・張鑑等，《阮元年譜》（北京，中華書局，一九九五年）

清・張岱，《陶庵夢憶》（上海，上海書店，一九八二年）

清・楊恩壽，《詞餘叢話》，見《中國古典戲曲論著集成》

清・陳森，《品花玉鑑》（上海，上海古籍出版社，一九九〇年）

清・楊掌生，《京塵雜錄》（上海，同文書局，光緒十二年）

清・楊靜亭，《都門紀略》（道光二十五年刊本）

清・楊靜亭，《都門紀略》（光緒六年刊本・琉璃廠存板）

清・趙翼，《簷曝雜記》（北京，中華書局，一九九七年）

清・昭槤，《嘯亭雜錄》（北京，中華書局，一九九七年）

清・侯方域，《壯悔堂集》卷一，見《崑劇發展史》

清・柴桑，《京師偶記》，見李家瑞編，《北平風俗類徵》（上海文藝出版社，據商務印書館一九三七年版影印）

清・袁枚，《小倉山房詩集》（南京，江蘇古籍出版社，一九九七年）

清·袁枚，《隨園詩話》（北京，人民文學出版社，一九八二年）

清·顧祿，《清嘉錄》（上海，上海古籍出版社，一九八六年）

清·徐珂，《清稗類鈔》（北京，中華書局，一九八四年）

清·鐵橋山人撰，周育德校刊，《消寒新詠》（北京，中國戲曲藝術中心，一九八六年）

清·夏仁虎，《舊京瑣記》（北京，北京古籍出版社，一九八六年）

清·黃印，《錫金識小錄》卷十《優童》，見《崑劇發展史》

清·崇彝，《道咸以來朝野雜記》（北京，北京古籍出版社，一九八二年）

清·梁廷柟，《曲話》，見《中國古典戲曲論著集成》

清·韓邦慶，《海上花列傳》（北京，人民文學出版社，一九八二年）

清·焦循，《劇說》，見《中國古典戲曲論著集成》

清·曾樸，《孽海花》（上海，上海古籍出版社，一九七九年）

清·震鈞，《天咫偶聞》（北京，北京古籍出版社，一九八二年）

清·戴璐，《藤陰雜記》，見《筆記小說大觀》（臺北，新興書局，一九八四年）

清·無名氏，《燕京雜記》，見周光培編《歷代筆記小說集成·清代筆記小說》（河北教育出版社，一九九五年）

丁汝芹，《清代內廷演劇史話》（北京，紫禁城出版社，一九九九年）

丁秉鐩，《菊壇舊聞錄》（北京，中國戲劇出版社，一九九五年）

小橫香室主人編，《清朝野史大觀》（上海，中華書局，一九一五年）

馬昌儀編，《關公的民間傳說》（石家莊，花山文藝出版社，一九九五年）

王國維，《耶律文正公年譜》，見《湛然居士文集》

王芷章，《清昇平署志略》（上海，商務印書館，民國二十六年）

王芷章，《腔調考源》（北平，雙肇樓圖書部，民國二十三年）

王芷章，《清代伶官傳》（北平，中華印書局，民國二十五年）

王夢生，《梨園佳話》（商務印書館，一九一五年）

王振忠，《明清徽商與淮揚社會變遷》（北京，三聯書店，一九九六年）

王利器輯錄，《元明清三代禁毀小說戲曲史料》（上海，上海古籍出版社，一九九六年）

中國社會科學院歷史研究所，《古代中越關係史資料選編》（北京，中國社會科學出版社，一九八一年）

中國人民政治協商會議北京市委員會，文史資料研究委員會編，《北京往事談》（北京，北京出版社，一九八八年）

中國人民政治協商會議北京市委員會，文史資料研究委員會編，《京劇談往錄》三編（北京，北京出版社，一九九六年）

《中國戲曲志・安徽卷》（北京，中國ISBN出版中心，一九九三年）

《中國戲曲志・北京卷》（北京，中國ISBN出版中心，一九九九年）

《中國古典小說研究資料彙編・關羽卷》（臺北，天一出版社，一九八二年）

《中國大百科全書・戲曲曲藝》（北京，中國大百科全書出版社，一九八三年）

《中國大百科全書・中國文學》（北京，中國大百科全書出版社，一九八六年）

方光誠、王俊，《米應先、余三勝史料的新發現》，見《戲曲研究》第十輯（北京，文化藝術出版社，一九八三年）

《昇平署月令承應戲》（北平，故宮博物院，民國二十五年）

鳳笙閣主，《梅蘭芳》（上海，中華書局，民國七年）

葉長海，《中國戲劇學史稿》（上海，上海文藝出版社，一九八六年）

葉德輝，《書林清話》（觀古堂庚申年刊本，一九二〇年）

北平國劇學會，《戲劇叢刊》（天津，天津市古籍書店影印，一九九三年）

北京大學歷史系，編寫組編寫《北京史》（北京，北京出版社，一九九九年）

北京市藝術研究所、上海藝術研究所編著，《中國京劇史》（北京，中國戲劇出版社，一九九〇年）

《北京街道胡同地圖集》（北京，中國地圖出版社，一九九九年）

包天笑，《釧影樓回憶錄續編》（香港，大華出版社，一九七三年）

《老北京旅行指南》（馬芷庠著，張恨水審定《北平旅行指南》重排本，北京，燕山出版社，一九九七年）

喬默主編，《中國二十世紀文學研究論著提要》（北京大學出版社，一九九四年）

朱家溍，《故宮退食錄》（北京，北京出版社，一九九九年）

莊清逸，《戲中角色舊規矩》，見北平國劇學會《戲劇叢刊》（天津，天津市古籍書店，一九九三年）

劉成禺，《世載堂雜憶》（北京，中華書局，一九九七年）

劉成禺、張伯駒，《洪憲紀事詩三種》（上海，上海古籍出版社，一九八三年）

劉志琴主編，《近代中國社會文化變遷錄》（杭州，浙江人民出版社，一九九八年）

劉奎官，《劉奎官舞臺藝術》（北京，中國戲劇出版社，一九八二年）

劉守鶴，《譚鑫培專記》，見《劇學月刊》一卷十二期（北平，南京戲曲音樂院北平分院研究所，民國二十一年）

劉曉桑、陳墨香、曹心泉、王瑤青，《徐小香專記》，見《劇學月刊》一卷二期（北平，南京戲曲音樂院北平分院研究所，民國二十一年）

齊如山，《戲界小掌故》，見《京劇談往錄三編》

齊如山，《國劇畫報》（北京，國劇學會，民國二十一年）

齊如山，《齊如山全集》（臺北，重光文藝出版社，一九六四年）

齊如山，《齊如山回憶錄》（北京，中國戲劇出版社，一九九八年）

許姬傳，《許姬傳藝壇漫錄》（北京，中華書局，一九七七年）

許姬傳，《許姬傳七十年見聞錄》（北京，中華書局，一九八五年）

孫殿起，《琉璃廠小志》（北京，北京古籍出版社，二〇〇一年）

孫殿起，《販書偶記》（上海，上海古籍出版社，一九九九年）

《戲劇月刊》（上海，大東書局，民國十九年）

吳同賓編，《京劇知識手冊》（天津，天津教育出版社，二○○一年）

蘇移，《京劇二百年概觀》（北京，燕山出版社，一九八九年）

李克非，《京華感舊錄》（南京，江蘇古籍出版社，一九八六年）

李家瑞，《北平風俗類徵》（上海文藝出版社據商務印書館一九三七年版影印）

李暢，《清代以來的北京劇場》（北京，北京燕山出版社，一九九八年）

李洪春，《京劇長談》（北京，中國戲劇出版社，一九八二年）

宋萬忠、武建華，《解梁關帝志》（太原，山西人民出版社，一九九二年）

張肖倉，《鞠部叢談》（上海，大東書局，民國十五年）

張次溪編纂，《清代燕都梨園史料》（北京，中國戲劇出版社，一九八八年）

張伯駒，《春遊紀夢》（瀋陽，遼寧教育出版社，一九九八年）

張庚、郭漢城主編，《中國戲曲通史》（北京，中國戲劇出版社，一九八一年）

國立中央圖書館藏本，《申報》（臺北，臺灣學生書局，民國五十四年）

金耀章主編，《中國京劇史圖錄》（石家莊，河北教育出版社，一九九四年）

周華斌，《京都古戲樓》（北京，海洋出版社，一九九八年）

周光培編，《歷代筆記小說集成·清代筆記小說》（石家莊，河北教育出版社，一九九五年）

周志輔，《枕流答問》（香港，嘉華印刷公司，一九五五年）

周明泰，《（都門紀略）中之戲曲史料》（上海，光明印刷局，民國二十一年）

周明泰，《道咸以來梨園繫年小錄》（北平，商務印書館，民國二十一年）

周明泰，《清昇平署存檔事例漫抄》（北平，商務印書館，民國二十二年）

周明泰，《楊小樓評傳》（北京，燕山出版社，一九九二年）

周劍雲，《鞠部叢刊》（上海，交通圖書館，民國七年）

《京劇談往錄》（北京，北京出版社，一九九六年）

陳義傑整理，《翁同龢日記》（北京，中華書局，一九九八年）

陳無我，《老上海三十年見聞錄》（上海，上海書店出版社，一九九七年）

陳巨來，《袁寒雲軼事》，見《萬象》二卷八期（瀋陽，遼寧教育出版社，二○○○年）

陳志明編著，《陳德霖評傳》（北京，文津出版社，一九九八年）

陳紀瀅，《齊如老與梅蘭芳》（臺北，傳記文學出版社，一九六七年）

陳琪、張小平、章望南，《徽州古戲臺》（瀋陽，遼寧人民出版社，二○○二年）

陳墨香、潘鏡芙、陸潔清編著發行，《梨園外史》（天津，百城書局，民國十九年）

邵越崇，《最新北平大地圖（解放版）》

經君健，《清代社會的賤民等級》（杭州，浙江人民出版社，一九九三年）

趙楊，《清代宮廷演戲》（北京，紫禁城出版社，二○○一年）

胡忌、劉致中，《崑劇發展史》（北京，中國戲劇出版社，一九八九年）

鄭文奇主編，《宣南文化便覽》（北京，文化藝術出版社，二○○二年）

鄭逸梅，《藝林散葉續編》（北京，中華書局，一九八七年）

故宮博物院掌故部編，《掌故叢編》（北京，中華書局，一九九○年）

故宮藏，《昇平署劇本目錄》，見《故宮週刊》（上海，上海書店，一九八八年）

侯玉山口述，劉東升整理，《優孟衣冠八十年》（北京，中國戲劇出版社，一九八八年）

信修明，《老太監的回憶》（北京，燕山出版社，一九九二年）

洪淑苓，《關公民間造型之研究》（臺北，國立臺灣大學出版委員會，一九九五年）

袁行雲，《清乾隆間揚州官修戲曲考》，見《戲曲研究》二十八輯（北京，文化藝術出版社，一九八八年）

袁淑禎，《八十三天皇帝夢》（北京，文史資料出版社，一九八三年）

素素，《前世今生》（上海，遠東出版社，一九九八年）

錢南揚，《永樂大典戲文三種校注》（北京，中華書局，一九七九年）

徐一士，《一士譚薈》（上海，太平書局，民國二十四年）

徐蘭沅口述、唐吉記錄整理，《徐蘭沅操琴生活》（北京，中國戲劇出版社，一九八八年）

徐朔方箋校，《湯顯祖詩文集》（上海，上海古籍出版社，一九八二年）

徐慕雲，《梨園影事》（上海，華東印刷公司，一九三三年）

徐慕雲，《中國戲劇史》（上海，世界書局，民國二十七年）

鐵鶴客，《清宮傳戲始末記》，見《戲雜誌》（上海，交通印刷所，一九二三年）

《悔逸齋筆乘（外十種）》（北京，北京古籍出版社，一九九九年）

唐伯弢，《富連成三十年史》（北平，京城印書局，民國二十二年）

唐魯孫，《什錦拼盤》（臺北，大地出版社，一九九六年）

唐魯孫，《故園情》（臺北，時報文化出版事業有限公司，一九八四年）

唐魯孫，《大雜燴》（臺北，大地出版社，一九九八年）

曹心泉口述，邵茗生筆記，《前清內廷演戲回憶錄》，見《劇學月刊》第二卷第五期（北平，南京戲曲音樂院北平分院研究所，民國二十二年）

曹心泉、陳墨香、王瑤青、劉守鶴，《程長庚專記》，見《劇學月刊》創刊號（北平，南京戲曲音樂院北平分院研究所，民國二十一年）

黃子平，《邊緣閱讀》（香港，牛津大學出版社，一九九七年）

黃裳，《舊戲新談》（上海，開明書店，民國三十七年）

梅蘭芳，《舞臺生活四十年》第一集（上海，平明出版社，一九五二年）

龔和德，《試論徽班進京與京劇形成》，見《爭取京劇藝術的新繁榮》（北京，中國戲劇出版社，一九九二年）

逸明，《民國藝術》（北京，國際文化出版公司，一九九五年）

蟄叟，《譚鑫培佚事》（《戲劇月刊》一九三〇年第二期）

魯青主編，《京劇史照》（北京，燕山出版社，一九九〇年）

謝國楨，《明清筆記談叢》（上海，上海古籍出版社，一九八一年）

靳飛，《煮酒燒紅葉》（昆明，雲南人民出版社，二〇〇二年）

路工編選，《清代北京竹枝詞》（北京，北京出版社，一九六二年）

鮑紹霖編，《西方史學的東方迴響》（北京，社會科學文獻出版社，二〇〇一年）

檻外人，《京劇見聞錄》（北京，寶文堂書店，一九八七年）

廖奔，《中國劇場史》（鄭州，中州古籍出版社，一九九七年）

廖奔、劉彥君，《中國戲曲發展史》（太原，山西教育出版社，二〇〇〇年）

譚文熙，《中國物價史》（武漢，湖北人民出版社，一九九四年）

德齡，《慈禧太后私生活實錄》，見《清代筆記小說》

顏長珂、黃克主編，《徽班進京二百年祭》（北京，文化藝術出版社，一九九一年）

翦伯贊，《清代宮廷戲劇考》（《中原》一卷二期，一九四三年）

穆辰公，《伶史》（北京，宣元閣，民國六年）

日本‧大島友直，《品梅記》（京都，弘文社印刷所，大正八年）

日本‧井上紅梅，《支那風俗》卷中（上海，蘆澤印刷所，大正十年）

日本‧內山完造編輯，《支那劇研究》（上海，支那劇研究會，大正十三年）

日本‧辻聽花，《中國劇》（北京，順天時報社，民國九年）

日本‧辻聽花，《支那芝居》（北京，華北正報社，大正十三年）

日本‧辻聽花，《中國戲曲》（北京，順天時報社，民國十四年）

日本‧村田烏江，《支那劇と梅蘭芳》（東京，玄文社，大正八年）

日本‧波多野乾一原著，鹿原學人編譯，《京劇二百年歷史》（上海，啟智印務公司，民國十五年）

日本・波多野乾一，《支那劇五百番》（北京，順天時報印字局，昭和二年）

日本・波多野乾一，《支那劇と其名優》（東京，谷口熊之助，大正十四年）

英・馬戛爾尼原著，《乾隆英使覲見記》（上海，中華書局，民國五年）

朝鮮・朴趾源，《熱河日記》（上海，上海書店出版社，一九九七年版）

匈牙利・阿諾德・豪澤爾，《藝術社會學》（上海，學林出版社，一九八七年）

越南社會科學委員會編著，《越南歷史》（北京，人民出版社，一九七七年根據越南社會科學出版社一九七一年版譯本）

現當代華文文學研究叢書6　AG0146

晚清戲曲的變革

作　　者 / 么書儀
主　　編 / 宋如珊
責任編輯 / 王奕文
圖文排版 / 陳姿廷
封面設計 / 陳佩蓉

發 行 人 / 宋政坤
法律顧問 / 毛國樑　律師
出版發行 / 秀威資訊科技股份有限公司
　　　　　114台北市內湖區瑞光路76巷65號1樓
　　　　　電話：+886-2-2796-3638　傳真：+886-2-2796-1377
　　　　　http://www.showwe.com.tw
劃撥帳號 / 19563868　戶名：秀威資訊科技股份有限公司
　　　　　讀者服務信箱：service@showwe.com.tw
展售門市 / 國家書店（松江門市）
　　　　　104台北市中山區松江路209號1樓
　　　　　電話：+886-2-2518-0207　傳真：+886-2-2518-0778
網路訂購 / 秀威網路書店：http://www.bodbooks.com.tw
　　　　　國家網路書店：http://www.govbooks.com.tw

2013年03月BOD一版
定價：620元
版權所有　翻印必究
本書如有缺頁、破損或裝訂錯誤，請寄回更換

國家圖書館出版品預行編目

晚清戲曲的變革 / 么書儀著. -- 初版. -- 臺北市：秀威資
訊科技, 2013.03
　　面；　公分. -- (現當代華文文學研究叢書)
　ISBN 978-986-326-080-6(平裝)

　1. 戲劇史　2. 清代

982.77　　　　　　　　　　　　　　102002602

讀者回函卡

感謝您購買本書，為提升服務品質，請填妥以下資料，將讀者回函卡直接寄回或傳真本公司，收到您的寶貴意見後，我們會收藏記錄及檢討，謝謝！如您需要了解本公司最新出版書目、購書優惠或企劃活動，歡迎您上網查詢或下載相關資料：http:// www.showwe.com.tw

您購買的書名：＿＿＿＿＿＿＿＿＿＿＿＿＿＿＿＿＿＿＿＿＿＿＿

出生日期：＿＿＿＿＿年＿＿＿＿＿月＿＿＿＿日

學歷：□高中 (含) 以下　　□大專　　□研究所 (含) 以上

職業：□製造業　□金融業　□資訊業　□軍警　□傳播業　□自由業
　　　□服務業　□公務員　□教職　　□學生　□家管　　□其它＿＿＿＿

購書地點：□網路書店　□實體書店　□書展　□郵購　□贈閱　□其他

您從何得知本書的消息？

　　□網路書店　□實體書店　□網路搜尋　□電子報　□書訊　□雜誌
　　□傳播媒體　□親友推薦　□網站推薦　□部落格　□其他＿＿＿＿＿＿

您對本書的評價：(請填代號　1.非常滿意　2.滿意　3.尚可　4.再改進)

　　封面設計＿＿＿　版面編排＿＿＿　內容＿＿＿　文／譯筆＿＿＿　價格＿＿＿

讀完書後您覺得：

　　□很有收穫　□有收穫　□收穫不多　□沒收穫

對我們的建議：＿＿＿＿＿＿＿＿＿＿＿＿＿＿＿＿＿＿＿＿＿＿＿

＿＿＿＿＿＿＿＿＿＿＿＿＿＿＿＿＿＿＿＿＿＿＿＿＿＿＿＿＿＿＿

＿＿＿＿＿＿＿＿＿＿＿＿＿＿＿＿＿＿＿＿＿＿＿＿＿＿＿＿＿＿＿

＿＿＿＿＿＿＿＿＿＿＿＿＿＿＿＿＿＿＿＿＿＿＿＿＿＿＿＿＿＿＿

11466
台北市內湖區瑞光路 76 巷 65 號 1 樓

秀威資訊科技股份有限公司 收
BOD 數位出版事業部

..

（請沿線對折寄回，謝謝！）

姓　　名：＿＿＿＿＿＿＿＿＿　年齡：＿＿＿＿＿　性別：□女　□男

郵遞區號：□□□□□

地　　址：＿＿＿＿＿＿＿＿＿＿＿＿＿＿＿＿＿＿＿＿＿

聯絡電話：(日)＿＿＿＿＿＿＿＿＿＿＿ (夜)＿＿＿＿＿＿＿＿＿＿＿＿＿

E-mail：＿＿＿＿＿＿＿＿＿＿＿＿＿＿＿＿＿＿＿＿＿＿＿